The Art of Rivalry

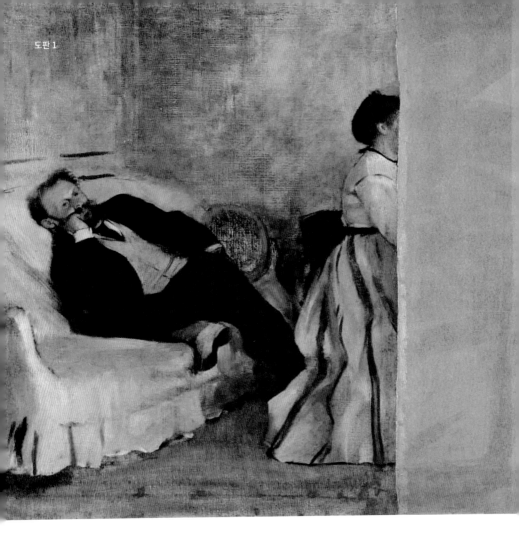

에드가 드가

Monsieur and Madame Édouard Manet

〈에두아르 마네와 그의 아내〉

1868-1869. Kitakyushu Municipal Museum of Art.

에드가 드가

INTERIOR, OR THE RAPE

〈실내〉 혹은 〈강간〉

1868-1869. Philadelphia Museum of Art. Accession #1986-26-10.
The Henry P. McIlhenny Collection in memory of Frances P. McIlhenny, 1986.

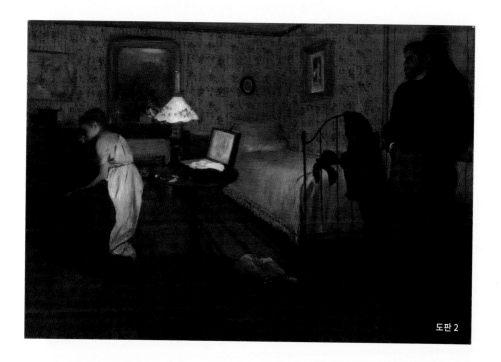

도판 2

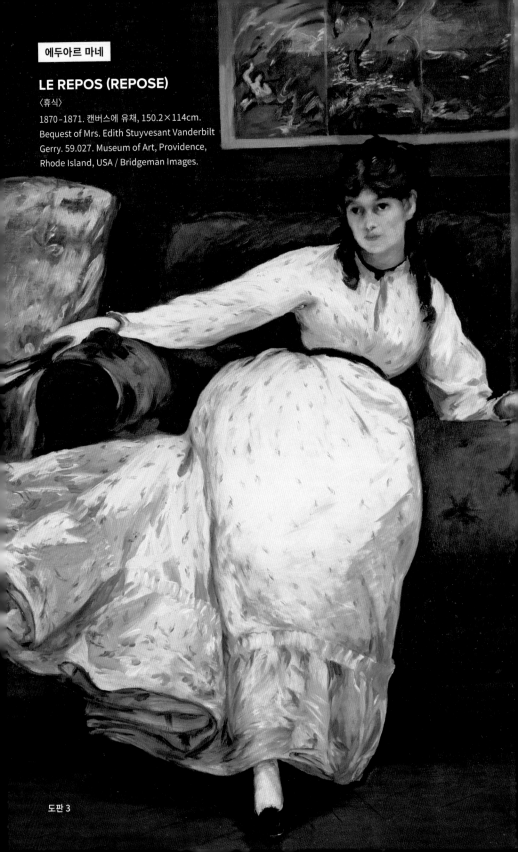

에두아르 마네

LE REPOS (REPOSE)

〈휴식〉

1870-1871. 캔버스에 유채, 150.2×114cm.
Bequest of Mrs. Edith Stuyvesant Vanderbilt
Gerry. 59.027. Museum of Art, Providence,
Rhode Island, USA / Bridgeman Images.

에두아르 마네

The Execution
of Maximilian

〈막시밀리안 황제의 처형〉, 1867 – 1868.

National Gallery, London. NG3294.

© National Gallery, London / Art Resource, NY.

—

도판 5

앙리 마티스

WOMAN IN A HAT
〈모자를 쓴 여인〉, 1905.
San Francisco Museum of
Modern Art. Photo courtesy
AMP. © 2015 Succession
H. Matisse / Artists Rights
Society (ARS), New York.

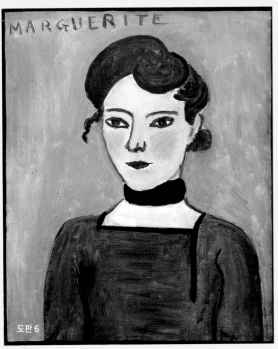

도판 6

앙리 마티스

PORTRAIT OF MARGUERITE
〈마르그리트의 초상〉, 1907.
65×54cm. RF1973-77.
Photo: René-Gabriel Ojéda.
© Succession H. Matisse /
Artists Rights Society (ARS),
New York.

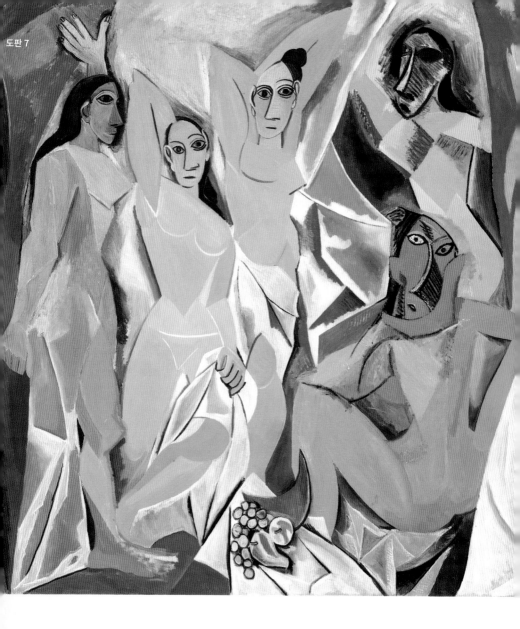

파블로 피카소

Les Demoiselles d'Avignon

〈아비뇽의 처녀들〉, 1907.

—

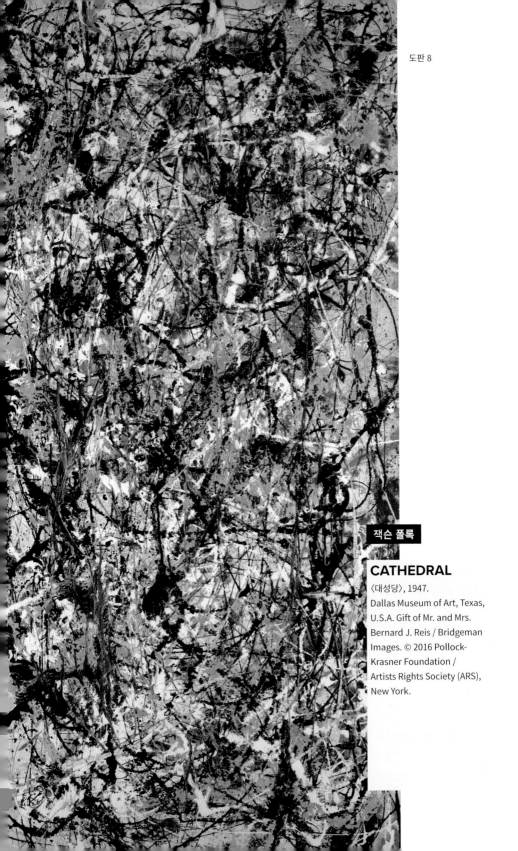

잭슨 폴록

CATHEDRAL
〈대성당〉, 1947.
Dallas Museum of Art, Texas,
U.S.A. Gift of Mr. and Mrs.
Bernard J. Reis / Bridgeman
Images. © 2016 Pollock-
Krasner Foundation /
Artists Rights Society (ARS),
New York.

월렘 드쿠닝

Excavation

〈발굴〉, 1950.
by Art Institute of Chicago, IL, U.S.A. De Agostini Picture Library / M. Carrieri / Bridgeman Images.
© 2016 The Willem de Kooning Foundation / Artists Rights Society (ARS), New York.

—

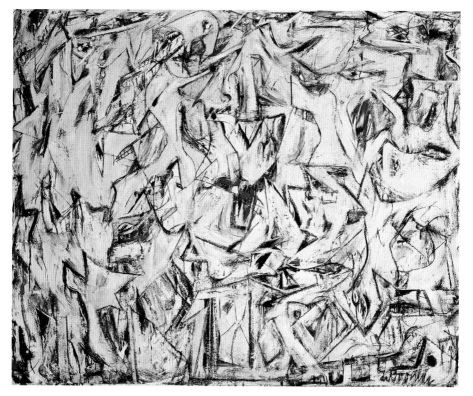

도판 9

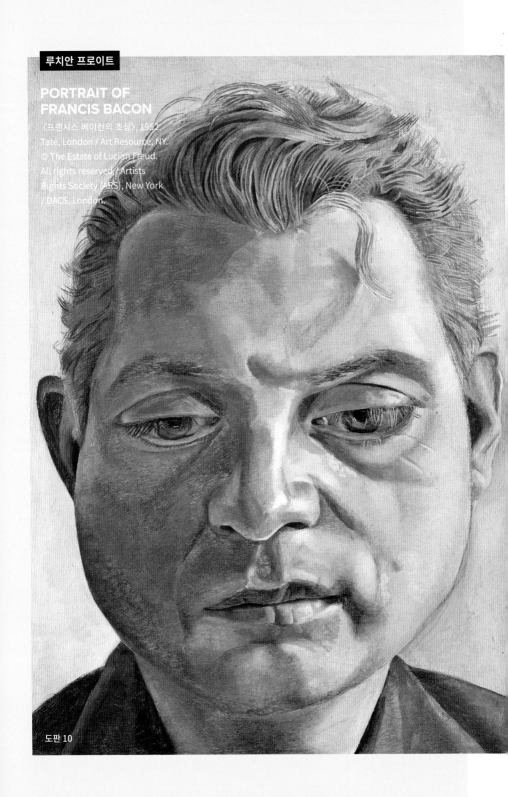

도판 10

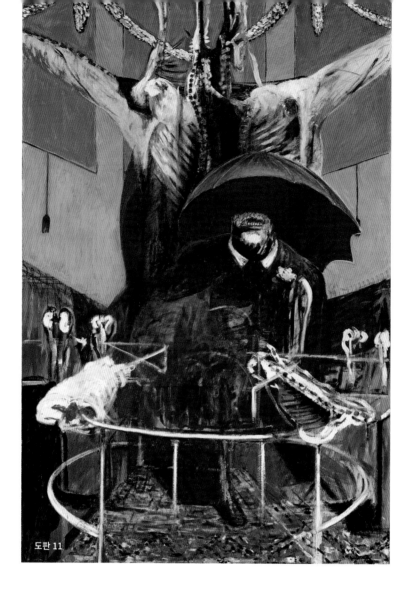

도판 11

프랜시스 베이컨

Painting

〈회화〉, 1946.

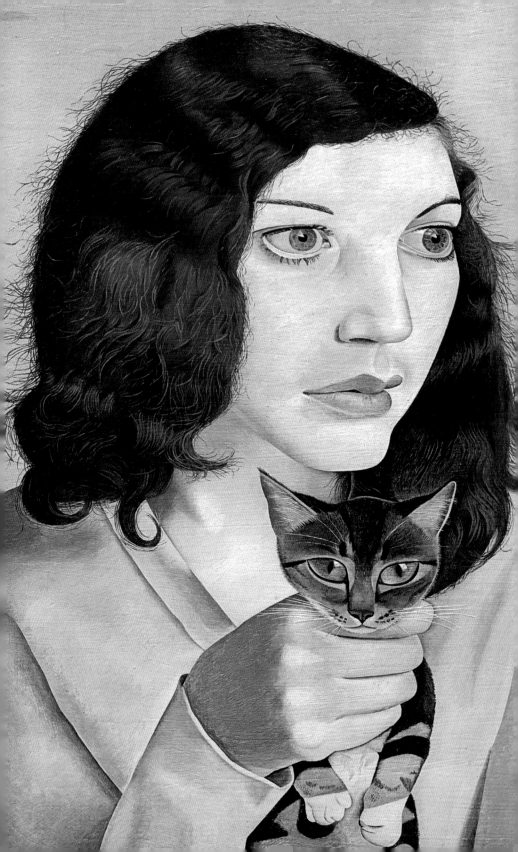

루치안 프로이트

Girl with a Kitten

〈아기 고양이와 함께 있는 소녀〉, 1947, 캔버스에 유채.
Private Collection / © The Lucian Freud Archive / Bridgeman Images.

—

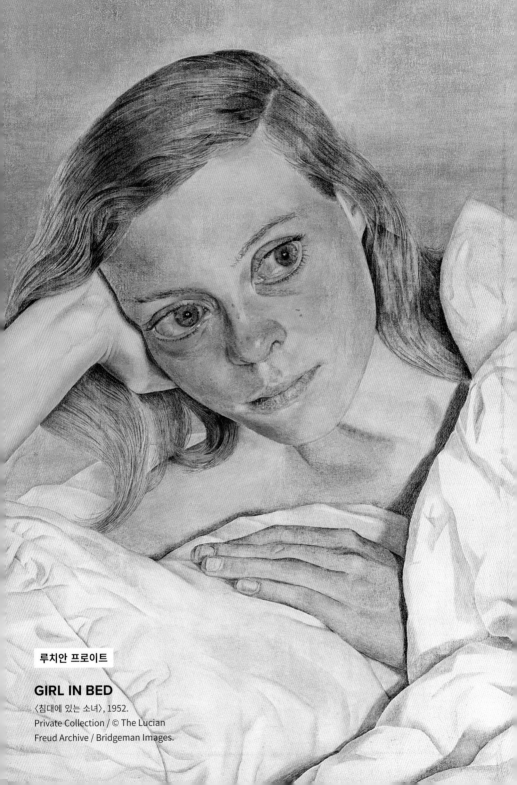

루치안 프로이트

GIRL IN BED

〈침대에 있는 소녀〉, 1952.
Private Collection / © The Lucian
Freud Archive / Bridgeman Images.

프랜시스 베이컨

Two Figures

〈두 사람〉, 1953.

—

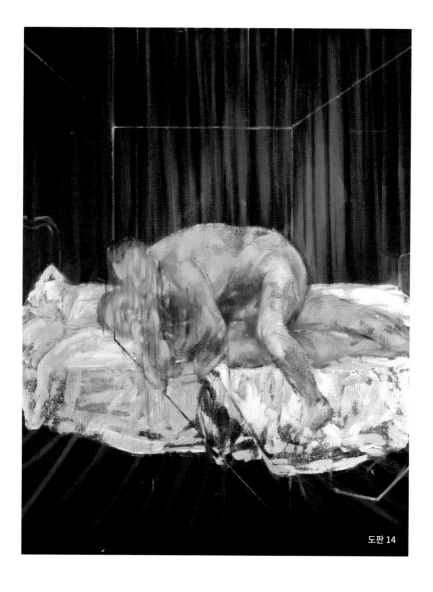

도판 14

관계의 미술사

The Art of Rivalry 현대 미술의 거장을 탄생시킨 매혹의 순간들

서배스천 스미 지음 | 김강희 • 박성혜 옮김

ÉDOUARD MANET

EDGAR DEGAS

HENRI MATISSE

PABLO PICASSO

ACKSON POLLOCK

ILLEM DE KOONING

LUCIAN FREUD

FRANCIS BACON

Angle Books

일러두기

* 지명과 인명, 작품명은 원칙적으로 국립국어원의 외래어 표기법을 따른다. 단, 용례로 굳어진 경우에는
통용되는 표기를 따른다.
* 인명이 처음 본문에 등장할 때에는 원어와 함께 표기하며, 이후에는 성으로만 표기한다.
* 본문 중 작품은 < >, 단행본은 『 』, 잡지는 「 」, 그리고 기사와 노래 제목 등은 작은따옴표 ' '로 표기한다.
* 본문 중 이탤릭체는 원서에서 이탤릭체로 강조한 부분이다.

조, 톰, 레일라에게
사랑을 보내며

들어가며

2013년, 일본으로 여행을 떠난 나는 후쿠오카에서 기타큐슈로 가는 고속 열차를 탔다. 에드가 드가Edgar Degas의 그림을 보기 위해서였다. 만약 당신이 단 한 점의 예술 작품을 보기 위해 먼 길을 여행한다면 비현실적일 정도로 높은 희망을 품게 되고, 순례자 못잖은 경건함과 기대감으로 여정에 오를 것이다. 그리고 목적지에 도착해 그토록 고대하던 만남이 이뤄지는 순간 당신은 그 모든 정신적 준비, 시간, 비용을 정당화하는 수준의 흥분을 끌어올려야 한다는 의무감을 느낄 것이다. 그게 아니면 몹시도 실망스런 결말을 받아들이거나 말이다.

그러나 나는 이 일본 여행에서 전자도 후자도 아니었던 것으로 기억한다. 그때 내가 마주한 작품은 드가의 동료 화가였던 에두아르 마네Edouard Manet와 아내 수잔 린호프Suzanne leenhoff, 두 사람의 모습을 담은 초상화였다[도판 1]. 그림 속의 마네는 수염을 기르고 말쑥하게 차려입었으며 긴 소파 위에 비스듬히 기대어 있다. 얼굴은 무표정하고 몸은 앉지도 눕지도 않은 중간 자세다. 마네의 건너편에는 피아노 앞에 앉은 수잔이 있다.

사실 이 그림은 크기가 꽤 작아서, 두 팔을 그리 넓게 벌리지 않더라도 잡아 들 수 있을 정도다. 또한 마치 어제 그려진 듯 생생한 느낌을 주며, 수사적 느낌이나 거창함보다는 초연함과 무심한 기운을 풍긴다. 그리고 다행히 어떠한 환상이나 거짓된 감정으로부터도 자유롭다.

이런 이유로 이 그림은 순례에 진지하게 임했던 내게 실망할 여지를 주지 않았다. 또한 감정적으로 고조되어야 할 필요성을 일으키지도 않았다. 그 앞에 선 채로 나는 특유의 차분한 기운에 깊이 빠져들었다.

내가 알기로 드가와 마네는 친밀한 사이였다. 그러나 감정적으로 절제된 이 그림에는 정체 파악이 불가능한 양가감정을 일으키는 무언가가 있다. 우리는 이 그림 속에서 아내의 연주를 들으며 앉아 있는 마네가 과연 어떤 상태에 있었는지 알 수 없다. 음울한 무기력의 고통이나 몸속의 기운이 빠져나가는 듯한 기면 상태에 빠져 있었을지, 아니면 몽상의 기쁨이나 아주 달콤하고 완벽한 게으름을 누리면서 호사로운 정신적 흐름을 방해하는 모든 것들로부터 분리되어 있었을지…….

마네 부부가 이 그림의 모델이 되어준 시기는 1868년에서 1869년으로 이어지는 겨울이었다. 당시는 마네가 〈풀밭 위의 점심식사Le Déjeuner sur l'Herbe 혹은 Luncheon on the Grass〉와 〈올랭피아Olympia〉를 그린 뒤 5년 정도밖에 지나지 않은 때였다. 지금이야 당대 최고의 명작들로 꼽히지만, 그 무렵만 해도 두 작품의 도발성은 비평가들에게 엄청난 충격을 주었으며 대중의 야유와 조롱을 유도할 만큼 악명 높았다. 마네는 이후로도 여러 해에 걸쳐 깜짝 놀랄 정도로 창의적인 작품들을 계속 내놓았지만 그의 그림을 향한 격렬한 비평은 수그러들지 않았다. 마네의 악명은 높아져만 갔다.

이로써 마네는 어떤 대가를 치러야 했을까? 1868년에 드가는 엄청난 노력을 쏟느라 지쳐버린 데다 적대감을 사며 쇠락해가던 한 남자를 그렸

던 걸까? 아니면 그보다 미묘하고 비밀스러운 무언가를 마음속에 품고 있었던 걸까?

사실 내가 일본에 가서 실제로 본 건 드가가 그린 바로 그 그림은 아니었음을 이쯤에서 밝혀야겠다. 말하자면 내가 본 것은 불완전하게나마 보수된 그림의 일부였다. 이 그림은 완성된 지 얼마 지나지 않아 일부가 칼로 잘려나갔다. 칼날은 수잔의 얼굴과 몸을 관통했다.

　　나중에 밝혀졌듯 이는 미술관을 찾은 어느 이단아의 정신 나간 행동에서 비롯된 결과가 아니었다. 렘브란트Rembrandt의 그림에 염산을 뿌리거나 미켈란젤로Michelangelo의 그림에 망치를 휘두르던 부류의 자들이 그렇게 한 것은 아니라는 뜻이다. 이 사건의 주인공은 바로 마네였고, 여기서부터 경악은 시작된다. 마네를 아는 사람이라면 누구든 그를 좋아했다. 그는 매력적이고 쾌활하며 겸손했고, 누구보다 정중하며 온화한 남자였다. 또 당시 드가와 친한─그토록 친밀한 초상화를 그리는 데 협조할 만큼 가까운─동료 사이였을 마네가 왜 그런 행동을 했는지 도저히 이해할 수 없는 노릇이었다. 수잔을 실제보다 덜 돋보이게 묘사한 드가에게 마네가 나름의 방법으로 항의한 거라는 일반적인 설명은 일견 그럴듯하긴 하나, 그럼에도 어딘가 썩 들어맞지 않는 구석이 있다. 그림에 칼을 댄다는 게 그리 쉽게 벌어질 일은 아니니 분명 뭔가 더 있었을 것이다.

　　내가 일본에 간 것은 이 미스터리를 풀기 위해서라기보단 그저 더 가까이서 그림을 감상하고 싶어서였다. 미스터리들은 이런 식으로 자석처럼 사람의 발길을 끌어당긴다. 물론 미스터리만 이러한 매력을 가지는 건 아니다. 보다 심도 있는 수수께끼, 보다 깊이 있는 질문, 보다 기묘한 추정도 이와 유사한 방식으로 종종 사람들의 마음을 사로잡는다.

▌ 매혹, 결별 그리고 배신

아니나 다를까 마네와 드가의 사이는 이 사건 때문에 틀어졌고, 그러다 사건은 곧 무마되었다(드가는 "마네와 사이가 나쁜 채로 오래 지내기란 어렵죠."라고 말했다 한다). 하지만 둘의 사이는 결코 예전과 같아지지 않았고, 10여 년 후 마네는 세상을 떠났다.

그로부터 30년이 지난 뒤 드가는 괴팍한 노인으로 고립되어 살다가 삶을 마쳤다. 그런데 그는 칼로 잘려나간 문제의 그림뿐 아니라 마네 초상화 세 점을 더 그려서 갖고 있었고 마네가 그린 그림도 80점 이상 수집해두었다. 이 모든 것이 드가에게 있어 마네는 세상을 떠난 뒤에도 여전히 계속 특별한, 어쩌면 정서적으로 매혹적인 대상이었으리라는 추정을 뒷받침하는 증거가 되지 않을까? 만약 그렇다면 그건 어떤 의미였을까?

나는 미술사엔 교과서가 외면하는 친밀감의 영역이 존재한다고 믿는다. 그리고 이 책은 바로 그 친밀감을 의미 있게 다루기 위한 시도다.

이 책의 제목은 『관계의 미술사』로, 여기서 다루는 라이벌은 원수를 향한 마초적 클리셰나 격렬한 경쟁 관계, 예술적 혹은 세속적 우위를 놓고 치열하게 다투는 고집스런 원한 관계가 아니라 상대를 수용하고, 내밀한 관계를 맺고, 상대의 영향력을 받아들이는 열린 관계에 있다. 이 책은 바로 그들의 감수성에 대한 책이라 봐도 무방하다. 이러한 감수성은 한 예술가의 초년생 시절에 집중되어 있으며, 어느 시기를 넘어가면 더 이상 작용하지 않는다. 바로 이러한 점이 여러 면에서 이 책이 다루는 진정한 주제이기도 하다. 이런 종류의 관계들은 본질적으로 변덕스럽고, 파악하기 힘든 정신 역학으로 가득하며, 어떤 역사적 확실성으로도 묘사되기 어렵다. 또한

대개 좋게 끝나지도 않고 말이다. 다시 말해 이 책은 매혹에 관한 책이자 한 편으로는 결별과 배신에 관한 책이라고도 말할 수 있다.

결별이란 언제나 안타깝다. 상황이 나중에 봉합되었다 해도 한 번 발생해 버린 껄끄러운 문제를 해결할 방법을 찾기란 결코 쉽지 않다. 적당히 거리를 두고 이 상황을 바라본다는 건 거의 불가능하다. 상대가 당신에게 끼친 영향은 너무 크고, 어떤 형태로든 당신이 상대에게 진 빚은 여전히 너무 무거울 것이다. 이미 일어난 일의 진실을 신뢰하면서도 당신에게 가해진 상처를 잊지 않고서 그 부채를 어떻게 인정할 것인가? 소용없고 모호하게 들리지만, 이 책의 네 가지 이야기가 남긴 자취 아래에는 바로 이러한 의문들이 들끓고 있다.

런던에서 살았던 2000년대 초에 나는 화가 루치안 프로이트Lucian Freud에 대해 알게 되었다. 그와 프랜시스 베이컨Francis Bacon이 초창기에 맺은 우정은 아마 20세기 영국 미술사에서 가장 유명한 이야기일 것이다. 두 사람 역시 불화를 겪었다. 매우 사적인 절망과 쓰라림을 야기한 불화라서, 베이컨이 세상을 뜨고 10년이 지난 뒤에도 프로이트에 관한 문제를 들춰내는 건 여전히 현명치 못한 일로 여겨질 정도였다.

　　하지만 그 소원했던 시기에도 프로이트의 집에는 방문객 누구라도 한 눈에 알아보지 않을 수 없는, 베이컨이 그린 커다란 그림이 한쪽 면을 차지하고 있었다. 난폭한 두 남자 연인들이 치아를 드러낸 채 흐릿한 형체로 침대 위에 있는 이미지는 쉽게 잊히기 어려웠다. 프로이트는 베이컨의 초창기 전시에서 100파운드를 주고 이 그림을 샀다. 두 사람의 관계가 처음으로 흐트러지기 직전의 일이었다. 프로이트는 결코 이 그림을 처분하지 않

았다. 그리고 반세기 동안 단 한 번의 예외를 빼면 이 그림을 다른 전시에 대여해주는 일도 결코 없었다. 이것은 무얼 의미할까?

그렇다면 20세기 미국의 가장 유명한 화가들이었던 잭슨 폴록Jackson Pollock과 윌렘 드쿠닝Willem de Kooning 간의 불편한 우정이 의미하는 바는 무엇일까? 폴록이 치명적인 자동차 사고로 갑작스런 죽음을 맞고 1년이 채 되지 않아 드쿠닝은 폴록의 여자친구이자 사고의 유일한 생존자였던 루스 클리그먼Ruth Kligman과 연인 관계를 맺기 시작했다.

또한 파블로 피카소Pablo Picasso에게 있어 앙리 마티스Henri Matisse는 어떤 의미를 갖는 사람이었을까? 마티스가 죽은 1954년 이후 피카소는 마티스를 향해 복잡한 헌정의 의미가 담긴 그림을 계속 그렸을 뿐 아니라, 마티스가 그린 마티스의 딸 마르그리트Marguerite의 초상화를 끝까지 자랑스레 자기 집에 걸어두었다. 한때 자신의 친구들이 화살을 던지며 농락했던 바로 그 그림을 말이다.

이 책에 등장하는 주요 예술가 여덟 명은 모두 남자다. 이 책의 배경이 되는 시기를 우리는 '현대'라 여기지만 이 시기, 대략 1869년부터 1950년까지의 문화는 여전히 극도로 가부장적이었다. 현대 예술가들 중 남녀 간의 관계에서 비롯된 일화는 꽤 많고, 여성들끼리의 관계 또한 몇몇 있다. 그러나 이 주요 관계들 대부분—예컨대 오귀스트 로댕Auguste Rodin과 카미유 클로델Camille Claudel, 조지아 오키프Georgia O'Keeffe와 앨프리드 스티글리츠Alfred Stieglitz, 프리다 칼로Frida Kahlo와 디에고 리베라Diego Rivera—은 연인적 관계의 요소를 포함하고 있기 때문에, 내가 이 책에서 밝혀내고자 하는 라이벌 관계의 측면을 다소 모호하고 복잡하게 만든다. 이성애적 격정이나 거만한 남성 우

월주의적 시각이 개입된 관계를 배제하면, 대체로 '동성사회적homosocial'이라 특징지을 수 있는 관계에 좌우되는 양상만이 남는다. 여기에는 남성의 지위 경쟁, 신중한 우정, 동료를 향한 선망 혹은 사랑, 고정되어 있는 것처럼 보여도 결코 고정되지 않는 위계 질서 들이 포함된다.

그럼에도 이 책의 각 장에는 굉장히 중요한 역할을 하는 여성들이 등장한다. 수준 높은 예술가 베르트 모리조Berthe Morisot와 리 크래스너Lee Krasner, 대담한 수집가 세라 스타인Sarah Stein과 거트루드 스타인Gertrude Stein, 페기 구겐하임Peggy Guggenheim, 재능 넘치고 독립적인 조력자 캐롤라인 블랙우드Caroline Blackwood와 마르그리트 마티스가 그들이다.

이 책에서 초점을 맞춘 여덟 명의 예술가는 잘 알려져 있듯 저마다 누군가와 우정을 쌓고 경쟁하는가 하면 누군가로부터 영향 혹은 조력을 받았다. 그러나 수많은 주변인 누구와는 비교할 수 없이 중대한 의미를 지닌 유일무이한 관계도 종종―실은 대개가 그러하리라 믿는다― 존재한다. 내가 생각하기에 피카소는 마티스가 유혹적으로 가한 압박이 없었다면 자신의 돌파구가 된 위대한 작품 〈아비뇽의 처녀들Les Demoiselles d'Avignon〉을 그리지도, 조르주 브라크Georges Braque와 함께 입체주의를 탄생시키지도 못했을 것이다. 프로이트 역시 베이컨과의 우정이 없었더라면 본래의 엄격하고 결벽적인 작업 스타일에서 벗어나거나 지독한 납빛의 육체를 그리는 위대한 화가가 될 수 없었을 것이다. 드쿠닝 또한 폴록의 영향력이 없었다면 자기만의 작업 방식을 펼치거나 전력을 다한 대작들을 완성해내는 일이 불가능했을 것이고, 드가도 마네와의 우정에서 비롯된 영향 없이는 과거를 그리는 데서 벗어나 작업실 바깥의 거리와 카페, 리허설 룸으로 나가지 못했을 것이다.

▎친밀함의 투쟁

여덟 명의 위대한 현대 미술가들이 성장하는 과정에서 우정과 라이벌 의식이 어떤 역할을 하는지 이야기하는 이 책은 특정 주요 사건의 중심—대략 3~4년간의 험난한 시간—으로 곧장 들어가 유명한 예술적 관계 넷을 다룬다. 그 주요 사건이란 초상화 모델 되어주기, 서로의 작품 교환, 작업실 방문, 전시 오프닝 등이다.

각각의 쌍을 이루는 두 예술가들이 가진 서로 다른 두 기질, 두 종류의 매력은 상대를 자석처럼 끌어당겼다. 또한 그 시기는 양쪽 모두가 주요 창작적 돌파구의 정점에 있었고, 각자 대단한 진전을 이루었지만 자신만의 특징적 스타일은 아직 제대로 구축하지 못한 때였다. 진실이든 아름다움이든 단 하나의 개념만이 우위를 차지하는 일은 없었으며, 모든 가능성이 열려 있었다.

그런 다음 각각의 관계는 익숙한 하나의 역학 관계에 놓인다. 한 사람이 예술적 또는 사회적 면에서 부러울 정도로 뛰어난 데 반해, 다른 한 사람은 돌파구를 찾지 못하고 정체되어 있는 관계 말이다. 한 사람이 기꺼이 위험을 마다하지 않는 식이라면 다른 한 사람은 신중함이 지나치거나 이런저런 완벽주의가 뒤섞여서, 혹은 근성이 있거나 심리적으로 가로막히면서 뒤처지는 식이었다. 이렇게 능숙하고 대담한 동료와 마주하면서 다른 한 사람은 깨달음을 얻고 자신을 구속하고 있던 것들로부터 해방된다. 가능성의 틈이 열리는 것이다. 그리고 창작뿐 아니라 세계를 바라보는 새로운 방식을 획득하고, 인생의 방향을 바꾸게 된다.

이때부터 상황은 불가피하게 복잡해진다. 초기에 일방적으로 흘렀던 영향력은 점차 양방향으로 흐르기 시작한다. 보다 '능숙한' 쪽에 해당하는

예술가는 상대를 자연스레 앞질렀지만 그 와중에도 기술이나 대담성 면에서 자기 레퍼토리가 갖는 한계, 또 상대 예술가가 강하게 갖고 있는 고집스러움이 부족하다는 사실을 인식하게 된다.

여기서부터 두 예술가들은 즉각적인 끌림에서 벗어나 양가감정의 단계를 거쳐 독립성—우리가 '자기 목소리 찾기'라 칭하는 활력적 창조 과정—으로 나아가는 변화의 이야기를 펼쳐간다. 독립성, 즉 통합과 평등한 협력을 갈망하지 않으려는 일종의 정신적 구별 짓기는 진정한 창조적 정체성을 형성하는 자연스러운 일이다. 이는 또한 독특함과 독창성을 획득하려는, 현대성을 향한 욕구와도 통한다. 위대한 성취를 위해 고독함과 독자성을 획득하고자 하는 욕구 말이다.

따라서 내가 이 책에서 다루기로 마음먹은 예술가들이 위대함과 동시에 현대적인 것은 우연이 아니다. 고독과 인정, 단독성과 소속감 사이의 이러한 역동성은 바로 모더니즘을 둘러싼 이야기의 핵심이다.

현대 시대와 이전 시대의 라이벌 관계 간에 근본적인 차이가 있다면(나는 그렇다고 믿지만) 현대 예술가들은 위대함을 완전히 다른 개념으로 발전시켰다는 점이다. 그것은 이미 확립된 옛 관습, 다시 말해 회화적 전통을 익히고 확장하는 방식이 아니라 급진적이고 파괴적인 독창성을 추구하려는 충동에 기초한 개념이었다.

이런 충동은 어디서 비롯되었을까?

가장 기본적으로 보자면 이는 새로운 삶의 양상에 대한 응답이었다. 어떤 면에선 서구 문명의 정점을 대변하기도 했지만, 현대적이고 산업화한 도시 사회는 인간의 가능성을 배제하기도 했다. 많은 사람들은 현대성이 자연 혹은 영적이고 상상력이 풍부한 삶의 풍요로움과 더 깊이 연관될 가

능성을 차단한다고 느끼기 시작했다. 막스 베버_{Max Weber}가 썼듯 세계는 점차 탈주술화했다.

이에 따라 대안적 가능성에 대한 관심이 커졌다. 이 새로운 관심은 예술적 지평을 크게 확장시켰다. 하지만 현대 예술가들은 전통적으로 내려온 규준을 거부함으로써 어쩔 도리 없이 위태로운 처지에 놓였다. 그들은 성공으로 가는 일반적 경로— 공식적인 살롱 및 대회에서의 수상, 상업적인 미술상, 수집가, 후원자—뿐 아니라 예술적으로 유효한 규준에 대한 심리적 확신으로부터도 스스로를 차단했다

이러한 상황에서 작품의 우수함을 어떻게 가늠하느냐 하는 문제가 눈앞에 주어졌다. 만약 현대 예술가들이 당대에 널리 공유되던 기준을 거부한다면 그들의 예술이 얼마나 훌륭한지 어떻게 판단할 수 있을까? 예컨대 마티스와 같은 현대 예술가들이 어린이 예술에 무한한 가치를 부여했을 때, 작품의 우수성은 어떻게 판단할 수 있을까? 한 아이가 그린 그림 그리고 어린이 예술의 수준을 넘어 수년 동안 치밀하게 훈련받은 사람의 그림 중에 어느 것이 더 낫다고 어떻게 판단할 수 있을까?

폴록이 그랬듯 바닥에 펼친 캔버스 위에 막대를 휘둘러 물감을 흩뿌리는 형태의 작품 제작 방식보다 성스러운 전통에 따라 물감과 붓, 팔레트, 이젤로 수년간의 훈련을 거치며 그림을 그리는 방식이 더 우월하다고 어떻게 주장할 수 있을까? 물론 그런 비평가들은 존재했다. 그러나 그들은 대개 편파적이었으며, 종종 대중보다 더 관습에 얽매여 있기까지 했다. 화가의 새로운 관점에 동조하는 문인들도 존재했다. 그러나 어느 누구도 화가의 관점에서 그 투쟁의 본질을 제대로 파악하진 못했다.

따라서 동료 화가의 필요성이 대두될 수밖에 없었다. 비평가나 수집가보다는 동료 화가야말로 새로운 상상력을 발굴하고 새로운 기준을 만들

면서 가장 많은 것들을 얻을 수 있는 존재였다. 만약 당신이 공유하려는 관심사를 다른 화가들이 받아들인다면, 이 새로운 기준은 신뢰성을 얻고 마침내 규범화될 수 있을 터였다. 당신의 그림을 감상하는 사람들—당신의 천재성을 인식한 사람들—은 늘어날 것이다. 들라크루아Delacroix의 낭만주의와 쿠르베Courbet의 사실주의가 동료 화가들에게 먼저 호감을 얻은 뒤 종국엔 기득권층의 호감도 얻었듯 인상주의 역시 그러했을 것이다. 한 색을 균일하게 채웠던 마티스의 평면화된 색조, 깎은 면의 모양을 보였던 피카소의 다면적 형태, 물감을 흩뿌렸던 폴록의 즉흥적인 그림, 베이컨의 뭉개진 얼굴 이미지 등이 그랬듯 말이다.

정도의 차이는 있지만 중요한 것은 가망성이었다. 따라서 다양한 형태의 설득에 엄청난 노력이 들어갔다. 이처럼 경쟁이 뜨거운 내부에서 중요해진 것은 카리스마적 매력이었다. 이런 맥락에서 예술가들 사이의 관계는 자연히 더 친밀해지기도 했고, 더 살벌해지기도 했다. 만약 스타인 가문의 사람들 같은 수집가들에게 매력적인 인상을 남기는 능력 면에서 동료 화가가 당신보다 뛰어나다면 어떨까? 만약 아프리카 미술 혹은 폴 세잔Paul Cezanne을 향한 라이벌의 관심이 당신의 관심과 비교했을 때 질적인 면에서 다르다면 어떨까? 만약 당신보다 동료가 훨씬 뛰어난 드로잉 실력을 갖췄다거나 더 훌륭하고 직관적인 색감을 가지고 있음을 세상 사람들이 알아차린다면? 만약 기질적으로 당신의 친구와 라이벌이 성공에 대한 준비가 더 잘되어 있다면?

이것들은 학문적 질문이 아니라 고통스럽도록 현실적인 질문이었다. 현대의 라이벌들은 그저 누구보다 예술적으로 진보하거나 대담해지거나 중요해지기 위해서만 경쟁하는 게 아니었다. 세상 사람들의 경쟁이 그러하듯 그들의 경쟁 역시 세속적이고 실질적인 인정을 받기 위한 것이었다. 그

리고 물론 그들은 종종 사랑과 우정의 영역 안에서 경쟁했다.

이러한 의미에서 미술사에 등장하는 라이벌 관계란 친밀함의 투쟁 그 자체다. 누군가에게 보다 가까이 다가가기 위해 끊임없이 꿈틀대는 투쟁이자, 어떻게든 자신만의 독특함을 지키려는 전투와도 균형을 맞춰야 하는 투쟁 말이다.

목차

초상화는 누군가를 읽어내는 작업이다. '진실에 대한 감수성'
이라는 면에서 마네는 불안으로 가득한 가식의 변장 놀이로,
드가는 진실을 꿰뚫어 가면을 벗긴다는 자세로 초상화를
대한다. 그리고 마네는 드가가 그려준 초상화를 찢어버린다.
과연 그는 초상화에서 어떤 진실을 본 것일까?

새로운 미술 사조는 예술가의 개성이 확고하게 정립되어
자신의 틀을 깰 뿐 아니라, 다른 개성과 맞붙어 고투하며
관습들을 굴복시켜야 태어난다. 직관적 입체주의자이자
'야수들의 야수' 마티스와 상징적 해체주의자이자 '욕망으로
충만한 고양이' 피카소는 근본적인 독창성을 배경으로
치열한 운명의 대결을 펼친다.

뉴욕의 시다 태번에서 어깨동무를 하고 술을 마시던 폴록과
드쿠닝은 화가와 비평가, 화상들 사이에서 철학이자 일종의
강박관념이었던 '위대함'에 걸맞는 예술가들이다. 우연을
캔버스로 끌어들여 물감의 모든 움직임을 사방으로 해방시킨
폴록과 비범한 재능으로 즉흥성을 신명으로 표현한 드쿠닝은
자유분방한 풍경 안으로 새로운 시대를 초대한다.

도난당한 초상화는 거기에 없다. 하지만 그림은 그 자체로
거기에 존재한다. 이러한 역설은 화가와 모델의 관계를
바라보는 두 대가의 시선에서도 드러난다. 강렬한 친밀감과
객관적인 관찰을 옹호하는 프로이트와 약간의 간격과
무제한의 자유를 주장하는 베이컨은 영원히 만날 수 없지만
무시할 수는 없는 평행선과 같은 관계를 보여준다.

01

마네와 드가

—

그림을 그리는 일은 범죄만큼이나
숱한 속임수와 악행, 악의를 필요로 한다.

에드가 드가

▌ 가면을 쓴 비밀

1868년 말, 에드가 드가는 절친 에두아르 마네의 초상화를 그렸다. 정확히는 두 사람이 담긴 초상화였다[도판 1]. 마네는 소파에 눕듯이 기댄 자세고 그의 아내 수잔은 남편을 등진 채 피아노 앞에 앉아 있다.

어쩌면 결혼 생활을 다룬 초상화라 할 수도 있겠다.

현재 이 그림은 일본 최남단의 섬 큐슈에 있는 어느 고요한 현대미술관에서 감상할 수 있다. 이 미술관은 중국 본토를 마주하고 있는 중소 공업 항구 도시, 기타큐슈 근교의 한 언덕 꼭대기에 위치한다. 숲과 정원으로 둘러싸인 이 언덕은 아늑하고 비밀스런 분위기를 풍긴다. 하지만 일본 호황기에 건립된 이 미술관 자체는 모더니즘의 잔해처럼 지루하고 개성 없는 느낌이다. 사각형의 외관은 이 빠진 듯 살짝 부서지거나 변색되었고, 전시관은 드넓지만 곳곳이 텅 비어 있다. 밝은 도시적 이상주의 분위기를 띠며 엉뚱하게도 깊은 산골에 자리한 이 미술관은 드가의 그림이 지닌 아늑하면서도 나른한 친밀감과 잘 어울리지 않는다.

마네의 아내는 옆모습이 드러나 있다. 머리는 올려 묶었으며 작고 섬세한 귀 한쪽이 보인다. 다소 굵은 목 주위에는 가느다란 검정색 리본이 둘려 있다. 치마는 검정색 줄무늬가 그려진 연푸른색을 띤 회색이고, 풍성한 옷감이 바닥까지 내려오면서 접히고 구부러져 있다. 블라우스는 얇게 비치는 옷감인데, 물감으로 재현하기 까다로운 이 부분을 드가는 피부가 분홍빛으로 비쳐 보이게 하되 솔기는 불투명하게끔 그려냈다. 예술적 기교가 뛰어난 부분이다. 강렬한 색이라 할 만한 것이라곤 중간쯤에 놓인 쿠션의 붉은색, 그리고 마치 열대기후처럼 수잔 주위로 짙어져가는 꿈같이 아름다운 청록색뿐이다.

이 부부의 초상을 그리기 위해 드가는 그리 크지 않은 가로 판형의 캔버스를 택했다. 꽤 화려한 금장 액자에 넣은 그림은 멋져 보인다. 하지만 굉장히 이상한 점이 있다.

좀 떨어진 위치에서 이 작품을 보면 아무것도 그려지지 않은 채 비어 있는 오른쪽 끝 4분의 1 지점과 3분의 1 지점 사이의 공간이 눈에 들어온다. 그리고 가까이 다가가서 보면 곧바로 알아차리게 된다. 그림 한쪽이 사실상 잘려나가 새로운 캔버스 조각으로 대체된 상태라는 걸 말이다. 새 캔버스의 바탕은 연한 황갈색 물감으로 칠해져 있다. 짐작건대 새로 그림을 그리기 위한 준비였을 테지만 실제로는 이뤄지지 않았다. 캔버스 조각이 겹쳐진 부분 안쪽으로는 너비 1.3센치미터가량의 고르지 못한 수직선이 길게 나 있고, 드가의 서명은 이 빈 공간의 오른쪽 아랫부분에 빨간색으로 들어가 있다.

드가가 초상의 무대로 택한 곳은 생페테르스부르그 거리의 어느 3층짜리

아파트였다. 파리 바티뇰의 클리시 광장에서 조금만 걸으면 되는 이곳은 훗날 파블로 피카소와 앙리 마티스의 긴장된 만남이 이루어질 장소에서 언덕 하나 내려가면 되는 곳이기도 했다. 이 아파트는 다름 아닌 마네와 수잔, 두 사람의 10대 아들 레옹Léon, 마네의 홀어머니 외제니 데지레Eugénie-Desirée 가 함께 사는 집이었다.

수잔은 통통한 체격이지만 용모가 아름다운 네덜란드 여성으로, 담갈색 머리에 얼굴은 혈색이 좋았다. 그녀는 뛰어난 피아니스트였다. 드가가 피아노 건반 앞에 앉은 그녀의 모습을 그리기로 한 것은 아주 적절한 선택이었다. 마네 부부는 목요일 저녁이면 손님들을 초대해 파티를 열었고 드가는 늘 그 명단에서 빠지지 않는 손님이었다. 수잔은 파티에서 항상 손님들을 위해 피아노를 연주했다.

마네를 개인적으로 아는 사람이라면 누구나 그를 좋아하고 존경하는 듯 보였다. 마네는 매력적이었고 온화했으며 대담했다. 사람들은 그를 자기편으로 만들고 싶어 했는데 드가도 예외는 아니었다. 초상화 작업이 시작되기 전까지 7년간 드가는 마네와 가까운 친구 사이로 지냈다. 하지만 드가로서는 자신이 정말 원하는 만큼 마네를 알아갈 기회가 그때까지 없었다고 느꼈을지도 모른다. 초상화 모델이 되어달라고 마네에게 부탁한 것도 어쩌면 조용히 경쟁적이던 우정 관계를 다지기 위한 방법, 또 누구보다 사교적인 사람이었던 마네의 보다 내밀한 삶을 좀 더 가까이서 들여다보기 위한 방법이었을 수 있다.

루치안 프로이트처럼 드가 역시 사람들의 잘 알려지지 않은 면모에 본능적으로 끌렸는데, 특히 아주 가까이 지내는 이들의 경우엔 더욱 그랬다. 마네에겐 사교적으로 노련하면서도 과묵한 매력이 있었고, 바로 그러한 점 때문에 드가는 마네에게 규정하기 힘든 무엇이 여전히 더 존재한다

는 느낌을 받았다. 또한 어느 정도 확신하건대 그 '무엇'에는 수잔도 포함되어 있는 것 같았고, 두 사람의 사교 생활이 점점 엮여갈수록 드가에게는 더 그렇게 느껴졌다. 마치 냄새를 맡는 사냥개처럼 드가는 본능적으로, 어쩔 도리 없이—자신에게 득이 되는 일이라 해도—마네를 추적해가는 상황에 빠져들게 된다.

마네 부부가 초상화의 모델로 서준 시간이 어느 정도였는지는 알 수 없다. 드가가 그림을 그리는 동안 수잔이 실제로 피아노를 연주했는지, 혹 그랬다면 무슨 곡이었는지에 대해서도 마찬가지다. 우리가 알 수 있는 건 드가가 그림을 다 그린 뒤 본인의 수고를 자랑스레 여기며 그걸 마네에게 선물했다는 사실이다.

그리고 뒤이어 벌어진 사건은 미술사가들과 전기 작가들을 줄곧 당혹스럽게 만들었다.

얼마 후—그 기간이 얼마인지는 아무도 모른다—드가는 마네의 작업실을 방문했다. 거기서 자신의 그림을 발견한 그는 뭔가 잘못되었음을 즉각 알아챘다. 누군가 칼로 그림을 잘라냈고, 칼날 자국이 수잔의 얼굴을 관통해 있었던 것이다.

머잖아 드가가 알아냈듯 범인은 다름 아닌 마네였다. 그가 자신의 행동을 두고 뭐라 변명했는지는 알 수 없다. 아마도 드가는 너무나 망연자실한 나머지 마네의 이야기를 제대로 들을 수 없었을 것이다. 그 자리를 그저 뜨겠노라 마음먹었던 드가는 훗날 이렇게 회상했다. "나는 작별인사 없이, 내 그림을 가지고 나왔다."

집으로 돌아온 드가는 걸려 있던 그림 하나를 떼어냈다. 예전에 어느 디너파티 자리에서 마네가 준 작은 정물화로, 그날 드가는 샐러드 그릇 하나를 깨뜨렸다. 드가는 그 그림을 포장한 뒤 메모를 동봉해 마네에게 돌

려보냈다. 화상畫商 앙브루아즈 볼라르Ambroise Vollard의 말에 따르면 그 메모에는 이렇게 쓰여 있었다고 한다. "무슈, 당신의 '자두들'을 돌려보냅니다."

에두아르 마네는 프랑스 부르주아 명문가의 존경받는 부부 사이에서 태어난 고집 센 장남이었다. 마네의 아버지 오귀스트 마네Auguste Manet는 법관이었으며 훗날 법무부 비서실장, 고위급 판사를 역임하고 법정 변호사로 일했다. 어머니 외제니 데지레는 프랑스에 파견된 스웨덴 외교 특사의 딸이었으며, 나폴레옹의 제국 원수였던 장 밥티스트 베르나도트Jean-Baptiste Bernadotte의 대녀였다. 베르나도트는 훗날 스웨덴의 왕위에 오르면서 칼 14세 요한Karl XIV Johan이 된 인물이다. 장남 마네는 아버지처럼 법조인의 길을 걸으리란 기대를 받았으나 공부에 그다지 소질이 없었으며 제대로 전념하지도 못했다. 그는 "전적으로 부적격"한 학생이라는 게 롤린 대학의 평가표에 담긴 의견이었다. 마네는 파리에서 명망 높았던 그 학교를 곧 떠났다. 그가 정말 원했던 것은 예술이었다. 마네의 외삼촌 에두아르 푸르니에Édouard Fournier는 예술을 열망하는 조카를 격려했고 드로잉을 가르쳐주기도 했다. 푸르니에는 종종 마네와 그의 젊은 친구 앙토냉 프루스트Antonin Proust를 데리고 루브르에 가곤 했다. 루브르는 그로부터 10년도 더 지난 뒤 마네와 드가가 처음 만난 곳이기도 하다.

　유럽 전역에 혁명이 닥친 해였던 1848년, 마네는 아버지에게 프랑스 해군사관학교에 지원하게 해달라고 했다. 아버지는 승낙했지만 마네는 입학시험에서 그만 떨어지고 말았다. 그런데 예기치 않게 리우데자네이루행 훈련용 배에 탈 기회를 얻어 대서양을 횡단하는 항해를 떠나게 되었다. 마네는 끔찍한 뱃멀미를 참아냈다(어머니 앞으로 보내는 편지에선 "배가 너무 심하게 흔들려서 도저히 갑판 아래에 있을 수가 없어요."라 쓰기도 했다). 그는 적도를 가로질

렀고—선원에게는 중요한 통과 의례다—펜싱을 연습했으며, 동료 선원들에게 그림을 그려줬다. 마침내 배가 리우에 도착했다. 마네는 마르디 그라 축제에 동참했고, 노예 시장—"우리 같은 사람들에게는 상당히 혐오스러운 광경"—을 보았으며, 리우 만에 있는 한 섬에 잠시 놀러갔다가 뱀에 물리기도 했다.

마네는 다시 파리로 가고 싶어 견딜 수 없었다. 파리에 돌아간 그는 프랑스 해군사관학교 입학시험에 다시 응시해도 좋다는 허락을 받았지만 또다시 낙방했다. 아버지는 낙담하며 결과를 받아들였고 아들이 화가로 훈련받는 길을 택하는 데 동의했다. 이듬해인 1850년, 마네는 진보적인 화가 토마 쿠튀르Thomas Couture의 작업실에서 정통 훈련을 받게 되었다. 쿠튀르는 여전히 학문적인 주제에 빚지고 있으면서도 온갖 낡은 관습을 끊어내고자 했고, 특히 밝은 색감과 질감을 그림에 도입한 화가다. 마네는 6년간 쿠튀르와 함께했다.

그런데 1850년은 마네 인생에서 그 무엇보다 중대한 관계가 시작된 해이기도 하다. 수잔과 비밀스런 연애를 시작한 해였기 때문이다. 네덜란드 출신의 수잔은 마네의 부모가 아들들에게 피아노를 가르치기 위해 고용한 교사였다. 라퐁텐 거리에 위치한 수잔의 아파트를 은밀히 오가던 마네의 발길은 1851년 봄 수잔의 임신으로 끝을 맺는다. 수잔은 당시 스물두 살이었고 마네는 열아홉에 불과했다. 그리고 1852년 초, 수잔은 아들 레옹을 낳았다.

아버지가 고용한 피아노 교사와 비밀스런 관계를 맺기 시작했다는 사실은 어린 시절 마네가 부모를 좌절하게 만든 수많은 비행 중 하나일 뿐이었다. 형편없던 학교 성적, 아버지를 따라 법조계에 입문하지 않겠다는 결정, 두

번의 해군사관학교 입학시험 낙방 등의 일들은 연이어 벌어졌다. 무엇보다 최악은 화가가 되겠다고 고집한 일이었을 텐데, 자기 고집을 꺾지 않는 완강한 마네의 성격을 잘 알고 있었던 부모는 아들의 뜻을 막으려 해봤자 아무것도 얻을 수 없으리라는 결론에 도달했을 것이다.

하지만 수잔이 레옹을 임신했다는 사실은 명백히 재앙이었다. 사회적 지위가 더 낮은 계급의 외국인 여성과 관계를 맺어 임신하게 만들었다는 것은 부르주아 가문의 법도에 완전히 어긋나는 일이었고, 특히나 아버지 오귀스트의 특별한 사회적 지위를 고려한다면 더욱 심각한 일이었기 때문이다. 오귀스트는 1심 판사로서 최고 재판소에서 일하고 있었던 데다 그간 친자 확인 소송을 둘러싼 이야기들을 흔히 들어온 터라 난처한 상황에 처할 가능성이 농후했다. 그로서는 혼외자를 자신의 가족으로 받아들여야 한다는 점을 용인할 리 없었고, 마네는 이 사실을 곧바로 알아차렸음이 분명했다.

이 일은 비밀로 지켜져야만 했다. 다행히 마네는 어머니를 믿고 비밀을 털어놓을 수 있었다. 이야기를 들은 어머니는 곧바로 문제 해결에 나섰다. 일단 네덜란드에 있는 수잔의 어머니에게 이 사실을 알리고 서둘러 파리로 오게 했다. 레옹은 1852년 1월 29일에 태어났다. 아이는 '코엘라, 레옹 에두아르, 코엘라와 수잔 린호프의 아들 Koëlla, Léon-Édouard, son of Koëlla and Suzanne Leenhoff', 즉 마네와 관련된 언급 없이 출생이 등록되었고 사람들에게는 수잔의 남동생, 즉 사실상 외할머니의 막내아들로 소개되었다.

마네는 레옹의 세례식에서 대부 역할을 맡았고, 그러면서 레옹과 수잔이 사는 바티뇰의 아파트와 자신의 집을 수년간 오가곤 했다. 수잔은 아파트에서 어머니와 함께 살았으며, 나중에는 네덜란드에 있던 수잔의 두 형제도 파리로 옮겨 왔다.

즉, 마네는 선택이기보단 필요에 의해 이중생활을 한 셈이다. 그에게는 사생활에 심각한 비밀이 있었고, 그건 보장될 필요가 있었으며 또 실제로 보장되었다. 마네의 가족은 비밀을 숨기는 데 성공했고, 레옹의 출생과 초기 삶을 둘러싼 상세한 정황은 모두 의도적으로 가려진 탓에 여전히 잘 알려져 있지 않다. 이러한 사실이 마네에게 장기간 어떤 영향을 끼쳤을지 우리는 추측만 가능할 뿐이나, 이것이 그의 경쾌하고 태평한 작품 밑에 은연히 깔린 압박감과 긴장감의 원인이 되었음은 분명해 보인다.

열렬한 공화주의자였던 마네는 1851년 말 루이 나폴레옹Louis-Napoléon이 쿠데타를 일으켜 프랑스 제2제국을 세웠을 때 큰 충격을 받았다. 야만적인 쿠데타를 거쳐 검열의 시대가 뒤따랐고, 이는 1848년 혁명 이후부터 들떠 있었던 공화주의자들의 희망이 완전히 꺾이는 데 큰 영향을 미쳤다. 정치권에 환멸을 느끼게 된 젊은 화가들과 작가들은 거창하고 공적인 주제에서 벗어나 보다 사적인 주제로 눈을 돌렸다. 마네 역시 이러한 경향을 따르는 일원이었다. 하지만 그의 차가운 얼굴 뒤편에서는 여전히 뜨거운 정치적 신념이 불타오르고 있었다. 루이 나폴레옹—정확히 1년 후 스스로 붙인 호칭에 따르면 "나폴레옹 3세Napoleon III"였던—이 권력을 장악한 1851년 12월 2일, 마네는 동료 프루스트와 함께 거리로 나섰다. 그리고 두 젊은 미술학도들은 그날 펼쳐진 엄청난 혼란과 유혈 사태를 직접 목격했다. 현장에서 체포되어 밤새 구금된 적도 몇 차례 있었는데 사실 그건 둘의 존재가 위협적이기 때문이 아니라 오히려 안전을 위해서였다고 봐야 했다.

쿠데타의 여파를 겪는 와중에 마네와 쿠튀르의 작업실 동료들은 함께 몽마르트르 무덤으로 향했다. 그곳에는 나폴레옹 때문에 희생된 자들이 실려와 있었고, 마네와 동료들은 그 시신들을 스케치했다. 마네의 후기 작

품들에는 고요하고 섬뜩한 기운이 짙게 드리워 있곤 한데 아마도 이 중요한 경험을 거친 이후부터 나타난 특징일 것이다. 이러한 경향은 〈죽은 투우사The Dead Toreador〉(1864), 〈막시밀리안 황제의 처형〉(1868~1869), 〈자살The Suicide〉(1877) 등의 작품에 반영되었고, 표면적으로는 밝아 보이는 작품들에도 맥이 닿아 있다. 마네의 영웅이기도 했던 스페인 화가 디에고 벨라스케스Diego Velazquez의 궁정화들을 보며 프랜시스 베이컨이 "늘 흐르고 있는 삶의 그림자"라 칭송했던 것처럼 말이다. 전설적인 마네의 매력 뒤에는 다소 멜랑콜리하면서 병적이기까지 한 요소가 있었다. 이것이 본인 스스로 내성적이며 생각 많은 사람이라 했던 드가를 매료시킨 부분이었을 것이다.

덕망 높은 마네 부모의 입장에서는 우유부단한 데다 제대로 된 능력을 발휘하지 못하는 장남이 거슬렸을 수도 있었다. 하지만 마네는 20대가 되면서 점차 친절하고 좋은 인상을 남기는 인물로 성장해갔다. 그는 몇 년간 쿠튀르의 지도하에 공부하며 마침내 자신만의 세계를 일궜다. 스승 쿠튀르는 새로운 가능성을 제안할 만큼 충분히 진보적이었고, 저항의 본보기를 제시할 만큼 충분히 학구적인 인물이었다. 당시 마네는 관능적 화법, 뚜렷한 윤곽, 명암의 급격한 전환을 바탕으로 하는 활기차고 신선한 화법을 발전시키며 비평가들의 호기심을 자극했다. 한 기타 연주가가 푸른색 벤치에 기대어 앉아 있고 배경은 어둡고 텅 빈 채로 묘사된 작품 〈스페인 가수The Spanish Singer〉가 1861년 살롱에 전시되면서 마네를 향한 의혹은 불식되었고, 마네는 보수와 진보 양쪽의 평론가들로부터 공히 찬사를 받았다.

살롱은 한 세기 넘도록 서방 미술계에서 가장 중요한 연례 예술 행사이자 예술가의 명성을 독보적으로 좌우하는 자리였다. 공식적으로 정부의 후원을 받아 치러지는 이 전시에선 드넓은 전시실마다 바닥부터 천장까지 그림이 가득 걸렸고, 엄청난 수의 관람객들이 최신 화풍의 단면을 목도하

기 위해 몰려들었다. 절충주의가 가득했던 그곳에는 상상할 수 있는 모든 그림 양식이 전시되었으며 저마다 사람들의 관심을 얻기 위해 경쟁했다. 야심찬 화가들은 오래된 주제를 새롭게 다루는 대형 캔버스 작품으로 대담하게 눈길을 사로잡았다. 전시된 작품 대다수는 전통적 기법에 뿌리를 둔 미학적 탁월함을 고수하는, 공인된 문화의 산물이었다. 부르주아적 예법과 프랑스 국가의 영광을 반영한 주제는 높은 호응을 얻었다. 또한 묘사의 대부분은 과거, 즉 역사나 성경 혹은 그리스 로마 신화에 담긴 미덕을 기리는 사건들에 기반했다. 이러한 작품들은 모두 거대하지만 속이 비다시피 한 전통을 견고히 하려는 목적을 띠고 있었다. 그에 반해 동시대 파리지앵의 삶을 직접적으로 반영하는 그림은 어디서도 찾아볼 수 없었다.

이 모든 것들은 변화를 앞두고 있었다. 하지만 1860년대를 사는 화가에게 살롱 전시회에서의 성공이란 여전히 확실한 출세로 향하는 필연적 징검다리처럼 여겨졌다. 활력이 넘쳤음에도 이런 전제를 망치지 않으려 애썼던 마네는 이후 10여 년간 해마다 충실히 작품을 살롱에 내놓았다. 받아들여진 때가 있었는가 하면 그렇지 못할 때도 있었다. 그는 시대의 예술을 덮어 감춰버리는 진부한 태도를 혐오했다. 그래서 살롱에 저항하기로 마음먹었다. 그는 헤라클레스의 과업이나 나폴레옹의 장엄함을 묘사하는 그림 같은 것엔 관심이 없었다. 또한 여성의 아름다움에 매혹되긴 했으나 당시 널리 유행하던 에로티시즘, 즉 도덕적 경건함이라는 얄팍한 껍데기를 두른 채 체모도 없이 도자기처럼 반들반들하게 여체를 묘사하는 방식을 경멸했다. 무엇보다 그가 혐오했던 것은 어떤 식으로든 현실과 개인의 욕구, 현재 시제를 드러내려 하지 않는 태도였다.

▍해방의 약속

〈스페인 가수〉라는 작품 속 남자는 낡은 흰 신발을 신고 검정 모자 아래로 흰 천을 두른 모습이다. 이러한 묘사는 우연히 이 작품을 본 사람이라도 마네를 '현실주의자'라고 단정 짓게 만들기에 충분하다. 마네는 곧바로 구스타브 쿠르베와 같은 범주에 들어갔다. 일하는 농부, 숲의 풍경, 살집이 있고 에로틱한 누드를 황량하게 그려낸 쿠르베의 그림들은 1850년 이후 기득권층을 뒤흔들었다. 자신만만하게 자신을 드러내는 쿠르베는 유난스럽게 떠드는 것을 질색했으며, 구체적이고 이상화하지 않은 사실에 충실하고자 했다. 마네는 그런 쿠르베의 방식에 본능적으로 끌렸다(훗날 루치안 프로이트 역시 쿠르베에게서 엄청난 충격을 받는다). 쿠르베는 고루한 신화와 역사적 사건을 다루는 데만 치중하는 주류 미술계의 경향에 신물이 나 있었다. 그는 동세대 화가 어느 누구보다도 '바로 지금' 살아 있다는 게 무엇인지 직시하고자 했던 인물이었다.

하지만 지방 출신의 쿠르베는 도시가 아닌 전원생활에 관심이 많았다. 도시—당시 세계적으로 파리보다 세련되고 다면적인 도시는 없었다—에서 쿠르베의 즉물주의literalism는 투박하고 무신경해 보일 수도 있었다. 마네는 도시적인, 그러니까 제대로 '도회풍의 세련된urbane' 등가물을 찾고자 했기에 타산적이기보다는 본능적으로 새로운 접근 방식을 꾀했다. 그리고 거기에 자신의 개성을 완벽히 드러내는 쿠르베 특유의 비밀스럽고 장난기 넘치면서 규칙을 무시하는 솔직함을 결합했다.

〈거리의 가수The Street Singer〉에서 보듯 마네가 '실제 삶'을 생생히 묘사하는 방식은 의도적으로 쿠르베의 사실주의에까지 다다르지 않았다. 당시 마네는 완전히 새로운 욕망과 생동감을 드러내는 동시에, 도발적으로 아이

러니한 면모를 띠었으며 장난스럽게 짜 맞추는 방식을 보이곤 했다. 마네의 그림들은 농담처럼 슬쩍 윙크를 흘리고 있었다. 〈스페인 가수〉에서 기타 치는 남자는 왼손잡이지만 오른손잡이용으로 줄이 끼워진 기타를 들고 있다. 이러한 지적을 받은 마네는 당황하지 않으며 거울을 탓했다. "뭐랄까요," 그는 웃음기를 띠며 말했다. "그냥 이런 거예요. 저는 기타 머리 부분을 한 번에 그렸어요. 두 시간 동안 작업한 뒤에 조그만 검정 거울로 그림을 비춰봤고, 만족했습니다. 더 이상 붓질을 보태지 않았죠."

말하자면 마네의 사실주의는 사실주의를 가장한 사실주의였으며 이제 막 완벽해지기 시작한, 가벼워 보이지만 정교한 미학적 게임이었다. 중요한 건 게임의 규칙—거기엔 협상의 여지가 있었다—이라기보단 작동하는 게임 안에 담긴 정신이었다. 이렇게 영리하고 능글맞은 그의 그림들은 살롱에 깊은 충격을 남겼다.

비평가 페르낭 데누아예Fernand Desnoyers는 1861년 살롱 전시장에 모인 젊은 화가들의 모습을 이렇게 묘사했다. "놀라움에 가득 차 서로를 쳐다보고 자기 기억을 더듬으며 스스로에게 질문을 던지는 모습이 마치 마술쇼를 보러 온 아이들 같았다. '마네는 대체 어디서 나타난 사람일까?'" 그림의 주제뿐 아니라 그것을 무심히 다루는 마네의 방식은 그들에게 있어 마치 해방의 약속처럼 느껴졌고, 이 순간은 일종의 전환점이 되었다. 젊은 화가들은 나중에 작가들 몇몇과 함께 마네의 작업실을 찾아왔다. 이 무리 중에는 시인 겸 비평가 샤를 보들레르Charles Baudelaire와 비평가 겸 소설가 에드몽 뒤랑티Edmond Duranty가 포함되어 있었다. 그때부터 마네는 의문의 여지 없이 사실상의 선도자 역할을 했다. 미술사의 흐름을 변화시키고 싶어 안달 난 젊은 화가 세대의 선도자 말이다.

▎ 라이벌의 첫 만남

마네가 처음 드가를 만난 해도 1861년이었다. 서른 살을 막 앞두고 있던 마네는 그때 루브르의 전시실을 어슬렁거리며 돌아다니던 중이었다. 스물여섯 혹은 스물일곱 살이었던 드가는 뚱한 표정에 턱수염을 덥수룩이 길렀고, 이마가 넓었으며, 눈꺼풀은 반쯤 감긴 듯했고 눈동자는 새까맸다. 드넓은 루브르의 어느 한 전시실 안에 자리잡은 드가는 스페인 왕녀 마르가리타를 그린 벨라스케스의 그림을 보며 이젤에 세워둔 에칭판에 따라 그리려 애쓰는 중이었다.

마네는 스페인과 관련된 것이라면 무엇에든 지독히 심취해 있었고, 어느 화가들보다도 펠리페 4세Philip IV 궁정을 기록한 이 17세기 인물을 한껏 떠받들고 있던 터였다. 그러니 벨라스케스가 금발의 왕녀를 그린 초상화—벨라스케스 단독 작품이 아닌 '벨라스케스의 작업실'에서 그려진 그림이라 낮게 평가되었지만 상관없었다—가 걸린 이 전시실에 그가 머물렀던 건 물론 우연이 아니었다. 게다가 그즈음 마네는 에칭기법에 몰두하면서 이 주제에 관련해 몇 가지 생각해둔 것도 있었다.

드가에게 슬며시 다가간 마네는 그가 일을 그르치고 있다는 걸 곧장 알아채고선 목소리를 가다듬은 뒤 친절한 조언 몇 마디를 건넸다. 예민하고 자존심 강했던 드가에겐 그런 방해가 짜증스럽게 느껴졌을 게 뻔하다. 마네의 순수하리만큼 친화적인 이러한 측면은 두 사람의 만남에 역효과를 불러왔다. 훗날 드가는 그날 마네로부터 얻은 교훈을 결코 잊지 못한다고 말했다. "그와의 변치 않는 우정과 더불어" 말이다.

5남매 중 장남이었던 드가는 마네와 마찬가지로 부유한 가문에서 태어나

혜택을 받은 아들이었다. 프랑스 곡물 시장의 투기자이며 환전상이었던 조부 일레르Hilaire는 남다른 생을 산 인물이었다. 그의 약혼녀는 1792년 혁명군들에 의해 적들을 지원했다는 이유로 단두대에 올랐고, 그녀와 같은 운명에 처할 것이란 제보를 받은 일레르는 이듬해 파리에서 도망쳐 나왔다. 이후 이집트의 나폴레옹 군대에 들어갔다가 나폴리에 자리를 잡은 그는 그곳에서 결혼을 하고 은행도 설립해 성공했다. 그러다 새로 취임한 나폴리의 왕이자 나폴레옹의 처남이기도 한 조아생 뮈라Joachim Murat의 자산 관리사가 되었다. 나폴레옹이 죽고 부르봉 왕가가 부활한 후에도 승승장구한 일레르는 축적한 재산으로 나폴리 중심가에 있는 방 100개짜리 궁전을 사들였고, 아들 오귀스트Auguste—드가의 아버지—를 가족 소유 은행의 파리 지점장으로 임명했다. 오귀스트는 성공한 면직물 상인의 딸 셀레스틴 뮈송Celestine Musson과 결혼했다. 크레올인 그녀의 가족은 당시 뉴올리언스에서 파리로 막 이주한 참이었고, 그녀는 장남인 드가가 열세 살이 된 해에 세상을 떠났다.

드가는 파리 최고의 학교 루이 르 그랑—몰리에르, 볼테르, 로베스피에르, 들라크루아, 위고, 보들레르 등 걸출한 인물들을 배출한 곳—에서 교육받았다. 드가는 총명했고 스스로를 높은 수준까지 끌어올렸다. 예술을 사랑했던 오귀스트는 아들 드가에게도 그 애정을 전파해주었으나, 전공은 자신처럼 법학을 하게 했다. 그래서 실제로 드가는 잠시나마 법학과에 입학했지만 결국 쓸데없는 일이었다. 이미 예술에 사로잡혀 있었고, 예술적 재주도 확실히 매우 뛰어났으며 그 길에서 벗어날 생각이 없었다. 결국 오귀스트는 아들의 소망을 지지해주기로 결정하면서, 목표를 달성하기 위해 혹독히 노력해야 한다는 조건을 내걸었다. 그는 갖은 애를 써서 저명한 화가 루이 라모스Louis Lamothe를 아들의 스승으로 모셔왔고, 아들의 성장을 가까이서 지켜보았다. 아버지의 높은 기대를 자기 것처럼 내면화한 드가는 전적

으로 예술에만 전념하며 금욕적인 삶을 살았다.

어머니를 일찍 여읜 드가는 온통 남자들이 가득한 집안에서 자랐다. 아버지뿐 아니라 마찬가지로 부인을 잃은 할아버지 둘, 독신인 삼촌이 넷이나 되는 집안이었다. 프랑스 제2제정 시대에 독신자는 상당한 의심을 사곤 했다. 신경질환 의료계와 관련된 도덕적 결함이 있는 사람, 다시 말해 동성애자거나 문란한 생활을 한다거나 혹은 매독으로 인한 성 불능 상태의 사람일 것이라고들 지레 여겼던 것이다. 1870년대에 제3공화정의 새로운 헌법이 논의될 때는 심지어 독신자들의 투표권을 빼앗으려는 시도까지 있었다.

　이처럼 대체로 사회적 비난이 심했지만 드가의 가족 내에도, 또 드가가 그 무렵 한창 교류하기 시작한 보헤미안 예술가 그룹 전반에도 결혼을 하지 않는 사람들은 흔히 있었다. 예컨대 인상파 그룹에 속한 예술가들은 대부분 조혼을 피했고, 나중에 결국 결혼한다 해도 대개는 상대가 몇 년간 관계를 지속해온 정부情婦였으며 둘 사이에 아이가 생긴 뒤였다.

　젊은 드가는 이탈리아에서 수도사의 삶을 산다면 어떨지 생각해본 적도 있었으나 결국 예술을 택했다. 그래도 수도사 같은 마음가짐을 유지했던 건 분명하다. 그는 이렇게 말했다. "예술에서 가장 아름다운 것들은 금욕에서 나온다."

마네와 드가는 1861년 루브르에서의 운명적인 만남 이후 매주 몇 차례씩 얼굴을 보는 사이가 되었다. 두 사람 간에는 자연스럽게 친밀감이 싹텄다. 여기엔 다른 보헤미안 동료 예술가들과 확연히 다른 그들의 사회적·계급적 배경도 적지 않이 작용했을 것이다. 하지만 그와 더불어 마네는 드가의 능력이 매우 뛰어나며 그에겐 누구도 흉내낼 수 없는 독창적인 면이 있음

을 확실히 알아챘다.

학생 시절 드가는 지칠 줄 모르며 열심히 그림을 그렸다. 그는 마네를 훨씬 뛰어넘을 정도로 소질이 매우 뛰어났고, 또한 잘 훈련된 사람이기도 했다. 드가는 자신이 영웅처럼 여기던 신고전주의의 대가 장 오귀스트 도미니크 앵그르Jean Auguste Dominique Ingres의 조언을 가슴 깊이 새겼다. 드가는 1855년 앵그르를 경외하는 학생으로서 그의 집을 방문했던 적이 있었는데, 그날 앵그르는 드가에게 이렇게 말했다. "선을 그리시오, 젊은이. 실물을 있는 그대로 그리고 기억을 더듬어 더 많은 선을 그리시오. 그러면 훌륭한 예술가가 될 수 있을 거요."

드가 세대에게 앵그르라는 이름은 자랑스럽고 흔들림 없는 권위를 의미했다. 그러한 권위는 고대 그리스와 로마의 절제된 선형적 미술을 향한 감탄에 그 뿌리를 두고 있었다. 이는 열정의 경지에 가까웠고 반쯤은 신비주의적인 면도 있었다. 앵그르는 이렇게 말했다. "고대인들은 모든 걸 보았고, 모든 걸 이해했으며, 모든 걸 느꼈고, 모든 걸 묘사했다." 앵그르가 생각하는 미술에서의 선이란 단순히 기술적인 무엇만이 아닌 궁극적인 것이었다. "드로잉은 미술의 정직함에 해당한다."라는 발언에서도 비춰지듯 그의 신념에는 도덕적인 측면이 있었다. 그는 이러한 신념을 고수하면서 사회적 올바름과 끈기라는 개념을 옹호했고 인내를 소중히 여겼다.

앵그르는 세간에 알려진 것보다 더 거칠고 대담했다. 하지만 그는 예술이란 모름지기 아카데믹해야 한다는 견해를 지니고 있었다. 즉, 예술은 확고한 기준과 엄격한 훈련을 바탕으로 해야 하고, 쉽지 않은 힘겨운 과정을 통해 접근해야 한다고 생각했던 것이다.

마네에게 있어 앵그르는 자신이 본능적으로 저항했던 모든 것의 표본이었지만 드가에게는 달랐다. 앵그르의 엄격하고 원칙적이며 이상적인 예

술관은 드가 아버지의 인정을 받기에 충분했을 뿐 아니라 드가 자신의 기질과도 내심 일치했다. 마네가 점차 자연스러움과 자유스러움의 외양을 어떻게든 획득하려는 것처럼 보였다면—그는 자기 그림에서 위트가 번뜩이는 간결성이 드러나길 원했다—드가는 아버지의 영향 때문인지 몰라도 자신이 하고 있는 일에 진지해지기 위해 장애물을 극복하고 있다는 느낌이 필요했던 같다. "장담하건대, 내 그림은 그 어떤 그림보다도 즉흥적이지 않다. 내 그림은 위대한 거장들을 성찰하고 연구한 결과다."

앵그르는 거장들 중에서도 작업을 굉장히 어렵게 해나가는 인물이었다. 앵그르의 누드와 초상화는 고요함을 풍겼지만, 화가 본인은 이를 성취하기 위해 진정으로 고뇌했다. 작품을 완성하기까지 끝없는 문제에 봉착했던 그는 자신을 분개하게 만든 의뢰 작업들에 대해 이렇게 이야기했다. "만약 의뢰인들이 초상화 작업에 따르는 어려움을 조금이라도 알았다면, 그들은 날 불쌍히 여겼을 것이다." 앵그르는 끝없이 사전조사를 했고 몇 달, 아니 몇 년간 이어온 작업의 구상을 폐기하는 일도 부지기수였다. 그리고 긴 활동기간 동안 완벽주의에 시달리듯 몇 번이고 같은 주제로 되돌아가곤 했다. 이 모든 면에서 드가는 앵그르의 진정한 후계자였다. 드가 역시 스스로 난제를 만들어 그것과 씨름하는 스타일이었기 때문이다. 그는 새 작품을 구상할 때마다 수십 장의 드로잉을 그렸고, 정교하게 머릿속으로 그려보며 끝임없이 수정하고 재차 작업했다. 마네가 생각나는 대로 단숨에 그림을 그리고 전통적 개념의 '마무리'를 기꺼이 무시해버리는 식—스케치 수준이나 다름없는 그의 그림은 많은 이에게 충격을 주었다—이었다면, 드가는 자신이 완성했다고 말할 수 있는 지점에 가닿기까지 엄청난 어려움을 겪어나가는 사람이었다.

드가는 앵그르를 향한 경의를 결코 거둔 적이 없었다. 하지만 1850년

대 말, 이탈리아에서 2년여의 시간을 보내는 동안에는 귀스타브 모로Gustave Moreau의 영향을 받았다. 드가로 하여금 앵그르의 막강한 라이벌인 외젠 들라크루아에 관심을 갖게 만든 것이 바로 모로였다. 모로는 기술적으로는 실험주의자였고 취향 면에서는 진정한 절충주의자였다(훗날 앙리 마티스의 스승이 되기도 한다). 이제 늙은 사자처럼 여겨지는 들라크루아는 사실 여러모로 보수적인 사람이었다. 하지만 당시, 혹은 1820~1830년대의 그는 새로운 미술 사조인 낭만주의를 대표하는 급진주의자로 인식되었다.

들라크루아는 앵그르가 강박적으로 사로잡혀 있던 드로잉의 계율에 찬성하지 않았다. 그는 그러한 경건함을 의도적으로 비판하며 "자연에는 선이 없다"고, 또 세상은 삼차원이고 색을 띤 빛의 조각들로 인식되며 그것들을 둘러싼 공기와 끊임없이 변화하는 환경에 의해 조절된다고 주장했다. 영원한 것에 닿고자 하는 신고전주의는 너무나 종종 세계를 정체 상태로 파악한다는 것이 그의 생각이었다. 들라크루아에게 있어 삶, 신화, 역사란 '움직이는' 것이었다.

이러한 들라크루아의 철학은 당연히 젊은 세대의 마음을 사로잡았는데 마네 역시 그중 하나였다. 색채를 사랑하고 화면을 매끈하게 처리한 앵그르와 대조적으로 붓질 자국을 뚜렷이 드러내며 역동적 움직임을 표현하고자 했던 들라크루아의 방식을 마네는 열렬히 받아들였다. 들라크루아는 마네의 〈압생트를 마시는 남자The Absinthe Drinker〉─루브르 거리를 배회하는, 콜라데라는 이름의 알코올 중독 넝마주이를 그린 어두운 초상화다─를 1859년 살롱 전시작으로 채택하는 데 찬성표를 던졌다. 안타깝게도 그 외의 찬성표를 얻지 못했기에 마네의 그림은 받아들여지지 않았지만 들라크루아는 젊은 마네의 행보에 관심을 보이며 기꺼이 그를 지원하고자 했다.

▌즉흥성과 계획성

들라크루아의 철학, 특히 색조와 움직임에 관한 발상은 드가가 보기에도 충분히 수긍할 만했다. 그리하여 아버지가 회의적인 의견을 표했음에도 드가는 보다 자유로운 붓질과 강렬한 색조, 역동적인 구성이라는 실험적 방법을 사용하기 시작했다. 그는 앵그르의 신고전주의와 들라크루아의 낭만주의, 이 상반된 두 철학을 결합시킬 방법을 찾기로 결심했다.

드가의 이러한 욕구가 아주 독창적인 것이었다곤 할 수 없다. 19세기 중반의 많은 예술가들이 고전주의와 낭만주의라는 양극 사이에서 중간 지점으로 나아가고자 했기 때문이다. 하지만 완전히 자신만의 것을 만들고자 했던 드가는 수 년간 일부러 잘 알려지지 않은 역사적, 신화적 일화를 주제로 삼아 커다란 화폭에 상반된 두 양식을 결합한 그림을 그렸다. 그는 이 시도를 통해 대단히―그럼에도 제대로 인정받지 못한―독창적인 것을 이끌어냈지만 그 투쟁은 너무나도 힘들었다. 드가는 우울함에 시달렸고 뚜렷한 해답을 찾지 못해 갑갑해했으며, 온갖 노력을 기울였음에도 계속 좌절감만 이어졌다. 자신이 원하는 대로 그림이 그려지지 않아 어려움을 겪었고, 서로 우위를 차지하려는 마음속 생각들이 머릿속에선 제대로 어우러지지 않았다. 결국 미학적으로 보자면 이도저도 아닌, 두 마리 토끼를 다 놓친 격이었다.

1860년부터 2년간 〈젊은 스파르타인들Young Spartans〉을 그렸지만 만족스럽지 못했다(그는 이 그림을 18년 후에 다시 꺼내 완전히 새롭게 수정했다). 드가는 〈중세 전쟁의 현장Scene of War in the Middle Ages〉을 위한 수십 장의 드로잉을 그렸고, 그중에는 19세기 가장 아름다운 인물 드로잉 몇 점도 포함되어 있다. 완성된 작품은 1865년 살롱에 출품되었지만, 거짓되고 부자연스러운 분위

기가 마치 지나치게 정교하고 터무니없는 기묘한 박물관의 축소판 같았다. 〈입다의 딸Daughter of Jephthah〉도 이때 그려졌다. 이 그림은 드가가 2년 넘게 그린 가장 크고 야심찬 역사화이자 들라크루아의 영향을 최고조로 받은 작품이었지만, 결국은 완성되지 못한 채 남겨졌다.

드가가 마네를 만난 시점은 이보다 절묘할 수 없었다. 고뇌에 빠져 있던 젊은 예술가를 간단히 흔들어 깨우는 듯한 효과를 일으킨 것이다. 마네는 타고난 카리스마가 있는 인물이었다. 면책권을 부여받은 소년 같은 면모와 재빠르며 유창한 어른스런 매너가 결합된 모습 덕에 사람들은 미처 그게 무엇인지 다 알아채기도 전에 이미 그에게 사로잡혔다. 에밀 졸라가 "정의하기 힘든 재간과 활력"을 띠었다고 포착했듯이 그의 얼굴은 생기가 넘치고 표정이 풍부했다. 가까운 지인에 따르면 마네는 여성과 대화할 줄 아는, 즉 여성의 이야기에 귀를 기울일 줄 아는 몇 안 되는 남성 중 하나였다. 그는 고개를 계속 끄덕이며 관심을 표했고, 뭔가 감탄할 순간이 오면 긍정의 표시로 혀 차는 소리를 냈는데 그 소리는 불긋한 황금색 턱수염을 타고 부드럽게 퍼졌다.

마네는 날렵한 발을 경쾌하게 물 흐르듯 놀리며 걸었다. 말투는 노동 계층 파리지앵들의 은어를 느릿느릿 흉내 내는 식이었지만 옷은 훌륭히 재단된 것으로 차려입었다. 그는 허리선까지 오는 재킷과 함께 밝은 색 바지나 영국식 승마바지를 종종 입었고 길쭉한 실크 모자를 썼다. 또한 조끼를 입고 금 체인을 달았으며 장갑 낀 손으로 지팡이를 짚었다. 늘 이런 차림을 한 마네는 어딜 가든 신중하게 무심한 듯, 말하자면 태연한 태도를 취해 보였다.

마네를 칭송하는 사람들은 그를 제2공화정 파리에서 문명화된 삶의

인상을 완성한 사람처럼 여겼다. 19세기 중반 도시 한량의 모습을 그가 전형적으로 보여주었기 때문이다. 마네는 거리 사교계의 중심지였던 카페 토르토니Café Tortoni에서 매일 점심을 먹었고, 보들레르와 함께 튈르리 정원을 돌아다니며 재빨리 스케치하곤 했다. 또한 스페인 왕 펠리프 4세의 궁정화가라는 벨라스케스의 지위에서 비롯된, 고귀하고 도도하면서 금욕적인 낭만을 받아들인 그는 스스로를 "튈르리의 벨라스케스"라고 장난스럽게 칭하기도 했다. 오후 5시나 6시경이 되면 그는 다시 카페 토르토니로 돌아가, 자신의 추종자에게 둘러싸인 채 그날의 스케치에 관한 찬사를 잔뜩 듣곤 했다.

보다 사적인 자리에선 격식을 따지지 않았던 마네는 자신이 방문한 집의 바닥에 다리를 꼬고 앉길 좋아했다. 그는 웅크리고 앉아 두 손을 꽉 쥐며 눈을 가늘게 뜬 채 주위를 살피곤 했다.

이처럼 격식을 중시하지 않는 태도는 마네의 그림에도 깔려 있었다. 어두운 상태에서 밝은 상태로 공들여 농도를 달리해가는 전통적 방식과 달리 마네는 선명한 색깔들을 화폭 위에 거침없이 넓게 발랐다. 그는 대상이 정면에서 빛을 받은 상태—이때 사물은 보다 평면적으로 보인다—를 그리는 것을 선호했다. 또한 프란스 할스Frans Hals나 들라크루아처럼 자유로운 화법을 추구했고, 중간 단계의 톤은 무시하며 밝은 색을 더욱 부각시키는 짙은 검정을 즐겨 사용했다. 마네는 자신이 좋아하는 것이라면 무엇이든 화폭에 담았고 그러한 그의 무차별적인 선택에는 에로틱한 것뿐 아니라 활기차게 강렬한 것들도 있었다. 마치 사랑에 관해 생각할 수 있는 방법 중 하나가 어긋난 타격일 수도 있다는 듯 말이다.

마네에겐 장난스러운 구석이 있었다. 가볍게 조소하는 식으로 말이다. 비꼬는 식이긴 했지만 그가 하는 말들은 피해망상이 심하거나 쉽게 발

끈하는 사람들 정도나 화를 낼 만한 가벼운 농담이었다. 몇 년 뒤의 일을 예로 들 수 있겠다. 에밀 졸라Emile Zola는 당시 많은 논란을 일으켰던 자신의 소설『테레즈 라캥Thérèse Raquin』의 두 번째 판본에 들어갈 서문을 써서 마네에게 보냈다. 마네는 졸라에게 축하한다며 편지를 썼다. "브라보, 친애하는 졸라. 훌륭한 서문이었네. 자네는 소설가뿐만 아니라 온 예술가의 편에 서 있다네." 그리고 편지를 마무리하며 슬쩍 이렇게 받아쳤다. "자네처럼 반격할 줄 아는 사람이라면 분명 공격받는 것도 즐길 거라 말해주고 싶군."

마네는 동료 예술가들의 성공을 시기하는 사람이 아니었다. 친구인 앙리 팡탱라투르Henri Fantin-Latour에 따르면 마네는 "자신이 좋아하는 사람들의 그림은 언제나 긍정적으로 보았다."

〈스페인 가수〉의 성공에 고무된 마네는 더없이 신선한 걸작들을 연이어 내놓았다. 의상을 차려입은 아들 레옹을 그린 1861년작 〈검을 든 소년Boy with a Sword〉 이후로 〈스페인 의상을 입고 기대어 앉은 젊은 여성Young Woman Reclining in Spanish Costume〉〈거리의 가수〉〈투우사 의상을 입은 마드모아젤 VMlle V... in the Costume of an Espada〉〈튈르리의 음악Music in the Tuileries〉〈롤라 드발랑스Lola de Valence〉와 에칭 연작들이 1862년에 창작되었다. 이 작품들은 뻔뻔하고, 욕망에 푹 젖어 있으며, 밝고, 활기에 가득 차 있었다. 이 시기의 마네는 뭐든 해낼 수 있을 것만 같은 기분이었다. 그는 투우사 의상을 입은 남동생의 전신 초상화를 그렸고, 뒤이어 빅토린 뫼랑Victorine Meurent이라는 동안의 젊은 여성과도 같은 작업을 했다. 빅토린은 마네가 당시 새롭게 맘에 들어 하던 모델이었는데 이 초상화에서 마네는 빅토린의 배경에 굳이 투우 장면을 스케치해 넣었다. 말이 안 될 뿐더러 꼭 필요하지도 않은 설정이었지만, 마네의 직감과 열정은 그의 기술 및 능력과 더불어 완벽한 조화를 이루고 있었

다. 자신의 아이디어에 대한 내면의 확신이 있었기에 그는 그것이 얼마나 기이하든 상관하지 않고 성취해내곤 했던 것이다. 1861년 작 〈스페인 가수〉가 그랬듯 말이다.

"마네를 따르며 칭송하는 사람들이 있다. 꽤나 광적인 부류다." 비평가 테오필 고티에Theophile Gautier는 이렇게 언급했다. "이 새로운 스타의 주위를 맴도는 위성들은 이미 생겨났고, 그를 중심으로 궤도를 그려내고 있다."

드가는 누군가의 위성 같은 존재가 될 생각은 전혀 없었을 테지만, 자신이 한창 분투하고 있던 그 당시 창조성이 폭발하기 시작한 마네를 틀림없이 지켜봤을 것이다. 놀라우면서도 적잖이 질투하는 감정으로 말이다. 마네가 대중의 혹평 속에서 점차 유명세를 올리며 뚜렷하게 자신감을 드러내고 있던 시기에, 드가는 안드레아 만테냐Andrea Mantegna의 십자가 책형 그림을 열심히 모작하고 있었다. 젊은 시절의 수년을 바쳐가며 드가는 정교하게 구상된 기성 형식을 재작업했고, 아시리아 학자들이 새로이 발견한 사실을 〈바빌론을 건설하는 세미라미스Semiramis Building Babylon〉와 같은 그림에 반영하기 위해 다소 과한 노력을 기울였다. 그러나 후에 세상에 나온 이 그림은 그 모든 수고에도 불구하고 그냥 묻혀버렸다.

마네가 과거를—심지어 벨라스케스나 들라크루아처럼 존경하고 모범으로 삼는 인물들까지도—장난스럽고 무심히 대하는 태도로 최초의 성공을 거두어 즐기는 동안, 드가는 흘러간 시대의 대가들과 여전히 진지하게 홀로 씨름하는 중이었다. 드가의 아버지는 한 편지에 이렇게 썼다. "우리의 '라파엘로'는 여전히 작업 중에 있지만 지금까지 완성된 것이 없네. 게다가 세월은 빠르게 흐르고 있지." 그리고 2년 뒤 또 다른 편지에는 다음과 같이 썼다. "에드가에 대해 뭐라고 말할 수 있을까? 우리는 전시 오프닝을

초조히 기다리고 있네. 내겐 그 아이가 제시간에 작업을 끝내지 못할 거라고 믿을 만한 타당한 이유가 있고."

완성되지 못한 화폭을 붙들고 애쓰던 드가는 느긋하면서 충동적으로 보이는 마네의 태도에 감동하지 않을 수 없었다. 드가가 한숨을 쉬며 말했듯 마네는 "눈과 손이 확신에 찬 상태로" 자신의 감정을 충실히 화폭에 쏟아냈다. "빌어먹을 마네!" 드가는 훗날 영국의 화가 월터 시커트Walter Sickert에게 이렇게 불평하기도 했다. "그는 모든 걸 언제나 즉시 표현해낸다네. 나는 끝없이 쩔쩔매고 제대로 해내지 못하는데 말일세."

사교적으로 활발한 마네를 관찰하면서도 드가는 아마 이와 유사한 질투감을 느꼈을 것 같다. 하지만 그 과정에서 나름 많은 이득도 있었다. 루치안 프로이트가 프란시스 베이컨의 영향으로 자기 세계를 넓혀갔던 것, 다시 말해 새로운 사람과 새로운 환경, 사회적 또는 미학적 잠재력의 새로운 유형을 받아들이는 기쁨을 키워갔던 것처럼 드가는 마네 덕에 자기 안에서 빠져나올 수 있었다. 마네를 본보기 삼아 드가는 순전한 무모함으로 성취할 수 있는 것들이 무엇인지를 깨달았다. 확신에 차 있던 마네의 태도는 이 시기 드가에게 그 무엇보다 인상적인 부분이었을 것이다. 그로 인해 드가는 자기 안에 그와 유사한 대담함을 구축해낼 필요가 있다고 자각하게 되었다.

마네와의 첫 만남 이후 드가는 몇 년간 매달리던 역사화와 알레고리(구체적 사물에 비유해 추상적 관념을 드러내는 방법_옮긴이)를 그만두고, 대신 제2제정 시대 파리에서 펼쳐지는 일상생활로 눈길을 돌렸다. 마네를 그토록 사로잡았던 바로 그 삶으로 말이다. 자기 자신과 꽉 막힌 강박관념에서 벗어나 마네의 들뜬 사교계 안으로 들어선 드가는 파리의 인상적인 광경과 사랑에 빠

졌다. 전기 작가 로이 맥멀린Roy McMullen은 드가가 "늘 공연 첫날부터 자리를 지키는 노련한 관객, 산책자, 카페 단골손님"이 되었다고 썼다. 그보다 더 중요한 것은, 그가 자신이 예술적으로 성취하려는 것에 관해 보다 광범위하고 유연한 개념을 얻었다는 사실이다.

물론 마네 외에도 드가를 자극한 사람들은 더 있었다. 쿠르베는 확실히 그런 사람이었다. 쿠르베의 저돌적인 화법과 거친 성격은 이미 10년간 프랑스 화단을 엄청나게 뒤흔들어 놓았다. 동료 제임스 휘슬러James Whistler와 제임스 티소James Tissot 역시 1860년대 드가에게 영향을 끼친 인물들이다. 그러나 드가가 화가로서의 삶에서 가장 풍요롭고 유익하며 중요한 관계를 맺은 인물은 역시 마네였다.

평생 독신이었던 드가는 마네와 수잔을 포함한 지인들의 결혼 생활을 적의에 가까운 수준으로 경악하며 바라보았다. 하지만 결혼에서 행복을 찾은 듯한 사람들을 부러워하는 마음도 한편으로 있었다. 그래서 젊은 시절엔 미래의 만족스러운 부부 사이를 기대하며 감상적 희망을 이렇게 노트에 털어놓기도 했다. "좋은 아내를 찾을 수 있을까? 소박하고 조용하며, 내 안의 특이한 점들을 이해해줄 사람, 그리고 나와 함께 소소하게 일하며 사는 삶을 보낼 사람! 멋진 꿈 아닌가?" 하지만 서른다섯즈음의 드가는 이미 한 친구에게 "남몰래 낙담하며 울분을 품게 된, 나이든 독신자"로 여겨지고 있었다.

남성과 여성의 관계는 진작부터 드가의 뇌리를 떠나지 않는 예술 주제였다. 그는 두 성별 사이의 부조화와 긴장을 알아채는 재주가 뛰어났고, 그것을 포착해 화폭에 담는 작업에 늘 강박적으로 매달렸다. 드가가 연이어 내놓았던 초기 작품 중에는 여성 한 명 혹은 한 무리가 왼편에 배치되

고 그와 적대적인 관계의 남성 한 명 혹은 한 무리가 오른편에 배치되는 구도를 취하고 있다. 특히 이러한 특징은 〈운동하는 젊은 스파르타인들Young Spartans Exercising〉과 〈중세 전쟁의 현장〉에서 두드러진다. 1860년대 말, 마네와 수잔을 그리러 찾아갔을 당시의 드가는 두 성별 간의 갈등뿐 아니라 결혼 생활이라는 주제 자체에도 깊이 몰두하고 있었으며, 그러한 경향이 거의 최고조에 다다른 상태였다.

여성에 관한 드가의 감정은 매우 복잡했다. 그는 여성적 아름다움에 깊이 감동하고 명석한 여성 동료들에게 강렬히 매료되기까지 했지만, 그럼에도 여성의 '부드러움softness'을 경멸하는 19세기의 전형적인 남성우월주의자였다. 위안을 주며 무기력하고 나약하게 만드는 여성의 잠재력을 줄곧 조용히 두려워했던 드가의 태도는 예술가들 사이에서도 그리 드물지 않았다.

오노레 드발자크Honore de Balzac는 『사촌누이 베트Cousin Bette』에서 한 재능 있는 조각가가 실패한 결혼 생활 때문에 파멸해가는 모습을 묘사한 바 있다. 1867년 공쿠르Goncourt 형제의 소설 『마네트 살로몽Manette Salomon』에는 나즈 드 코리올리스라는 허구의 예술가가 등장하는데, 그는 오직 독신을 유지하는 상태만이 예술가들의 자유와 힘, 머리, 양심을 살아남게 만든다고 믿었다. 코리올리스―부분적으로는 드가에 기초한 인물이다―는 바로 아내들 때문에 수많은 예술가들이 나약해지고, 현실에 안주하며 유행을 좇고, 이익과 상업성을 따라 뒤로 물러서며, 본래 품었던 열망을 부정하는 상황에 빠지고 만다고 생각했다. 또한 결혼은 자연스레 아버지가 되는 일로 이어지며, 이는 예술가들이 진정한 소명의식으로부터 더더욱 멀어지는 계기가 된다고 여겼다. 결혼을 거부했던 화가 카미유 코로Camille Corot와 쿠르베는 한 여성과의 관계에 헌신하는 것은 창의적 에너지를 탕진하는 일이라 여기며 통탄했는데, 쿠르베는 "결혼한 남자는 반동분자"라고 말하기도

했다. 또 들라크루아는 결혼을 계획한다는 한 젊은 화가에게 평소와 달리 강력한 어조로 "자네가 그녀를 사랑한다면, 그리고 그녀가 예쁘다면, 그야말로 최악일세."라고 말하며 이렇게 덧붙였다. "자네의 예술은 죽었어! 예술가는 자기 작품 외의 다른 것에 열정을 느껴선 안 되네. 작품을 위해 모든 걸 희생해야지."

맥멀린이 지적했듯 드가는 이런 식의 생각을 진지하게 깊이 받아들였고, '아내'라는 범주에 속하는 사람들을 전반적으로 낮춰 보는 태도를 항상 고수했다. 독신으로 남기로 한 자신의 선택에 대해 드가는 이렇게 말했다. "내가 작품을 완성했을 때 아내로부터 이런 소리를 들을 것이 너무 겁났다. '당신이 한 그거 정말이지 예쁘네요.'"

이처럼 대체로 방어적이며 경멸이 담긴 감정들은, 다소 이해할 수 없는 면이 있던 마네와 수잔의 결혼 생활을 대하는 드가의 태도에도 작용했을 게 틀림없다.

연구자들은 결혼 생활에 대한 드가의 회의론이 단지 화가라는 직업과 시대에서 비롯된 징후였을 뿐인지, 아니면 보다 어둡고 불온한 무언가의 연장선이었는지 의문스럽게 여겼다. 드가는 이렇게 말한 바 있다. "예술은 정당한 사랑이 아니다. 인간은 예술과 결혼하는 게 아니라, 예술을 겁탈한다." 드가 관련 문헌을 보면 이 불편한 비유는 매우 모호하며 일부는 줄로 죽죽 그어 지워진, 그가 스물한 살 때 썼던 일기와 관련되어 있다. 드가는 이 일기를 스스로 손본 듯한데, 수수께끼 같은 다음의 메모는 어떤 부끄러운 만남을 암시하고 있다.

"내가 그 소녀를 얼마나 사랑하는지 표현하기란 불가능하다. 왜냐하면 그녀는 내게… 4월 7일 월요일. 난 거부할 수 없다… 얼마나 부끄러운

일인지… 무방비한 소녀. 하지만 난 내가 할 수 있는 최소한을 할 것이다."

실제로 여기서 어떤 일이 일어났는지 알아내는 것은 불가능하며 억측하기는 쉽다. 하지만 그게 어떤 일이었든 젊은 드가가 극복하기에는 어려운 감정을 유발했던 듯하다.

훗날 마티스와 피카소의 경력에서 중요한 역할을 했던 화상 앙브루아즈 볼라르는 당시 드가와 친밀한 사이였는데, 그는 드가가 여자들을 싫어했다는 '일반적인 관념'을 부정했다. "드가만큼 여자들을 사랑한 사람도 없다." 드가의 친구들은 오히려 드가의 본질적 문제는 부끄러움에 있다고 말했다. 거부당할까 두려워하는 마음, 혹은 자신의 마음을 사로잡은 여자들을 쫓아다니는 일이 없도록 미리 막으려는 결벽성 탓이라는 의견이다. 이 당혹스러운 태도의 원인은 어쩌면 몇몇 사람들의 믿음처럼 발기부전일 수도 있고, 아니면 또 다른 것일 수도 있다. 하지만 무엇이 이유가 됐든 상관없이 드가의 예술은 객관적이고 때로는 관음증적인 특성을 띠며, 그림 속 대상들은 비밀스런 드라마로 가득 차 있다.

자기 자신으로 존재한다는 건 때로 세상에서 가장 어려운 일이 되곤 하는데, 적어도 표면상으로 봤을 때 마네에겐 그런 어려움이 없었던 듯하다. 그러나 마네와 달랐던 드가에게는 그리 쉬운 문제가 아니었다. 그의 굳건한 사회적 자아는 그가 결코 자신에게 만족하지 못하고 있다는 사실을 숨기는 데 실패했다. 마네는 필시 드가의 이러한 점을 감지했을 것이다. 드가 본인은 분명 자기 자신을 잘 알았으며, 그것에 잠식당해 있었다. 20대 시절의 드가는 과도하게 자기 자신에게 집착했고 서른 살이 될 때까지 무려 40점의 자화상을 그려냈다. 그러다 마네를 만난 뒤 곧 자화상 그리기를 중단했다고 한다. 또한 그는 거창한 역사나 신화가 담긴 그림으로 찬사를 얻

으려던 시도도 멈췄다. 그 대신 열심히 초상화를 그려냈다. '타인'의 초상화 말이다.

드가의 마지막 자화상은 1865년에 그려졌는데 정확히는 두 사람을 그린 이중 초상화였다. 그 작품에서 드가는 한 화가와 함께 있다. 당시의 드가는 마네 혹은 그 외 잘 알고 지내던 다른 재능 있는 화가들과의 우정을 평생 이어가겠다는 마음을 접은 상태였다. 어쩌면 부당하게 비교당하며 불쾌해지는 상황이 벌어지는 것을 원하지 않았을 수도 있다. 대신 드가는 열심히 노력하지만 재능이 없어 무명 화가의 운명을 벗어날 수 없었던, 화가 에바리스트 드 발레르네*Évariste de Valernes*를 택했다.

드가는 발레르네가 맘에 들었다. 발레르네는 야망이 있었고 자신이 성공을 눈앞에 두고 있다고 확신했지만, 사실 그럴 가능성이 별로 없음을 드가는 거의 확실하게 알았다. 하지만 수십 년 뒤 발레르네에게 쓴 감동적인 편지에서도 인정했듯, 본인의 미래에 대한 분별력은 드가에게 별로 없었다. 그는 수십 년 뒤 발레르네에게 쓴 진심 어린 편지에서 이렇게 말했다. "스스로 느끼기에 나는 제대로 만들어지지도, 준비를 잘 갖추지도 못했고 너무나 나약했다네. 반면에 예술에 관한 나의 견해는 너무나 옳았던 듯싶네. 나는 세계 전체, 그리고 나 자신에 대해 무엇이 문제인지 오랫동안 계속 생각했다네."

드가는 본인도 공개적으로 인정했듯 "괴짜"였고 가깝게 지내는 친구도 거의 없었다. 어떤 사람도 그를 어떻게 이해해야 할지, 어떻게 바라봐야 할지 모르는 것 같았다. 검고 우묵한 그의 눈은 상대에 대한 판단을 내리는 것이 보다 쉬운 사적 공간 속으로 영원히 물러나 있을 듯 보였다. 이런 드가를 다른 사람들은 다소 위협적으로 여겼다곤 하지만, 실상 그는 자기 자신

에게 결코 관대하지 못한 사람이었다. 그의 일기는 자책으로 가득 차 있고, 더불어 그의 초기 자화상에는 음울하고 자아비판적인 요소가 그 무엇보다 강렬히 담겨 있었다.

드가는 이를 보상할 만한 인상적인 전략을 발휘했다. 일단 그는 상대를 주눅 들게 만드는 기지로 유명했기에 누구도 그 대상이 되길 원치 않았다. 또한 그에겐 상대의 불안감을 잘 알아채는 능력이 있었다는데 이와 관련된 에피소드 하나가 수년 후인 1880년대에 있었다(이는 또한 루치안 프로이트가 즐겨 얘기했던 일화이기도 하다). 영국 화가 월터 시커트는 다른 예술가들을 무시하는 태도로 악명 높았던 드가에게 감탄했지만 동시에 위축되기도 했다. 시커트는 불안감을 느낄 때면 외려 동료들 앞에서 과장되게 행동하며 말이 많아지는 경향이 있었는데, 드가는 이와 대조적으로 굉장히 조용히 있었다. 그러던 어느 날 드가가 시커트를 향해 이렇게 말했다. "꼭 그럴 필요 없다는 건 당신도 알겠죠, 시커트. 사람들은 여전히 당신이 신사라고 생각할 텐데요, 뭐."

예술을 대하는 마네의 태도가 1860년대 초 드가에게 어떤 영향을 끼쳤는지, 또한 머잖아 드가가 무엇에 저항하기 시작했는지를 파악하려면 우선은 시인 샤를 보들레르가 마네에게 강력하게 끼쳤던 영향부터 알아두어야 한다.

댄디였던 마네는 무엇보다도 도시를 사랑했다. 사람들, 가면, 비밀스러움, 스치는 환상, 이 모든 게 제2제정 파리를 이루는 삶의 일부였다. 그는 긴장과 사회적 불화로 넘쳐나고 극히 연극적이며 끊임없이 변화하는 이 도시를 사랑했지만 현실주의자가 되는 길 자체에는 관심이 없었다. 마네가 도시 자체를 넘어 영감으로 삼은 것은 바로 보들레르였다.

1860년대 조반 어느 시기에 마네는 시인 보들레르를 거의 매일 만나다시피 했다. 보들레르가 마네에게 끼친 영향은 심오했는데, 그 영향력이란 이론이나 사상의 영역을 넘어 감정과 기질의 영역에 더 가까웠다. 보들레르는 겉으로 보기엔 심드렁했으나 내면적으로는 극심한 고통에 시달리고 있었고, 비정치적인 몽상가이자 감각주의자였지만 그럼에도 인본주의자로서 소외되고 억압받는 사람들을 연민할 줄 아는 사람이었다. 또한 순교자적 고난의 마술사였다. "나는 인류가 나에게 등을 돌리길 원한다. 이것이 내게 주는 기쁨은 모든 면에서 날 위로할 것이다." 보들레르가 드러내는 모순들의 극한성은 그의 동료들을 열광케 했고 그와 맺는 친교를 더욱 매력적으로 만들었다.

　　1821년에 태어난 보들레르는 마네보다 열 살이 많았다. 마약중독자인 데다 부르주아들의 골칫덩이였던 그는 1842년에 비평계, 특히 예술 비평계로 눈을 돌렸다. 1850년대 중반 마네와 친구가 된 보들레르는 마네를 지지하는 데 비평―19세기 예술에 관한 통찰력이 매우 뛰어난 최고의 비평이다―의 대부분을 할애했다. 당시 보들레르의 정부였던 잔느 뒤발Jeanne Duval은 12년째 병마에 시달리고 있었고 보들레르 자신도 매독 환자였으며 빚까지 진 신세였다. 그런 그를 경제적으로 돕고자 찾아가는 이들이 여럿 있었는데 마네도 그중 하나였다. 나중에 되돌려 받으리란 희망 같은 건 갖지 않고서 말이다.

　　지금까지도 그의 가장 유명한 에세이로 꼽히는 「근대 생활에서의 화가 The Painter of Modern Life」에서 보들레르는 시대를 초월한 고전적 개념의 '보편적' 아름다움을 뛰어넘는, 찰나적이고 불완전하며 즉흥적이기도 한 '특정' 아름다움의 중요성에 관한 주장을 폈다. 그는 "라파엘로는 비밀을 전부 담지 못한다."(고전에서 추구하는 미가 모든 아름다움을 담아내지는 못한다는 뜻_옮긴이)

라고 이야기했다. 또한 멋진 드레스와 유행하는 부채, 최신형 모자의 조합이 현대 도시의 찰나성을 진실하게 표현하고, 이 찰나성이 아름다움을 구성하는 총합의 최소 절반—아마도 그 나머지 절반보다 더 흥미로울—을 차지한다는 게 그의 주장이었다. 때문에 보들레르는 화가들에게 "멋진 삶의 변화무쌍함과 떠도는 수천 가지 실재들" "살아 있는 것들의 태도와 몸짓" "외면의 화려한 장식" "상황의 아름다움과 관습의 스케치" "미지의 희미한 얼굴"과 같이 자신이 묘사한 것들을 그려달라고 요청했다. 이 모든 건 당시 화가들이 매년 살롱에 출품하는 그림에선 다루지 않았던 것들임과 동시에 마네가 이미 도달해 있던 신념과 일치하는 것들이었다.

1869년대에 그린 그림에서 마네는 보들레르가 "각 시대마다 고유한 아름다움의 형태가 있다."라고 썼던 바로 그 관념에 흠뻑 빠져 있었고, 도시적 삶의 행렬을 다채로운 양상과 완전히 새로운 방식으로 묘사하기 시작했다.

마네도 보들레르도 냉정하고 객관적인 시선으로 도시를 관찰하는 다큐멘터리 작가는 아니었다. 그보다 두 사람은 파리를 끊임없이 상상력을 자극하는 곳, 가면과 미스터리의 무대이자 고통과 관능의 무대, "인간의 심장보다 빠르게" 변화하는 도시로서의 파리에 대한 관념을 구축하고자 했다. 현대적 도시에 대한 보들레르의 생각은 개인적이고 잠정적이며 관능적이었다. 이 시인의 어휘 목록 중에서도 핵심어는 '나른한lanquid' '나태한idle' '은밀한furtive' '비밀스런secret' '사적인private'이었는데, 이것들은 '검은 고양이' '꽃다발' '검은 리본' '풍성한 드레스' '껍질이 반쯤 벗겨진 오렌지' '부채' '멍하니 무표정한 얼굴'이라는 마네의 특징적 모티프와도 대응된다.

▎도전, 농담 혹은 패러디

마네가 살롱에 〈스페인 가수〉를 출품해 성공을 거둔 뒤로부터 2년이 지난 1863년, 마네의 유화 세 점과 에칭 세 점이 이른바 낙선전Salon des Refusés 전시 목록에 포함되었다. 낙선전은 살롱의 공식 심사위원단에게 출품을 거절당한 작품들을 모아서 여는 전시였다. 나폴레옹 3세는 그해 공식 심사위원단의 지나친 엄정함에 항의하는 청원을 받아들여 이 같은 결선 전시를 직접 허가했다. 이러한 성격의 전시는 최초였으나 여기에 참여하는 마네는 이 상황을 수치스럽게 받아들였다. 1861년의 성공 이후 그는 분명 더 많은 걸 바라고 있을 터였다.

전시된 작품 중 〈목욕Le Bain〉은 오늘날 〈풀밭 위의 점심식사Le Déjeuner sur l'Herbe 혹은 Luncheon on the Grass〉라는 제목으로 알려져 있다. 의도적으로 르네상스 시대의 그림―루브르 박물관에 전시된 조르조네Giorgione의 〈전원의 합주Fête Champêtre〉를 포함해―을 모방한 이 작품은 벌거벗은 한 여자가 옷을 입은 두 남자와 소풍을 즐기는 모습을 담고 있다. 작품의 모델은 앞서 〈거리의 가수〉의 모델이기도 했던 열아홉 살 소녀 빅토린 뫼랑과 마네의 남동생 외젠Eugène, 수잔의 남동생 페르디낭Ferdinand이었다.

이 그림은 지금 봐도 기이한 느낌을 준다. 물론 묘한 매력이 있고 유쾌한 방식이긴 하지만 말이다. 현실의 장면으로 받아들여지길 의도한 것이 아님은 분명하다. 당시 이 그림은 대중에게 성난 당혹감만 불러일으켰다. 여자는 옷을 입지도 않은 채 공원 한복판에서 무얼 하고 있는 걸까? 왜 남자들만 옷을 입었을까? 왜 여자는 그림 밖의 우리를 그처럼 똑바로 쳐다보고 있으며, 왜 저들은 마치 이게 세상에서 가장 정상적인 일이라는 듯 계속 소풍을 즐기고 있는 걸까? 또 배경에 대충 묘사된 목욕하는 사람에겐 대체

무슨 사연이 있는지! 아무도 알 수 없었다. 한 비평가는 이 작품을 두고 "몹쓸 농담, 전시될 가치가 없고 수치스럽게 벌어진 상처"라 했다.

마네의 다른 그림들은 대담한 채색, 포스터 같은 평면성, 톤의 극명한 대비 덕에 살롱 내에서 눈에 띄긴 했으나 별달리 더 나은 평가를 얻지 못했다. 수천 명의 관객들이 낙선전을 찾아와 조소를 날렸다. 조롱 어린 시선들은 마네에게 집중되었는데, 이는 그의 작품이 너무 극명히 두드러지기도 했거니와 한편으로는 직접 앞장선 황제의 뒤를 그들이 따라다녔기 때문이기도 했다. 전시장을 공식 방문한 황제는 마네의 〈풀밭 위의 점심식사〉 앞에 멈춰 섰다가 도덕적으로 혐오한다는 듯한 몸짓을 취하더니 말없이 자리를 떴다. 한 비평가는 마네의 취향이 "기이한 것에 심취하면서 변질되었다."라고 썼으며 또 다른 비평가는 "이 상스러운 수수께끼에 담긴 의미를 헛되이 찾아본다."라고 표현했다.

하지만 마네는 굉장히 고집스러운 사람이었다. 이미 1861년에 성공을 맛봤던 그는 여기서 물러선다는 것은 곧 실수와도 같음을 알고 있었다. 그는 자신을 지지하는 사람들에 힘입어, 스타일 면에서나 주제 면에서나 오히려 보다 대담해지기로 했다.

그러나 새로운 작품을 내놓을 때마다 점점 더 심해지는 혹평에 마네는 타격을 받기에 이르렀다. 그는 비난에 초연하지 못했고 괴로움에 시달렸다. 1864년 〈투우에서 벌어진 사건Episode with a Bullfight〉이 어색한 원근법과 단조로운 화법으로 비판받자 그는 그림을 조각조각 잘라버리는 식으로 대응했다. 뒤이어 1865년에는 〈올랭피아〉를 출품했다. 모델인 빅토린에게 손님을 기다리는 매춘부의 포즈를 취하게 해서 완성한 대형 작품이었다. 이때 마네는 종교화 〈천사와 함께하는 죽은 그리스도Dead Christ with Angels〉도 함께 살롱으로 보냈다. 신성함과 불경함이 조합된 이 작품은 그 자체로 도

발이었고, 세간의 반응은 더욱 혹독했다. 예전에는 마네를 지지했던 사람들조차 따끔한 지적을 가했다. 마네의 악명이 높아지는 데 짜증이 난 쿠르베는 마네에게 '천사들이 그처럼 엉덩이와 큰 날개를 가졌다는 걸 알 만큼 충분히 만나본 거냐'며 비꼬듯 물었다. 배후에서 마네를 대변하며 사람들을 설득하려 애쓰던 보들레르조차도 그리스도의 몸통에 난 상처가 반대편으로 잘못 그려졌음을 지적했다.

하지만 〈올랭피아〉의 경우에 비하면 이 모든 반응은 아무것도 아니었다. 이 작품은 미술 역사상 전례 없는 엄청난 논란을 불러일으켰다. 마네가 그린 빅토린은 옷을 다 벗은 채 목에는 리본을 묶고, 새틴 슬리퍼를 신고 팔에는 금팔찌를 두르고 침대에 비스듬히 누워 그림 밖으로 확고한 시선을 던지고 있는 모습이다. 이는 분명 베첼리오 티치아노Vecellio Tiziano의 〈우르비노의 비너스Venus of Urbino〉를 암시하는 한편 보들레르의 시집 『악의 꽃Les Fleurs du Mal』에 실린 시 '보석Les Bijoux'의 영향도 드러난다. 이 시는 이렇게 시작한다. "내 사랑하는 사람은 알몸이었고, 그리고, 내 바람을 안다는 듯 / 보석의 예복만을 걸친 채 있다." 문제의 그 "사랑하는 사람"은 매춘부로, "알몸인 (…) / 긴 의자 위에서 의기양양한 미소를 지으며 / 나의 욕망은 커져가고 (…) / 조련사의 최면에 빠진 호랑이처럼 고정된 눈으로, / 멍하니 아무 생각 없는 (…)"과 같이 묘사된다.

이 그림에 관한 비판은 놀랄 만큼 무자비했다. 프랑스의 작가이자 비평가인 폴 드생빅토르Paul de Saint-Victor는 이렇게 썼다. "이처럼 타락한 예술은 비난받을 자격조차 없다." 그해 초 마네의 그림을 구입하기까지 했던 비평가 에르네스트 셰노Ernest Chesneau는 마네의 "드로잉의 첫째 요소도 모르는 어린애 수준의 무지"와 "믿을 수 없이 천박한 취향"을 개탄했다. 셰노는 〈올랭피아〉가 "터무니없는 산물"이라며 조롱했고, "고상한 작품을 만들어냈

다며 요란스레 광고하려는 의도, 수행할 능력이 전무해 좌절된 허세"가 희극적이라고 여겼다. 또 다른 비평가는 마네의 그림 출품에 대해 이렇게 묘사했다. "끔찍한 화폭, 군중을 향한 도전, 농담 혹은 패러디."

일반 대중의 반응도 나을 게 없었다. 작가 에르네스트 피요노Ernest Fillonneau는 마네의 그림들 앞에서 "미친 웃음소리가 전염병처럼 퍼져나간다."라고 썼다. 결국 그림은 마지막 전시실의 출입구 위쪽에 다시 걸려야 했다. 너무 높이 걸려서 "지금 보고 있는 게 벌거벗은 살덩이인지 빨래더미인지" 알아볼 수가 없을 정도였는데, 이는 그림을 향해 말 이상의 공격을 퍼붓는 사람들이 여럿이었던 탓에 내려진 조치였다(마네의 초기작 〈튈르리의 음악〉은 이미 2년 전 마르티네 갤러리에서 열린 개인전에서 지팡이를 휘두르는 남자의 공격을 받은 적이 있었다).

"마치 눈더미에 빠진 사람처럼, 마네는 여론에 구멍을 냈다네." 비평가이자 사실주의의 수호자였던 샹플뢰리Champfleury가 살롱이 열렸던 당시 보들레르 앞으로 보낸 편지에 쓴 구절이다. 비난 여론은 매우 시끄러웠고 어디서나 들려왔으며 인신공격적 어조를 띠었다. 신경쇠약 직전에 몰린 마네는 보들레르에게 애원하듯 편지를 썼다. "나를 향한 모욕이 우박처럼 쏟아지는군. 나는 이 같은 곤경에 빠져본 적이 없었네. (…) 내 작품에 대한 자네의 올바른 의견을 꼭 들어보고 싶네. 이 모든 아우성이 내겐 혼란스럽고, 분명 누군가는 틀렸을 것이기 때문이네."

누군가는 틀렸다. 하지만 그게 누굴까?

보들레르는 마네가 겪고 있는 상황을 누구보다 이해할 법한 사람이었다. 1857년 그의 시집『악의 꽃』이 출간되었을 당시 시인 본인뿐 아니라 발행인, 인쇄업자 모두가 공중도덕을 해친 혐의로 기소되어 벌금을 물었

기 때문이다. 시 여섯 편에 대해서는 금지령이 내려졌고 보들레르의 이름은 타락의 대명사가 되었다.

하지만 이런 경험이 있고 마네를 향한 존경의 마음을 가졌음에도, 보들레르는 이 중대한 시점에 마네가 그토록 간절히 원하는 지지와 믿음을 보낼 수 없었다. 어쩌면 그러길 원치 않았던 것일 수도 있다. 보들레르는 몹시 화가 난 상태로 마네에게 답장을 썼는데, 우선은 친근한 어조로 편지를 시작한 뒤 비꼬듯 이렇게 썼다. "자네에겐 증오를 불러일으킬 수 있는 특권이라도 있는 듯하군." 보들레르는 탄식을 참을 수 없었던 것 같다.

"이제 자네에 관해 들려줘야겠군. 자네가 얼마나 가치 있는 사람인지 알려주기 위해 나는 노력해야겠지. 자네의 요구는 정말이지 어리석네. '사람들이 조롱한다, 그들이 보내는 야유가 기분 나쁘다, 아무도 제대로 나를 대해주지 않는다……' 이러한 곤경에 처한 사람이 자네가 처음일 거라고 생각하나? 자네는 샤토브리앙Chateaubriand이나 바그너Wagner보다 위대한 천재인가? 어쨌든 그들은 분명 조롱거리가 되었었네. 하지만 그걸로 죽진 않았지. 자네에게 너무 큰 자긍심을 부여하는 근거가 되지 않도록 덧붙이자면 앞서 언급한 인물들은 각기 자기 분야에서, 매우 풍요로운 세계 안에서 표본이 된 인물들이네. 그리고 자네는 본인 예술 안에서 최초로 쇠락하는 인물일 뿐이고. 지나치게 격의 없이 대했다고 날 원망하지 않길 바라네. 내 우정 어린 마음을 자네는 잘 알고 있을 테니."

스스로도 인정했듯 보들레르는 "증오를 즐기고 경멸을 미화된 감정으로 받아들이는 일종의 낙천적인 천성"을 지녔다. 마네는 상처 받기 쉬운 사람이었고, 병약한 시인 보들레르도 그걸 알고 있었다. 그가 마네에게 쓰라린 말들로 응답한 이유는 그게 자칫 용기를 잃을지 모르는 위기에 처한 친구를 도울 최고의 방법이라 판단했기 때문이다. 좋은 의미로 힘차게 뺨

을 때리는 격이었다.

이튿날 보들레르는 다 같이 친하게 지내던 동료 샹플뢰리에게 편지를 썼다. "마네는 엄청난 재능을 지닌 사람일세. 쉽게 수그러들지 않을 재능 말일세. 하지만 성격이 유약한지라 지금 큰 충격을 받고 절망에 빠져 멍한 상태인 듯하네. 나 또한 마네를 몰락시켰다며 즐거워하는 멍청한 놈들 때문에 충격을 받았다네."

다른 건 몰라도 보들레르가 그처럼 반응했다는 사실은 당시 마네의 위치가 꽤 위태로웠음을 알려준다. 마네가 이룬 성취는 본질적으로 짙은 불확실성에 둘러싸여 있었다. 앞으로 그는 사람들에게 진지하게 받아들여질까? 아니면 그저 재간꾼, 선동가, 일시적 유행거리 정도의 존재로 여겨질까?

오늘날 우리는 1860년대야말로 마네가 위대한 성취를 이룬 10년이라고 여긴다. 세상에 잘 알려진 그의 대담한 작품들 대다수가 이 시기에 그려졌기 때문이다. 하지만 한편으로 이 시기는 줄곧 그를 압박하고 좌절시키는 사건들이 일어난 때이기도 했다. 매년 마네는 전략을 가다듬고 계획해 가장 훌륭한 그림들을 골라 살롱에 출품했다. 그리고 매년 출품을 거절당하거나, 대중의 경멸을 받으며 극도의 굴욕감을 느끼는 두 가지 상황 중 하나에 처했다. 사실 19세기 화가들 중 이토록 끈질기고 무자비하게 비난받은 이는 없었다. 대중의 지지와 공식적인 명예를 갈구했던 사람에게 있어 이런 반응은 너무나도 참담한 것이었다. 마네는 마치 사나운 파도에 이리 밀리고 저리 밀리다 간신히 빠져나와 지칠 대로 지친 채 미소까지 띠고 햇빛 아래 서 있는 사람 같았다(자업자득이 아니었을까?). 하지만 해가 갈수록 그는 더욱더 휘청거리며 망연자실해져갔다.

우울과 낙담에 빠진 마네의 상태는 1867년까지 지속되었다. 원래 다

작하는 편인 그였지만 이어지는 2년 동안엔 열두 점 이상도 못 그렸고, 겉으로는 자신의 사회적 자아를 유지하는 듯했으나 신뢰하는 교우 관계의 범위를 줄였다. "나를 향한 공격은 내 삶의 원동력을 무너뜨렸다." 훗날 마네는 말했다. "끊임없이 모욕당한다는 게 어떤 것인지 아는 이는 아무도 없을 것이다. 줄기찬 모욕은 당신을 낙담케 하고 망쳐버린다."

마네와 보들레르의 관계는 언제까지나 불만족스러울 수밖에 없는 운명이었다. 화가가 아닌 시인이었고 마네보다 열 살이나 더 많았던 보들레르는 젊은 세대의 화가들에게 큰 영향력을 끼쳤다. 그럼에도 정작 그 자신은 오랜 영웅 들라크루아에게 푹 빠져 있느라 새로운 세대가 간절히 표현하고자 하는 게 무엇인지 제대로 알아차리지 못하거나, 혹은 그들이 표현하려는 방식을 충분히 이해하지 못했다.

그렇기에 마네는 보들레르로부턴 결코 얻을 수 없는 종류의 자극과 인정을 동료 화가들에게서 찾고자 눈길을 돌렸다. 이런 면에서 에드가 드가보다 더 마네에게 도움이 되어줄 만한 사람은 없었다.

마네는 드가가 친구일 뿐 아니라 재능 있는 조력자이기도 하다는 것을 깨달았다. 이 점은 마네에게 큰 힘이 되어주었다. 당시의 그는 격려를 절실히 필요로 했기 때문이다.

하지만 마네는 어리석은 사람이 아니었기에, 드가를 제자나 충실한 조수쯤으로 여긴다면 곤란한 상황을 자초할 수도 있음을 분명 알았을 것이다. 기질적으로 드가는 결코 그러한 역할에 적합한 인물이 아니었다. 또한 마네는 드가의 야망이 얼마나 큰지 알고 있었다. 처음 만나 몇 년간 서로의 주위를 맴도는 동안 마네는 드가의 기량을 숙고해볼 기회가 많았다. 1860년대 중반 두 사람은 종종 함께 경마장으로 향했고, 그곳에서 드가는 능숙

한 솜씨로 마네의 모습을 여러 차례 스케치했다. 스케치 안의 마네는 높은 중절모를 쓰고 한쪽 다리에 체중을 실은 채, 우아한 느낌으로 재킷 주머니에 한 손을 넣고선 먼 곳을 골똘히 응시하며 서 있다. 무심하면서 우아한 그림이다. 마네가 드가의 작업실에 들렀다가 마주한 이 드로잉들에선 깜짝 놀랄 만큼 대가의 손길이 느껴졌다. 드가는 앵그르만큼 데생 실력이 탁월했을 뿐 아니라 원한다면 노련한 손재주로 들라크루아의 에너지와 자연스러움 또한 표현할 수 있었다.

실제로 1860년대 초반의 드가는 기술적—드로잉과 구성—그리고 기질적—강철 같은 결의—으로 조용히 기량을 쌓아가고 있었다. 이는 여러 면에서 마네에게 결여된 요소들이었다. 마네의 드로잉은 다소 모호할 때가 있었다. 마네는 구성과 원근법의 문제를 붙들고 씨름했다. 원근법이 망가지거나 이미지의 균형이 맞지 않아 그림의 조화가 무너지는 바람에 칼을 꺼내들어 해결해야 했던 게 한두 번이 아니었고, 그렇게 잘라낸 그림은 나눠서 팔아버리곤 했다.

드가가 루브르에서 어설프게 에칭 작업을 시도하는 모습을 보았으니 초창기의 마네는 자신이 기술적인 면에서 우월하다고 느꼈을지도 모르지만, 이런 역학 관계는 곧 뒤바뀌었다. 기술적인 면에서 전적으로 뛰어난 기량을 갖춘 드가는 마네보다 앞서 나갔고, 인상적이라 여기면서도 한편으로 불안해하며 드가를 지켜보던 마네는 아마도 자신의 모자란 부분을 느꼈을 것이다. 자신이 이 젊은 친구에게 엄청난 영향력을 끼치고 있음을 알고 그걸 비밀스레 즐기고 있었다 해도 말이다.

마네와 드가는 주로 20대 후반과 30대 초반의 화가와 작가 및 음악가 들로 구성된, 날로 세력을 확장해가는 집단에 속해 있었다. 1860년대 후반기에

그들이 즐겨 찾은 모임 장소는 카페 게르부아Café Guerbois였다. 게르부아는 끝과 끝이 이어지는 두 개의 긴 방으로 이루어져 있었다. 거리에 면한 첫 번째 방은 여자 지배인이 도맡아 이끌었고, 내부는 근처 이탈리엥 대로의 카페들이 그렇듯 일반적인 제2제정 양식으로 꾸며져 있었다. 거울들이 있었고 벽은 흰색으로 칠해져 있었으며 테두리가 금박이었다.

이곳은 바티뇰 그룹Batignolles group이라는, 그들이 만났던 구역 이름을 딴 모임의 일원들이 매주 한두 번씩 모이는 장소였다. 그들은 특별히 예약된 두 탁자에 다 같이 둘러앉았다. 바티뇰 그룹에는 팡탱라투르, 알퐁스 르그로Alphonse Legros, 앨프리드 스티븐스Alfred Stevens, 주세페 데니티스Giuseppe de Nittis, 피에르 르누아르Pierre Renoir, 프레데리크 바지유Frédéric Bazille, 제임스 휘슬러(런던에 머물지 않을 때) 등이 속했고 이따금 클로드 모네Claude Monet와 폴 세잔도 동참했다. 그런데 이 그룹에 화가들만 있는 건 아니었다. 사진가 나다르Nadar도 정기적으로 참석했고 시인 테오도르 드방빌Théodore de Banville, 음악가 에드몽 메트르Edmond Maître, 에밀 졸라와 테오도르 뒤레Théodore Duret 및 드가의 친구이자 동업자 뒤랑티를 비롯한 비평가나 작가도 여럿 있었다.

규모가 크고 정기적 성격을 띤 이 모임은 대체로 신뢰성 있고 어느 정도 조직화된 분위기였다. 하지만 이와 다른 모습을 띠는 밤들도 있었다. 두어 명이 소규모로 모일 때면 안쪽의 밀실에서 만나 커피를 마시거나 당구를 쳤는데, 이곳의 분위기는 더 어둡고 친밀했다. 줄지어 선 기둥들이 낮은 천장을 떠받치고 있었고 내부는 큼직한 당구대 다섯 개를 나란히 놓을 만큼 넓었다. 이 공간은 언제나 자욱한 연기로 채워졌고 어두침침한 가스등이 켜져 있어 멀리 떨어져 있는 사람들은 흐릿한 실루엣으로 보였다. 그들은 카드 게임을 하거나, 기다란 빨간 소파에 누워 쉬거나, 기둥 뒤로 모습을 감추거나 다시 나타나거나 했다.

이 카페의 주인 오귀스트 게르부아Auguste Guerbois는 모임의 일원들과 그들이 겪는 난관에 호의적인 인물로, 멤버들이 카페에 머무는 걸 기꺼이 환영했다. 그로부터 30년이 지난 시점에 클로드 모네는 그 공간의 분위기와 대화의 성격을 이렇게 기억했다. "끊임없이 의견 충돌을 일으키며 대화를 나눈 그 무렵보다 흥미로운 시기는 없었던 것 같다. 우린 그곳에서 늘 의식을 환기했고, 사심 없고 진실한 연구를 행할 용기를 얻었으며, 머릿속에 있던 프로젝트가 확고한 형태를 띠기까지 몇 주는 계속 나아갈 수 있도록 도와줄 열정을 비축했다. 카페를 나설 때면 싸워나갈 힘이 생기고, 의지가 더욱 강해지며, 목표는 더욱 분명해지고, 머릿속은 더욱 맑아졌다."

마네—한 비평에서 마네와 모네의 이름을 혼동했던 게 그 무렵의 일이었다—는 이 모임에서 형성된 동지애로 엄청난 도움을 얻었다. '열정의 공급'이야말로 바로 그가 원한 것이었다.

아무리 비공식적인 성격을 띤다 해도 어떤 집단에서든 결국은 일종의 서열이 생기기 마련이다. 바티뇰 그룹의 비공식적 리더가 마네였음은 의심할 여지가 없었다. 비평가나 대중과의 관계에서 벌어진 그 모든 문제에도 불구하고, 생각이 비슷한 동료 예술가들 사이에서 마네의 위상은 굳건했다. 그는 인간적으로도 매력적이며 마음이 잘 맞는 동료였을 뿐 아니라 예술가로서도 신뢰할 만했다. 진보적인 화가, 시인, 작가 중에서 마네는 가장 대담하고, 용감하며, 감탄스러울 만큼 고집 센 사람이었다. 확실히 마네보다 더 사람들의 입에 오르내린 이도 없었다.

드가는 바티뇰 그룹 내에서 마네가 갖는 입지를 예민하게 알아채고 있었다. 하지만 그룹의 어느 누구보다도 마네와 가깝게 지냈기 때문에 드가 역시 어느 정도는 그의 후광을 입을 수 있었다. 게르부아에서 드가는 밀실에

가만히 앉아 있기보다 당구대 주위를 마구 돌아다니며 신랄하고 총명한 아이러니가 담긴 말들을 던지는 등 끊임없이 활기찬 모습을 보였다. 그는 멍청한 사람들에게 너그럽지 못했으며 감정주의적인 태도를 경멸했지만 겸손하고 재미있는 인물이었다. 사람들은 드가를 뛰어난 모방자라고 이야기했다. 그는 본래 특권적인 배경을 타고났음에도 검소한 생활을 했으며 예술에 전적으로 헌신했다. 예술 비평가 아르망 실베스트르Armand Silvestre는 이렇게 썼다. "만약 그가 코를 쳐들고 다녔다면(오만하다는 뜻의 관용어구_옮긴이) 그 코는 '탐구자로서의 코the nose of a searcher'였을 것이다."

카페 밖에서의 마네와 드가는 서로의 가족과 가깝게 얽혀 지냈다. 당시 열다섯 살이었던 레옹은 드가의 아버지 오귀스트가 소유한 은행에서 사환으로 일했다. 마네와 드가는 매주 몇 번씩 사적으로 열리는 저녁 파티에 참석했다. 오귀스트 드가는 자기 집에서 정기적으로 음악회를 열어 마네 가족들의 환대에 보답하고자 했다. 또 두 사람은 매력적인 세 자매 베르트, 에드마Edma, 이브Yves가 있는, 모리조 가족의 어머니가 주최하는 저녁 음악회에 자주 드나들곤 했다.

게르부아에서 마네가 특유의 카리스마로 독보적 위치에 있었다면, 이처럼 사적인 관계로 이뤄지는 파티 자리에서 마네와 드가는 보다 대등하게 어울렸다. 부르주아 내부의 여성적인 영역에서 드가의 예리한 위트는 특히 더 빛났고 다소 음울해 보이는 풍모는 더욱 매력적이었다. 음악에 관한 탁월한 감각 역시 수잔을 비롯한 다른 연주자들의 눈에 띄었을 것이다. 마네만큼 천성적으로 유쾌한 사람은 아니었을지 몰라도 드가는 폭넓게 아는 것이 많았으며 종종 마네가 관심을 두지 않는 주제에 관해서도 명료하면서 박식한 면모를 보이곤 했다.

▌진실에 대한 감수성

만약 당신이 누군가의 영향력 아래에 놓인다면 당신의 내면에서는 두 종류의 움직임이 일어난다. 상대의 강력한 영향력을 인정하면서도 자신만의 정체성과 자아를 강화하고자 하는, 동등하면서 상반되는 충동 말이다. 이는 일종의 반작용인데, 만약 정체성을 아직 제대로 형성하지 못한 사람이라면 이 시점의 드가가 그러했듯 어서 형성해야 한다.

하지만 이건 강압적으로 밀어붙여야 하는 일이다. 상대는 끊임없이 자신의 유혹적인 영향력을 발휘할 것이며, 그 과정에서 의도치 않게 당신의 초기 자아가 어떤 식으로 허약하고 미흡했는지 상기시킬 것이기 때문이다. 이러한 관계의 역학은 창조성을 놀랍게 자극하는 효과를 갖지만 한편으론 불안정한 관계를 낳는다.

1860년대에 드가는 점점 더 마네와 가까운 사이가 되었는데, 그저 친교적인 면뿐 아니라 예술적인 면에서도 그러했다. 마네가 다루었던 주제와 동일한 것들을 다루고 양식상으로 조금씩 가까워지면서 드가는 두 사람 간의 미학적 차이를 두는 일이 시급하다고 점점 더 느끼게 되었다.

1865년 즈음부터는 한 가지 주된 차이점이 두드러지기 시작했고 두 사람 간의 경계는 점차 뚜렷해졌다. 이는 화폭에서 가시적으로 드러났는데, 단지 화풍이나 주제의 문제가 아니라, 철학적 태도의 문제와 더욱 관련이 있었다. 요컨대 두 사람은 '진실'에 대한 감수성 면에서 매우 달랐다.

마네에게 진실이란 파악하기 힘들고 복합적인 것이었다. 따라서 그는 사회적 상호작용, 유희, 위트로 이루어진 피상적 놀이를 즐겼다. 자기 그림의 모델에게 늘 화려한 의상을 입혔고, 개개인의 정체성이 변화할 수 있다는 것과 사람들이 다양한 가면 아래 감추고 있는 것을 본질적으로 우리가

알 수 없다는 사실에 흥미를 느꼈다.

드가의 경향—서둘러 자신의 특징적인 인장印章으로 삼고자 이제 막 강화해가기 시작했던—은 그와 정반대였다. 드가는 축제의 베일을 걷어버리겠다는 의지를 다졌다. 진실을 꿰뚫겠다는 것이었다. 그는 어떻게든 빛 아래로 드러나게 마련인 숨은 진실을 집요하게 의식하며 다녔다. 만약 마네가 이것으로 위협을 느낀다면, 그건 틀림없이 그가 의도적으로 어두운 곳에 꽁꽁 감추어둔 것들이 사적인 삶 속에 너무 많기 때문일 터였다.

마네를 가만히 관찰한 드가는 이 재능 많은 친구가 겉으로 보이는 게 전부가 아닌 사람임을 알아차렸던 것 같다. 마네는 여자들과 노닥거리기 좋아하는 남자로 유명했지만, 그에게는 아내 수잔 그리고 함께 돌보는 아이 레옹이 있었다. 마네는 분명 전부터 오랫동안 수잔과 연인 관계에 있었다. 두 사람은 마네의 어머니와 함께 살면서 레옹을 마네의 대자 혹은 이복동생이라고 소개했다. 당최 이해하기 어려운 조합이었다. 그리고 두 사람은 마네의 아버지 오귀스트 마네가 1863년에 세상을 뜨자 곧바로 결혼식을 올렸다. 그야말로 그 순간을 기다려왔던 것일까? 확실히 그렇게 보였다.

오귀스트 마네는 1857년에 일을 그만두었다. 말하는 능력을 잃은 탓이었다. 3기 매독으로 인한 치명적인 신경마비 증상으로 고통 받던 그는 시력까지 잃었고, 그로부터 5년여를 더 살았지만 다시는 말을 하지 못했다.

"눈물 없인 지금 이 사람을 못 볼 거예요." 아내인 마네 부인은 오귀스트의 죽음을 앞두고 그의 동료에게 쓴 편지에서 이렇게 말했다.

마네가 수잔과의 관계를 얼마나 오랫동안 잘 숨겨왔던지, 그가 결혼을 위해 네덜란드로 간다고 하자 가까운 친구들까지도 매우 놀랐다. 보들레르는 한 편지에 다음과 같이 썼다. "마네가 정말 예상치도 못한 소식을

알려왔소. 오늘밤 네덜란드로 떠나 아내를 데리고 돌아온다는 소식을 말이오." 보들레르는 이와 관련해 아는 바가 거의 없었는데, 당시 마네와 알고 지낸 지 1년쯤에 불과했을 드가가 과연 뭐라도 눈치 채고 있었을지는 의문스럽다.

마네와 수잔이 결혼식을 올렸을 때 레옹은 열한 살이었다. 레옹은 훗날 자신의 아버지가 진짜 누구인지 자기도 확실히 모른다고 주장했다. 어쨌든 그럼에도 레옹은 마네가 즐겨 찾는 그림 모델이었고 수년간 열일곱 점의 그림에 등장했는데, 이는 마네의 그 어떤 다른 모델보다도 많은 등장 횟수였다. 이 모든 이미지 속에서 변화하는 소년의 외모는 오늘날 그의 정체성을 둘러싼 열띤 추측의 분위기에 한몫했다. 어떤 연구자들은 레옹의 아버지가 실은 오귀스트 마네였다고도 주장해왔다. 1981년에 미나 커티스 Mina Curtiss가 제기하고 2003년 낸시 로크Nancy Locke가 발전시킨 이 견해는 사실 신뢰하기 어렵다. 커티스의 주장은 루머에 근거한 것이었고, 몇 년 뒤 로크는 '마네와 수잔은 결혼식을 올린 뒤에도 왜 레옹을 공식적인 친자로 삼지 않았는가' 하는 의문점을 중심으로 자신의 견해를 펼쳤다. 로크의 주장대로 오귀스트가 레옹의 아버지라고 본다면 의문점은 해결된다. 이는 레옹이 단순히 혼외로 태어난 자식일 뿐 아니라 불륜의 결과였음도 의미하기 때문이다(당시 프랑스 법에 따르면 불륜으로 태어난 자식은 공식적인 친자로 인정받지 못했다).

그러나 레옹이 공식적인 친자가 되지 못한 이유는 보다 간단히 설명된다. 마네 가족의 사회적 환경 내에서 혼외 자식을 친자로 공식화한다는 것—게다가 생후 11년이 지난 뒤에—은 안 될 일이었다. 마네보다 자유분방한 인상파 동료들 사이에서야 이런 일은 흔히 벌어지곤 했지만, 그들의 가문은 상류층이 아니었다. 이런 상황이 레옹의 미래에 심각한 영향을

미칠 것임은 명백했다. 자기 혈통에 대해 제대로 알지 못했거나 최소한 혼란스러움을 느꼈던 레옹은 심지어 자기 어머니의 장례식에서 사용했던 명함에 자신을 어머니의 남동생이라고 밝혔다. 또한 레옹에게는 마네 가문에 걸맞은 수준 높은 교육도 허락되지 않았다. 그는 어쩌면 대학이나 군대에 갈 수도 있었을 테지만, 결국 드가의 아버지가 소유한 은행에서 사환으로 일하는 길을 택하는 수밖에 없었다.

레옹을 친자로 공식화하지 않은 책임은 수잔에게도 있을 것이다. 마네의 초기 전기 작가 아돌프 타바랑^{Adolphe Tabarant}이 표현했듯 "수잔은 위선적인 도덕성, 즉 '세상 사람들의 말'을 지나치게 경외했다"는 점에서 말이다. 하지만 사회적 구속이 물밑에서 끼치는 영향력은 법보다 강할 수 있었다. 수잔 같은 국외자의 입장에서는 특히나 말이다.

마네는 이 모든 치밀한 기만을 따르기로 동의했음이 명백하다. 하지만 그 또한 이로써 상처를 입었다. 타바랑은 이 상황이 "마네의 삶을 고통스럽고 병들게 만들었다."라고 확신했다. 사실 마네는 레옹의 초상화를 수차례 그리면서 많은 시간을 아이와 함께했다. 그리고 그 초상화들은 분명 두 사람에게 보상이 되었으리란 느낌을 풍긴다.

마네의 전례가 드가로 하여금 진정으로 현대적이길, 자기가 속한 시대를 표현하길, '최신'의 존재가 되길 원하게 만든 중요 요인이었다는 게 사실이라면, 현대적이란 것의 의미에 대해 드가가 자기만의 관념을 키워나가고 있었다는 점 또한 사실이다. 무엇보다 이는 자아를 형성하고 유지하는, 새로운 심리적 상태와 세계 내에 존재하는 새로운 방식을 수반했다. 드가는 내면적 삶과 외적인 모습 간의 차이를 파악했다. 그 간극은 메우기가 어려우며 설명하기조차 어려워 보였다(그의 통찰력은 여러 면에서 훗날 피카소와 프랜시스

베이컨에 의해 극적으로 드러났던 상황, 심리적으로 어긋난 그 감각의 초기 형태였다). 드가는 그림의 대상이 말하자면 '의표를 찔렸을 때' 가장 자기 자신을 잘 드러낸다는 개념을 전개시키고 있었다. 또 한편으로 1865년 즈음부터 자의적으로 잘라내고 비대칭으로 구성하는 일본 판화의 영향을 받은 그는 그림의 대상이 제자리를 벗어나거나 화면을 가득 메우거나 불균형하게 배치되는 구성을 시도하기 시작했다. 드가의 그림은 여전히 그의 큰 강점인 드로잉, 그리고 점차 어둠에서 빛으로 나아가는 전통적인 입체감 표현법에 강력히 기초하고 있었다. 하지만 시간이 갈수록 좀 더 새로우며 드가만이 만들어낼 수 있는 것이 생겨났다.

1865년, 드가는 〈꽃병 옆에 앉아 있는 여자A Woman Seated Beside a Vase of Flowers〉라는 획기적인 초상화—현재 뉴욕 메트로폴리탄 미술관Metropolitan Museum of Art에 소장되어 있다—를 그렸다. 그는 친구 폴 발팽송Paul Valpinçon의 아내로 추정되는 그림 속 여자를 마치 무방비로 자아도취 상태에 빠진 사람처럼 모호하게 묘사했다. 가장 먼저 눈에 띄는 구성 요소는 비대칭이다. 매우 풍성한 늦여름 꽃다발에 밀려 수평 구도의 가장자리에 놓인 인물을 비롯해 사실상 이 그림의 모든 것, 즉 입가로 주저하듯 올린 손까지도 망설임의 감각, 과도기적 관념을 드러내는 요인이 되었다. 20세기 초상화의 통상적 화법이 된 얼굴 표정의 왜곡과 극화에 비한다면 이 획기적인 시도는 아주 미묘해 보일 것이다. 하지만 이는 완전히 새로운 방식의 초상화였다.

드가와 에드몽 뒤랑티의 관계는 이제 여기서부터 중요해진다. 보들레르를 필두로 에밀 졸라, 스테판 말라르메Stéphane Mallarmé 등의 작가들과 생산적 관계를 계속 이어가던 마네와 달리 드가는 대개 작가들을 미심쩍게 여겼다. 하지만 1865년—〈꽃병 옆에 앉아 있는 여자〉를 그린 바로 그해다—에 만

난 뒤랑티에게서 드가는 일종의 친숙함을 느꼈다. 자신이 공감할 수 있는 무언가를 발견한 것이다. 뒤랑티는 명쾌하고 잘 훈련된 문체로 미술에 관한 글을 써서 일간지「르 피가로Le Figaro」에 기고하는 문필가였다. 비제Bizet가 작곡한 오페라의 원작 소설『카르멘Carmen』을 쓴 작가 프로스페르 메리에Prosper Mérimée의 혼외자가 뒤랑티라는 소문이 나돌기도 했지만 진실은 아무도 몰랐다. 1856년에는 샹플뢰리와 함께 정기 간행물「르 레알리슴Le Réalisme」을 창간했다. 비록 이 잡지는 여섯 호 만에 폐간되었지만 뒤랑티는 계속해서 순수 예술에 관한 글, 현대적 주제에 정면으로 대처하고자 하는 화가들의 시도에 관한 글을 썼다.

뒤랑티에게—그리고 드가에게도—현대적이라 함은 사심 없이 진실을 말하는 행위라는 이상理想에 전념하는 것을 뜻했다. 과학적 객관성에 가까운 태도를 구축하면 감상주의를 질식시키고 진부함을 없앨 수 있다는 것이 그들의 믿음이었다. 예술에 관해 쓴 글에서 뒤랑티는 사실주의의 명분을 옹호하는 것과 사실주의자들이 저항하는 대가들을 존경하는 것 사이에는 아무런 모순도 없다고 보았다. 이러한 점, 또 다른 많은 부분에서 뒤랑티와 드가는 서로 통했다. 예컨대 뒤랑티 역시 앵그르의 신고전주의에 대한 드가의 애정에 공감했다. 두 사람이 공통적으로 가지고 있던 구식 취향을 반영하듯, 당시의 드가는 마네의 근사한 본보기보다는 더 냉정하고 더 차분하며 덜 열정적이고 덜 회화적인 스타일을 굳건히 하기 위해 열심히 작업했다.

드가와 뒤랑티가 공유한 수많은 관심사 중에서도 그들의 관심을 가장 많이 끌었던 주제는 인상학, 그러니까 얼굴 표정은 기질을 드러내는 지표로서 연구될 만하다는 개념이었다. 두 사람은 자주 이 주제를 놓고 토론했다. 그리고 둘이 처음 만나고 2년이 흐른 뒤인 1867년에 뒤랑티는「인상

학On Physiognomy」이라는 소논문을 발표했는데, 이는 드가와 함께 대화한 내용을 직접적으로 발전시킨 결과로 보인다.

인상학은 19세기 문학의 주축이었고 오랫동안 미술 교육의 필수적 요소로 받아들여졌다. 18세기 후반에는 스위스의 시인이자 과학자인 요하나 카스파 라바터Johann Kaspar Lavater가 인상학을 과학으로 대중화했는데, 라바터는 자기 이론의 근원을 17세기 예술가이자 이론가 샤를 르브룅Charles LeBrun에서 찾았다. 르브룅의 1696년작『감정의 특성Characteristics of the Emotions』은 광범위한 얼굴 표정의 종류를 담아 '표정이 담긴 얼굴tête d'expression'이라 불리며 미술 학교의 기초 교재로 활용되었다. 우울, 완고함, 충격, 지루함 등 특정 마음 상태를 드러내는 얼굴 표정에 관한 연구물인 이 책은 중립적인 배경 위로 다양한 얼굴 '유형'을 그려낸 드로잉들을 담았고, 휴대용 크기로도 발행되어 화가들에게 인기를 끌었다.

19세기 중반에는 르브룅과 라바터의 개념이 대부분 진부하고 덜 세련된 것으로 보였지만, 사람의 기질과 사회적 지위를 그의 얼굴에서 읽어낼 수 있다는 생각은 그 어느 때보다도 광범위하게 통용되었다. 여기에는 사회 정치적인 이유가 있었다. 1789년 혁명 이후로 프랑스의 사회적 계급은 70여 년간 끊임없는 대변동을 겪었다. 계급적 질서가 일련의 정치적 혼란에 의해 격렬히 흔들리고 산업이 도시의 얼굴을 빠르게 변화시키면서, 부르주아 계층과 상류층 사이에서는 음모와 범죄에 대한 두려움이 만연했다. 유행과 의상만으로는 그 사람의 위상을 명확히 알 수 없었다. 사람들이 옷차림에 사회적 위치를 반영하는 시대가 지났기 때문이다. 그 대신 옷은 더욱 더 그것을 입는 사람들의 사회적 '열망'을 표현하기 시작했다. 한때 지위가 비교적 안정적이었던 사람들은 안심하고 살고 싶었다. 도시를 명료한 파악이 가능한 곳, 최소한 통제될 가능성이 있는 곳으로 느끼고 싶었던 것

이다(당시 탐정 소설, 즉 단서를 읽는 능력이 초자연적으로 뛰어난 영웅적 인물이 수수께끼 같은 범죄를 해결하는 문학 장르가 등장한 것도 우연이 아니다). 이처럼 새롭고 불안정한 사회적 환경—우리가 현대성이라 칭하는 것의 대부분—에서 인상학이라는 유사과학은 엄청난 매력을 풍겼다. 보들레르의 친구 알프레드 델보 Alfred Delvau가 그러했듯, 사람들은 동료 시민의 얼굴을 면밀히 살펴보는 것만으로도 "지질학자가 바위의 층을 구별하듯 파리의 대중을 다양한 계층에 따라 쉽게 나눌 수 있다"고 느끼며 안심했다.

매우 영리한 데다 19세기 실증주의의 총아였던 드가로서는 인상학을 전적으로 받아들이기가 어려웠다. 하지만 그는 확실히 얼굴에 사로잡혀 있었고, 얼굴 표정은 그가 자신의 미학적 특질을 쇄신하며 마네와 구별되는 방식으로 스스로를 현대화하려는 시도들 가운데에서 중심 역할을 했다.

마네의 특징은 결국 공허하고 불가해한 눈빛이었다. 어떤 종류의 강조된 의미든 표정이든 인물의 얼굴에 드러나는 것을 완전히 거부하는 방식이 그의 그림을 그토록 혼란스럽게 느껴지게 만든 이유 중 하나였다. 특히 빅토린 뫼랑과 아들 레옹의 그림들이 그러했듯 말이다. 비평가 테오필 토레Théophile Thoré는 마네가 "머리라 해서 슬리퍼보다 더 높은 가치를 부여할 필요는 없다는 식의 물활주의"를 조장한다며 비난했다. 얼굴이 초상화 기법을 위한 해답의 전부일까? 사람들이 얼굴에 특별한 관심을 기울이는 데는 타당한 이유가 있을까? 마네에게는 그렇지 않았다. 마네라면 얼굴만큼이나 누더기 신발, 흰 드레스, 분홍색 장식 띠, 부채에도 마찬가지로 애정 어린 관심을 기울였을 것이다.

드가는 이게 자신과 마네를 가장 뚜렷하게 구별 지을 수 있는 기회라고 보았다. 많은 화가들이 그랬듯 드가는 문학에 대한 경쟁의식을 갖고 있

었다. 따라서 느리고 장황하게 서술되는 19세기 소설들에 비해 얼굴이나 특정 배경 등의 순전한 시각적 요소들로 인물의 내면적 삶에 대한 이야기를 더 많이 할 수 있다는 발상에 깊이 매료되었다. 〈꽃병 옆에 앉아 있는 여자〉 이후로 그는 사람의 마음을 꿰뚫어보는 듯한 훌륭한 초상화란 인물의 얼굴과 태도로 인식 가능한 기질적 특성을 표현하는 수준에 그치는 것이 아님을 확신하게 되었다. 그보다는 유동성—내면의 삶이 매우 파악하기 어려운 상태임을 드러내는 불안정하고 변덕스러운 현상—이라는 매우 현대적인 개념에 관한 문제라고 보았다.

얼굴은 여전히 핵심이었으되 드가가 그로써 전달하고자 했던 것은 달랐다.

이러한 드가의 신념은 그가 그린 마네 부부의 초상화를 둘러싼 극적 효과로 작용했다. 드가는 부부 초상화 작업을 앞두고 노트에 이렇게 적었다. "친숙하고 전형적인 태도를 지닌 사람들의 초상화를 그려라. 그리고 무엇보다 그들의 얼굴과 몸에 똑같은 표정을 부여하라."

보들레르의 영향을 받은 마네 또한 현대적이고 도시적인 삶을 유동성 및 불안정성과 관련시켰다. 하지만 그에게 중요한 것은 가식 그 자체, 변장 놀음, 불안이었다. 바로 에드거 앨런 포Edgar Allan Poe가 『모르그 가의 살인 사건 The Murders in the Rue Morgue』에서 "우리는 지나치게 심오하게 생각하는 측면이 있다."라고 말했던 것처럼 말이다. 또한 진실은 "항상 깊은 우물 속에 숨겨져 있는 것이 아니다. 사실, 보다 중요한 것들의 경우 진실은 언제나 변함없이 우리 눈에 보이는 데 있다고 믿는다."라는 포의 주장도 마네는 마음에 들어 했다. 마네가 미술에 접근하는 방식 모두는 이 생각과 깊이 일치했다. 그의 가장 유명한 그림들은 이처럼 "편안한 마음으로 삶의 가장 명백한 것에 매

료되는, 어떠한 복잡한 문제도 원치 않은 상태"를 좋아했던 그의 성격 일부를 반영하고 있다. 자신의 레터헤드(편지지 상단에 들어가는 문구_옮긴이)로 그가 정한 것도 적당히 태연한 좌우명이었다. "모든 일은 일어난다."

마네는 겉모습과 즉흥성을 강조했기 때문에 그의 그림들은 의도적으로 애매모호하게 표현된 것 같은 느낌을 주기도 한다. 그림의 정확한 의미는 지금도 여전히 분명하지 않다. 훌륭한 화가가 이토록 많은 기이한 변칙, 부적절한 옷차림 혹은 나체, 장르의 낯선 혼용, 동시대적 사실주의와 풍자의 혼란스러운 조합 등을 만들어낸 사례는 미술사상 거의 없다시피 하다. 수수께끼들은 셀 수 없을 정도로 많다. 그러나 이 수수께끼들은 그림의 표면에 놓여 있다. 해답은 더 이상 중요하지 않으며, 대신 수수께끼 자체가 지닌 즐거움이 그림 위로 나타나 있다.

드가는 이 모든 측면에 감탄했을 수도 있으나 그걸 받아들이진 않았다. 그는 예술을 윤리적 관점에서 바라보는 경향이 있었는데 이는 용기와 냉철함 양쪽 모두가 필요한 시도였다. 또한 드가는 마네의 '물활주의적' 접근 방식에 도덕성이 결여되어 있다는 문제, 즉 예술의 보다 심오한 가능성을 그 방식이 쇠퇴시키는 결과를 낳았다고 느끼기 시작했다. 그는 기발한 것이나 환상에 대한 근원적 갈구에는 눈길을 두지 않았고 예술이 진실을 추구하고 따라야 한다고 믿었다. 그의 과제는 불시에 진실을 포착하고, 숨어서 기다리다 그것을 덮쳐서 드러내 보이는 것이었다. 이러한 점에서 드가가 그림을 그리는 방식에는 약탈적인 면모가 있었다.

드가는 언젠가 말했다. "그림을 그린다는 것은 범죄를 저지르는 것만큼이나 숱한 속임수와 악행과 악의를 필요로 한다."

마네는 1867년 만국 박람회장의 야외 공간에 자신의 그림 50여 점으로 가

득 채운 자기만의 전시장을 세워 비평가들의 지지를 얻으려 했다. 하지만 이 도박은 오히려 역효과를 낳았다. 전시작 판매에 실패함으로써 어머니에게 무려 1만 8,000프랑의 빚을 지게 되었기 때문이다. 이듬해 마네는 심각한 두려움 속으로 빠져들었다. 또한 1867년 8월 말에는 절친한 동료 보들레르가 세상을 떠나는 슬픔이 그에게 닥쳐왔다. 그가 작품을 내는 속도는 거의 멈추다시피 느려졌다. 예술가로서 의욕적으로 시도했던 작품들 모두는 너덜너덜해진 채 집 앞으로 반송되어 오는 듯한 느낌이었다.

마네는 해안가 마을인 트루빌로 떠났고 그곳에서 매일 편지를 기다렸다. 그의 앞으로 도착한 편지 대다수에는 더한 비난으로 가득 찬 소식들만 있을 뿐이었다. "흙탕물인 개울이 흘러온다." 마네가 말했다. "조수가 밀려든다."

쇠약하고 곤궁해진 마네의 모습은 드가에게 정신이 번쩍 들게 하면서도 한편으론 도움이 되었을 것이다. 지난 2~3년간 서로 각별히 가깝게 지냈던 터라 1868년에 드가는 친구에게 뭔가 문제가 있다는 사실을 알아챘고, 친구가 걱정스러웠다. 하지만 강한 흥미를 느끼며 어쩐지 기분이 들떴을 수도 있다. 흔히 우리도 우리가 관심을 갖는 사람이 애써 투쟁하는 모습을 지켜볼 때 비슷한 감정을 느끼듯 말이다.

여름까지도 상황은 나아지지 않았고, 불로뉴쉬르메르에서 가족과 함께 지내고 있던 마네는 다시 지루해졌고 안절부절못하며 열패감에 시달렸다. 그의 머릿속은 줄곧 드가를 향해 있었다. 결정적으로 마네가 자기 영향력의 증거를 확인할 수 있는 사람이 바로 드가였다. 동료의 재능을 발견하고 그가 그것을 다듬어가는 데 자신이 미치는 영향을 바라보는 일은 언제나 우리의 기운을 북돋워준다. 특히나 자신감이 땅에 떨어진 예술가에게라면

더욱 그러하다. 결국 드가가 역사와 신화로부터 눈을 돌려 동시대적 주제에 관심을 갖도록 만든 사람은 바로 마네였다. 마네가 본보기가 되어줌으로써 드가는 도시의 삶을 사랑하고, 삶뿐 아니라 예술 세계 내에서도 성실하고 근면하며 계획성 넘치기보단 태평하고 즉흥적이며 덧없는 것들의 매력을 알아차릴 수 있었다.

이 모든 걸 생각하며 용기를 낸 마네는 스스로를 다잡으며 아이디어를 떠올렸다. 그는 드가에게 편지를 썼다. "런던으로 간단히 여행을 다녀오려고 하네. 함께 가겠나?"

마네는 담담한 어투를 풍기려 애쓰며 여행 경비가 적게 든다는 점에 끌렸다고 설명했다. "자네가 있는 파리에서 런던까지의 1등석 왕복 티켓 가격은 31프랑 50상팀밖에 안 한다네." 그런데 그 요청에선 묘한 다급함이 느껴졌다. "곧바로 여부를 알려주게. 르그로(런던에 머물고 있는 동료 화가)에게 언제 우리가 도착하는지 알려야 하네. 그가 우리의 통역사이자 가이드 역할을 맡아줄 수 있도록 말일세."

사실 마네의 심정은 절박함에 가까웠다. "퇴짜 맞는 것도 이제 질렸네." 그즈음 마네는 팡탱라투르에게 불평을 늘어놨다. "지금 내가 원하는 건 돈을 버는 일이네. 그리고 자네도 그리 생각하겠지만 이 멍청한 나라에서 공무원들에게 둘러싸인 채 할 수 있는 일이라곤 별로 없지 않나. 난 런던에서 전시를 열고 싶네."

드가에게 보내는 편지에서도 마네는 좀 더 동료애를 담아 같은 취지의 이야기를 했다. "난 우리가 런던의 새로운 문화적 지형을 탐사해야 한다고 생각하네. 런던은 우리의 창작품에 새로운 판로를 제공할 걸세." 마네는 출발 시간 목록을 동봉하면서 8월 1일 토요일 오후에 출발하면 어떻겠냐고 제안했고, 그렇게 한다면 같은 날 저녁에 밤 보트를 탈 수 있다고 설명했다.

마네는 편지를 끝맺으며 이렇게 썼다. "바로 회신 바라네. 그리고 짐은 최소한으로 싸게나."

마네가 런던으로 향하는 이유는 작품 판매에 거는 기대 때문만이 아니었다. 마네와 드가는 둘 다 영국을 예찬했다. 드가는 1867년 만국박람회에서 본 영국 화가들의 그림에 열광했다. 파리에 있는 카페 드롱드르Café de Londres의 단골이었던 마네는 스포츠를 다룬 영국의 판화에 감탄하며 이따금 경마장을 묘사하는 그림을 그렸다. 두 사람 모두 영국의 전통 캐리커처를 좋아했다.

런던은 물론 댄디즘의 발상지이기도 했다. 댄디즘은 개인이 세계와 갖는 관계를 표현하는 의복과 품행에 대한 특별한 태도였다. 그 관계란 독립적이면서도 초연했고, 유행을 따르면서도 독창적이었으며, 지나친 성실함은 기피했다. 마네와 드가는 둘 다 댄디즘에 끌렸다. 19세기 초 런던의 보 브러멜Beau Brummel이라는 인물에게서 시작된 댄디즘은 누구보다도 마네와 드가의 친구 제임스 휘슬러의 세련된 페르소나로 재탄생했다. 마네는 런던에서 휘슬러를 보리란 기대감에 가득 찼다.

이 모든 게 관련 있다고 느껴지는 이유는 드가가 자기 그림에 반영한, 마네를 관찰한 것에 대한 기록을 노트에 남겼기 때문이다. 여기서 마네는 조끼를 입고 앞코가 뾰족한 구두를 신은 차림으로 긴 소파 위에 무심히 기대어 있었다. 드가는 이렇게 썼다. "옷을 못 입었지만 멋진 사람이 있는가 하면, 잘 차려입었는데 맵시가 안 나는 사람도 있다." 마네는 물론 전자에 속하는 사람이었다. 그는 휘슬러처럼 지나치게 까다로운 사람이 부러워할 수밖에 없는 태도, 즉 의복과 품행에 신경 쓰지 않는 듯한 태도를 보였다. 마네의 이러한 특성에 관심을 쏟은 듯한 드가는 같은 노트에 19세기 중

반의 댄디 바르비 도르빌리Barbey d'Aurevilly의 말을 인용해 적었다. "어색함 속에 어떤 편안함이 있을 때가 있다. 내가 착각하는 게 아니라면, 그건 우아함 자체보다 더 우아하다."

그해 말에 마네의 결혼 생활을 그리면서 드가는 이 두 인용문을 머릿속에 떠올렸을 게 분명했다. 마네는 의기양양한 기분이었을 수도 있다. 드가가 마네를 묘사하면서 댄디가 지닌 태연함의 또다른 면을 기어코 포함했다는 점만 뺀다면 말이다. 그건 마네와 수잔의 관계를 직접적으로 드러내는 일이었다. 권태감, 지루함, 무관심, 그리고 약간의 경멸까지도.

드가는 마네가 제안한 영국 여행을 끝내 거절했다. 그 이유는 아무도 모른다. 그저 타이밍이 맞지 않아 그랬을 수도 있지만, 이젠 마네로부터 예술적으로 독립하겠다는 뜻을 확고히 할 필요가 있겠다고—더불어 지금이 그 기회라고—느끼기 시작했을 가능성이 더 크다. 런던에서 마네는 분명 모든 사람들에게 자신이 드가보다 더 쾌활하고 매력적인 인물이라는 인상을 남길 것이며, 드가는 더한 악명을 떨칠 게 분명했다. 그런 식으로 런던에서 마네의 조수 노릇을 하며 끌려 다니는 데 드가는 관심이 없었다.

마네는 결국 혼자 런던으로 향했다. 그는 팡탱라투르에게 영국의 수도가 "고혹적"이라 말했고, 어디에 가든 따뜻한 환대를 받았다. 휘슬러가 부재한다는 사실—당시 그는 다른 이의 요트를 타고 도시 밖에 나가 있었다—에 실망하긴 했지만, 전반적으로 마네는 다시 한 번 자신의 앞날이 희망적이라 느끼면서 도시를 떠났다. 그는 이렇게 썼다. "나는 그곳에서 할 일이 있다고 믿는다. 그 공간의 느낌, 분위기 모두가 마음에 든다. 내년에는 그곳에서 내 작업을 선보이기 위해 노력할 것이다."

마네는 당시 자신과 수잔의 초상화를 구상하고 있었을 드가가 왜 런

던 여행에 함께하지 않았는지 이해할 수 없었다. "나와 함께 떠나지 않은 드가의 결정은 정말 어리석었네." 마네는 팡탱라투르에게 보내는 편지에서, 또 2주 후의 편지에서도 계속 반복해서 이야기했다. "이젠 내게 편지를 써야 할 때라고 드가에게 전해주게. 뒤랑티에게 들은 바로는 드가가 '상류 사회'의 화가가 되어가고 있다지. 왜 안 그렇겠나? 그가 런던에 가지 않은 건 정말 유감스럽네……."

드가는 런던에서 성공하기 원한다면 자기 방식대로 하는 편이 더 좋을 것임을 직감했고, 그 직감은 옳았다. 나중에 밝혀진 바에 따르면 실제로 그는 정확히 그것을 실행에 옮겼다. 3년 뒤 드가는 마네와 함께가 아닌 혼자 런던으로 떠났고, 첫 방문 이후 1년도 되지 않아 본드 거리의 화상 토머스 애그뉴Thomas Agnew에게 그림을 팔았다. 1880년대에 이르러 드가는 영국의 유명인사가 되었다. "인상파 화가들의 수장"으로 알려진 그는 "흥미롭고 비범하며 생생한" 작품들로 찬사를 받았다. 영국에서 드가를 따랐던 많은 추종자 중 우두머리 역할을 했던 월터 시커트는 "위대한 프랑스 화가이자 어쩌면 세계에서 가장 위대한 예술가로 손꼽힐 만하다."라고 드가를 평했다. 그리고 시커트의 계승자로 한 세대 뒤에 나타난 프랜시스 베이컨과 루치안 프로이트 역시 드가를 열렬히 추종했다. 베이컨은 자기 작업실에서 끊임없이 드가의 누드화를 따라 그렸으며, 단순히 현실을 반영하는 데 그치지 않고 "현실을 강화하는" 그림—베이컨이 바로 자신의 예술에서 추구했던—을 그려낸 드가의 능력에 강하게 사로잡혔다. 한편 프로이트는 드가의 조각 두 점을 보유하고 있었는데, 노팅힐에 있는 자신의 집에 그것들을 갖다 두고는 이따금씩 멍하니 쓰다듬곤 했다.

동료 마네가 언론의 맹렬한 공격을 받고 대중의 웃음거리가 되는 동

안, 드가는 그의 영향에서 벗어나 조용히 작업에 임했다. 그는 마네의 방식대로 인정받는 길을 결코 원치 않았고, 권위를 가진 사람들을 거의 경멸하다시피 했다.

훗날 마네는 말했다. "드가, 자네가 수면 위로 올라왔군. 하지만 나로서는, 내가 합승 마차에 탔는데 누군가 '마네 씨, 안녕하세요. 어디 가시나요?' 하고 묻지 않는다면 실망할 걸세. 내가 유명하지 않다는 사실을 알게 되니까."

1860년대에 드가는 간간이 살롱에 작품을 내놓기도 했으나, 살롱에 대한 마네의 다소 순진한 열정과는 달리 별로 내키지 않는 상태에서 한 일이었다. 살롱이나 비평가들, 심지어 대다수 동료 화가들까지 경멸스럽게 여기는 드가의 이면에 비밀스런 자부심이 숨겨져 있음을 마네는 간파했을는지도 모른다. 마네가 어디서 비롯된 찬사든 기쁘게 받아들였다면, 드가는 자기가 존중하지 않는 사람들의 감상으로 자기 생각이 더럽혀지는 상황을 혐오했다. 몇 년 뒤 드가는 노트에 이렇게 적었다. "알려진다는 것에는 수치스러운 면이 있다."

드가는 1867년에 마지막으로 살롱에 그림을 출품했고, 이듬해에 마네와 수잔의 초상화를 그렸다. 흥미로운 것은 드가의 마지막 출품작 역시 결혼 생활을 담은 초상화라는 점인데, 현재 그의 초기 명작으로 꼽히는 〈벨렐리 가족The Bellelli Family〉이 그것이다. 드가가 사랑했던 고모 로르Laura는 이 그림에서 두 딸 지울리아Giulia, 지오반나Giovanna와 함께 서 있다. 아이들의 아버지이자 로르의 남편인 젠나로Gennaro는 가죽 의자에 앉아 감상자를 등진 채 옆쪽을 바라보고 있어 수염 난 얼굴과 붉은 머리칼, 금빛 속눈썹을 지닌 옆모습으로 표현되었다.

차분한 분위기로 완성되었지만 어쩐지 불안하게 느껴지는 이 그림에는 1924년 폴 자모Paul Jamot가 썼듯 드가의 "가정극 취향"이 드러나 있고, "개인 간의 관계에 숨어 있는 쓸쓸함"을 들춰내기 좋아하는 성향 역시 암시되어 있다.

드가는 10여 년 전에 이 그림을 완성했었다. 수년 동안 이 그림을 붙잡고 씨름했던 그는 2년간 벨렐리 가족과 함께 지냈던 피렌체에서도, 다시 파리로 돌아와서도 작업을 계속했었다. 크기 및 구상 모두에서 야심만만했던 이 작품은 창작 과정 내내 그에게 있어 불안의 원천이 되었다. 드가는 살롱 데뷔작으로 이 그림을 재차 꺼내들었지만 만족스럽게 완성하지 못했다. 그는 다시 이 그림을 미뤄두고 살롱 심사위원단의 기대—그의 아버지가 원하는 것이기도 했던—에 일치하는 역사적, 신화적 주제의 그림들을 작업했다. 그리고 미뤄두었던 그 그림은 화가 초년생 시절 그를 가장 괴롭혔던 풀리지 않는 숙제가 되었다.

〈벨렐리 가족〉을 마음 깊이 품어온 드가는 수년의 공백이 흐른 뒤에야 많은 관람객 앞에 선보일 마음의 준비를 마쳤다. 그는 1867년 살롱 출품을 준비하며 막바지 수정 작업을 했고 마침내 이 작품이 심사위원들에게 받아들여졌다는 소식을 들었다. 하지만 전시장에 들른 드가는 보는 사람도 거의 없는 구석자리에 걸려 있는 자신의 그림을 보았다. 위치가 그렇다 보니 그 그림에 대해 어떤 의견이든 내놓는 이도 전무했다.

드가는 격분했다. 자신으로선 큰 수고를 들였고, 사람들 앞에 내놓는 걸 꽤 오래 미뤄왔다가 마침내 살롱 데뷔작으로 발표한 그림이 제대로 된 대접을 받지 못하고 있었으니 말이다. 드가는 두 번 다시 살롱의 모욕 앞에 굴복하지 않겠다고 스스로에게 다짐했고, 최종적으로는 명예와 부로 향하는 공식적 경로를 거부했다. 살롱이 막을 내리고 드가는 파리 산업관Palais de

l'Industrie에 걸려 있던 자신의 그림을 회수해 작업실로 도로 가져갔다. 그 그림은 돌돌 말린 채 드가의 남은 평생 동안 그곳에 보관되었다.

〈벨렐리 가족〉은 매우 아름다운 작품으로 화려한 실내 장식, 세심한 구성, 선명한 색감이 돋보인다. 하지만 심리학적인 면에서 본다면 이 그림은 긴장감으로 가득 차 있다. 희고 풍성한 피나포어 스커트를 입은 벨렐리의 두 어린 딸들은 어머니 앞에서 꼿꼿하지만 어쩐지 불안정한 자세로 서 있다. 한편 로르와 젠나로 사이에는 혐오의 경계에 놓인 소원함이 느껴지는데 이는 실제로도 그랬다. 드가가 고모 로르를 그리던 당시, 로르는 드가에게 보낸 편지에서 묘사했듯 "혐오스러운 나라"에 희망 없이 갇힌 기분이었고 남편 젠나로를 "굉장히 무례하며 정직하지 못한" 데다 "스스로를 덜 지루하게 만들 그 어떤 진지한 일거리도 없는" 사람이라고 썼다. 로르는 거의 절망적이다시피 했다. 그 무렵 그녀는 아직 어렸던 자식 하나를 잃었고, 건강은 약해졌으며, 아버지를 잃은 슬픔에 빠져 있었다(아버지가 그즈음 세상을 떠났다는 사실은 그녀가 입고 있는 상복과 그녀 뒤편의 벽에 걸린 아버지 초상화로 알 수 있다). 로르는 진심으로 자신의 정신 상태를 염려했다. "넌 내가 날 아끼던 모든 사람들로부터 멀리 떨어진 채 세상 외딴 구석에서 죽음을 맞이한 모습을 보게 될 거야." 사랑하는 조카 드가는 그녀의 유일한 위안이자 버팀목이었다.

벨렐리 가족과의 동거는 드가가 결혼 생활을 직접 가까운 거리에서 경험해볼 수 있는 유일한 기회였다. 그가 지켜본 그 결혼 생활은 행복하지 않았고, 이런 경험은 진지한 예술가의 삶과 결혼은 양립할 수 없다고 스스로 확신케 했던 그의 타고난 성향과 잘 맞아떨어졌다.

▍ 결혼, 사랑과 심장

한편 불운한 운명에 처해졌던 드가의 마네 부부 초상화는 결혼 생활에 관한 초상이었을 뿐만 아니라 음악에 관한 그림이기도 했다. 수잔의 피아노 연주를 듣고 있는 마네의 모습을 그리기로 했던 드가의 결정은 결코 우연이 아니었다. 드가는 생페테르스부르그 거리에 있던 마네의 집에 정기적으로 들르며 수잔과도 잘 알고 지냈다. 드가 역시 음악을 깊이 사랑했기 때문에 수잔의 음악적 재능을 높이 평가했다. 실력이 뛰어나다는 평판을 들었던 그녀는 손님들을 위해 직접 피아노를 연주했을 뿐 아니라 다른 음악인들을 사교 모임에 소개하기도 했다. 그중에는 현악사중주 팀을 결성해 초청 연주를 선보였던 클라스Claes 가문의 네 자매도 있었다. 에마뉘엘 샤브리에Emmanuel Chabrier와 자크 오펜바흐Jacques Offenbach 같은 작곡가들 역시 이 모임의 주위를 맴돌았다.

드가와 수잔은 주로 수요일이면 화가 앨프리드 스티븐스가 주최하는 저녁 파티 자리에서, 월요일이면 드가의 아버지가 주최하는 몽도비 거리의 소규모 콘서트에서 마주쳤다. 음악은 이 모든 모임에서 활력을 불어넣는 역할을 했다. 프랑스인들은 이때 바그너Wagner의 존재를 알게 되었고, 보들레르를 비롯한 많은 사람들이 그에게 열렬히 환호했다. 그 무렵 가장 최근에 발굴된 독일인 음악가는 슈만Schumann이었으며 그의 음악은 수잔의 피아노 연주를 통해 모임의 사람들에게 전달되었다.

마네 본인은 정작 음악을 그다지 잘 알지 못했다는데, 즐긴다 해도—그는 하이든Haydn을 좋아했다고 전해진다—가벼운 수준의 관심이었다. 그에 반해 드가는 진심으로 음악에 흠뻑 빠져들어 스무 살 이후로 계속 오페라 시즌 티켓을 구입할 정도였다. 비주류적 취향을 가졌던 그는 바그너를

숭배하는 유행을 무시하고 베르디Verdi를 선호했으며 글루크Gluck, 치마로사 Cimarosa, 구노Gounod를 좋아했다. 이러한 성향에서 드가의 다소 보수적인 면이 드러난다. 드가는 비제를 비롯한 여러 작곡가와 친하게 지냈으며 수잔 외에도 아마추어 피아니스트 마담 카뮈Madame Camus, 바순 주자 데지레 디오 Désiré Dihau, 디오의 누이동생이며 성악 수업을 하던 피아니스트 마리Marie, 테너이자 기타리스트 로렌소 파간Lorenzo Pagans 등 다양한 음악가들과 교류했다. 마네와 수잔의 초상화에서 그랬듯 드가는 이 모든 음악가들을 연주하는 모습으로 그려냈으며 대개는 그 연주를 듣고 있는 다른 사람들도 함께 담았다.

실제로 1867년과 1873년 사이에 드가는 친밀한 자리에서 펼쳐지는 음악 연주회를 묘사한 그림들을 집중적으로 그려냈다. 이는 진정으로 그의 이름을 알리고 진정한 '드가'가 되게 한 일련의 작품들로 발전해나가는 데 있어 필수적인 중간 단계였다. 북적거리는 오케스트라석과 카페 콘서트 연주회, 그리고 무엇보다 발레 리허설이 그 그림들 속에 담겼다. 살짝 비스듬하고 순간적으로 포착된 것이며 은밀히 관찰된 특징을 가진 구도는 음악과 움직임을 연관시켰다. 그런데 1870년 중반부터 그려진 작품 상당수가 '신체적 움직임'을 주로 다루었다면, 실내 연주자들과 친밀한 감상자들을 그린 작품들은 여전히 마음의 움직임, 즉 '심리'와 깊은 연관이 있었다.

드가는 사적私的 음악회라는 화려한 사교적 의식을 즐기는 데만 그치거나 음악에 대한 자신의 사랑을 화제성 있는 그림들로 표현 혹은 장식하려 하지 않았다. 그보다는 〈꽃병 옆에 앉아 있는 여자〉를 그린 이후로 머릿속에 남아 있는 그 무언가를 붙잡으려 했다. 그는 사람들이 음악을 듣고 있을 때면 자신들이 가진 습관적 자의식의 스위치를 꺼버린다는 데 생각이 미쳤다. 자신으로서 존재하려는, 누군가 자기를 지켜보고 있다는 자의

식에 방어적으로 반응하려는 그들의 성향은 더 이상 진실을 말하는 데 방해가 되지 않았다. 그들은 스스로를 검열할 힘을 잃어버렸고, 그들의 얼굴 위엔 더욱 본질적이고 더욱 진실한 것이 드러나 아른거렸다. 드가는 바로 그걸 붙잡고 싶었다.

그렇다면 마네와 수잔은 왜 드가의 그림 모델이 되겠다고 승낙했을까? 드가를 잘 알고 있는 수잔의 입장에선 당대 최고의 재능 있는 화가로 손꼽히며 이름난 집안 출신으로 잘 교육받은 인물이 본인과 마네의 결혼 생활을 묘사할 의도—그리하여 간접적으로 두 사람의 혼인을 합법화할—를 보인다는 것이 마음에 들었을 것이다.

마네의 경우에는, 드가가 이미 자신을 대상으로 작업한 여러 점의 드로잉과 에칭을 본 적 있던 터라 용기를 낼 수 있었던 듯하다. 1864년부터 1868년까지 그려진 이 경쾌하고 사랑스러우며 감탄스러운 이미지들은 경마장에 있거나 작업실의 나무 의자에 무심히 앉아 있는 마네를 자신만만하고 부러울 만큼 매력적인 모습으로 표현했는데, 가만히 보고 있노라면 그걸 만들어낸 사람이 대상에게 품었던 깊은 애정이 느껴진다. 이와 비슷한 맥락에서 마네는 드가가 이 그림을 통해 무엇을 성취해낼지 궁금했을 게 분명하다. 하지만 돌이켜보자면 종이 위에 그린 이러한 초기 작품들—루치안 프로이트가 프랜시스 베이컨의 모습을 완성하기 전에 그린 세 점의 드로잉과 비교할 만한—은 분명한 어떤 목적이 있는 것들이었다. 드가는 더 큰 무언가를 준비하는 중이었으니, 바로 더 오랫동안 신중히 마네를 바라보는 것이었다.

그즈음 바티뇰 그룹의 예술가들 사이에는 거실이나 서재, 작업실 등 편안한 장소에서 서로를 그려주는 붐이 일어났다. 드가가 마네와 수잔의

초상화를 그린 것도 이 즉흥적이면서 활기차고 약간은 경쟁적인 관습의 일부였다.

잘 알려진 예로 프레데리크 바지유의 1870년 작품을 들 수 있다. 당시는 드가의 마네와 수잔 초상화가 그려진 직후였고, 그로부터 불과 몇 달 뒤 프로이센-프랑스 전쟁에 나간 바지유는 독일군에 대한 공격을 이끌다가 전사했다. 이 그림 속의 마네는 바지유와 르누아르가 공동으로 쓰던 작업실에서 커다란 캔버스를 세워둔 이젤을 앞에 두고 마치 가르치는 사람 같은 분위기를 풍기며 서 있다. 그림 속 캔버스는 바지유의 것이다. 르누아르와 바지유의 크고 작은 그림들은 벽에 걸린 채, 자신들을 거부했던 살롱 심사위원들을 조용히 비난하고 있다. 에드몽 메트르가 저 구석에서 피아노를 연주 중이고, 그 외에도 정확히 누군지 알 수 없는 남자들—아마도 자샤리 아스트뤽(Zacharie Astruc, 프랑스의 시인이자 화가, 조각가_옮긴이)이거나 모네 혹은 르누아르—이 둥글게 서서 이야기를 나누고 있다. 이 그림은 젊은 화가들 사이에 존재했던 편안한 동료애를 암시하고 있다. 그러면서도 한편으론 동료들의 그림에 영향을 미치고 심지어 그것을 바로잡을 수 있는 자신의 권위—그는 수염을 기른 여섯 남자들 중 유일하게 모자를 쓴 인물이다—를 기꺼이 이용하겠다는 마네의 뜻이 강조되어 있다. 바지유에 따르면 옆모습으로 그려진, 팔레트를 든 키 큰 남자는 마네가 직접 그려주었다고 한다. 그 남자는 바지유 자신인데, 서 있는 자세만 봐도 그가 마네의 조언을 주의 깊게 듣고 있음을 명확히 알 수 있다.

드가를 제외한 다른 화가들은 이미 마네를 그린 바 있었고—그 무렵의 최신 작은 팡탱라투르의 것이었다—드가 역시 제임스 티소를 비롯한 여러 화가들을 그린 바 있었다. 하지만 그룹 내에서 드가를 그려보겠다는 사람은 아무도 없었다.

초상화의 모델이 되어주는 것은 시간이 걸리고, 인내심과 관용이 필요하며, 상대의 뜻을 따르려는 면도 있어야 하는 일이다. 바티뇰의 화가 중 그 누구도 젊고 뛰어난 동료 드가가 그러한 과정에 응하는 모습은 상상할 수 없었을 것이다. 아니면 그들은 그저 드가가 자신들의 수고를 비난하진 않으리라는, 마네가 아주 잘하는 것처럼 상냥한 방식으로 그림의 결점을 평가하리란 믿음을 갖지 못했을 수도 있다.

사실 사교적으로 능란했던 마네와 달리 드가는 근본적으로 혼자이기를 좋아하는 사람이었다. 드가는 헌신이라는 자기만의 기준으로 타인을 판단했다. 그는 이렇게 말했다. "사랑이 있고, 또 일이 있다. 그리고 우리의 심장은 오직 하나뿐이다."

어쨌든 이것이 공적으로 드러난 드가의 외양이었다. 그의 동료들은 알았을까? 본인을 "아주 엉망인" 사람으로 느낀다고 친구 발레른에게 편지를 썼던 드가도 그 공적인 드가와 동일 인물이라는 걸. 아이들이 주는 기쁨을 간절히 원한다고 고백하던 사람은? 외로움과 "쓰지 않으면 녹슨 기구"가 될 심장을 염려하던 사람은? 그 사람은 이렇게 물었다. "심장도 없이 누가 예술가가 될 수 있을까?"

마네와 수잔을 그리러 찾아갔을 즈음의 드가는 결혼 생활이라는 주제에 거의 집착에 가깝도록 사로잡혀 있었다. 〈벨렐리 가족〉으로 실망을 겪고 얼마 지나지 않은 때인 1867년 크리스마스에는 훗날 "나의 풍속화"라고 언급하게 될 작품을 위한 첫 스케치를 완성했다. 이 작품은 1868~1869년—마네와 수잔의 초상화를 그렸던 시기다—에 '걸작'이라 불렸고, 드가의 전 작품을 통틀어서도 걸작이었다[도판 2].

이 그림은 램프 불빛이 비치는 침실의 한 남자와 한 여자를 보여준다.

그림의 왼쪽 끝에는 한쪽 어깨 부분이 흘러내린 흰 슈미즈만을 걸치고 있는 여자가 앉아 있다. 남자로부터 등을 돌린 여자의 자세는 수치 혹은 괴로움의 그것이다. 외출 시 걸쳤을 망토와 스카프는 건너편 침대 발치에, 코르셋은 바닥에 널브러져 있다.

오늘날 〈실내Interior〉라 알려진 이 그림은 수년간 〈강간The Rape〉이라는 제목으로도 불렸다. 드가와 개인적으로 알고 지냈으며 〈강간〉이 드가가 의도한 제목이었다고 주장하는 여러 작가들이 내놓은 단서에 따르면 말이다 (그러나 또 다른 동료들의 주장에 따르면 드가는 많은 이들에 의해 〈강간〉이라고 불리는 데 "격분"했으며 이 작품의 주제는 강간이 아니라고 부인했다고 한다). 키가 크고 수염을 기른 그림 속 남자는 복장을 완전히 갖춰 입은 채 두 손을 주머니에 넣고 그림의 오른쪽 끝에 서 있다. 문에 기대어 서 있기 때문에 마치 여자가 밖으로 나가지 못하게 막은 것처럼 보이고, 그의 뒤로는 위협적인 그림자가 드리워져 있어 순간적으로 밀실 공포증이 유발된다. 그림의 중앙에는 둥근 탁자가 있고 그 위의 반짇고리는 활짝 열려 있다. 선명한 붉은색 안감에 램프 불빛이 비치는데, 그 붉은색의 강렬함은 반짇고리를 이 그림에서 가장 눈길을 사로잡는 대상으로 만든다. 뚜껑이 열린 채 노출된 반짇고리, 이것은 훼손된 비밀을 암시한다.

드가는 이 그림에 엄청난 생각을 담았다. '풍속화'는 전통적으로 일상적 사건을 보여주며, 유추 가능한 이야기와 도덕적 교훈이 종종 곁들여진다. 도덕적 수사는 결코 드가의 스타일이 아니었다. 10년 전 역사와 신화 속 장면을 그리는 야심 찬 살롱 그림에 빠져 있었던 때조차도 이는 마찬가지였다. 하지만 초기 작품들이 명확히 보여주듯 드가는 두 성별의 관계에 몰두해 있었다. 또한 시대와 걸음을 맞추고자 하는 강한 의지를 가졌으며 자신의 집착을 현대적 방식으로 풀어낼 수 있는 방법을 찾기 원했다. 그렇게 분

투하던 드가는 연극 세트 위의 한 장면 같은 그림을 구상해냈다.

　　드가가 머릿속에 담고 있던 그 드라마의 본질은 무엇이었을까? 비록 완성된 그림이 삽화로 직접 사용된 것은 아니지만 그즈음의 드가는 에밀 졸라의 두 소설『테레즈 라캥』과『마들렌 페라Madeleine Férat』의 특정 장면으로부터 영감을 받은 듯하다.

졸라는 마네의 친구였다. 그는 1866년 마네가 살롱에 〈피리 부는 소년The Fifer〉을 출품했다가 심사위원들로부터 거부당했을 때 적극적으로 마네를 변호하는 글을 썼으며, 그 사건 이후 두 사람은 지난 2년간 특별히 더 가까운 사이가 되었다. 뒤이어 곧 졸라는 마네가 속한 사교 모임의 일원이 되어 드가와도 알고 지내기에 이르렀다. 졸라와 드가는 훗날 관계가 틀어지긴 했지만—졸라는 드가가 "변비에 걸린 듯 꽉 막혔으며" "스스로를 가둔" 사람이라고 비난했으며, 드가는 졸라가 "애송이" 같고 더 재치 있게 말하면 "전화번호부를 연구하는 거인"이라고 표현했다—그 2~3년간은 잘 어울려 지냈다.

1867년 졸라는 마네의 예술을 옹호하는, 마네에 관한 짧은 논문을 쓴 적이 있었다. 그해에 초기 소설인『테레즈 라캥』이 연재되면서 졸라는 곧바로 유명인사가 되었다. 스캔들에 시달리던 보들레르와의 관계와 마찬가지로 이는 마네에게 도움이 되지 않았을 수도 있다. 대체적으로 그 소설을 싫어했던 비평가들은 생생한 시각적 디테일에 관해 언급했다. 한 비평가는 이렇게 썼다. "『테레즈 라캥』안의 그림들은 사실주의가 만들어낼 수 있는 가장 정력적이면서 가장 역겨운 것들의 표본으로 발췌될 가치가 있을 것이다."

〈실내〉에서 드가는 암묵적 도전에 나선 듯 보인다. 그는 사실주의 소설의 한 장면처럼 강렬하고 긴장되며 심리적으로 복잡한 그림을 구성하길 원했다.

『테레즈 라캥』의 21장에는 테레즈와 그녀의 연인 로랑의 결혼 첫날 밤이 묘사된다. 테레즈의 병든 남편을 살해하려는 음모를 꾸민 둘은 결국 그를 익사시키는 데 성공하고, 결혼을 준비하며 1년 이상을 기다린다. 그러나 이 기간 동안 둘은 죄책감에 시달리면서 점점 멀어졌고 마침내 결혼식을 올린 그날 밤, 긴장감이 극도로 팽팽해진다. 이 장은 이렇게 시작한다.

> 로랑은 자기 뒤의 문을 조심스레 닫고는 잠시 기대어 서서 방 안을 바라보았다. 어딘가 불편하고 곤란해 보였다. (…) 테레즈는 벽난로 오른편의 낮은 의자에 앉아 있었다. 그녀는 손으로 턱을 감싼 채 타오르는 불을 바라보았고, 로랑이 방으로 들어왔을 때도 돌아보지 않았다. 그녀의 레이스 달린 페티코트와 보디스(부인용 드레스의 몸통 부분에서 앞·뒷몸판 부분을 지칭_옮긴이)는 난로 불빛을 받아 침침한 흰색을 띠었다. 보디스가 흘러내리면서 그녀의 어깨 일부가 분홍빛으로 드러났다.

드가의 〈실내〉에는 벽난로가 빠져 있지만 그 외 나머지는 거의 이 소설에서 묘사하는 것과 일치한다. 디테일 면에서 달라지는 지점—예컨대 결혼식 날 밤과 어울리지 않는 좁은 침대—이 있다면 그건 졸라가 1868년 가을에 발표한 소설『마들렌 페라』에 등장하는 유사한 극적 장면에서 끌어온 것일 가능성이 있다(꽃무늬 벽지, "두 사람이 눕기엔 너무 좁은 침대" "둥근 탁자 아래의 카펫" "피처럼 붉은" 타일 등).

그림의 디테일은 차치하더라도 드가가 의도한 심리학적 의미는 분명 『테레즈 라캥』에서 발견된다. 로랑과 테레즈가 서로 멀어진 것은 감당하

기에 너무 버거운 비밀을 공유하고 있었기 때문이다. 두 사람은 남편과 아내의 지위를 얻는 데는 성공했으나 "함께 살 운명이지만 친밀감이 결여된" 관계가 되어버렸다. 벨렐리 가족이 그러했듯 말이다.

드가는 뉴욕의 한 주요 미술관 이사회에서 〈실내〉를 구입할 의향이 있다는 소식을 들었다. 그런데 그들이 그림의 주제를 우려하고 있다는 말에 드가는 덤덤한 태도로 반박했다. "그럼 혼인 허가서를 같이 내줄걸 그랬나봅니다."

드가가 마네와 수잔의 초상화를 그리던 바로 그 시기에 〈실내〉의 작업에 착수했다는 걸 생각해보면 참 흥미롭다. 머릿속을 떠나지 않는 유사점들이 있기 때문이다. 두 그림 모두 한 남자와 한 여자가 수평 구도의 양끝으로 흩어져 있다. 두 작품에서 모두 여자는 한쪽 귀를 살짝 내보인 옆모습이고 남자에게서 등을 돌리고 있다. 또한 둘 다 그림의 중앙 부근에 수수께끼 같은 붉은색의 사물이 위치한다. 게다가 〈실내〉는 마네 커플이 그러하듯, 서로 소원해진 것처럼 보이는 부부의 모습을 그려내고 있다.

마네가 다양하게 그린 수잔의 초상화는 그녀에 대한 깊고 지속적인 애정을 드러낸다. 하지만 두 사람이 처음 사랑에 빠졌을 때 마네는 불과 열아홉 살이었다. 물론 마네는 신중한 사람이었으나 둘의 결혼 생활 동안 완전히 충실한 모습을 보여주진 못했던 게 분명하다. 마네는 아름다운 여자들을 사랑했고 그들도 그 사랑에 응답했다. 그 여자들 중 하나인 화가 베르트 모리조는 드가가 그린 마네와 수잔의 초상화 속에서 그들과 한 방에 있는, 그러나 보이진 않는 세 번째 인물이었다.

모리조는 1867년 말에 마네와 드가가 속한 모임에 들어왔다. 마네가 팡탱라투르로부터 그녀를 소개받은 장소는 루브르 박물관이었다. 마네와

드가가 처음 만난 곳이기도 했던 루브르는 서로 다른 성별의 예술가들이 공식적인 스승이나 아카데미의 주선 없이 자신들만의 방식대로 과거의 예술에 반응하며 자유롭게 어울릴 수 있는 유일한 공간이었다. 8년 전 처음 만날 당시 마네와 드가는 벨라스케스의 작품을 모작 중이었지만 이때의 모리조는 파올로 베로네세Paolo Veronese의 그림을, 마네는 그 근처에 있던 티치아노의 그림을 모작하고 있었다.

예술적 감성이 뛰어나고 박식했던 모리조는 스물여덟의 나이에 이미 탁월한 성취를 이뤘다. 그녀의 낯빛은 매혹적으로 불안정했고, 머리칼은 검었으며, 움푹한 두 눈은 지나치도록 강렬한 눈빛을 띠고 있었다. 마네와 모리조 두 사람 사이에선 명백히 에로틱한 감정이 곧바로 타올랐다.

모리조는 예술적 야망을 키웠던 세 자매 중 하나였다. 이들 자매는 법조계 고위 인사의 아들들이고 그중 누구도 돈벌이가 되는 일자리는 갖지 않았던, 마네 가문의 세 형제와 여러모로 거울처럼 닮아 있었다. 모리조와 여동생 에드마는 카미유 코로 밑에서 그림을 공부했다(자매의 종조부는 18세기의 위대한 화가 장 오노레 프라고나르Jean Honoré Fragonard였다). 모리조의 그림은 코로와 동료 화가들의 찬사를 받았다. 모리조는 여러 면에서 대다수 남자 동료들보다 뛰어났다. 하지만 그녀 역시 계층과 나이가 같으며 재능 많은 또 다른 여성들과 마찬가지로 내면에서 올라오는 절박함, 그리고 관습적이지만 그만큼 시급한 의무 사이에서 갈등을 겪었다. 즉, 사랑에 빠지는 것과 남편감을 찾는 것 사이에서 괴로워했던 것이다. 불행한 일이지만, 재능 있고 야심차며 진보적인 화가가 된다는 것은 결혼을 희망하는 1869년대의 여성에게 그리 득 될 게 없는 일이었다. 모리조는 자신이 처한 어려움을 절실히 인식하고 있었다.

▌ 가질 수 없는 것

마네는 그다음 몇 년간 일련의 모리조 초상화들을 그리며 자신의 감정을 확고히 했다. 총 열두 점에 달하는 작품들은 미술 역사상 가장 짜릿한 친밀감의 기록으로 손꼽힌다. 겉보기엔 점잖은 그림들이지만 그 속에는 에로틱한 혼란이 숨어 꿈틀대고 있다[도판 3]. 변화가 찾아온 마네의 화풍, 검정색을 다루는 그의 관능적 흥취, 그가 모리조에게 부여하는 사적인 언어—부채, 검은 리본, 제비꽃 한 다발, 편지—에서는 절박함이 결부되어 한층 복잡다단해진 마네 특유의 태연한 태도가 느껴진다. 가장 놀라운 것은 바로 모리조의 지적이고 도전적인 눈빛이 지닌 직설성이다. 마네가 그린 다른 초상화의 얼굴들과 달리 모리조의 표정은 결코 중립적이지 않다. 이 표정은 마네에게 모리조란 그저 아첨하고 싶거나 재미 삼아 놓고 싶은 인물이 아닌, 함께 경쟁하고 싶은 인물임을 명확히 보여준다. 자신의 여타 작품들 앞에 선 모델들을 풍자적 관점에서 제 역할을 하는 배우로 바라본 것과 달리 마네는 모리조를 실존하는 인물로서 온전히 바라보았다.

마네를 통해 모리조 가문의 세 자매 베르트, 에드마, 이브를 만난 드가 역시 그들에게 빠져들었다. 세 자매는 사교 모임 전체에 즉각적으로 큰 영향을 끼쳤고, 마네 가족과 드가는 모리조 부인이 주최하는 화요일 저녁 모임에 곧 정기적으로 모습을 드러냈다. 더불어 모리조 가족 역시 마네 부인이 목요일마다 여는 파티에 정기적으로 참석하는 손님이 되었다.

모리조 자매는 드가에게 자신감을 불어넣는 역할을 했다. 드가는 특히 베르트 모리조에게 이끌렸고, 그녀와 마네 사이에 불꽃이 일고 있다는 사실을 분명 의식했음에도 그녀의 마음을 얻으려 애썼다.

드가는 마네와 경쟁할 수 있다고 생각했을까? 확실히 이미 결혼한 경

쟁자보다는 미혼인 자신이 그녀를 원할 권리가 더 크다고 느꼈을 수 있다. 모리조 가족은 드가를 흥미롭게 여겼고, 그를 잘 알 수 있는 기회도 갖게 되었다. 프랭클린 거리에 있었던 모리조 가족의 집에서 하루종일 시간을 보내는 게 드가에겐 드문 일이 아니었다. 자신과 같은 남자로 대하며 대화를 나누는 드가에게 자매들의 마음은 무장해제되었다. 짓궂고 신랄했던 그는 자신이 생각하는 바를 솔직히 이야기했고 자매들은 즐거워했으며, 서로를 추켜세우거나 혹은 도발했다. 이때 드가는 황당할 법한 도발로 가득한 기사도적 구애를 펼쳤다. 1869년 초 에드마에게 보낸 편지에 베르트 모리조는 이렇게 썼다. "드가 씨가 내 옆으로 와서 앉았어. 그러고선 추근거리려는 듯 굴더니, 솔로몬의 경구를 지루하게 읊는 데서 그치더라. '여성 중에서는 정의로운 사람을 찾아볼 수 없다.'라고."

베르트 모리조를 만난 지 얼마 되지 않아 마네는 그녀에게 〈발코니The Balcony〉라는 작품의 모델이 되어달라고 부탁했다. 이는 마네가 그 무렵 살롱에서 호의적 인상을 얻기 위해 시도했다가 불운하게도 실패했던 작품들 중 마지막 것이었다. 마네의 이러한 부탁은 그 자체로 사회적 위험 요소를 내포하고 있었다. 모리조 자매는 고위 공무원 아버지와 존경받는 사교모임 주최자인 어머니를 둔 가문의 딸들이었다. 또한 기이한 상상의 산물과 엉성해 보이는 스타일로 악명 높은 화가의 최근작을 위한 모델이 된다는 것은 서른에 가까운 독신녀에게 위험 부담이 없지 않은 일이었다. 하지만 모리조는 본인도 화가인 만큼 그 요청을 받아들일 명목이 충분했다. 그녀는 마네가 작업하는 모습이 어떨지 궁금했고, 그가 이룩한 성취를 잘 알고 있음은 물론 오래전부터 그의 뛰어난 기량을 인식해온 터였다. 또한 모리조는 마네가 가진 강점뿐 아니라 어쩌면 약점까지도 가늠하고 있었다(에드마에게 쓴

편지에서 그녀는 마네의 그림을 "야생 과일, 혹은 심지어 약간 덜 익은 것"에 비유했는데 이는 굉장한 통찰력이다. 그리고 그녀는 이렇게 덧붙였다. "그건 날 전혀 불쾌하게 하지 않아.").

〈발코니〉의 모델은 베르트 모리조 혼자만이 아니었다. 비올라 연주자 파니 클라우스Fanny Claus—수잔의 절친한 동료인 그녀는 마네의 행동을 견제하기 위해 그림에 넣은 존재일 가능성이 컸다—와 화가 앙투안 기르메Antoine Guillemet, 당시 열여섯 살이었던 레옹도 함께했다. 그중 실내의 어둠 속에 있는 레옹의 흐릿한 얼굴은 가까스로 알아볼 수만 있다(구도는 마네가 매우 존경했던 화가 프란시스코 고야Francisco Goya의 그림을 바탕으로 삼았다). 모델이 된 기간은 아마도 마네와 수잔이 부부 초상화의 모델이 되어준 기간과 거의 일치했을 것이며 여러 달에 이르렀다. 모리조로서는 끝없이 계속될 것처럼 느껴진 시간이었다. 이때 모리조의 어머니는 딸의 보호자 역할을 맡았다. 그녀는 작업실 구석에 앉아 자수를 놓으며 딸의 감정이 안정되어 있는지, 또 마네가 불안한 상태를 보이지는 않는지 꼼꼼히 살폈다. 마네는 어느 순간엔 낙천적이고 활기찬 태도로 가득했다가 또 어느 순간엔 의구심에 사로잡혀 정신이 마비된 것처럼 불안정하기도 했다.

비록 마네와 모리조의 관계가 사교적 수준에서 능숙히 다뤄졌다 해도 두 사람이 서로에게 끌렸다는 사실은 이 둘 모두에게 내적 혼란의 근원이 되었다. 모리조에게 자매들과 어머니는 도덕적 버팀목이 되어주었다. 하지만 그해 말쯤 언니 에드마가 노선을 달리하여 해군 장교와 결혼하자 모리조는 우울감에 빠졌다. 좌절감과 외로움을 느끼며 그녀는 화가로서의 길을 계속 닦아가고자 노력했지만 그것조차 그녀의 남편감을 찾아주겠다며 개입하는 식구들을 막아내기 위한 방편쯤으로 전락해버렸다. 마네가 그린 최고의 초상화들 속에서 모리조는 불안해하는가 하면 짜증이 나 있거나 비밀스런 갈망이 가득한 모습으로 나타난다.

모리조로서는 불행하게도 마네의 관심은 더 젊고 재능 있는 스무 살짜리 스페인 화가 에바 곤잘레스Eva Gonzalès에게로 잠시 돌아갔다. 스페인을 유독 사랑했던 마네는 곧장 그녀에게 빠져들었다. 곤잘레스는 마네에게 자신을 문하생—모리조로선 신중히 피해왔던—으로 받아달라고 설득했고, 얼마 지나지 않아 마네는 곤잘레스의 초상화를 그리기 시작했다. 빌린 책을 돌려준다는 구실로 마네의 작업실을 방문했던 모리조의 어머니는 그곳에서 모델로 있는 곤잘레스를 확인하고선 모리조에게 돌아가 전했다. "이제 너는 마네의 머릿속에 있지 않단다. 마드모아젤 곤잘레스는 온갖 미덕과 온갖 매력을 다 갖춘 사람이더구나."

이것이 모리조의 기분에 도움이 되었을 리 없다. 모리조의 어머니도 다른 모든 사람들만큼 마네를 좋아했을 수 있지만, 어쨌든 이것이 건강치 못한 상황이라는 건 잘 알고 있었다. 어머니는 딸이 염려되었다. 그녀는 딸 에드마에게 편지로 모리조의 상황을 설명했다. "침대에 누워 벽 쪽으로 코를 묻고 눈물을 감추려 애쓰고 있단다. (…) 우린 예술가들과 함께했던 여정을 이제 끝냈어. 그들은 멍청하단다. 상대가 원하는 대로 공을 던져주는 기회주의자들이지."

하지만 에드마는 확신하지 못했다. 모리조 앞으로 보내는 편지에서 그녀는 자신이 그간 품어왔던 "마네를 향한 열병"은 이제 결혼도 했으니 끝났지만 드가를 향한 호기심은 여전하다고 말했다. 드가는 다르다는 것이었다. 에드마는 드가의 지적인 면모, 즉 겉치레와 위선을 꿰뚫어보는 방식에 끌렸다. "솔로몬의 경구를 언급했을 때 분명 꽤 매력적이고 짜릿했을 것 같은 걸." 또 그녀는 모리조에게 이렇게 썼다. "내가 바보 같다고 생각해도 좋아. 하지만 모든 예술가들을 돌아봤을 때, 그들과 나눈 15분짜리 대화 보다 확

고하고 큰 가치가 있다고 생각해."

　　이러한 편지들을 다시 읽어보면서 그들이 드리운 아이러니와 위트의 장막을 다 이해하기란 쉽지 않다. 또한 그와 반대로 진실한 것들이 숨김없이 진술되는 게 언제인지 아는 것 역시 어렵다. 우리로선 드가가 솔로몬의 경구를 어떤 의도로 언급했는지, 또 모리조의 마음을 얻는 데 얼마나 진지했는지 알 수 없다. 많은 예술가들처럼 드가도 대개 이미지로 소통하는 것을 더 편안히 여겼다. 그 무렵인 1869년 초에 드가가 모리조에게 부채를 선물했다는 사실은 그런 점에서 흥미롭다. 드가는 이 부채 위에 독특한 장면을 그려 넣었다. 낭만주의 작가 알프레드 드뮈세Alfred de Musset─조르주 상드George Sand를 비롯한 많은 여자들과 불륜 관계를 맺은 것으로 유명한─가 기타로 한 댄서에게 세레나데를 연주해주고 그 주위를 스페인 공연단 댄서들이 둘러싼 장면이었다. 드가의 상상으로 만들어진 이 장면에는 여자들 앞에 엎드리거나 무릎을 꿇은 채 사랑을 갈구하는 남자들이 군데군데 그려져 있다.

　　모리조는 이 선물을 평생 소중히 아꼈다. 에드마의 결혼 직후 모리조는 가슴이 뭉클해지는 초상화 한 점을 그렸다. 그녀 자신과 에드마 두 사람이 담긴 초상화였다. 둘은 프릴과 도트 무늬로 장식된 흰 드레스를 똑같이 차려입고 검은 리본을 똑같이 목에 두른 채 그들의 집에 있는 꽃무늬 소파 위에 앉아 있다. 두 사람 뒤에 있는 벽에 걸린 부채가 눈에 띄는데, 바로 드가가 그림을 그린 부채다.

마네가 에바 곤잘레스를 그리는 동안 드가는 모리조 가족의 집에서 그 어느 때보다 많은 시간을 보냈다. 드가는 모리조의 큰 언니 이브에게 초상화의 모델이 되어달라고 요청함으로써 매일 그곳에 머물 수 있는 완벽한 구

실을 마련했다. 보호자들 없이 모리조와 시간을 보내는 게 허락되지 않았던 마네로서는 이 상황이 짜증스럽게 느껴졌을 수도 있다. 그렇다면 마네는 드가에게 모리조로부터 떨어지라는 식의 경고를 보냈을까? 기혼자인 마네에게 그럴 권리는 없었다. 하지만 그는 모리조에게 분명 영향력을 행사했고, 또한 드가의 약점이 무엇인지 충분히 잘 알고 있었다. 따라서 그는 자신이 할 수 있는 것을 했다. 마네는 모리조와 대화하며—모리조에 따르면 "익살 섞인 말투로"—드가가 "자연스러움"이 부족하다고 말했을 뿐 아니라 "여자를 사랑할 능력이 없소. 여자에게 사랑한다고 말할 능력도 없거니와 그걸 위해 뭐든 할 수 있는 능력도 없지."라는 치명적인 평가를 내놓았다.

이 발언은 확실히 모리조에게 영향력을 미치려는 시도였다. 그리고 표면상으로는 성공한 듯했다. 모리조는 에드마에게 이 대화 내용을 전달했고 그에 분명 동의하는 듯했다. "난 결코 드가가 매력적인 사람이라고 생각하지 않아. 위트는 있지. 그게 다야."

드가가 이 평가를 들었다면 틀림없이 상처를 받았을 것이다. "익살 섞인 말투"를 썼든 아니든, 마네의 평가는 드가가 대수롭지 않게 넘기기엔 너무나 진실에 가까웠다.

어쩌면 드가가 그린 마네 부부의 초상화에도 마찬가지의 진실이 담긴 건 아닐까? 초상화란 결국 누군가를 읽어내는 일이다. 드가가 1868~1869년에 시도한 이 초상화는 그저 두 개인뿐 아니라 둘의 결혼 생활을 읽어내는 작업이었다. 그리고 이 그림이 전하고 있는 듯한 이야기를 대수롭지 않게 떨쳐내기에 마네의 상황은 너무 노출되어 있었으며 취약했다.

결혼은 당연히 두 사람만의 관계가 결코 아니다. 그리고 당시 마네의 결혼 생활은 유별나게 북적거렸다. 마네는 사람들이 모이는 자리를—그게

가면무도회라면 더더욱—좋아했지만 프라이버시 역시 소중히 여겼다. 그는 비밀이 있었고 그걸 지키고 싶었다. 드가의 초상화에 대해 마네가 화가 났다면 그것은 아마도 초상화를 훼손한 이유로 드는, 즉 수잔을 돋보이게 그리지 않았다는 미온적이고 표면적인 이유 때문이 아닐 것이다. 그보다는 최고조로 늘어난 위협 때문이었을 가능성이 크다.

간단히 말해 드가가 마네의 결혼 생활, 그리고 그 속에 감춰둔 비밀에 너무 가까이 다가갔던 것이다. 마네와 수잔의 초상화가 결혼에 대한 드가의 전반적인 감정—〈벨렐리 가족〉과 〈실내〉에서 이미 담았던—을 표현하고 있다 할지라도, 그 초상화에는 특별히 마네의 결혼에 대한 모종의 평가가 담겨 있었다. 냉정히 숙고하여 드가는 음악 연주에 몰두해 있으며 불만스런 남편에게는 등을 돌리고 있는 모습의 수잔을 묘사했다. 마네는 자기만의 세계로 떠나 있다. 다른 누군가를 꿈꾸는 듯 말이다. 아마도 그 누군가는 베르트 모리조일 것이다.

마네가 그 그림을 칼로 그어버린 데는 어쩌면 자신과 모리조 간의 미묘한 상황 속으로 불쑥 침입한 드가에 대한 분노가 일부 작용했는지도 모른다. 또한 런던 여행을 제안했다가 불발되었을 때부터 높아졌던, 그러니까 드가가 더 이상 제자나 동료가 아닌 진정한 라이벌이자 위협적인 존재가 되었다는 근원적 의심이 마네를 자극한 것일 수도 있다. 마네가 수렁으로 빠져드는 동안에도 왕성히 나아가던 존재, 그게 드가였다. 게다가 드가는 마네에 대해 너무 많은 걸 알고 있었고, 지나치게 통찰력이 뛰어난 사람이었으며, 마네의 인생에서 매우 중대한 존재가 되어 있었다.

물론 결혼 생활에서 비롯된 좌절감이 마네의 분노에 불을 지폈을 수도 있다. 마네가 칼로 잘라낸 건 결국 수잔으로 특정되는 부분이었다. 드가의 초상화가 우울한 그 무엇, 대충 꿰맞춘 무언가를 떠오르게 만듦으로써

두 사람의 조합이 어쩐지 부끄럽게 느껴지게끔 했기 때문일까? 그림을 그어버린 마네의 행동은 혹 수잔과의 다툼에서 비롯된 것이었을까? 부부로서 두 사람은 충분히 사이가 좋았을 수도 있다. 그러나 둘의 결혼은 출발부터 기만과 위선으로 가득 차 있었다. 창조적 활동에서 슬럼프를 겪고 모리조와의 열병 같던 사랑이 어긋나버린 상황 속에서 마네는 어쩌면 결혼에 대한 드가의 편견이 어떤 면에선 정당할지도 모른다는 의심을 키워갔는지도 모른다. 그는 궁금해졌을 수도 있다. 만약 수잔과의 결혼 생활이라는 외양을 유지할 필요 없이, 더 자유롭게 창작하고 만들고 원하는 대로 할수 있었다면 어땠을까?

그걸 다 뛰어넘어 역시나 드가의 눈은 가차없이 공정했고 분석적이었다. 드가는 자기 앞에 놓인 세상을 해부했다. 마네가 세상을 바라보는 것처럼 상상력을 동원해 관계를 직관적이거나 전반적으로 바라보기보다는, 그것을 다 분해하고 어떻게 만들어졌는지 관찰하는 편을 더 즐겼던 것이다. 하지만 그 과정에서 드가는 그것들을 연결하는 보이지 않는 실을 끊었다. 드가의 결혼 초상을 바라보며 마네는 세상을 바라보는 두 사람의 시각차가 그 어느 때보다 역력하게 드러나는 걸 목격했을 수도 있다. 그리고 잠시나마 견딜 수 없었던 스스로를 발견했을 것이다.

그러나 이 모든 건 그 사건을 오직 마네의 관점으로만 해석했을 때의 얘기다. 만약 드가의 관점에서 본다면 어떨까? 결국 훼손된 그림의 주인은 드가다. 그렇다면 의문이 떠오른다. 드가는 마네가 이 그림으로 무얼 하려던 것이었는지 알았을까? 그의 행위는 의도적이고 계산된 것이었을까? 그는 상처를 입히려 했던 것일까?

아마도 아닐 것이다. 이러한 경우는 더 복잡하고 덜 의식적인 경향이

있다. 시인 제임스 펜튼James Fenton은 새뮤얼 테일러 콜리지Samuel Taylor Coleridge
와 윌리엄 워즈워스William Wordsworth 간의 복잡한 관계에 대한 글을 쓴 적이
있다. 펜튼은 콜리지가 자기보다 나이 많았던 워즈워스를 존경하고 그의
우월함을 충실히 신뢰했다고 썼다. 물론 콜리지 역시 뛰어나고 꽤 야심 있
는 사람이었지만 워즈워스의 자존심은 모든 잠재적 경쟁자들을 당황스럽
게 할 정도로 압도적이었다. 이런 면에서 워즈워스는 앵그르와 마찬가지
로 "라이벌의 존재를 상정하며 살 수 없는" 어마어마하면서도 시기심 많
은 예술가였다.

이유야 어떻든 콜리지는 워즈워스의 이러한 측면을 잘 알아보지 못
했다. 그래서 자신의 창조적 노력을 비열하게 대하는 워즈워스에게 실망했
고, 특히나 자신의 시 '쿠블라 칸Kubla Khan'을 조롱했을 때 더욱 그랬다. 그럼
에도 놀라운 일은, 훗날 두 권짜리『문학적 자서전Biographia Literaria』을 집필한
콜리지가 워즈워스 시의 결점을 열거하기 위해 하나의 장章 전체를 할애했
다는 점이다. 펜튼은 콜리지가 "자기가 무얼 하고 있는지" 제대로 깨닫지
못한 상태에서 이런 일을 했다고 주장했다.

"그는 아무리 애써도 워즈워스를 향한 사랑에서 벗어나지 못했다."
그리고 펜튼은 이렇게 결론지었다. "그는 워즈워스를 혼자 내버려둘 수 없
었다."

드가의 그림을 그어버린 직후 분노를 가라앉힌 마네는 보다 부드럽고 보
다 호의적으로, 드가의 초상화처럼 똑같이 피아노 앞에 앉은 수잔의 초상
화를 그렸다. 그는 마치 이렇게 말하고 싶은 듯했다. '봐. 이렇게 해야지.'
하지만 또 한편으론 마치 사과를 하고 있는 것 같았다.
앞서 1865년에 마네는 수잔을 그린 적이 있다. 이 그림에서 수잔은

흰 옷을 입고 흰 천을 덮은 소파에 앉아 있고, 뒤편으로는 흰 레이스 커튼이 쳐져 있었다. 수잔의 푸른 눈과 금발, 오밀조밀한 이목구비는 정면에서 그려졌으며 마치 도자기 인형 같은 섬세한 외모로 완성되었다(마네는 1873년에 이 그림을 수정하면서, 이제 다 자란 레옹이 책을 읽으며 소파 뒤에 서 있는 모습을 추가로 그려 넣었다).

드가의 초상화에서 수잔의 모습을 잘라낸 사건 이후 마네는 보다 새로운 이미지로 수잔을 그려보기로 결심했다. 그녀에게만 초점을 맞추기 위해 자기 모습은 뺐다. 드가가 그린 초상화에서와 마찬가지로 이번 그림에서의 수잔도 옆모습으로 그려져 있다. 새까만 옷을 입었고, 창백한 얼굴은 악보를 읽느라 잔뜩 집중한 표정이며, 손가락들은 건반 위를 옮겨 다니고 있다. 벽에 걸린 거울 속에 벽시계가 비친다. 1831년에 마네의 어머니가 대부인 스웨덴의 베르나도트 왕, 칼 14세에게서 받은 결혼 선물이었다. 이 그림에는 약간의 문제가 있었다. 수잔의 코 윤곽이 원래 꽤 괜찮았는데도 마네는 고치고 또 고쳤으며, 바로잡으려던 그의 노력은 결국 흔적으로 남았다. 바로잡는다는 것은 그에게 정말 중요한 일이었다.

마네와 드가의 우정은 훼손되지 않은 채 남았고, 그들의 경쟁도 마찬가지였다. 1870년대 내내 프러시아의 포위 공격이 파리를 덮쳤을 때에도 두 사람은 도시를 지키기 위해 함께 싸웠고, 뒤이은 코뮌 시대에는 서로 경쟁하듯 같은 주제를 다루곤 했다. 모자 만드는 가게, 여자들의 패션, 카페 음악회, 창녀, 경마장 등이 그것이었다. 두 사람은 누가 먼저 어떤 현대적 주제를 다뤘는가를 놓고 서로 목소리를 높였다. 둘은 대중의 인정에 관한 각자의 태도를 조롱했는가 하면 때로는 상대의 성격에 관한 것들을 지적하며 투덜거리기도 했다. 하지만 그들의 라이벌 의식은 대체로 점차 덜해졌다.

둘이 벌이는 언쟁 속에는 비판만큼 찬사도 꽤 숨겨져 있었다. 한번은 드가가 이렇게 말했다. "마네는 절망에 빠져 있다. 카롤루스 뒤랑Carolus-Duran처럼 형편없는 그림을 그릴 수 없고, 그래서 환대와 훈장을 받지 못하기 때문이다." 또 어느 날은 마네와 공식 훈장에 관해 언쟁을 벌이다 갑자기 진심 어린 말로 마네의 마음을 무장해제시켰다. "우리는 마음속으로 당신에게 명예 훈장을 수여했소. 훨씬 더한 기쁨을 주는 또 다른 많은 것들과 함께."

두 화가는 계속해서 빠르게 성장했다. 어떤 면에서 본다면 둘의 스타일은 1870년대에 서로 더 가까워졌다. 두 사람 모두는 순간적인 모습과 미완성된 스타일을 수용했다. 이는 인상주의와 관련이 있는 특징이었다. 그런데 드가는 〈실내〉에서 그랬던 것처럼 서사를 다루는 작업을 두 번 다시 하지 않았고, 얼굴 표정에 대한 집착도 점차 줄었다. 10년 만에 발레 댄서, 말, 목욕하는 여자 등이 드가 특유의 주제들로 자리 잡으면서 얼굴들은 오직 그 부재로나 두드러지게 되었다. 그는 여자들의 등이 훨씬 더 흥미롭다는 걸 깨달았다.

거의 40년간 드가는 결혼한 부부를 두 번 다시 그리지 않았다.

한편 마네는 작업실을 기반으로 하는 가장된 사실주의—크로스 드레싱, 역할극, 과거의 회화를 과장되게 재현하기 등—에 심취해 있던 걸 그만두고, 모네의 영향을 받아 더 많은 빛을 그림으로 끌어들이는 외광파外光派적 그림을 즐겨 그렸다. 같이 런던으로 가자는 제안도, 서로의 모델이 되어달라는 요청도 더 이상 없었다. 우정은 아직 남아 있었지만 강렬함은 사라졌고, 함께한다는 느낌도 약해졌다. 그러나 두 사람과 잘 알고 지냈던 조지 무어George Moore에 따르면 마네는 "드가의 인생 친구"로 계속 남았다고 한다.

확실히 마네를 향한 드가의 찬사는 줄지 않았다. 다만 그는 그것을 비밀로 해두길 좋아했다. 그의 한 동료는 마네의 작업실을 방문했던 드가에 관한 일화를 이야기한 적 있었다. "드가는 드로잉들과 파스텔화들을 바라봤다. 그는 눈이 피로하다며 제대로 감상하지 못하는 척했고 거의 말이 없었다. 얼마 후 마네는 친구를 만났다가 이런 이야기를 들었다. '전에 우연히 드가와 마주쳤다네. 그는 막 자네 작업실을 떠나는 중이었는데 자네가 보여준 모든 것에 감명을 받아 열광하는 모습이더군.' 마네는 중얼거렸다. '아, 나쁜 놈일세……'"

베르트 모리조를 향한 마네의 감정 또한 결코 잦아들지 않았다. 하지만 처음부터 자명했듯 상황이 허락지 않았다. 마네는 모리조에게 자신의 동생 외젠과의 결혼을 권했다. 그녀로서는 응하는 게 합리적일 것 같았다. 외젠 마네와의 결혼은 차선책이었지만, 최악의 선택이기도 했다. 외젠은 에두아르가 아니었다. 모리조는 선택을 저울질하며 이렇게 썼다. "나는 모든 면에서 내 상황을 견딜 수가 없다." 마침내 그녀는 결혼을 택했다. 그날 드가는 늘 그렇듯 같은 자리에 있었고 외젠의 초상화를 그려서 이날을 기념했다.

모리조와 외젠은 딸 줄리 마네를 낳았고, 모리조는 평생 딸과의 관계를 소중히 여겼다.

1883년 봄, 마네는 세상을 떠났다. 매독을 제대로 치료하지 않아 발병한 운동 실조증으로 그는 여러 해 동안 힘겨워했고 마지막 여섯 달은 온몸이 쪼개지는 듯한 고통에 끊임없이 시달렸다. 1883년 초봄, 마네는 왼쪽 발에 괴저가 생기면서 왼쪽 다리를 절단했다. 수술은 다 허사였다. 11일 후 그는 죽음을 맞았다.

드가는 마네를 간절히 그리워하는 수많은 사람들 중 한 명이었다.

▍ 남은 자의 몫

마네가 죽은 뒤 사람들이 확인한 그의 개인 소장품 중에는 드가의 작품이 단 한 점도 없었다. 반면 드가가 사망한 1917년엔 그가 수집한 마네의 작품들이 세상에 공개되었는데, 유화 여덟 점과 드로잉 열네 점 그리고 예순 점 이상의 판화 등의 놀라운 규모였다.

한때 미술관 마련을 고려할 정도로 엄청났던 드가의 미술 컬렉션은 마네의 이른 죽음 이후 10년이 훌쩍 지난 1890년대에 완성되었다. 당시 충분히 많은 돈을 벌게 된 드가는 곧 강박에 가까울 정도로 미술품 수집에 탐닉했다. 그는 마네의 작품 수십 점―그중 일부는 이미 소장 중이었다―과 더불어 자신이 흠모하는 앵그르를 비롯해 들라크루아, 오노레 도미에Honoré Daumier의 유화 및 드로잉도 손에 넣었다. 젊은 세대에 속하는 화가들의 작품도 그의 수집 목록에 있었다. 세잔과 폴 고갱Paul Gauguin을 비롯해 미국의 화가 메리 커셋Mary Cassatt의 판화와 파스텔화, 카미유 코로의 유화는 물론 일본 화가들의 판화와 책, 드로잉 등도 100여 점 이상이었다.

이 놀라운 수집품들은 20년 뒤인 제1차 세계대전 즈음에 한낱 소문으로만 존재했다. 드가는 말년에 거의 시력을 잃고 완전히 은둔의 삶을 살았기에 그의 수집품을 구경한 사람은 거의 없었다. 비밀에 싸였던 컬렉션은 1917년 드가의 죽음 이후 시장에 모습을 드러냈고, 그 엄청난 영향력은 미술계를 강타했다. 잡지 「레 자르Les Arts」는 1918년 3월과 11월에 세 차례 열린 파리 미술품 경매를 "이번 시즌의 주요 사건"이라고 표현했다(팔리지 않은 드가의 작품들을 위한 다섯 차례의 경매가 추가로 진행되었다). 루이진 하버마이어Louisine Havemeyer를 비롯한 미국인 수집가들, 그리고 뉴욕 메트로폴리탄 미술관을 비롯한 기관들이 대서양 건너편 파리에 있는 그들의 대리인에게 입찰 지시

를 보냈다. 루브르 박물관도 헤비급 경쟁자였다. 드가가 수집한 작품의 작가들 중에는 프랑스인이 압도적으로 많았기 때문이다. 그러나 결국 수집품의 상당 부분은 런던으로 향했다. 저명한 경제학자이자 블룸즈버리 그룹(1906~1930년경까지 활동했던 영국의 지식인·예술가 모임_옮긴이)의 준회원이었던 존 메이너드 케인스John Maynard Keynes는 비평가이자 친구였던 로저 프라이Roger Fry 덕에 이 수집품들의 우수한 품질을 확신했고, 이번이 특별한 기회임을 감지했다. 케인스는 재정난에 처한 런던 국립 박물관이 경매에 참여할 수 있도록 2만 파운드의 일회성 보조급을 지원해달라며 영국 재무부를 설득했다.

케인스가 파리에 도착했을 때는 전쟁이 한창 격해진 참이었다. 도시는 공습을 받는 중이었다. 둔탁한 폭탄 소리가 롤랑 프티 갤러리의 경매장 실내에서도 들렸고 불안할 만큼 점점 더 가까워졌다. 케인스의 친구였던 찰스 홈스Charles Holmes의 증언에 따르면 한 차례 폭발이 일어나자, 대부분의 입찰자들은 "문 쪽으로 엄청나게 몰려갔"고 안전한 곳으로 피신했다. 그들이 복귀하지 못함에 따라 결국 그날 오후에는 참가 인원이 확 줄어든 상태에서 대다수 훌륭한 그림들의 경매가 시작되었다. 그리고 케인스와 홈스가 제자리를 지킨 덕에 영국 국민들은 그 혜택을 입었다.

수집은 즐거움을 통제로, 혼돈을 질서로 승화시키는 활동이다. 본인이 예술가라 할지라도 이는 마찬가지다. 열정적이고 자부심 넘치며 외로운 사람에게 있어 고전적 발산 수단인 수집은 또한 보수와 복원, 회수를 위한 방법이 되기도 한다.

이러한 관점에서 봤을 때 드가가 수집한 마네의 그림들은 대단히 개인적인 이야기를 담고 있다. 많은 수의 그림들이 마네의 짧지만 빛났던 생에서 중심적인 역할을 한 사람들을 묘사하고 있는데, 드가의 생에서도 이

들은 전적으로 부수적인 역할에만 그치지 않았다. 예컨대 유화 한 점과 판화 한 점의 주인공은 베르트 모리조이며, 여러 점의 판화에는 레옹이 등장한다. 마네 아버지의 머리를 섬세한 에칭으로 묘사한 작품도 있는가 하면 에칭 두 점의 주인공은 보들레르다. 하나같이 인상적인 인물들이다. 드가는 마네의 작품들에 둘러싸여 살면서, 그의 매력적이면서도 미묘하고 비밀스러운 세계 속으로 접근했던 특별한 기억을 잠시 떠올리곤 했다.

하지만 그 세계는 드가가 늘 자신이 배제된 것만 같다고 느끼던 곳이었다. 이런 면에서 그의 수집은 일종의 보상과도 마찬가지였다. 세월이 흐를수록 수집은 그에게 자신의 손아귀에서 미끄러져 벗어난 사람들과 관계를 유지하는 방법이 되어주었기 때문이다. 여기서 가장 중요한 것은 바로 마네라는 존재 자체였다.

훼손되었던 그림―어쩌면 마네와의 우정에서 생긴 단 하나의 문제였을―에 관해 얘기하자면, 드가는 치유에 능한 사람이었다. 그로서는 마네가 자신의 그림을 공격했던 일을 언제까지고 붙들고 있을 수 없었다. 그는 볼라르에게 이렇게 말했다. "당신은 마네와 계속 사이가 나쁜 누군가를 떠올릴 수 있습니까?"

당시 불쾌한 마음에 마네의 정물화를 되돌려준 게 후회스러웠던 드가―그는 정물화를 떠올리며 "작고 아름다운 작품이었는데!"라 말했다―는 나중에 그 그림을 다시 찾아오려 애썼다. 그러나 마네가 이미 판매한 뒤였다.

한편 드가는 마네와 수잔의 초상화를 보수하기 위해 할 수 있는 모든 노력을 다했다. 복원 작업을 준비해서 수잔을 다시 그리고 난 뒤 마네에게 그 그림을 돌려줄 계획이었다. 하지만 그런 일은 일어나지 않았다. "하루 미

루고 또 이튿날도 미루고, 그러다 그 상태로 계속 남아버렸다.”

몇 년 후 드가는 또 다른 훼손된 작품 하나를 고치려고 갖은 애를 썼다. 다만 이번에는 자신이 아닌 마네의 작품이었다. 마네가 1869년대 후반에 그린 네 작품 중 하나인 이 그림은 마네와 수잔의 초상화가 그려진 것과 비슷한 시기에 탄생했다. 그 그림들은 모두 멕시코의 지도자 막시밀리안Maximilian의 처형을 묘사하고 있다[도판 4]. 이는 마네의 정치적 발언이자 나폴레옹 3세가 불명예스럽게 실패한 외교 정책에 대한 항의였으며, 당시 거의 빈사 상태였던 역사화라는 장르에 본인 특유의 태연한 스타일을 접목한 새로운 시도였다.

마네는 역시 마네였기 때문에, 또한 여러 면에서 기자적 본능이 탁월했기 때문에 먼지 쌓이고 고정된 과거보다는 흔들리고 펄떡이는 현재에 더 이끌렸다. 이 ‘역사화’의 주제는 사실상 동시대적 사건이었다. 합스부르크 귀족 출신인 막시밀리안은 프랑스의 나폴레옹 3세 정부에 의해 멕시코 황제로 임명되었다. 다시 말해 존속을 위한 지원을 유럽, 특히 프랑스 정부에 전적으로 의존하는 꼭두각시 정권이었던 것이다. 하지만 멕시코 반군이 우위를 점하기 시작하자 프랑스 정부는 막시밀리안을 포기했고, 그는 1867년에 붙잡혀 처형당했다. 프랑스 언론들은 이 뉴스를 은폐했지만 여타 지역에서 뉴스가 보도되자 국민들도 곧 불미스러운 진실을 알게 되었다. 유럽 전역의 사람들은 이 소식에 경악했다.

이 주제를 다루려는 마네의 노력은 3년간―마네와 드가가 가장 친밀했던 시기와 일치하는 1867~1869년이다―계속 요동쳤다. 멕시코에서 실제로 벌어진 사건의 디테일은 새로운 정보가 밝혀지거나 이전에 은폐되었던 정보가 빛을 볼 때마다 계속 바뀌었다. 또한 당시엔 작화 방식에 대한 마네의 생각도 변화하고 있었다. 여러 면에서 마네가 마주한 이 문제는 드가

가 〈실내〉및 마네와 수잔의 초상화를 그리면서 마주했던 것과 유사했다. 이야기를 어떻게 그림 속에 담을 것인가? 혹은 거꾸로, 어떻게 하면 그렇게 이야기가 담기는 것을 피할 수 있을까? 얼마나 명쾌하게 표현해야 할까? 또 정확히 어떤 순간을 표현해야 할까? 처형이 벌어지는 아주 짧고 생생한 순간을 포착해야 할까? 아니면 보다 유연하고 포괄적으로 맥락을 아우르고 판단을 암시하는, 일종의 시대적 외피를 다뤄야 할까?

물론 얼굴 표정의 문제도 있었다. 처형자의 얼굴에는 얼마나 많은 표정이 들어가야 할까? 또 총살형을 눈앞에 둔 막시밀리안과 두 장군의 얼굴에는?

결국 마네는 같은 주제로 크게 네 가지 버전의 그림을 완성했고, 오늘날 그 작품들은 걸작으로 여겨진다. 굉장히 뜨거운 주제를 태연히 다루는 마네의 솜씨는 놀랍도록 훌륭하다. 그러나 당시 마네가 들였던 엄청난 노력은 그간 그가 시도했던 많은 것들이 그랬듯 결국 실망으로 끝나고 말았다. 멕시코에서 벌어진 이 사건이 여전히 너무나 생생하고 수치스러운 것이었기에 프랑스 정부가 이 그림을 검열해 전시를 금지시킨 것이다.

"에두아르가 그토록 고집스레 작업했던 게 얼마나 불행스러운지!" 훗날 수잔은 한탄했다. "그 시간이면 얼마나 많은 아름다운 작품들을 그릴 수 있었을까!"

죽음을 앞둔 어느 시점, 마네는 자기 작업실에 보관 중이던 버전의 〈막시밀리안 황제의 처형〉일부분을 칼로 잘라냈다(또 다시 예전과 똑같은 일을 벌였지만 왜 그랬는지는 역시 알 수 없다). 잘린 부분에는 막시밀리안 황제의 모습 대부분과 동료 희생자인 메지아 Mejia 장군의 전체 모습이 담겨 있었다. 마네가 죽은 뒤 레옹은 창고에 있던 그 그림에서 몇 조각을 더 잘라내며 상태를 더욱

악화시켰다. 레옹은 이렇게 말했다. "난 저 걸레처럼 매달린 다리들이 없다면 하사관이 더 나아 보일 거라 생각했습니다." 그런 다음 레옹은 이 작품의 중심인, 한데 집결한 사격 부대를 묘사한 부분을 볼라르에게 팔았다.

당시 드가는 레옹에게서 같은 그림의 또 다른 조각을 얻어낸 상황이었다. 총을 장전하며 최후의 일격을 준비하고 있는 한 장군의 모습이 그려진 부분이었다. 그런데 우연히도 볼라르와 드가는 같은 그림에서 분리된 조각들을 같은 복원 전문가에게 각각 보냈다. 복원 전문가는 볼라르에게 드가가 갖고 있던 조각을 보여주었다. 볼라르는 자신과 드가가 따로 구입했던 그림 조각이 같은 그림에서 잘려 나온 것이었음을 드가에게 이야기해주었고 이에 드가는 격분했다. 드가는 볼라르를 레옹에게 보내서 남은 조각들을 되찾아오게 했고, 그것들을 전부 다시 모아 온전한 하나의 그림으로 되돌려놓기 위해 최선을 다했다. 그 결과로 부분적으로나마 복원된 그림은 현재 런던에 전시되어 있다. 1918년 드가의 수집품 경매장에서 케인스가 런던 국립 박물관을 위해 구입한 것이다. 드가는 자신의 집에 누군가 와서 이 조각조각 끼워 맞춰진 그림을 볼 때면 이렇게 중얼거리곤 했다. "또 가족이야! 가족을 조심해야 해!"

마네가 죽은 지 18개월 만에 드가는 한 친구에게 편지를 썼다. "솔직히 난 애정 많은 사람이 아닐세. 그리고 한때 가지고 있던 애정을 가정을 일굼으로써 키운 것도 아니고, 다른 노력을 통해 키운 것 역시 아니지. 이제 빼앗길 수 없는 것만 내게 남아 있다네. 그조차 변변찮고……. 그러니 이건 생을 끝내고 홀로, 조금의 행복도 없이 죽고 싶은 한 남자의 말이라네."

그는 그대로 33년을 더 살았다.

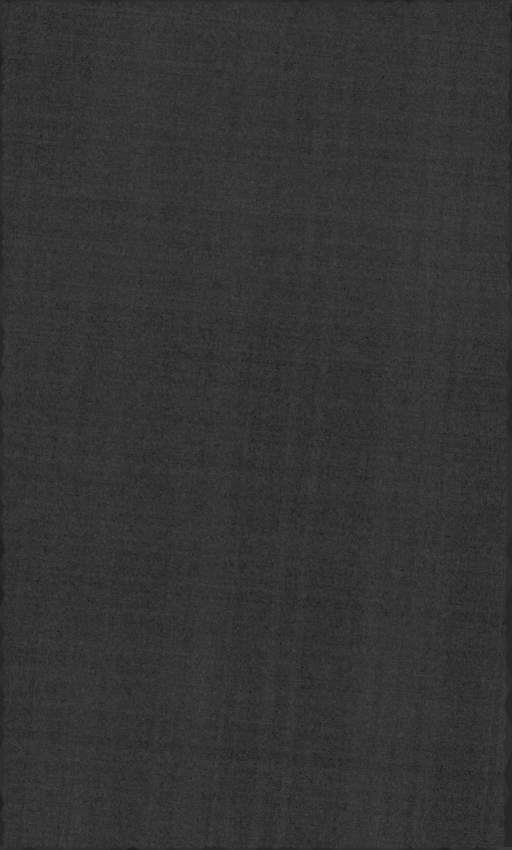

마티스와 피카소

—

친구의 작품에서 보이는 저 약간의 대범함은
누구든 생각할 수 있는 것이다.
앙리 마티스

▌운명의 몽마르트르

1906년 초, 앙리 마티스는 밑져야 본전이라는 생각에 파블로 피카소의 작업실을 처음 방문했다. 함께 가기로 한 사람은 그의 딸 마르그리트, 그리고 얼마 전 파리에 정착한 유대계 미국인 남매 거트루드 스타인과 리오 스타인Leo Stein이었다.

피카소의 작업실은 센강 건너 몽마르트르 언덕에 자리했다. 계절은 봄이었고, 네 명의 일행은 걸어갈 요량으로 함께 길을 나섰다. 리오는 키가 크고 깡마른 체격에 숱이 적은 수염을 기르고 있었다. 평소 그와 그의 여동생은 별난 옷차림을 하고 다니기로 유명했다. 둘 다 가죽 끈이 달린 샌들을 신었고, 거트루드는 흐느적거리는 갈색 코르덴 가운을 즐겨 입었다. 수줍음 많은 열두 살의 마르그리트는 유행을 선도하는 오페라 거리를 이들과 나란히 걸어가는 동안 사람들의 시선에 당혹스러운 기분을 느꼈다. 하지만 스타인 남매는 남들이 어떻게 생각하는지엔 조금도 관심 없었다.

이때 피카소는 스물네 살, 마티스는 서른여섯 살이었다. 이 시기는 여

러모로, 특히 두 예술가의 직업적 명성이란 측면에서 상당히 중요한 시기였다. 두 사람 모두 아직까지는 불안정한 처지였으나 처음으로 고난과 의심의 세월이 물러가고 약간의 성공 가능성이 보이기 시작하는 때였기 때문이다. 아웃사이더였던 이들이 희망의 싹을 품을 수 있게 된 데는 다름 아닌 리오 스타인의 공이 가장 컸다. 지난 몇 달 동안 스타인 남매는 이 두 화가와 각각 교분을 쌓아왔고, 이제 자연스레 그 둘의 만남을 성사시키려는 참이었다. 스타인 남매의 생각에는 피카소와 마티스가 만나 교류를 하면 무언가 결실을 맺을 수 있을 것 같았다. 그리고 자신들이 처음 만나는 자리의 증인이 되길 원했다.

피카소는 작업실에서 그들이 도착하길 기다렸다. 얼굴에는 초조한 기색이 역력했다. 예술가가 라이벌인 동료 예술가에게 자신의 작품을 보여주는 건 자신의 전부를 드러내는 위험한 도박이나 다름없었다. 16세기 플랑드르 출신 조각가 잠볼로냐Giambologna와 관련하여 전해오는 유명한 일화가 있다(이는 1995년 시인 제임스 펜턴James Fenton이 재치 있게 다룬 바 있다). 젊은 시절 로마에 막 도착했을 때—피카소가 파리에 처음 왔을 때처럼—잠볼로냐는 위대한 미켈란젤로Michelangelo에게 자신이 만든 작은 조각상을 가져갔다. 밀랍으로 빚은 뒤 나무랄 데 없이 말끔하게 마무리한 그 작품은 표면이 매우 매끄러워 금방이라도 파르르 살아 움직일 것처럼 보였다. 당대 최고의 작가로 이름을 날리고 있었던 미켈란젤로는 잠볼로냐가 가져온 작품을 손에 놓고 찬찬히 뜯어보았다. 그러고는 앞의 탁자에 내려놓더니 주먹을 들어 세게 내리쳤다. 여러 차례 그리 하자 잠볼로냐의 작품은 형태를 잃어가다 결국엔 하나의 밀랍덩어리가 되어버렸고, 잠볼로냐는 이 과정을 전부 지켜보았다. 그런 다음 미켈란젤로는 자신이 직접 그 밀랍덩어리를 새로 빚기 시작했다.

잠볼로냐는 계속 잠자코 지켜보았다. 마침내 작품을 완성한 미켈란젤로는 잠볼로냐에게 그것을 건네며 말했다. "자, 자네는 이제 빚는 것부터 배우게 나. 마무리하는 건 그다음에 배우고 말일세."

마티스는 절대 미켈란젤로처럼 행동할 성격은 아니다. 마티스가 피카 소보다 나이가 많은 것은 사실이지만 무엇보다 예술가로서의 위상 면에서 르네상스 전성기의 미켈란젤로와 당시의 마티스를 비교한다는 건 어불성 설이다. 그보다 더 중요한 차이점은 마티스의 경우 라이벌도 너그럽게 포 용하고, 설사 라이벌이 옆에 있어도 자신이 잘해나갈 수 있다고 생각했다 는 것이다(미켈란젤로가 잠볼로냐에게 했던 행동은 곧 자신한테 위협이 될 사람을 만났을 때 보인 반응이라 할 수 있지 않은가?). 마티스는 이렇게 말했다. "예술가의 개성 이 분명히 드러나는 때는 다른 개성과 맞붙어서 싸울 때라는 게 내 생각이 다. 나는 남들로부터 많은 영향을 받았지만 그것을 어떻게 다뤄야 하는지 도 항상 알고 있었다."

작지만 다부진 몸의 피카소는 2년 전쯤 바르셀로나에서 파리로 이주해왔 다. 아직 프랑스어도 그리 능숙하게 구사하지 못했지만 그에겐 일종의 카 리스마 같은 것이 있었고, 그 덕에 본성에 있는 공격적이고 거친 면을 드러 나지 않게 하는 것도 가능했다. 피카소는 연인인 페르낭드 올리비에Fernande Olivier, 그리고 프리카란 이름의 커다란 개 한 마리―셰퍼드와 브르타뉴 스 패니얼을 교배한 개였다―와 살고 있었다. 바토 라부아르Bateau-Lavoir란 이름 의 허름한 공동주택 내에 있는, 간신히 세간살이만 갖춘 방 한 칸이 그들의 거주지였다. 집이 곧 작업실이기도 했던 터라 집 안에는 붓과 캔버스, 물감 과 이젤이 어지럽게 굴러다녔다. 여름이면 찜통같이 덥고 겨울이면 거대한 석탄 난로 하나로 난방을 하는 그런 곳이었다.

짧게 깎은 머리에 덥수룩한 수염을 하고 안경을 쓴 마티스는 이마 중앙에 일자 주름이 패어 있었다. 그는 파리 반대편에 살고 있었고, 그의 상황은 한눈에 보기에도 피카소와 확연히 달랐다. 우선 마티스는 결혼한 몸이었다. 그렇지만 아내 아멜리Amélie와의 결혼은 안정을 보장해주지 못했다. 늦깎이 화가였던 마티스는 화가로서 성공할 날을 꿈꾸며 한길만 달려왔으나 여러 해 동안 가난으로부터 자유롭지 못했다. 때로는 형편이 너무 어려워 캔버스조차도 살 수 없었고, 그럴 때면 이전에 작업했던 캔버스에서 물감을 긁어낸 뒤 그 캔버스에 다시 그림을 그려야 했다.

3년 전인 1903년, 마티스 부부는 프랑스 사회를 발칵 뒤집어놓은 한 사건으로 큰 고초를 겪었다. 아멜리의 부모인 카트린느 파레이르Catherine Parayre와 아르망 파레이르Armand Parayre 부부가 뜻하지 않게 희대의 금융사기에 휘말려버린 것이다. 이 사건은 프랑스 전역의 채권자와 투자자들을 파산으로 몰아갔다. 그 여파로 프랑스 정부도 휘청일 정도였고 은행은 도산 위기에 몰렸으며 자살하는 사람들이 줄을 이었다. 영국의 저널리스트이자 전기 작가 힐러리 스펄링Hilary Spurling의 『세기의 대사기The Greatest Scandal of the Century』에서 이 사기극은 테레즈 웜베르Thérèse Humbert란 여자가 사람들을 완벽히 속인 사건으로 그려졌다. 그녀는 파레이르 부부의 상관이자 절친한 친구이며 후원자였던 한 의원의 부인이었는데, 이러한 관련성 때문에 당국은 파레이르 부부에게도 의심의 시선을 보냈다. 아멜리의 아버지는 체포되었고 그녀의 가족은 사기 피해자들의 협박을 받아야 했으며 마티스의 작업실 역시 경찰의 수색을 받았다. 결국 아멜리의 부모는 무일푼 신세로 거리에 나앉는 처지가 되고 말았다.

이처럼 사회적으로 악몽 같은 일이 일어나자 이미 실패한 화가로 살

고 있던 마티스는 더욱 궁지에 몰렸다. 특히 프랑스 북부에 있는 마티스의 고향 사람들은 어설퍼 보이는 그의 그림에 조롱 어린 시선을 보내고 있었다. 그곳은 예술가가 되겠다고 나서는 젊은이가 있다면 곧바로 비웃음거리가 되는 고장이기도 했다. 극심한 스트레스에 시달리던 마티스는 신경쇠약에 걸려 사실상 2년 동안 붓을 잡지 못했다.

하지만 그는 재기했다. 윔베르의 사기극을 겪고 나자 마티스는 건실하고 모범적인 가정을 꾸려가는 일이 얼마나 중요한 것인지 깨달았다. 젊고 싱글이라 홀가분한 상황의 피카소와 그의 연인 올리비에와는 다르게 말이다. 마티스에게는 아이도 셋 있었던 터라 성실하고 점잖게 살아가는 일이 더욱 중요하게 다가왔다. 막내 피에르Pierre는 얼마 안 있으면 여섯 살이 될 참이었고, 둘째 장Jean은 일곱 살이었다. 첫째인 마르그리트는 턱에 작은 보조개가 있었고 곱슬머리를 찰랑찰랑 풀거나 하나로 묶어 늘어뜨리지 않으면 쪽을 졌다. 목에는 검은색 리본을 둘렀는데 그 때문에 크고 검은 눈동자가 더욱 도드라져 보였다. 하지만 리본을 한 이유는 멋을 내기 위해서가 아니라 목에 난 흉터를 가리기 위해서였다.

마티스와 만나기 전부터 피카소는 그에 대해 익히 들어왔었다. 1903년 화상 앙브루아즈 볼라르가 수년간의 순회전 끝에 마티스에게 첫 개인전을 열어주었다는 소식은 피카소의 귀에 들어올 수밖에 없었다. 왜냐하면 1901년 피카소에게 첫 개인전을 열어준 사람이 다름 아닌 볼라르였기 때문이다. 그때 피카소는 불과 열아홉 살이었고, 심지어 파리에 가서 살던 때도 아니었다. 당시 다른 많은 이들처럼 '파리에서 살고자 했던' 그의 꿈은 볼라르로부터 전시회를 제안받으면서 실현 가능성이 높아졌다. 피카소의 첫 전시회에 대한 평단의 반응은 뜨거웠다. 펠리시앵 파귀스Félicien Fagus란 평론가는 '굉

장한 기교'를 가진 젊은 스페인 친구가 나타났다고 극찬했다.

사실 피카소는 이런 종류의 관심에 익숙해져 있었다. 스페인의 중산층 가정에서 자란 피카소는 그가 기억하는 아주 어린 시절부터 미술 신동으로 주변의 주목을 받았었다. 그런데 볼라르가 열어주었던 전시회는 결과적으로 아무런 결실을 맺지 못하고 끝났다. 코앞에 다가온 것 같았던 성공은 비극적 사건의 발생으로 궤도를 이탈해버렸고, 이후 3년간 피카소의 삶에는 어두운 그림자가 드리웠다.

피카소가 처음으로 파리를 방문한 것은 1900년 10월이었다. 〈임종의 순간Last Moments〉이라는 그의 작품이 파리 만국박람회의 스페인관에서 전시 중이었기 때문이다. 극적인 분위기를 표현한 큰 스케일의 그림 〈임종의 순간〉은 바르셀로나에서 일어난 모데르니스타Modernista 운동에 대한 지지를 천명한 작품으로, 고작 열여덟에 완성한 것이니 그 자체가 비범한 재능을 드러내는 작품이기도 했다. 기쁨의 순간을 만끽하고자 피카소는 절친한 친구 카를레스 카사헤마스Carles Casagemas와 함께 파리에 갔다. 외교관의 아들이고 한 살 위였던 카사헤마스는 피카소보다 더 많은 교육을 받았지만 심리적으로는 그와 정반대되는 성향의 인물, 다시 말해 불안한 영혼의 소유자이자 자주 의심에 휩싸이곤 하는 사람이었다. 그는 모르핀 중독자였고, 또한 피카소에게도 중독되었다 할 수 있었다. 카사헤마스는 피카소의 활기와 호기로운 성격에 의지해 자신의 정신적 어려움을 떨치려 했다. 두 사람은 형식적인 교육과 관용을 거부했으며 모더니스트들의 반항적이고 자유분방한 삶을 살고자 했다. 바르셀로나에 있을 때에도 작업실을 같이 썼고, 파리로 가서는 몽마르트르에 거주하는 스페인 이주자들과 어울려 다녔으며, 함께 전시회에 가고 몽마르트르 언덕의 댄스홀과 카페를 섭렵하며 돌아다녔다. 말하자면 둘은 살아가는 삶의 공간과 모델, 연인까지도 공유했다.

┃ 소녀의 초상화

그 연인 가운데 한 사람이 세탁부이자 모델로 일했던 스무 살의 로르 플로랭탱Laure Florentin, 자칭 제르멘느Germaine였다. 카사헤마스는 제르멘느에게 완전히 빠져버렸지만 제르멘느는 그를 차버렸다. 그런데 그것이 카사헤마스가 성불구자이기 때문이라는 소문이 퍼졌다. 피카소와 카사헤마스의 우정에서 특이한 점은 피카소 쪽에서 언제나 카사헤마스를 놀리고 그에게 장난치는 식이었다는 것이다. 이를테면 피카소는 카사헤마스의 시무룩한 표정과 길쭉한 코, 무거운 눈꺼풀을 한껏 과장해서 캐리커처를 그리곤 했는데, 그가 성불구라는 소문이 나돌자 이번에는 친구가 벌거벗은 채 손으로 성기를 가리고 있는 모습을 연필로 그렸다.

1900년 12월 스페인으로 돌아간 두 친구는 말라가에서 함께 새해를 맞았다. 그러고 나서 피카소는 마드리드로 잠시 떠났고 카사헤마스는 제르멘느와 다시 시작할 생각으로 혼자 파리로 돌아갔다.

1901년 2월 17일, 절망에 사로잡힌 카사헤마스는 몽마르트르의 한 카페로 사람들을 불러 모았다. 밤 9시, 그는 자리에서 일어나 제르멘느에게 편지 한 다발을 건넸다. 그러고는 앞뒤가 맞지 않는 말을 장황하게 늘어놓았다. 편지 다발 제일 위에 자리한 편지의 수신인은 경찰서장이었다. 그 사실을 알아차리자마자 무언가 잘못되었음을 직감한 제르멘느는 탁자 아래로 부리나케 몸을 숨겼고, 카사헤마스는 주머니에서 꺼낸 권총을 그녀 쪽으로 발사했다. 총알이 빗나갔다는 걸 모른 채 그는 자신의 관자놀이에 총구를 대고 외쳤다. "이번엔 내 차례다!" 그리고 방아쇠를 당겼다. 자정이 되기 전 카사헤마스는 병원에서 숨을 거뒀다.

이 충격적인 사건은 피카소를 바닥으로 내리꽂았다. 사건의 여운은

피카소의 머릿속을 떠나지 않았고, 그로부터 얼마 안 있어 제르멘느와 연인이 되면서 그 증세는 더욱 악화되었다. 파리에 온 피카소는 카사헤마스의 침대에서 제르멘느와 잠을 자고, 카사헤마스가 사용했던 작업실에서 그림을 그렸다.

이때부터 피카소의 이른바 '청색 시대'가 시작되었다. 가난과 연이은 우울증에서 헤어나지 못한 채 피카소는 일부러 투박하고 우울한 분위기의 그림을 그렸다. 사람들은 그런 그림들에 냉담한 반응을 보였다. 그림 속 색채는 그의 기분을 드러내듯 파랑 일색이었고, 화폭 속에는 늘 바싹 여윈 몸에 수심 가득한 눈빛을 한 거지와 맹인, 서커스 단원, 떠돌이 악사들의 모습이 담겼다.

주변 사람들은 피카소가 재능을 낭비하고 있다고 생각했다. 볼라르가 열어준 개인전 덕에 얻은 이익을 무엇 하나 제대로 살리지 못했다고 말이다.

가난과 실망으로 채워진 5년의 세월이 흐른 지금, 여기저기서 입에 오르내리는 이름은 피카소가 아닌 마티스였다. 작년 여름, 마티스는 화가 앙드레 드랭André Derain과 함께 지중해 연안의 콜리우르로 떠나 그곳에서 기존과는 다른 그림들을 많이 그렸다. 그리고 그해 가을, 1905년 살롱 도톤1905 Salon d'Automne 전시회에서 그는 광기어린 분위기의 작은 풍경화와 밝고 선명하며 부자연스러운 색채의 초상화들을 선보였다. 살롱 도톤전展은 1903년 오귀스트 로댕과 오귀스트 르누아르를 주축으로 여러 화가들이 공인된 미술전에 대한 대안으로 조직한, 보다 참신하고 재기발랄한 성향의 전시회였다. 그러나 마티스의 전시작들에 대중이 보인 반응은 참담하기 그지없었다. 대부분의 사람들이 용서할 수 없다며 분개하는 목소리를 낼 정도였다. 그림

이 아닌 낙서를 전시했다는 비난이 마티스에게 쏟아졌고, 사회주의 정치가 마르셀 셈바Marcel Sembat는 이렇게 평했다. "선량한 대중은 마티스에게서 무질서, 그리고 전통과의 무자비한 단절을 발견할 뿐이다. 더불어 바보 같은 모자를 쓴 사기꾼도." 비난 여론이 워낙 거셌던 터라 마티스는 전시회에 한 번만 갈 수 있었고, 아내인 아멜리가 가는 것도 막았다. 전시회에 가면 사람들로부터 무슨 소리를 들을지 모르기 때문이었다.

이런 상황은 이미 마티스 가족 내에 존재하고 있던 갈등을 더욱 고조시켰다. 그의 부모 또한 마티스의 작품이 가진 가치를 조금도 알아봐주지 못했다. 그가 고향인 보앵의 집으로 작품을 가져가 보여주자 어머니 안나Anna는 당황하며 말했다. "이건 그림이 아니잖니!" 마티스는 칼로 그림을 그어버렸다. 마티스와 아멜리는 이미 웜베르 사건을 겪은 터라 더 이상의 스캔들은 떠올리기도 싫었다.

그러나 마티스는 작업실로 돌아가 다시 붓을 들었다. 이제 와 물러설 수는 없었다. 그리고 동료 작가들은 그의 작업에서 모종의 대담함과 그 뒤에 자리한, 절대 타협하지 않는 단호한 지성의 냄새를 맡기 시작했다. 그 대담함은 미래의 예술이 나아갈 방향에 관심이 있는 사람이라면 어느 누구도 지나칠 수 없는 것이었다.

6개월 뒤, 미술계 주요 인사 몇몇이 입장을 바꾸기 시작했고, 잡지 「질 블라스Gil Blas」는 마티스를 새로운 화파의 선구자로 소개했다. 피카소의 작업실을 방문한 직후였던 그해 봄에 마티스는 드루에 갤러리Galerie Druet에서 55점에 이르는 회화와 조각, 드로잉을 선보이는 두 번째 개인전을 열기로 했다. 또 이 전시회의 특별 사전공개 이튿날에는 파격적인 신작 〈삶의 기쁨Le Bonheur de Vivre〉을 살롱 드앙데팡당Salon des Indépendants 전시회에서 공개하기로 했다. 살롱 드앙데팡당전은 정부 주도의 편협한 주류 미술계를 벗

어나 활동하는 예술가들의 작품을 발굴하기 위해 1880년대에 조직된 미술 전이었다.

그렇기에 마티스는 몽마르트르 언덕으로 향하면서 직감했을 것이다. 수년에 걸친 시련과 실험 끝에 자신이 진정으로 혁신적인 무언가를 창안했을 뿐 아니라, 힘겨웠던 가난과 굴욕의 시기가 가고 드디어 세속적인 고난에 종지부를 찍을 때가 다가왔음을 말이다.

후자의 측면에서 마티스는 스타인 남매의 덕을 크게 보았다. 마티스의 작품에서 뭔가 새롭고 흥미로운 요소를 발견한 남매는 살롱 도톤전에서 가장 뜨거운 논란을 일으킨 작품 〈모자를 쓴 여인Woman in a Hat〉을 사들였다 [도판 5]. 마티스의 부인 아멜리의 모습을 담은 이 초상화는 플뢰뤼 거리에 있는 그들의 집 안을 빼곡히 채운 컬렉션 중 하나가 되었는데, 그들의 컬렉션은 규모 면에서나 대범함 면에서 점점 확장되어가는 중이었다.

볼라르는 마티스를 알아보기 전에 먼저 피카소에게 개인전을 열어주었다. 그와 마찬가지로 리오 스타인 역시 마티스 작품을 샀던 것에 앞서 두 점의 피카소 작품을 구입한 바 있었다. 하지만 이제 다시, 두 사람의 위치는 빠르게 뒤바뀌었다.

스타인이 제일 처음 구입했던 피카소 작품은 과슈(수용성의 아라비아고무를 섞은 불투명한 수채물감 또는 이 물감으로 그린 그림_옮긴이)를 사용한 커다란 작품 〈곡예사 가족The Acrobat Family〉으로, 아이를 포근하게 감싸 안은 곡예사 부부와 그 옆에 앉아 그들을 바라보고 있는 원숭이의 모습을 담은 그림이다. 스타인이 두 번째로 사들인 그림은 첫 번째 것보다 크기가 크고 보다 의욕적인 유화다. 사춘기 소녀의 옆모습 전신을 그린 이 그림에서 소녀는 화가를 향해 고개를 약간 돌리고 있고 목에는 목걸이를, 숱 많은 짙은 색 머리엔

리본을 꽂고 있다. 그 외 아무것도 걸치지 않은 벌거벗은 모습의 소녀는 수줍은 듯 배 앞쪽에 밝은 붉은색 꽃이 담긴 꽃바구니를 들고 있다. 이런 예쁜 요소가 소녀 몸의 어색하고 어정쩡한 자태를 더욱 강조한다.

그림 속 주인공은 린다 라 부케티에르Linda la Bouquetière란 이름으로 알려진, 시장에서 꽃을 파는 10대 소녀였다. 소녀는 밤이면 물랭 루주 밖에서 꽃과 함께 몸도 팔았다. 피카소―필시 그 자신도 소녀와 잠자리를 가졌을 것이다―는 원래 이 소녀가 첫 성찬식 참석을 위해 옷을 차려입은 모습을 그릴 계획이었다. 그러나 피카소의 친구 막스 자코브Max Jacob가 '린다를 교화시켜보겠다'며 '마리아의 아이들Children of Mary'이라는 가톨릭 청소년 단체에 가입시키겠다고 하자 피카소는 특유의 짓궂은 장난기를 부렸다. 그래서 피카소는 마음을 바꿔 그녀의 누드화를 그렸다.

리오가 여동생 거트루드에게 처음 이 그림을 보여줬을 때, 그의 기억에 따르면 그녀는 '혐오스럽다'와 '충격적'이라는 반응을 보였다. 소녀의 다리와 발이 어딘가 어정쩡하고 부자연스럽다는 것이 표면상의 이유였다. 왠지 모르게 성숙한 얼굴과 어린아이의 몸이 빚어내는 부조화도 몹시 거슬렸을 것이다. 하지만 여동생의 반대에도 리오는 구입을 강행했다. "그날 저녁 식사 시간에 집에 도착했을 때 거트루드는 식사 중이었어요." 훗날 그가 당시를 떠올리며 말했다. "그런데 내가 그 그림을 샀다고 하니 나이프와 포크를 집어던지고선 '오빠 때문에 입맛이 떨어졌어.'라고 하더군요."

거트루드의 반응이 재미있는 것은 이 이야기 아래 깔린 아이러니때문이다. 얼마 뒤 피카소는 거트루드가 가장 좋아하는 작가가 된다. 하지만 보다 중요한 점은 피카소가 이제 막강한 후원자를 확보했다는 사실이었다. 새로운 세기에 가장 영향력 있고 새로운 스타일의 선도자로 뚜렷한 역할을 하고 있는 이가 그의 작품을 구입했으니 말이다. 비록 리오와 많은 이야기

를 나누지는 않았을지라도—피카소에게는 이 미국인만큼 지적知的 논쟁을 벌이고자 하는 열망이 없었다—피카소는 리오의 개인적인 영향력과 열정, 그리고 그의 후원이 얼마나 중요한지 알 만큼은 충분히 명석했다. 그래서 그는 환심을 살 만한 말들을 했고, 판지에 과슈로 재빨리 그린 리오의 초상화를 새 후원자에게 선물로 건넸다.

금테 안경을 쓰고 붉은색 수염을 길게 기른 리오 스타인은 마티스와 마찬가지로 학자 같은 인상을 풍겼다. 샌프란시스코에 살던 리오가 1900년 거트루드와 함께 만국박람회를 관람하러 파리를 찾았을 때 그의 나이는 스물여덟이었다. 그해는 피카소가 처음 파리에 갔던 해이기도 하다.

　　당시 리오 스타인은 삶의 목적을 찾아 헤매고 있었다. 미국에선 평생을 바칠 무언가를 찾지 못했던 그는 유럽에 계속 머물기로 마음먹었다. 우선 피렌체로 향했고, 그곳에서 미술사학자이자 감식가인 버나드 베런슨Bernard Berenson을 만나 우정을 쌓았다(두 사람 모두 하버드 대학의 윌리엄 제임스William James 아래서 공부했다). 결국 화가가 되기로 결심한 리오는 앞으로 파리에서 살겠다는 생각에 파리로 돌아갔다. 센강 좌안左岸에 자리한 플뢰뤼 거리에 아파트를 얻은 후 그는 파리에 있는 보물 같은 예술 작품들에 흠뻑 빠져들었다.

　　처음부터 수집가가 되려고 결심한 것은 아니었지만 미지의 것을 알고자 하는 리오의 열망은 대단했다. 특히 한 작품, 그러니까 구스타브 모로—마티스의 스승이기도 하다—의 학생이 그린 작품을 처음 구입한 후 그는 자신이 예술품 수집을 멈출 수 없다는 것을 알게 되었다. 그 자신이 파리에 사는 미국계 유대인으로 일종의 아웃사이더였다 보니, 리오는 제대로 조명받지 못했거나 제도권에 편입되지 않고 어느 범주에도 속하지 않

는 작품들에 특히 애정이 갔다. 또한 자신이 이렇다 할 성취를 이루지 못했기 때문인지 새로운 시도를 하는 작품이나 무명작가의 작품, 혹은 혁신적인 작품을 찾아 헤매곤 했다. 그는 당시 파리에서 활동하던 다른 미국인 수집가들처럼 마음껏 자금을 쓸 수 있는 처지가 아니었다. 대신 철두철미함과 왕성한 호기심으로 이내 피에르 보나르Pierre Bonnard, 빈센트 반 고흐Vincent van Gogh, 에드가 드가, 에두아르 마네의 작품을 날로 불어나고 있는 자신의 컬렉션에 추가했다.

여동생 거트루드—베런슨의 부인인 메리는 거트루드에 대해 "마호가니 색의 육중한 거구지만 큰 머리에 명석한 두뇌와 한량없는 온정을 가득 담고 있는 진정으로 위대한 여성"이라 평했다—는 1903년 오빠와 같이 살기 위해 파리에 도착했다. 의과대학 시험에 낙제한 뒤부터 유럽과 북아프리카를 줄곧 여행했던 그녀는 이제 파리에 정착할 생각이었다. 마침 그녀가 도착한 날은 제1회 살롱 도톤전 개막일이었다. 장소는 프티 팔레에 있는, 환기가 잘 안 되는 눅눅한 지하실이었다. 거트루드와 리오는 전시회장을 여러 번 방문해 작품들을 보았다. 리오는 유망한 작품을 발굴하고자 열정적으로 의견을 내놓았지만 그보다 열의가 덜한 거트루드는—예술 관련 지식이 몹시 빈약한 편이었다—마음에 드는 작품이 보이면 그때그때 자유롭게 응수했다.

괴짜 같은 구석이 있었지만 이들 남매는 사람들에게 깊은 인상을 주는 대단한 커플이었다. 그로부터 얼마 지나지 않아 또다른 스타인 가문 사람들이 파리에 입성하는데, 이들 역시 피카소와 마티스의 삶을 송두리째 바꿔놓는 중요한 역할을 하게 된다. 1904년 초, 리오의 형이자 거트루드의 큰오빠인 마이클Michael이 아내 세라와 아들 앨런, 그리고 앨런의 보모를 데리고 샌프란시스코에서 파리로 이주해 왔다. 거트루드와 리오가 사는 동

네에 머물던 그들은 곧 근처의 마담 거리에 자리한 어느 건물 3층의 널찍한 아파트로 옮겼다.

통찰력과 언변을 갖춘 세라는 예술을 향한 지적 욕구가 리오만큼이나 강했고, 얼마 지나지 않아 그녀와 시누이 거트루드 사이에는 경쟁 구도가 싹트기 시작했다.

리오가 피카소를 거트루드에게 소개하는 그 순간, 린다 라 부케티에르를 그린 그의 그림을 거트루드가 싫어했었다는 사실은 그다지 중요하지 않았다. 거트루드와 피카소는 처음 만난 순간부터 서로에 대한 신뢰감을 형성했다. 피카소는 특유의 익살스러움으로 거트루드의 웃음보를 터뜨렸다. 거트루드는 카리스마 넘치고, 쾌활하며, 강인하고, 때론 괴팍한 구석도 있는 여자였다. 스타인 가문과 친하게 지냈던 마벨 윅스Mabel Weeks는 거트루드가 "비프스테이크처럼 웃었다"고 표현했다. 피카소는 그녀가 자신과 비슷한 영혼을 가졌음을 곧바로 알아보았다. 이제 남은 일은 그녀를 자기 편으로 만드는 것이었다. 그리고 그는 실제로 실행에 옮겼다. 처음 만난 날 피카소는 초상화를 그려주겠다는 제안을 했고, 거트루드는 그 자리에서 수락했다.

피카소는 대개 하루 혹은 이틀이면 초상화 한 점을 완성했다. 모델을 앞에 두고 그리거나 아니면 종종 모델 없이 머릿속 기억을 끄집어내 그리는 것이 그의 방식이었다. 이는 피카소가 청소년기 이후 갖게 된 능력으로, 그는 평생 동안 이러한 방식으로 그림을 그렸다. 하지만 거트루드와의 초상화 작업이 예외였다는 것은 유명한 사실이다. 거트루드는 초상화를 위해 90번이나 의자에 앉았었노라고 훗날 털어놓았다. 이 말은 거트루드가 일주일에 여러 번 합승마차에 몸을 싣고 파리 시내를 가로질러 몽마르트르 언덕에 올랐음을 의미한다. 자신의 진지한 속내를 드러내듯 피카소는 거트루

드의 초상화를 위해 당시 스타인 집안에서 가장 값비쌌던 그림—세잔이 부채를 쥐고 있는 자기 부인을 그린 초상화였다—과 똑같은 크기의 캔버스를 골랐다. 만남을 더 많이 가지려고 안달한 쪽이 피카소였는지 거트루드였는지는 확실치 않지만, 두 사람이 서로의 매력에 자석처럼 끌렸다는 사실은 틀림없다. 거트루드와 리오가 마티스와 마르그리트를 대동하고 피카소의 작업실을 찾았을 때는 초상화 작업이 진행 중이던 시기였다. 마티스도 초상화에 대해 익히 알고 있었을 테니 피카소가 과연 어떻게 그리고 있을지 꽤나 궁금했을 것이다.

결과적으로 봤을 때, 거트루드의 초상화에 그토록 많은 시간을 쏟은 것이 피카소로서는 절묘한 선택이었다. 거트루드는 후에 피카소의 가장 막강한 후원자 중 하나가 되기 때문이다. 그녀는 이 무렵 있었던 이야기를 『앨리스 B. 토클라스의 자서전The Autobiography of Alice B. Toklas』을 비롯한 여러 작품을 통해 풀어놓았다. 문학적 명성 때문인지 거트루드의 이야기는 리오와 세라 스타인이 밝힌—혹은 밝히지 않은— 것보다 훨씬 널리 알려져 있다. 하지만 당시 예술품을 구입하는 문제에 관한 한 거트루드에게는 오빠나 올케만큼의 영향력이 없었다(프랑스의 화가 조르주 브라크에 따르면, 예술 문제에 있어 거트루드의 수준은 "결코 여행자 수준을 뛰어넘지 못했다."). 리오와 세라는 예술에 대해 해박할 뿐 아니라 수집가로서 보다 많은 시간을 쏟았으며 예술품을 구입하는 데도 과감했다.

그런데도 거트루드에게 더 공을 들였으니 피카소는 번지수를 잘못 짚은 걸까? 피카소가 거트루드의 초상화를 한창 그리고 있었던 그 무렵, 피카소의 진지한 작품들에 가졌던 스타인가 사람들의 관심은 나이가 좀 더 많지만 보다 파격적인 스타일을 선보이는 마티스에게로 일제히 옮겨갔다. 피

카소는 그 과정을 고스란히 지켜봐야 했다.

그 과정은 순식간에 일어났다. 리오는 피카소를 거트루드에게 소개해주고 얼마 안 있어 1905년 열린 살롱 도톤전에 세라와 마이클을 데려갔다. 바로 마티스를 논란의 중심에 서게 했던 그 전시회였다. 3회째를 맞아 그랑 팔레에서 열린 이 연례 미술전은 짧은 시간에 파리에서 가장 중요한 전시회로 자리매김했다. 살롱 도톤전에서는 기성 작가의 작품과 나란히 젊은 신진 작가들의 작품도 전시했다. 이와 함께 바로 옆 두 전시관에서는 19세기를 주름 잡았던 위대한 두 화가, 장 오귀스트 도미니크 앵그르(1867년 사망)와 에두아르 마네(1883년 사망)를 추모하는 회고전도 열렸다. 스타인가 사람들과 마찬가지로 마티스와 피카소 역시 이 전시회를 보러 왔다.

그해 리오는 마네의 작품을 사들이려고 잔뜩 벼르고 있었기 때문에 살롱 도톤전을 특히 눈여겨보았다. 이곳에는 마네가 그린 초상화 중 가장 아름다운 작품으로 꼽히는 베르트 모리조 초상화 가운데 한 점이 전시되고 있었다. 검은색 옷을 입고 갈색으로 칠해진 배경을 뒤로 한 채 45도 정도 고개를 틀어 앉아 있는 모리조를 그린 이 작품에서 그녀는 검은 눈동자와 날렵하고 앙증맞은 콧매에 목에는 짙은 검은색 리본을 맨 모습이다.

마네가 이 그림을 그린 당시 파격적으로 보였던 그의 스타일은 30년이 흐른 지금 더 이상 논란거리가 될 것이 없었다. 그런 요소가 일부 있다 해도 근래 파리 미술계에서 나타나는 전위적인 흐름—즉 후기 인상주의자들이 시작해 최근 마티스가 주도하여 색채의 완전한 해방을 부르짖는 경향—에 비춰 보면 검은색과 갈색을 주조로 한 모리조 초상화는 차분해 보이기까지 했다. 하지만 여전히 마네의 그림에는 대담한 간결함과 손에 잡힐 듯 생생한 모더니티가 드러나 있어 보는 이들을 탄복하게 했다.

1860년대 정부 미술전에 마네의 이 작품이 처음 전시됐을 때 많은 논

란을 불러일으켰다는 것을 리오는 알고 있었다. 그때 소수의 사람들이 용감하게 마네를 지지하고 나섰고, 리오는 지금 자신이 그들과 같은 입장이라고 생각했다. 그러므로 스타인가 사람들은 마네가 그린 모리조 초상화와 마티스가 그린 아멜리 초상화에서 모종의 공통점을 발견했을 가능성이 높다. 게다가 7번 전시실에 걸린 모리조 초상화와 아멜리 초상화는 물리적인 거리로 보아도 그닥 멀지 않았다.

7번 전시실은 '위험한 미치광이들의 전시실'이라는 별칭으로 불리고 있었다. 미치광이들 중 단연 선두에 선 사람은 마티스였다. 전시실에 들어선 순간 사람들 머릿속에 떠오르는 의문—이는 금세 말이 되어 퍼져나갔고 사람들을 곧 구름처럼 몰려오게 했다—은 '여기 있는 그림들을 진지하게 받아들일 것인가 말 것인가.'였다. 풍경화 속 풍경들은 황량하기 그지없었고, 초상화는 당혹스러움 그 자체였다. 마티스의 초상화에 나오는 아멜리는 마네의 모리조처럼 의자에 앉아 부채처럼 생긴 것을 손에 쥐었고, 화가를 똑바로 바라보는 시선에 무심한 표정을 짓고 있다. 하지만 그녀의 몸에 칠해진 색채는 거침없이 날뛰는 강렬한 것들이고 입체감은 극도로 결여되어 있으며 마무리는 철저히 생략된 상태다. 노란색과 주황색으로 칠해진 목 위에 얹힌 얼굴은 초록색과 노란색, 분홍색, 붉은색 물감을 덕지덕지 발라놓은 듯하고 빤히 바라보는 주인공의 시선에서 미안해하는 기색이라곤 보이지 않는다. 어쩐지 그 시선은 마티스 자신이 내밀고 있는 것 같은 도전장에 반항기를 더해준다.

　7번 전시실에 작품을 선보였던 작가들은 바로 야수파라는 이름으로 불린 이들이다. 야수파라는 명칭은 미술평론가 루이 보셸Louis Vauxcelles이 같은 전시관에 놓인 르네상스 스타일의 조각품을 두고 "야수들fauves 한가운데

놓인 도나텔로(Donatello, 르네상스 시대에 활동한 이탈리아 조각가_옮긴이)" 같다고 혹평한 데서 유래되었다. 또 다른 평론가 카미유 모클레르Camille Mauclair는 이 작품들을 "대중의 얼굴에 던진 물감통"이라 혹평하기도 했다. 대중의 반응역시 평론가들과 별반 다르지 않았다. 사실 리오도 〈모자를 쓴 여인〉을 처음 보았을 땐 "형편없는 최악의 물감칠"이라는 느낌을 받았다. 하지만 스타인가 사람들, 즉 리오와 거트루드, 특히 세라는 그 그림에 담긴 가치를처음으로 알아보고 여러 차례 7번 전시실을 찾아가 그림을 감상했다. 마티스의 전기를 집필한 스펄링에 따르면 그들은 〈모자를 쓴 여인〉을 보고 또볼 정도로 매료되었다. "젊은 화가들은 그 상황에 배꼽 빠지게 웃고 있었어요." 당시 마이클, 세라 부부와 한 집에 살았던 미국 여인은 당시를 떠올리며 말했다. "그런데 그 부부와 리오는 그 앞에 서서 아주 진지하게 그림을 감상했지요."

스타인가 사람들은 새로운 도전에 흥분했다. 세라의 적극적인 권유에 리오는 〈모자를 쓴 여인〉을 500프랑에 구입해서 플뢰뤼 거리의 집으로가져가 눈에 잘 띄는 곳에 걸었다. 피카소는 매주 토요일 저녁마다 〈모자를쓴 여인〉을 보게 되었고 리오와 세라, 심지어 거트루드까지 끊임없이 그 그림에 관해 이야기하는 것을 들었다. 집에 오는 손님한테 자신들, 그리고 마티스는 이상한 사람이 아니라고 열심히 설득하는 모습을 말이다(그렇지만 항상 성공적이지는 않았다).

그림이 판매된 시기는 마티스 가족에게 재정적으로나 심리적으로 중요한순간이었다. 스타인 집안의 사람들에게도 이 판매는 중요한 이정표가 되었다. 그때부터 두 집―플뢰뤼 거리의 아파트와 마담 거리의 아파트―의 컬렉션 성격이 완전히 바뀌었기 때문이다. 사실상 19세기 양식의 회화에 작

별을 고한 스타인가 사람들은 20세기로 접어들면서 누구보다 마티스를 새 시대의 선구자로 주목했다.

그 기념비적인 거래가 이뤄진 직후 그들은 처음으로 마티스를 만났는데 그의 탁월한 지성과 흔들림 없는 품위, 예의바른 몸가짐과 저돌적인 야망이 놀라운 균형을 이룬 모습에 깊은 인상을 받았을 게 분명하다. 마티스는 카리스마가 넘쳤다. 마티스의 비서였던 리디아 델렉토르스카야Lydia Delectorskaya는 훗날 마티스에 대해 "그는 사람들의 마음을 사로잡는 법과 상대가 꼭 필요한 사람이라는 생각이 들게 하는 법을 알고 있었다."라고 술회했다. 또한 마티스는 위험을 무릅쓰고 도전하는 것에 주저하지 않았고, 스타인가 사람들은 그의 이런 면을 마음에 들어 했다.

스타인가 사람들은 마티스뿐 아니라 그의 가족도 좋아했다. 아멜리를 처음 만났을 때 거트루드는 즉각 그녀에게 호감을 느꼈다고 한다. 당찬 면이 있었던 아멜리는 훗날 이렇게 말했다. "저는 집이 불에 다 타서 쓰러져도 풀 죽을 사람이 아니에요." 스타인가 사람들은 마티스가 처음 〈모자를 쓴 여인〉의 가격을 제시하자 그보다 좀 더 낮추려고 했다. 마티스는 기꺼이 한 발 물러설 용의가 있었으나—당시 어떤 미술상도 그 그림에 관심을 보이지 않았으므로—아멜리는 500프랑을 전부 받아야 한다며 맞섰다.

스타인가 사람들은 마르그리트도 귀여워했다. 마르그리트는 마이클 부부의 아들 앨런과 금세 놀이친구가 되었다. 그해 스타인가의 두 집 모두는 마르그리트의 초상화를 구입했다. 세라와 마이클이 산 것은 1901년과 1906년작이었고 리오와 거트루드는 거친 느낌을 주는, 모자 쓴 마르그리트를 그린 작품이었다. 어린 매춘부를 그린 피카소의 〈꽃바구니를 든 소녀〉 아래에 그 그림을 걸자 피카소의 작품이 갑자기 온순하게 느껴졌다.

▌ 죽음의 향기

마르그리트는 어린 시절 상기도가 감염되는 디프테리아에 걸려 호되게 고생했다. 갑자기 호흡이 불가능할 정도로 상태가 악화되어 주방 식탁에서 마티스의 보호 하에 기관을 절개하는 응급처치를 받은 적도 있었다. 목 한쪽을 절개한 덕분에 살아났지만 마르그리트는 한동안 위독한 상태로 지냈다. 회복을 위해 병원에 입원해 있을 때는 또다시 장티푸스에 감염되어 사경을 헤맸다. 결국 회복되긴 했지만 마르그리트는 후두와 기도에 손상을 입어 이후 건강 상태가 썩 좋지 않았기에 학교 다니는 것을 포기하고 집에서 공부했다.

두 아들과 달리 마르그리트는 아멜리가 낳은 아이가 아니라 예전에 마티스가 사귀었던 연인, 카미유 조블로Camille Joblaud와의 사이에서 태어난 아이였다. 마티스는 점원과 화가의 모델로 일하던 조블로와 5년 동안 사귀었다. 화가로서 성공할 가능성은 요원했고 현실 속 보헤미안의 삶은 고달프기만 한 시기였다. 급기야 마르그리트가 태어나자 둘은 결국 파국을 맞고 말았다. 두 사람은 1897년에 결별했고 마르그리트는 한동안 엄마와 불행하게 살다가 마티스가 아멜리와 결혼하면서 데려왔다. 아멜리는 마르그리트를 따뜻하게 맞아주었고 두 사람은 다정하게 지냈다. 하지만 누구보다 마르그리트와 끈끈하게 연결된 사람은 아버지였다. 마티스는 딸이 거의 숨이 넘어갈 뻔한 순간을 두 눈으로 보았고, 부모의 결별로 딸이 얼마나 상처받고 주눅들어 있을지도 잘 알았다. 마르그리트 역시 아버지가 화가로서 많은 부침浮沈을 겪으며 발전해가는 과정을 고스란히 지켜보았다. 오랜 세월 동안 아버지의 작업실은 그녀에게 일종의 도피처였고, 딸이 자랄수록 마티스도 점점 더 마르그리트에게 의지하게 되었다. 마르그리트는

물감과 붓, 캔버스를 정리하는 일을 도왔는가 하면 아버지를 위해 모델로 서기도 했다. 미묘한 무언의 방식으로 그녀는 마티스가 평온히 작업할 수 있게 해주었다.

안달루시아의 신동으로 알려진 피카소와 달리 늦깎이 화가였던 마티스는 스무 살에 처음 물감으로 여러 그림을 그리는 기회를 갖게 되었다. 고향인 보앵 앙 베르망두아에서 큰 병에 걸린 뒤 허약해진 몸을 추스르고 있을 때, 어찌 된 일인지 붓과 알록달록한 물감을 가지고 손을 놀리는 단순한 작업이 그에겐 불현듯 큰 깨달음으로 다가왔다. 그래서였는지 일곱 살의 마르그리트가 죽음의 문턱에 다가갔을 때, 마티스는 여름 내내 자리에 누워 있는 딸의 모습을 화폭에 담음으로써 과거의 오래된 감정과 다시 마주했다. 그때로부터 다섯 해가 흐른 지금 마르그리트는 이제 사춘기에 막 접어들려는 참이자 이전 해에 또 큰 병마와 싸운 뒤 회복하는 중이었다. 전의 투병 기간에 그랬던 것처럼 이번에도 마티스는 딸에게 모델이 되어달라고 부탁했고, 낮이면 마르그리트가 고개를 숙이고 책을 읽는 모습을 화폭에 담았다. 그리고 밤이 되면 머리를 뒤로 쪽진 마르그리트가 긴장한 채 옷을 벗고 아버지 앞에 섰다. 이렇게 해서 창작된 것이 조각상 〈어린 소녀의 누드상Young Girl Nude〉이다.

　　마티스에게 마르그리트는 편리한 모델 그 이상의 의미를 가진 존재였다. 마르그리트와 두 아들은 아버지한테 뮤즈의 역할을 했다. 마티스는 아이들이 연필과 붓, 물감으로 마음껏 그려놓은 그림들을 특별히 관심 있게 보았고, 그 그림들로부터 직접 영감을 받아 이색적인 작품들을 의욕적으로 창작하기 시작했다. 의도적으로 평면적 느낌을 강조하고 어린아이가 그린 듯한 인상의 그림들이었다. 장밋빛 뺨과 암녹색 머리카락을 한 마르그리트

가 목에 진한 검정 리본을 매고 있는 작품도 그 중 하나다[도판 6].

마르그리트가 태어난 1894년에는 피카소가 아꼈던 여동생 콘치타Conchita도 디프테리아에 감염됐다. 이베리아 반도 북서쪽 끄트머리에 자리한 코루냐는 3년 전 말라가에 살던 피카소 가족이 떠밀리듯 이주해 간 도시였는데 그곳에 디프테리아가 유행한 것이다. 콘치타는 당시 일곱 살이었고, 열세 살의 피카소는 질풍노도의 사춘기를 보내고 있었다. 피카소의 가족에겐 딱히 종교적 성향이 없었으나 콘치타가 나날이 쇠약해져가자 그녀를 위해 가족이 할 수 있는 거라곤 기도밖에 없었다. 그럼에도 식구들은 콘치타 앞에서 아무 일 없다는 듯 행동했다.

하지만 콘치타의 상태는 나아지지 않았다. 그 사실을 알고 있었던 피카소는 자신이 아무것도 할 수 없다는 무력감에 좌절하고 괴로워했다. 그때까지 그가 인생에서 쟁취했던 것, 그리고 그가 가진 유일한 힘은 모두 예술이라는 테두리 안에 있었다. 사람들은 그의 그림을 보며 늘 탄복했다. 피카소의 재능은 너무나 풍성하고 너무나 명확해서 화가이자 미술학교 교사였던 아버지조차 아들이 자신을 앞서고 있다고 느낄 정도였다. 피카소의 전기 작가이자 미술사가였던 존 리처드슨John Richardson은 이런 상황에서 논리적으로 피카소가 할 수 있는 것은 단 한 가지뿐이었다고 말한다.

사랑하는 콘치타의 목숨이 경각에 놓인 상황에서 피카소는 하느님을 향해 맹세했다. 여동생을 살려준다면 다시는 그림을 그리지 않겠노라고.

새해를 열흘 남겨둔 어느 늦은 오후, 콘치타는 자신의 침대에서 숨을 거두었다. 이튿날이 되자 몇 주 전 파리에 주문했던 새 디프테리아 혈청이 뒤늦게 도착했다.

그 후 피카소는 평생토록 콘치타의 죽음에서 비롯된 망령으로부터 헤

어나지 못했다. 청소년기를 지나는 중이었던 피카소는 예술가로서 자신이 지닌 엄청난 재능을 알고 있었다. 그 순간에 덮쳐온 동생의 죽음으로 그는 자신의 무력함을 깨달았다. 하지만 이는 동시에, 하느님의 부름을 받았다는 왜곡된 확신을 그에게 심어주었다. 피카소는 하느님이 여동생 대신 자신의 예술을 택했다고 믿었다.

그는 하느님께 맹세했던 일을 주변 사람들에게 대부분 비밀로 했고—오랜 세월이 흐른 훗날 자신의 연인들한테만 털어놓았다—그것은 죄의식으로 자리잡아 그의 어깨를 짓누르고 그를 혼란에 빠뜨리는 요인이 되었다. 그 죄책감은 형제자매 가운데 한 명이 세상을 떠났을 때 남은 형제가 겪는 감정이었다. 또한 그것은 엄청난 재능과 소명의식을 가진 사람이 자기가 어떻게 그런 재능을 갖게 됐는지 모른 채 그것을 포기하고 싶은 유혹에 흔들릴 때 느끼는 죄의식이기도 했다. 피카소가 여동생의 죽음을 앞에 두고 했던 맹세는 지극히 자연스러운 것이었으나, 그럼에도 분명 진실되지 않은 마음에서 꺼낸 거래이자 진정으로 지킬 각오도 되어 있지 않은 약속이었다.

이 일화는 피카소의 인생을 이해하는 데 있어 굉장히 중요한 의미를 지니며, 피카소가 "사랑하는 모든 대상에게 상반된 감정을 품고 있었다"고 했던 리처드슨의 주장에 설득력을 실어준다. 더불어 피카소가 이후 평생 "젊은 여인과 어린 소녀들에게 어떤 식으로든 피카소의 예술이라는 제단 위에서 희생자의 역할을 맡게 했던" 이유도 이 일화가 설명해준다고 리처드슨은 말한다.

2년의 시간이 흐르고 열다섯 살이 되자 피카소는 마치 자신의 죄책감을 복기하려는 듯, 혹은 죄책감을 털어내려는 듯 병실과 임종의 장면을 주

제로 하는 그림들을 집중적으로 그렸다. 그림들 속에는 한결같이 병색 짙은 소녀 혹은 젊은 여인이 등장한다. 〈바이올리니스트가 있는 임종의 장면 Deathbed Scene with Violinist〉〈아이의 침대 옆에서 기도하는 여인Woman Praying at a Child's Bedside〉〈죽음의 입맞춤Kiss of Death〉 같은 작품들이 이에 해당된다. 어린 소녀가 병실에 누워 있는 장면을 그린 작품들 중 최고의 완성도를 보여주는 것은 〈임종의 순간〉이다. 이 그림은 1900년 파리 만국박람회의 스페인관 전시작으로 선정되어 피카소가 처음 파리를 방문하는 계기가 되었지만 평론가와 대중으로부터 큰 주목을 받지 못했고, 얼마 후 피카소의 작업실로 옮겨졌다. 그러나 이듬해 화가로 유명해지겠다고 결심한 피카소가 다시 파리를 찾았을 때, 그의 짐 속에는 이 그림이 들어 있었다.

파리 시내를 걸어서 가로지른 마티스와 마르그리트, 스타인 남매는 바토 라부아르를 향해 언덕을 오르기 시작했다. 원래 피아노를 만드는 공장이었으나 이제 예술가들의 작업실이 된 바토 라부아르는 건물 앞에서 보면 단층이었지만 뒤쪽으로 가파른 언덕을 따라 내려가면 몇 개의 층이 더 있는 형태였다.

바토 라부아르는 세탁선washing boat이란 뜻으로, 건물 생김새가 옛날 센강에서 빨래터로 쓰던 배 같다 하여 붙은 이름이다. 자생적으로 주거지로 변모한 이곳은 무질서하지만 어딘지 매력적이었고 독특한 기행과 음주와 고성방가, 시와 가벼운 범죄가 들끓는 소굴이라 할 만했다. 피카소가 살았던 다섯 해 동안 이곳을 거쳐간 예술가로는 작곡가 에릭 사티Erik Satie, 화가 아메데오 모딜리아니Amedeo Modigliani, 앙드레 드랭, 모리스 블라맹크Maurice Vlaminck, 후안 그리스Juan Gris, 조르주 브라크, 수학자 모리스 프랭세Maurice Princet 등이 있었다.

그러나 바토 라부아르 주민 가운데 피카소한테 가장 중요한 이웃은 단연 페르낭드 올리비에였다. 피카소보다 키가 상당히 크고 풍만한 몸매에 아몬드 모양의 눈을 가진 올리비에는 어딘가 아련하게 관능적인 매력을 풍기는 여자였다. 그녀는 독신인 고모의 손에서 자랐다. 열여덟 살 때는 점원으로 일하는 폴 에밀 페르세롱이란 남자와 강제로 결혼했는데 페르세롱은 그녀를 강간했고 자신이 외출할 때면 집에 가두기까지 했다. 유산을 하고 나서야 집에서 가까스로 탈출한 올리비에는 그 후 일명 가스통 드 라 봄 Gaston de la Baume이라 불리는 조각가 로렝 데빈Laurent Debienne과 친해졌고, 화가들의 모델로 서기 시작했다. 그녀는 회고록에 이렇게 적었다. "어린 소녀 시절 나는 예술가들과 알고 지내는 것을 꿈꿨다. 하지만 그들은 황홀한 세계에 사는 사람들처럼 보였고, 그토록 멋진 인생을 살고 있는 이들과 같은 삶을 살길 원한다는 것은 말도 안 되는 바람이라 생각했다."

올리비에와 라 봄은 함께 바토 라부아르로 들어갔다. "괴상하고 불결한" 장소였다고 올리비에는 일기에 적었다. "그 건물에서는 일어나지 못할 일이 없었고, 누구도 행동에 제약을 받지 않으며 마음껏 행동했다." 라 봄 역시나 폭력을 행사하는 남자였지만 둘의 관계는 1901년 여름이 되어서야 끝이 났다. 어느 날 모델 일을 마치고 방으로 돌아왔을 때 라 봄은 자기 그림의 모델이 되어주었던 열두세 살짜리 소녀와 벌거벗은 채 침대에 누워 있었다. "세상에 어쩌면 이런 위선자가 있을까!" 올리비에는 일기에 적었다. "어린애들은 예쁘고 보호받아야 할 존재라고 떠들어대더니만!"

3년 뒤 그녀는 피카소와 우연히 마주쳤다. 피카소가 파리로 이주한 지 얼마 안 됐을 때였다. "한동안 나는 가는 곳에서마다 그와 마주쳤다." 그녀는 당시를 이렇게 술회했다. "매번 그는 커다랗고 그윽한 눈으로 나를 바라봤다. 날카롭지만 음울한 눈빛 뒤에 이글거리는 불길이 타오르고 있는

듯했다." 그녀는 그가 무슨 일을 하는 사람인지, 나이가 어떻게 되는지 매우 궁금했고, 그에 관한 모든 것에 강한 흥미를 느꼈다. 하지만 또다시 한 남자―특히나 프랑스어를 간신히 구사하고 있는―에게 빠지는 것은 그녀 입장에서 상당히 피하고 싶은 일이었다.

한편 피카소로 말할 것 같으면, 그는 올리비에에게 푹 빠져 있었다. 처음 올리비에를 대할 때 피카소는 안쓰러울 만치 집착하는 모습을 보였고, 그녀에게 푹 빠졌노라 주변에 공공연히 밝히기도 했다. 하지만 이후 자신과 염문을 뿌린 여자들에 대해서는 그런 모습을 보이지 않았다. 올리비에는 당시를 이렇게 기록했다. "그는 나를 위해서라면 만사를 제쳐놓았다. 갈망하는 눈빛으로 나를 바라보았고, 내가 남긴 물건은 무엇이든 성스러운 유물이라도 되는 양 소중히 다뤘다. 내가 잠들면 곁으로 와서 깨어날 때까지 뜨거운 눈빛으로 나를 바라보았다." 하지만 피카소가 이렇게 애정을 강하게 표현했음에도 그녀는 그와 같이 살고 싶지는 않았다. 피카소는 동거하자며 올리비에를 졸랐지만 그녀는 피카소가 너저분하게 사는 모습에 혐오감을 느꼈고, 언뜻 비치는 그의 질투심도 걱정스러웠다. 피카소가 그녀에게 다른 작가의 모델 일을 그만두라고 애원하기에 이르자 올리비에는 이제 그와의 관계를 끝내야겠다고 결심했다. 그녀는 피카소의 작업실을 찾아가 그에게 헤어지자고 말하며 친구로는 남고 싶다고 했다. 피카소는 "폐허와 같은 상태가 되었다. 하지만 그로서는 완전히 헤어지는 것보다 그 편이 나을 터였다."라고 올리비에는 기록했다.

이후 피카소에게는 어지러운 혼란과 강렬한 탐구의 시간이 찾아왔다. 올리비에와의 만남을 이어가는―그는 자신의 작업실에 그녀를 기리는 제단 같은 것을 설치했다―와중에도 피카소는 사창가를 드나들었고 새롭게 두

명의 시인과 진한 우정을 쌓았다. 막스 자코브와 기욤 아폴리네르Guillaume Apollinaire가 바로 그들이다. 자코브는 보들레르와 랭보, 말라르메의 시를 피카소에게 소개해주었다. 마치 형제처럼 지냈던 자코브와 피카소 두 사람은 피카소의 침대 하나를 같이 쓰고 자기들끼리 통하는 농담을 주고받으며 친밀감을 키웠다. 자코브는 피카소를 두고 "내 삶 전체로 통하는 문"이라 칭했다.

하지만 누구보다 피카소에게 지대한 영향을 미친 사람은 아폴리네르였다. 시인으로 등단하기 전이었던 아폴리네르는 꽤 노골적으로 성을 묘사한—심지어 지금 기준으로 봐도 그렇다—포르노 소설을 가명으로 집필하고 있었다. 당시는 아직 예술 비평에 손을 대기 전이었지만 그는 후에 이 분야에서 막강한 영향력을 발휘하는 인물이 된다. 결코 타협하지 않으며 결연히 모던함을 추구했던 아폴리네르의 통찰력은 참으로 혁신적이었고, 부차적인 관계와 고루한 관습을 타파한 참신한 시각이었다. 피카소도 그러한 아폴리네르의 세계관에 큰 영향을 받았다. 지난 수년 동안 비애감과 미신 및 자기연민에 젖은 작품들을 주로 창작했던 피카소는 이제 아폴리네르의 영향으로 다른 사람의 이야기가 아닌, 자기 자신이 새롭게 발견한 순수한 감정과 형태에 집중하기 시작했다.

그 사이 올리비에는 카탈루냐 출신의 잘생긴 화가 호아킴 순제르Joaquim Sunyer를 만나고 있었다. 바르셀로나에 살던 시절의 그는 예술가와 무정부주의자들이 모인 그룹, 즉 피카소가 속해 있던 '네 마리 고양이Quatre Cats'에서 활동했다. 그림 스타일이 드가와 비슷했던 그는 주로 밤 문화와 관련된 것을 그렸다. 올리비에는 곧 순제르의 작업실에 들어가 그와 함께 살았다. 피카소로서는 큰 일격을 당한 셈이었으나 올리비에는 그리 행복해하지 않았

다. 육체적으로는 만족했을지라도 그가 진정으로 자신을 사랑한다고 느껴지진 않았기 때문이다. "사랑받고 있다는 믿음을 주는 남자가 아니면 나는 같이 살 수 없을 것 같았다." 그러다 보니 그녀는 지속적으로 피카소를 만났고, 그에게 마음을 털어놓으며 자신의 갈팡질팡하는 심정을 전했던 모양이다. 그녀와 다시 가까워질 기회를 노리고 있던 피카소는 올리비에에게 어느 날 자신이 친구들과 아편을 해봤다고 고백하며 램프와 바늘 그리고 파이프를 살 테니 둘이서도 아편을 해보자고 제안했다.

"새로운 뭔가가 내 앞에 던져졌다. 물론 나는 그것에 온통 마음을 빼앗겼다."라고 그녀는 일기에 적었다. 그들은 곧 실행에 옮겼다. 처음 시도한 날 두 사람은 새벽까지 깨어 있었고 올리비에는 사흘간 피카소의 작업실에서 밤을 보냈다.

피카소는 마침내 원하던 바를 이루었다. "아편이 아니었다면 내가 '사랑'이라는 단어의 진정한 의미, 즉 일반적인 사랑의 의미를 깨닫기란 아마 불가능했을 것이다."라고 올리비에는 고백했다. 아편에 취한 상태에서 그녀는 피카소에게 이성理性으론 설명할 수 없는 호감을 느꼈다. "거의 순간적으로 나는 앞으로의 삶을 그와 함께하겠다고 결심했다."라고 그녀는 적었다. "한밤중에 눈을 떠 내 옆에 있는 순제르를 보는 건 더 이상 견딜 수 없었다. 지금까지 참을 수 있었던 것은 그와의 잠자리가 만족감을 주었기 때문이다."

피카소는 결코 신앙심 깊은 사람은 아니었지만 미신을 매우 신봉했기 때문에 이러한 급반전의 상황이 마법 같은 힘에 의해 일어났다고 생각했을 가능성이 높다. 예컨대 요정 가루—이 경우엔 아편이라는 이름을 가진—를 공기 중에 흩뿌리면 소원이 이루어지는 식으로 말이다.

▮ 개성과 성性

올리비에는 곧바로 피카소와 그의 친구들로 이루어진 이른바 피카소 패거리bande à Picasso의 일원이 되었다. 피카소 주위로 모여든 이 사람들은 어딘가 다들 괴짜 같은 구석이 있고 가난뱅이에다 닥치는 대로 살아가는 이들이었다. 그들 가운데에는 자코브 및 아폴리네르와 더불어 시인 앙드레 살몽André Salmon도 있었다. 또한 피카소는 바토 라부아르에 사는 다른 거주자들과 그들을 찾아온 방문객, 끊임없이 들고나는 예술가들, 모델, 서커스 단원 등과도 친하게 지냈다. 아편은 이 친교 집단이 형성되는 데 아무래도 중요한 역할을 했는데, 그 때문에 황홀한 환희의 순간만큼이나 음울한 위기의 순간도 필연적으로 자주 찾아왔다. 피카소는 여전히 질투심에 사로잡히기 일쑤였고, 이듬해까지 위태로운 관계가 이어졌다. 그러는 사이 청색 시대의 감상을 떨쳐낸 피카소는 보다 강인하며 보다 기본에 충실한 스타일을 추구하기 시작했다.

예술의 측면에서 그는 새로운 성숙의 시기를 맞고 있었다. 자신에게로만 향해 있던 감정의 방향을 외부로 확대해간 그는 감상적 경향을 버리고 관심사를 보다 광범위하게 넓혀나갔다. 무엇보다 자코브, 아폴리네르와의 우정은 1905년 말 마침내 동거녀가 된 올리비에를 향한 감정만큼이나 그에게 강력한 영향을 주었다. 피카소의 예술 세계는 사랑과 아편, 시가 어우러져 보다 폭넓고 보다 깨어 있는 예술로 무르익어가고 있었다.

스타인 남매를 처음 만난 순간, 피카소가 그랬던 것처럼 올리비에도 엄청난 가능성의 냄새를 맡았다. "어느 날 놀랄 만한 손님이 작업실에 찾아왔다."라고 그녀는 일기에 적었다. "리오 스타인과 거트루드 스타인이라는 이

름의 미국에서 온 남매였다. (…) 그들은 아방가르드 화가들을 마음 깊이 존경하고 있었고, 놀라우리 만치 본능적인 감각으로 아방가르드 미술을 이해하고 있었다. 또한 자신들이 하는 일을 정확히 알고 있었으며, 처음 방문한 날 자그마치 800프랑에 달하는 작품들을 구입해 갔다. 우리가 꿈에도 생각지 못한 거금이었다."

이 무렵 거트루드는 이미 피카소 초상화의 모델이 되기로 약속한 상태였다. 스타인 남매는 피카소와 올리비에를 저녁식사에 초대했고, 두 사람은 곧 스타인가에서 열리는 토요일 저녁 모임의 정기 멤버가 되었다.

그러나 그 모임은 피카소에게 여러모로 시험대처럼 느껴지는 자리였다. 프랑스어가 서툴렀던 데다 스타인가에서 총애를 받고 있는 마티스와 곧바로 경쟁 구도에 놓였기 때문이다. 그로서는 특히 그 점이 괴로웠다. 턱수염을 기르고 안경을 쓴 마티스는 모국어인 프랑스어로 특유의 뛰어난 언변과 진지한 태도를 보이며 거칠 것 없이 의견을 개진했다. 사람들을 설득하는 힘이 있었던 그는 상대를 위축시킬 만큼 냉철한 태도를 지녔고, 원숙한 품행 면에서 봐도 피카소가 어울리는 바토 라부아르 및 몽마르트르 나이트클럽의 친구들과 차원이 달랐다. 마티스 옆에 있을 때 피카소는 아마 거의 모든 면에서 자신이 열등하다고 느꼈으리라. 예술적 성취와 성숙한 태도, 또 그 무엇보다 예술적인 대담함에 있어서 말이다.

한편 마티스 역시 피카소가 가진 야망을, 또 천재성—직접 만나보고 판단했든 주변의 수군거림을 듣고서든—을 알아보았을 것이다. 하지만 피카소에게서 위기의식을 느꼈다 할지라도 마티스는 스스로 그 사실을 인정할 준비가 돼 있지 않았고, 남들에게 그런 마음을 드러낼 생각은 더더욱 없었다. 대신 그는 이 스페인 친구를 마치 손아래 동생처럼 생각하려 했던 듯싶다. 피카소한테는 확실히 어딘지 특별한 구석, 그리고 사람을 끌어당기

는 매력이 있었다. 때문에 마티스 내면에서는 적개심보다 너그러운 아량 같은 것이 샘솟았을 것으로 짐작된다.

저녁 모임 때마다 마음이 영 편치 않았지만 피카소는 스타인가에 가는 것이 자신에게 얼마나 도움이 되는지 알고 있었다. 스타인가의 집 벽면을 빼곡히 채운 예술 작품들은 마티스한테 그러했던 것처럼 피카소에게도 큰 자극이 되었다. 올리비에는 이렇게 회고했다. "사람들과의 대화가 지겨워지면 살짝 빠져나와 집안 곳곳에 흩어져 있는 예술품들을 구경했다. 그 집에는 수준급의 중국 및 일본 명화도 많았다. 그래서 어디 구석으로 가서 편안한 안락의자에 몸을 맡긴 채 시간 가는 줄 모르고 아름다운 걸작품을 감상했다."

피카소가 이미 눈치챘듯 올리비에 역시 플뢰뤼 거리에 있는 거트루드의 집, 그리고 마담 거리에 있는 마이클의 집 벽면이 점점 마티스의 작품들로 채워지고 있음을 알아차렸다. 언젠가 마티스를 가까이서 볼 기회가 있었던 올리비에는 그에 대해 "반듯한 이목구비에 덥수룩한 금빛 턱수염을 기른 마티스는 실로 거장다운 외모를 갖추고 있었다."라고 기억했다. 마티스는 온화하고 상냥한 사람이었지만 예술에 관한 화제가 나오면 언제나 "끝도 없이 자신의 생각을 풀어냈다. 논쟁하고 설명하고 상대를 설득하고 동의를 얻을 때까지 그는 쉼 없이 이야기했다. 그는 놀라우리만치 명석한 정신의 소유자였으며 논쟁의 핵심을 명확하고 정확하게 짚어냈다."

피카소가 거트루드의 초상화를 그릴 때면 올리비에도 종종 곁에서 라퐁텐 La Fontaine 우화를 소리 내어 읽어주며 함께 자리했다. 어쩌다 두 여자만 남게 되면 올리비에는 거트루드에게 사연 많은 자신의 지난 연애사, 피카소의 질투심 때문에 힘들었던 일, 예술을 향한 그의 놀라운 헌신과 자신을 향한

애정 등 여러 깊은 이야기를 들려주었다. 아마 마티스에 대해서도 둘이 함께 수다를 떨지 않았을까? 나름의 통찰력이 있었던 올리비에가 보기에 마티스는 평소 하는 말이나 겉으로 드러나는 행동에도 불구하고 "겉보기보다 훨씬 솔직하지 않은" 사람이었다.

불가사의할 정도로 타인의 약점을 알아채는 데 능한 피카소 역시 마티스를 처음 만난 순간 이 사실을 간파했을 것이다. 그가 겉으로는 사회적으로 훌륭하게 처신한다 해도 실은 엄청난 정신적 중압감에 눌려 있다는 사실을 말이다. 마티스는 공황발작과 코피, 불면증에 시달렸고 여러 불확실성으로 괴로워하는 상태였다. 작업실에서 대담한 실험정신을 발휘하고 감정이 이끄는 대로 마음껏 표현하는 데는 그만한 대가代價가 따를 수밖에 없었다. 마티스가 색채를 다루는 방식은 서양 미술 역사에서 일찍이 전례가 없는 것이었다. 따라서 그는 자신이 해방시킨 색채에 스스로 두려움을 느꼈고, 그러한 시도가 과연 타당한지 확신할 수 없었다. 스펄링에 따르면 마티스는 "걷잡을 수 없는 자기회의에 사로잡혀, 자신의 작품을 본 다른 이들이 어떻게 생각하는지 절박할 정도로 알고 싶어 했다."

마티스는 내심 피카소가 그런 감상자 역할, 심지어는 자신의 후배 정도의 역할을 해주기를 바랐을지 모른다. 마티스는 자신의 입지를 탄탄히 하는 데 도움을 줄, 말하자면 조수 같은 사람을 찾고 있었고 이미 드랭과 브라크, 그 밖의 많은 이들이 그의 진영에 속해 있었다. 피카소도 그런 사람 가운데 하나가 되지 말란 법이 있겠는가?

하지만 피카소는 자석 같은 매력을 지닌 인물이었고 마티스도 그 사실을 다른 사람들과 마찬가지로 알고 있었다. 또한 자신이 부러워 마지않는 능숙한 소묘 실력의 소유자라는 사실도 처음 본 순간 알아차렸을 것이다. 그렇기에 아무리 어리다 해도 피카소는 결코 누군가의 시종이 될 만한

인물이 아님을 마티스는 깨달을 수밖에 없었을 것이다.

한편 피카소로서는 작업실에 올 마티스를 따뜻하게 맞이함으로써 그 무렵 스타인가 사람들과의 관계 혹은 마티스와의 경쟁 관계에서 놓쳐버린 주도권을 다소간 회복할 수 있을 터였다. 바토 라부아르는 무질서하고 누추한 곳이었지만 피카소의 세력권이었고, 그는 찾아오는 사람 누구에게나 그곳을 자랑스럽게 소개했다. 올리비에의 표현처럼 "용광로처럼 펄펄 끓는 무더운" 여름철이면 피카소는 종종 옷을 훌훌 벗어던졌다. 그리고 아무렇지도 않게 반라 혹은 완전히 다 벗은 상태에서 "허리에 스카프 한 장만 두른 채" 손님들을 맞았다. 언젠가 거트루드는 캘리포니아에서 온 아가씨 아넷 로젠샤인Annette Rosenshine을 데리고 피카소의 집을 예고 없이 방문한 적이 있었다. 거트루드가 문의 손잡이를 잡고 돌린 순간, 마네의 그림 〈풀밭 위의 점심식사〉에 나오는 장면과 묘하게 비슷한 세 사람이 눈앞에 누워 있었다고 로젠샤인은 기억했다. "가구 한 점 없는 방의 휑한 바닥 위에 어느 매력적인 여자가 두 남자 사이에 누워 있었다. 한쪽 남자가 피카소였다. 옷은 모두 입은 상태였지만 (…) 전날 밤 한바탕 놀고 나서 기진맥진해져 쓰러진 모양이었다. 그들은 일어날 마음도, 일어날 수도 없는 것 같았고, 우리를 붙잡는 어떤 행동도 취하지 않았기에 우리는 그대로 나와버렸다."

다시 말해 바토 라부아르란 공간은 열띤 논쟁이나 긴 토론이 벌어지는 응접실 같은 곳이 아니라 젊음과 열정, 자유로움이 생생하게 살아 숨 쉬는 곳이었다. 그런 가치들은 마티스가 아무리 기를 쓰고 덤벼도 결코 손에 넣을 수 없는 것들임을 피카소는 알고 있었다. 결혼과 아이 및 경제적 책임으로부터 자유로우며 여전히 자기 삶의 주인으로 사는 20대라면 누구나 연장자 앞에서 자신이 가진 자유를 은근히 과시하고 싶어 할 것이다. 설령 스타인가에선 열등감을 느낄 수밖에 없었을지라도, 피카소는 이곳 바토 라부

아르에서는 자신이 우월하다는 것을 분명히 알고 있었다.

스타인 남매와 함께 마티스와 마르그리트가 바토 라부아르 출입문 앞에 도착했을 때, 마티스는 순간 자신과 피카소가 얼마나 다른 삶을 살고 있는지 실감했을 것이다. 스펄링이 지적한 것처럼 피카소가 살아가는 삶의 방식은 마티스도 한때 겪어 익히 아는 것이었다. 과거 여러 해 동안 마티스 역시 발랄한 보헤미안 연인과 가난하게 살며 예술가 친구들과 어울렸다. 돈을 구하지 못해 쩔쩔매기도 하고, 전당포에 시계를 맡긴 적도 있으며, 아무 일이나 하며 외모와 옷차림을 대강 하고 다니기도 했다. 마티스는 아직 그 시절을 낭만적으로 떠올릴 수 없었다. 그때가 바로 엊그제처럼 생생한 데다 그 끝은 대부분 갈등과 다툼으로 귀결되었기 때문이다. 그리고 그 투쟁은 지금도 진행 중이었다. 마르그리트의 생모인 당시의 연인은 떠났고 지금 그 자리엔 아내가 들어와 있었다. 함께하면서 힘을 얻기도 했지만 여전히 경제적 형편은 어렵고, 비빌 언덕 없이 불안한 처지였다.

일행과 함께 피카소의 작업실로 들어설 때 거트루드는 아마도—이 시점에 대해 우리는 추측을 하는 수밖에 없다—투박하면서도 쾌활하게 상대를 무장해제시키는, 이른바 비프스테이크 웃음(beefsteak laugh, 거트루드가 비프스테이크를 유독 좋아해서 친구가 비유적으로 쓴 표현_옮긴이)을 껄껄 터뜨렸을 것이다. 리오는 어디 새로 나온 그림이 없나 눈을 반짝이며 방 안을 두리번거렸으리라. 뭔가 흥미로운 새로운 미술 양식을 피카소가 시도하진 않았는지 살피면서 말이다. 리오와 거트루드는 두 예술가 사이에 뭔가 긴장감이 흐르는 징후가 없는지도 살폈을 것이다(라이벌 의식은 이들 남매 사이에도 굳건히 형성되어 있었고, 이는 이들을 자극하는 원동력이 되었다). 한편 올리비에는 상냥함과 존경하는 마음을 담아 마티스를 맞이했을 것이나, 피카소 쪽에서는 모종

의 두려움을 느꼈을 듯싶다. 그녀는 훗날 당시를 떠올리며 "마티스는 항상 조금도 흐트러진 모습을 보이지 않고 때때로 빛이 났다. 그에 반해 피카소는 어딘지 소심하고 수줍어하며 약간 시무룩해 보였다."라고 술회했다. 긴장을 풀어주기 위해 올리비에는 마르그리트에게 상냥하게 말을 걸고 그녀를 챙겨주었을지 모른다. 어쩌면 올리비에 자신이 페르셰롱과 살았던 끔찍한 시절, 유산을 한 뒤 더 이상 아이를 가질 수 없게 된 탓에 아이들을 좋아했을 수도 있다(바로 이 무렵 피카소는 이 사실을 알게 되었고, 이는 그에게 새로운 소재를 제공해주었다. 원래 그림이라는 수단으로 상대를 희화화하는 데 주저하지 않았던 그는 아이에게 수유하는 어머니 이미지를 이 시기에 많이 작품화했는데, 거기에는 일종의 가혹한 질책의 의미도 담겨 있었다).

추측컨대 마티스는 피카소와 마르그리트에 대한 화제를 꺼내면서 요즘 자기 아이들이 그리는 그림에 비상한 관심을 가지고 있다는 이야기도 했을 것이다. 이는 피카소의 입장에서도 흥미를 자극하는 얘기였을 터다. 최근 자신의 그림에 나타나고 있는 천진난만하고 순수한 느낌과도 통하는 것이었으니 말이다. 하지만 그는 무엇에 관심이 생기거나 영향을 받으면 그것을 단순하게 넘기지 않는 경향이 있었고, 그가 그렇게 심오하게 파고드는 대상은 거의 항상 성性과 연관되어 있었다(이 사실을 당시 이해하지 못했을 수도 있는 마티스 역시 얼마 후엔 잘 알게 된다). 성, 그리고 그와 관련해 시각적으로 소유하고자 하는 충동은 피카소가 사물을 바라보는 하나의 방식이었다. 리오 스타인은 피카소가 드로잉이나 판화를 볼 때 "무엇이든 빨아들이는 듯한 시선으로 응시하기 때문에 종이 위에 뭔가 남아 있다는 게 놀라울 정도였다."라고 말했다. 올리비에를 비롯해 피카소를 거쳐간 많은 여자들과 소녀들도 이구동성으로 피카소가 정말 그런 식으로 자신들을 보았노라고 증언했다. 그렇기에 당시 마티스는 마르그리트를 응시하는 피카소의 시선을

불편한 마음으로 지켜보았을지 모른다.

▌ 삶의 기쁨

그날 피카소의 작업실 벽에 어떤 그림이 있었는지 우리는 알 수 없다. 하지만 아마도 안경 너머 날카로운 시선으로 주위를 살피던 마티스의 눈에는 아직 완성되지 않은 거트루드의 초상화가 들어왔을 가능성이 꽤 높다. 또한 소년, 어머니와 아이, 곡예사의 모습을 담은 피카소의 장밋빛 시대 초기 작들 역시 그대로 노출된 채 놓여 있었을 것이다. 마티스가 보기에 분명 그 작품들은 감탄할 만하고 어떤 면에선 제법 흥미로웠으나 비범하다고 할 만큼 인상적인 작품은 없었다. 당시 마티스 자신이 몰두하고 있던 그림들에 비하면 조금도 혁신적이라 할 만한 부분이 없었기 때문이다. 그러니 마티스로서는 피카소에게 격려하는 말을 건네고 심지어 몇 가지 적절한 질문을 던지는 것이 그리 손해 볼 것 없는 일이었다. 리오 스타인은 마티스가 "누군가에게 의견을 주는 것을 좋아하고" 그것만큼이나 "다른 사람들의 의견을 듣는 것도 좋아했다."라고 전했다. "성숙한 인격을 가진 마티스는 언제나 배우려는 자세를 견지하고 있었다. 늘 어떻게 해서든, 어디에서든, 누구로부터든 기꺼이 배우려 하는 사람이었다."

하지만 누군가의 창의적 노력을 평가한다는 것은 늘 그렇듯 굉장히 민감한 문제를 수반한다. 오해받기 십상이라는 뜻이다. 자칫하다가 한 수 가르치려는 듯한 말이나 뜻하지 않게 가시 돋친 말, 즉 실제로 그렇거나 상상에 의해 그렇게 들릴 수도 있는 은근한 비난조의 말이 튀어나올 수도 있으니 말이다. 어쨌든 마티스가 무슨 말을 했든, 또 그의 전반적인 태도나 특정 코멘트가 어떠했든 간에 장황하게 말하는 마티스 때문에 피카소가 짜

증이 났을 것임은 충분히 상상할 수 있다. 피카소는 "마티스가 말이 정말 많다"고 리오 스타인에게 불평한 적이 있었다. "내가 말할 틈이 없어요. 그래서 그냥 '네, 네, 네' 할 때도 있지요. 하지만 빌어먹을, 정말 하나도 소용이 없더군요."

손님들이 집으로 돌아갈 시간이 되자 피카소와 올리비에는 감사의 인사와 가벼운 농담 그리고 작별 인사를 전하며 마티스와 마르그리트, 스타인 남매를 배웅했다. 손님들이 모두 돌아간 뒤 피카소는 머리가 지끈거렸을 것이다. 우리는 다음과 같은 피카소의 모습을 상상해볼 수 있다. 작업실로 들어가며 피카소는 혼자 있겠다고 한다. 벽에 걸린 자신의 그림들을 뚫어져라 바라보다가 눈을 깜박인다. 그러고는 다른 곳을 쳐다보다가, 다시 그림으로 시선을 돌리고, 그러다 또 눈을 깜박인다. 스타인가에서 보았던 마티스의 그림들과 자기 눈앞의 것들을 속으로 끊임없이 비교한다. 시간이 흐를수록 피카소는 점점 더 단호히 결심한다. 마티스에겐 사실 잃을 게 있었음을 증명해 보이겠노라고.

바토 라부아르를 방문하고 며칠 지나지 않아 마티스는 앙데팡당전에 최신작 〈삶의 기쁨The Joy of Life〉을 선보였다. 작품을 본 리오 스타인은 입을 다물지 못했다. 목가적 이상향인 아르카디아Arcadia를 표현한 이 작품에는 나체로 나른하게 쉬고 있는 사람들과 서로를 끌어안은 남녀, 팬플루트를 연주하는 소년, 손에 손을 잡고 둥글게 춤추는 사람들이 등장한다. 굽이치는 나뭇가지와 지붕 모양으로 우거진 무지갯빛 숲에 둘러싸인 야외 공간에서 사람들은 모두 신나게 뛰어다닌다. 마치 천국을 옮겨 놓은 듯한 모습이지만 어딘지 묘하게 거슬리는 구석도 있다. 인물의 형태가 너무 크거나 작아서 균형이 맞지 않고 비율도 어색하다. 몇몇 인물에는 진한 색깔로 그림자가 둘

러쳐 있다. 이 사람들 사이에 어떤 연관성이 있는지는 알 수 없고, 조금이나마 관련이 있는지 또한 불분명하다. 색채는 황홀할 정도로 선명하고 풍성한 색은 눈을 부시게 할 정도다. 하지만 이 상상의 모습은 현실, 혹은 현실에 접근하려는 어떤 것과도 거의 관련이 없어 보인다. 밝은 색채를 사용하고 면을 순전히 색으로 채우는 방식은 단연 유례가 없는 것이었다. 대부분의 사람들은 그저 당혹스럽다는 반응을 보였다.

하지만 〈모자를 쓴 여인〉 때 그랬던 것처럼, 리오 스타인은 곧 처음의 충격에서 깨어나 〈삶의 기쁨〉을 "우리 시대의 가장 중요한 작품"이라 선언했다. 그가 곧장 구입해 플뢰뤼 거리의 집에 걸어놓은 이 그림은 놀라운 색채로 사람들의 주목을 끌었고, 전시된 수집품 중 사람들의 입에 가장 많이 오르내리는 작품이 되었다.

피카소는 기습 공격을 받은 듯 충격에 빠졌다. 목가적 이상향인 아르카디아라는 개념은 당시 흔하게 다뤄지는 주제였는데, 이는 평온하고 완벽한 행복의 세계인 태고의 이상적 상태로 회귀하려는 시도였다. 지난 반세기 동안 프랑스에서는 로마 시대 베르길리우스Virgil의 목가를 새롭게 해석하려는 일련의 시도가 이어졌고, 프랑스가 정치적 격변에 휩싸이자 낙원에 대한 열망이 예술가와 대중의 마음을 똑같이 파고들었다. 그러한 주제를 반복해서 다뤘던 벽화 작가 퓌뷔 드샤반Puvis de Chavannes은 목가적 이상향에 고전적이고 장엄한 분위기를 더하기도 했다. 또한 폴 고갱은 보들레르의 목가적 시 '여행에의 초대L'Invitaition au Voyage'에 표현된 목가적 이상향의 개념을 받아들여, 제목처럼 이상적 사회를 찾아 실제로 남태평양으로 떠나기도 했다. 낙원의 모습을 형상화한 고갱의 대표작 〈우리는 어디에서 왔는가? 우리는 누구인가? 우리는 어디로 가는가?Where Do We Come From? What Are We? Where Are We Going?〉는 타히티섬에서 파리로 옮겨져 1898년과 1899년 볼라르의 갤러리

에 전시되었다. 마티스도 분명 이 작품을 그곳에서 보았을 것이다.

사실 피카소 역시 그런 고전적이고 목가적인 과거에 대한 향수에 사로잡힌 상태였다. 그는 낙원을 주제로 몇 달째 〈물 먹이는 곳The Watering Place〉이라는 그림을 구상하고 있었다. 물웅덩이 가까이에 벌거벗은 여러 명의 소년과 말이 서 있는 대형 작품이었다. 본질로 돌아가는 그림을 그리고 싶어 했던 그는 현대 도시의 소란스러움으로부터 멀리 떨어진, 태고의 소박함과 꾸밈없고 순수한 세계로의 회귀를 그 안에 담고자 했다. 이를 통해 새로운 차원의 시도를 야심차게 펼쳐 보일 계획이었다.

하지만 마티스의 그림을 본 순간 그는 한 발 늦었다는 것을 알았다. 피카소는 〈물 먹이는 곳〉을 단념했다. 〈삶의 기쁨〉 옆에 놓였을 때 그다지 새로운 시도로 보이지 않을 게 분명한 작품을 내놓는 것은 아무 의미가 없었다. 마티스의 〈삶의 기쁨〉은 그리스나 고갱, 퓌뷔 드샤반의 작품을 진부하고 맥없이 모방한 것이 아니라, 누가 봐도 마티스 자신이 창조한 새로운 세계를 완벽히 구현한 작품이었다.

이후 18개월에 걸쳐 일어난 일은 현대 미술사 어디서도 볼 수 없는 한 편의 흥미진진한 드라마였다. 똑같이 천부적인 재능을 타고났으나 감성과 기질 면에서 완전히 달랐던 두 천재가 '누가 진정으로 근본적인 독창성을 성취할 것인가'를 놓고 겨루는 한 판 승부가 벌어진 것이다. 궁극적으로 그 싸움에서의 승리는 누가 위대한 작가로 선택되느냐에 달려 있었다. 하지만 보다 직접적으로는 한 사람이 상대를 얼마나 진실로 알아보고 인정할 것인가, 또 한쪽이 다른 쪽에 대항해 자신의 고유성을 얼마나 지킬 것인가—다시 말해 의도적으로 하나의 경향을 고수하면서 무엇을 볼 것인가, 혹은 보지 않을 것인가—의 싸움이었다.

놀랍게도 마티스는 자신이 그런 싸움 중임을 상당 기간 알아차리지 못한 듯하다. 피카소가 후에 마티스보다 훨씬 유명해진다는 사실을 생각하면 마티스가 그를 초기에 라이벌로 의식했으리란 추정이 가능하지만 실상 그의 행동을 보면 그러한 낌새는 보이지 않는다. 마티스는 자신보다 어린 화가를 존중하고 그와 친구가 되는 걸 반겼으며, 피카소의 작품을 보며 그가 자신에게 도전장을 던지는 것으로 해석한 부분도 많지 않았다.

두 사람은 자주 만났다. 스타인가에서 그냥 얼굴을 보는 정도가 아니라 피카소가 마티스의 작업실을 정기적으로 따로 방문할 정도였다. 두 사람은 뤽상부르 공원을 함께 산책하기도 했다. 방식은 달랐지만 둘 다 카리스마 넘치고 매력적인 이들이었다. 피카소의 프랑스어가 서툴고 둘의 나이 차이도 제법 나지만, 두 사람이 서로 만나는 것을 좋아했으리라 짐작하는 것은 어렵지 않다. 만나서는 많은 당대 작가와 선배 작가들—19세기의 전형적인 라이벌이었던 외젠 들라크루아와 앵그르, 아니면 좀 더 친밀하게 연결되는 마네와 드가, 혹은 고갱과 세잔—에 대해 서로 의견을 나누고 두 사람 모두가 아는 지인들, 이를테면 스타인가 사람들이나 볼라르에 대한 농담도 주고받았을 것이다.

화가로서의 성공에 있어 중대한 기로에 서 있었던 마티스는 외부의 평가에 상당히 촉각을 곤두세우고 있었다. 그는 이 스페인 친구에게 우정의 손길을 내미는 자신을 남들에게 꽤나 보여주고 싶어 했다. 피카소에게 격려와 칭찬의 말을 건네고, 신중하고 사려 깊은 질문을 던지며 자신의 작업실에 초대해서 아멜리와 마르그리트—당시 마르그리트는 작업실에서 모델이 돼주고 화구 정리를 도왔다—를 소개하는 것, 이 모든 건 마티스가 생각했을 때 적절한 처신이자 쉽게 실행에 옮길 수 있는 일들이었다.

물론 어떤 부분에서는 마티스가 긴 안목에서 바라보고 행동한 측면

도 있었다. 당시 마티스와 피카소 및 그 주변의 화가들은 실상 더 큰 전쟁을 수행 중이었다. 그들은 대중의 관심을 쫓는 예술을 하는 현대 미술가였다. 그 일이 상당히 위험하고 보상의 여부도 알 수 없다는 사실은 그들 바로 윗세대 선배들의 삶이 익히 말해주고 있었다. 너무 오랜 기간 가난과 싸웠던 인상주의자들, 가차없이 매도당했던 마네, 스스로 목숨을 끊은 반 고흐, 평생 무명의 고통 속에 살다간 세잔 등이 바로 산증인들이었다. 이 역할 모델들 가운데 아주 일부만이 그들에게 호의적인 운명과 조우했다. 어떤 성취도 쉽게 이루어지지 않았으며, 마티스와 그의 아방가르드 동료들이 더 쉽게 그러한 성취를 이룰 것이라 볼 근거도 없었다. 그러므로 그들로서는 서로가 서로를 지지하는 편이 합리적인 행동이라 할 수 있었다. 모두가 한배를 탄 처지였으니, 한 동료가 성공하면 자신도 분명히 반사이익을 누릴 거라 여길 수 있었기 때문이다.

이것이 마티스가 기본적으로 가진 생각이었다. 물론 이미 자리를 잡은 화단畫壇의 선두주자였으니 그의 이러한 태도는 동지애를 가장한 일종의 노블레스 오블리주의 성격으로 해석할 수 있을 것이고, 또 그가 충분히 취할 법한 태도였다. 하지만 피카소의 계산은 전혀 달랐다. 이제껏 자신의 뛰어난 재능을 알아본 사람들에게 항상 둘러싸여 있었던 그에게 있어 누군가의 뒤를 따르는 추종자가 된다는 건 전혀 받아들일 수 없는 일이었다.

여러 해가 지난 뒤 마티스는 피카소를 두고 이렇게 말했다. 피카소는 자신이 "어떤 종류의 재주넘기를 시도하든 결국은 고양이처럼 두 발로 잘 착지할 것"을 알고 있는 사람이라고 말이다. 이에 대해 피카소는 이렇게 화답했다. "네, 그건 정말 사실입니다. 일찍부터 저는 균형 감각과 구성 감각을 넘치도록 갖고 있었거든요. 어떤 어려운 과제에 도전한다 해도 화가로서 뼈

를 깎는 노력을 하며 도전할 리는 없을 겁니다."

1906년, 화가로서 뼈를 깎는 노력을 경주하고 있던 쪽은 마티스였다. 그리고 그 결과를 지켜보던 피카소는 난생 처음 비틀거렸으나 자신이 가진 본능적 감각을 충실히 따름으로써 재빨리 균형을 회복할 수 있었다. 하지만 충격은 일회성으로 그치지 않았다. 지금까지 본 어떤 작품보다 더 대담하고 더 밝고, 더 기본에 충실하며, 더 눈부시고, 파격적이며 눈길을 끄는 새로운 작품이 마티스의 작업실과 스타인가 벽면 위에 연달아 등장함에 따라 그 충격은 매주 반복되었다. 1906년, 그리고 1907년이 넘어서까지 피카소는 자신이 눈으로 보고 있는 것을 이해하기 위해 기존의 판단 체계를 끊임없이 재정립해야 했다. 이렇게 무척이나 압박을 느끼는 상황에서—마티스는 자신이 가진 여러 이론을 항상 분명하게, 또 훌륭히 설명했다—스타인가 사람들은 점점 급증하는 손님들을 상대로 마티스를 홍보하기에 여념이 없었다. 반면 피카소는 부루퉁한 얼굴로 자신의 작품에 관해 사람들이 질문하면 급하게 답변을 내놓았다(실은 그 자신도 정답을 몰랐다). 그가 기존의 판단을 재고하는 데 쏟는 노력은 이만저만한 게 아니었다.

몽마르트르 언덕으로 돌아가서야 피카소는 비로소 마음이 편해지곤 했다. 스타인가의 토요일 정기 모임 뒤 일요일을 맞으면 피카소와 올리비에는 오래도록 늦잠을 잤고, 11시 무렵 자리에서 일어나 생피에르 광장에 있는 야외 시장으로 향했다. 시장 아래쪽에는 당시 미완성 상태였던 사크레쾨르 대성당이 자리했다. 피카소는 노동자들이 입는 작업복 차림이었고 올리비에는 스페인식 만틸라(주로 스페인의 여성들이 의례를 목적으로 머리에 쓰는 베일이나 스카프_옮긴이)를 둘렀다. 삶이 생동하는 시장의 모습은 지난 한 주간 작업실에서 조바심 치고 스타인가에서 시달린 피카소로 하여금 다시 삶의 활기를 느끼게 해주었다. 올리비에는 피카소가 "노동 계급의 온갖 소란

스러움을 사랑했다"고 말했다. "그것은 자신에게만 침잠해 있던 상태에서 그를 꺼내주고, 온통 예술 창작에 사로잡힌 삶으로부터 한 발짝 떨어지게 해주었다."

성공을 향한 마티스의 여세는 계속 이어졌다. 〈삶의 기쁨〉은 스타인가 사람들뿐 아니라 또 다른 대부호의 관심을 끌었으니, 바로 러시아 섬유산업의 거물 세르게이 시츄킨Sergei Shchukin이었다. 쉰여섯의 그는 1년 전 아내와 어린 아들을 잃고 실의에 빠져 있던 중, 환영幻影의 세계를 표현한 마티스의 그림을 보고 형언할 수 없는 감동을 받았다. 시츄킨은 볼라르에게 그림을 그린 화가를 소개해달라고 부탁했고, 그렇게 해서 그 후 10년에 걸쳐 마티스의 가장 용감하고 가장 중요하며—마티스의 그림에 매료되어 그 무렵 오직 그의 작품만 수집하기 시작했던 세라 스타인 다음으로—가장 믿음직한 후원자가 되었다.

풍성한 색채와 폭발할 것 같은 자유분방함, 놀라운 관능이 장대하게 펼쳐지는 작품 〈삶의 기쁨〉을 보기 위해 수많은 관람객들이 구름처럼 플뢰뤼 거리 27번지와 그 뒤쪽 마담 거리 58번지로 몰려들었다. 이제 파리에서 이 두 집은 현대 미술에 관심 있는 사람이라면 반드시 가봐야 할 중요 명소로 떠올랐다. 사실 당시에는 많은 사람들이 현대 미술에 관심을 갖고 있었다. 때는 새로운 세기가 시작된 지 6년이 흐른 시점이었고, 이전에 없었던 새로운 것을 시도하려는 정신이 사회 전반에 퍼져 있었다. 19세기의 파리는 전 세계의 수도로 군림했다. 하늘을 뚫을 듯한 탑과 북적이는 번화한 대로, 만국박람회, 지하의 공압 튜브 전송 시스템, 기라성 같은 철도역을 갖춘 파리는 새롭게 접어든 20세기에도 계속 막강한 영향력을 유지할 수 있을까? 사람들은 무언가를 발견하기 위해 파리로 몰려들었다.

당시 뤽상부르 박물관Luxembourg Museum은 정기 살롱전과 관련된 불협화음이 끊이지 않았지만, 당대의 최신 작품 중 정부에서 공식적으로 인정한 것들을 볼 수 있는 유일한 장소였다. 하지만 근래 미술계의 발전, 즉 스타인가 사람들이 열광하고 있는 새로운 미술 사조의 출현으로 이제 이 박물관을 가득 채운 인습적인 풍경화와 초상화, 역사화들은 구시대의 작품으로 비춰졌다. 플뢰뤼 거리 근처로 가면 훨씬 더 흥미진진한 작품들이 있었다. 그곳에서는 마네, 세잔, 보나르, 모리스 드니Maurice Denis, 들라크루아, 툴루즈 로트렉Toulouse-Lautrec, 르누아르의 작품들과 함께 마티스와 피카소의 최신작들을 볼 수 있었다. 봄에 열린 마티스의 두 번째 회고전에서 스타인가 사람들은 그의 작품을 대거 구입해놓았다. 그해 말이 되자 마담 거리에 있는 세라와 마이클의 집 벽면은 마티스가 최근 완성한 작품들로 빈틈없이 채워질 정도에 이르렀다.

처음 스타인가에서는 찾아오는 손님이 있으면 그때그때 맞았다. 하지만 작품을 보여달라는 요청이 쇄도하면서 그에 따르는 불편함이 감당할 수 없는 수준에 이르렀고, 특히나 플뢰뤼 거리의 아틀리에를 집필실로 쓰기 시작한 거트루드의 경우엔 더더욱 그랬다. 그리하여 스타인가에서는 사람들의 방문 시간을 토요일 저녁 시간으로 제한하고, 추천장을 소지한 이라면 누구나 두 집을 구경할 수 있도록 했다. 하지만 제대로 된 환경에서 그림을 감상할 수 있게 하는 것도 쉬운 문제는 아니었다. 당시 스타인가에는 아직 전기가 들어오지 않았는데, 강렬한 색채를 강조한 마티스의 작품은 결코 촛불 불빛으로 감상하기에 이상적인 작품이 아니었기 때문이다(반면 피카소의 작품은 촛불에 비춰서 보면 마법처럼 그림의 맛이 살아났고, 피카소는 평생 그러한 효과를 즐겼다). 결과적으로 방문객 상당수는 낮에 다시 오게 해달라고 부탁기에 이르렀고 스타인가 사람들은 그 부탁들을 차마 거절하지 못했다. 볼

라르의 평에 따르면 그들은 "세상에서 가장 손님 대접을 잘하는 이들"이었고, 그리하여 관람객 수는 갈수록 늘어갔다.

많은 사람들이 거쳐감에 따라 스타인가를 방문하는 것은 곧 전시회 관람과 거의 같은 일이 되었다. 그곳은 일종의 극장과 다름없었고, 예술가와 수집가들에겐 생각할 거리를 던지는 꽤나 진지한 장소가 되었다. 그러나 회의적인 대중에게까지 그런 건 아니었다. 그들은 벽에 걸린 그림과 그 주변의 엄숙한 분위기에 어리벙벙해 하고 당혹스러워하며 밖으로 나왔다. 두 입장의 경계에 걸쳐 있었던 피카소는 당황한 회의론자들 편에 서고 싶은 충동을 느꼈을지 모른다. 왜냐하면 그들이 그토록 보고 싶어 발버둥치는 작품은 마티스의 것이었기 때문이다. 피카소 자신도 그것을 보고 싶어 발버둥치기는 매한가지였다.

볼라르 역시 스타인가를 방문한 사람들 가운데 하나였다. 4월 말, 그는 총 2,200프랑(현재의 약 1만 달러에 해당)에 달하는 그림들을 마티스의 작업실에서 싹쓸이하다시피 사들였다. 마티스에게 그 돈은 넝쿨째 굴러온 호박이었다. 볼라르를 그리 신뢰할 사람이라 여기지 않았던 그로선 자신의 그림을 팔고 싶지 않았을지도 모른다. 하지만 현실은 녹록치 않았고, 마침 시기도 잘 맞아떨어졌다. 작품이 점점 주목을 받고 있긴 했으나 당시 마티스의 재정 상태는 여전히 파산 직전이었기 때문이다. 그보다 얼마 전 스타인가에서는 〈삶의 기쁨〉의 대금 지불을 연기해달라는 요청을 해왔다. 1906년 4월 18일에 샌프란시스코를 덮친 지진으로 그들의 금융 상태 역시 불확실한 상황에 놓여버린 것이 그 이유였다.

그리고 불과 1~2주일 후, 리오 스타인의 편지를 받은 마티스는 깜짝 놀랄 만한 소식을 접했다. "당신이 알면 기뻐할 소식이 있습니다. 피카소가

볼라르와 거래를 했다는군요. 그림 전부가 팔린 것은 아니지만 여름 동안, 아니 어쩌면 더 오랫동안 마음 편히 지낼 만큼 충분히 많이 팔았답니다. 볼라르가 사들인 스물일곱 점 가운데 대부분은 예전에 그린 것들이고 몇 점이 최근 완성한 작품이라더군요. 하지만 모두 중요한 작품은 아니랍니다. 피카소는 그림 가격에 매우 만족해했고요."

피카소가 볼라르에게 그림을 판 것은 실로 엄청난 쾌거였다. 그 무렵 피카소는 작업실에서 큰 좌절감을 느끼고 있었다. 거트루드가 아흔 번이나 의자에 앉았지만 초상화는 아무런 진전이 없었다. 피카소가 처음에 생각했던 것은 앵그르의 루이 프랑수아 베르탱Louis-François Bertin 초상화처럼 화면을 가득 채울 만큼 인물을 크게 그리고 그 자세에서 은연중 권위적인 태도를 드러내게 하는 것이었다. 그러나 이 단순한 아이디어는 고통스러운 시련의 시작이었다. 끊임없이 새로운 문제가 도출되고 부족한 부분이 새로이 추가되는 등 자신이 원하는 방향으로 도무지 그림이 그려지지 않았던 것이다. 마티스의 작업실이나 스타인가를 방문하고 돌아올 때마다 문제는 더 꼬여갔다. 아무리 봐도 초상화의 전체적인 콘셉트가 충분히 파격적이지 않았다.

모델을 세우고 그리는 작업 자체도 쉽지 않은 일이었다. 그와 거트루드, 이따금 올리비에만 작업실에 있는 게 아니라 가끔은 리오도 작업실에 들렀다. 그런데 스타인가 사람들 누구든, 특히 리오는 입만 열었다 하면 마티스 얘기를 했기 때문에 피카소는 마치 마티스가 그 자리에 와서 어깨 너머로 자신을 내려다보는 것 같은 느낌이 들었다.

결국 그의 좌절감은 극에 달해 폭발하고 말았다. 그는 거트루드의 얼굴을 문질러 지워버리고선 그녀에게 작업 중단을 통보했다. "이제 당신을

봐도 당신 모습이 제대로 보이지 않는군요."

▌근본적인 독창성

이후 위대한 휴식의 시간이 뒤따랐다. 여름이 다가오고 있었고, 볼라르에게 그림을 팔아 생긴 뜻밖의 큰돈도 수중에 있었다. 마티스와 피카소 모두 파리를 떠났다. 특히 피카소는 바토 라부아르와 스타인가에서의 저녁 모임, 그리고 무엇보다 마티스로부터 벗어날 필요가 있었다.

북아프리카로 건너간 마티스는 알제리에서 2주를 보낸 후, 다시 지중해를 건너 콜리우르로 가 그곳에서 10월까지 머물렀다. 그 사이 고국 스페인으로 향한 피카소는 올리비에와 함께 먼저 바르셀로나에 들른 뒤 피레네 산맥에 자리한 고솔이라는 외딴 산악 마을에 여장을 풀었다.

바르셀로나 방문은 금의환향과도 같았다. 옛 친구들과 함께 있노라니 피카소는 다시금 과거의 축복받은 신동으로 돌아간 기분이었다. 국내에선 충분히 많은 이들을 감동시켰으니 예술계의 중심인 파리로 가는 것 외엔 달리 선택의 여지가 없었던, 촉망받는 젊은 예술가로 돌아간 듯한 기분 말이다. 그 사이에 가로놓인 5년의 세월은 결코 호락호락하지 않은 시간이었다. 하지만 이제 그의 진가를 알아본 스타인가 사람들과 새로이 자신감을 불어넣어준 볼라르 덕분에 피카소는 마침내 자신의 능력을 입증할 수 있게 되었다. 그는 가족 및 옛 친구들과 재회해서 행복했고 새 연인 올리비에를 자랑스레 소개할 수 있어 기분이 좋았다. 한마디로 마음의 위안을 얻고 자신에 대해 흔들렸던 마음을 다잡는 방문이었다.

이어 연인이 도시를 탈출해 찾아든 고솔에선 훨씬 더 큰 행복이 기다리고 있었다. 외딴 시골마을에서 보낸 그 시간은 두 사람에게 일종의 허니

문이었고, 피카소가 화풍에 큰 변화를 시도한 새로운 시기이기도 했다. 피카소에게 있어 '연애'와 '창작을 위한 자극'이란 두 요소는 뗄 수 없는 관계였고 그것은 한평생 이어졌다. 하지만 그 연결고리가 고솔에서 보낸 이때보다 더 강력하고 감동적인 경우는 없었다.

그들은 고솔의 한 여인숙에 머물렀는데, 피카소는 여인숙 주인인 아흔 살의 전직 밀수업자 호셉 폰트데빌라Josep Fontdevila를 여러 번 모델로 세우고 그의 모습을 화폭에 담았다. 피카소와 올리비에는 마을 주민들의 일상 속으로 섞여 들어갔고, 고솔의 수호성인을 기리는 지역 축제인 산타 마르가리다 페스티벌을 비롯해 여러 곳의 축제를 둘러보고 함께 즐겼다. 골치 아픈 도시의 번잡함과 신경 써야 할 금전 문제가 감쪽같이 사라진 곳, 시인과 포르노 작가와 마약과 바토 라부아르의 통속극이 없는 곳, 미술상과 수집가 및 동료 예술가들로 인한 중압감이 존재하지 않는 바로 그곳에서 마침내 그들은 새로이 태어나기 시작했다. 피카소는 올리비에를 숭배의 대상이나 좌절의 원천이 아닌 그저 사랑하는 연인으로 바라볼 수 있었다. 올리비에는 훗날 이렇게 회고했다. "스페인에서 본 피카소는 파리에서 보았던 그와 영 딴판이었다. 명랑하고 상냥했으며 재기발랄하고 생기가 넘쳤다. 또한 좀 더 차분하고 균형 잡힌 방식으로 무언가에 집중할 수 있었다. 한마디로 그는 마음이 편해 보였다. 그는 행복감을 뿜어냈고, 성격과 태도도 다른 사람 같았다."

올리비에 역시 지금껏 살면서 그토록 만족스러운 적이 없었다. "고산지대의 공기는 깨끗했고 우리 아래로는 구름이 떠다니기도 했다. 그리고 마을 사람들은 놀라울 정도로 인정 넘치고 손님에게 극진했으며 속임수라고는 몰랐다. 우리는 이런 게 행복이란 사실을 깨달았다."

이 모든 것은 피카소의 예술적 잠재력을 끄집어내는 불쏘시개 역할을 했다. 마티스가 어촌 마을 콜리우르에서 많은 영감을 받았던 것처럼 고솔은 피카소에게 큰 자극을 주었다. 콜리우르에서 마티스가 농부들의 춤에 잠시 깊은 관심을 보였듯 피카소 또한 주민들의 춤을 관심 있게 보며 기록했다. 연인의 몸이 발산하는 강력한 마력 탓인지 그의 그림 속 선들은 보다 맹렬해지고 보다 단호해졌으며, 그 결과 경제성 있는 단순한 선으로 부피와 덩어리감을 더욱 강조할 수 있기에 이르렀다. 지난 수년 동안 그가 집중해서 그렸던 수척한 얼굴의 곡예사들과 연약해 보이는 청년들의 모습은 이제 불룩한 배와 근육질 팔, 굵은 허리에 풍만한 가슴이 있는 몸으로 대체되었다. 피카소가 이 시기에 그렸던 이미지들을 보면 마치 그는 눈에서 혼란과 거짓된 감정을 깨끗이 씻어내버린 듯하다. 항상 눈앞에 어른거렸던 마티스라는 왜곡된 프리즘을 걷어내고 어느 순간 세상을 다시 또렷이 볼 수 있게 된 것이다.

이제 새로운 작품에는 청색 시대 및 장밋빛 시대 초기작에 나타났던 진한 슬픔과 자기연민의 정서가 사라지고 세월이 흘러도 훼손되지 않을 순수한 본질, 즉 고압적일 만큼 초연한 정서가 담겼다. 피카소는 언제나 고전적인 모델들, 즉 그리스의 청년 입상立像 쿠로스Kuros와 이베리아 반도의 고대 조각상, 앵그르의 고전주의적 이상을 마음에 담아두고 있었다. 이런 것들을 통해 그는 본질에 가까운 선과 강렬한 느낌의 누드화—그의 그림에선 체모가 전혀 보이지 않는다— 및 길들여지지 않은 젊음의 태곳적 아련한 향수를 찾으려 했다. 모든 인류가 기억하는 원형原型에는 어떤 이치가 있다. 그것은 일종의 단순화된 비전, 다시 말해 문명 이전에 이미 존재했고 사회적 삶으로부터 철저히 분리된 어떤 것에 닿으려는 시도였다.

그러나 불행히도 전원생활이 갑작스레 막을 내림에 따라 두 사람은 사회적인 삶으로 다시 돌아가게 되었다. 피카소가 친하게 지낸, 열 살 된 폰트데빌라의 손녀딸이 장티푸스—마티스의 딸 마르그리트가 걸렸던 그 전염성 강하고 치사율 높은 세균성 감염병—에 걸렸기 때문이다. 질병에 대한 강한 공포와 여동생 콘치타의 죽음에 관한 기억을 여전히 갖고 있던 피카소는 이 사실을 알자마자 짐을 꾸렸다. 파리로 돌아가는 여정은 길고도 험난했다. 그들은 북쪽의 피레네 산맥을 넘었다. 처음에는 노새를 이용하고—첫 구간에서 야생마 떼를 만나는 바람에 노새 몇 마리가 놀라서 달아났고, 그 과정에서 피카소의 캔버스와 소묘 작품, 조각상을 담고 있었던 짐이 사라지는 큰 피해를 입었다—그다음엔 마차를, 그 뒤엔 기차를 타야 했다.

파리에 돌아온 것은 7월 말이었다. 바야흐로 한여름이었고 바토 라부아르는 찜통처럼 끓어오르고 있었다. 보이는 것은 모조리 쥐들이 갉아놓았고, 침대와 소파에는 빈대가 살고 있었다.

피카소는 거트루드에게 연락해 다시 초상화 작업을 재개할 테니 모델을 서달라고 했다. 그는 이전에 지워버렸던 얼굴 자리에 다시 얼굴을 그려나가기 시작했다. 이번에는 훨씬 단순화되고, 얼굴의 면을 살린 목석같은 느낌의 얼굴이 완성되었다. 초점 없이 짝짝이인 눈은 마치 미래를 내다보는 강한 힘을 내면에 갖고 있는, 앞 못 보는 예지자의 모습을 연상케 했다. 완성된 초상화를 보면 피카소가 이전에 "이제 당신을 봐도 당신 모습이 제대로 보이지 않는군요."라고 토로했던 문제가 비범한 솜씨로 해결되었음을 알 수 있다. 즉, 그는 본다는 행위를 외부가 아닌 내면을 보는 것으로 순전히 새롭게 해석한 것이다.

거트루드는 마티스에게도 자신의 초상화를 그려달라 부탁했지만 마티스는 정중히 거절했다. 그럼으로써 둘 사이에는 보이지 않는 갈등이 생겨

났고, 그 갈등의 골은 마티스와 세라 스타인이 각별한 사이가 되면서 점차 깊어졌다. 하지만 이제 거트루드는 행복했다. 그녀에게는 실력이 무르익어 날개를 활짝 펼 준비가 된 피카소가 있었다. 그가 완성한 초상화는 거장의 작품으로 손색없는 독창적인 것이었다. 여러 면에서 그 초상화는 주목할 만했는데, 특히 마티스의 강렬한 색채를 노골적으로 거부했다는 점—피카소의 작품은 갈색으로 통일되어 있다—이 그러했다. 피카소는 이 외에도 여러 방법으로 자신을 일종의 반反마티스 진영에 세우려 했던 것처럼 보인다. 마티스 및 그의 야수파 동료들이 그린 파격적인 그림들은 원색의 사용뿐 아니라 미완성의 느낌과 세부적 소묘의 부족함이 특징이라 할 수 있는데, 이 때문에 무질서하고 건강하지 못한 그림이라는 비난을 사기도 했다. 그런데 피카소가 새로 완성한 작품은 정상적인 차분한 색채의 것이었고 고전주의적으로 균형 잡혀 있었으며 해부학적으로 정확했다.

하지만 이 정도로는 마티스와 반대되는 자신만의 고유한 세계를 확보하기가 어려웠다. 마티스도 제자리에 멈춰 있는 게 아니었기 때문이다. 〈삶의 기쁨〉을 선보였을 때 마티스는 이미 야수주의에서 멀리 벗어나 있었다. 어쩌면 피카소를 의식한 나머지 자신의 그림에서 감각적으로 다뤘던 색채의 무질서한 측면을 더 다급히 수습하려 애썼는지도 모른다. 그런데 마티스는 그렇게 하기 위해 색채를 누그러뜨리는 것이 아니라—오히려 더 강렬한 색채를 계속 사용했다—그림에 균형과 명료함을 부여하는 대안적인 방법을 사용했다. 이제 그의 그림에서는 드로잉의 역할이 중요해졌다. 그래서 그는 입체감이 없는 평면적 색채를 넓은 면적에 사용하는 가운데, 불룩하게 부풀렸다가 약하게 하는 식의 선을 통해 자신이 추구하는 평온함을 획득할 수 있었다.

그림의 명쾌함을 추구하는 데 있어 마티스는 피카소의 전통적이고 아

카데믹한 선을 사용하기보단 보다 원시적이고 직관적인 접근법을 취했다. 그동안 평론가들은 마티스가 변형을 찬양한다며 수없이 비난해왔는데, 이제 마티스는 그들을 골탕 먹이려는 듯 변형이라는 개념을 오히려 적극적으로 수용했다.

피카소가 거트루드의 초상화에서 부딪힌 문제를 해결했을 무렵, 마티스는 콜리우르에 머물면서 그 고장에 사는 어느 선원의 초상화를 두 가지 판본으로 작업하고 있었다. 콜리우르는 마티스에게 천국이자 안식처와 같은 곳이었다. 굽은 모양의 작은 만灣에 자리한 활기찬 어촌 마을 콜리우르는 최근 피카소와 올리비에가 넘었던 피레네 산맥 기슭의 작은 산들에 둘러싸여 있었다. 야자나무와 뾰족한 아가베나무 수풀, 무화과나무, 대추야자와 바나나 야자나무, 석류나무와 복숭아나무가 마맛자국처럼 듬성듬성 자라고 있는 그 마을은 스페인 국경에서 멀지 않았다. 콜리우르의 유명한 특산물은 소금물에 절인 멸치와 정어리였다. 항구에서는 생선 내장을 꺼내고 소금에 절이는 작업이 이뤄졌고, 버려진 생선 머리가 썩어가는 탓에 늘 코를 찌르는 악취가 떠돌았다. 지리적으로 보자면 콜리우르는 프랑스에서 아프리카와 가장 가까운 지역이라 수세기 동안 아프리카와 무역과 왕래가 이뤄졌고, 그 덕에 무어풍Moorish의 정취가 물씬 풍겼다. 1905년에도 마티스는 드랭과 이곳에서 그림을 그렸고, 그때 그 항구의 강렬한 햇빛 속에서 최초의 야수파 회화가 탄생했다. 이후 불과 1년 만에 다시금 엄청난 가능성의 기대를 품고 마티스는 이곳을 다시 찾은 것이다.

마티스가 그리고 있는 초상화 속 선원은 카미유 칼몽Camille Calmon이란 이름의 10대 소년이었다. 옆집에 사는 그 소년에게 마티스는 편안하게 등을 구부리고 앉으라고 주문했다. 피카소가 그린 거트루드 초상화에서와는

확연히 다른 자세였다. 마티스가 처음 작업한 칼몽의 초상화는 거칠게 그려지긴 했으나 전통적 틀을 벗어나진 않았고, 붓질에는 본질적으로 여전히 야수파의 느낌, 말하자면 뭔가 미진하고 미완성처럼 보이는 느낌이 깃들어 있었다. 똑같은 크기로 작업에 들어간 두 번째 초상화는 첫 번째 것을 자유롭게 모사한다는 느낌으로 시작했다. 하지만 자신의 그림에서 표현력을 극대화하는 방법에 대해 골몰하고 있었던 마티스는 곧 윤곽선을 변형시켜 소년의 얼굴을 단순하고 밋밋하게 표현했으며, 인물의 실루엣과 옷의 주름을 통해 나타나는 운율 및 리듬을 과장했다. 첫 번째 초상화에서 다채로운 색으로 표현됐던 배경은 두 번째 초상화에서 분홍색으로 균일하게 처리되었다. 또한 바지와 셔츠에도 색을 꽉 채움으로써 뭔가 스며들 틈이 있었던 불완전한 느낌을 없앴고, 균일하고 평면적이며 색으로 뒤덮인 상태로 변모시켰다.

첫 번째 그림은 전통적인 기준으로 볼 때 충분히 독특한 작품이었다. 하지만 두 번째 그림은 혼신의 힘을 다한 패러디 작품 정도로 보일 가능성이 다분했다. 자신이 그린 작품을 놓고 또다시 평정심을 잃은 마티스는 사람들이 보일 반응을 생각하며 초조한 기분에 사로잡혔다. 그는 파리로 돌아가 리오 스타인—그가 기대할 수 있는 최고로 호의적인 관람객이었다—에게 이 그림을 보여주며 콜리우르의 우체부가 그린 것이라고 소개했다.

그러고 나서 금세 "내가 그린 실험작"이라 실토했으니 가볍게 던진 농담이라 할 수도 있지만, 이는 한 가지 분명한 사실을 시사한다. 마티스는 자신의 파격적인 시도와 내적인 확신이 사회적으로는 받아들여지지 않을 수도 있겠다고 생각했음을 말이다.

자신의 작품을 타락한 그림이라 비난하며 모욕했던 목소리들이 여전히 귓가에 생생하지만, 보다 응축되고 강력한 어떤 목표에 도달할 수 있는

궁극적 방법은 윤곽선과 대상의 비율을 왜곡하는 '변형'이라는 확신이 마티스에겐 점점 강하게 들었다. 스스로 한 걸음 한 걸음 나아가 얻게 된 이 결론은 마티스의 친구이며 시인이자 예술평론가인 메시슬라 골베르Mécislas Golberg가 분명하게 밝혔던 개념들과도 일맥상통한다. 골베르는 당시 임종이 멀지 않은 상황에서도 마티스가 출판하려는 짧은 에세이의 집필을 돕고 있었다. 골베르는 예술에 관해 이렇게 밝혔다. "예술에서 모든 표현의 기본은 변형이다. 개성이 강하면 강할수록 변형도 더욱 뚜렷해진다."

마티스도 이 주장에 동조했다. 그는 예술에 관한 신념 중 가장 핵심을 이루는 것이 무엇보다 표현에 관한 생각이라 여겼다. 또한 변형을 할수록 작가가 나타내려는 바가 명료해진다는 역설이 설득력 있다고 느꼈으며 그러한 역설이 마음에 들었다.

리오는 나중에 〈젊은 선원Young Sailor〉 두 번째 판본에 대해 "첫 번째 그림을 억지로 변형시킨 것"이라 혹평했고 구입을 하지도 않았다. 세라와 마이클 스타인 역시 두 번째 초상화가 아닌 첫 번째 판본만 구입했다. 아마 마티스가 그때까지 내놓은 어떤 작품보다도 받아들이기 어려웠던 모양이다. 물론 피카소에게는 어떤 그림보다 흥미를 자아내고 그래서 마음을 어지럽히는 그림으로 보였지만 말이다.

개성을 강화하는 것은 이상의 문제가 아닌 욕망의 문제이기도 하다는 것이 피카소의 생각이었기에 그 역시 골베르의 주장에 끌릴 수밖에 없었다. 하지만 작품에 변형을 적용하려면 자신만의 방식으로 할 필요가 있었다. 피카소가 흥미롭게 보고 있는 변형의 대상은 마티스가 시도한 강렬한 색채의 사용 및 그 과정에서 강조하게 된, 평면화가 아닌 삼차원적 인식과 관련된 조각적인 것이었다. 피카소가 마티스를 의식하며 이제 막 생산해내기 시작한 조각적 변형은 부분적으론 올리비에의 육체가 가지는 직접

적인 관능성, 동시에 그가 최근 발견한 이베리아 반도의 고대 조각상의 영향을 받아 촉발되었다. 청동기 시대와 로마 점령기 사이의 오랜 기간 동안 이베리아 반도에서 만들어진 석상 조각품들은 원초적이고 투박하며 가공되지 않은 순수함과 더불어 아시리아와 페니키아, 이집트의 영향도 간직하고 있었다. 피카소는 출토된 지 얼마 안 된 이들 기원전 6세기와 5세기의 이베리아 반도 조각상을 루브르 박물관에서 발견했다. 무표정하고 단순한 형태의 조각상들은 그의 마음을 한순간에 사로잡았다. 무엇보다 그것들은 스페인 땅, 그것도 안달루시아 지역에서 빚어진 예술품이었으니 피카소로서는 전매특허라도 얻은 기분이었다.

그 영향은 곧 파격적인 작품의 탄생으로 이어졌다. 공기를 불어넣은 듯 부푼 몸의 벌거벗은 두 여자가 옆으로 서서 서로 마주보고 있는 모습을 담은 누드화였다. 이들의 다리는 뭉툭하고 가슴은 덩어리 같았으며 얼굴은 얼마 전 완성한 거트루드의 초상화에서처럼 면으로 깎이고 단순화되어 있었다. 전체적으로 기묘한 느낌을 주지만 이 그림은 이상하게도 이제까지 선보인 피카소의 어떤 작품보다 강하게 마음을 사로잡았다.

피카소의 예술 세계에 영향을 미친 것들을 논하자면 우선 이것저것 수집하기 좋아했던 그의 성향을 거론해야겠다. 그의 번뜩이는 두 눈으로 집어삼키고 소화해서 새로운 무엇으로 바꿀 수 없는 것은 이 세상에 없었다. 하지만 이 무렵에 이르러 그는 그때까지 창작해온 작품 가운데 자기만의 독창적 색채가 드러난 것은 없다는 사실을 깨달은 듯싶다. 또한 마티스의 회화만큼 또렷하게 모던한 경향을 보이는 작품도 찾기 어려웠다. 지금까지 피카소는 툴루즈 로트렉 단계와 엘 그레코El Greco 단계, 그리고 반 고흐와 고갱 단계를 거쳤다. 또 잠시 퓌비 드샤반과 앵그르, 그리스 미술, 최근에는 카탈

루냐의 로마네스크 작품과 이베리아 반도의 조각상들에 마음을 뺏기기도 했다. 이 모든 것들이 그에겐 참으로 매혹적이었다. 하지만―어쩌면 당연하게도 그는 스물다섯에 불과했으니―지금까지 기울인 노력에 *진짜*는 없었다. 독자적 세계를 구축하기에는 아직 부족한 실력이고, 그곳을 향해 나아가고 있음은 확실하지만 아직 도착하진 못했다는 점 또한 그만큼이나 분명했다. 특이한 변형을 시도했던 작품 〈두 여인의 누드Two Nudes〉는 그가 목표 근처에 거의 다다랐음을 보여주었다. 이 작품을 보면 여러 영향을 받아 그려졌다는 것, 그리고 피카소가 자신의 목표에 도달하는 중간 단계에 있었다는 것을 알 수 있다. 하지만 아직도 무언가 남아 있었다. 참신하고 대담한 어떤 것, 그 말고는 어느 누구도 할 수 없는 그 어떤 것이.

바로 이즈음, 그러니까 1906년 말을 향할 무렵 피카소는 세상에 내놓으면 즉각 자신을 마티스보다 우위에 서게 해줄 만한 모종의 그림을 계획하기 시작했다.

처음 구상했던 것은 성병과 죗값이라는 문제를 성적으로 풍자하는 그림이었다. 하지만 결과적으로는 매음굴에 모인 다섯 매춘부가 자신들의 몸을 전시하듯 내보이며 공격적인 시선으로 관객을 노려보는 모습을 담은 그림이 되었다. 완성된 형태를 보면 다섯 명의 여인들이 간결하게 분절된 공간에 출현하는데, 그 공간의 주된 색상은 비현실적인 분홍색과 차가운 파란색, 중립적인 갈색이다. 후에 〈아비뇽의 처녀들〉이란 제목이 붙는 이 작품은 완전하게 완성되기까지 오랜 시간이 소요되었다[도판 7].

〈아비뇽의 처녀들〉의 콘셉트를 구상하는 데 영감을 준 것은 부분적으로 아폴리네르의 포르노 소설 『일만 일천 번의 채찍질Les Onze Mille Verges』이었다. 아폴리네르는 원고 상태에서 피카소에게 이 소설을 보여주었다. 시

체성애증, 남색, 매음굴에서 벌이는 난교 파티 등 극단적인 사드식 성적 유희를 다룬 이 소설에 피카소는 높은 점수를 주었다. 물론 그 외에도 영감을 불어넣어준 것들은 많았다. 피카소 자신의 사창가 경험을 비롯해 카사헤마스의 자살과 그 후 이어진 제르멘느와의 연애 이후 갖게 된 생각, 즉 성과 죽음, 그리고 예술 창작을 위한 상상력은 긴밀한 관계에 있다는 생각도 많은 영향을 미쳤다.

그는 이번 그림을 어느 누구도 그릴 수 없는 것이 되게끔 만들겠다고 결심했다. 이를 위해서는 자신의 성적 집착을 솔직히 드러내는 방법밖에 없다고 직감했던 듯싶다. 무언가를 보고자 하는 욕망과 보지 않으려는 욕망 사이에서 벌어지는 치열한 내적 싸움을 말이다. 이 그림은 기본적으로 매음굴을 배경으로 하는 관음주의를 표현하고 있다. 그렇기에 그 욕망 역시 기본적으로는 소녀와 여인들을 향한 피카소의 감정과 가장 관련이 깊다. 또한 강력한 동시대 작가 마티스에 매료된, 그래서 관음주의적 성격을 취하게 된 그의 경쟁심리와도 관련 지어볼 수 있다. 피카소는 마티스가 어떤 그림을 그리는지 보고 싶었지만 동시에 마티스에게 이러한 욕망을 숨겨야하니 그것을 도무지 알아볼 수 없는 무언가로 변모시켜야 했다.

〈아비뇽의 처녀들〉의 창작은 묻혀버린 드라마를 끄집어내 상연하는 것과도 같았다. 피카소는 아홉 달 동안 고통 속에서 그림에 매달렸고 자신이 가진 모든 에너지를 쏟아부었다. 스타인가에서 받은 돈으로 아래층에 작은 작업실을 추가로 얻은 그는 아무도 보지 않는 그곳에 틀어박혀 세상과 단절된 채 주로 밤 시간에 고독하게 그림을 그렸다. 피카소의 친구였던 살몽은 이 시기의 피카소에 대해 "그는 불안해했다. 캔버스를 벽 쪽으로 돌려놓고 붓을 집어던졌다. 그러고선 또 수없이 많은 밤낮 동안 그리고 또 그렸다. (…) 보상 없는 헛된 노동은 결코 아니었다."라고 기록했다.

▌푸른 누드

지난 여름 고솔에서 목가적 삶을 즐긴 뒤 쥐들이 돌아다니는 춥고 허름한 바토 라부아르로 돌아온 다음 피카소와 올리비에의 관계는 삐걱대기 시작했다. 한동안은 스페인에서 뜨겁게 타오른 애정이 유지되었으나, 마티스를 이기겠다는 강박관념에 피카소가 사로잡히면서 올리비에는 점점 그의 관심 밖으로 밀려나기 시작했다. 피카소는 〈아비뇽의 처녀들〉에 대해 그녀와 한마디도 상의하지 않았던 듯하다. 다만 자신이 그리고 있던 창녀의 모습과 올리비에를 비교하는 이야기를 꺼냈을 뿐이다. 성적 질투심도 다시 고개를 들었다. 그녀가 다른 남자와 히히덕거리고 있는 모습이 눈에 띄었을 때 피카소가 사용한 방법은 올리비에가 혼자 돌아다니지 못하게끔 그녀를 작업실에 가두고 자물쇠를 채워버리는 것이었다. 이는 그가 그녀의 잔심부름 모두를 직접 해줘야 했음을 뜻하기도 한다. 처음에 올리비에는 달관한 듯한 반응을 보이며 이렇게 썼다. "그가 질투를 하든 나를 못 나가게 하든 그게 뭐 그리 중요할까?" "그를 떠나 내가 어디서 더 큰 행복을 찾을까?" 하지만 당연한 수순처럼 그들의 관계는 곪아가기 시작했다. 올리비에에게서 작품 창작의 영감을 얻고 있을 때조차 피카소는 계속 옆에 있는 그녀의 존재가 눈엣가시처럼 거슬렸다. "천국 같았던 산악마을 고솔에서 올리비에는 여신과도 같은 대접을 받고 여신의 모습으로 그려졌다. 하지만 바토 라부아르로 돌아와서는 물건 취급을 받고 창녀의 모습으로 그려졌다."라고 리처드슨은 평했다.

복수심의 발로였는지 아니면 절망의 몸부림이었는지 올리비에는 잠시 다른 남자, 그러니까 시인 장 펠르랭Jean Pellerin과 바람을 피우려 했다. 아마 1907년 초반의 일이었을 것이다. 하지만 그 결과 피카소는 몇 배나 더

그림에 빠져들었고, 그는 그것이 그녀에게 벌을 주는 방법이라 여겼다.

피카소가 〈아비뇽의 처녀들〉에 매달려 있던 대부분의 시간 동안 마티스는 콜리우르에 머물렀다. 하지만 3월에는 자신의 젊은 라이벌을 다시금 혼란에 빠뜨릴 작품을 들고 파리로 돌아왔다.

　　마티스의 〈삶의 기쁨〉이 세상에 나왔을 때 피카소가 구상 중이었던 〈물 먹이는 곳〉이 시시해 보이고 말았던 것처럼, 마티스의 최신작이 세상에 공개되자 피카소는 이번에도 자신이 작업하고 있던 작품을 원점에서 다시 생각하지 않을 수 없었다. 마티스가 그해의 앙데팡당전에 유일하게 출품한 작품 〈푸른 누드: 비스크라의 추억Blue Nude: Memory of Biskra〉은 그가 얼마 전 다녀왔던 북아프리카 여행에서 받은 영감이 녹아든 그림이었다. 어딘가 부자연스럽게 몸을 비튼 채 한 손을 머리 위에 얹은 여인을 담은 이 누드화는 거친 붓질로 그려졌지만 종려나무가 펼쳐져 있는 배경에선 장식적 요소도 볼 수 있었다. 마티스가 자신의 소장품 중 가장 아꼈던 작품은 목욕하는 세 여자를 그린 세잔의 작은 누드화였다. 마티스는 세잔의 이 작품에 나타난 푸른색과 녹색을 이번 〈푸른 누드〉의 주된 색조로 택했다. 또한 세잔이 바스락거리는 나뭇잎이나 찰랑이는 물결처럼 리듬을 부여하는 요소에 집착했던 것처럼 마티스 역시 비슷한 요소를 자신의 그림에 도입했다.

　　그러나 세잔의 작품과 비교하면 마티스의 〈푸른 누드〉는 충격적이리만치 날것 그대로의 다듬어지지 않은 그림이었다. 분명 누드화인데도 그곳에는 우리를 유혹하는 부드러운 속살이나 익숙한 곡선 대신 오히려 짐승처럼 난폭하면서 우리를 혼란스럽게 하는 무언가가 표현되어 있었다. 그것은 〈젊은 선원 ⅡYoung Sailor II〉에서 시도했던 변형을 한 단계 더 심화시킨 것이라 할 수 있었다. 작가가 고치고 수정한 흔적을 곳곳에 내버려둔 채,

그의 서투른 솜씨와 그림이 완성되기까지의 힘겨운 과정을 〈푸른 누드〉는 조금도 감추고 있지 않았다. 그 때문에 이 그림은 색채가 강렬하고 형식 면에선 대담했음에도 어쩐지 그리다가 갑자기 중단한 그림 같은 인상을 주었다.

작품의 탄생에도 급작스러운 면이 있었다. 이 그림은 마티스의 작업실에서 벌어졌던 사고를 계기로 창작된 것이었기 때문이다. 그가 비스듬히 누운 자세의 진흙 누드 조각상을 한창 만들고 있을 때였다. 그것은 〈푸른 누드〉와 동일한 주제로, 특유의 왜곡을 발휘해 개성을 살린 조각상이었다 (파격적인 스타일의 초기작들 대부분은 그가 실험 정신을 발휘해 먼저 조각으로 만든 뒤 회화로 완성한 것들이었다). 그런데 마티스가 그만 바닥에 떨어뜨리는 바람에 조각상은 산산조각 나버리고 말았다. 분노를 주체할 수 없었던 그가 이성을 잃고 광분한 나머지 아멜리는 그를 밖으로 데리고 나가 진정시켜야 했다. 그리고 그 좌절감과 분노는 곧바로 〈푸른 누드〉의 창작으로 이어졌다.

〈푸른 누드〉가 살롱전에 걸리자 여론의 집중포화가 쏟아졌다. 3년 연속으로 겪는 일이었다. 대부분의 평론가들은 이 작품을 간신히 예술작품으로 봐주거나 아니면 그조차도 어렵다는 듯한 반응을 보였다. 그리고 대중은 한 남자가 자신이 미쳤음을 증명하고 싶어 또 한 번 장난질을 하는 것으로 받아들였다. 동료 작가들조차 당혹스럽긴 매한가지였다. 특히 드랭은 어깨를 으쓱해 보였고 더 이상 마티스를 지지하지 않는 입장으로 돌아섰다.

그럼에도 스타인가에서는 〈푸른 누드〉를 사들였고, 곧바로 플뢰뤼 거리의 아파트에 걸었다. 어느 토요일 정기 모임이 있던 저녁, 피카소가 그 앞에 서서 고뇌에 찬 얼굴로 작품을 뚫어져라 바라보고 있는 모습이 목격되었다. 어찌 보면 그림을 보지 않으려 애쓰는 모습 같기도 했다. 피카소

의 그 모습을 본 이는 얼마 전 뉴욕의 예술학교를 졸업한 미국인 청년 월터 패치Walter Pach였다. 피카소는 그에게 몸을 돌려 물었다. "이 그림이 흥미롭게 보이십니까?"

"네, 어느 정도는요." 패치가 대답했다. 하지만 스페인 친구의 표정이 곧바로 어두워지는 것을 본 패치는 자신이 잘못 대답했음을 알아차리고선 얼른 말을 바꿔 덧붙였다. "너무 놀라워 흥미롭긴 한데 작가가 무슨 생각을 하는지는 모르겠군요."

"저도 그렇습니다." 피카소가 말했다. "여자를 그리고 싶다면 여자를 그리면 되고, 디자인을 하고 싶다면 디자인을 하면 됩니다. 그런데 이 그림은 이도 저도 아니니까요."

때는 아마도 고솔에 머물 무렵 혹은 고솔에서 불붙었던 사랑이 아직 식지 않았던 즈음이었을 것이다. 피카소와 올리비에 두 사람은 아이를 입양하기로 결정했다. 1907년 4월 6일, 바토 라부아르에서 도보로 불과 5분 거리에 있는 고아원에서 마침내 입양이 이뤄졌다. "고아를 원하신다고요." 수녀원장이 말했다. "자, 마음에 드는 아이를 골라보세요."

그들은 레이몽드Raymonde라는 소녀를 택했다. 열두세 살쯤 된 레이몽드는 튀니지의 사창가에서 몸을 파는 프랑스 매춘부가 낳은 아이였다. 튀니지에 있던 레이몽드를 어느 네덜란드 기자와 그의 아내가 구출해서 프랑스로 데려온 것이다. 하지만 이후 그들에게서도 버림받은 바람에 아이는 결국 몽마르트르의 고아원으로 흘러들어왔다.

입양을 처음 제안한 사람은 올리비에였을지 모르나 어쨌든 피카소 역시 그 제안에 찬성했으니 입양이 가능했을 것이다. 둘의 관계에서 있었던 힘의 균형을 고려하면 그가 조금도 마음이 동하지 않은 상태에서 그런 중대

한 결정이 내려졌을 리는 만무하기 때문이다. 그런데 이상한 점이 하나 있으니, 그들은 왜 아기나 어린아이를 입양하지 않았을까 하는 것이다. 올리비에가 부모로서의 경험을 갖는 것이 입양의 이유였다면 어째서 다 큰 소녀, 즉 마르그리트 나이의 소녀를 입양한 것일까? 피카소는 둘 사이에 아이가 있다면 올리비에가 그 존재에게 애정을 쏟을 것이고, 따라서 엉뚱한 데로 눈을 돌리는 일도 일어나지 않으리라 생각했을지 모른다. 또한 자신 역시 좀 더 방해받지 않고 창작에 몰두할 수 있으리라 여겼을 가능성도 있고, 그게 아니라면 또 다른 이유가 있었을지도 모르겠다. 하지만 가장 그럴 듯한 것은 피카소가 마음속으로 병약해 보이지만 쾌활한 성격의 마르그리트를 의식했을 것이란 추측이다. 마르그리트도 열세 살이었다. 1906년 초에 처음 만난 뒤부터 피카소는 마티스의 작업실을 찾을 때마다 마르그리트를 볼 기회가 자주 있었다. 마티스의 작업실에서 마르그리트가 하는 일을 지켜보며 피카소의 마음에선 부러운 마음이 샘솟았을 수도 있다. 자기도 마티스처럼 바토 라부아르에 그런 존재를 둔다면 얼마나 편하고 좋겠는가? 배우자이자 동반자, 뮤즈의 역할을 하는 그런 존재말이다.

바토 라부아르에 레이몽드를 데리고 오자 그전까진 죽어 있었던 공간에 갑자기 활기가 도는 것 같았다. 봄이 다가오려는 그 무렵—마티스와 마르그리트의 첫 방문 후 1년이 흐른 시점이었다—피카소는 가까운 친구들도 두 손 들 정도로 자기만의 세계에 빠져들고 있었다. 그러나 레이몽드가 오면서 모두들 한결 기분이 좋아졌다. 올리비에는 레이몽드를 정성껏 돌보았다. 그녀 자신이 사생아로 태어나 인정머리 없는 양육자 아래서 자란 경험이 있었기에 더 각별한 애정을 기울였는지도 모른다. 그녀는 레이몽드에게 예쁜 옷을 입히고 머리를 빗겼으며 학교에 보낼 때면 리본을 매주었다. 다

른 주민들도 레이몽드의 존재를 반겼다. 막스 자코브와 앙드레 살몽은 선물과 사탕을 선물하기도 했다. 피카소도 레이몽드를 즐겁게 해주려고 그녀의 모습을 스케치해주었다. 하지만 어느 시점에 이르자 피카소는 레이몽드의 존재에 불편함을 느낀 듯싶다. 리처드슨은 "소녀들은 피카소의 흥미를 자극함과 동시에 그를 혼란으로 몰아넣기도 했다. 죽은 여동생, 콘치타를 떠올리게 했기 때문이다."라고 말했다.

살롱전이 폐막하는 4월 말이 되기 전 마티스는 한 번 더 콜리우르를 찾았다. 그동안 피카소는 자신의 큰 그림을 다시 손을 보느라 분주히 지냈다. 한 달 후 상당한 진전을 이뤘다 판단한 피카소는 몇몇 지인들에게만 그림을 공개하기 시작했다. 남몰래 숨어 심혈을 기울인 작품이었다. 하지만 사람들의 첫 반응은 실망스럽기 그지없었고, 대부분은 당혹스러워하는 모습을 보였다. 대체 어떤 종류의 그림으로 봐야 할지 갈피를 잡지 못했기 때문이다. 그 그림은 기존의 어떠한 분류 체계에도 들어맞지 않았다. 어째서 만화 같은 얼굴에 비대칭 눈을 하고 있는 걸까? 어째서 작가는 삼각형 형태에 그리도 집착하는 걸까? 왜 그렇게 소묘는 서툴고 형태는 조화를 이루지 못하며 마무리는 하다 만 듯한 걸까? 한마디로 볼썽사납고 동시에 우스꽝스럽게 보이는 그림이었다.

　게다가 사람들 눈에는 피카소의 상태도 꽤 걱정스러워 보였다. 잔뜩 움츠러든 그는 불안과 강박관념에 사로잡혀 있었다. 그 역시 자기가 한 작업을 평가하지 못하는 것 같았다. 자신이 창안한 기준을 적용해도 성공적인 그림인지 아닌지 스스로 판단할 수 없었다. 목표에 거의 다다르긴 했지만 완전히 도달한 게 아니라면—지금 그는 이런 상태이길 희망했고 그럴 거라 생각했다—그것에 근접했는지의 여부를 어떻게 알 수 있을까. 피카

소에게 그것을 말해줄 수 있는 사람은 아무도 없었다.

그렇지만 실은 지난 가을, 뜻하지 않게 이 문제를 풀 열쇠를 제공한 한 사람이 있었다.

6개월 전 어느 토요일 저녁에 피카소는 플뢰뤼 거리의 스타인가를 방문했다. 그곳에는 벌써 마티스가 와 있었다. 마티스는 거트루드에게 르 페레 소바주Le Père Sauvage란 작은 골동품 가게에서 구입한 물건을 보여주고 있었다. 그는 거트루드의 집에서 도보 몇 분 거리에 위치한 그 가게에 종종 들르곤 했다. 훗날 마티스의 기억에 따르면 "작은 나무 조각상 등 흑인 원시 미술 작품들이 한 코너를 차지하고 있는 곳"이었다. 일반적인 사람의 인체 구조를 철저히 무시하고 만든 듯한 조각품들에 마티스는 완전히 매료되었다. 훗날 그는 "그 조각상들은 재료에 따라 독창적으로 창안한 면과 비율로 만들어졌다."라는 평을 내놓았다.

어느 날 마티스가 그 골동품 가게에서 50프랑을 주고 사온 물건이 지금 거트루드에게 보여주고 있는 조각상이다. 콩고의 빌리족이 만든 그 작은 나무 조각상은 불균형적으로 큰 머리에 흡사 가면을 쓴 듯한 얼굴의 사람이 앉아 있는 모습이었다. 눈과 입은 쑥 들어가 있고, 희한하게도 양손은 턱을 잡은 자세였다.

이 시기에 마티스는 작품에서 대상을 묘사하는 것, 그리고 그것이 끌어내는 정서적 반응 사이의 간극을 메우는 문제와 씨름하고 있었다. 자신에게 감정과 감각을 유발 및 지속시키는 형태들을 찾고 있던 그에게 이 아프리카 미술품은 새로운 자유의 세계를 열어주었다. '조각상은 이러이러하게 생겨야 한다'는 고정관념에서 자유로울 수 있다는 것을 보여주었기 때문이다. 그 깨달음은 그 무렵 마티스가 자신의 회화에서 변형을 통해 표현

력을 강화하려 했던 시도, 그리고 심지어 아이들이 그리는 그림에 관심이 갔던 것과도 일맥상통하는 면이 있었다. 단지 소박한 작품이라서가 아니라 서구의 틀에 박힌 사고를 대체할 강력한 대안이 될 수 있다는 점에서 마티스는 아프리카 미술품들의 독창성을 높이 평가할 수밖에 없었다.

마티스는 빌리족 조각상을 거트루드에게 보여주며 진지하고 호기심 가득한 눈빛으로 "독창적으로 창안한 면과 비율"이 무슨 뜻인지 열심히 설명하고 있었다. 그 순간 피카소가 걸어 들어왔고, 마티스는 그를 돌아보며 그에게도 조각상을 보여주었다. 마티스의 기억에 따르면 그들은 "서로 대화를 나눴다." 우리는 상상할 수 있다. 마티스가 조각상에 대해 하는 말을 피카소가 놓치지 않으려 하는 동시에 귀를 틀어막고 싶어 하며, 손에는 조각상을 들고 이리저리 살피는 모습을 말이다.

이 시기에 마티스의 영향력은 더욱 막강해졌다. 그를 따라 파리의 아방가르드 예술가들 사이에서는 아프리카 부족 미술품에 대한 관심이 유행처럼 번졌다. 새로운 자극을 찾던 야수파 동료들 및 젊은 화가들은 파리의 골동품 상점을 돌아다니며 아프리카 가면이든 나무 조각상이든 가리지 않고 사들였다. 이 작품들에서 마티스가 무언가를 발견했다면 거기엔 관심을 기울일 가치가 있는 무언가가 분명 있을 것이라는 게 그들의 생각이었다.

만약 처음에 피카소가 이 흐름에 동참하지 않았다면 그 이유를 짐작하는 건 어렵지 않다. 그도 아프리카 미술에서 어떤 영감을 받았을 테지만 마티스가 먼저 그러했다는 사실 때문에 일부러 관심을 두지 않으려 애썼을 것이다. 무슨 일이 있어도 피카소는 마티스의 추종자가 되고 싶지 않았다. 더욱이 그는 이미 신비로운 이베리아 조각품 스타일을 고솔에서 돌아와 회화에 접목한 바 있었다.

그럼에도 그는 아프리카 조각상들을 완전히 무시할 수 없었다. 마티스의 작품에서는 그것들이 미친 영향, 즉 여러 구속으로부터 그림을 해방시킨 면이 눈에 띄었고 〈푸른 누드〉에서는 특히나 두드러졌다. 또한 동료 화가들이 세상에 알려지지 않은 그 아프리카 조각상들에 대해 흥분해서 이야기할 때, 그들 목소리에 담긴 뜨거운 열기를 피카소 역시 느낄 수 있었다. 따라서 마티스가 빌리족 조각상을 보여준 뒤 6개월이 흐르고 〈아비뇽의 처녀들〉의 작업이 지지부진한 상태에 있을 때 피카소가 트로카데로 인류학 박물관Ethnographic Museum of the Trocadéro을 찾아간 것은 결코 우연이 아닐 것이다.

그 무렵의 트로카데로 박물관은 우중충한 분위기에 소장품들이 뒤죽박죽 섞여 관리가 잘 이루어지지 않고 있었다. 피카소는 그곳을 "구역질 나는" 곳으로 기억했다. 30년이 흐른 뒤 그는 앙드레 말로와의 인터뷰에서 당시를 이렇게 떠올렸다. "냄새가 아주 지독했고, 나 말고는 항상 아무도 없었어요. 밖으로 뛰쳐나가고 싶었지만 참고 그대로 있었죠. 중요한 일이었으니까요. 뭔가 중대한 일이 내게 일어나고 있다는 느낌이 들었어요……."

트로카데로 박물관의 소장품들을 둘러보며 그는 무언가를 직감했다. 특히 아프리카 가면들은 그에게 많은 것을 말하고 있었다. 피카소는 그 가면들엔 지금까지 존재한 그 어떤 조각품과도 닮은 점이 없었다고 말했다(피카소에게는 상황을 극적으로 묘사하는 재주가 있었다).

아주 눈곱만큼도 비슷하지 않았어요. 그것들에는 불가사의한 힘이 있었죠. (…) 바로 intercesseurs(중개자_옮긴이)였어요. 내가 이 프랑스어 단어를 처음 알게 된 게 그때였죠. 가면이 있으면 무엇과도 맞서 싸울 수 있어요. 알 수 없는 위협까지도 말이에요. (…) 나도 내 주변엔 모두 적뿐이라는 걸 깨달았어요. 전부 알 수 없는 것투성이고 전부 적이었어

요! 모조리, 전부 다 말이죠! 흑인들이 그 조각상을 어디에 쓰는지 나는 순간 깨달았어요. (…) 그 맹목적 숭배물은 (…) 바로 무기였던 거예요. 영靈의 지배를 받지 않도록 사람들을 지켜주고 스스로 독립해 설 수 있게 해주는 무기 말이죠.

"바로 그날 〈아비뇽의 처녀들〉이 탄생했어요."라고 피카소는 결론지었다. "형태의 측면에서가 아니라 바로 나의 첫 주술적 작품이라는 의미에서요. 네, 그렇고말고요."

트로카데로 박물관 방문 및 그로부터 한참 후 밝힌 그의 설명은 피카소의 작품 연구에서도 중요하게 볼 대목이다. 그 이유는 쉽게 짐작할 수 있다. 피카소의 말이 사실이라면 그의 예술 전반이 가지는 철학은 바로 그곳, 트로카데로 박물관에서 완성된 것이기 때문이다. '본다'는 행위의 불안―즉 타인, 특히 여성과 마주할 때 느끼는 성적인 불안과 죽임을 당할 수 있다는 불안―을 예술에 내재한 마술적인 힘, 그리고 무언가를 변형시킬 수 있는 힘과 결부시키는 탁월한 깨달음을 그는 트로카데로 박물관에서 얻었다. 이러한 근원적 불안을 극적으로 과장 및 강화하고 끊임없이 되풀이하면서 피카소는 이후 미술사에 유례없는 왕성한 작품 활동을 펼쳤고, 불꽃같은 천재성을 드러내는 작품들을 남기게 된다.

물론 박물관 방문은 마티스와 라이벌 관계라는 직접적 맥락에서도 중요한 의미를 지닌다. 누군가 라이벌의 영향에서 벗어나 독자적 길을 걸으며 자기 자신과 처음 했던 약속을 실현하기 위해 몸부림치고 있다면 아프리카 가면에서 피카소가 받은 직관적 느낌은 보다 의미심장해진다. 그의 말처럼 그것은 바로 "스스로 독립해 설 수 있게 해주는" 무기였던 것이다.

▍아비뇽의 처녀들

피카소가 마침내 자신의 작품에 아프리카 미술을 도입하자 그것은 순식간에 작품에 녹아들어 완벽하게 그만의 개성으로 승화되었다. 1907년 봄과 여름 동안 그는 격렬하게 "아프리카화된" 일련의 누드화를 내놓았다. 그가 인물의 머리를 이미 이베리아 양식으로 바꿨던 것처럼, 그 작품들은 극단적으로 단순화된 그림들이었다. 하지만 이번엔 몸에 각이 졌고 코는 큰 낫처럼 바뀌었으며 뺨에는 줄무늬와 십자 무늬가 들어갔다. 이 무늬들은 아프리카 가면에 그어져 있던 문양에서 직접 차용한 것이었다.

동시에 피카소는 새로운 목적의식을 갖고 〈아비뇽의 처녀들〉의 작업을 재개했다. 이 작품을 위해 종이에 잉크로 그렸던 일련의 습작들에선 그림의 배경과 가장자리 부근에 줄무늬와 평행선이 나타난 것을 볼 수 있다. 이는 마티스가 〈푸른 누드〉에서 종려나무 잎사귀를 통해 보여준 장식성을 떠올리게 한다. 피카소는 마티스처럼, 그보다는 세잔처럼—마티스가 그러했듯 당시의 피카소 역시 세잔을 존경하기 시작했다—시각적 운율을 정립하여 그림의 통일성을 한층 강화하고 배경과 전경을 결합하려 했다. 하지만 그가 그린 선은 마티스가 선호했던 부드럽고 구불구불한 것이 아니라 날카롭고 각이 져 있는 선이었다. 이 조각나고 쪼개지는 선들이 그의 당시 마음 상태를 반영한다고 보는 것도 무리는 아닐 것이다.

피카소는 아프리카 미술에서 자신이 발견한 것과 마티스가 주목하는 것이 서로 다르다고 생각했을 가능성이 높다. 피카소의 발견은 보다 극단적이고 강력했다. 그의 말을 빌자면 그 발견은 마티스의 골동품 상점 순례보다 더 극적일 뿐 아니라 미신과 마술적 힘에 이끌린 것이었다.

마티스로서는 자신이 가진 예술의 개념을 결코 피카소처럼 극적으로 설명하고 싶지 않았을 것이다. 대중은 이미 그가 충분히 제정신이 아니라고 생각하고 있었기 때문이다. 그런 상황에서는 마술과 주술을 운운하는 것보다 "면과 비율"을 강조하는 편이 유리할 수밖에 없었다.

어느 쪽이든, 승화를 통해 성취한 조화라는 개념은 피카소와 달리 마티스에게 중요한 의미를 가졌다. 마티스는 항상 혼란에 맞서 자신을 지키기 위해 노력해온 반면 피카소는 부조화를 추구하고 그것을 발전시키는 쪽이었다. 그는 오히려 충돌과 투쟁을 환영했다.

이제 피카소의 성패는 그가 위대한 그림을 보여줄 수 있느냐의 여부에 달려 있었다. 마티스의 〈삶의 기쁨〉에서 표현된 불협화음과 〈푸른 누드〉에서 보여준 변형을 능가하는, 힘과 충격을 지닌 무언가를 선보이는 것이 가능하겠는가가 관건이었다. 그는 두 가지 면 모두에서 더 큰 성과를 내고자 했고, 자신이 마티스의 치명적인 모순—'디자인'이냐 '여자'냐의 문제—이라 여기는 문제점을 극복하고자 했다. 〈아비뇽의 처녀들〉에 나오는 다섯 매춘부들의 원래 얼굴은 거트루드의 초상화 이후 그의 전유물처럼 여겨졌던 이베리아 스타일, 즉 투박하고 눈이 죽 찢어진 모습이었다. 하지만 6월 혹은 7월 무렵의 피카소는 그런 스타일의 얼굴이 더 이상 만족스럽지 않았다. 그래서 1907년 한여름—마티스가 여전히 남부에 있었을 때다—에 그는 중대한 결정을 내리게 된다. 그림 우측의 두 여자, 즉 쪼그려 앉아 있는 여인과 뒤에 서 있는 여인의 얼굴 위에 아프리카 가면을 그려 넣은 것이다. 또한 그들의 코를 길고 구부러진 형태로 바꾸고, 얼굴은 조악하고 길죽하게 처리했으며, 조그맣게 벌린 입을 그려 넣었다. 뒤에 선 사람은 눈동자가 하나인 데다 다른 한쪽 눈은 텅 빈 소켓처럼 까맣고, 앉아 있는 사람은 푸른색 짝짝이 눈에 눈동자는 조그맣다. 이베리아 스타일 얼굴

을 한 나머지 세 명의 여인은 손대지 않고 그대로 두었다. 이 세 여인들은 꿰뚫어보는 듯 빤히 쳐다보고 있지만 좀 더 친근한 느낌을 준다. 반면 오른쪽의 "아프리카 스타일로 바꾼" 두 여인은 마치 무시무시한 가면을 쓴 양 초점 없는 눈으로 우리를 쳐다보고 있다. 극도로 낯설고 이국적인 느낌 속에서 성적 매력을 조금도 풍기지 않는 그들은 마치 자신을 잔뜩 방어하려는 이들처럼 보인다.

오늘날 우리는 피카소 최고의 걸작으로 꼽히는 〈아비뇽의 처녀들〉에서 느껴지는 불편한 느낌에 익숙해 있다. 그림이 전하는 불협화음은 우리를 더 이상 놀라게 하지 않는다. 가장 큰 이유는 아마도 피카소가 이후 그것을 자신의 전작全作을 관통하는 하나의 특징으로 발전시켜나갔고, 그에 영감을 얻은 수많은 현대 작가들이 그를 따라 비슷한 작품을 선보였기 때문일 것이다. 하지만 당시의 피카소는 다른 사람들과 마찬가지로 자신의 작품에 대해 확신을 갖지 못했던 듯싶다. 그림이 너무 파격적이지는 않은가? 망친 그림은 아닌가? 정말 완성된 그림이라 할 수 있는가? 당시 그가 확신할 수 있는 것이라곤 지금까지 한 번도 본 적 없는 새로운 무언가를 내놓았다는 사실뿐이었다. 그 의도가 성공했는지, 아니면 그 모든 조합—기괴한 얼굴, 아프리카와 고대 이베리아 조각상의 차용, 마티스가 아끼는 세잔의 〈목욕하는 세 사람〉에서 훔쳐온 앉아 있는 사람의 형상 등—이 그저 치명적인 혼란을 나타낼 뿐인지 그 자신도 도무지 확신할 수 없었다.

　한편 그동안 피카소의 가정사 또한 치명적인 또 다른 종류의 혼란에 휩싸여 곪아가고 있었다. 그 결말은 입양아 레이몽드에게 비극적인 상황으로 끝나게 된다. 피카소는 이 소녀에게 새로이 불온한 관심을 보이기 시작했던 듯하다. 레이몽드가 바토 라부아르에 온 뒤 넉 달이 흐른 언젠가 올리

비에는 피카소가 레이몽드에게 불건전한 관심을 가지고 있다는 것을 알아차렸다. 그래서 레이몽드가 목욕을 하거나 옷을 갈아입을 때 피카소가 그 옆에 있지 못하게 했다.

그녀의 그러한 우려는 피카소가 그린 그림 한 점으로 촉발되었거나 혹은 간단히 확인되었던 모양이다. 레이몽드가 앉아서 발을 들여다보는 그림에서는 레이몽드 앞에 세숫대야가 놓여 있었다. 포즈 자체는 물론 예술사 차원에서 그림의 족보를 따져봐도 문제될 것이 없었다. 그 그림의 기원이라 할 작품은 스피나리오Spinario라는 로마의 유명 조각상으로, 소년이 발에서 가시를 빼고 있는 모습을 형상화한 작품이다. 1년 전 마티스는 이 조각상을 모티브로 〈가시 빼는 사람Thorn Extractor〉이라는 인상적인 조각품을 선보이기도 했다(모델은 아마 마르그리트였을 것이다). 그 자세는 그해 여름에 피카소가 '아프리카 스타일'로 만든 여자의 모습에서도 확인된다. 세잔의 〈목욕하는 세 사람〉에 등장하는 오른쪽 인물이 피카소의 풍부한 상상력에 의해 〈아비뇽의 처녀들〉의 쪼그려 앉은 매춘부로 변형되어 표현된 것이다. 그러나 피카소가 레이몽드를 그린 그림에는 유독 불온한 관음주의적 시선이 드러나 있었다. 아주 간단한 스케치였는데도 굳이 레이몽드의 성기를 또렷이 그려넣었기 때문이다.

얼마 후 올리비에로서는 레이몽드를 고아원으로 돌려보내는 것 외에 다른 선택의 여지가 없어졌다. 바토 라부아르 주민들은 아폴리네르의 집에서 레이몽드의 고별 파티를 열었다. 레이몽드는 당연히 잔뜩 풀이 죽어 있었고 혼란스러워했다. 자코브는 레이몽드의 인형과 공을 상자 하나에 담아 끈으로 묶고서 건네주었다. 그리고 그녀의 손을 잡고 "지극히 슬픈 미소를 지으며" 밖으로 데리고 나갔다.

▎갈등과 마찰

마티스가 남부 지방에서 한참 동안 여름을 보내고 파리에 돌아온 9월 초 무렵, 피카소는 지칠 대로 지치고 의기소침해진 상태였다. 레이몽드가 떠나고 얼마 후 올리비에도 짐을 싸서 집을 나가버렸다. 그들의 오랜 연애도 그 끝을 고하려는 순간이었다. 그 전부터 피카소의 작업은 횡보하고 있었다. 예술적인 성취는 대가 없이 그냥 주어질 수 없는 법이다. 〈아비뇽의 처녀들〉에 집착할수록 피카소는 올리비에에게 소홀해졌고, 그녀는 그 그림에 당혹스러움과 심지어 모욕감까지 느꼈다. 올리비에를 향한 그의 마음이 그림을 통해 적나라하게 드러났기 때문이다. 그리고 이제 그녀는 떠나버렸다.

앞으로 그림의 운명이 어찌 될지는 알 수 없었다. 피카소가 그림을 고치기로 결정한 데는 트로카데로 박물관에서 얻은 깨달음만큼이나 그림을 고치기 전 친구들과 수집가, 화상들이 보였던 부정적 반응이 큰 영향을 미쳤다. 그러나 두 명의 얼굴을 아프리카 가면을 쓴 모습으로 바꾸자 더욱 난해한 그림이 되었고, 피카소 자신도 그에 대해 어떤 확신도 가질 수 없어 괴로워했다. 그렇게 해서 이 그림은 거의 10년 가까이 작업실에 방치된 채 그 자리에 그대로 놓여 있게 된다. 그 오랜 세월 동안 피카소는 그림이 완성되었다는 확신을 가질 수 없었던 모양이다.

마티스 역시 그러한 의심을 이해할 수 있었을 것이다. 사실 마티스는 그가 그림을 지지하기만 하면 논란을 간단히 가라앉힐 정도의 권위를 갖고 있는, 피카소가 아는 유일한 사람이었다. 하지만 2년 전 야수파의 파격적인 그림이 세상에 나온 이후로 마티스는 자신의 작품을 객관적 시선으로 바라보고 판단하지 못하는 무능함을 자각하며 괴로워했다. 그것이 바로 그

가 가진 모든 불안감의 근원이라 할 수 있었다.

마티스는 파리에 오기 전 이미 피카소의 마음 상태와 그의 기이한 새 작품에 대한 이야기를 들었다. 7월 말과 8월 초에 그는 콜리우르를 잠시 떠나 이탈리아로 여행을 떠났었다. 피렌체에서 거트루드 스타인과 리오 스타인을 만난 그는 그곳에서 이탈리아 원시 미술과 조토Giotto, 두초Duccio 같은 후기 고딕 미술과 르네상스 초기의 화가들에 빠져들었다. 원숙하고 안정된 형태를 보이는 그들의 프레스코화는 아프리카 미술의 영향으로 자유분방하고 충동적으로 흐르는 그의 화풍을 보완하고 제어할 수 있게 해주는 하나의 본보기가 되었다. 그 작품들은 그가 익히 관심을 둔, 어린아이들의 그림에서 보이는 순수하고 평면적인 색채 및 단순한 윤곽선과도 닮아 있었다. 무엇보다 그들의 그림에는 일종의 정신적인 충만함과 순수함, 침묵이 깃들어 있었다. 그 후 베네치아로 가서 보게 된, 물감을 두껍게 칠한 유화들은 타락하고 부패한 그림으로 여겨질 정도였다.

그런데 이탈리아 여행 중 마티스와 리오 스타인 사이에서 갈등이 싹트기 시작했다. 마티스에 대한 평판은 하루가 다르게 높아지고 있었지만—이는 상당 부분 스타인가의 후원 덕택이었다—리오 자신의 예술적 성취는 좌절된 상황이었기 때문에 두 사람이 불편한 관계에 놓인 것인지도 모른다. 하지만 보다 직접적인 원인은 예술의 기운으로 충만한 피렌체라는 도시에서 서로 맞지 않는 두 사람이 억지로 친하게 지내려 했기 때문일 수도 있었다. 마티스는 피렌체에서 자신이 보는 것에 예술가로서의 절박함을 가지고 대응했다. 또 자신의 목적을 위해 경험을 소유하고 이용하려는 그의 충동은 거의 절도와 다름없을 정도로 강렬했다. 하지만 리오 스타인의 감수성은 마티스와 달랐다. 리오가 열정을 갖고 있다는 점은 두말할 필요도 없는 분명한 사실이었으나, 특유의 객관적이고 지적인 경향을 보이는 그의

열정은 마티스에게 낯설기만 했다. 그러다 보니 자부심 강한 두 남자, 즉 둘 다 깨어 있고, 자신의 생각을 분명히 표현할 줄 알며, 자신의 통찰력을 남들에게 각인시키는 데 열성적인 마티스와 리오는 상대에게 마음을 터놓으려 노력했음에도 갈수록 서로의 신경을 거스르게 되었다.

파리로 돌아와서도 갈등과 마찰은 쉽사리 누그러지지 않았다. 거트루드와 리오 남매 또한 갈수록 세라, 마이클 부부와 경쟁 구도를 형성해갔고, 세라 스타인과 마티스의 사이가 그 어느 때보다 가까워지며 그러한 경향은 더욱 두드러졌다. 이 중대한 사태의 향방은 결국 거트루드와 리오가 마티스에게 등을 돌리고 피카소를 밀어주는 쪽으로 정해지고 만다. 이로써 〈푸른 누드〉는 리오와 거트루드가 구입한 마티스의 마지막 작품이 되었다. 그리고 얼마 지나지 않아 그들은 소장하고 있던 마티스의 다른 작품들마저 대부분 세라와 마이클에게 넘겨주었다.

파리로 돌아온 직후 마티스는 바토 라부아르에 찾아가 드디어 〈아비뇽의 처녀들〉을 보았다. 그 자리에는 미술상 출신의 평론가 펠릭스 페네옹Félix Fénéon도 함께했다. 그림은 아무리 좋게 봐도 놀랍다는 말밖에 나오지 않았다. 마티스는 또 너무 많은 말을 하는 실수를 저질렀을지 모른다. 아니면 잘못된 말을 했을 수도, 혹은 해야 할 말을 하지 않았을 수도 있다. 그림을 본 마티스와 페네옹이 크게 웃음을 터뜨렸다는 이야기도 있다. 25년 뒤 올리비에의 주장에 따르면, 마티스는 그림을 보고서 크게 화를 내며 피카소에게 복수를 다짐했다고 한다. 피카소가 "자비를 구하게" 만들겠노라 다짐했다는 것이다. 그러나 이들 주장 중 어느 것도 사실일 것 같지 않다. 가장 믿을 만한 설명은 이렇다. 좀 더 누그러진 어조였긴 해도 마티스가 다음과 같이 노골적으로 비꼬는 발언을 했다는 것이다. "친구의 작품에서 보이는

약간의 대범함은 누구든 생각할 수 있는 것이다." 마티스 자신은 높은 수준의 예술적 혁신을 위해 오랜 세월 외길을 걸으며 시험과 탐구와 헌신을 해왔지만, 피카소는 그저 똑같이 파격적으로 보일 생각에 본인도 잘 이해하지 못하는 아이디어를 훔쳐와 일부러 무분별하게 흉측한 그림을 만들어냈다는 뜻을 담은 말이었다.

진실을 살펴보면, 사실 피카소는 자신이 가진 전부를 〈아비뇽의 처녀들〉에 쏟아부었다 해도 과언이 아니었다. 하지만 사람들은 하나같이 경악스럽다는 반응을 보였고, 지금 상황에서 그가 꼭 필요로 하는 지지는 아무리 해도 찾아볼 수 없었다. 후에—마티스와 관계를 형성하려고 시도했으나 실패한 후—피카소를 거장의 반열로 올려주는 데 큰 역할을 하는 미술상 다니엘-헨리 칸바일러Daniel-Henry Kahnweiler조차 〈아비뇽의 처녀들〉을 보고 "실패작"이라 생각했다. 또 러시아의 수집가 시츄킨은 이렇게 말했다. "프랑스 화단의 크나큰 실패로다!" 피카소의 친구 앙드레 살몽은 동료 화가들도 피카소를 "슬금슬금 피하기" 시작했다고 전했다. 피카소가 그 그림에 자신의 전부를 걸었다는 것을 잘 알고 있는 드랭은 "어느 화창한 아침" "그 커다란 그림 옆에서 친구가 목을 맨 채" 발견되는 건 아닐까 걱정하기도 했다. 아폴리네르조차 아무 말도 못하고 입을 다물었다.

정리하자면, 파리의 아방가르드 미술계 선두주자이자 피카소가 스타인가에서 직접 겪어보고 인정할 수밖에 없었던 대단한 지성, 그리고 화랑과 작업실에서 수차례 직접 목도했던 대담한 정신의 소유자가 피카소가 그린 그 그림을 실패작이자 형편없는 패러디 작품으로 치부한 것이다. 더욱이 그는 자신을 지지하는 이가 없다는 것이 어떤 의미인지 잘 알고 있는 사람이었음에도 말이다.

▌ 야수와 혁명가

사실 〈아비뇽의 처녀들〉에는 마티스의 신경을 거슬리게 할 만한 부분이 제법 있었다. 마티스를 겨냥했다고 볼 만한 대목이 꽤 많았던 것이다. 그의 작품들은 비록 거친 붓질로 그려진 것이라 해도 언제나 완전함과 안정과 평온함을 추구했다. 반면 〈아비뇽의 처녀들〉은 분열되고 공격적이며 날카로운 요소가 있어 보는 이를 불편하게 했다. 이 작품의 구성은 바로 얼마 전 마티스가 이탈리아에서 보고 온 프레스코화의 구성과 모든 면에서 대척점에 있었다. 특히 마티스는 그림 우측에 그려진 앉은 자세의 여자를 보고 발끈하지 않을 수 없었다. 그가 그토록 각별히 여기는 세잔의 〈목욕하는 세 사람〉에서 직접 가져온 이미지였기 때문이다. 또 앉아 있는 여자와 뒤에 서 있는 여자 얼굴에 씌워진 아프리카 가면을 어떻게 간과할 수 있겠는가? 그 아프리카 미술을 피카소에게 소개해준 사람이 다름 아닌 자신이었으니 말이다. 마티스는 자신이 발견했던 것을 피카소가 이렇게 노골적으로 자기 작품에 끌어다 쓸 거라곤 조금도 예상하지 못했다.

하지만 이것이 전부가 아니었다. 단지 아이디어나 이미지를 빌리거나 훔치고 훼손했다는 것을 넘어 그 작품에는 좀 더 근본적으로 용납할 수 없는 무언가가 있었다. 바로 오로지 맞서겠다는 의지를 번히 드러냈다는 점이었다. 피카소는 노골적인 성적 이미지를 들이대며 보는 이—그리고 자신—를 불편하게 만들려 했다. 그 결과는 과장되고 함축적이며 노골적으로 도발적인 마네의 〈올랭피아〉와 비슷했다.

이유가 무엇이건 간에 마티스는 〈아비뇽의 처녀들〉이 걸작임을 알아보지 못했다. 그 역시 섬뜩한 시선의 누드화와 그것이 전하는 성적인 강렬한 힘에 다른 많은 사람들처럼 제압되고 말았다. 또한 자신을 겨냥해 그림

이 던지는 메시지, 즉 피카소가 그에게 말하려는 바가 너무나 복잡하고 모순되어 보였기 때문에 그 의미를 분명하게 파악할 수 없었다. 어쩌면 〈아비뇽의 처녀들〉이 자신에게 바치는 일종의 은밀한 오마주라 여겼을 수도 있었을 것이다. 하지만 마티스의 생각에 그 그림은 자신이 결코 마티스의 후배도, 추종자도 아니라고 주장하는 피카소의 선언을 담고 있는 것 같았다. 위대한 현대 미술 작가가 되겠다는 큰 목표는 같지만 그 의미에 대해서는 완전히 다른 시각을 가진 하나의 독립된 사람이라고 말이다.

아방가르드 미술계에서 마티스의 영향력은 사실상 그 어느 때보다 이 결정적인 시기에 막강했고, 그의 절대적 우위에 대해선 이론의 여지가 없었다. 1907년 10월 초엔 살롱 도톤전이 막을 올렸다(베르트 모리조와 폴 세잔의 대표작들로 구성된 회고전도 함께 선보였다). 출품된 작품들을 보면 젊은 화가들은 죄다 "야수들의 야수"—아폴리네르가 마티스에게 붙여준 별명이다—처럼 그리려 애쓴 흔적이 역력했다. 마티스로서는 자신의 스타일을 조악하게 모방한 작품들을 보니 괴롭기 짝이 없었다. 마티스의 작품에서 영향을 받은 그림들 대부분은 정작 그가 구현하려는 바를 조금도 이해하지 못하고 있었다. 문제는 이런 행위가 마티스를 비방하는 사람들에게 공격의 총탄을 제공한다는 사실이었다(피카소가 〈아비뇽의 처녀들〉에 차용한 경우는 이와 성격이 다른데도 마티스는 비슷한 충격을 받고 같은 우려를 가졌던 것일지 모른다).

　　마티스가 실력 없는 모방자들 때문에 한창 난처해하고 있는 그 순간 한편에서는 그에게 반발하는 세력이 형성되고 있었다. 마티스의 추종자들 가운데 재능이 많고 풍부한 사상을 가진 사람들이 야수파 대열에서 이탈하기 시작했다. 짧은 야수파 기간 동안 마티스 편에 서서 함께 창작 활동을 펼쳤던 가까운 동료 드랭과 좀 더 독립적인 성향인 브라크 역시 멀어져갔다.

야수파 이후 마티스는 갈수록 개인적 성향의 노선을 추구하고 있었다. 그들도 〈삶의 기쁨〉과 〈푸른 누드〉가 훌륭하다고 생각했을지 모르겠으나 이 작품들 이후로는 마티스를 따를 수도, 따르고 싶지도 않아진 것이다.

기질적으로 워낙 혼자 있기를 좋아하는 성향이다 보니 결론적으로 마티스는 새로운 사조를 이끌 선도자 역할을 하기에 적합한 인물이 아니었다. 그런데 이 시기에 대중은 그의 작품을 지나치게 흉측하고 기이한 그림으로 인식하고 있었다(세 여인이 해변에서 신비로운 의식을 치르는 모습을 투박하게 그림으로써 몽환적이고 기묘한 이미지를 담은 그의 최신작 〈사치Le Luxe〉를 놓고 한 평론가는 "왜 그렇게까지 형태를 증오하고 경멸하는가?"라는 의문을 제기하기도 했다). 그런 만큼 실력을 입증하고 지원군을 늘려나가고자 하는 그의 욕구는 피카소의 그것만큼이나 절실했다.

이제 완전히 피카소의 편으로 돌아선 거트루드 스타인은 곧 세상을 '마티스 지지자'와 '피카소 지지자'로 양분해서 바라보기 시작했다. 다른 피카소 지지자들 역시 피카소가 마티스보다 뛰어난 점이라면 뭐든 찾아서 알리는 데 열을 올림으로써 갈등과 긴장을 조장하는 데 일조했다. 〈아비뇽의 처녀들〉에서 비롯된 피카소의 실망을 알고 있었던 그들은 그의 좌절이 2인자 노릇을 해야 한다는 점에서 비롯된 것이라고 이해했다. 그러나 피카소로서는 바로 이 점을 참을 수 없었다. 리오 스타인은 버스 정류장에 있던 피카소가 이 문제로 울화통을 터뜨리며 이렇게 말했던 것을 기억했다. "그건 전혀 온당한 생각이 아닙니다. 강한 쪽이 앞서 나가고 원하는 것을 가져가는 건 당연한 거니까요."

하지만 이러한 상황에서도 두 당사자는 서로에게 예의바른 태도를 잃지 않았고, 심지어는 사이가 좋아 보이기도 했다. 적어도 서로 그림을 교환

할 정도로는 말이다. 그들은 가을이 끝나갈 무렵 각자의 그림을 교환하기로 의견을 모았다.

그림 교환은 세심하게 준비되었다. 교환 의식은 바토 라부아르에 있는 피카소의 작업실에서 거행하기로 했다. 특별한 저녁 파티가 준비되었고 살몽, 자코브, 아폴리네르는 물론 브라크, 모리스 드블라맹크Maurice de Vlaminck와 모리스 프린세(Maurice Princet, 프랑스의 수학자로 입체주의 탄생에 기여했음_옮긴이)도 참석했다. 직접 이날 저녁 모임을 기획한 것이 이들일지도 모를 일이다. 일설에 의하면 피카소는 그다지 파티를 열고 싶어 하지 않았다고 하니 충분히 가능성 있는 얘기다.

피카소는 잔뜩 움츠러든 상태였다. 〈아비뇽의 처녀들〉은 종이에 덮여 작업실 구석에 놓여 있었고, 올리비에와 레이몽드는 떠나고 혼자가 되어 있었다. 친구들로서는 피카소가 딱하긴 했으나 뾰족한 해결 방도가 없었다. 50년 후에 칸바일러는 당시를 이렇게 회고했다. "피카소가 얼마나 영웅적인 면모를 지닌 사람이었는지 꼭 말씀드리고 싶군요. 당시에 그의 영혼은 너무나 외롭고 고독해서 보는 사람이 무서울 정도였지요. 동료 화가 중 누구도 그를 따르지 않았으니까요. 모두들 그가 그린 그림을 정신 나간 어떤 것, 아니면 괴물 같은 것으로 여겼어요."

그림 교환에 어떤 약속이나 규칙이 있었는지 지금 우리로선 알 수 없다. 다만 마티스의 작업실에 갔을 때 피카소가 먼저 그림을 골랐고, 이번에는 마티스가 피카소의 그림을 고를 차례였다.

마티스의 작업실에서 피카소가 고른 그림은 마르그리트의 초상화였다. 의도적으로 소박하게 그린 이 작품의 상단에는 마르그리트란 이름이 대문자로 들어가 있었다. 들고 가기 거북할 정도로 꽤 큰 크기였기 때문에 그 그림을 품에 안고 몽마르트르 언덕으로 가는 피카소를 바라보며 마티스는

마음이 영 편치 않았을 것이다. 18개월 전, 마르그리트가 아버지와 직접 걸어갔던 그 길을 이번에는 그녀의 초상화가 가고 있었다.

피카소의 입장에선 마르그리트의 초상화를 고른 것이 탁월한 선택이었다. 특히 바로 얼마 전 열세 살짜리 여자아이를 입양했다가 돌려보낸 그로서는 말이다. 아픈 마음을 달래려 했던 것일까? 아니면 부러움 때문, 혹은 죽은 여동생 콘치타의 기억이 기폭제가 되어 마르그리트를 갖고 싶은 마음이 생긴 걸까? 아니면 단순히 마르그리트를 좋아해서 그녀의 초상화를 고른 것일까?

우리가 확실히 알 수 있는 것은 그가 평생토록 그 그림을 간직했다는 사실이다.

자기 차례가 된 마티스는 피카소가 최근에 완성한 정물화를 골랐다. 뾰족한 각과 일정한 리듬이 만족스럽게 살아 있는 그 그림은 당시의 피카소답지 않은 화려한 색채를 뽐내고 있었다. 이 그림 교환에 관해 정설로 굳어진 거트루드의 설명에 따르면, 그들은 겉으로는 자신이 높이 평가하는 작품을 고른 것처럼 행동했지만 실제로는 "상대의 작품 가운데 가장 별로라고 생각하는 작품을 골랐다"고 한다.

그녀는 이렇게 계속 설명한다. "후에 그들은 자신이 고른 그림을 상대의 약점을 보여주는 사례로 활용했다." 이 말에는 두 사람을 어떻게든 적대적인 관계로 두고자 하는 거트루드의 욕망이 깔려 있다고 할 수 있겠다. 그들이 선택한 그림들은 사실 각자의 자신감과 확신으로 충만한 작품들이었다. 피카소는 자신이 최근 관심을 두고 있는 각진 형태와 다의적 공간 관계에 마티스도 관심을 표한 것으로 여겨 기뻐했을 것이고 마티스 또한 피카소가 자신의 관심사인 어린아이 같은 그림에 진지한 관심을 갖기 시작했다며 반겼을 것이다. 말년에 이르러 피카소는 "당시 나는 그 그림이 가

장 중요한 작품이라고 생각했다. 그리고 지금도 그 생각에는 변함이 없다." 라고 술회했다.

저녁식사가 지지부진하게 이어졌다. 피카소는 내내 시무룩한 채 좀처럼 말이 없었고, 자리에 모인 사람들 모두 불편한 분위기에 안절부절못했다. 이날의 묘한 분위기는 평소 몽마르트르의 저녁시간 분위기와 너무나 달랐다. 피카소의 친구들은 마티스를 안 좋게 보고 있었다. 살몽은 마티스가 도도하고 쌀쌀맞은 사람, 바토 라부아르 사회의 특징을 이루는 가벼운 삶의 태도나 장난 혹은 희롱 따위는 통하지 않는 사람이라고 생각했다. 최근에 마티스가 피카소보다 잘나가게 된 점도 마티스에 대한 반감을 더욱 부채질했다. 사람들이 가득 찬 비좁은 피카소의 작업실에서 느껴지는 답답함, 연배 있는 마티스에 맞게 조신히 행동해야 한다는 부담감이 피카소의 친구들에게 긴장을 불러일으켰는지도 모른다. 그들은 저녁 만찬이 얼른 끝나기만을 기다렸다. 마침내 마티스가 자리를 뜨자, 그를 향한 적대감이 폭발했다.

　　살몽은 당시를 떠올리며 이렇게 말했다. "우리는 곧바로 아베스 거리에 있는 시장으로 달려갔다. 2분 거리인 시장에서 우리는 끝부분에 솜을 덧댄 장난감 화살 한 팩을 샀다. 그리고 작업실로 돌아가 화살을 그림에 던지며 놀았는데 솔직히 엄청 재미있었다. '명중! 마르그리트 눈을 향해 발사!' '볼에 또 한 방 발사!' 이런 식으로 꽤나 신나게 즐겼다."

　　이 모든 것은 순전히 피카소의 기분을 북돋우기 위해 벌인 일이었다. 같은 목적으로 그의 친구들은 몽마르트르를 뛰어다니며 벽과 울타리에 정부의 공중보건 경고 문구를 패러디한 낙서를 하기도 했다. "마티스는 광기를 유발한다! 마티스는 술보다 위험하다. 마티스가 끼쳐온 해는 전쟁보다도 크다."

이러한 행동들만 봐도 마티스가 피카소에게 어떤 의미를 가진 인물이었는지 알 수 있다. 마티스가 얼마나 겸손한 태도를 보였든 피카소는 그의 존재만으로 얼마나 격앙된 분노의 감정이 솟고, 그의 우월성을 가정하는 것만으로 얼마나 화가 치밀어 오르는지, 또 얼마나 절박하게 그와의 위치를 바꾸려 했는지 말이다.

〈아비뇽의 처녀들〉을 처음 보고 서로의 그림을 교환한 지 얼마 지나지 않은 1907년 말, 마티스는 자신에 관한 기사를 쓰려는 아폴리네르로부터 인터뷰를 요청받았다. 아폴리네르에게 기사를 의뢰한 사람은 병석에 누워 있던 마티스의 친구, 메시슬라 골베르였다. 마티스는 유명인사가 되었지만 아직 한 번도 인터뷰를 가진 적이 없었으니 아폴리네르에게는 굉장한 기회가 주어진 셈이었다(실제로 이 인터뷰는 예술 비평가로서 그가 가진 역량을 사람들에게 각인시킨 계기가 되었다). 하지만 아폴리네르는 마티스와의 인터뷰를 계속 미뤘다. 어쩐지 피카소를 배신하는 일처럼 여겨졌던 탓이다. 그러다 마감일을 넘겨버렸고, 인터뷰 기사는 결국 골베르가 숨지고 며칠 지났을 때에야 그가 원했던 언론사가 아닌 경쟁사에서 발행되었다.

　　짧은 분량의 기사에는 마티스—그는 아폴리네르를 신뢰하지 않았고 곧 굉장히 싫어하게 되었다—의 발언 네 가지가 실려 있었다. 그중 네 번째는 피카소와의 긴장된 관계를 의식한, 가장 고심 끝에 내놓은 발언으로 보인다. 마티스는 이렇게 말했다. "나는 한 번도 다른 사람들의 영향을 받는 것을 피하지 않았다."

　　그렇게 하는 것은 비겁한 짓이고 나 자신에 대해 성실하지 못한 태도라고 여겼다. 예술가의 개성이 개발되고 확고히 정립되는 것은 다른 개성

과 맞붙어 고투하며 싸울 때라고 생각한다. 싸움에서 지고 개성이 결국 굴복하고 만다면 운명으로 받아들일 수밖에 없다.

마티스는 결코 굴복하지 않았다. 하지만 그 후 이어지는 10년의 시간 동안 상황은 완전히 뒤집어졌다. 1906년과 1907년에 마티스가 누렸던 빛나는 명성과 영광은 다시금 재현되지 못했다. 이때부터는 피카소의 화려한 불꽃놀이가 시작되었고 피카소는 항상 더 큰 박수갈채를 받는 자리에 머물게 되었다.

1908년 한 해 동안 마티스는 모스크바, 파리, 베를린, 뉴욕에서 전시회를 개최하는 영광을 누렸고 연말에는 살롱 도톤전에서 회고전을 열기도 했다. 하지만 이렇게 세상으로부터 칭송과 인정을 받는 중에도 그는 고립된 인물이라는 이미지가 형성되고 있었다.

그런 이미지를 불식시키려 했던 마티스는 자신의 입지를 강화하는 차원에서 후학 양성이라는 새로운 과업에 눈을 돌렸다. 세라 스타인의 격려에 힘입어 1908년 초 그는 미술학교를 설립했다. 이는 자신의 작품에 대한 마구잡이식 오해를 바로잡으려는 시도였지만, 결과적으론 제멋대로 구는 추종자들을 양산하는 상황이 되어버린 탓에 그리 오래가지 않았다. 미국의 시인이자 기자 겔렛 버지스Gelett Burgess는 이렇게 썼다.

마티스는 제자들의 과한 반응과 그로 인해 발생하는 책임을 받아들이지 못하고 있었다. 예술이라는 험난한 정글 속에서 길을 개척해온 인내심 많은 마티스는 지금 그의 추종자들이 우왕좌왕 휩쓸리는 모습을 보고 있다. 자신의 생각을 표현한 그의 말들은 왜곡되고 잘못 해석되고 있다. (…) 이런 식이다. "나는 정삼각형이 절대존재를 상징하고 시각화한

것이라고 생각한다. 누군가 절대적인 속성을 회화에 녹여낼 수 있다면 그것은 예술 작품이 될 것이다." 그러자 무모하고 혈기왕성한 바보 같은 꼬마 피카소가 작업실로 달려가 온통 삼각형으로 이루어진 커다란 여자 누드화를 내놓고 그것을 성공작이라고 뽐낸다. 마티스가 고개를 절레절레 저으며 얼굴에서 미소를 거두는 것도 당연하다.

한때 마티스와 함께 야수파의 일원이었던 드랭과 브라크는 이제 피카소 편으로 완전히 돌아섰다. 그들은 온종일 바토 라부아르에서 시간을 보냈고, 마티스 스타일의 화려한 색채를 전적으로 배제하며 차분한 색조의 그림을 그리기 시작했다. 두 사람은 당시 프랑스에서 가장 재능 있는 화가로 꼽히는 이들이었으니 마티스로서는 큰 타격이 아닐 수 없었다.

그러면서 피카소의 친구들은 마티스와 한 판 전쟁을 시작했다. 그들은 마티스가 세운 학교와 그의 차갑고 이성적인 태도, 그리고 그의 최신작을 비난하고 조롱했다. 특히 마티스가 최근 완성한 작품에 대해 가볍고 장식적이며 본질적으로 진지하지 않다고 폄하했다. 한번은 피카소와 그의 친구들이 모여 있는 카페에 마티스가 우연히 들어간 적이 있었는데, 그가 다가가 인사했을 때 아무도 아는 척을 하지 않았다 한다.

지난 2년간 수없이 만났고, 자신의 작업실에 초대했으며, 심지어 마르그리트의 초상화를 주기도 했던 사람이 이런 행동을 했으니 마티스로서는 얼마나 충격적이고 실망스러웠을까?

〈아비뇽의 처녀들〉을 처음 봤을 때 받았던 충격이 어느 정도 진정되자 마티스는 점차 피카소의 그 대담한 작품을 받아들이기 시작했다. 피카소는 단지 후배에 그칠 사람이 아니라 세상을 놀라게 할 혁명가였고, 마티스 자신이 이제는 의식해야 할 인물이자 어쩌면 가르침을 받아야 할 수도

있는 사람이었다. 그러면서 마티스는 피카소와의 관계가 노골적인 적대심 때문에 부조리한 상황으로 치닫지 않도록 단속하기로 결심하고, 끊임없이 그 젊은 친구의 어려움에 공감하고 재능을 칭찬하며 우정을 다지려 애썼다. 자신이 심기가 불편하지 않다는 것을 증명하려는 듯, 1908년 말쯤에는 자신에게 가장 중요한 수집가인 세르게이 시츄킨을 피카소의 작업실로 데려가 소개해주기도 했다. 피카소의 그림에 큰 감명을 받은 시츄킨은 곧 그의 후원자가 되어 피카소 작품의 열혈 수집가 중 한 명이 되었다.

1908년 비슷한 시기에, 과거 마티스의 제자였던 브라크는 〈아비뇽의 처녀들〉의 쪼개진 면들에서 실마리를 얻고 독자적으로 세잔의 작품을 집중적으로 연구함으로써 완전히 새로운 회화 양식에 다가서고 있었다. 세잔이 활동했던 주 무대인 마르세이유 근처의 에스타크로 내려가 실험적인 작품 활동에 전념한 브라크는 그곳에서 그린 여러 점의 새로운 작품을 살롱 도톤전에 출품했다.

그해 심사위원으로는 마티스—살롱 도톤전에서 열린 회고전의 주인공이기도 했다—가 위촉되었다. 마티스는 브라크의 에스타크 그림들을 본 순간 좀 더 뚜렷해진 배신의 징후를 읽어냈다. 마티스의 기본 원칙, 즉 무엇보다 다양한 빛깔을 강조하는 성향을 버린 브라크는 마티스가 존경해 마지않는 세잔—"그가 옳다면 나도 옳은 것이 된다."라고 마티스는 말했다—을 취하고 있었다. 그것도 완벽하게 잘못 해석한 방법으로.

마티스는 브라크의 새로운 화법에서 기발하긴 하지만 독단적인 면을 발견했다. 마티스는 평론가 루이 보셀에게 브라크의 그림을 설명하면서 "작은 입방체"로 구성된 그림이라는 표현을 썼다(공교롭게도 루이 보셀은 야수파라는 용어를 만든 평론가이기도 하다). 마티스는 그 말이 정확히 어떤 뜻인지 알려

주기 위해 마치 선생님이 학생에게 하듯이 보셀에게 간단한 스케치를 해서 보여주었다.

브라크의 그림은 탈락했고, 마티스는 옳건 그르건 비난의 대상이 되었다. 그러나 새로운 미술 사조는 이제 이름을 갖게 되었다. 바로 큐비즘 Cubism, 즉 '입체주의'라는 이름을.

입체주의는 회화의 공간 구성에 일대 혁명을 가져왔고, 그 과정에서 현대 회화의 새 장을 열었다. 브라크는 재빨리 피카소와 힘을 합해 이듬해에도 계속해서 이 새로운 미술 양식을 발전시키고 연마해나갔다. 인간미와 마티스적인 색채를 철저히 배제한—그들은 갈색과 회색 그림자 속에 그림을 그렸다—입체주의 작품들은 놀라운 독창성과 시적인 참신함으로 높은 평가를 받았다. 그림은 더 이상 고집스러운 물리적 법칙을 따르는, 논리정연하고 고정되어 있으며 무한히 뒤로 멀어져가는 세상을 담는 창이어야 할 필요가 없었다. 이제 그것은 면으로 깎인 부분이 앞으로 튀어나오기도 하고 얕은 공간 속으로 접히기도 하는, 움직이는 배경막 같은 것으로 이해해야 했다. 또 이러한 의미에서 입체주의 회화는 그 자체로 깨어 있는 의식을 상징하며, 현대 과학이 세상을 바라보는 방식과도 궤를 같이한다. 하지만 피카소와 브라크의 입체주의 양식 작품들은 그러면서도 놀라울 만큼 재기 넘치고 기발해서, 마치 교실 뒤편에서 속닥이며 전하는 비밀스러운 메시지를 담고 있을 듯한 느낌을 준다. 마술사가 관객에게 "짜잔, 보이나요, 안 보이나요?" 하며 선보이는 마술처럼 그들은 표현이라는 것을 매혹적인 게임으로 바꾸었다.

새로운 미술 운동은 순식간에 불길처럼 퍼져나갔다. 교실 맨 앞에 튀어나와 있던 마티스는 뒤쪽에서 불손하게 떠드는 소리를 무시하려 최선을

다했다. 자신의 과제를 계속 발전시켜나가는 길을 택한 그는 면을 꽉 채운 평면적인 색채, 표현력을 높이는 장식적 요소, 새로운 차원의 기념비적인 단순함을 더 깊이 탐구했다. 그 과정에서 그의 생애 최고의 작품이자 세기의 걸작이라 일컬을 만한 그림들이 탄생했다. 그러나 1913년쯤에 이르자 마티스도 뒤에서 벌어지는 소란에 눈을 돌리지 않을 수 없었다. 피카소와 브라크가 독창성을 분출하며 놀라운 속도로 유럽 아방가르드 미술의 선구자로 자리매김한 것이다.

그 성취가 두 사람의 힘만으로 이뤄진 것은 아니다. 특히 피카소의 경우엔 그의 경력을 막후에서 굉장한 수완으로 돌봐준 칸바일러가 있었고, 거트루드 스타인 역시 피카소의 신화가 만들어지는 데 불쏘시개 역할을 한 인물이었다(그녀는 특히 프랑스 이외 지역에서 크게 활약했다). 마티스를 비방하는 낙서를 하자고 제안했었던 아폴리네르도 큰 역할을 담당했다. 이후 10년에 걸쳐 당대 가장 영향력 있는 예술 비평가라는 타이틀을 얻게 된 아폴리네르는 훗날 마티스에 대해 "직관적 입체주의자"라는 평가를 내리게 되는데, 이때 마티스는 자신이 바로 의도치 않게 입체주의라는 용어를 만든 사람이란 사실을 떠올리며 그 아이러니에 씁쓸해했을 것이다.

입체주의는 이제 유럽 전역에서 아방가르드 미술의 최대 화두로 떠올랐다. 이탈리아에서는 미래주의가 입체주의에 가세하며 일어났고 영국에서는 입체주의의 영향을 받아 보티시즘(vorticism, 20세기 초 영국에서 일어난 아방가르드 미술의 한 사조. 소용돌이파라 불리기도 함_옮긴이)이 탄생했다. 그 사이 마티스는 더욱더 주변부로 밀려났다. 1913년에 이르러 마티스는 누군가로부터 영향 받는 것을 피하지 않겠다고 했던 자신의 약속을 지키기로 결심한 듯, 망설임의 흔적은 보이나마 사실상 입체주의 기법을 수용하기 시작했다. 자신을 겨냥해 고의적으로 도발하는 말들이 들려와도—입체주의자들

은 "우리가 그를 잡았다! 그는 우리 먹이다!"라고 외쳤다―마티스는 밝은 색채의 사용을 줄이고 불안한 느낌의 회색, 매트한 검은색, 시원한 푸른색을 더 많이 사용하게 되었다. 또 그 후 3~4년 동안 각진 기하학적 구조와 형태의 극단적 단순화, 그리고 인물과 지면의 모호한 관계에도 강조점을 두었다. 이러한 특징은 모두 마티스가 피카소의 새로운 스타일에 매료되었음을 보여준다. 마티스는 심지어 화가 초년생 시절 모사했던 어느 네덜란드 정물화를 명백한 입체주의 표현 양식으로 다시 그리기도 했다. 이런 식으로 마티스는 패배로 끝날 것 같은 상황에서 먼저 무릎을 꿇고 들어가 예기치 않은 새로운 스타일을 창안해냈다.

1907년에 헤어졌던 피카소와 올리비에는 재결합해 다시 연인이 되었다. 그러나 올리비에가 그 후 이탈리아의 미래파 화가 우발도 오피Ubaldo Oppi와 부적절한 관계를 가지면서 두 사람은 영원히 결별했다. 복수를 하려는 듯 그 후 피카소는 올리비에의 절친한 친구 에바 구엘Eva Gouel과 사귀기 시작했다.

1913년에 피카소는 바토 라부아르를 나왔다. 이제 그는 생애 처음으로 경제적으로 풍족한 상태가 되었다. 칸바일러가 그의 작품을 거래하는 중개상이 되면서 두 사람 모두는 성공가도를 달렸다. 하지만 1913년은 피카소의 아버지가 세상을 떠나고, 그 직후 피카소 자신도 원인을 알 수 없는 만성적 열병에 시달려 고생한 해였다. 병은 그 후 천천히 호전되었다.

피카소가 와병 중일 때 마티스는 꽃과 오렌지를 사들고 피카소를 찾아왔다. 이제 세계적인 거장으로 우뚝 선 두 사람은 화해할 준비가 되어 있었다. 두 사람의 작업실에서는 그동안 끊임없이 새로운 창작의 영감이 샘솟았다. 설사 피카소와 같은 길을 걸으려는 추종자들이 마티스 추종자들보다 많은 것처럼 보였다 해도 그것이 마티스의 열등함을 말하는 증거가 될

수는 없었다. 하지만 힘의 역학 관계는 이론의 여지가 없이 명백히 뒤집어졌다. 두 사람은 이제 서로 예의를 지키며 각자가 더욱 확고한 명성을 확립했음을 인정하고 조심스럽게 거리를 유지했다.

하지만 얼마 뒤 피카소와 마티스는 에바 구엘을 대동하고 함께 말을 타러 나가기도 했다. 그 화해의 회동은 많은 이들을 놀라게 했다. "피카소는 기수나 다름없더군요." 마티스는 거트루드에게 보내는 편지에 이렇게 썼다. "우리는 함께 말을 타러 나갔고 그 모습에 사람들이 굉장히 놀라워했어요." 하지만 사람들이 놀랐다면 그것은 두 사람이 계속 견원지간으로 남길 바라는 마음이 그들에게 내심 있었기 때문인지 모른다.

마티스는 입체주의로 인해 분명 심기가 편치 않았을 것이다. 입체주의는 그의 예상과 전혀 다르게 전개되었다. 감당할 수 없는 스페인 친구는 한 번도 그의 후배가 되었던 적이 없었다. 처음 스타인가에서 만났을 때 생각했던 것보다, 서로의 작업실에서 대화를 나누고 서로를 바라보고 뇌리에 새기며 생각했던 것보다, 그리고 뤽상부르 공원을 함께 산책하며 생각했던 것보다 피카소는 훨씬 더 막강하고 독창적이며, 훨씬 더 강렬한 야망을 품은 인물이었다.

하지만 주목할 점은 마티스가 기꺼이, 아니 어쩌면 간절했다고 할 정도로 직접적인 대응을 자제했다는 점이다. 그는 피카소를 단 한 번도 혹평한 적이 없었을 뿐만 아니라 뒤로 숨거나 피카소의 영향력을 차단하지도 않았다. 사실상 그는 입체주의로부터 얻을 수 있는 교훈을 적극적으로 수용하면서 다른 길을 걸어갔다. 마찬가지로 피카소 역시 마티스로부터 무엇이든 기꺼이 배우려 했다.

굴복하고, 방향을 틀고, 극복하고, 다시 더 굴복하는 이 유명한 패턴

은 마치 두 예술가가 예술이라는 무대에서 일련의 교묘한 책략을 펼치며 무술 대결을 벌이는 모습처럼도 보인다. 이 패턴은 1954년 마티스가 생을 마감하는 그 순간까지 일정한 간격을 두고 반복되었다. 이들의 관계는 수많은 책과 주요 전시회에서 다루어졌다. 학자들은 이들의 회화와 소묘, 조각을 한 점 한 점 연구해 영향력과 도전, 오마주와 저항으로 이어진 패턴을 추적해냈다. 어느 때는 피카소가 마티스를 더 눈여겨보았고, 또 어느 때는 마티스가 피카소를 주목했다. 하지만 그 어느 쪽도 상대를 머리에서 완전히 지운 적은 없었다.

1913~1917년 사이에 창작된 마티스의 그림들 가운데 가장 기묘한 작품으로 꼽히는 것은 마르그리트를 그린 한 초상화다. 스무 살이 된 마르그리트의 모습을 담은 이 작품은 1914년과 1915년에 그려진 일련의 마르그리트 초상화 가운데 가장 완성도 높은 것으로 평가된다. 자신감 넘치고 여성스러운 모습으로 성장한 마르그리트는 옷을 차려입는 것을 꽤 즐겼던 모양이다. 이 초상화 연작을 한 점씩 살펴보면 그녀는 포즈는 같더라도 제각기 다른 모자—모든 모자에는 꽃이 달려 있다—나 블라우스, 드레스 차림이다. 상처를 가리기 위해 늘 목에 두르는 검은 리본에도 창의적으로 변화를 주었는데, 다섯 점의 초상화 가운데 세 점에선 검은 리본에 황금빛 펜던트가 달린 것을 볼 수 있다.

　이 초상화 연작 중 앞의 네 점은 의도가 꽤 선명히 드러나는 작품들이다. 마티스는 물감을 얇게 칠해 선명한 색상을 살렸고 초창기 마르그리트 초상화에서 풍기는 어린아이 그림의 느낌처럼 형태를 단순화시켜 표현했다. 그런데 어느 지점에 이르러서는 마음의 동요가 일어난 모양이다. 마티스는 마르그리트를 돌아보며 물었다. "이번 그림은 뭔가 전혀 다르게 그리

고 싶구나. 가능할 것 같니?"

마르그리트는 고개를 끄덕였다.

그리하여 마티스가 그리게 된 것이 그의 가장 기묘한 작품 중 하나로 꼽히는 초상화 〈흰색과 핑크색의 두상White and Pink Head〉이다. 이 그림은 오직 마티스만이 가능할 것 같은 방법으로 강렬한 색채를 사용해 정제된 감정을 표현하고 있다. 동시에 입체주의의 프리즘을 거친 방법으로 창작되었다는 특징이 분명하게 드러났다. 윤곽선 밖으로는 각진 모양이 돌출되어 있고 배경과 전경의 구분이 모호하다. 또 서로 교차하는 선들은 일정한 리듬감을 생성해내고, 입술과 눈은 쉽게 그린 듯한 정제된 상징으로 대체되어 있다. 이 모든 것들은 바로 피카소에게 바치는 일종의 헌사로밖에 해석되지 않는다. 마티스는 마르그리트라는 최고의 감정이입 대상을 통해 자신의 헌사를 구현한 것이다.

〈흰색과 핑크색의 두상〉은 너무나 독특한 작품이었기 때문에 마티스의 그림을 취급하는 미술상들도 어리둥절해했다. 얼마간 시간이 지난 뒤 그들은 마티스에게 작품을 가져가달라고 정중히 요청했고, 마티스는 회수한 그 그림을 생이 끝날 때까지 집 안에 간직했다. 피카소가 전에 마티스에게서 받은 마르그리트의 초상화를 평생 간직했던 것처럼 말이다.

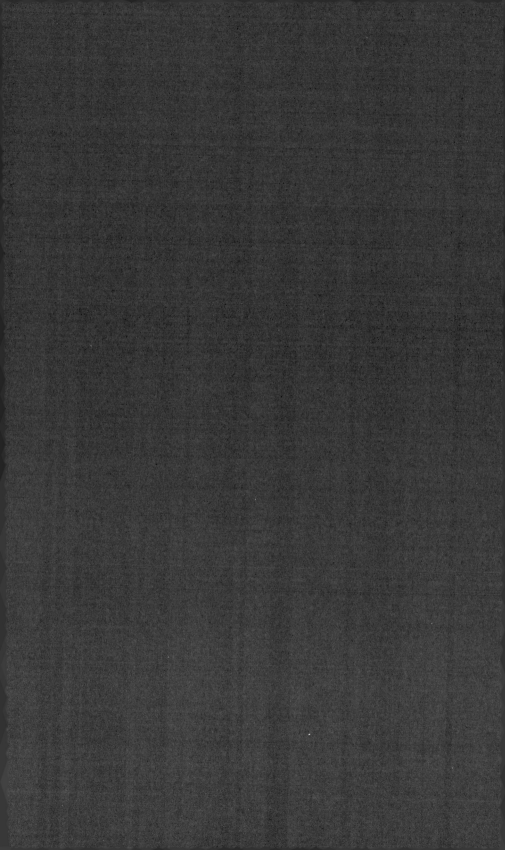

03

폴록과 드쿠닝

—

배신은 친밀함의
불가사의한 형태다.

애덤 필립스

▎회피 혹은 도피

1950년대 초 어느 날 밤, 그리니치빌리지(미국 맨해튼의 상업지구. 전위적 예술가
들의 거주지로 유명함_옮긴이)의 술집 시다 태번Cedar Tavern 앞에선 화가 둘이 연
석에 앉아 술병을 주고받고 있었다. 둘 중 하나는 50대 초반의 윌렘 드쿠
닝이었다. 문득 그의 마음속에서 장난기가 발동했다. 평소엔 솔직하고 온
화한 성품이지만 왠지 은근슬쩍 놀리는 말을 하고 싶어진 것이다. 드쿠닝
의 친구였던 에드윈 덴비Edwin Denby에 따르면 드쿠닝은 "자기방어적 태도가
지루함을 유발한다는 생각을 갖고 있었다." 드쿠닝은 지루한 것을 싫어하
는 사람이었다. 굉장히 영민했던 그는 세상만사에 통달해 있긴 했지만 세
상일에 놀랄 때도 여전히 많았다. "잭슨." 드쿠닝이 옆에 있는 동료 화가이
자 친구인 잭슨 폴록의 등을 두드리며 말했다. "자네는 미국이 낳은 가장
위대한 화가일세!"

폴록은 불같은 성질의 소유자였다. 특히나 술에 취했을 때 본색이 드
러났는데, 요즘 들어선 시다 태번에서 술에 취해 행패를 부리는 경우가 잦

았다. 시다 태번은 예술가와 그 주변 사람들의 아지트이자 거드름 피우는 마초들이 술을 퍼마시는 무대라 할 수 있는 곳이었다. 폴록은 머리가 명석했고, 한마디로 표현할 수 없을 정도로 기이하고 다혈질이었다. 그는 사람들과 친밀한 관계를 맺기를 열망하면서도 툭하면 사람들이 등을 돌리게끔 만드는 행동을 서슴지 않았다. 폴록은 드쿠닝을 좋아하고 존경했다. 절친한 친구 사이라 하기는 어려웠으나 두 사람은 서로를 알고 지낸 10년 동안 대체로 상대에게 호감과 존경심을 품어왔다. 그럼에도 뭔가 복잡한 감정이 교차하곤 했다.

세상은 두 사람을 라이벌로 보고 있었다. 어떤 면에서는 사실이었다. 하지만 처음부터 라이벌로 만난 것이 아니었을 뿐더러 그런 배역 자체도 그들에겐 결코 어울리지 않았다. 사실 지켜보는 관객이 무서운 속도로 불어나는 상황에서 서로 라이벌로 행세하기란 여간 피곤하고 어리석은 일이 아니었다.

그리하여 지금, 술기운이 오른 두 사람은 과장된 연기를 펼치고 있었다. "아니에요, 빌(윌렘의 애칭_옮긴이)." 폴록이 술병을 드쿠닝에게 건네며 말을 받았다. "당신이야말로 미국 제일의 위대한 화가죠." 드쿠닝은 부인했고, 폴록은 맞다고 우겼다. 그렇게 술병이 오가며 이어진 공연은 마침내 폴록이 술에 취해 곤드라지며 막을 내렸다.

1938년, 윌렘 드쿠닝은 서 있는 두 소년의 모습을 그린 아름다운 초상화 한 점을 완성했다[참고 1]. 연필 선이 굉장히 가늘어 그림에 입을 바짝 대고 숨만 내쉬어도 연필 자국이 사라질 듯한 느낌의 소묘 작품이었다. 그림을 보면 곧바로 두 가지 사실이 자명해진다. 첫 번째는 드쿠닝—네덜란드어로 '더 킹the king'이란 뜻이다—이 그림을 잘 그린다는 사실이다. 그는 소묘에 비범

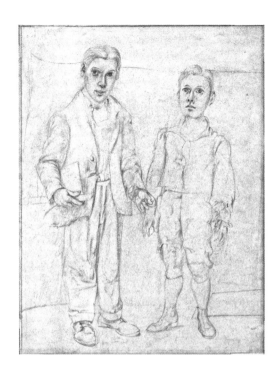

[참고 1]
윌렘 드쿠닝, 〈상상 속의 형제와
함께 있는 자화상(Self-Portrait
with Imaginary Brother)〉,
1938, 종이에 연필.
Kravis Collection. © 2016 The
Willem de Kooning Foundation
/ Artists Rights Society (ARS),
New York.

한 재능이 있었고, 전통적인 회화 기법 면에서도 고도의 기교를 갖고 있었다. 그런데 이 그림에선 특이한 습관에 자신만의 특별한 의미를 부여한다는 것을 알 수 있다. 바로 독특한 한 켤레의 부츠와 그 속에 집어넣은 바지, 초점 없는 시선이 그것이다.

그림에서 알 수 있는 두 번째 사실은 기묘한 1인 2역의 느낌이 난다는 것이다. 초상화 속 두 소년은 서로 다른 옷을 입고 키도 다른 데다 시선에도 차이가 있지만 묘하게 비슷해 보인다. 실은 같은 사람인 것일까? 훗날 드쿠닝은 그렇다고 하며 자기 자신을 두 번 그렸노라고 밝혔다. 하지만 그의 친구이자 예술가, 만화가로 활동했던 솔 스타인버그 Saul Steinberg는 생각이

달랐다. 스타인버그는 드쿠닝의 이 작품을 구입한 다음 〈상상 속의 형제와 함께 있는 자화상Self-Portrait with Imaginary Brother〉이라는 제목을 붙였다. 이 제목은 지금도 통용되고 있다.

스타인버그가 몰랐던—적어도 그 당시엔—사실은 드쿠닝에게 실제로 아버지가 다른 쿠스Koos라는 남동생이 있었다는 것, 그리고 정말로 상상 속에 존재하는 형제나 다름없었다는 것이다. 당시는 드쿠닝이 동생과 연락을 끊은 지 10년도 더 지난 때였다. 동생을 비롯한 나머지 식구들도 그에게 아예 없는 존재인 것은 매한가지였다. 1926년, 스물둘의 나이에 드쿠닝은 고국인 네덜란드에서 영국 화물선인 SS 셸리호SS Shelley를 타고 밀항했다. 그때 그는 부모님은 물론 좋아하는 누나 마리Marie—막 아기를 낳았을 때였다—그리고 자신을 잘 따랐던 어린 쿠스 등 어느 누구에게도 자신이 떠난다는 사실을 알리지 않았다.

이 최초의 놀라운 도주에 대한 기억은 회피라는 것에 천부적 소질을 보였던—개인적으로 맺은 관계에서든 특정 양식이나 미학적 틀에 구애받지 않으려는 면에서든—드쿠닝을 평생 따라다녔다. 하지만 과거와의 단절은 다른 한편으로 기회로 가득한 새로운 세상을 열어주었다. 드쿠닝은 미국 미술의 역사를 바꾸어놓은, 추상표현주의 운동을 이끄는 양대 산맥 가운데 하나가 되었기 때문이다. 그런데 과연 그 과정에는 어떤 대가가 따라야 했을까?

윌렘 드쿠닝과 형제지간인 마리, 쿠스는 로테르담에서 불우한 어린 시절을 보냈다. 당시 급속히 확장일로에 있었던 항구 도시 로테르담은 라인강과 뫼즈강이 북해로 흐르며 형성된 삼각주 사이를 지나는 인공 수로 니우어 마스 강어귀에 자리하고 있었다. 드쿠닝의 아버지 렌더트Leendert는 꽃 판매

상을 하다가 후에 작은 사업체를 차려 병에 담은 맥주를 근처 하이네켄 양조장 등에 배달하는 일을 했다. 1898년에 그는 다혈질적인 성격에 노동자 계층 출신인 코르넬리아 노벨Cornelia Nobel을 만났다. 그해 9월 코르넬리아는 임신을 했고, 서둘러 결혼식을 올린 뒤 여섯 달이 지난 1899년에 마리를 낳았다. 이어서 쌍둥이도 출산했지만 낳자마자 숨졌고, 네 번째로 태어난 아기 역시 8개월 만에 세상을 떠났다.

그리고 나서 태어난 아이가 윌렘 드쿠닝이었다. 1904년 출생 이후 그는 지독한 가난 속에서 성장했다. 코르넬리아와 렌더트는 결혼 뒤 6년 동안 일곱 번이나 집을 옮겨 다녔고, 드쿠닝이 태어난 뒤에도 짐을 쌌다 푸는 일은 계속되었다. 1906년, 그들의 결혼은 파경을 맞았다. 렌더트는 아내와 거리를 두었고 감정적으로 욕구 불만에 휩싸여 있었으며, 후에 아내를 "히스테리컬"하다고 평했다. 이혼 절차를 먼저 밟기 시작한 것도 렌더트였다. 드쿠닝의 전기 작가인 마크 스티븐스Mark Stevens와 애널린 스완Annalyn Swan은 코르넬리아가 집에서 폭력적 성향을 보이지 않았을까 추측한다. 그들은 그녀가 자식들뿐 아니라 렌더트에게도 물리적인 폭력을 행사했을 것으로 보았다. 그럼에도 코르넬리아는 윌렘과 마리의 양육권을 얻었다. 1908년 봄, 그녀에게는 재혼할 사람이 나타났다. 그리고 그와의 관계를 진척시키는 데 방해가 되자 어린 윌렘을 렌더트에게 보내버렸다. 시간이 지나고 죄책감이 들었던 탓인지 코르넬리아는 다른 사람들에게—그리고 드쿠닝에게도—렌더트가 윌렘을 납치해가는 바람에 양육권을 되찾아오느라 오랫동안 싸웠다고 말하고 다녔다. 하지만 스티븐스와 스완은 이러한 주장을 뒷받침할 증거를 찾지 못했다.

얼마 후 렌더트 또한 다른 여자와 재혼을 했다. 나이가 훨씬 어린 두 번째 부인이 1908년 말 아이를 임신하자 네 살 난 드쿠닝은 또 다시 천덕꾸

러기 신세가 되었다. 렌더트는 아들을 엄마한테 보냈고, 코르넬리아는 노발대발했다. 드쿠닝이 자랄수록 그녀는 폭언과 빈정거림으로 가득 찬 걸쭉한 논쟁을 아들과 벌였다. 능수능란한 말솜씨를 보이며 한 치도 물러서지 않는 고집스러운 말싸움이었다. 그녀는 상대방을 지배하려 들었고, 요란하게 치장하고 다녔으며, 과장된 몸짓으로 수선을 떨곤 했다. 어머니에 대한 이러한 굴절된 기억이 드쿠닝의 악명 높은 〈여인Woman〉 시리즈로 형상화되었을 것이란 점은 어렵지 않게 상상할 수 있다. 커다란 어깨와 가슴, 음흉하게 웃는 입, 미치광이 같은 눈을 가진 모습으로 희화화한 여인을 표현한 이 시리즈는 위협적인 분위기를 풍긴다. 40년 후 드쿠닝은 이 시리즈로 큰 명성을 얻게 된다.

드쿠닝이 여덟 살 때 코르넬리아는 커피하우스를 운영하는 상냥한 성격의 두 번째 남편 야코부스 라소이Jacobus Lassooy 사이에서 아이를 낳았다. 이때 태어난 아이가 쿠스다. 쿠스는 의붓형의 그늘 아래서 자라며 형을 흠모했다. 드쿠닝은 감자와 순무로 연명할 정도로 집안 형편이 어려워졌을 때에도 발군의 실력을 보여주며 모범적이고 경쟁력 있는 학생으로 성장했다.

남몰래 그림에 대한 관심을 키워나가던 드쿠닝은 열두 살이 되었을 때 명망 있는 장식 회사 기딩 앤드 손스Gidding and Sons에 견습생으로 채용되었다. 회사 대표 야이 기딩Jay Gidding은 즉각 그의 재능을 알아보고, 근처에 있는 순수미술 및 응용과학 아카데미Academy of Fine Arts and Applied Sciences에 등록할 것을 권했다. 꽤 권위 있었던 이 아카데미는 학생들에게 전통적인 순수미술을 가르침과 동시에 현대 산업사회에 필요한 기술적 훈련도 병행시켰다. 교육이 까다롭고 엄격하기로 유명하며 경쟁적 분위기를 띠고 있었던 이곳에서 1917년부터 1921년까지 4년간 야간 강좌를 수강한 드쿠닝은 매주 이틀씩 일하는 중에도 600시간의 교육을 이수했다. 그는 1년 중 대부분의 시

간을 단 한 점의 소묘, 즉 탁자 위에 넓적한 도자기 그릇과 물주전자, 항아리가 놓여 있는 정물화에 쏟아부었다.

훗날 드쿠닝의 설명에 따르면, 아카데미가 그렇게 까다로운 접근 방식을 취했던 이유는 "학생들로 하여금 전통적 방식으로 사물을 바라보는 습관을 버리고 오로지 자신이 직접 얻은 경험만 기록하게 하기 위해서"였다고 한다. 이런 설명만 보면 마치 모든 제약을 타파한 현대적 교육이 이뤄진 것 같지만 실상은 순전히 고된 훈련의 연속이었다. 학생들은 정해진 눈높이에서 그림을 그려야 함은 물론 자신과 그 앞에 놓인 정물 및 종이 사이의 거리들도 동일하게 유지해야 했으며, 매주 매달 똑같은 위치에서 똑같은 그림을 계속 새로 그려야 했다. 그렇게 결국 완성된 작품은 드쿠닝의 표현을 빌자면 "거의 사진과 흡사했는데 좀 더 낭만적인 느낌이 난다는 점만 달랐다."

그렇다고 아카데미에서 전념했던 것과 같은 순수미술만 드쿠닝이 했던 것은 아니다. 그는 만화와 캐리커처에도 흥미가 있었고, 선을 자신감 있고 다채롭게 표현할 줄 알았으며 종종 과장시키기도 했다. 이러한 재주는 그가 원숙한 예술 세계를 완성하는 데 있어 고전적인 훈련만큼이나 중요한 영향을 발휘했다.

1920년, 한창 청소년기를 보내는 중이었던 드쿠닝은 모더니즘에 관심이 있던 디자이너 베르나르드 로메인Bernard Romein의 작업을 돕는 조수 일을 하게 되었다. 로메인은 주로 로테르담의 고급 백화점으로부터 작업을 의뢰받아 일했던 디자이너였다. 그는 드쿠닝에게 피에트 몬드리안Piet Mondrian—몇 십 년 후 잭슨 폴록의 성공에 짧은 순간이지만 중대한 역할을 한다—의 예술 세계, 또 1917년 암스테르담에서 시작된 네덜란드의 디자인 운동 '데 스테일De Stijl'에 대해서도 알려주었다. 몬드리안과도 관련이 깊은

데 스테일—그냥 '스타일'이라는 뜻이다—은 미술과 공예, 디자인의 경계를 넘나드는 것을 주요 목표로 삼은 미술 운동이었다. 상업미술에 따라붙던 오명은 이 운동의 성공으로 일부나마 씻겨나갈 수 있었다. 기본적으로 드쿠닝이 당시까지 훈련받은 분야는 상업미술이었지만, 그의 상상력은 이미 기능주의와 상업주의, 틀에 박힌 교육에서 벗어나 다른 쪽을 향하고 있었다. 드쿠닝은 앤트워프와 브뤼셀로 여행을 떠나 그곳에서 시간을 보내기도 했다. 그는 홀랜드 아메리카 라인이라는 선박회사에서 선원으로 일하는 삼촌으로부터 미국에 대한 이야기를 들었다. 재즈 음악에 맞춰 추는 춤, 미녀들이 나오는 미국 잡지는 물론 미국 영화도 아주 좋아했던 드쿠닝은 훗날 이렇게 말했다. "알다시피 그곳엔 카우보이와 인디언들이 있었어요. 한마디로 낭만적인 곳이었죠."

드쿠닝은 홀랜드 아메리카 라인의 갑판원 자리에 지원했지만 떨어졌고, 그 뒤 미국으로 가는 배에 밀항할 기회를 여러 번 노렸으나 모두 실패했다. 그러다 어찌어찌 알게 된 한 남자가 그에게 절호의 기회를 제공했다. 뉴욕에 돌아가려던 그 남자는 조합비가 없어 난처한 상황에 있었는데, 드쿠닝은 아버지에게서 빌린 돈으로 그자의 조합비를 내주고 기회를 기다렸다. 아무 소식 없이 몇 달이 지나자 드쿠닝은 자신이 속았다고 판단했지만 어느 날 예고 없이 그가 나타났고, 드쿠닝을 SS 셸리호의 엔진실에 몰래 숨겨주었다.

그때가 1926년 7월 18일이었다. 드쿠닝은 아무한테도 떠난다는 말을 하지 않았고 아무것도 가지고 가지 않았다. 심지어는 미국에 가서 일자리를 찾을 때 보여주려 했던 작품 포트폴리오도 챙기지 않았는데, 나중에 알고 보니 자격증만으로는 충분하지 않았다.

▌예민한 다혈질

드쿠닝의 어두운 어린 시절과 그 후 돌연 미국으로 떠난 이야기는 미국의 소설가 필립 로스Philip Roth가 언젠가 언급했던 "미국 역사의 기본 토대를 이루는 드라마틱한 이야기"(필립 로스의 『휴먼 스테인The Human Stain』이라는 소설에 나오는 표현_옮긴이)와 비슷하다. "비정함이 넘치는 강력한 충동을 느끼고 고국을 불쑥 떠나는 극적인 이야기"라는 점에서 말이다. 어느 정도인지 말하긴 힘들어도 그 일은 드쿠닝에게 긴 상흔을 남겼다. 그것은 또한 단짝이 되어 줄 형제에 대한 갈망, 힘든 순례자의 길을 함께 걸으며 눈빛만으로도 통하는 동지애에 대한 갈망을 드쿠닝의 내면에 불러일으켰다. 화가로서의 활동 초기에 그가 계속해서 그러한 동지애를 찾을 수 있었던 것은 그런 간절한 욕구 때문이었다.

드쿠닝의 처남인 콘래드 프리드Conrad Fried는 훗날 스티븐스와 스완에게, 드쿠닝이 로테르담의 학교에 다닐 당시 그와 선생님 사이에서 있었던 일을 들려주었다. 선생님은 어린 소년이었던 드쿠닝의 내부에서 흥미를 끌어내기 위해 많은 노력을 기울인 스승이었다. "저기 저 친구 보이지?" 학생들이 모두 그림을 그리고 있는 어느 수업 시간, 선생님이 드쿠닝에게 물었다. "가서 저 친구가 어떤 그림을 그렸는지 보렴."

드쿠닝은 선생님이 시키는 대로 그 학생에게 다가가 그림을 보았다. 자유롭고 유려한 솜씨로 그린 친구의 그림은 자신의 딱딱하고 통제된 그림과 비교되었다. 서로 이야기를 나눠보니 그 친구 역시 선생님한테 '저기 가서 저 친구가 그려놓은 것을 보라'는 권유를 받았다고 했다.

이 이야기와 비슷한 상황은 그로부터 오랜 시간이 흐른 뒤 훨씬 더

큰 무대 위에서 펼쳐지게 된다. 상대 학생 역을 맡은 이는 바로 잭슨 폴록이었다.

다섯 형제 중 막내로 태어난 폴록은 어머니의 사랑을 듬뿍 받으며 응석받이로 자랐다. 어머니는 간섭을 많이 했지만 정이 많은 스타일은 아니었고, 어느 누구보다 고생을 많이 했다. 폴록의 아버지 르로이 맥코이LeRoy McCoy는 아이오와주의 팅글리에서 폴록 성姓을 가진 양부모 손에서 자랐다. 폴록 가문의 사람들은 양아들 르로이를 값싸게 쓸 수 있는 노동력 정도로 여겼으며 일손이 필요한 사람들에게 빌려주기도 했다. 훗날 어린 시절의 암울했던 기억을 떠올리며 배신감과 허탈감에 사로잡힌 르로이는 자신의 성을 본래의 맥코이로 바꾸려고 했지만 법정 비용을 감당할 수 없어 포기했다.

폴록의 어머니 스텔라Stella 또한 팅글리 출신이었다. 스텔라와 르로이는 네 명의 아들을 둔 후 1912년 1월 28일 폴록을 낳았다. 아기는 축 늘어지고 얼룩진 몸에 멍을 지닌 채, 엉덩이를 맞을 준비를 하고 세상에 나왔다.

당시 폴록은 와이오밍주의 코디라는 곳에서 살았다. 폴록을 출산하면서 얻은 합병증으로 더 이상 아이를 낳을 수 없게 된 스텔라는 폴록에게 심부름도 시키지 않았고, 잘못이나 까탈스러운 행동을 해도 너그럽게 봐주며 폴록을 더욱 애지중지 대했다. 하지만 전기 작가 스티븐 나이페Steven Naifeh와 그레고리 스미스Gregory Smith가 『잭슨 폴록: 미국의 전설Jackson Pollock: An American Saga』에서 밝힌 바에 따르면 폴록의 어린 시절은 드쿠닝의 그것처럼 가난으로 얼룩졌고, 그에 따르기 마련인 집안의 불화로 바람 잘 날 없었다. 폴록의 아버지 르로이는 폴록이 여덟 살이었던 1920년에 집을 나갔다. 드쿠닝이 그랬듯 폴록 또한 아버지 없는 어린 시절을 보냈던 것이다. 르로이는 간간이 가족에게 연락을 해왔고, 애리조나—코디와 캘리포니아에서 이런저

런 사업에 실패한 다음 이사한 곳이다—에서 다시금 가정을 복원하려 시도하기도 했다. 하지만 재결합은 오래가지 않았다.

폴록은 상상력이 풍부하고 예민한 소년이었다. 형 찰스Charles는 어린 나이에 일찍이 화가가 되겠다고 마음을 정했다. 누가 봐도 찰스에게는 재능이 있었다. 하지만 미국 서부 시골의 소년이 예술가로 성공하기를 바라는 사람은 아무도 없었기에 찰스는 자신이 선택한 직업을 내심 의식하며 그에 맞는 스타일을 갖추려 했다. 머리를 기르고 보헤미안 같은 옷차림을 하고 다녔던 것이다. 처음에 찰스는 자신의 선택을 불안해했지만 갈수록 강한 확신을 갖게 되었으며, 가족을 비롯한 주변 사람들에게 지혜롭고 성숙한 영혼이라는 인상을 주었다. 아홉 살 아래의 폴록도 그런 형에게 매료되었는데, 어머니인 스텔라는 이렇게 회상했다. "어린 잭슨에게 커서 뭐가 되고 싶냐고 물으면 그애는 항상 '찰스 형 같은 화가가 되고 싶다'고 말했어요."

찰스가 오티스 인스티튜트Otis Institute에서 미술을 공부하기 위해 로스앤젤레스로 떠났을 때, 잭슨과 바로 위의 형 샌드Sande는 형의 뒤를 따르겠노라 꿈꿨다. 찰스는 자신의 개척자적 역할과 로스앤젤레스에서 벌이는 자유로운 모험을 즐겼고, 잡지「더 다이얼The Dial」을 집으로 보내주었다.

「더 다이얼」은 현대 미술에 관한 특집 기사와 T. S. 엘리엇T. S. Eliot 및 토마스 만Thomas Mann 같은 작가들의 작품을 소개하는 순수 문예지였다. 폴록과 샌드는 잡지의 이슈들을 빨아들이듯 소화했다. 그들에게 있어「더 다이얼」은 흥미진진한 새로운 세상을 눈앞에 그려 보여주는 것, 멀리 떨어진 형과의 정신적 유대감을 눈으로 나타내주는 것이었다.

가끔씩 찰스와 주고받는 연락은 폴록에게 큰 의미를 가졌다. 열여섯 살이 된 1928년, 폴록은 고등학교를 그만두고 어머니와 살던 캘리포니아

의 리버사이드를 떠나 로스앤젤레스에 있는 매뉴얼 아츠 고등학교Manual Arts High School에 들어갔다. 형의 뒤를 따라 비슷한 길을 택한 것이다.

하지만 폴록은 찰스와 달랐다. 자신의 생각을 잘 표현하지 못했고 매사에 과민한 편이었으며, 다혈질에 자기파괴적인 폭음—폴록이 술을 처음 마신 건 열네 살 때였다—에 자주 빠졌기에 싸움질이 그칠 새 없었다.

이미 1926년에 로스앤젤레스에서 뉴욕으로 옮겨간 찰스는 카리스마 넘치는 벽화 작가이자 미국 지방주의(제1차 세계대전 이후 미국 고유의 전통과 문화를 중요시했던 미술 사조_옮긴이)의 선구자 토머스 하트 벤튼Thomas Hart Benton에게서 그림을 배우고 있었다. 폴록이 힘든 상황에 처했다는 소식을 접한 찰스는 걱정스러운 마음을 담아 편지를 띄웠다. "나도 미래를 포기해버릴 정도의 우울함과 감상에 젖었던 시기가 있었지. 네가 이렇게 빠르게 성장한 요 몇 년간 너를 자주 보지 못한 게 후회스럽구나. 현재 네 기분과 관심사에 대해 나는 전혀 아는 바가 없어. 너는 분명 예술적 감성과 이성적 통찰력을 타고났단다. 그것을 각고의 노력으로 정도를 걸으며 철두철미하게 계발하렴. (…) 네가 미술에 흥미를 갖고 있다니 정말 기쁘구나."

형이 보낸 편지는 폴록을 정신 번쩍 차리게 했다. 폴록은 자신에게 비범한 재능이 없다 해도 찰스의 뒤를 이어 평생 화가로 살겠다고 마지막으로 한 번 더 결심했다.

폴록의 결심은 확고했다. 하지만 매뉴얼 아츠 고등학교에서 폴록은 그림 그리는 기술이 부족하다는 문제에 계속 부딪혔다. 특히 소묘에 솜씨가 없고 서툴렀다. 그는 두 번이나 학교에서 쫓겨났고 1930년에는 매주 반나절씩 시간제로 수업에 참여하는 정도로 간신히 학교에 적을 두고 있었다. 그에겐 앞으로 나아갈 길이 좀처럼 보이지 않았다.

▌예술가의 아지트, 뉴욕

진정으로 기억할 만한 성공은 불리한 조건을 딛고 쟁취하는 성공일 테지만, 그 불리한 조건이 항상 뭔가가 부족한 경우인 것만은 아니다. 때로는 재능이나 기술, 소질 등이 너무 특출해 걸림돌이 되거나 적정량보다 지나치게 많은 게 문제가 되기도 한다. 폴록에게 예술은 자신에게 내재한 분명한 결점을 피해가거나 돌파할 방법을 찾는 투쟁의 과정이었다면 드쿠닝은 정확히 그 반대의 상황에 있었다. 그는 오랫동안 타고난 비범한 솜씨를 억누르거나 옆으로 밀쳐놓으려 애썼다.

놀랍게도 실력을 갈고닦은 드쿠닝이 거장의 솜씨를 펼치며 진정으로 독창적인 자신만의 세계를 찾아갈 수 있었던 것은 오히려 그림 실력이 부족한 폴록이 제시한 본보기 덕분이었다.

4년간 소묘 작업으로 악전고투한 폴록과 달리 드쿠닝은 미국에 도착했을 때 이미 수년간의 정통 미술 교육을 받아 뛰어난 솜씨를 가진 삽화가였다. 또한 그에겐 간판 채색 작업의 견습생으로 일하며 이미 자신의 뒤에서 펼쳐지고 있는 거대한 모더니즘 운동을 직접 체험했던 이력도 있었다. 하지만 그가 진정으로 원한 것은 힘들게 쌓아올린 경력을 내던지고 어떻게든 자기 자신을 위태롭게 하는 일이었다. "세상에서 약간 비껴난 곳이 내 자리 같았다."라고 그는 훗날 털어놓았다. "나는 내가 쓰러지면 잘된 일이라 여겼다. 발을 헛디뎌 미끄러지면 '어라! 재미있는걸!' 하고 생각했다."

미국에서 4년의 시간을 보낸 후 드쿠닝은 맨해튼에서 간판 그리기와 쇼윈도 장식, 목수 일을 했고 점차 현대 미술 작가들과 친분을 쌓아갔다. 그런 가운데 여자친구도 생겼다. 서커스단의 줄타기 곡예사로 일하는 그녀

의 이름은 버지니아 '니니' 다이애즈Virginia 'Nini' Diaz였다. 둘은 1932년 그리니 치빌리지로 옮겨가 함께 살았다. 다이애즈는 드쿠닝이 내내 그림을 그리고 있었노라고 당시를 기억했다. 드쿠닝은 당시 이스트맨 브라더스라는 디자인 제작소에서 일했고, 다이애즈는 자신도 함께 돈을 벌어보기 위해 시내를 돌아다니며 드쿠닝의 작품을 팔러 다녔다. 이 무렵 드쿠닝이 현대 미술에 빠지지 않았더라면 그녀는 더 많은 작품을 팔 수 있었을 것이다. 당시엔 모더니즘 경향이 강한 작품일수록 인기가 덜했기 때문이다. 모더니즘은 전통적인 세련미와 기교보다 생생한 직접성과 참신한 아이디어, 주관적인 독창성, 그리고 무엇보다 진정성을 중시했다. 때문에 드쿠닝은 한동안 정신 분열증적 갈등에 빠진 시기를 보내기도 했다. 격식을 중시하는 교육의 영향하에서 작업하는 동안, 즉〈상상 속의 형제와 함께 있는 자화상〉같은 걸출한 작품을 그릴 때에도 그는 과거에 배웠던 것들에 계속 저항했다. 드쿠닝은 실험적 작품을 위한 기초로 정물화, 초상화, 누드화 같은 전통적인 회화의 틀을 사용하면서도 마티스, 피카소, 미로Miró, 조르조 데키리코Giorgio De Chirico의 혁신적인 작품들을 탐구해갔다.

천부적 재능을 가지고 있는 상태에서 엄격하게 받았던 강력한 주입식 교육의 흔적을 지워내기란 쉽지 않았다. 드쿠닝이 1930년대 말과 1940년대 초에 작업했던 작품들에는 그가 의식적으로 모던하게 보이기 위해 애썼던 흔적이 나타난다. 이 작품들을 보면 그는 자신이 가졌던 기법상의 장점을 해체하고 그것과 고투하면서, 직관적이고 자유롭지만 결코 인위적으로 꾸미지 않은 새로운 방식을 찾으려 했음을 알 수 있다. 신체 부위들 사이의 공간 관계, 특히 대상을 축소하는 문제와 관련된 과제는 평면성을 강조하고 세부 묘사를 피하는 새로운 모더니즘의 표현법을 적용하면 상당히 까다로운 문제가 되어버린다. 손만 보더라도 지극히 복잡한 삼차원 형태지만

여타의 신체 부위와 비교해보면 크기가 작은데, 이 손의 처리 때문에 그는 굉장히 고심했다. 또한 앉아 있는 몸에서 공간상 앞으로 튀어나와 있는 무릎은 훨씬 더 골치 아픈 요소였다. 이것들에 너무 집중한 나머지 그는 머리카락을 처리하는 방법은 아예 신경도 쓰지 못했다. 그래서 그의 초상화에는 머리가 대머리, 손은 얼버무리거나 지워져 있고 다리는 위치가 어디인지 모를 정도로 뼈대 없는 모습을 한 사람이 등장한다. 드쿠닝의 이 시기 작품을 처음 구입한 사람은 그의 친구인 무용평론가 에드윈 덴비였다. 덴비는 이 복잡하게 얽히고설킨 작품에서 모종의 미美를 발견했다. 그것은 "복잡다단한 상황 속에서 본능적인 움직임이 지니는 아름다움"이었다. 하지만 그 퉁방울눈에는 광기 및 점증하는 엄청난 중압감 또한 깃들어 있음을 볼 수 있다. "나는 종종 그가 인물과 배경의 연결 문제 때문에 골머리를 앓고 있다고 이야기하는 것을 들었다."라고 덴비는 전했다.

드로잉 면에서의 재능 부족으로 폴록은 심각한 문제에 봉착했다. 형 찰스와 샌드—찰스만큼이나 막힘없이, 그리고 유려하게 스케치를 잘했다—와 비교하든, 아니면 예술 고등학교의 급우들과 비교하든 실력 차는 현격했다. 재능 있는 학생들을 접할수록 폴록의 좌절감은 커져갔다. 실물 그대로를 그리는 수업에서 그가 그린 그림은 솜씨 없고 투박했다. 같은 반 학생들 상당수는 일찍이 재능을 발견하고 수년간의 헌신적 수련으로 그 재능을 한껏 끌어올린 상태였다. 승부욕을 타고난 폴록은 그들에게 지지 않으려 안간힘을 썼고, 실력 향상을 보여주는 조짐을 간절히 기다렸다.

　　폴록은 음악을 하는 버스 파시피코Berthe Pacifico라는 2학년 여학생에게서 잠시 영감을 얻기도 했다. 그들은 어느 파티에서 처음 만났는데, 그곳에서 폴록은 피아노 치는 파시피코의 모습을 눈여겨보며 차분한 그 모습

에 매료되었다. 폴록은 그녀가 연습하는 모습을 보기 위해 학교가 끝나면 매일 오후 집으로 찾아갔다. 파시피코는 하루에 5시간을 연습에 할애했다. 폴록은 피아노를 연주하는 그녀 모습을 스케치북에 담고 또 담았다. "내가 연주하고 있는 내내, 그 빌어먹을 연필은 결코 멈추지 않았다."라고 그녀는 회상했다. 하지만 폴록은 자신이 그린 그림을 절대 그녀에게 보여주지 않았다. 열심히 하긴 했지만 못 그렸다고 생각했던 모양이다. 1930년 로스앤젤레스에서 찰스에게 보낸 편지에 폴록은 이렇게 적었다. "솔직히 내가 그린 그림은 자유로움도, 리듬감도 없는 형편없는 그림이야. 차갑고 생기도 없지. 그림을 보내는 배송료도 아까울 정도야. (…) 사실 지금까지 나는 작품 활동에 진지하게 몰두한 적도, 작품 하나를 완전히 마무리한 적도 없어. 늘 중간에 넌더리를 내고 흥미를 잃곤 했거든. (…) 그래도 내 안에 잠재해 있긴 하나 아직 나 자신은 물론 그 누구에게도 증명한 적 없는 그런 종류의 예술가가 언젠가 될 거란 느낌은 들어."

달리 말하면 폴록의 문제는 분명 자신감이 큰 비중을 차지하긴 했지만—찰스에게 보내는 편지에 폴록은 "인생에서 가장 좋을 때라 할 수 있는 젊은 날이 내게는 지옥과 같았어."라고 썼다—그게 전부는 아니었다. 폴록이 당면한 문제는 재능과 관련된 것이었는데, 이에 대해 샌드는 다음과 같이 말한 바 있다. "폴록의 초기작들을 보면 테니스를 치든지 배관 일을 하는 게 낫겠다는 말이 절로 나올 정도였다."

경제적 위기와 정치적 소요가 전국을 휩쓸었던 1930년 여름—월스트리트 발發 경제대공황이 일어난 지 꼭 6개월이 되는 시점이었다—, 컬럼비아 대학에서 문학을 전공하고 있던 폴록의 또 다른 형 프랭크Frank가 찰스와 함께 로스앤젤레스로 돌아왔다. 찰스는 로스앤젤레스 동쪽 클레어몬트에 있

는 퍼모나 칼리지Pomona College로 폴록을 데려갔다. 멕시코의 벽화 작가 호세 클레멘테 오로스코José Clemente Orozco가 새롭게 완성한 작품〈프로메테우스Prometheus〉가 있는 곳이었다. 한 편의 웅대한 서사시를 일렁이는 불꽃과 씨름하고 있는 영웅적 인물의 모습으로 형상화하여 표현한 이 작품의 강렬한 에너지에 폴록은 깊은 감명을 받았다. 폴록과 찰스는 멕시코의 벽화 작가와 좌파 정치 및 예술에 관해 이야기꽃을 피우며 하나로 결속되는 느낌을 받았다. 폴록은 언제든 서부에서의 삶을 정리하고 떠날 준비가 된 듯싶었다. 그리하여 가을이 되었을 때, 찰스와 프랭크는 열여덟 살이 된 동생을 데리고 뉴욕으로 돌아갔다.

당시 국제적 시각에서 현대 미술에 접근할 수 있는 미국 유일의 도시는 뉴욕이었다. 인구 구성이 다양하고 이민자 수가 많다는 점에서 뉴욕은 유럽과 멕시코에서 물밀 듯 들어오는 모더니스트 운동을 확산시키는 데 큰 역할을 했다. 당시의 대중은 정치색을 띠거나 초현실주의처럼 기존과 다른 철학적 세계관을 바탕으로 하는 이질적 회화 양식 및 접근법에 대해 회의감 혹은 노골적인 적대감을 보이는 경우가 많았다. 하지만 적어도 뉴욕에서는 다른 지역과 달리 모더니즘을 둘러싼 이슈가 활발하게 논의되었다.

9월 말, 폴록은 아트 스튜던츠 리그Art Students League에 들어가 토머스 하트 벤튼의 수업을 들었다. 형 찰스의 스승이었던 벤튼은 이미 찰스에게 지대한 영향을 끼친 인물이었다. 벤튼과 그의 학생들에겐 모종의 사명감이 있었으니, 역동적이지만 분명한 메시지를 던지는 구상적 이미지를 활용해 대중의 눈을 뜨게 하고 정치적 변화를 일으키겠다는 게 그것이었다. 그들의 작품은 양식 면에서 소련의 사회주의 리얼리즘과 관련 있었지만 강한 민족주의 색채가 가미됨으로써 추상적인 모더니즘에 철저히 반대하는 모습을 취했다. 이들은 자신들의 작품을 가능한 한 많은 이들에게 선보이고 싶

어 했다. 또한 예술은 탐미주의자와 예술 애호가들의 취미 활동이라 여기는 유럽 퇴폐주의와의 관련성도 부인했다. 이들은 예술을 남성적 활동, 즉 세상을 바꾸는 중개자의 역할을 행하는 정력적·적극적 성격의 활동으로 간주했다. 평소 깨지기 쉬운 자아를 갖고 있고 삶의 목적의식이 금방이라도 깊은 구렁으로 치달을 듯했던 폴록에게 있어 벤튼의 주장은 마음을 사로잡을 뿐 아니라 즉각 약효를 발휘하는 치료약처럼 느껴졌다. 이미 잘 만들어진 목적의식이 그에게 주어진 셈이었다. 폴록은 그들의 대의명분에 동참했고 얼마 지나지 않아 벤튼과 그의 이탈리아인 아내 리타Rita를 자신의 가족처럼 생각하게 되었다. 그리고 그 과정에서 그는 찰스의 자리를 대신하며 벤튼의 애제자가 되었다.

아트 스튜던츠 리그에서 폴록은 그의 성공을 가로막는 위협과 마주했다. 그는 일부러 더욱 공격적으로 그 위협에 대응했다. 폴록은 자신보다 재능 있음이 분명한 사람을 보면 일단 경계했는데, 그렇다 보니 아트 스튜던츠 리그의 동기들 대부분이 경계 대상일 수밖에 없었다. 폴록은 사람들을 사로잡는 매력이 있었고, 자신이 호감을 가진 사람한테는 한없이 다정하고 배려하는 모습을 보였다. 그의 이러한 면모에 매료된 사람은 벤튼과 리타뿐이 아니었다. 하지만 사람들은 그의 내부에 욱하는 위험한 기질이 도사리고 있음도 알아챘다. 폴록과 함께 수업을 들었던 한 친구는 이렇게 증언했다. "폴록은 상대를 한번 쓱 훑어보곤 했어요. 마치 코를 한 대 때릴까 말까 고민하는 사람처럼 말이죠." 그 최악의 행동은 또 다른 좌절의 원천이었던 여성을 향해 종종 발생했다. 여자친구를 만들 능력도 의지도 없었던 그는 여성혐오적 분노를 표출하는 것으로 자신의 성적 혼란을 해소했다. 그의 그런 분노는 사람들을 두렵게 했고, 종종 신체적 위협의 형태를 보일 때가 많았다.

뉴욕 초창기 시절 폴록은 형 찰스 및 그의 아내 엘리자베스Elizabeth와 한 집에서 살았다. 엘리자베스는 잭슨의 감정 분출을 그다지 너그럽게 여기지 않았다. 하지만 폴록의 행동 가운데 가장 문제가 됐던 것을 목격한 사람은 바로 점잖고 재능 넘치며 가정을 가진, 여러모로 여전히 그의 멘토였던 형 찰스였다. 어느 겨울 폴록가 형제들이 참석한 가운데 찰스와 엘리자베스의 10번가 아파트에서 파티가 열렸다. 그날 술에 빨리 취한 데다 걷잡을 수 없는 분노에 사로잡혔던 폴록은 손님으로 온 로즈라는 아가씨에게 욕을 했다. 처음에는 언어 폭력으로 시작했지만 점차 로즈의 몸을 밀치며 신체적으로 위협하는 식으로 바뀌었다. 로즈의 친구인 마리가 나서서 폴록을 떼어내려 하는 순간 그의 분노가 폭발했다. 폴록은 벽난로용 땔감을 자르는 데 썼던 도끼를 집어 마리의 머리 위로 들어올렸다. "마리, 넌 정말 착한 여자구나. 맘에 들었어." 그가 조롱하듯 말했다. "정말 네 머리를 패고 싶지는 않은데" 몇 초간 침묵이 흘렀다. 그러더니 폴록은 느닷없이 몸을 돌려 찰스의 그림 위로 도끼를 찍어 내렸다. 그림은 두 쪽으로 쪼개졌고 벽에는 도끼가 박혔다.

1929년 드쿠닝은 아르메니아에서 온 화가 아실 고키Arshile Gorky를 만나 자신의 일생에서 가장 강력한 유대관계를 맺는다. 당시는 대공황이 뉴욕을 강타했던 시기로, 덴비의 표현에 따르면 "모두가 커피를 마셨고 누구도 전시회를 열지 않았던" 때였다. 두 사람은 작업실을 같이 썼고, 함께 이야기를 나눴으며, 서로를 바라봤고, 함께 그림을 그렸다. 한마디로 서로 떼어놓을 수 없는 사이였다. 그 10여 년의 시간 동안 둘은 모두 무일푼 신세였지만 외려 그 사실을 자랑스러워했다. 드쿠닝은 "나는 가난한 게 아니다. 파산했다."라고 종종 선언했다. 현대 미술을 주제로 끝없이 토론했던 그들은

난공불락의 동지가 되어 길고 추운 겨울을 함께 이겨냈으며 자신들의 작품에 대한 대중의 무관심을 가볍게 무시했다. 1930년대 말 그들은 뉴저지에 있는 어느 레스토랑의 벽화를 공동으로 작업하기도 했다. 고키는 사람들이 드쿠닝을 만나러 작업실에 모이면 대화에 참여하지 않고 조용히 있곤 했다. 언젠가 사람들은 미국의 화가들이 직면하고 있는 부당한 현실에 대해 이야기하고 있었다. "사람들에겐 그 주제에 대해 할 말들이 많았죠. 그래서 한창 성토하고 있었어요." 덴비는 당시를 떠올리며 말했다. "하지만 잠시 대화가 끊어지고 음울한 침묵이 찾아왔어요. 그 순간, 고키의 낮은 목소리가 탁자 아래서 들려왔지요. '저는 19년 동안 미국에서 비참하게 살았어요.' 그 소리에 모두 웃음을 터뜨렸어요. 하지만 그것은 절대 하소연이 아니었어요. 고키는 정의를 문제 삼으려는 게 아니라 운명에 대해 말하려는 것이었거든요. 모두들 마음을 열고 웃을 수밖에 없었죠."

예술에 관해서라면 고키는 철두철미했고 감상에 젖는 일이 없었다. 스스로 높은 기준에 맞추려 했던 그는 위대함과 거짓의 차이를 잘 알고 있었다. (드쿠닝의 기억에 따르면, 그의 작품을 처음 본 고키는 "아, 당신은 자신만의 생각을 갖고 있으시군요!"라고 말했다. 그런 뒤 "그런데 어쩐지 그다지 훌륭해 보이지는 않네요."라 했다).

고키의 재기발랄함과 고결한 정신, 지조 있는 삶의 자세는 1930년대 내내 드쿠닝에게 용기를 북돋워주었고 자신을 형님으로 따르게끔 만들었다. 그러니 드쿠닝이 그린 정교한 솜씨의 〈상상 속의 형제와 함께 있는 자화상〉과 가슴을 먹먹하게 하는 고키의 작품 〈화가와 그의 어머니The Artist and His Mother〉, 이 두 작품에서 모종의 연관성을 찾을 수 있는 것도 무리는 아니다. 혹자는 그 연관성을 형제애적 관계라 일컫기도 한다. 두 가지 판본으로 존재하는 〈화가와 그의 어머니〉는 1912년에 찍었던 한 장의 사진에

서 모티브를 얻어 만든 작품이다. 사진 속에는 고키와 그를 홀로 키운 어머니의 모습이 담겨 있다. 일찍이 미국으로 건너가 살고 있던 아버지에게 보낸 그 사진은 자신들의 존재를 상기시키고 고국 아르메니아에 남은 가족을 잊지 말라는 의미를 담고 있었다(아버지는 미국에서 새로운 여자를 만나 새 가정을 꾸렸다). 그러나 격동의 시간이 고키 모자를 덮쳤다. 아르메니아 학살이 발생하면서 마을이 포위되었고 그들은 죽음의 행진 대열로 떠밀렸다. 1919년 고키의 어머니는 아들의 품에 안긴 채 굶주림 속에 숨을 거뒀다. 그 후 미국으로 건너간 고키는 미국에 있는 아버지 집의 어느 서랍에서 이 사진을 발견했다. 그리고 〈화가와 그의 어머니〉를 두 가지 판본으로 작업해 세상에 내놓았다.

드쿠닝과 고키의 작품은 서로 짝을 이루는 것이라 할 수 있다. 그림 속 주인공들은 하나같이 고뇌에 찬 애절한 눈빛, 상실감 가득한 눈빛을 화면 밖 우리를 향해 던지고 있다.

드쿠닝에게 고키는 진실함의 표본과도 같은 존재였다. 그렇기에 깊은 우정을 나누었던 10년의 시간이 흐른 뒤, 고키가 실은 사회적 성공에 대한 야심을 은밀히 품은 사람임을 알았을 때 드쿠닝이 받은 충격은 이루 말할 수 없었다. 1941년 초엽, 고키는 부유한 해군 준장의 딸 아그네스 매그루더Agnes Magruder를 소개받았다. 드쿠닝과 후에 그의 아내가 되는 일레인 프리드Elaine Fried가 주선한 만남이었다. 사랑에 빠진 그들은 그해에 결혼식을 올렸다. 결혼 이후 고키는 한순간 고급스러운 동네에서 부유한 사람들과 섞여 지냈고, 드쿠닝은 여전히 무명 화가로 가난과 싸우며 살고 있었다. 그 간극은 고키가 보기에 뛰어넘을 수 없이 큰 것이었다. 드쿠닝을 멀리하기 시작한 그는 제2차 세계대전 중 유럽에서 대거 뉴욕으로 이주해 온 귀족 출신 초현실

주의 화가들과 어울리기 시작했다.

드쿠닝은 깔끔히 물러섰다. 하지만 마음속 상처는 쉽사리 아물지 않았다. 어쩌면 그가 느낀 배신감과 충격은 오래전 그의 의붓동생 쿠스가 받았을 상처를 되돌려받은 것일지도 몰랐다. 스티븐스와 스완은 "권력의 세계를 향해 떠나는 고키의 모습을 지켜보는 것은 드쿠닝에게 있어 미국의 형을 잃어버린 것과 다르지 않았다."라고 썼다.

벤튼의 가르침을 받은 폴록은 드디어 약간의 기술을 습득하는 데 성공했다. 하지만 벤튼은 그럴듯하게 그림을 따라 그리는 학생보단 다이내믹한 활력과 움직임을 표현할 수 있는 학생을 원했다. 그런 면에서 그는 폴록이 그려놓은 해안 풍경, 일렁이는 불꽃을 그린 밤의 모습, 동물과 인물이 등장하는 표현력 넘치는 몽환적 그림 등 제멋대로 뒤엉키고 어딘가 설익은 그림들을 보면서 대부분의 사람들이 알아차리지 못한 가능성을 발견했다. 그는 폴록에게 "네가 여기 놓고 간 스케치들을 보니 정말 굉장하더구나."라고 썼다. "네가 사용한 색은 풍성하고 아름다웠어. 네겐 재능이 있어. 이제 네가 할 일은 그것을 잘 유지하는 거야."

벤튼은 폴록에게 별도로 더 시간을 할애했고 그를 반장으로 지명했다(이는 수업료를 면제해주려는 조치였다). 동시에 벤튼과 리타는 폴록을 가족처럼 대해주었다. 대공황의 소용돌이가 계속되는 가운데 폴록은 수업 참석과 스케치를 게을리하지 않았다. 그는 멕시코 출신 화가 호세 클레멘테 오로스코를 만나기도 했다. 예전에 폴록이 형 찰스와 퍼모나 칼리지로 가서 보았던 벽화 작품 〈프로메테우스〉를 그린 오로스코는 당시 벤튼과 벽화 작업을 진행하고 있었다. 그런데 벤튼은 1932년 말 인디애나주 정부에서 중요한 벽화 작업을 의뢰받아 아트 스튜던츠 리그를 떠나게 되었다. 그리고 이

듬해 초에는 폴록의 아버지 르로이가 병석에 누웠다가 로스앤젤레스에서 숨을 거뒀다. 찰스와 프랭크, 잭슨 삼형제는 로스앤젤레스에 갈 여비를 마련하지 못해 장례식 참석을 포기해야 했다.

아버지의 죽음은 폴록에게 있어 극도의 분노와 혼란의 시기를 가져오는 뇌관이 되었다. 그는 한순간에 아버지 같았던 존재와 실제의 아버지, 그리고 형을 차례로 잃었다. 1935년에는 찰스마저 재정착국Resettlement Administration에서 일거리를 의뢰받아 아내와 워싱턴 D.C.로 떠났기 때문이다. 폴록은 그때부터 형 샌드와 같이 살기 시작했다. 두 형제는 이스트 8번가 46번지의 아파트로 이사했고 폴록은 그곳에서 10년을 살았다. 샌드가 1936년 초 여자친구였던 앨로이 코너웨이와 결혼한 뒤에도 폴록은 그 집에 계속 머물렀다.

찰스 부부가 워싱턴으로 떠나기 직전에 폴록은 취로 사업청Works Progress Administration의 정부 프로그램을 신청했다. 이것은 경제 대공황 당시 예술가들―한때 드쿠닝도 그중 하나였다―의 고용을 보장해주었던 제도로, 매월 103.40달러 이상의 안정적 수입을 보장하는 대신 두 달에 한 점 꼴로 작품을 완성해 제출해야 했다(작품 크기와 각 작가의 평균 제작 속도에 따라 할당량이 정해졌다). 폴록에게는 도움이 되는 제도였지만 할당량을 맞추기란 쉽지 않았다. 그는 전보다 더 많은 술을 마셨고 주벽도 더 심해졌다. 그리고 1936년 가을, 마치 불길한 징조처럼 찰스로부터 넘겨받은 폴록의 차량에 추돌 사고가 발생했다.

그로부터 한두 달 뒤 폴록은 처음으로 리 크래스너를 만났다. 1908년 브루클린에서 태어난 크래스너는 1900년대 초 집단학살을 피해 미국으로 이민 온 우크라이나계 유대인 출신이었다. 10대 시절 미술에 심취한 그녀는 그

리니치빌리지에 있는 쿠퍼 유니온 여자 미술대학Women's Art School of Cooper Union
에 진학했고, 이후 내셔널 디자인 아카데미National Academy of Design에서도 공부
했다. 학과 동기들과 갔던 전시회에서 피카소와 마티스, 브라크의 현대적
회화를 본 그녀는 드쿠닝이 그랬던 것과 마찬가지로 그때까지 받아온 보
수적 교육에 반발심을 느꼈다. 당시 미국의 현대 미술 작가들은 연방 예술
프로젝트에 의지해 생계를 이어가고 서로 단결하며 뉴욕 예술계의 한 흐
름을 형성하는 등 세력을 키우고 있었는데, 크래스너는 그들과도 급속히
친해졌다.

후에 폴록의 여자친구이자 아내가 되는 크래스너는 성년기 이후 폴록
의 인생에서 가장 중요한 영향을 끼친 인물이다. 두 사람은 1941년부터 폴
록이 생을 마감하는 1956년까지 함께 동고동락했다. 그들의 관계는 원만
하지 않았고 특히 후반부로 갈수록 서로를 의지하면서도 못 잡아먹어 안달
난 사람들처럼 으르렁댔다. 그렇지만 많은 행복한 순간들도 함께 누렸다.
만약 폴록 뒤에 크래스너가 있지 않았다면—뒤에 있었던 것 못지않게 때
로는 그녀 자신이 본선 무대에 오르기도 했다—그가 누렸던 짧지만 엄청
난 성공은 결코 오지 않았을 것이란 사실에 이의를 제기할 사람은 아무도
없을 것이다. 그녀는 그의 인생에서 가장 위대한 승리자였다.

하지만 그들의 첫 만남은 조금도 순조롭게 시작되지 않았다. 그 무렵
주구장창 폭음을 이어가고 있던 폴록은 밤새도록 맨해튼 남쪽에서 이 술
집 저 술집 다니며 소리를 질렀고 보란 듯이 눈 위에 노상방뇨를 하곤 했
다(그의 친구 한 명은 폴록이 "오줌 줄기를 좌우로 뿌려대며 '나는 온 세상에 오줌을 갈길 수
있어!'라 소리쳤다"고 증언했다). 그런가 하면 경솔하게 싸움질을 벌이고선 누군
가 수습해주러 오길 기다리는 일도 수없이 되풀이되었다. 보통은 형 샌드
가 새벽에 구조대 역을 맡았다. 극도로 불안하고 혼란스러운 정신 상태의

폴록은 자기 자신은 물론 타인들에게까지 위협적인 존재가 되어갔다. 예술가 연합Artists Union의 파티에서 크래스너를 처음 만났을 때에도 그는 술에 취한 상태였다. 그때 크래스너는 다른 남자와 춤을 추고 있었는데, 폴록은 두 사람에게 다가가 어색하게 그 사이에 끼어들었다. 그러고는 크래스너의 몸에 자신의 사타구니를 비비며 그녀의 귀에 대고 자기와 같이 자지 않겠냐는 대담한 제안을 하면서 그녀의 발을 계속 밟아댔다. 크래스너는 폴록의 따귀를 세게 후려쳤다.

그런데 재미있는 것은 많은 무기력한 알코올 중독자들이 그러하듯, 폴록도 나쁜 상황을 자신에게 우호적인 것으로 돌리는 본능적 재주를 가지고 있었다는 점이다. 무뚝뚝하고 공격적이며 욕구불만에 휩싸인 듯 보이는 폴록도 동시에 사람들을 매료시키는 힘도 있었다. 그의 친구 허먼 체리Herman Cherry는 "폴록은 일단 싸움을 걸고, 그다음에 그걸 수습하려 애쓰곤 했어요."라고 그를 기억했다. "누군가를 모욕하고선 갑자기 다가가 입을 맞춘 뒤 '아, 제 본심이 아니었어요.'라 하는 식이었죠." 폴록은 미소를 슥 지어 보이고 과장되게 사과를 하는가 하면 심지어—술에 취하지 않았을 땐—사탕발림을 하기도 했다. 여자들뿐 아니라 남자들도 그의 이러한 모습에 깜박 넘어갔고, 그 후에 갑자기 그가 행패를 부리는 반전이 일어나면 경악했다. 또 다른 친구 루벤 카디시Reuben Kadish의 증언에 따르면 폴록에겐 "사고를 치는 일정한 방식이 있었다."

그날 밤 폴록이 어떤 말과 행동으로 크래스너를 진정시켰는지 모르지만 처음 그녀가 폴록에게 보였던 격앙된 반응은 후에 결국 누그러진 모양이다. 일설에 따르면 크래스너가 그날 밤 그와 함께 집으로 갔다고도 한다. 그 진위는 확인할 수 없지만 어쨌든 크래스너가 폴록을 다시 만나는 건 그로부터 5년이 흐른 뒤였다. 두 번째 만났을 때 그녀는 순식간에 그와 사

랑에 빠졌다. 하지만 그 사이 크래스너는 뉴욕에 사는 또 다른 화가한테 마음을 뺏겨 한동안 속절없는 짝사랑으로 마음을 끓인 일이 있었다. 그가 바로 윌렘 드쿠닝이다.

1930년대의 드쿠닝을 돌아보면 그가 위대함을 이룩해가는 여정에 있었음을 분명히 알 수 있다. 그는 야심만만했고 지독하게 성실했으며 터무니없을 정도로 재능이 넘쳤지만, 그의 앞에는 무명 화가로 살아야 하는 숱한 세월이 기다리고 있었다. 과거의 영향이 내면에서 충돌하며 일어나는 갈등 때문에 드쿠닝은 수없이 그림을 고쳐댔고, 작품으로 완성하지 못한 채 많은 시간을 흘려보냈다. 그에 반해 수많은 가능성에 전율하는 순간도 있었다. 드쿠닝의 반경 안에 들어온 사람이라면 누구나 그걸 감지할 수 있었지만, 실제로 이룬 건 거의 없었다. 그는 빈털터리였고, 영어도 서툴렀다. 오래전 갑작스레 네덜란드를 떠나면서 그는 가족뿐 아니라 문화적 유산과도 철저히 단절된 채 살아야 했다. 이 점에 대해서 드쿠닝 자신은 한 번도 후회하지 않았지만, 그를 보면 좌절감에 사로잡혀 있는 상태임을 한눈에 알 수 있었다. 덴비는 당시 친구들이 드쿠닝에게 이렇게 권했다고 말한다. "이봐, 빌. 지금 네가 작품 완성을 어려워하는 건 네 안에 심리적 문제가 있기 때문이야. 계속 그러다가는 너 자신이 무너져버릴 듯하니 정신분석가를 한번 만나봐." 그러면 드쿠닝은 코웃음 치며 이렇게 이야기하곤 했다. "그렇겠지. 정신분석가한테는 연구 재료로 내가 필요할 거야. 나한테 그림이 그런 것처럼 말이지."

　　그럼에도, 아니 정확히는 고난 속에 깃든 영웅적 면모 때문에, 드쿠닝은 당시 뉴욕에서 움트고 있던 아방가르드 예술가들 사이에서 진정성과 정통성으로 단연 독보적인 명성을 얻게 된다. 그의 동료 예술가들은 드쿠닝

을 흠모했고 그와 친구가 되고자 했다. 자신을 낮추는 진실된 태도와 다른 동료들에게 힘이 되어주려는 자세도 좋은 평판을 얻게 한 요인이었다. 또 개구쟁이 같은 유머 감각 역시 한몫을 했다. 특히 여자들로부터 많은 사랑을 받은 그는 네덜란드 악센트와 반항기 어린 잘생긴 얼굴, 카리스마 넘치는 몸매—그의 몸매는 작지만 다부졌다—로 가는 곳마다 작은 열광의 소용돌이를 일으켰다.

크래스너는 당시 남자친구였던 사회 초상화 작가 이고르 팬터호프 Igor Pantuhoff를 통해 아마 드쿠닝의 존재를 알게 된 것 같다. 크래스너와 팬터호프 두 사람 모두는 한스 호프만Hans Hofmann 밑에서 그림을 배웠다. 모더니즘의 대변자이자 마티스, 피카소의 옹호자이며 추상주의 운동의 기수였던 호프만으로부터 크래스너 역시 다른 사람들이 그러했듯 많은 영향을 받았다. 이 시기에 이미 팬터호프보다 화가로서 훨씬 우수한 자질을 보여준 크래스너는 뛰어난 안목과 비범한 수준의 직관적 색채 감각, 모더니즘 계율에 대한 철저한 신봉으로 1930년대 아방가르드 미술계에서 제법 많은 팬들을 확보하고 있었다.

반면 팬터호프는 양식화된 사회 초상화를 의뢰받아 그리는 쪽이 보수 면에서나 여자들의 인기를 얻는 데 있어 유리하다는 것을 알았다. 그는 잘생긴 외모와 이국적이고 신비한 배경—그는 자신이 러시아 혁명 후 일어났던 러시아 내전 중 볼셰비키의 붉은 군대Bolshevik Red Army에 맞서 싸운 백러시아인이라고 주장했다—으로 크래스너를 매료시켰다. 하지만 술고래에다 허영심이 강했고 성미까지 고약했던 그는 크래스너를 가리키면서 "나는 못생긴 여자랑 있는 것이 좋아. 그러면 내가 더 잘생겨 보이니까."라는 말도 서슴지 않았다.

뼛속까지 보헤미안 기질을 타고난, 독립심 강한 여자였던 크래스너는

여성다움에 대한 고정관념을 경멸했다. 엄밀한 의미에서 예쁘다고 할순 없었지만 그녀에겐 많은 남자들이 성적으로 끌리곤 했다. 그녀는 단도직입적이었고 교태 어린 태도를 갖고 있었으며 육체적 접촉을 갈망하는 듯 보였다. 화가 액셀 혼Axel Horn은 그녀가 "굉장히 적극적이었고 남자들에게 성적 관심이 있다는 표시를 강하게 드러냈다."라고 말했다. 그러나 그렇게 독립심과 재능이 많았음에도 크래스너는 자신의 남자친구나 배우자에게 종속되려는 성향을 보였고, 팬터호프의 잔인한 성미나 폴록의 수없이 많은 행패 등 보통의 여자들이 경악할 만한 행동도 참아 넘겼다. 미국의 화가 프리츠 불트먼Fritz Bultman은 "그녀가 피가학적 성향을 갖고 있었기 때문에 그 모든 순간을 즐겼다."라고 주장했다(이 발언의 진위 여부는 확인되지 않는다).

팬터호프는 전통 미술 쪽에서 성공을 거두었다 할 수 있었지만 당시 세를 불려가던 현대 작가들의 집단에도 속하고 싶어 했다. 때문에 자신이 높이 평가하는 화가들을 주의 깊게 지켜보았는데, 그 가운데 한 명이 네덜란드 출신의 드쿠닝이었다. 팬터호프는 드쿠닝이 연방 예술 프로젝트의 지원을 받아 제작한 어느 벽화의 습작품을 갖고 있었다. 그는 그것을 작업실 벽에 붙여 놓았다. 그러므로 크래스너 역시 그것을 종종 보았을 것이다.

크래스너와 팬터호프의 사이는 팬터호프가 다른 여자에게 한눈을 팔면서 점차 멀어지기 시작했다. 어쩌다 보니 크래스너 역시 조용히, 그다음은 그다지 조용하지 않게 드쿠닝한테 마음을 뺏겼다. 그녀는 드쿠닝과 간간이 시내에서 마주쳤고, 팬터호프에게서 드쿠닝에 관한 이야기를 들을 기회가 자주 있었다. 이후 드쿠닝의 작품에 깊은 감명을 받은 크래스너는 곧 그에게 푹 빠지고 말았다. 사람들은 그녀가 드쿠닝에 대해 "세계 최고의 화가"라고 하는 말을 듣기도 했다. 그러던 중 신년 전야 파티에서 술기운이 올랐을 때 그녀는 마침내 행동에 들어갔다. 장난스럽고 화기애애한 분위기

속에서 그녀는 드쿠닝의 무릎 위에 걸터앉았고, 그도 호응할 것처럼 보였다. 하지만 그에게 입을 맞추려는 순간 드쿠닝은 느닷없이 다리를 양쪽으로 벌렸고 크래스너는 엉덩방아를 찧으며 넘어졌다. 모욕당한 크래스너는 상처받은 마음을 달래려고 연거푸 술잔을 들이키며 전의를 불태웠다. 그리고 취기가 단단히 올랐을 때 드쿠닝에게 다가가 술을 뿜었다. 친구인 불트먼이 나서서 크래스너를 샤워실로 끌고 가, 옷을 입은 채의 그녀를 그 안에 밀어넣고 수도꼭지를 틀었다.

크래스너는 그날 밤을 결코 잊지 않았으며, 또한 드쿠닝을 결코 용서하지도 않았다.

폴록은 벤튼 부부와 1937년까지 돈독한 관계를 유지했고, 매년 여름을 그들과 마서스 비니어드섬에서 보냈다. 벤튼은 1935년부터 캔자스시티에서 후학을 양성하며 작품 활동을 하고 있었지만 폴록과 꾸준히 연락을 주고받았다. 스승의 조언과 격려는 폴록에게 여전히 큰 힘이 되었다.

그렇지만 폴록이 화가로서 의미 있는 큰 걸음을 뗄 수 있었던 것은 벤튼의 조언과 지도 덕분이 아니라, 바로 '숙련된 소묘 기술'을 중시하는 회화에 관한 전통적 사고를 철저히 배제하고 우연이라는 요소를 도입하기로 했던 결정 덕분이었다. 의식적인 선택보다는 작화 과정과 직관을 중시하는 방향으로의 대전환이었다. 이러한 인식의 전환에 영향을 준 것들을 찾자면 여러 가지를 들 수 있는데, 그중 하나가 1936년에 멕시코의 벽화 작가 다비드 시케이로스David Siqueiros와 함께 한 작업이었다. 시케이로스는 뉴욕 아파트 꼭대기 층에 '현대 미술 기술 연구소'를 차리고 흔히 생각하지 못한 재료를 이용해 여러 실험적인 작품을 시도한 작가다. 또한 칠레 태생의 로베르토 마타Roberto Matta를 만났던 것 역시 폴록에게 영향을 주었다. 자동주의 기

법이라는 초현실주의 개념을 적극 확산시킨 마타는 폴록을 비롯한 많은 작가들이 무의식의 세계를 그리게끔 이끌었다. 1939년에 융 학파의 정신분석학자 조지프 핸더슨Joseph Henderson 박사에게서 정신분석을 받고 있던 폴록에게 마타의 이러한 접근은 강한 호소력을 발휘했다. 핸더슨 박사는 폴록에게 그가 그린 그림들을 가져오게 한 뒤 그것들을 정신분석의 도구로 삼았다. 이렇게 융의 사상과 시케이로스 및 마타의 기법 모두에는 폴록이 이전부터 관심을 갖고 있었던 신비주의와 환상 미술, 무의식의 작용에 대한 내용과 통하는 무언가가 있었다.

폴록이 이렇게 새로운 방식으로 실험적 시도를 하고 있을 무렵, 폴록은 존 그레이엄John Graham의 관심 반경 안에 들게 되었다. 큰 키에 카리스마가 넘치는 존 그레이엄은 머리를 전부 밀고 새빌 로(고급 양복점들이 모여 있는 런던 거리_옮긴이)에서 맞춘 양복을 입고 다니는 독특한 화가였다. 날카로운 눈빛과 사람을 사로잡는 귀족적 매너, 특유의 거만한 태도와 그림에 대한 전염성 있는 열정의 소유자였던 그는 열악한 처지에 있던 맨해튼의 가난한 현대 작가들 사이에서 이질적인 존재로 떠올랐다. 1929년 드쿠닝을 만났던 그레이엄은 1930년대 중반에 그를 "미국이 낳은 가장 뛰어난 젊은 화가"라 평했다. 그로부터 몇 년 뒤 폴록을 만나 함께 시간을 보내게 되었을 때도 그는 비슷한 느낌을 받았다. 폴록의 성격에서 드러나는 제멋대로의 미성숙한 기질은 이미 알고 있었지만, 그레이엄은 폴록에게 '위대한 화가'가 될 역량이 있음을 처음으로 알아본 사람이었다. 훗날 드쿠닝도 그 사실을 인정했다. "도대체 그[폴록]를 알아본 사람이 누구던가?" 훗날 과거를 돌아보며 드쿠닝은 말했다. "다른 화가들은 폴록이 하는 작업의 의미를 이해하지 못했다. 그의 작품은 자신들의 것과 너무도 달랐기 때문이다. 하지만 그

레이엄은 그것을 알아보았다."

아마도 그레이엄은 미국 미술계가 지방주의 색채를 탈피하는 데 가장 큰 기여를 한 사람으로 꼽힐 것이다. 1886년에 태어난 그레이엄의 본래 이름은 이반 그라티아노비치 돔브로프스키Ivan Gratianovich Dombrowski였다. 폴란드 하급 귀족 출신으로 키예프에 살던 그는 러시아 혁명 이후 볼셰비키들에 의해 감옥에 갇혔다가 풀려난—그는 탈옥했다고 말하는 편을 좋아했다—뒤 1920년에 미국으로 왔다고 한다. 그의 생애 초기에 대한 많은 이야기들—예를 들면 성 조지 십자가를 입수했다는 주장—은 꾸며진 것일 가능성이 농후하지만, 모스크바에서 그레이엄은 실제로 자국의 많은 아방가르드 작가들과 교분을 쌓았던 것으로 보인다. 그는 러시아의 수집가 세르게이 시츄킨의 집에서 열린 모임에 정기적으로 초대받았고 그곳에서 마티스와 피카소의 초기작들, 그러니까 그 둘이 한창 경쟁하던 1906~1916년 시기의 작품들을 보았다. 그레이엄은 특히 피카소의 작품에 깊은 인상을 받았다. 피카소는 이제 그레이엄을 비롯해 고키, 폴록, 드쿠닝에게도 새로운 가치의 척도가 되기에 이른 것이다.

1920년대 내내 그레이엄은 정기적으로 유럽을 방문했고 파리에서 두 번의 개인전을 열었다. 이는 미국 현대 미술 작가들에게 엄청난 쾌거로 받아들여졌다. 또한 연례적으로 다녀오는 여행을 통해 그는 뉴욕 화단에 활력을 불어넣고 새로운 화풍을 일으키는 촉매 역할을 했다. 스티븐스와 스완은 그들의 책에서 "음울한 대공황의 시기에 존 그레이엄은 별세계에서 온 경이로운 존재였고 참석하는 행사마다 분위기 메이커 역할을 했다."라고 썼다. 그레이엄은 숭고함을 느낄 줄 아는 삶의 태도를 가지고 있었다. 정확히 폴록과 드쿠닝이 갈망하던 바로 그것 말이다.

▌ 붓을 든 카우보이

일본이 진주만을 공격하기 직전인 1941년 11월, 그레이엄은 당시 자신이 교분을 쌓고 있던 미국의 재능 있는 화가들과 마티스, 피카소를 비롯하여 세계적으로 이름난 유럽 현대 미술 작가들의 작품을 한자리에 모은 전시회를 처음 열기로 했다. 폴록과 드쿠닝, 크래스너 모두는 그레이엄이 이 전시회를 위해 선정한 미국 작가들이었고, 이를 통해 마침내 폴록과 드쿠닝이 서로를 알게 되기에 이른다. 이스트 55번가에는 골동품 및 고급 가구를 취급하는 회사 맥밀란의 매장이 있었는데, 전시회는 이곳에서 1942년 1월 20일에 열기로 했다. 참여 작가 중 유일한 여성이었던 크래스너는 〈추상 Abstraction〉이라는 작품을 선보이기로 했으나 이후 이 작품은 분실되어버렸다. 폴록은 강렬한 느낌의 뒤엉킨 이미지를 표현한 세로 방향의 작품 〈탄생Birth〉을 출품하기로 했는데, 이는 당시까지 그의 작품들 중 가장 눈길을 끄는 것이었다. 쪼개지고 소용돌이치는 형상이 흰색과 검은색 속에 새겨져 있고 빨강, 노랑, 파랑이 분출하듯 섞여 있는 이 그림은 미국 원주민 회화로부터 부분적으로 영감을 받았다.

전시 참여 작가들의 리스트를 살펴보던 크래스너는 낯선 이름을 하나 발견했다. 바로 폴록이었다. 수년 전 잠시 스치듯 그를 만난 적 있다는 사실을 그녀는 전혀 기억하지 못했고, 폴록에 대해 주변 사람들에게 물어봐도 아는 이가 없었다. 드쿠닝도 어깨를 으쓱해 보였다. 하지만 나중에 전시회의 개막일에 만난 화가 친구 루이스 번스Louis Bunce가 폴록을 안다고 했다. 번스는 폴록이 이스트 8번가 46번지에 산다고 말했다. 팬터호프와 헤어진 크래스너가 혼자 살고 있는 이스트 9번가의 작업실 겸 아파트에서 모퉁이만 돌면 되는 곳이었다. 그녀는 예고 없이 폴록의 집을 찾아갔다.

폴록은 작은 침실에서 전날 밤 과음으로 인한 숙취와 싸우고 있었다. 그의 예술 세계는 해가 갈수록 세간의 관심을 끌고 있었지만 개인적인 상황은 그 어느 때보다 미궁 속을 헤매는 느낌이었다. 형 샌드가 정신병원에 보낼 정도로 한동안 폭음과 기행을 이어가던 그는 그 무렵에야 좀 정신을 차린 참이었다. 설상가상으로 샌드와 막 아기를 가진 형수 앨로이는 뉴욕을 떠날 거라는 얘기를 꺼냈다(그녀는 이전부터 샌드에게 폴록과 같이 사는 동안엔 절대로 아이를 낳지 않겠노라 선포했었다). 1941년 5월 초 폴록을 담당한 정신과 의사 드라슬로 박사는 징병위원회에 보내는 서한에서 폴록의 상태에 대해 "극히 폐쇄적이며 정의하기 어려운 성격으로, 지능은 우수한 편이나 감정이 매우 불안정해 어떤 형태든 새로운 관계를 맺거나 유지하는 데 어려움이 있음"이라는 소견을 밝혔다. 조현병 진단을 내리진 않았지만 의사는 폴록의 내부에 "조현증적 성향"이 있다고 언급했다. 폴록은 베스 이스라엘 병원에서 정신 감정을 받았고, 결과는 군 복무에 부적합한 4F 등급이었다. 어느 것 하나 그의 자존감에 도움이 되지 않았고, 폴록은 어느 때보다 고립된 기분에 빠졌다.

폴록이 집에 찾아온 크래스너를 위해 문을 연 순간, 그녀는 그가 전에 만났던 사람임을 알아보았다. 아직 술이 덜 깬 모습이었지만 남성미와 야성미가 넘치는, 진정한 미국적인 느낌이 물씬 풍겼다. 자신의 배경으로부터 온힘을 다해 도망치고 싶었던 브루클린 출신 유대인 소녀의 눈에 그것은 거부할 수 없는 매력으로 다가왔다. "나는 잭슨에게 지독하게 끌렸어요." 훗날 그녀는 당시를 떠올리며 고백했다. "그리고 그와 사랑에 빠졌지요. 육체적으로나 정신적으로, 사랑이란 단어가 가지는 모든 의미에서 말이에요. 잭슨을 만났을 때, 그는 자신이 표현하고 싶어 하는 뭔가 중요한 것을 갖고 있다는 확신이 들었어요. 우리가 함께하게 되면서 내 작품을 하는

것은 무의미해졌어요. 그가 그 무엇보다 우선이었으니까요."

오랜 친구인 화가 레지널드 윌슨Reginald Wilson은 폴록에 대해 "그는 자기 앞에 펼쳐진 곳이라면 어디든 갔다."라고 말했다. 폴록의 위험한 운전 습관을 지적한 말이었지만, 이는 그의 맹렬한 그림 스타일이나 인간관계에도 고스란히 적용된다. 그는 크래스너가 자신을 위해 열어준 공간을 받아들였다. 작품 활동을 포기한 그녀는 1948년 여름까지 붓을 들지 않았다.

맥밀란McMillan 전시회가 열리기 전, 크래스너는 누군가를 소개해주기 위해 폴록을 데리고 그 사람의 집을 찾았다. 네덜란드에서 온 비범한 재능의 소유자, 그림에 자신의 모두를 건 카리스마 넘치는 사람, 지금 폴록에게 매료된 것처럼 한때 똑같이 마음을 뺏겼던 상대, 바로 그 드쿠닝의 작업실은 웨스트 21번가에 있었다. 크래스너는 그에게 자신의 새 남자친구인 와이오밍 코디 출신의 "카우보이" 화가를 소개했다. 두 남자는 목소리부터 사뭇 달랐다. 드쿠닝은 거칠고 느린 네덜란드 억양을, 폴록은 비음이 섞인 중서부 억양을 사용했다. 둘 모두 말을 아끼는 분위기였다. 아마 그 자리에 오는 데 제일 힘들었던 사람은 크래스너였을 것이다. 그녀는 예전에 드쿠닝이 자신에게 무안을 주었던 일은 과거지사로 묻기로 했다. 로테르담에 있었던 시절 드쿠닝은 미국 서부에 대한 낭만적 생각을 갖고 있었고 그곳에 대한 환상을 키웠다. 그런데 실제 삶에서 서부를 상징하는 사람이 지금 자신의 앞에 있으니 호기심이 솟지 않을 수 없었다. 한편 자신의 출신이 '진품'을 찾는 이들, 혹은 동부의 도시에 환멸을 느끼는 이들에게 어떤 효과를 발휘하는지 알고 있던 폴록은 그 점을 잘 활용했다. 이듬해 어느 인터뷰에서 폴록은 말했다. "서부라고 하면 떠오르는 느낌이 있어요. 이를테면 수평선이 끝없이 펼쳐진 광활한 대지의 모습 같은 것 말이죠."

하지만 앞으로 20세기 미술의 국면을 바꾸어갈 두 화가의 중대한 첫 만남은 어쩐지 제대로 점화되지 못한 느낌으로 끝났다. 크래스너는 그때의 기억을 솔직하게 털어놓았다. "두 사람 모두 상대에게서 좋은 인상을 받진 못했던 것 같아요."

그럼에도 드쿠닝과 달리 사람들은 점차 폴록에게 강렬한 인상을 받기 시작했고, 크래스너에게 보는 눈이 있었음이 많은 이들의 평가로 증명되었다. 그런데 이 시기에 그레이엄의 평가만큼 중요한 것은 없었다. 어느 날 밤 크래스너, 폴록과 함께 자신의 아파트를 나와 길을 가던 그레이엄은 친구인 예술가이자 건축가 프레더릭 키슬러^{Frederick Kiesler}와 마주쳤다. "이쪽은 프레더릭 키슬러라고 해요." 그레이엄이 친구를 소개했다. "그리고 이쪽은," 그레이엄이 폴록을 돌아보며 말했다. "미국에서 가장 위대한 화가 잭슨 폴록입니다."

요즘처럼 회의론적이고 위험회피적인 태도가 우세한 시대의 기준으로 보면 '위대함'에 대한 20세기 중반 아방가르드 미술계의 과도한 집착, 즉 누가 위대한 작가이며 떠오르거나 지는 작가는 누구인가 하는 관심은 때로 화가 나거나 거슬릴 정도이며 심지어 코믹하기까지 하다. 과연 누가 위대함을 평가할 수 있을까? 또 누구를 상대로 그것을 설득해야 하는 걸까?

하지만 당시 뉴욕의 신출내기 화가와 비평가, 화상들 사이에서의 '위대함'은 하나의 집착이자 일종의 강박관념이었다. 그것은 동지애를 조성하는 한편 경쟁을 조장하는 요인이 되기도 했다. 문화적 측면에서 그 의미를 최대로 확대하면, 그것은 낙관주의가 작용한 결과이자 어디에서든 가능성과 숭고함을 보려는 시각을 확장한 결과였다. 한순간에 세계 전쟁의 포화에 휘말려 생존이 중요한 문제로 대두된 미국의 상황에서, 잠재되어 있는 본

래의 위대함을 찾는 작업과 원래의 이미지로 세계를 바로잡고 재건하는 가능성에 몰두하는 것은 불가피한 일이었다. 다른 분야의 이들이 그랬던 것처럼 화가들 역시 그런 분위기에 보조를 맞추었다.

하지만 '위대함'에 대한 당시의 집착은 빈궁하고 암담한 현실에서 비롯된 면도 있었다. 그 무렵의 현대 미술은 사회적으로 거의 관심을 받지 못하고 있었다. 작품을 팔아주려는 화상도 극히 적었고, 그들조차도 작품을 사려는 사람의 막연한 낌새 정도나 조금 느낄 수 있을 뿐이었다. 그러므로 뉴욕의 예술가들이 탁월함을 두고 벌였던 쟁탈전은 그들이 얼마나 고립되고 소외되어 있었는지 보여주는 사례라 하겠다. 세속적인 보상을 기대할 수 없다면 차라리 현실을 초월한 가치가 중요하게 대두되기 마련이다.

그레이엄이 폴록을 소개하며 추켜세웠던 말은 그가 순간 기분이 좋거나 열의에 넘쳐 얼결에 나온 것이었을 수도 있다. 하지만 그 말은 폴록의 연약한 자아에 강력한 힘을 불어넣는 추진체 역할을 했다. 크래스너한테 미친 영향도 다르지 않았다. 그로부터 몇 개월 후 평론가 클레멘트 그린버그Clement Greenberg에게 폴록을 소개할 때 크래스너가 했던 말도 "이 사람은 위대한 화가"였다. 그린버그는 훗날 폴록이 명성을 얻는 데 결정적인 역할을 하게 된다.

그린버그는 크래스너의 말을 허투루 듣지 않았다. 그는 1930년대 후반 크래스너와 함께 예술에 대해 많은 대화를 나누고 작품을 감상하면서 자신의 평론 분야를 문학에서 미술로 바꾸는 결정을 한 바 있었다. 초창기 그의 예술관은 크래스너의 예술관으로부터 많은 영향을 받았다. 그리하여 그린버그도 크래스너에서 시작해 그레이엄이 가담했던 목소리에 거의 곧바로 동참하게 되었다. 그린버그는 잡지 「네이션Nation」에 폴록을 "우리 시대 가장 유능한 화가이자 아마도 미로 이후 가장 위대하다고 할 작가"라는

비평을 발표했고, 이 글은 폴록을 일약 미술계의 스타로 만든 결정적 계기가 되었다.

　　이러한 높은 평가는 폴록과 크래스너에게 놀랄 만한 일이었다. 특히 크래스너한테 이는 자신의 예감이 적중했으며 폴록을 위해 자신의 예술적 열망을 포기한 것이 결코 헛되지 않았음을 증명해주는 일이었다. 크래스너와 폴록, 두 사람은 이제 막강하고 비범한 2인조가 되었다. 그리고 크래스너는 수년에 걸쳐 폴록이 걸어왔던 삶의 방향을 전환시키는 데 성공한다. 폴록의 무력한 상태를 목도한 그녀는 그의 닿을 수 없는 열망을 채우는 것을 돕기로 결심한 뒤 폴록을 돌보고 그의 출세를 지원하는 데 자신을 모두 바쳤다. 크래스너를 지켜보던 주변 사람들은 크게 실망했다. "정말이지 충격적인 일이었어요." 불트먼은 당시를 떠올리며 말했다. "그렇게 강한 여자가 그 정도까지 자신을 버렸다는 게 말이죠."

1942년 말, 폴록은 짧은 기간 동안 〈속기술의 인물 형상Stenographic Figure〉〈달의 여인Moon Woman〉〈남성과 여성Male and Female〉 등 세 점의 그림을 연달아 선보였다. 폴록이 선보인 최초의 혁신적 작품들이었다. 작품에서 보이는 대담하고 구불구불한 혹은 토템 같은 형상들은 피카소의 작품에서 일부 영감을 받은 것이었다. 반복적 패턴으로 등장하는 이 형상들은 그림 위에 어떤 부호를 휘갈겨 쓴 것처럼 보이기도 했는데, 그 결과 분명한 존재감과 꾸미지 않은 단순성이 느껴졌다. 이들은 암호처럼 해석하기 어렵고 모호한 세계를 드러내지만, 직접적 감정을 아무런 매개 없이 즉각적으로 긴박하게 전달한다.

　　이 시점에 이르기까지 폴록은 한 걸음 앞으로 나아갈 방법을 찾기 위해 오래도록 고심했다. 본능과 영감을 충실히 따르면서도 자기가 가진 드

로잉 문제를 비켜가거나 뛰어넘을 수 있는 방법을 찾고자 한 것이다. 그는 낙서를 하기 시작했다. 정신분석가에게 보여줄 탐색적인 그림과 자유연상 그림을 그렸고, 무의식에 따라 글을 쓰는 자동기술법을 연구했으며, 매체를 달리해 여러 실험을 자유롭게 해보았다. 땀과 노력보다는 전광석화 같은 영감을, 꼼꼼한 계산보다는 직관을 중시하는 이런 아이디어에 폴록은 매료되었다.

드디어 그의 내부에서 무언가가 반짝 빛났다. 추동력을 가진 무기를 찾아낸 폴록은 마침내 공중에서의 헛발질을 끝냈다.

폴록은 생애 대부분의 시간을 낙오자이자 가망 없는 사람으로, 또 주변 사람들에게 민폐만 끼치는 사람으로 살았다. 걸핏하면 돈을 빌리고 차를 들이박았다. 담배와 술을 대책 없이 얻어 마시고 피웠다. 전적으로 형과 형수들의 넓은 마음과 인내심에 기대어 살아왔다. 형들, 특히 찰스를 동경한다고 하면서도 화가로서의 자신은 끊임없이 포장하기 바빴다. 하지만 누가 봐도 그는 그림 실력이 부족했고, 드로잉에서의 기술 부족은 그림으로 무언가를 표현하려는 모든 시도를 좌절시켰다. 또 다른 문젯거리는 무엇보다도 술을 끊지 못한다는 것이었다. 가족들은 그가 극복하리라 낙관하고 있었지만 어쩔 수 없이 최악의 사태도 우려했고, 근심이 끝없이 이어졌다.

지금 우리는 그저 상상만 할 수 있을 뿐이다. 폴록, 그리고 그 옆에 나란히 선 크래스너가 모든 이들의 기대를 뒤엎고 성공했을 때 그것을 지켜보는 찰스와 프랭크, 샌드 형제 그리고 벤튼과 리타 부부, 존 그레이엄과 특히 드쿠닝—이 무렵엔 폴록과 잘 아는 사이가 되었으나 사회적 접촉은 가끔씩만 있었다—의 기분이 어떠했을지를 말이다.

성공은 한순간에 별안간 찾아왔다. 그 과정에는 분명 장애물을 제거하고 앞길을 열어준 행운의 여신들이 많이 있었다. 하지만 크래스너를 제

외하면 이 인물보다 지대한 역할을 한 이는 없을 것이다. 바로 화려하고 고집 센 수집가이자 사교계의 명사, 페기 구겐하임이다.

구겐하임은 1941년 7월, 연인인 초현실주의 화가 막스 에른스트Max Ernst와 뉴욕에 도착했다. 출발에 앞서 그녀는 자신이 수집하여 소장 중이던 피카소, 에른스트, 미로, 르네 마그리트René Magritte, 만 레이Man Ray 등의 현대 미술 작품들을 먼저 배에 실어 보냈다. 구겐하임의 아버지는 1912년 타이태닉 호 사고로 숨지면서 그녀에게 상당한 자금을 유산으로 남겼다. 물론 엄청나게 부유한 친척들과 비교하면 큰돈은 아니었다. 그녀의 삼촌 솔로몬 구겐하임Solomon Guggenheim은 힐라 본 르베이Hilla von Rebay와 함께 비대상회화 미술관Museum of Non-Objective Painting을 설립했다. 후에 이 미술관은 이름을 바꿔 뉴욕의 솔로몬 R. 구겐하임 미술관이 된다. 페기 구겐하임은 1920년대 초 파리에 머물 때 서점에서 일하며 많은 예술가들 및 보헤미안들과 사랑에 빠졌고, 그 후로 마르셀 뒤샹Marcel Duchamp과 루마니아의 조각가 콘스탄틴 브랑쿠시Constantin Brancusi, 만 레이, 미국의 소설가 주나 반스Djuna Barnes―구겐하임의 후원을 받아 소설 『나이트우드Nightwood』를 집필했다―등과 우정을 쌓았다. 그녀는 런던에서 구겐하임 죈느Guggenheim Jeune라는 이름의 갤러리를 처음 열고 장 콕토Jean Cocteau, 바실리 칸딘스키Wassily Kandinsky, 이브 탕기Yves Tanguy 등이 그린 작품을 선보였다. 자신을 단지 갤러리스트가 아닌 일종의 흥행주로 여겼던 그녀는 런던에 현대 미술 작품을 전시하는 미술관의 설립 계획에 착수했으나, 런던에 전쟁이 발발하자 계획을 변경해 파리의 방돔 광장에 미술관을 짓기로 했다. 하지만 그때 나치가 프랑스로 쳐들어오는 바람에 독일군이 파리에 도착하기 며칠 전 프랑스 남부로 피신했고, 다시 몇 개월 후 미국으로 건너갔던 것이다.

1년이 조금 지났을 무렵, 구겐하임은 성대한 팡파르를 울리며 뉴욕에 금세기 미술Art of This Century이라는 갤러리를 새로 열었다. 갤러리는 당시 막 개관한 뉴욕 현대 미술관The Museum of Modern Art과 그리 멀지 않은 웨스트 57번가 30번지의 건물 7층에 자리했으며 두 개의 공간을 사용했다. 처음에 그녀는 자신과 친분 있는 유럽 출신 화가들, 특히 초현실주의 화가들―이 무렵 구겐하임과 에른스트는 결혼한 상태였다―의 작품을 주로 선보였고 미국의 현대 미술 작가들에는 크게 관심을 두지 않았다. 그런데 구겐하임 밑에서 일하는 비서 하워드 퓨젤Howard Putzel이 폴록의 작품에 열렬한 관심을 보이며 그녀에게 그의 작품을 전시하자고 설득에 나섰다.

　　구겐하임은 처음에 회의적인 입장을 보였다. 젊은 작가들을 위한 단체전에 들어갈 입선작을 고르는 자리에서 폴록의 작품을 평가하게 된 그녀는 뒤샹과 몬드리안을 비롯한 다섯 심사위원과 함께 퓨젤이 내놓은 폴록의 〈속기술의 인물 형상〉을 보았다. 그림의 주조를 이루는 것은 시선을 집중시키는 밝은 파란색과 뒤쪽에 있는 검은색, 창문처럼 보이는 직사각형이었다. 폴렌타(이탈리아의 전통 음식인 옥수수 가루 죽_옮긴이) 색깔의 띠가 굽이치며 화면을 가로질렀고, 두 개의 토템 형상이 탁자에 앉아 있는 모습도 보인다. 둘 중 보다 두드러지게 눈에 띄는 왼쪽 형상은 피카소 스타일의 여자 모습을 한 것으로, 거대한 팔은 쭉 뻗고 있으며 대담한 붓질로 그려진 얼굴에는 곡선과 각이 공존한다. 얼굴에는 크고 섬뜩한 외눈이 박혀 있고 붉은 구멍 속으론 검은 이가 드러나 있다. 그리고 속기사 혹은 수학자가 급하게 자신의 생각을 칠판에 쓴 것 같은 정체 모를 기호가 그림을 뒤덮고 있다.

　　이 작품에 구겐하임은 큰 감흥을 받지 못했지만 몬드리안은 생각이 다른 듯했다. 잠시 후, 계속 그림을 보느라 지친 그녀가 입을 열었다. "미술 공부라곤 전혀 안 한 사람 같군요. 이 젊은 친구의 문제는 한두 가지가 아

니에요. (…) 여기 그린 것 좀 보세요. 저는 이 친구 작품은 빼는 게 좋을 것 같아요." 하지만 과묵한 성격의 몬드리안은 구겐하임이 하자는 대로 끌려갈 생각이 없었다. "정말 그럴까요?" 마침내 그가 입을 열었다. "저는 지금 이 그림을 어떻게 봐야 할지 고민하고 있습니다. 여태 미국에 와서 본 작품 중 가장 흥미로운 그림이에요. (…) 이 사람을 주목해야 합니다."

　몬드리안을 마음 깊이 존경하고 있었던 구겐하임에겐 더 이상의 설득이 필요하지 않았다. 구겐하임은 〈속기술의 인물 형상〉을 전시작으로 선정했고, 이 작품은 전시회가 열리자 가장 주목받는 그림이 되었다. 비평을 쓴 여러 평론가 중 「뉴요커The New Yorker」의 미술 담당 기자 로버트 코츠Robert Coates는 "우리는 진정 유망한 신인을 발견했다."라며 폴록을 극찬했다.

폴록의 시대가 시작되었다. 중대한 전환점이 되었던 1943년의 끝무렵, 구겐하임은 폴록에게 생애 최초의 개인전을 제안했다(뒤샹과 퓨젤, 그 외 여러 사람의 설득이 있었다). 또한 그녀는 미국의 어느 현대 작가도 얻지 못한 파격적인 대우를 약속했다. 매월 고정액 지급을 보장하고 구겐하임의 아파트에 벽화를 그리는 작업을 의뢰한 것이다. 당시 힐라 본 르베이의 비대상회화 미술관에서 관리인으로 일하고 있었던 폴록은 전시회 준비를 위해 일을 그만두고, 자신의 작업실과 크래스너의 작업실 사이에 있는 벽을 철거한 다음 본격적인 작품 활동에 돌입했다.

　그의 개인전은 예기치 않은 미술계의 폭발적 관심에 힘입어 추진되었으나 금전적인 면에서는 실패로 끝났다. 판매된 그림이 한 점에 불과했기 때문이다. 하지만 이 전시회에 대한 비평이 「뉴욕 타임스The New York Times」와 「뉴요커」 「뉴욕 선The New York Sun」 「파르티잔 리뷰Partisan Review」 「네이션」 등 여덟 곳의 매체에 실리는 성과를 거두었다. 갑자기 모든 사람들이 현대 미

술에 관심을 가진 듯한 분위기가 조성되었다. 「뉴욕 타임스」의 에드워드 앨던 주얼Edward Alden Jewell은 폴록의 그림에 대해 "기막히게 낭만적이라고 할 정도는 아니지만 기발함이 넘친다."라고, 「뉴요커」의 로버트 코츠는 폴록이 "진정으로 실력을 갖춘 신인"이라고 평했다. 반면 「아트 다이제스트Art Digest」의 한 비평가는 폴록에 대해 "마치 답을 쫓아 추적하듯 (…) 캔버스마다 온 힘을 다해 혼란스러운 소용돌이를 가득 채워 넣고 있다."라고 썼다. 다른 평론가들은 이보다 조용한 반응을 보였다. 「뉴욕 선」의 헨리 맥브라이드Henry McBride는 폴록의 작품을 "충분히 흔들지 않은 만화경"에 비교했다. 하지만 대세는 이미 한쪽으로 기울어져 있었다. 일찍이 미국의 젊은 현대 미술 작가 중 어느 누구도 이토록 뜨거운 관심을 받았던 적이 없었다.

1944년 5월, 뉴욕 현대 미술관의 영향력 있는 큐레이터 앨프리드 바Alfred Barr는 폴록에 대한 의구심을 거두고 그의 작품 〈암늑대The She-Wolf〉를 650달러에 매입했다. 이듬해 5월에는 구겐하임이 금세기 미술 갤러리에서 폴록의 두 번째 개인전을 열어주었다. 폴록을 두고 "동시대 가장 막강한 화가"라 말했던 그린버그의 논평은 바로 이 전시회에 대한 비평에서 나온 것이다. 그린버그는 글을 마무리하며 이렇게 썼다. "나는 그를 평가하기에 충분할 정도의 강력한 단어를 찾을 수 없다."

드쿠닝은 이 모든 사태의 전개를 부러운 눈빛으로, 또 한편으론 흥분된 마음으로 지켜보았다. 폴록보다 여덟 살이 많은 그는 이미 마흔 살이었고, 그 순간까지 정확히 단 한 점의 그림만을 팔아봤을 뿐이었다. 폴록에게 광풍처럼 불어닥친 세속적 성공을 보니 자신의 위태로운 처지와 고립무원의 상황이 더욱 사무치게 느껴졌다. 하지만 다른 동료 화가들과 달리 젊은 친구의 예기치 않은 성공을 결코 시기하지 않았던 드쿠닝은 폴록과 시내에서

전보다 더 많이 만났고 함께 어울렸다. 그는 폴록이 많은 난관을 거쳐 여기까지 왔다는 것을 잘 알고 있었고, "남 이야기를 하는 사람들을 경멸하는" 폴록의 독특한 성격과 그만의 방식을 존중했다.

게다가 지금 주변에서 무슨 일이 일어나고 있는지를 분명히 목도하며, 운이 좋으면 폴록의 성공에 따르는 파급 효과가 자신에게도 미칠 수 있다는 예감이 드쿠닝에겐 들었다. 이제 무언가 들뜬 기대감이 현대 미술을 둘러싼 채 형성되고 있었다. 그것도 귀족적 분위기를 풍기는 일부 유럽의 도도한 초현실주의 화가들이 아니라 이름 없는 젊은 미국 작가에 의해서 말이다. 이는 상당히 고무적인 일이었다. 「아트뉴스ARTNews」의 한 비평가는 폴록의 첫 전시회 뒤 그의 그림이 "파리라는 도시의 특색이 아닌, 절도 있는 미국적 분노를 포함하고 있다"는 점에 주목했다.

"폴록은 선구자였다." 드쿠닝은 훗날 이렇게 술회했다. "그는 붓을 든 카우보이였으며, 세상의 인정을 얻어낸 첫 타자였다. (…) 폴록은 나보다 훨씬 앞서 나가 있었고, 나는 여전히 길을 찾아 헤매는 중이었다."

폴록은 마침내 원하던 바를 이루었다. 주목할 만한 성공. 회의론자들의 입을 다물게 할 실력의 입증.

하지만 이 최초의 큰 성취는 앞으로 밀려올 거대한 명성의 파도에 비하면 잔물결에 불과했고, 상황은 여전히 절망적일 만큼 불안했다. 수많은 찬사와 호평이 쏟아졌지만 그림의 판매로 연결되지는 않았기 때문이다. 폴록이 구겐하임과 맺은 계약은 동료 화가들의 부러움을 샀지만 형편을 확 나아지게 할 정도는 아니었다. 폴록과 크래스너는 여전히 경제적으로 아슬아슬한 외줄타기를 이어갔다. 그 사이, 지극히 정치화된 연방 예술 프로젝트 시기의 동료들은 폴록의 뒤에서 욕을 하고 불만을 터뜨렸다. 이는 그의

불안한 심리를 악화시키며 성공의 여세를 몰아가야 한다는 중압감을 가중시켰다. 그 결과 폴록은 다시 입에 술을 대기 시작했다.

특히 구겐하임의 집에 설치해야 할 벽화는 그에게 큰 난관으로 다가왔다. 막상 작업에 들어가려 하자 머릿속이 하얘지며 아무 영감도 떠오르지 않았던 것이다. 폴록은 하릴없이 시간만 흘려보냈고, 약속한 마감일 전날까지 시작조차 못했다. 크래스너는 그날 밤 잠자리에 들며 폴록이 결코 벽화를 완성하지 못하고 구겐하임의 지원도 끊길 것 같다는 암울한 예감을 떨칠 수 없었다.

하지만 이러한 벼랑 끝 상황은 위대한 승리로 막을 내린다. 6미터에 달하는 캔버스 전체를 채우는 그림 작업을 폴록은 단 하룻밤 동안 끝내버린 것이다. 완성된 그림은 입을 다물 수 없을 정도로 놀라웠다. 검은색의 고리 모양과 갈고리 모양의 형상이 화면 전체를 리드미컬하게 채우고 그 위를 다채로운 색조의 선들이 지나는데, 그중 일부는 거의 형광에 가까운 밝은 색이다. 각 물감 층은 옆에 무늬들이 휘돌고 있을 때에도 대담하게 공간을 가른다. 당시까지 유럽과 미국에서 그려진 그 어떤 것과도 비슷하지 않았던 그 그림은 즉흥성과 직관, 모험의 승리이자 정신력의 승리—그 원동력이 분노였을지라도—였다.

그러나 이 대성공 뒤에는 잃은 것도 있었다. 벽화의 설치를 축하하는 파티 자리에서 폴록은 고주망태가 되어 구겐하임의 거실을 배회하다 벽난로에 소변을 보는 짓을 저질렀다. 폴록을 오랫동안 괴롭혀온 정신적 혼란 상태는 쉽사리 좋아지지 않았다. 어떤 면에서는 구겐하임 주변의 부유한 수집가와 유럽에서 온 예술가, 각양각색의 보헤미안 들과 어울리며 스트레스를 받아 더 악화된 바도 있었다. 감미롭지만 정신을 흐트리는 사교계로 폴록을 끌어들인 구겐하임은 그를 유혹하고 나섰다(구겐하임은 상대를 가리지

않고 육체적 욕구를 푸는 것으로 악명 높았다). 결과는 어색한 원나잇 스탠드로 끝났고 폴록은 또 한바탕 미친 듯이 술을 퍼마시게 되었다.

이 기간 내내 드쿠닝은 진퇴양난까지는 아니어도 지리멸렬한 상태를 이어갔다. 그는 마치 비좁고 어둑한 미로 안에서 아라베스크 동작을 하는 무용수 같다고 느꼈다. 캔버스에 물감을 칠하는 데 쏟는 노력만큼이나 드쿠닝은 물감을 벗겨내는 데 많은 시간을 쓰고 있었다. 스스로 부여한 문제들과 씨름하며 작업실에서 오랜 시간을 보내는 화가라는 평판은 어찌 보면 마지막까지 포기할 수 없는 그의 자존심이었다.

폴록을 지원하자고 구겐하임을 설득했던 하워드 퓨젤이 이번엔 드쿠닝에 대해서도 똑같이 그녀를 설득하고 나섰다. 퓨젤은 드쿠닝의 작품에도 열광적인 관심을 갖고 있었다. 하지만 이 노력은 수포로 돌아갔다. 여기엔 드쿠닝 본인이 자초한 면도 있었는데, 이는 외골수적인 그의 성향을 단적으로 보여주는 예이기도 했다. 하루는 퓨젤이 구겐하임을 데리고 시내에 있는 드쿠닝의 작업실을 찾아갔다. 값비싼 옷을 차려입은 구겐하임은 지겨워하며 자신의 숙취에 대해 야단스럽게 투덜댔는데, 그녀의 거만하고 산만한 태도는 세련되고 부유한 사람들에 대해 드쿠닝이 오래전부터 가지고 있던 뿌리 깊은 반감을 순간적으로 강하게 일으켰다. 구겐하임이 그의 작품을 살펴보는 동안 드쿠닝은 거의 한 마디도 하지 않았다. 마침내 작품 하나를 고른 구겐하임은 그것을 금세기 미술 갤러리로 옮기고 싶다고 말했다.

그러자 드쿠닝은 "아직 완성된 것이 아니"라고 말했다. 구겐하임은 동요하는 기색 없이 2주 안에 완성해서 직접 가지고 오라고 했다. 자신이 가고 나서 딱 2주 안에 말이다. 드쿠닝의 친구인 루디 부르크하르트Rudy Burckhardt는 "그때 빌은 2주 뒤에도 절대 그림이 완성되지 않을 거라고 말했다."라고 전했다.

▎ 우연과 미궁

당시 드쿠닝은 화가인 아내 일레인 프리드와 카민 거리의 한 아파트에 살고 있었다. 두 사람은 일레인이 스무 살의 미술학도였던 1938년에 만났다. 훗날 그녀는 술집에서 드쿠닝을 처음 본 순간 몸이 얼어붙었다며, "하루 종일 광활한 공간을 응시하는 듯한 뱃사람의 눈"에 마음을 뺏겼노라고 고백했다. 드쿠닝은 그녀를 작업실에 초대했고 그 자신도 어느 정도는 곧바로 그녀에게 빠져들었다. 드쿠닝은 그녀의 직설적인 태도와 아름다운 머리카락, 기묘한 악센트를 꽤 마음에 들어 했으며, 그녀의 솔직한 야망에도 감탄했다. 일레인은 로어 이스트 사이드에 자리한 레오나르도 다빈치 아트 스쿨Leonardo da Vinci Art School에서 여러 해 동안 미술을 공부했고, 그 후에는 아메리칸 아티스트 스쿨American Artists School에 다니며 현대 미술 작가인 스튜어트 데이비스Stuart Davis에게서 미술 수업을 받았다. 드쿠닝에게 전부나 다름없는 그림에 그녀 역시 깊은 관심을 가지고 있었다. 일레인은 가냘픈 몸을 하고 있었지만 스스로에 대한 자신감이 넘쳤고, 그 외향적이고 굳센 모습에 그녀를 따르며 조언을 구하는 사람들이 주변에 많았다. 드쿠닝을 만났을 때 일레인은 화가들의 모델 일을 하거나 사회적 사실주의 방식으로 도시의 풍경과 초상화를 그리며 생계를 이어가고 있었다. 그들은 1943년 12월 결혼에 골인했다. 일레인은 나중에 친구인 헤다 스턴Hedda Sterne에게 드쿠닝과 결혼한 이유를 "누군가 드쿠닝이 최고로 위대한 화가가 될 거라 말했기 때문"이라고 털어놓았다.

두 사람은 1940년대 초까지 깨가 쏟아지는 행복한 시절을 보냈지만 그 후로는 영원히 관계를 회복하지 못했다. 방식은 달랐지만 둘 모두에겐 극단적이고 비이성적인 면이 있었다. 일레인은 사교적이고 사람들과 즐거

어울리며 호들갑스러웠던 반면 드쿠닝은 혼자 있는 것을 좋아했다. 그는 타고난 카리스마가 있었지만 불안해할 때가 많았고, 자신한테 집중하는 스타일이었다. 그들은 함께 그림을 그려도 속도나 마음가짐에서 차이를 보였다. 일레인은 말을 하지 않고 조용히, 그러나 드쿠닝과 달리 빠르게 저돌적으로 그렸다. 그녀는 요리나 집안 살림에 조금도 관심이 없었다(드쿠닝이 그들의 아파트에서 잡동사니를 뒤지며 일레인에게 이렇게 선언했다는 이야기는 널리 알려져 있다. "우리에겐 아내가 필요해!"). 두 사람은 신랄한 언사로 싸웠고 양쪽 다 수없이 다른 이성에 한눈을 팔았다.

결국 1940년대 후반, 그들은 결별의 길로 들어섰다. 하지만 수많은 풍랑을 겪으면서도 둘은 단단한 결속을 평생 이어갔다. 결별 후 한참이 지났을 때에도 일레인은 드쿠닝의 명성이 위태로워지면 발 벗고 나섰고, 특히나 크래스너가 그의 옆에 있으면 항상 공격적인 태도를 보였다.

1946년 11월 말, 드쿠닝은 이스트 4번가에 있는 그레이스 교회 맞은편에 작업실을 마련했다. 작업실에서 자는 횟수는 점점 늘어갔고, 돈은 여전히 거의 없다시피 했다(소득세 신고를 하러 갔지만 소득이 적어서 납부해야 할 세금이 없던 적도 있었다). 드쿠닝은 곧 검은색과 흰색을 주조로 한 추상화를 그리기 시작했는데, 훗날 그의 해명에 따르면 다른 물감을 살 돈이 없어 가장 저렴한 검은색과 흰색 물감만을 샀기 때문이라고도 한다. 그의 추상화들은 또렷이 보였다가 사라지는 찰나의 형상들을 포착해냈고, 그 대상은 피카소의 영향을 받은 듯한 두상과 생물체로 보이는 작은 덩어리, 엉덩이, 가슴, 쭉 뻗은 팔, 미치광이처럼 이를 드러내고 웃는 입과 괴물 같은 몸 등 다양했다. 이 작품들은 네덜란드의 화가 히로니뮈스 보스Hieronymus Bosch 및 피테르 브뤼헐Pieter Bruegel의 그림에서 볼 수 있는 충만하고 환상적인 형태를 떠오르게 한다.

또한 당시 대서양 건너편에서 독자적 회화 언어를 구축 중이었던 젊은 프랜시스 베이컨의 독특한 최신작과도 유사한 면이 있었다.

드쿠닝의 친구 중에는 57번가의 작은 아파트에 갤러리를 연 찰스 이건Charles Egan이라는 인물이 있었다. 이건은 그곳에서 드쿠닝의 전시회를 열기를 간절히 원했는데, 어쩌다 보니 일레인과 눈이 맞았다. 그로부터 얼마 지나지 않은 1947년 어느 시점에 그는 벳시 두르센Betsy Duhrssen이라는 여인과 결혼했지만 일레인과의 은밀한 관계는 오랜 기간 지속되었다. 드쿠닝과 일레인의 관계는 이 무렵 이미 삐걱대고 있었고, 종국엔 드쿠닝도 일레인의 부적절한 관계를 알게 되었다. 하지만 그는 동요하는 기색을 보이지 않았다. 당시 그들의 보헤미안적인 분위기에서는 일부일처제를 지키는 것에 대한 기대치가 확실히 낮았던 모양이다. 드쿠닝에게 접근하는 여자들도 이미 꽤 많았다. 이건은 자신이 좋아하는 친구였고, 자신의 성공을 위해서도 열심히 앞장서는 사람이었기에 드쿠닝이 그 상황을 견뎠던 것인지도 모른다.

드쿠닝의 재능을 알아보고 열광했던 사람은 이건과 일레인만이 아니었다. 당시 뉴욕에서 활동하고 있던 많은 무명 화가들에게 있어 진정한 예술혼과 투쟁을 상징하는 인물이자 꾸미지 않은 매력과 카리스마를 풍기는 드쿠닝은 전설 같은 존재였다. 이제 그는 무언가를 조금씩 이룩해가고 있었다.

페기 구겐하임과 함께 다가온 성공으로 일대 혼란과 소란에 휩싸였던 폴록은 이제야 주변을 차분히 돌아보는 것이 가능해졌다. 한동안 사람들의 삶을 궁핍과 충격으로 몰아넣었던 전쟁이 끝나자 폴록과 크래스너는 결혼을 결심했다. 두 사람은 롱아일랜드에서 여름을 보내며 전원 생활을 만끽했다. 탁 트인 하늘과 장대하게 뻗은 바다—폴록이 광활한 서부 평원의 풍광

과 비교할 수 있는 유일한 대상이라 했던 대서양—덕에 폴록은 마음을 달래고 무한한 창작의 에너지를 얻을 수 있었다. 그 후 두 사람은 스프링스의 파이어플레이스 로드에 있는 19세기 농가 주택을 담보 대출로 구입해 사람들을 놀라게 했다. 배관 시설과 욕실도 없고 난방조차 되지 않는 판잣집에서 차량도 없이 맞은 첫 겨울은 꽤나 힘겨웠지만, 두 사람은 함께 집을 뜯어고쳐 결국 살 만한 공간으로 개조하는 데 성공했다. 여러 달 동안 전혀 그림을 그리지 않았던 폴록은 곧 다시 붓을 들었고, 그의 생애 최고의 결실을 맺기 위한 작업에 착수했다.

1946년은 폴록의 삶에서 가장 행복한 해로 기록된다. "그는 항상 느지막이 일어났어요." 크래스너는 당시를 떠올리며 말했다. "술을 마셨든 안 마셨든 일찍 일어나는 법이 절대 없었어요. (…) 그가 아침을 먹을 때 나는 점심식사를 했죠. (…) 그놈의 커피를 앞에 두고 폴록은 두 시간쯤 앉아 있었답니다. 그러고 나면 오후였어요. 작업실에는 전기가 들어오지 않았는데, 그러니 해가 짧은 계절에는 작업할 수 있는 시간이 몇 시간 정도에 불과했죠. 그런데도 그 몇 시간 안에 그가 숨 가쁘게 완성해놓은 작품을 보면 믿을 수 없을 정도로 놀라웠어요." 롱아일랜드에 있는 동안 폴록은 뉴욕에 있을 때의 치열한 경쟁과 복잡한 인간관계로부터 해방될 수 있었다. 그리고 그의 곁에는 필요한 모든 일을 도맡아 해결하고 끊임없이 그의 재능에 대한 확신을 불어넣어주는 크래스너가 있었다. 그런 환경에서 천천히 여러 방법을 자유로이 실험하던 폴록은 서양 미술 역사의 새 장을 열 새로운 미술 기법을 착안해내기에 이른다.

말년에 루치안 프로이트는 어떤 만화 작가가 휴가를 떠나며 생기는 이야기를 즐겨 들려주었다. 그 작가는 자신의 작품 속 영웅이 "바다 밑바닥에 사

슬로 꽁꽁 묶여 있고 옆에 커다란 상어와 거대한 문어가 접근하는 상황까지 그려놓은 상태에서 휴가를 떠났다. 이후의 작업을 이어받은 사람은 영웅을 어떻게 위험에서 빠져나오게 해야 할지 좀처럼 아이디어가 떠오르지 않았다. 여러 날 잠 못 이루고 고민하던 그는 결국 만화 작가에게 전보를 보내 해결 방법을 물었고, 이런 답장을 받았다. '크게 한 번 도약하는 것만으로도 영웅은 빠져나올 수 있습니다.'"

1943~1944년에 벽화로 시작했고 1946년에 이르러선 훨씬 혁신적인 작품을 통해 최고의 기량을 선보이기까지 폴록이 성취한 중대한 성취는 이런 식의 기상천외한 탈출 같았다. 천재적인 전문가처럼 그는 스스로 만든 감옥을 부수고 기발하게 탈출해 보였다. 그 과정은 사실 꽤 점진적으로 이루어졌지만, 이 시기의 폴록은 활화산처럼 창의적 에너지를 뿜어냈다. 어떤 규범에도 얽매이지 않겠다는 내적 확신으로 타오르기 시작한 그는 순진할 정도로 무방비한 상태에서 새로운 규범들을 만들어내고자 했다.

파이어플레이스 로드에 터를 잡은 새 작업실에서 폴록은 붓을 거꾸로 잡거나 막대기를 사용해 그림의 표면에 흠집을 남기기 시작했다. 이는 수 세기 동안 화가들이 흔히 사용해온 방식이었으나 그는 이를 이례적으로 적극 발전시켰다. 우선 폴록은 물감을 짜고 희석제를 섞는 수고를 할 필요가 없는 묽은 공업용 페인트를 구입했다. 공업용 페인트에 특유의 성질이 있음을 발견한 그는 작업실 바닥에 캔버스를 눕힌 다음 그 주위를 움직이며 사방에서 페인트를 떨어뜨리거나 들이붓는 등 자유로이 사용해보았다. 정확히는 막대기나 붓에 페인트를 묻히고 그것으로 캔버스 위 공중에서 드로잉을 했다고 해야 할 것이다. 폴록이 앞뒤로 움직이며 지휘자처럼 손목과 팔을 물결치듯 흔들면 페인트가 캔버스 위로 떨어져 실타래가 엉킨 것마냥 어지러운 물감 자국이 그려졌다.

이렇게 한창 실험적인 방법으로 작업해나가던 어느 날, 비평가 클레멘트 그린버그가 폴록의 집을 방문했다. 작업실에서 그는 폴록이 바닥에 놓고 작업 중이던 그림을 발견했다. 어지럽게 뒤엉킨 노란 선들이 캔버스를 끝에서 끝까지 뒤덮고 있는 그림이었다. 벽에는 좀 더 전통적인 방식으로 채색해서 이보단 덜 과감해 보이는 완성작들이 걸려 있었다. 그린버그는 바닥에 있는 작품 옆에 쪼그리고 앉아서 말했다. "흥미로운 작품이군요. 이렇게 한 여덟아홉 점쯤 그려보면 어떻겠습니까?"

그의 조언을 따른 폴록은 커다란 캔버스 한쪽 끝에서 다른 끝까지 같은 방식으로 채운 작품들을 매일 완성해갔다. 그렇게 탄생한 작품들은 화가의 움직임과 감정을 고스란히 담고 있었으며 색과 질감, 감정적 기조 면에서도 놀랄 만큼 다채로웠다. 듬뿍 퍼 올린 알루미늄 페인트를 튀게 해서 구불구불해진 선들을 종횡으로 교차시키고, 또 가볍게 흩뿌려서 혜성의 꼬리나 바람에 휘날린 비처럼 가는 선들이 그어진 몇몇 그림들은 전체적으로 보면 엷게 비치는 천이나 거미줄 같았다. 아득한 은하수와 끝없는 우주를 떠올리게 하는, 반짝이고 맥박 치는 이미지들이었다. 1949년 「뉴욕 선」에서 헨리 맥브라이드는 이런 식으로 페인트를 튀겨 작업한 그림들이 "보기 좋게 멋지고 질서감 있"으며 "달빛 비치는 높은 곳에서 흡사 히로시마처럼 전쟁으로 파괴된 도시를 보는 것 같은" 느낌을 준다고 평했다. 한편 두꺼운 밀도감이 느껴지는 그림들도 있었다. 두껍게 들어간 페인트 층 사이에 발자국과 손자국, 자갈이나 작업실에 굴러다니는 잡동사니들을 잡다하게 삽입한 작품들이었다. 폴록은 각 작품마다 〈갤럭시Galaxy〉〈인광Phosphorescene〉〈다섯 길 깊이Full Fathom Five〉〈마법의 숲Enchanted Forest〉〈루시퍼Lucifer〉〈대성당Cathedral〉[도판 8] 등 그 특징과 어울리는 제목을 붙였다.

비평가 파커 타일러Parker Tyler는 1950년에 쓴 글에서 "폴록의 페인트

는 마치 혜성을 길게 늘여놓은 것 같은 모양을 그리며 공간을 뚫고 날아간다. 그것은 평면적인 캔버스라는 막다른 골목과 충돌해 한순간 얼어붙은 듯 정지된 가시성을 펼쳐 보여준다."라고 이야기했다. 실타래처럼 뒤엉킨 물감의 형상들은 "주요 입구도 출구도 정해지지 않은" 미궁과 같다. "왜냐하면 물감의 모든 움직임이 자동으로 해방되면서 입구인 동시에 출구가 되기 때문이다."

페기 구겐하임은 폴록의 이 그림들을 보고 최초로 그것을 구입한 사람이자 처음으로 폴록에게 전시회를 열어준 인물이기도 했다. 하지만 뉴욕에 점점 환멸을 느낀 구겐하임은 1947년 금세기 미술 갤러리의 문을 닫고 베니스로 떠나겠다고 결심했다. 뉴욕을 뜨기 전 그녀는 미술상 베티 파슨스Betty Parsons를 집요히 설득해 폴록에게 관심을 갖게 하는 데 성공했다. 그리하여 베티 파슨스 갤러리에서는 폴록의 드립 페인팅 작품을 대거 선보이는 최초의 전시회가 열렸다.

　　전시작들은 전반적으로 높은 평가를 받지 못했다. 일부 평론가들은 폴록의 작품이 유치하며 원초적 감정을 분출한 것에 불과하다고, 또 일각에서는 장식적이며 자기만족적인 데다 긴장감이 결여되어 있다고 혹평했다. 하지만 지금까지의 미술사에서 단 한 번도 보지 못했던 특별한 작품이라는 데는 모두 동의했다. 그런 방식으로 그림을 그린 사람은 지금껏 아무도 없었다. 그런데 무언가가 사람들의 상상력을 자극했다. 그린버그―그는 폴록이 자신의 길을 걷도록 계속 격려했다―같은 평론가들뿐 아니라 동료 화가들도 작품의 의미를 어렴풋이 이해하기 시작했다. 폴록이 성취한 어떤 부분이 그들을 그렇게 흥분시키는지를 뚜렷이 이야기하기란 어려웠고, 소수의 화가들은 여전히 공개적으로 긍정적 평가를 내놓진 않았다. 하지만

드쿠닝 및 최정상의 화가들 여럿은 비범한 어떤 일이 일어났음을 감지했고 그 어느 때보다 강한 호기심으로 폴록의 행보를 지켜보았다.

다시 맨해튼 중심가로 돌아가보자면, 폴록의 파괴적인—즉 싸움을 일으키고 여자들에게 추파를 던지며 기회가 있을 때마다 예의를 파괴하는—행동들에 대한 소문은 아방가르드 미술계 전체에 퍼져 있었다. 대부분의 사람들에게 폴록은 정신적 문제가 있는 인물로 비쳐졌다. 그의 행동을 이해하기란 어려웠고 참아내는 것은 더욱 힘들었다. 하지만 폴록이 롱아일랜드에서 내려올 때마다 함께 많은 시간을 보냈던 드쿠닝—주로 프란츠 클라인 Franz Kline을 비롯해 다른 화가들과 함께 폴록을 만났다—은 그를 마음 깊이 이해했다. 그 자신도 비정한 면과 고집스러움, 자유에 대한 강한 열망을 가지고 있었기 때문일까? 돌연 그 젊은 친구의 "극단적 기쁨"에 대해 이야기를 꺼낸 드쿠닝은 폴록을 예술가로서뿐 아니라 인간으로서도 몹시 부러워했다.

> 나는 그 친구에게 질투심을 느꼈어요. 그러니까 그가 가진 재능에 말이죠. 그런데 그 친구는 특이한 데다 놀랄 만한 일도 잘하는 사람이었어요. 폴록은 처음 본 사람을 순식간에 평가하는 자신만의 방법을 가지고 있었어요. 말하자면 이런 식이죠. 하루는 우리가 탁자에 앉아 있는데 어떤 젊은 친구가 들어왔어요. 폴록은 그를 쳐다보지도 않고 고개만 까딱하더군요. 마치 카우보이가 "꺼져."라고 하는 것처럼 말이죠. '꺼져'는 말은 그 친구가 제일 좋아하는 표현이었어요. 정말 희한하죠. 쳐다보지도 않고 다 알 수 있다니…….

드쿠닝은 계속해서 이야기를 풀어놓았다.

이건 프란츠 클라인이 해준 이야기예요. 하루는 폴록이 옷을 잘 차려입고 그를 찾아왔답니다. 폴록이 점심을 사기로 해서 근사한 곳에 가기로 한 거죠. 한창 식사를 하고 있을 때 폴록은 프란츠의 잔이 빈 것을 보고선 "프란츠, 와인 더 마시게나." 하며 그의 잔에 와인을 따랐어요. 그런데 병에서 와인이 쏟아지는 모습을 너무 유심히 쳐다보다가 그만 한 병을 다 따라버린 거예요. 음식이랑 식탁, 사방팔방에 와인이 흘러넘쳤겠죠. 그러자 폴록은 이렇게 말했대요. "프란츠, 와인 좀 더 마시게나." 그런데 그때 폴록의 머릿속에는 온 천지에 묻은 와인 모양이 재미있겠다는 어린애 같은 생각이 떠올랐던 거예요. 그래서 식탁보의 네 귀퉁이를 잡고 들어 올려 바닥에 내려놓았다더군요. 사람들이 전부 있는 데서 말이죠! 폴록은 바닥에 그 망할 식탁보를 펼쳐놨어요. 그리고 식탁보 가격을 변상하자 아무도 그를 잡지 않았어요. 그런 일을 하다니 너무 대단하지 않습니까? 웨이터들도 있었고, 문 앞에도 사람이 있었지만 아무도 뭐라 하지 않았어요. 어쩌면 그렇게 하고 싶은 대로 자신의 감정에 충실할 수 있을까요.

우리가 프란츠 집에 갔을 땐 이런 일이 있었습니다. 굉장한 날이었어요. 집은 작았는데 술 마시는 사람들이 꽉 들어차 있어 아주 더웠거든요. 창문은 작은 판유리였고요. 그런데 폴록이 "공기가 좀 더 필요해." 하더니 주먹으로 창을 내리쳤어요. 굉장히 통쾌했죠. 순간 뭐라도 때려 부술 기세가 된 우리는 어린애들처럼 창문을 모조리 와장창 깨버렸어요. 그런 짓을 하는 것도 신나더군요.

드쿠닝이 폴록에게 감탄했던 부분은 루치안 프로이트가 프랜시스 베이컨에게서 발견했던 부분과 다르지 않았다. 그것은 화가로서 폴록이 성취

한 업적보다는 삶에 대한 폴록의 태도와 더 관련된 것이었다. 어쩌면 그 둘의 구별이 불가능하다는 게 가장 놀라운 점이긴 하지만 말이다. 만약 폴록의 매력이 어느 정도 미적 가치와 연관이 있다면 그 매력은 캔버스 위의 물감이 아닌, 모든 속박을 벗어던진 삶이 보여주는 아름다움 때문일 것이다. 기대와 예의, 윤리 따위로부터 자신을 해방시키고 내면 깊숙한 순수함에 호소하는 어떤 것의 아름다움 말이다.

그래서 1948년, 베티 파슨스가 폴록의 작품 열여덟 점을 모아 전시회를 열었을 때 드쿠닝은 특히 주의 깊게 그것들을 보았다. 사람들을 홀리는 폴록의 태도와 주변을 놀라게 하는 행동들, 그리고 무엇보다 그의 작화 방식에 주목하기 시작했을 때 드쿠닝은 자신이 그간의 작업에서 무엇을 놓치고 있었는지 정확히 깨달았다. 폴록은 "바닥에 놓고 작업할 때가 더 편안하다."라고 밝힌 적이 있었다. "그렇게 하면 그림에 더 가까이, 더 그림의 일부가 된 것 같은 느낌이 든다. 그림 주위를 걸어다니며 네 귀퉁이 어디서나 작업할 수 있고, 말 그대로 그림 안에 들어갈 수도 있기 때문이다. (…) 그럴 때 나는 어떤 그림을 그리는 건지 모르고 있다가 그림과 일종의 '친해지는' 시간을 가진 뒤에야 무엇을 표현했는지 깨닫곤 한다."

드쿠닝은 폴록이 가진 그런 감각을 자신도 갖고 싶었다. 그림의 일부가 되는 느낌, 자신이 무엇을 하고 있는지 의식하지 못하는 그런 상태의 느낌을. 남의 이목을 개의치 않는 폴록의 자의식과 어떤 제약도 받지 않는 자유분방함, 그의 그림이 전하는 신선한 해방감은 당시 끝없이 그림을 고치고 지우길 반복하며 앞으로 나아가지 못하고 있던 드쿠닝에게 새로운 하나의 길을 보여주는 듯했다. 베티 파슨스 갤러리에서 선보인 폴록의 그림 열여덟 점 모두는 무례하다고 할 정도의 뻔뻔한 느낌을 한껏 발산하고 있었다. 결코 누군가로부터 인정받기를 기다리지 않으면서 말이다.

▌ 개척자, 선도자 그리고 라이벌

이제 드쿠닝은 그림 작업에 있어 보다 자유로워지기로 했다. 그는 그 전까지 줄곧 거부해왔던 즉흥성을 받아들이고 붓을 들어 물감을 듬뿍 묻힌 뒤 "신명나게" 작업에 돌입했다. 폴록과 달리 드쿠닝은 여전히 주로 붓을 사용하고 이젤에서 그림을 그렸다. 하지만 물감 방울을 떨어뜨리거나 점도와 저항력이 서로 다르다는 점을 이용하는 윗 인투 윗wet-into-wet 기법(번지기 기법_옮긴이)을 써서 우연의 효과를 노렸는가 하면, 종종 폴록처럼 캔버스를 돌려가며 그림을 그리기도 했다(물감이 떨어진 방향이 서로 다른 것을 보면 이 점을 알 수 있다). 이렇게 해서 만들어진 흑백 추상화 시리즈들은 강한 힘을 얻었다. 그리하여 오랫동안 대중 앞에 서기를 미뤄왔던 드쿠닝도 마침내 이건의 갤러리에서 첫 개인전을 열기에 이르렀다.

전시회는 1948년 4월에 개막했다. 전시작에는 완성된 지 1년 이내인 회화 열 점이 포함되어 있었다. 검은색과 흰색 사이로 밝은 색상의 붓 터치가 눈에 어른거릴 정도로 어렴풋한 그림들이었다. 얼핏 보면 추상화 같지만 작품의 대부분은 우연히 만들어진 구상적 요소를 포함하고 있었다. 몇몇은 무작위로 만들어진 큰 문자나 숫자로 이루어진 그림이었다. 삼차원 형태를 갖추려 하는 외곽선이 어둠 속 깊이 묻혀 있고, 한쪽에선 물감을 떨어뜨린 자국이나 독특한 질감의 두꺼운 채료가 지나면서 시선을 고정시키는 역할을 한다. 대개 물감을 캔버스 위에서 섞곤 했던 드쿠닝은 이번에도 흰색 물감을 회색 그림자 속으로 직접 발라 휘어진 곡선 형태를 연출했다. 묽은 흰색 물감을 좀 더 광이 나고 딱딱하게 굳은 검은색 물감 위에 발라 독특한 질감을 부여하고 속도감과 번지는 느낌 또는 동물의 털 같은 느낌을 내기도 했다. 명확한 형태와 그 형태를 제외한 네거티브 공간을 계속 교차

시켜가면서 드쿠닝은 선과 색조 및 물감 층의 형태를 통해, 또 물감을 지우거나 희미하게 하는 방법 혹은 얼룩지게 하거나 긁어내고 휘둘러 치는 방법으로 공간을 압축하는 동시에 만들어내려 했다. 그 결과로 완성된 작품들 속에는 힘겹게 쟁취한 흉포한 느낌이 깃들었다. 드쿠닝이 얼마나 작업에 열중했는지를 말해주는 그 작품들을 보면 작가가 무언가에 사로잡혔음을, 또한 지독하게 그것을 찾고 있음을 알 수 있었다.

이건은 드쿠닝의 전시회에 대한 세간의 관심을 불러일으키기 위해 가능한 모든 것들을 시도했다. 뉴욕 현대 미술관의 큐레이터인 앨프리드 바에게 편지를 띄워 드쿠닝을 "우리 시대 가장 중요한 회화를 창작하고 있는 작가"라 소개하기도 했다. 하지만 한 달간 예정됐던 전시회가 끝날 때쯤이 되자 이건의 노력은 큰 성과가 없었던 것으로 드러났다. 단 한 점의 그림도 판매되지 않았던 것이다. 이건은 더 손해 볼 것 없다는 판단에 전시 기간을 한 달 연장하기로 결정했지만 이번에도 아무런 입질이 없었다. 전시가 이어질수록 드쿠닝의 자존심은 무너져갔다. "상황은 갈수록 암담해졌다."라고 일레인은 당시를 떠올렸다. 드쿠닝과 별거 중이었지만 그녀는 여전히 그의 일에 많은 부분 관여하고 있었다.

　하지만 수확이 없는 것은 아니었다. 주류 언론의 관심은 전혀 받지 못했으나 여러 곳의 예술 잡지에 비평이 실리는 성과가 있었던 것이다. 그의 작품을 충분히 이해한 비평들이었고, 그중엔 일부 열광적인 반응도 있었다. 미국의 현대 미술사학자 샘 헌터Sam Hunter는 드쿠닝의 기법이 "어딘가 갇혀 있는 느낌이라고 해야 할지 (…) 혹은 침울한 우유부단함의 인상을 준다고 해야 할지" 한 가지로 말할 수 없다고 썼다. 놀라울 정도로 날카로운 지적이었다. 그린버그가 열광했던 부분 역시 드쿠닝의 작품에서 보이는 바

로 그런 상반된 감정이었다. 예술적 기량이 키치로 전락하는 경향을 늘 경계해왔던 그린버그는 새로운 탄생을 위해 산고를 수반한 그의 작업을 높이 평가했다. 서투르면서도 혼신의 힘을 쏟은 흔적, 그리고 마무리를 생략한 점은 그린버그가 보았을 때 진정성을 드러내는 증거이자, 영혼의 타성이라 기보다는 진실한 분투였다. "40대 초반이 되어서야 전시회를 연 드쿠닝은 원숙한 상태로 우리 앞에 등장했다. 자신에 대한 지배권과 통제권을 갖고, 자신을 충분히 잘 파악함으로써 관련 없는 것 모두를 배제했다."라고 그린 버그는 말했다. 그는 드쿠닝의 작품에서 탁월한 예술적 기량과 진정한 독창성 사이에서 발생한 긴장에 주목했다. "굉장히 숙련된 솜씨를 갖고 있으면 독창적으로 표현해야 할 감정을 자유롭게 나타내기 힘들다. 해오던 대로 하려는 관성에 굴복하기 쉽고 만족할 수 있는 결과도 손쉽게 얻기 때문이다." 드쿠닝의 그림에 나타난 "막연함과 모호함"은 "그 숙련된 솜씨를 각고의 노력으로 억누른" 결과였다. 이 지점에서 그린버그는, 드쿠닝에게선 여전히 "폴록의 강력한 힘"과 "고키의 감각적 심미안"이 부족해 보이지만 "예술의 문제에 좀 더 명확히 접근하는 능력과 회화의 여러 문제들에 좀 더 실행 가능한 해결책을 제시하는 힘"을 볼 수 있다고 평했다. 이런 점들이 모두 드쿠닝을 "미국이 낳은 가장 중요한 네댓 명의 화가 중 하나"로 꼽을 수 있게 해주는 근거라고 그는 주장했다.

이건이 지속적인 노력을 펼친 덕분에 마침내 전시작 중 몇 점이 판매되었다. 작품을 구입한 곳 중에는 뉴욕 현대 미술관도 포함되어 있었다. 별안간 드쿠닝에게 뜨거운 관심이 쏟아졌고, 마치 3년 전 폴록이 일으켰던 열광적 반응에 견줄 만한 분위기가 형성되었다. 동료 화가들의 존경을 두루 받고 수년간 가난과 싸우면서도 대중에게 작품을 선보이길 거부했던, 진실함으로 충만한 네덜란드 이민자가 마침내 세상을 향해 정체를 드러낸 것이

다. 그리고 그가 보여주는 작품들은 훌륭했다.

무엇보다 드쿠닝의 작품은 동료 화가들에게 앞으로 나아갈 방향을 알려주는 역할을 했다. 여전히 이젤 위에서 소묘를 바탕으로 하는 작품에 치중하고 있던 대다수 화가들의 눈에는 물감을 떨어뜨리고 붓는 등 폴록의 방법이 정도正道를 벗어난 해괴한 것으로 여겨지고 있었던 게 사실이었다. 그런 지점에서 드쿠닝은 전통적 틀을 벗어나지 않으면서도 직접적이고 건강하며 심지어 격정적인 감정도 표현할 수 있는 하나의 회화 양식을 제시해주었다.

이 시기에 폴록은 또다시 절망적인 상태에 빠져 극심한 공포에 사로잡힐 때가 많았다. 돌파구가 되어주리라 기대했던 베티 파슨스 전시회는 평단의 열광적인 반응, 그리고 드쿠닝의 열렬한 지지가 있었음에도 금전적인 면에서 큰 손실을 기록하며 막을 내렸다. 추상화는 아직까지 뉴욕에서 잘 팔리는 종류의 그림이 아니었고, 중서부 출신 작가가 마룻바닥에 캔버스를 눕혀놓고 물감을 흩뿌려 완성한 작품이라면 더욱 사겠다 나서는 사람이 없었다. 그것이 현실이었다. 게다가 페기 구겐하임이 갑자기 베니스로 떠남에 따라 경제적 후원도 끊겨버렸다. 그녀로부터 마지막 수표를 받았을 때 파슨스 전시회도 끝이 났고, 파슨스로부터 구겐하임과 비슷한 지원을 받게 된 것은 이듬해 6월의 일이었다. 그렇다 보니 폴록과 크래스너는 3월에 아주 어려운 형편이 되었다.

그랬기에 드쿠닝의 개인전이 처음엔 조용한 갈채를 받다가 점점 세간의 주목을 끌고, 그 열기가 전시회 이후에도 더해가자 폴록은 평정심을 잃고 위기의식을 느낄 수밖에 없었다. 젊은 화가들 모두가 드쿠닝에 대해 이야기 중이라는 현실을 깨닫고 있던 어느 날, 폴록은 화가들이 모이는 어느

파티에 참석하게 되었다. 장소는 8번가에 있는 해산물 레스토랑, 잭 더 오이스터맨스였다. 그의 눈은 불안으로 어지럽게 흔들렸다. 에델 바지오테스 Ethel Baziotes 는 폴록을 이렇게 기억했다. "폴록은 모두에게 가시 돋친 말을 내뱉었고 아무도 그에게 좋은 말을 건넬 수 없었죠. 그런 식으로 친한 친구들을 모욕하는 건 처음 봤어요." 사건은 결국 드쿠닝이 아닌, 한때 드쿠닝의 멘토이자 전우와도 같았던 아실 고키를 만나면서 터졌다.

당시 고키에게는 불운한 일이 이어지고 있었다. 폴록도 그 사정을 모르진 않았을 것이다. 그는 2년 전 작업실이 불에 완전히 타버렸는가 하면, 그 무렵엔 결장에 암이 생겨 인공항문 수술을 받은 뒤 복부에 구멍을 뚫어 배설 주머니를 차고 다녔다. 그날 그 파티장에서 고키는 칼로 연필을 깎고 있었는데, 그때 폴록이 다가오더니 난데없이 큰 소리로 모욕적인 말들을 쏟아내며 고키의 그림을 조롱했다. 일촉즉발의 팽팽한 긴장이 흘렀다. 하지만 고키는 아무 말도 하지 않고 다시 묵묵히 연필을 깎았다. 바지오테스가 나서서 폴록의 입을 다물게 하고서야 소동은 일단락되었다.

폴록은 뭔가를 따진 다음 행동하는 사람이 아니었다. 하지만 그는 고키가 예전에 드쿠닝과 매우 가까웠으니 그를 공격하면 간접적으로 드쿠닝에게 화풀이하는 셈이 된다 생각했던 모양이다. 폴록이 이런 식으로 자신의 감정을 억누르고 왜곡하는 것은 이번이 끝이 아니었다.

폴록과 드쿠닝은 평론가들 및 당대 사람들이 이미 규정한 자신들의 역할, 즉 개척자, 선도자, 그리고 라이벌이라는 불가피한 역할을 예민하게 의식하고 있었기에 자연스레 서로를 경계했다. 하지만 둘 사이에 어떤 갈등이 있었을지 몰라도 그들은 이내 털털하게 지내며 동지애와 서로에 대한 존경심을 회복했다.

그해 봄 드쿠닝은 노스캐롤라이나에 있는 블랙 마운틴 칼리지로 여름 학기 강의를 가기 전에 롱아일랜드를 처음 방문했다. 그는 일레인, 프란츠 클라인, 이건과 함께 폴록과 크래스너의 집을 찾았다. 당시 그들 사이에서 있었던 일을 다룬 기록은 전해지지 않지만, 이 여행이 드쿠닝에게 큰 영향을 준 것만은 분명하다. 그 후 여러 해 동안 그는 그 지역에서 많은 시간을 보냈고 결국엔 자신도 이스트햄튼 지역에 새 보금자리를 마련했다. 드쿠닝이 얻은 집은 폴록과 크래스너의 집에서 불과 몇 분 거리에 있었고, 지금은 바로 맞은편에 폴록이 잠들어 있는 묘지가 자리한다.

그해 여름과 가을, 폴록은 새로운 회화 기법을 발전시켜나가며 생산적인 시간을 보냈다. 하지만 정신적으로는 여전히 변덕스럽고 위험한 상태였다. 포드 모델 A의 낡은 중고차를 90달러에 구입한 폴록은 만취 상태로 차를 끌고 롱아일랜드를 누비며 다녔다. 크래스너는 걱정이 이만저만 아니었다. 차를 샀다는 이야기를 들은 폴록의 어머니 스텔라는 아들 프랭크에게 보내는 편지에 오싹한 경고의 글을 남겼다. "그 아이는 술을 마시고 운전하면 절대 안 된다. 그랬다간 자기가 죽든지 다른 사람을 죽게 할 거야."

맨해튼의 어느 파티에서 했던 폴록의 행동은 처음에 사람들을 당혹스럽게 하다가 끝내는 공포에 이르게 만들었다. 「파르티잔 리뷰」의 편집자 윌리엄 필립스William Phillips한테 싸움을 걸고 덤벼들 태세를 취하다가 돌연 클레멘트 그린버그의 여자친구인 수 미첼Sue Mitchell의 값비싼 신발을 집어들더니 모두가 보는 가운데 갈가리 찢은 것이다. 그러고는 창가로 다가가 창 밖으로 몸을 내밀며 뛰어내리려던 그를 마크 로스코Mark Rothko와 필립스가 간신히 붙잡아 바닥으로 끌어내렸다.

그 자리에는 고키도 있었다. 작업실 화재를 겪고 암으로 투병했던 고

키는 설상가상으로 얼마 전 교통사고로 목이 부러지는 부상을 입었다. 차를 운전했던 사람은 그의 작품을 거래하는 중개상 줄리언 레비였다. 사고 시점은 고키가 아내 아그네스와 화가 로베르토 마타의 불륜 사실을 알게 된 직후였다. 더 이상 버틸 수 없었던 고키는 7월에 스스로 목을 맸다.

방황의 시간이 언제까지고 계속될 수는 없는 법이다. 힘겨운 시간이 이어지던 어느 순간, 드디어 끝이 보였다. 폴록은 마침내 술을 끊었다.

겉에서 봤을 때 변화의 기폭제는 간단했다. 에드윈 헬러Edwin Heller라는 새로운 의사한테서 진료를 받기 시작한 것이다. 폴록은 그에게 즉각 신뢰를 보냈다. 그 정도만으로도 충분했다. 스프링스에서 크래스너와 살아가는 것, 공간과 빛 속에 몸을 맡기고 작은 만과 드넓은 바다에 포근히 감싸인 롱아일랜드의 넓은 모래 해변에 둘러싸여 있는 것만으로 폴록은 수년 만에 처음으로 머리가 개운해지고 창작열이 샘솟는 기분이었다. 연간 1,500달러에 이르는 분기별 보조금 덕에 돈에 대한 걱정도 덜 수 있었고, 1949년 중반에는 구겐하임과 맺었던 계약과 동일한 조건으로 파슨스와 계약할 수 있었다. 이보다 중요한 것은 이제 폴록이 그간 항상 원해왔던 형태의 관심을 받기 시작했다는 점이다. 다시 말해 그는 화려한 스타 작가로 부상하려는 참이었다.

폴록은 1949년 1월, 베티 파슨스 갤러리에서 두 번째 개인전을 열었다. 드립 페인팅 기법을 적용한 대형 작품과 종이 위에 작업한 작품 등 전시회에선 스물두 점의 작품이 선을 보였고, 또다시 극과 극의 상반된 평가가 쏟아졌다. 어떤 평론가는 그의 그림이 "빗으로 빗겨주고 싶은, 참을 수 없는 충동을 일으킬 정도로 엉클어진 머리 뭉치"를 연상케 한다고 혹평했다. 그러나 그린버그의 입장은 확고했다. 「네이션」에 쓴 글을 통해서 그는

폴록이 "우리 시대의 중요한 화가 중 하나"라는 주장을 충분히 뒷받침하고도 남을 만큼 훌륭한 작품을 선보였다고 평했다. 폴록의 〈넘버 원Number One〉—이후 〈넘버 1A Number 1A〉로 제목을 바꾼 이 작품은 1950년 뉴욕 현대미술관에 판매되었다—을 논하며 그는 이렇게 선언했다. "검은색과 흰색, 진홍색, 파란색 알루미늄 물감으로 이렇게 크고 화려하게 휘갈긴 그림 옆에 두었을 때 밀리지 않을 미국 작가의 그림을 나는 단 한 점도 알지 못한다. 평면 구성은 단조로워 보이나 그 이면에는 디자인적 요소와 우연의 요소가 다양하고 풍성하게 펼쳐져 있다. 그리고 전체적으로는 15세기 르네상스 거장의 손길로 그린 것 같은 이미지가 화폭 안에 잘 구현되어 있다."

전시회 전인 1948년 가을, 「라이프Life」에서는 패널을 초대해 질의응답을 하는 원탁 토론회를 주최한 바 있었다. 토론회에 던져진 질문은 "현대 미술의 전반적인 양상을 긍정적 발전으로 볼 것인가, 아니면 퇴보로 볼 것인가"였다. 「라이프」는 그 논쟁과 관련하여 어느 정도의 이해관계를 갖는다고 할 수 있었다.

온건한 보수 성향의 주간지 「라이프」는 대략 500만 명의 독자층을 거느린, 미국 최다 판매부수의 잡지였다. 「라이프」의 편집자들이 관심을 갖는 주제는 현대 미술이 도덕성과 결별했는가, 또 그로 인해 윤리적 또는 신학적 준거 기준을 상실했다고 봐야 하는가였다. 이를 깊이 탐구하기 위해 그들은 올더스 헉슬리Aldous Huxley와 클레멘트 그린버그를 비롯하여 대중에게 잘 알려진 지식인과 비평가 들을 패널로 초대하여 여러 현대 미술 작품을 평가하도록 했다. 그중 하나는 1947년에 제작된 세로 형태의 드립 페인팅 작품이자 '급진적인' 작품으로 평가받는 폴록의 〈대성당〉이었다.

헉슬리는 이 작품에 대해 회의적인 입장을 보이며 "나는 지금 벽 위에 끝없이 발려 있는 벽지를 앞에 두고 평가하는 것 같다."라고 혹평했다.

또 다른 철학과 교수는 폴록의 그림이 "넥타이에 쓰면 좋을 만한 디자인" 같다는 견해를 밝혔다.

하지만 폴록과 현대 미술 전반을 옹호하기 위해 그 자리에 있었던 그린버그는 특유의 힘찬 언변으로 그들의 대변자 역할을 충실히 수행했다. 그린버그는 본래 무언가에 대해 평가하기를 좋아하는 사람이었다. 이후 몇 해 동안 그는 미술, 그리고 전후 세계에서 미술이 갖는 위치에 관한 자신만의 특별한 전망을 적극적으로 널리 설파하는 작업을 전개했다. 그가 적용하는 기준은 정밀한 검토를 거친 반대파의 공격을 받을 때도 있었지만 그의 글에는 대개 정곡을 찌르는 통찰력과 명료함이 살아 있었고, 그 평가엔 자신감과 힘이 실려 있어 많은 이들에게 깊은 인상을 남기곤 했다.

후에 점차 영향력이 커진 그린버그는 작가의 작업실을 찾아가 어떻게, 또 무엇을 그릴지에 대해 일일이 간섭하는 것으로 악명을 떨치기도 했다. 드쿠닝 또한 그 대상이 된 바 있었다. 하루는 그린버그가 드쿠닝의 작업실에 와서 청하지도 않은 조언을 했던 적이 있는데, "그는 모르는 게 없는 것처럼 굴었다"는 것이 드쿠닝의 기억이다. 그의 방문에 질려버린 드쿠닝은 "그를 내 앞에서 안 보이게 했어요. '여기서 나가.'라고 외쳤죠."라 털어놓았다. 하지만 사실 그린버그의 조언이 도움이 되는 때도 종종 있었으니, 1946년 폴록에게 했던 조언이 그런 경우였다. 그리고 지금, 「라이프」에서 개최한 토론회 자리에서 그린버그는 현대 미술과 더불어 자신이 가장 높이 평가하는 현대 미술 작가들을 방어하는 역할을 하고 있었다. 그는 주저 없이 목소리를 높이며 〈대성당〉이 폴록의 작품 중 "최고 수준에 드는 것이자 최근 미국에서 나온 최고의 그림 가운데 하나"라고 힘주어 말했다.

「라이프」 측은 무언가 큰 변화가 이루어지고 있음을 알아챘다. 「라이프」의 문화면은 막강한 영향력을 갖고 있었으며 편집장 헨리 루스^{Henry}

Luce는 현대 미술을 짓궂은 장난이라고 폄하하는 사설을 실어 의도적으로 논란을 불러일으키기도 했다. 현대 미술에 관한 토론 기사가 나가고 몇 달 뒤, 「라이프」는 인물 사진 작가 아널드 뉴먼Arnold Newman을 폴록의 작업실로 보내 그가 작업하는 모습을 찍어오게 했다.

파이어플레이스 로드에 있는 폴록의 작업실에서 뉴먼이 찍은 사진들은 단박에 눈길을 사로잡았다. 그리하여 「라이프」의 편집자들은 원탁 토론회 이후 줄곧 생각하고 있었던 기사를 진행하기로 결정했다. 그들은 마사 홈스Martha Holmes라는 사진 작가에게 폴록이 작업하는 모습을 새로 찍어오게 했다. 그리고 7월에는 폴록과 크래스너를 록펠러 센터에 있는 「라이프」의 사무실로 불러 도러시 세이벌링Dorothy Seiberling이라는 젊은 기자와 인터뷰를 진행했다. 인터뷰 주제는 광범위했다. 인터뷰를 옮겨놓은 기록을 보면 크래스너와 폴록의 발언이 구별되어 있지 않기 때문에 누가 어떤 말을 했는지 분명히 알기가 힘들다. 하지만 폴록은 자신이 했던 몇몇 발언을 나중에 분명 후회했을 것이다. 이를테면 폴록 가문에서 처음 배출된 화가는 자신이라는 주장 같은 것들 말이다. 이 말은 마치 찰스와 샌드가 자신으로부터 영향을 받아 그의 뒤를 이어 화가가 되었다는 듯한 암시를 준다. 실제로는 그 반대였음에도 말이다.

이렇듯 빤히 보이는 거짓말도 있었지만 인터뷰 중에는 인상적인 진실된 발언도 있었다. 가장 좋아하는 작가가 누구인지 묻는 질문에 폴록은 두 사람의 이름을 거명했다. 첫 번째는 추상주의 운동의 기수로 오래전부터 명성을 확고히 했던, 바실리 칸딘스키라는 익숙한 이름의 인물이었다. 그리고 뒤이어 그가 밝힌 이름은 「라이프」의 독자들도 거의 들어보지 못했을, 윌렘 드쿠닝이었다.

▎ 자유분방한 풍경

다음 달 「라이프」에는 두 페이지 반에 걸친 특집 기사가 다음과 같은 제목을 달고 실렸다. '*그는 미국이 낳은 가장 위대한 화가인가?*' 기사에는 가로 모양의 드립 페인팅 작품 앞에서 포즈를 취한 폴록의 사진이 함께 실렸다. 팔짱을 끼고 머리는 거만하게 삐딱이 기울였으며 입엔 담배를 물고 있는 모습이었다. 오른발을 왼발 앞에 두고 다리를 꼰 채 자신의 그림에 기대어 서 있는 모습을 보면 그의 뒤에 있는 그림은 마치 낡은 픽업트럭처럼 느껴진다. 드쿠닝은 그런 폴록의 모습이 어느 모로 보나 영락없이 "주유소에서 기름을 넣는 사나이" 같았다고 말했다.

　「라이프」의 기사는 폴록의 인생뿐 아니라 미국 문화에 대한 기록물로서도 중요한 가치를 지닌다. 그 기사의 게재는 그저 논란만을 불러일으키는 데 그치지 않았다. 폴록을 다룬 기사와 그것이 촉발시킨 관심은 막 자라나고 있는 미국 문화의 강성한 힘을 싹틔우는 씨앗 역할을 했다. 미국 문화를 쉽게 요약하기란 어려운 일이다. 그 안에는 전후 미국에 팽배했던 자신감을 바탕으로 예술을 통해 강대국 미국의 모습을 투영해보려는 시도, 그리고 홀로코스트와 히로시마를 목도한 후 인간의 실존주의적 극한에 대한 자각을 표현하려는 시도가 함께 섞여 있었다. 아마도 그 자각은 무엇보다 초월에 대한 열망이라 해야 할 것이다. 어떤 면에서 폴록은 이러한 집단적 열망에 대한 답을 자신의 작품을 통해 제시하는 것처럼 보였기 때문에 유명해진 것일지도 모른다. 그의 작품은 의심의 여지 없이 현대적이고 공격적이었으며 이해하기 어려웠지만 한편으로는 아름다움과 장식적인 화려함, 그리고 초월적인 무언가가 있었다. 폴록의 작품들은 그때까지 있었던 어떤 그림과도 닮은 점이 없었다. 그의 작품이 「라이프」의 많은 독자들에

게 충격과 당혹감을 불러일으켰다는 사실 및 그것이 기사화되었다는 사실 자체, 그리고 폴록의 근사한 사진이 갖는 힘은 그의 작품을 깎아내리는 어떠한 발언도 충분히 무력화시켜버렸다. "벽지"나 "엉클어진 머리 뭉치" 혹은 그 어떤 경멸 섞인 표현도 일축해버릴 만큼 말이다.

베티 파슨스 갤러리에서 폴록의 세 번째 개인전이 열렸던 1949년 11월에는 많은 것이 달라져 있었다. 우선 관람객들이 물밀 듯 몰려왔다. 그런데 평소처럼 화가나 작가 지망생들이 아닌, 세련된 차림에 보석으로 치장한 여자들이나 말끔한 양복 차림의 남자들이었다. 전시회에서 드쿠닝과 마주친 그의 친구이자 화가 밀튼 레스닉Milton Resnick은 이렇게 기억했다. "(갤러리에 들어섰을 땐) 사람들이 악수를 하고 있었어요. 전시 첫날에 가보면 보통은 아는 사람들이 와 있는 경우가 많은데 그날은 모르는 이들이 대부분이더군요. 저는 빌에게 물었어요. '왜 이렇게 다들 악수를 하고 야단인 거야?' 그러자 그가 말했죠. '자, 봐봐. 여기에 유명인사들이 와서 그래. 순수미술에 대한 장벽을 깨는 큰일을 잭슨이 해낸 거야.'"

폴록이 유명해지자 드쿠닝은 다른 무명 아방가르드 작가들처럼 자신 역시 폴록의 성공에 가려지는 게 아닌지 의식하지 않을 수 없었다. 하지만 그는 판이 달라졌음을 눈치 챌 만큼 충분히 명석했다. 폴록은 그들 중 어느 누구도 할 수 없을 줄 알았던 일을 해냈다. 바로 대중으로 하여금 그의 작품을 보게 만든 것이다. 그리고 작품을 일단 접한 사람들은 그 급진성에 적응이 되어 다른 작품을 볼 때도 그에 맞는 반응을 하게 되었다. 폴록은 그저 서먹한 분위기를 깨기만 한 것이 아니라, 미국의 현대 미술과 앞으로 엄청나게 성장할 대중 사이를 가로막고 있던 유리벽을 주먹으로 깨부순 셈이었다. 바야흐로 새로운 풍경이 펼쳐졌다.

드쿠닝은 이 모든 상황을 지켜보았다. 폴록은 현대 미술과 대중을 이어준 것뿐 아니라 예술 그 자체의 창작을 위한 가능성을 열어주었다는 면에도 기여했다.

폴록의 새로운 그림 언어는 여러모로 대단히 개인적인 언어다. 알 수 없는 이미지를 감추고 있는, 물감으로 만든 어지러운 실타래는 폴록이 직접 전달할 수 없는 감정, 즉 드라마틱하고 종종 견딜 수 없게 느껴지는 내면의 상태를 그 움직임으로 정확히 표현해냈다. 하지만 그것은 광대하고 절박하며 가능성으로 가득 차 있었다.

베티 파슨스 전시회에서 본 폴록의 작품에서 부분적으로 영감을 받은 드쿠닝은 혁신적인 방법을 구축해가는 가운데 이제 모든 것이 원점으로 돌아갔음을 감지했던 듯싶다. 더 이상 그의 앞을 가로막을 것은 없었다. 이제는 그가 기회를 잡을 때였다.

그러나 드쿠닝은 평소 모호한 언어습관을 가진 사람답게 여전히 망설이고 있었다. 마치 문지방에 서서 어느 방으로 들어갈까 망설이는 사람처럼 그는 불확실성을 음미하고 있는 듯 보였다. 그러한 두 가지 양면적 감정 상태는 그의 창작에 있어 핵심 주제이기도 했다. 당시 그는 구상적 이미지를 표현한 작품과 추상적 이미지를 담은 작품을 번갈아 선보이고 있었다. 한편에서는 앉아 있는 여인의 모습을 강렬한 색으로 표현한 그림을, 다른 한편에서는 흰색 위에 검은색을 주조로 한 추상화를 선보이는 식이었다. 이 추상화는 폴록의 드립 페인팅 작품처럼 중심이 따로 없고, 구부러지거나 갈고리 모양으로 휘어진 검은 선들이 또렷이 보이는가 하면 흐리게 보이기도 하는 그림이었다. 이러한 작품들은 전반적으로 피카소와 브라크의 입체주의 화풍을 떠올리게 했지만 보다 마티스적인 관능, 보다 격정적이고 혼란

스러운 상태를 표현하고 있었다. 그의 작품들엔 수없이 지웠다 다시 그린 흔적이 역력했다. 화가인 루스 에이브럼스Ruth Abrams는 "드쿠닝은 어떤 형상이 나타나려 할 때마다 십자로 평행선을 그어 그것을 가리려 했다."라고 설명했다. 하지만 최종 결과물은 그의 이전 작품들보다 훨씬 큰 자유분방함과 통일감을 갖고 있었다. 의혹과 모호함을 품고 있는 가운데서도 분노에 찬 부조화스러운 전개가 아닌, 응집력 있는 공간과 시간 덩어리를 구현해 내는 데 성공한 것이나.

1950년 초 드쿠닝은 작품 〈발굴Excavation〉[도판 9]의 작업에 착수했다. 세로 2미터, 가로 2.5미터의 이 작품은 그가 지금껏 작업한 그림들 중 가장 큰 크기였고 작업에는 네댓 달가량이 소요되었다. 처음 생각한 구성은 내부에 세 개의 형상을 표현하는 것이었지만 형상들은 차츰 그 주변으로 섞여서 없어지고, 화폭 위 공간은 스쳐 지나가고 비틀리고 깨지고 찌르는 형태들로 균일하게 채워져 하나의 가림막을 펼친 것처럼 평면화된다. 주된 색상은 살짝 연둣빛 기미가 도는 황백색이고, 폭이 제각각인 검은색과 회색 선들이 가로와 세로의 한계를 뚫고 나가려는 듯 꿈틀대며 고리 모양으로 구부러지고 곡선으로 휘어져 대비를 이룬다. 그 사이를 뚫고 언뜻 밝고 화려한 색채, 특히 빨강, 노랑, 파랑의 삼원색이 특별한 원칙 없이 아무 지점에서나 터져 나오고, 치아를 드러내며 씩 웃는 입과 음흉하게 쳐다보는 눈도 얼핏 보인다. 해럴드 로젠버그Harold Rosenberg는 1964년에 쓴 글에서 이 작품을 다음과 같이 평했다. "〈발굴〉은 장엄하고 격조 있는 한 점의 고전적 회화라 부를 만하다. 특히 작품이 완성되기까지의 오랜 불안과 동요를 생각해 보면 마치 폭발물 테스트에서 얻어낸 공식과도 같은 작품이라 할 수 있다."

드쿠닝의 걸작으로 꼽히는 〈발굴〉은 물감을 붓거나 떨어뜨리는 방법이 아니라 붓을 사용하여 완성한 작품이다. 하지만 구성은 폴록의 드립

페인팅 기법에 나오는 '전면all-over' 구성에 해당한다. 그림의 에너지와 관심은 위에서 아래로, 왼쪽에서 오른쪽으로 골고루 분산되어 있다. 약간의 구상적 이미지가 들어 있을 수도 있지만 본질적으로 이 작품은 추상화로 분류된다. 1983년에 드쿠닝은 작가 커티스 빌 페퍼Curtis Bill Pepper에게 〈발굴〉의 복제품을 앞에 두고 그 제작 과정을 자세히 소개했고, 기사는 「뉴욕 타임스 매거진The New York Times Magazine」에 실렸다.

"여기서 시작했던 것 같군요." 좌측 상단 모서리를 가리키며 드쿠닝이 말했다. "저는 '여기서 해볼까.'라고 말했어요. 어떻게 하면 실제와 비슷하게 그릴지에 대해선 아예 생각하지 않았죠. 그래서 조금 해보니 할 만해졌어요. 그다음엔 '이곳은 열려 있게, 이곳은 닫혀 있게 해야겠어.' 하는 식으로 돌아가면서 한 번에 조금씩 작업했죠. 그러면 항상 결과가 좋아요. 서로 연결된 것을 계속 작업해나가면 되니까요. 손쉬운 부분을 반복해서 작업하며 조금씩 조금씩 만들어가는 거죠.'"

드쿠닝이 그림 안으로 들어가는 방식은 폴록이 '그림 안에 있다'고 했던 개념과 맥을 같이하는 듯 보인다. 하지만 거기에는 한 가지 중대한 차이점이 있었다. 폴록은 결코 '조금씩' 작업하지 않았다.

별안간 두 사람은 잘나가는 화가가 되었다. 폴록은 상상해본 적 없을 정도의 유명세를 얻었고, 그의 작품은 이제 미국과 유럽에서 영향력 있는 사람이라면 누구나 논하는 것이 되었다. 폴록은 미국이 낳은 최고의 화가, 심지어는 피카소를 시대에 뒤떨어진 화가로 보이게 할 만큼 앞서가는 인물로 인식되었다.

드쿠닝이 처음으로 그림을 팔아 큰 소득을 얻게 된 것은 이듬해 〈발굴〉이 시카고 미술관Art Institute of Chicago에서 수여하는 상을 수상했을 때—그

리고 이어서 미술관이 〈발굴〉을 구입했을 때—였다. 하지만 이미 다른 방향에서도 성과가 나타나고 있었다. 1950년 4월, 앨프리드 바는 제25회 베니스 비엔날레에 출품할 미국 대표작으로 〈발굴〉을 비롯한 드쿠닝의 작품 세 점과 폴록 및 다른 여섯 작가의 작품을 선정했다(4년 뒤 프랜시스 베이컨과 루치안 프로이트도 베니스 비엔날레 전의 영국 대표로 선정되었다). 뉴욕 현대 미술관과 유명 수집가들은 드쿠닝과 폴록의 작품을 사들였다. 두 사람의 얼굴은 대중적인 잡지에 등장했고 권위 있는 평론가들이 이들을 두고 논쟁을 벌였다.

하지만 〈발굴〉을 그린 후 추상주의에서 한 걸음 멀어진 드쿠닝은 거친 느낌을 주는 거대한 크기의 연작 작업을 시작했다. 괴물 같은 얼굴로 이를 드러내고 웃는, 가슴 큰 여인을 형상화한 이 작품들은 섬뜩한 느낌을 주며 〈발굴〉의 물감 장막 뒤에서 출현한 것처럼 보인다. 드쿠닝은 물감과 씨름하며 여러 번 뭉개고 지웠다가 다시 덧칠하는 등 고뇌에 찬 수많은 붓질을 통해 이 여인들의 모습을 만들어냈다. 시리즈 중 첫 번째 작품인 〈여인 I Woman I〉을 완성하기까지 그는 2년간 사투를 벌였다. 폴록의 영향 덕에 여러모로 자유롭게 그릴 순 있었을 테지만 그는 여전히 마음속의 의심을 떨치지 못했고, 폴록이 수용했던 자유분방함이 자신에겐 결여되어 있다는 사실에 괴로워했다. 〈여인 I〉의 마무리가 마음대로 되지 않아 좌절했던 시기엔 작품을 창고에 처박아두고 손을 떼버리기도 했다. 하지만 마음을 돌려 작품을 다시 손보기로 한 것은 그 그림을 발견한 평론가 마이어 샤피로 Meyer Schapiro의 적극적인 설득 덕분이었다.

〈여인〉 시리즈 완성을 위해 분투하면서 드쿠닝은 불안감과 심장 박동이 빨라지는 증세를 겪었고, 이를 가라앉히려 알코올에 의존하기도 했다. 그럼에도 적어도 표면상으로 보면 이제 성공은 더 이상 먼 미래의 가능

성으로만 존재하는 것이 아닌, 손에 닿을 듯 가까이 와 있는 듯했다.

그에 반해 폴록에게 1950년은 갑자기 슬럼프가 시작된 해였다. 침체기가 너무나 느닷없이 다가왔기 때문에 그의 삶은 마치 안에서 저절로 폭발해버린 것처럼 보였다. 그동안 분투하고 몸부림쳤던 노력들, 그리하여 샘솟아 올랐던 비옥한 창작열의 스위치가 한순간 내려진 것 같았고, 그의 삶은 갑자기 수치스럽고 방향을 잃어 붕괴된 것처럼 보였다.

　　무슨 일이 일어난 걸까? 막상 명성을 얻게 된 폴록에게는 그것을 제대로 관리할 능력이 없었다. 그가 찾아낸 예술적 돌파구는 사실 절제력이라든가 균형 감각 같은, 지금 그에게 필요한 자질이 결여된 성격 덕에 쟁취한 것이었다. 사회적인 영역에서는 그런 자질이 균형감 혹은 성숙함으로 불린다. 단편소설 작가인 앨리스 먼로Alice Munro는 그것을 책임감 강한 남자에게서 볼 수 있는 "아름다운 제약 같은 것"이라 표현했다. 드쿠닝이 폴록에게서 매력을 발견했던 이유는 그가 바로 이런 것들을 갖고 있지 않은 인물이기 때문이었다. 하지만 창작열과 끼를 발산하는 원동력이 되어준다 해도 이런 절제의 부재는 사회적 의미, 또 어쩌면 실존주의적 의미에서 봤을 때 중대한 결점에 해당된다. 폴록이 술을 마셨던 것은 살아남으려는 수완과 긴밀한 관련이 있었다.

폴록이 무너질 조짐은 세상으로부터 가장 큰 찬사를 받고 있을 때 시작되었다. 1950년 3월, 그의 알코올 중독을 치료하려고 갖가지 노력을 기울였던 에드윈 헬러 박사가 자동차 사고로 숨지는 사건이 일어났다. 그 후 7월에는 폴록 가문의 사람들이 파이어플레이스 로드에 있는 폴록의 집을 찾아와 가족 모임을 갖게 되었다. 그 무렵 폴록은 자신에게 찾아온 성공과 그에

따른 엄청난 변화에 도취되었다기보다는 오히려 정신적 혼돈에 휩싸여 있었다. 그동안 본보기가 되어주었고 자신을 수없이 많은 곤경에서 구해주었던 형들을 비롯한 가족 앞에서 그는 어떻게 처신해야 할지 몰라 갈팡질팡했다. 상냥하게 환대하다가도 참을 수 없을 정도로 거만해지는 폴록의 모습에 형과 형수 들은 처음엔 당혹스러워하다가 나중에는 넌더리를 내기에 이르렀다. 폴록의 생애 가장 자랑스럽고 성공적이었던 순간은 그렇게 씁쓸히 끝나고 말았다.

몇 달 뒤, 폴록의 사진을 찍으려 여러 차례 작업실을 방문했던 사진작가 한스 나무트Hans Namuth가 이번에는 작업 모습을 영상으로 촬영하기 위해 그를 찾아왔다. 영상 촬영은 야외에서 진행되었는데 기온이 내려가면서 몇 주간 힘겨운 작업이 이어졌다. 카메라 앞에서 어떤 행동을 취하고 어떻게 움직여야 할지에 대해 나무트는 폴록에게 거리낌 없이 명령조로 지시했다. 그는 최대한 드라마틱하고 마음을 사로잡는 매력적인 이미지를 찾으려 했고, 완성된 영상은 실제로 사람들에게 강렬한 인상을 남겼다. 영상 안에는 신들린 듯 몰입해서 그림을 완성해가는 화가의 모습이 있었다. 맹렬히 작업에 몰두하는 모습은 마치 자연과 마력, 본능과 혼연일체가 되어 호흡하는 '서부 출신의 인디언 모래 예술가' 같았다. 인디언 모래 회화는 폴록이 특별히 애착을 가졌던 대상인데 영상에선 그의 내레이션으로도 잠깐 언급된다. "그림은 자신의 운명을 가지고 있기 때문에, 나는 그림이 자신의 삶을 살도록 내버려두려 한다." 그의 목소리는 영상과 함께 계속 이어진다. "나의 그림에 우연이란 없다. 시작도 없고 끝도 없는 것처럼."

나무트와의 촬영 때문에 폴록은 심리적으로 대단히 힘들었지만, 아이러니하게도 위대한 폴록의 신화는 그 장면들 덕분에 만들어졌다. 폴록의 실제

그림만큼이나 영상 속 이미지들은 그 후 수십 년에 걸쳐 미국 문화의 다양한 국면에 하나의 길을 제시하는 역할을 했다. 전방위적인 영역에서 그것들은 수없이 다양한 방식으로 변형되고 해석되었다. 아방가르드 무용, 행위예술, 해프닝, 랜드 아트, 그래피티 아트는 물론이고 지미 핸드릭스Jimi Hendrix가 1967년 몬터레이 공연에서 기타에 불을 붙인 사건이나 앤디 워홀Andy Warhol이 구리 성분의 물감 위에 소변을 봐서 만든 이른바 '소변 그림'에 이르기까지 그 영향이 살짝이라도 스치지 않은 분야는 없었다. 하지만 무엇보다 이 모든 행위들이 전달하고자 했던 것은 자유분방함, 즉 해방에 대한 열망과 즉흥성에 대한 갈망이라 할 수 있었다. 그것은 창작 못지않게 파괴에 대한 열망을 부르기도 했다.

폴록은 나무트의 촬영 작업에 처음에는 적극적인 마음으로 참여했다. 하지만 가짜를 진짜로 포장하는 짓을 워낙 혐오했던 그는 촬영을 할수록 자기가 찍고 있는 것이 사기처럼 느껴졌고, 종국엔 정신적으로 완전히 피폐해진 상태가 되었다. 기온이 점점 떨어지는 가운데 폴록은 페인트가 잔뜩 튄 부츠를 끌어당겨 신고 유리 위에 그림을 그렸다. 그러면 유리 밑에서 돌아가는 나무트의 카메라는 폴록이 물감을 떨어뜨리고 흩뿌리고 휘젓는 모습을 담았다. 드디어 촬영이 종료된 날, 크래스너는 사람들 모두를 위해 뒤늦은 추수감사절 만찬을 준비했다. 매일 끝없이 이어졌던 힘겨운 촬영을 거치며 폴록은 잔뜩 움츠러들어 있었다. 지금 자신이 하고 있는 일, 해왔던 일, 여태껏 성취한 모든 것에 대한 그의 믿음은 카메라가 돌아가는 동안 송두리째 빠져나가 사라져버린 느낌이었다. 폴록은 자기 안으로 침잠했고 술을 들이키기 시작했다.

그것은 몰락의 시작이었다. 3년째 술을 멀리하고 있었던 1951년, 무

엇이든 가능할 것 같은 그 시기에 폴록은 다시금 낙오자마냥 폭력적인 술 주정뱅이가 되었다. 그는 자신의 예술 세계를 발전시킬 설득력 있는 방법을 찾을 수 없었다.

폴록을 보면 그에겐 무엇보다도 술이 가장 큰 문제라는 생각이 든다. 폴록의 전기 작가 나이페와 스미스는 폴록에게 있어 "술에 취한다는 건 굴욕을 의미했다."라고 기록했다. 하지만 "그것은 남자다운 굴욕이었다."라는 말도 덧붙였다. 확실히 그런 것도 술이 가지는 매력일 것이다. 마초 같은 인물이 술에 취해 소란과 행패를 부리는 모습은 사회적으로 흔히 볼 수 있고 어느 정도 용인되는 전형적 패턴이다. 이를테면 어니스트 헤밍웨이Ernest Hemingway 같은 작가, 혹은 테네시 윌리엄스Tennessee Williams의 『욕망이라는 이름의 전차』에 나오는 스탠리 코왈스키처럼 위협적인 캐릭터가 그런 경우다(흥미롭게도 윌리엄스는 폴록과 프로빈스타운에서 어울린 뒤에 『욕망이라는 이름의 전차』를 집필했다). 더욱이 남자다움에 대한 폴록의 과장된 태도는 당시 시대 분위기상 비교적 자연스러운 것이었다. 1930년대 미국 문화에는 동성애를 혐오하는—여성적이고 연약함을 보이는 문화, 즉 '나약해진 문화'를 위협적 요소로 간주하고 그에 대항하는—징후가 있었다. 미국 시골의 가치 못지않게 유독 남성적 가치도 강조했던 벤튼의 지방주의 논쟁은 이러한 기류를 반영한 것이었다. 여러모로 1940년대를 휩쓸었던 추상표현주의의 영웅적이고 실존주의적이며 상당히 마초적인 수사법 역시 그러한 논지의 연장으로 볼 수 있을 것이다.

폴록에 대해 연구했던 사람들 중 상당수는 폴록의 정신적 혼돈과 그로 인한 음주 문제가 성적 혼란과 어느 정도 관련된다는 시각을 갖고 있다. 전기 작가 제프리 포터Jeffrey Potter는 구전을 통해 폴록의 생애를 재구성하는 작업을 하며 드쿠닝에게 폴록이 동성애자라는 소문에 대해 어떻게 생

각하는지 물었다. 드쿠닝은 "난생 처음 들어보는 괴상한 이야기"라고 대답했다. 그런데 질문을 받고 보니 폴록이 "상대를 품에 안고 진한 키스를 했고 자신도 똑같이 그렇게 했던" 기억이 떠올랐다. 하지만 드쿠닝은 그것이 그리 이상한 일은 아니라고 해명했다. "아마도 예술가들은 키스에 대해 조금 더 감상적이거나 로맨틱한 면이 있을 것"이라 추측하는 그의 목소리에는 노기과 즐거움이 함께 묻어 있었다. 폴록이 동성애자라 해도 그 성향은 "그의 내면 깊숙이, 누구나 갖고 있는 정도"일 거라고 드쿠닝은 말했다.

나이페와 스미스는 드쿠닝의 확신에 반하는 증거를 상당량 확보했다. 하지만 그것은 단지 폴록이 다른 종류의 정체성에 혼란을 겪었던 정도만큼 성적 정체성에 있어서도 그러했던 것일 수 있다. 이러한 혼란이 표면화되어 나타난 것이 분노, 자기혐오, 그리고 신체적 위협으로 나타나는 극단적인 사회적 행동이었다. 여성혐오적인 분노 표출은 서투른—딱히 어떤 결과를 기대하지도 않으면서 시도하는—추파, 원치 않는 더듬기, 실제 여성을 향한 폭행 등의 형태로 빈번히 나타났다. 남자들, 특히 존경심과 경쟁심이 뒤섞여 혼란스러운 감정을 불러일으키는 동료 화가들과 치고 받으며 싸우는 일 또한 수시로 벌어졌다. 친근함에서 비롯된 짓궂은 장난과 뚜렷한 열정, 위협적인 공격성은 사실 종이 한 장 차이였다.

폴록이 남자들과 육탄전을 벌인 경우는 꽤 많았다. 그에게는 캘리포니아의 매뉴얼 아츠 고등학교 시절의 동기인 필립 거스턴^Philip Guston이란 친구가 있었다. 오랜 우정을 이어왔지만 종종 갈등도 빚었던 그들의 관계는 1945년, 샌드가 벌인 파티에서 끝나고 말았다. 당시 폴록은 이미 추상주의를 받아들여 최고의 성과를 내고 있을 때였던 반면 거스턴은 시대에 뒤처진 듯 보이는 구상화 스타일의 풍자적 작품을 주로 그리고 있었다. "빌어먹을," 폴록은 벌컥 화를 터뜨렸다. "네 그림 스타일은 정말 못 봐주겠어!

못 참을 정도야!" 폴록은 거스턴을 창밖으로 밀어버리려 했고, 이후 주먹다짐이 이어졌다.

　3년이 흐른 뒤 폴록은 존 리틀John Little과 워드 베넷Ward Bennett──동성애자인 베넷은 폴록이 자신에게 성적 관심을 가졌으며, 자신은 그것을 알아챌 수 있었다고 주장했다──이 연 디너파티에 참석했다. 크래스너가 예전에 사귀었던 이고르 팬터호프 또한 그 자리에 있었다. 폴록은 술에 취해 온 집 안을 돌아다니며 팬터호프를 뒤쫓기 시작했다. 당황한 크래스너를 앞에 둔 채 쫓고 쫓기던 두 남자는 비에 흠뻑 젖은 잔디밭에서 마주보게 되었다. 베넷은 이렇게 전했다. "그들은 진흙탕에서 구르기 시작했어요. 그런데 아주 묘하더군요. 그들은 진짜 싸우는 게 아니라 레슬링을 하는 듯했는가 하면 키스를 하는 것 같기도 했거든요."(레슬러를 그린 것 같기도 하고 연인을 그린 것 같기도 한 프랜시스 베이컨의 1953년작 〈두 사람Two Figures〉에 등장하는 남자들과 흡사했을 듯하다. 이 작품은 루치안 프로이트의 소장품이 되었다.)

　폴록과 드쿠닝의 명성이 정점에 이르렀던 1950년대에 음주와 허세, 폭력은 그들이 자주 갔던 유명한 술집 시다 태번에서 늘상 벌어지는 일이었고, 그 과정에서 떠밀거나 주먹을 날리는 일도 다반사였다. 스티븐스와 스완은 폴록이 드쿠닝과 가장 친했던 프란츠 클라인을 자꾸 밀쳐서 의자에서 떨어지게 만들었던 사건을 소개했다. "폴록은 클라인을 한 번, 그리고 또 한 번 밀었다. 순간 클라인이 벌떡 일어나 폴록을 벽으로 날려버렸고 양손으로 번갈아 그의 복부를 가격했다. 그 광경을 목격했던 사람은 이렇게 말했다. '잭슨 쪽이 키가 훨씬 컸어요. 그는 충격을 받았지만 좋아하는 것 같았어요. 고통을 느끼면서도 히죽 웃더니 몸을 숙였는데, 나중에 프란츠가 알려준 바에 따르면 이렇게 말했다더군요. '별로 안 세네.'"

▌창조와 파괴

20세기 중반, 폴록은 이름난 화가가 되었다. 하지만 수많은 혹평과 호평 속에서도 대부분의 사람들은 그의 그림을 참을 수 없이 급진적인 것으로 받아들이고 있었다. 개인전에서 선보인 작품들이 여전히 잘 팔리지 않은 탓에 그는 중개상 베티 파슨스와 금전 문제로 다툼을 벌이기도 했다. 1951년부터 1953년까지 2년간 폴록은 사실상 자신의 그림에서 색채를 추방하다시피 했다. 검은색 에나멜 물감이 뒤엉켜 만들어낸 타래들 그리고 캔버스 자체와 맞물려 있는 듯한 그 작품들은 강렬한 힘을 발산했다. 1951년 11월 베티 파슨스 갤러리에서 개막한 폴록의 개인전은 이렇게 검은 에나멜 물감을 베이지색 코튼덕 천 위로 짜내거나 튀기고 떨어뜨려 만든 그림들로 대거 구성되었고, 여러 그림들이 함께 효과를 내며 굉장히 매력적인 전시가 되었다. 그림들 대부분에는 어느 정도 형태를 알아볼 수 있는 구상적 요소가 포함되었다. 작품에 등장하는 얼굴이나 몸은 뚜렷한 선으로 경계가 표시되거나 짙은 검은색 덩어리로 표현되어 있었는데, 이러한 요소들이 다른 선들과 얽히거나 그것들로 가려졌음에도 그림들은 폴록이 구상화로 회귀했음을 의심의 여지없이 보여주었다. 또한 폴록의 작품들에선 그도 드쿠닝이 지난 4년간 작업해온 흑백의 추상화와 〈발굴〉에서 얼핏 포착되는 망령 같은 형상들에 상당한 흥미를 느꼈음이 나타나 있었다.

한편 폴록과 크래스너의 관계는 틀어질 대로 틀어져 있었다. 가까운 인물들 중 폴록을 제지할 수 있었던 유일한 존재인 크래스너는 그가 다시 술을 입에 댐에 따라 폴록과 강하게 부딪힐 수밖에 없었다. 그녀는 제지자로서의 역할을 받아들이고 심지어 그 역할에 최대한 충실히 임하기도 했다. 두 사람을 모두 아는 이들 중에는 크래스너가 폴록을 지나치게 간섭하

는 바람에 상황이 더 악화되었다며 비난하는 사람들도 있었지만 이런 상황에선 누가 잘했는가를 따질 수도, 정답이 따로 있을 수도 없었다. 폴록의 알코올 의존증은 극단적 양상을 보였고 크래스너는 그로 인해 발생하는 문제를 수습하며 폴록에 대한 평판과 예술가로서의 창작 능력, 나아가 그의 삶이 훼손되지 않도록 많은 노력을 기울였다. 그러한 역할은 누구에게든, 특히나 배우자에게는 더욱 힘든 것이었다. 그리고 어떤 경우에도 상대와의 대립을 피할 수는 없을 터였다.

절제에 미숙한 어린아이 같은 성격의 폴록은 유명세를 감당할 만한 채비가 되어 있지 않았다. 그의 친구인 화가 시엘 다운스Ciel Downs는 이렇게 말했다. "폴록은 자신이 유명해지고 성공하자 사람들이 과거 자신이 가난하고 별 볼 일 없을 때 주었던 만큼의 애정을 보여주지 않는다는 사실을 받아들이지 못했다." 허세 강한 사람들이 으레 그렇듯—폴록의 과시욕은 히스테리 상태에 가까웠다—폴록은 자기 회의에 사로잡혀 있었다. 그는 자신이 초기에 그렸던 드립 페인팅처럼 압도적인 작품을 계속 창작해낼 수 있을지 확신하지 못했다. 또한 아무렇지도 않은 척했지만 초기작에 대한 비판에도 쉽게 상처를 받았으며, 그들의 주장에 있을 수 있는 타당함을 결코 인정하지 못했다.

1952년이 되자 폴록에 반발하는 기류가 형성되기 시작했다. 이전에 그의 승리를 견인하던 평론가들이 이제는 반대하는 목소리를 낸 것이다. 폴록의 성공을 시기하고 그 타당성에 의문을 가지고 있던 동료 화가들도 논쟁에 가세했다. 그들은 공개적으로 폴록을 조롱했고, 관심과 존경을 끊임없이 요구하는 그의 기대를 외면했으며, 폴록보다 유머러스하고 사회적으로 능란하게 행동하는 드쿠닝과의 교류를 선호했다. 드쿠닝은 당시 만들어

진 화가들의 모임 '더 클럽The Club'—앞으로도 잘 안 풀릴 신세라는 자조적인 뜻에서 지어진 이름이다—을 주로 이끌었는데, 모임에 폴록이 가끔 얼굴을 비칠 때마다 사람들은 노골적으로 그를 냉대했다.

그들은 아마 고개를 절레절레 저으며 이런 식으로 생각했던 듯싶다. *'잘못된 생각에 빠진 불쌍한 폴록. 폴록은 천재였어. 자신에 대한 믿음만 회복하면 아무런 문제도 없을 텐데.'* 하지만 그것은 말처럼 쉬운 일이 아니었다. 폴록이 침체기 동안 가졌던 술자리를 건별로, 그리고 그 기간을 월별로 분석하고, 어린 시절 사건과 다른 초기 위험 징후를 참조하는 식으로 그가 심하게 행패 부렸던 사건들을 분석하는 시도가 이루어진 적이 있었다. 그 결과 가장 큰 문제로 밝혀진 것은 그의 생애 후반기를 점령한, 믿을 수 없을 만치 지독한 고독이었다. 사람들과 끊임없이 관계 맺기를 원하면서도 폴록은 항상 전시戰時 태세에 있는 기분이었던 것이다. 한 인간을 망가뜨리는 지독한 고독 속으로 한 단계씩 움츠러들면서 그는 괴로운 나날을 보내고 있었다. 하지만 이 시기에 폴록은 자기 내부의 악령뿐만이 아니라 실제로 종종 타인들과도 머리를 들이받으며 싸움을 벌였다. 그중에는 폴록이 누구보다 동지애를 나누고 싶어 했던 드쿠닝도 포함되어 있었다.

돌이켜보면 1950년부터 폴록과 드쿠닝은 마치 2인극의 주인공들, 즉 어둠 속에서 엄청나게 많은 관중이 숨죽이며 지켜보고 있는 가운데 연기를 하고 있는 배우들 같았다. 다른 동료들보다 자신들을 유심히 보는 눈이 많다는 것을 두 사람은 인지하고 있었다. 1950년에 폴록은 화가인 그레이스 하티건Grace Hartigan에게 "드쿠닝과 나 말고는 죄다 병신들이야."라며 퉁명스레 털어놓은 적도 있었다.

두 사람은 성패를 가르는 것이 무엇인지—위대한 업적, 정당성의 입

증, 지속적인 긍정적 평가—이해했지만 당시 주변에서 벌어지고 있었던 '누가 가장 위대한가?'라는 경쟁 게임은 본질적으로 매우 부조리하다는 걸 알아차린 듯싶다. 만약 폴록과 드쿠닝 두 사람만 존재했다면 그들은 서로 농담을 주고받는 친밀한 관계를 이어가며 창작에 대한 열의를 일으키는 사이가 되었을 것이다. 하지만 사람들은 둘을 내버려두지 않았다. 무대에는 점점 더 많은 사람들이 쏟아져 들어왔고, 두 사람은 그 물결에 휩쓸릴 지경이었다.

그들 중 당시 미술 평론계를 이끄는 양대 산맥이었던 해럴드 로젠버그와 클레멘트 그린버그만큼 목소리가 크고, 또 그 목소리에 위협적인 힘을 갖고 있으며 소유욕이 강한 사람도 없었다.

전쟁 이전부터 뉴욕 화단에 친숙한 존재였던 로젠버그는 큰 키에 콧수염을 기른 달변가로 지적 열망이 넘치는 인물이었다. 그는 드쿠닝의 작업실을 즐겨 찾는 고정 멤버이기도 했다. 두툼한 입술과 진하고 풍성한 눈썹이 인상적인 로젠버그는 지적 오만함이 있긴 해도 대개의 사람들과 함께 술잔을 기울이고 어울릴 만큼 재기 넘치고 재미있는 친구였다.

로젠버그는 폴록과도 연방 예술 프로젝트 시절부터 알고 지냈다. 로젠버그의 아내 메이는 폴록과 크래스너의 결혼식에 유일한 증인으로 참석하기도 했다. 로젠버그는 폴록을 화가로서 높이 평가했지만 그의 행실에 대해선 점점 참기 힘들어졌다. 두 사람의 사이는 지난 몇 년에 걸쳐 점점 악화되고 있었다. 특히 로젠버그는 어느 날 밤 크래스너를 차에 태운 폴록이 자신이 사는 스프링스의 집에 왔던 날의 일을 도저히 용서할 수 없었다. 폴록은 치욕감에 떨고 있는 크래스너를 차에 둔 채 현관문을 세게 두드리며 메이를 불렀다(당시 로젠버그는 맨해튼에 가 있었다). 폴록은 술에 잔뜩 취해 몸을 가누지 못했으며 크래스너를 화나게 할 짓을 해보이려 하는 듯했다. 그는

문 앞에 서서 소리를 지르기 시작했다.

"끔찍한, 정말 끔찍한 말을 했어요." 메이는 나이페와 스미스에게 당시 상황을 털어놓았다. "저를 어떻게 하겠다며 입에 담을 수 없는 상스러운 말을 했죠. 내 인생 최고의 경험을 시켜주겠다면서요." 그 와중에 시끄러워 잠에서 깬 로젠버그의 일곱 살 난 딸이 숨넘어갈 듯 울며 폴록을 향해 큰 부엌칼을 흔들어 보였다. 메이는 폴록을 쫓아버리려고 창가로 다가갔던 그때, 차 안에 앉아 있는 크래스너를 발견했다. 순간 그녀는 폴록이 자신에게 욕을 하는 목적이 크래스너의 화를 돋우기 위함임을 깨달았다. "폴록은 크래스너를 조롱했고 크래스너는 꼼짝없이 앉아서 그 말들을 듣고 있었어요."라며 메이는 당시를 기억했다.

기지 넘치고 그럴듯한 궤변도 잘 내놓는 드쿠닝과 달리 폴록은 몸 안에 지적인 뼈대라 할 만한 것이 없었다. 이것이 그의 안에 도사리고 있는 불안의 원천이라고 본다면 폴록이 로젠버그에 대해 늘 갖고 있었던 좌절감과 두려움 역시 비슷한 이유에서 비롯된 감정일 것이다. 로젠버그는 지식인들의 논쟁에서도 두각을 나타냈고, 폴록은 자신이 그런 로젠버그의 상대가 될 수 없다는 결론에 금세 이르렀던 것이다.

그런데 로젠버그는 지적 능력뿐 아니라 신체적인 면에서도 폴록보다 우월한 위치에 있었다. "해럴드는 몸집이 컸어요." 드쿠닝은 이렇게 술회했다. "그는 어느 누구도 두려워하지 않았어요. 굳이 싸울 의사는 없었지만 누구든 해치울 수 있었죠. (…) 그에 반해 폴록은 특히 술에 취하면 아무 힘도 없었고요." 로젠버그의 멸시 앞에서 폴록은 그저 무력할 뿐이었다. 그렇게 세월이 흐른 뒤 로젠버그는 폴록이라면 신물이 날 지경이 되어버렸다. 폴록의 알코올 의존성, 더듬으며 하는 불분명한 말들, 사회적인 상황에서 보이는 분열적 행태에 진저리가 난 것이다. 한번은 그의 집을 방문한 폴록

이 또 다시 불쾌한 행동을 하기 시작했다. 로젠버그는 벌떡 일어나—그의 키는 190센티미터가 훌쩍 넘었다—집에서 가장 큰 잔을 가져와 술로 가득 채운 다음 폴록에게 건네며 말했다. "자, 마시게나."

폴록은 몇 모금만 마시고는 가버렸다.

1953년 초, 드쿠닝은 들뜬 마음으로 폴록과 크래스너의 집을 찾았다. 얼마 전 로젠버그가 「아트뉴스」에 발표한 글을 보고 흥분해서 달려온 것이다. 폴록과 크래스너도 이미 그 에세이를 읽어본 참이었다. '미국의 액션 페인팅 화가들'이라는 제목의 그 글은 지난 10여 년간 예술가들과 친하게 지냈던 로젠버그가 처음으로 진지하게 시도한 예술 비평이었고, 이후 미술 평론에 큰 족적을 남기는 글이 되었다. 로젠버그는 특정 인물의 이름을 거론하지 않은 채 20세기 중반 뉴욕 화단에 등장하고 있는 경향을 옹호하고 나섰다. 그의 글에 따르면 20세기 중반은 "캔버스가 미국의 예술가들에게 행동을 하는 격투기장으로 보이기 시작한 때다. 실제 존재하는 대상이든 상상 속에 존재하는 대상이든 이제 캔버스는 더 이상 그 대상을 재현하고, 다시 디자인하고, 분석하고, '표현하는' 공간이 아니게 된 것이다."

호소력 있는 유려한 문장으로 대단한 자신감을 드러내며 로젠버그는 이 새로운 작업이 과거의 예술과는 철저히 단절된 것이라고 설명했다. 새로운 미국의 화가들에게 중요한 것은 더 이상 이미지—추상적인 것이 됐든 구상적인 것이 됐든—가 아니라 그림을 그리는 행위 그 자체라는 게 그의 이야기였다. "캔버스 위에 나타나려 하는 것은 그림이 아닌 사건이다."라고 로젠버그는 주장했다.

로젠버그의 에세이는 세상과 싸우는 개별적 인간이라는 고전적이고 낭만적인 비유를 고도의 차원으로 끌어올려 반복한 것이었다. 그러한 투사

적 인간의 개념은 그가 살아가는 역사적 현실과 잘 맞아떨어졌다. 세계는 유럽과 일본이 파편 조각으로 흩어진 것을 보았고, 홀로코스트와 히로시마를 목격했다. 세계의 곳곳에 서로를 겨냥한 장거리 핵무기가 산재해 있는 시대에 진정한 영웅을 내세우지 못한다면 인간은 붕괴될 준비를 마친 채 가만히 기다리는 셈이 된다. 로젠버그는 그런 세상에서 의미 있는 예술은 오직 위대한 개인, 즉 새로운 실존주의적 현실을 받아들이고 거짓된 의식에 저항하는 개별적 존재에 의해 만들어질 수 있다고 주장했다. 창작의 순간에 지극히 진실된 마음을 품는 예술가에 의해 말이다.

언뜻 보았을 때 로젠버그의 주장은 폴록을 의식하며 그의 작품의 정당성을 입증하는 주장 같았다. 새로운 작화 방식의 도입, 캔버스를 물리적 격투기장으로 대하는 태도, 불확실한 모험을 감수하려는 의지, 과거와의 과감한 단절 등은 모두 폴록을 설명하는 말들이었다. 로젠버그가 이 에세이를 발표한 때로부터 반세기도 더 지난 지금, 폴록이 사용한 기법을 설명하기 위해 만들어진 '드립 페인팅'이라는 용어와 로젠버그가 소개한 '액션 페인팅'이란 용어는 거의 구분 없이 쓰일 정도다.

그래서 드쿠닝은 로젠버그의 에세이를 지지한다는 의견을 피력하자 불같이 화를 내는 크래스너를 보며 영문을 몰라 어리둥절해 했다. 로젠버그의 동기와 진정성을 강하게 의심했던 그녀는 그가 남편을 은근히 공격하고 있다고 비난했고, 폴록과의 대화 중에 나왔던 액션 페인팅이란 표현을 훔쳐다 사용한 것에 대해서도 분개했다. 드쿠닝은 깜짝 놀라 로젠버그를 변호하려 했지만 크래스너가 분을 삭이지 못했기에 서둘러 자리에서 일어날 수밖에 없었다. 이튿날 크래스너는 친구들에게 전화를 돌려서 드쿠닝이 "나를 배신하고, 잭슨을 배신하고, 예술을 배신했다."라며 울분을 토했다.

▮ 끝없는 추락

로젠버그는 훗날 그때 쓴 에세이가 폴록을 겨냥한 것이 아니라고 밝혔다. 하지만 크래스너가 옳았다. 그녀는 '미국의 액션 페인팅 화가들'을 관통하는 일관된 관점을 파악했다. 로젠버그는 당대 현대 미술에서 위대함에 해당하는 사례를 제시하며, 그런 그림들이 로젠버그 자신의 기준을 충족하는 듯 보이긴 해도 실은 진정성이 결여되어 있으며 사기에 가깝다고 비판하는 논지로 글을 전개했던 것이다. 그러면서 그는 드쿠닝의 그림에 대한 관점, 즉 그림 그리는 것을 수없이 많은 결정과 계산된 우연을 결합하는 고투의 과정으로 인식하는 드쿠닝의 관점을 높이 평가했다. 하지만 폴록에 대해서는 그림을 그리는 순수한 행위 속에 모험 및 의지와 결부된 변증법적 긴장이 결여되어 있고, 완성된 캔버스는 단지 화가 "개인의 무의미한 잔여물"로 장식되어 있을 뿐이라고 폄하했다. 또한 "트레이드마크가 찍힌 상품" "묵시록적 벽지"처럼 특히 폴록을 겨냥한 듯한 표현을 사용하면서 예술이 신비주의에 빠졌고 상업주의에 의해 타락했다며 맹렬히 공격했다.

로젠버그의 에세이는 마지막에 폴록 자체보다는 그의 걸출한 대변인 클레멘트 그린버그를 향해 지적 공격의 수위를 더욱 높였다. 성장 중인 뉴욕 아방가르드 화단에 드리워진 그린버그의 막강한 영향력에 대항해 지금까지 로젠버그가 벌였던 실패한 싸움들 중에서 최고로 혼신의 힘을 기울인 공격을 가했다.

예술에 대해 별로 알지 못했던 평범한 마르크시즘 문학 평론가였던 그린버그는 불과 몇 년의 공백기를 두고 엄청난 영향력을 가진 미술 평론가로 변신한 인물이었다. 로젠버그에게 있어 그린버그의 성공은 분통 터지는 일이

었다. 똑같이 비범한 재능과 호전적 기질을 지녔던 두 비평가는 서로에게 상당한 반감을 품은 탓에 사회적으로 거리를 두고 지내야 했다. 둘의 만남은 종종 주먹다짐으로 이어질 정도였다. 아이러니컬하게도 그린버그를 공산주의 잡지 「파르티잔 리뷰」의 편집자들에게 소개해준 사람이 로젠버그였다. 이 잡지를 통해 그린버그는 미술에 관한 그의 초기 에세이 중 가장 중요하다 평가받는 '아방가르드와 키치' '더 새로운 라오콘을 향하여' 등의 글을 발표하게 된다. 권위를 인정받은 이 에세이에서 그린버그는 트로츠키의 사상을 따르며, 아방가르드 예술이 부르주아적 가치뿐 아니라 노골적인 좌파적 사고 습관으로부터도 독립해야 한다고 주장했다. 그렇게 완전한 독립성을 확보해야만 예술은 사회 전반에 퍼진 규격화와 통제에 효과적으로 저항하는 수단이 될 수 있다는 것이 그의 믿음이었다. 그린버그는 그러한 자율성을 유지하려면 진보적인 예술은 예술을 표현하는 매체 그 자체에 부차적으로 딸린 것들을 모두 없애야 한다고 주장했다. 이는 삼차원 공간의 환영 및 깊이의 환영을 창조하는 데 몰두해온 전통적 시각을 회화에서 몰아내야 함을 뜻했고, 매체 고유의 특성에 덜 합치되는 책략은 모두 제거해야 한다는 의미이기도 했다. 그린버그는 예술 작품이 "매체의 저항"에 굴복해서 만들어져야 한다고 믿었다.

이러한 다소 황당한 주장을 뒷받침하기 위해 그린버그는 모더니즘 화가들이 걸어온 역사의 궤적을 소개했다. 이들은 자기비판적 경향이 강하거나 작품의 구성에 대해 "정직한 자세로 임했고," 환영을 재현하는 기법과 점점 더 무관한 그림을 시도함으로써 미술의 진보를 앞당겼다. 그는 모델을 표현하는 전통적인 방식을 탈피했던 마네, 그리고 깊이감이라는 환영을 한층 덜어낸 양식을 선보인 세잔과 마티스를 언급했다. 그리고 이제 폴록의 드립 페인팅—이 기법의 시도를 권유했던 사람이 바로 그린버그 자신

이었다—작품들이 미술 양식의 새로운 장을 열고 있다고 주장했다. 드립 페인팅은 완전히 새로운 작화 기법이었다. 주제가 없으므로 추상적이고, 밑그림이 없으니 직접적이며, 물감을 캔버스 위에 곧바로 흩뿌리기 때문에 깊이감 역시 없고, 중심이나 경계가 없는 완전한 평면을 만듦으로써 구성이라는 요소가 존재하지 않아 '전면적'이라는 특징을 가졌기 때문이다.

로젠버그가 쓴 '미국의 액션 페인팅 화가들'은 미국 아방가르드 미술계에서 그 무렵 새로 일어난 진전을 다른 틀로 바라보게 했다. 그 과정에서 나타난 두 평론가의 대립은 폴록과 드쿠닝을 앞세운 대리전의 양상으로 치달았다. 처음 로젠버그의 글이 나왔을 때 그린버그는 아무 대응을 하지 않았지만, 패권을 둘러싼 두 비평가의 대립은 점차 더 큰 국면으로 확대되었다. 상당수의 평론가와 화가 들이 드쿠닝과 로젠버그 주변으로 집결했고, 폴록과 폴록의 대변자 역을 맡은 그린버그를 향해 공격 자세를 취했다. 게다가 두 화가 및 평론가의 아내들도 전쟁에 가담했다. 일레인 드쿠닝과 메이 로젠버그는 "거만한" 그린버그와 "거슬리는" 크래스너 두 사람이 폴록을 조종해 다른 화가들을 희생시키고 그를 띄웠다고 주장하며 이들과의 대치 태세를 갖췄다. 분위기는 험악해졌다. 어려웠던 연방 예술 프로젝트 시절과 전쟁을 함께 겪으며 동지애를 나눴던 사람들은 이제 그때와 정반대의 상황을 맞게 되었다.

그들은 그렇게나 갈망했던 돈과 성공, 대중의 관심을 마침내 손에 넣었지만 그것들은 골고루 분배되지 않았고, 파티의 흥은 깨져버렸다.

그린버그와 그에 반대하는 사람들 사이에서 벌어진 지적 난투극은 회화의 미래가 그린버그의 믿음처럼 추상적인—혹은 "비구상적인"—이미지에만 있느냐, 아니면 구상적인 이미지가 여전히 중요한 자리를 차지할 것이냐

하는 논쟁이기도 했다. 드쿠닝의 걸작 〈발굴〉은 대부분의 감상자들이 지극히 추상적인 그림으로 받아들였고 그런 이유에서 그린버그의 찬사를 받았다. 하지만 드쿠닝 자신은 추상적 표현 양식과 구상적 표현 양식 사이에 뚜렷한 차이점이 존재한다고 보지 않았다. 그리고 이후 그는 〈발굴〉의 여세를 몰아 다시 형태를 그리는 쪽으로 방향을 틀었다.

그린버그는 당황하지 않을 수 없었다. 드쿠닝을 상당히 높이 평가하고 있던 폴록은 더 복잡하고 괴롭기 그지없는 심경이었다. 폴록은 자기 그림의 방향을 어느 쪽으로 잡아야 할지 혼란스러웠다. 주위 친구들은 그에게 새로운 것을 시도하고 기존의 작업 방식을 발전시켜보라고 재촉했다. 하지만 2년 전 검은색 그림으로 돌아갔던 것에서 알 수 있듯이 폴록은 구상적 이미지의 가능성에 여전히 매료되어 있었다. 드립 페인팅 작품들이 공허하고 장식물 같다는 비판의 소리에도 신경이 쓰였다. 물론 추상화의 대변인 격인 그린버그가 자신의 작품에서 인지 가능한 형태, 즉 얼굴이나 몸의 형태를 발견한다면 '당혹해할' 것이 걱정되기도 했다. 그러면서도 언론과 대중이 자신의 드립 페인팅 기법을 두고 아무나 할 수 있는 쉬운 작업처럼 여긴다는 점에 점점 분개한 폴록은 그런 이들에게 무언가를 입증해 보이고 싶었고, 그렇게 해서 매혹적인 그림들을 창작해냈다. 하지만 베티 파슨스 갤러리에 전시한 그 그림들은 판매에 실패했고 폴록은 다시 창작의 벽에 가로막힌 기분에 사로잡혀 있었다.

로젠버그의 '미국의 액션 페인팅 화가들'이 발표되고 불과 몇 달 뒤, 드쿠닝은 시드니 제니스Sidney Janis 갤러리에서 처음으로 〈여인〉 시리즈를 선보였다. 개막일에 전시회를 찾은 폴록의 눈에도 굉장히 인상적인 작품들이었다. 매혹적인 혐오감과 희열이 섞인 공포감, 상처투성이의 패배감 등 여성

에 대한 느낌을 전달하는 그 그림들에는 격렬하고 대담한 표현 및 거침없는 붓질, 그런 가운데 과감히 시도된 우연적 요소가 나타나 있었다. 이런 것들은 드쿠닝이 이전에 세심하게 공들이며 그리던 방식에서 탈피했음을 말해주었는데, 어쩌면 폴록으로 하여금 자신이 과거에 내놓았던 혁신적인 그림들을 떠올리게 했을지도 모르겠다.

폴록은 한편으로 혼란스러웠다. 여인의 형상이 뚜렷이 재현되어 있는 그림들은 추상화가 아닌 구상화였다. 그는 표류하고 있는 자신의 작업에서 구상적 이미지가 하는, 혹은 하게 될 역할에 대해 여전히 갈피를 못 잡고 있었다. 자기가 의심하고 있는 것처럼, 또 그린버그가 생각하는 것처럼, 자신이 구상적 이미지를 새롭게 시도했던 지난번 실험은 퇴보의 걸음이자 대담함의 부족함을 나타내는 것이었을까? 아니면 앞으로 나아가기 위한 타당한 걸음이라 해야 할까? 한 가지는 확실했다. 〈여인〉 시리즈는 그린버그가 폴록을 영웅적 모범으로 내세우며 열렬히 이론화했던 추상화에 대한 지지에 정면으로 맞서는 작품이란 사실이었다.

드쿠닝의 전시회 오프닝에서 자신이 더 이상 영웅이 아님을 느낀 폴록은 술을 들이켰고, 적어도 그날 그를 목격했던 친구 조지 머서보다는 더 많이 취했다. 그러다 전시실을 지나가는 드쿠닝을 발견하자 폴록은 그를 향해 소리쳤다. "빌, 당신은 배신자예요. 당신은 형태를 그렸어요. 그 빌어먹을 똑같은 짓을 계속하고 있는 거죠. 거 봐요, 당신은 구상화 말고는 아무것도 못 그리잖아요."

당시 목격자들의 증언에 따르면 드쿠닝은 그 순간에도 냉정을 잃지 않았다고 한다. 그곳은 그의 전시회장이었고 주변에는 지지자들이 있었다. 드쿠닝은 폴록을 향해 이렇게 물었다. "그럼 자네는 어떤 걸 하고 있지, 잭슨?"

드쿠닝이 어떤 의도로 이렇게 물었는지는 알 수 없다. 폴록 역시 최근 베티 파슨스 갤러리에서 시험적으로 구상화를 선보였음을 상기시키려 했던 것일까? 아니면 슬럼프에 빠진 폴록이 뭔가 새로운 것을 내놓으려고, 심지어 뭐라도 그리려 애쓰고 있지만 잘 안 되고 있음을 누구나 아는 상황에서 그의 처지를 비웃기 위해 던진 질문이었을까?

어쨌든 폴록은 드쿠닝의 질문에 아무 말도 하지 못했고, 갤러리를 나가 술집으로 향했다. 잠시 뒤 그는 연석緣石을 내려와 달려오는 차량 앞에 섰고, 차는 미친 듯이 핸들을 꺾어 가까스로 그를 피했다.

폴록은 그린버그에게 큰 빚을 졌다. 그린버그는 폴록의 작업실에서 조언을 하는가 하면 폴록이 여러 면에서 "위대함"을 보여준다며 열변을 토했고, 진보적 미술의 발전에 대한 자신의 이론을 뒷받침하는 주된 사례로 폴록을 언급하며 중요한 시점에 그를 스타 작가로 띄우는 데 결정적 역할을 했다. 따라서 이 시기에 폴록이 그린버그의 동의를 확신한 것도 당연한 일이었다. 그래서 다른 이들이 자신을 공격하고 자신의 성취에 대해 의문을 제기하며 방향을 잃었다고 평할 때, 폴록은 자연스럽게 그린버그를 바라보며 그의 지지를 기대했다.

하지만 이 무렵 그린버그는 지식인들 사이에서 더 크고 더 치열한 전쟁을 치르고 있었다. 폴록의 개인적인 퇴보를 지켜보면서 그는 무너져가는 알코올 중독자를 자신의 명성과 더 이상 엮이게 해서는 안 되겠다고 생각한 모양이다. 그리하여 이후 몇 년간 폴록의 작품 활동이 질적으로 위축되고 1940년대 후반 분출됐던 창작의 열기가 식어버리자 그린버그는 조용히 폴록에 대한 지지를 거두었다. 1952년에 그는 버몬트주의 베닝턴 대학에서 여덟 점의 작품으로 폴록의 회고전을 기획했고, 1951년 후반에는 베티 파

슨스에서 열린 폴록의 전시회를 홍보하기 위해 두 개의 기사를 쓰기도 했다. 하지만 그 전 3년 동안은 폴록의 작품에 대한 비평을 전혀 하지 않았다. 1952년 폴록은 베티 파슨스가 그림을 구매할 사람을 못 찾는 데 불만을 갖고 그녀와의 계약을 해지했고, 향후 그릴 작품은 모두 시드니 제니스—당시 드쿠닝의 작품을 전담했던 곳이다— 갤러리에서 선보이기로 했다. 그곳에서 첫 전시가 열렸을 때 그린버그는 폴록의 작품에 대해 "흔들리는 불안정한 상태"라는 표현을 썼다.

그린버그는 이렇게 자신의 견해를 밝혔다. 예술가들은 누구나 "전성기라는 것이 있는데," 폴록의 경우엔 "그 시기가 끝났다."라고. 그는 폴록이 시드니 제니스에서 열었던 전시회, 또 1954년에 가졌던 그다음 전시회에 대한 평론도 쓰지 않았다. 이어 폴록의 최대 침체기였던 1955년엔 그가 창조적 에너지를 잃어버렸고 그래서 최근 작업은 "억지스럽고" "과장됐으며" "꾸민 것 같다"고 공언하는 글을 「파르티잔 리뷰」에 발표했다.

1955년 젊은 미술 평론가 리오 스타인버그Leo Steinberg는 시드니 제니스 갤러리에 전시되었던 폴록의 작품을 면밀히 살펴본 뒤 그에 대한 평론을 썼다. 스타인버그는 "다른 어떤 생존 화가들보다 폴록의 작품이 한물간 그림처럼 느껴졌다"는 점에 주목했다. "나는 저기 청중석에 대중이 모여 '잭슨 폴록에 대해 어떻게 생각하는가?' 하고 소리치는 소리를 들었다. 그것은 '당신은 우리 편인가, 아닌가?'라고 묻는 것이나 다름없었다." 스타인버그는 폴록의 작품 자체가 그 모든 질문을 일시에 "부적절한" 것으로 "날려버린다"고 보았다. 그에게 폴록의 그림은 "헤라클레스적인 노력의 현현顯顯"이자 "인간과 예술 사이에서 목숨을 건 투쟁의 증거"였다. 하지만 그 시기에 폴록을 접한 대부분의 이들에게 그는 점점 더 초인적인 모습과는 거리가 먼 한심한 인물로 여겨지고 있었다.

▍ 초대받지 못한 손님

폴록은 계속 싸움거리를 찾아다녔다. 한번은 시다 태번에서 드쿠닝을 자극해 그의 주먹이 얼굴로 날아오게 만들기도 했다. 입에서 피가 흐르자 사람들은 폴록에게 같이 주먹질을 하라고 부추겼다. 하지만 폴록은 이렇게 말하며 거절했다. "뭐? 지금 나한테 예술가를 한 대 치라는 거야?"

두 화가의 신체적 접촉에 있어 최악의 순간은 1954년 여름에 있었다. 어느 날 드쿠닝은 친구들과 함께 캐롤 브레이더와 도널드 브레이더 부부의 이사를 도우러 갔다. 브레이더 부부는 이스트햄튼에서 화가와 시인들의 안식처로 사랑받았던 '책과 음악의 집House of Books and Music'의 소유자였으며 아들의 이름을 폴록의 이름에서 따온 '잭슨'으로 짓기도 했다. 그날 드쿠닝은 브레이더 부부의 집에서 가구를 가져다가 근처 브리지햄튼에 얻은 자신의 집으로 옮길 생각이었다. 그날 폴록은 약간 술에 취한 채로 드쿠닝보다 먼저 그의 집에 도착했다. 뭔가 문제를 일으킬 것 같은 낌새가 보였다. 미리 와 있었던 일레인 드쿠닝은 폴록의 상태를 보고 남편에게 전화해 폴록을 돌려보내야 한다고 주장했다. 그러나 드쿠닝과 그의 절친인 프란츠 클라인은 막상 그곳에 도착하자마자 "잭슨에게 팔을 두르고 법석을 떨었다."고 일레인은 기억했다. 포옹을 한 그들은 폴록을 보내기는커녕 마당 주변을 함께 비틀거리며 돌아다녔고, 그러다 사람들이 많이 다녀 바닥이 깊이 패인 어느 오솔길에 접어들었다. 이어 갑자기 폴록이 움푹 패인 곳에 발을 디디면서 넘어지는 바람에 드쿠닝도 함께 걸려 폴록 위로 쓰러졌고, 그 무게로 폴록의 발목은 부러지고 말았다.

거동이 불편한 상태로 폴록이 내내 지내야 했던 그해 여름은 공교롭게도 그의 상태가 더욱 빠르게 쇠락하고 있던 때였다. 그렇기에 그는 더욱

크래스너에게 의지할 수밖에 없었는데, 당시 크래스너는 결연한 의지를 갖고 작품 활동을 다시 시작한 참이었다(자신이 예전에 그렸던 그림과 폴록이 버려둔 그림에서 잘라낸 조각들로 그녀가 이때 만든 콜라주 작품은 부분적으로 마티스의 영향을 받은 것이었다). 심리적으로나 신체적으로 의존적인 상태이다 보니 폴록은 더욱 울분에 차 있을 때가 많았고 크래스너가 다시 예술을 하는 것에도 질투심을 보였다. 폴록이 신체적으로 무력해지고 그 이유를 모두가 알게 되니 다른 방면에서도 그가 무력한 존재라는 것이 분명해졌다.

지금껏 폴록이 벌여온 싸움은 보이지 않는 투쟁이었을 수도 있겠으나, 지금 그가 패배했다는 것은 눈으로 똑똑히 보이는 사실이었다. 폴록의 발목은 그가 1년 뒤 생각 없이 싸움을 벌이던 중 또다시 부러졌다. 하지만 드쿠닝이 덮치고 폴록이 아래 깔렸던 그 첫 번째 골절 사건의 장면은 새롭게 바뀐 그들의 처지를 고스란히 보여주는 것만 같았다.

폴록의 생이 얼마 남지 않았던 1956년, 로버트 마더웰Robert Motherwell은 어퍼 이스트 사이드에 있는 자신의 타운하우스에서 파티를 열었다. 드쿠닝과 프란츠 클라인, 그리고 여섯 명 가량의 사람들이 손님으로 그곳을 방문했지만 폴록은 초대받지 못했다.

"폴록 말고 그들(드쿠닝, 클라인, 더 클럽의 멤버들)을 불러야겠다고 생각했던 것 같아요. (…) 폴록이 곤드레만드레 취해서 행패를 부리는 건 원치 않았거든요."라고 마더웰은 설명했다. "올 사람은 다 오고 파티가 한창 무르익었을 때 초인종이 울렸어요. 폴록이 약간 멋쩍은 듯한 모습으로 문 앞에 서서 들어가도 되겠냐고 묻더군요. (…) 술은 아직 한 방울도 마시지 않은 게 분명했어요. 반면 드쿠닝하고 클라인은 얼큰하게 취한 상태였지요. 그래서였는지 그 둘은 폴록한테 한물간 사람이라는 둥 약 올리는 말로 장난

을 쳤어요. 폴록으로선 술을 들이부어도, 그들을 한 대 쳐도 하나 이상할 것 없는 상황이었죠. 그런데 폴록은 그들의 조롱을 묵묵히 듣고만 있었어요. 그날은 이성을 잃지 않겠다고 단단히 마음먹기라도 한 것처럼 말이죠. 그리고 얼마 있다 자리에서 일어났어요. (⋯) 처음 보는 그 낯선 광경, 그것이 폴록의 마지막 모습이었어요."

생애 마지막 해인 1956년, 폴록은 눈에 띄게 무너져 내렸다. 그의 모습은 세상을 때론 경악하게, 때론 황홀하게 만들었다. 그는 미국에서 가장 유명한 화가였지만 18개월 동안 단 한 점의 그림도 그리지 못하고 있었다. 폴록은 정신과 치료를 받고 나면 시다 태번에 술을 마시러 들르곤 했는데, 사람들은 그곳에 가서 그를 만나 행운을 빌어주려고 했다. 그들은 폴록이 활동을 재개했으면 좋겠다는 희망에서 술을 샀고, 그는 그 믿음을 저버리지 않았다. 그곳에서 저녁을 먹고 있는 커플이 눈에 띄면 폴록은 그들에게 다가가 남자는 무시하고 여자한테만 온통 불온한 관심을 드러냈다. 남자가 항의하면 그는 과장된 제스처를 취하며 팔로 식탁 위를 휘저어 소금, 후추, 은 식기류, 크림 통, 파르메산 치즈, 빵, 식탁 매트, 음료수를 우루루 바닥으로 떨어뜨렸다. 폴록은 사람들이 자신에게 기대하는 게 그런 행동임을 알고 있었다. 그가 할 수 있는 일이라곤 그 기대에 부응하는 것뿐이었다.

그 시기 폴록의 사진을 보면 그의 상태가 얼굴에 고스란히 드러나 있다. 울적해 보이고, 묘하게 별 특징이 없다. 늘 맹렬한 의지로 불타올랐던 눈매는 힘이 없고 온순해 보여 마치 체념하며 깊이 사죄라도 하는 듯하다. 몇 년간 이어진 음주로 간도 병들고 손상되었지만 그는 술을 끊지 못했고, 사실상 주량은 점점 늘어가고 있었다. 그가 주로 마셨던 것은 맥주 아니면 스카치위스키였으나 나중에는 종류를 불문하고 들이켰다. 술을 마시고 나

면 늘 감상에 빠져 훌쩍이거나 거슬릴 정도로 허세를 떨지 않으면 앞뒤 안 맞는 말을 늘어놓는 일이 한꺼번에 휘몰아치듯 벌어졌다. 그는 사람들 앞에서 기만적인 존재가 되어버렸고, 혼자 있을 때조차 자신이 위선자는 아닌가 하는 은밀한 두려움을 떨치지 못했다. 파티와 모임에서 폴록은 때론 멸시받고 때론 애처롭게 보듬어지는 일종의 어릿광대처럼 취급되었으나 그럼에도 사람들은 항상 어느 정도 그를 조심스럽게 대하는 측면이 있었다. 폴록의 행동은 그의 반경 안에 있는 거의 모든 이들을 당혹스럽게 했다. 아내부터 친구들, 화상, 그의 혁신적 작품에 찬사를 아끼지 않았던 평론가들, 그의 작품을 구입했던 소수의 대담한 수집가들 모두를 말이다.

폴록과 크래스너는 천하무적 같은 한 쌍이었다. 서로의 관계가 요동치며 위기로 치닫는 순간에도 두 사람은 깜짝 놀랄 만한 것들을 세상에 내놓았다. 지난 몇 년간 혼돈 속으로 빨려 들어가는 상황을 통제하려는 그녀의 결의에서는 영웅적인 의지가 느껴졌다. 그러나 그와 동시에 그녀를 아는 많은 이들을 당황스럽게 한 면도 있었다. 친구들은 궁금해했다. 그녀가 폴록을 너무 통제하려 했던 것은 아닐까? 그의 성공을 위한 지극한 헌신과 그를 보호하고 발전시키려던 강한 책임감은 궁극적으로 폴록을 위한 것이었을까, 아니면 그녀 자신을 위한 것이었을까? 그런 것 때문에 그들이 더욱 고립되었던 것은 아닐까? 어떤 경우가 됐든 수년간 정신적인 학대와 심지어 (일부 증언에 따르면) 신체적 폭력까지 견뎠던 크래스너는 결국 한계에 이르고 말았다. 그들의 관계는 서서히, 그러나 철저히 치명적인 독이 되어가고 있었다. 달이 가고 해가 갈수록 그 독은 쌓여갔고, 마침내 더 이상 참아낼 수 없는 정도에 이르렀다.

▎ 영원한 안녕

그리고 1956년 여름 그때, 폴록은 마치 크래스너를 괴롭히려 작정이라도 한 듯—혹은 또 다른 절망에서 비롯된 행동이었는지도 모르겠으나—매력적인 젊은 여자를 만나기 시작했다. 그녀의 이름은 루스 클리그먼Ruth Kligman이었는데, 얼핏 봤을 때 둘의 불륜에 그리 진지해 보이는 구석은 없었다. 클리그먼은 화가이자 미술학도였고, 갤러리를 운영할 생각을 갖고 있었다. 어느 날 시다 태번에 나타난 그녀는 폴록과 크래스너가 속한 아방가르드 미술계와 그 주변 사람들에게 아직 알려지지 않은 존재였다. 클리그먼은 주변 세상을 숨 멎을 듯 놀라게 하는 경우가 많았다. 작가 존 그룬John Gruen은 그녀가 "좀 더 통통하고 키가 큰 엘리자베스 테일러같았"으며 "자신을 마치 유명 영화배우인 것처럼 여기는 듯했다."고 말했다. 클리그먼은 꽉 끼는 드레스를 입었고 유혹하듯 속삭이는 목소리로 말을 했다는데, 그 소리에 남자들은 흥분했고 여자들은 분개했다. 일레인 드쿠닝은 클리그먼을 "분홍 여우"라고 불렀다.

남자들을 유혹하는 건 어느 정도 계산적이었을지 몰라도 클리그먼에겐 순진하고 수줍어하는 면 또한 있었다. 천재 예술가들에 대한 낭만적 동경을 마음속 깊이 간직하고 있던 클리그먼은 그들과의 만남을 간절히 고대하고 있었다. 폴록이 부은 얼굴로 언짢은 표정을 지으며 시다 태번 안으로 들어설 때 대부분의 사람들은 그에게 연민을 느꼈지만, 클리그먼에게 폴록은 "너무나 대단하고 신비한 존재였다." 그녀는 자신의 회고록『연애 Love Affair』에 이렇게 적었다. "한 천재가 걸어 들어왔고, 우리 모두가 그 사실을 알고 있었다." "트럼펫이 울렸고, 투우사들 가운데 가장 위대한 사람이 막 도착했다."

클리그먼은 그때까지 남자친구를 사귄 적이 없었다. 뉴욕 예술계의 자유분방하고 보헤미안적인 분위기를 이루고 있던 여성 화가들, 혹은 남성 화가의 부인이나 여자친구 들과 달리 클리그먼은 화장을 하지 않으면 자신이 무방비 상태에 있는 것처럼 느꼈다. 시다 태번의 시끌벅적한 소란—클리그먼이 "마침내 나는 진짜 예술가들 패거리와 함께 있었다."라고 표현한—속에서 그녀는 경외심에 휩싸인 채 말문이 막혀버렸다. 그곳은 자신이 있을 곳이 아닌 듯했고, 어떤 면에서는 모두가 가짜같이 느껴졌다.

어쩌면 폴록은 클리그먼의 이런 모든 것들에 매료되었는지 모른다. 그 자신 역시 위선적이고 불안한 느낌에 시달렸고, "껍데기 없는 조개"라는 그의 표현처럼 무방비 상태에 처한 듯한 느낌에 사로잡힐 때가 많았으니 말이다. 또한 성적인 경험이 부족하고—폴록에게 크래스너는 오랜 기간 유일한 파트너였다—천재에 대한 환상에 사로잡혀 있다는 것 역시 두 사람의 공통점이었다.

둘은 사귀기 시작했다. 폴록은 크래스너 앞에 일부러 클리그먼을 데려가 자랑하듯 내보였다. 아마 할 수만 있었다면 그는 두 여자 모두를 붙잡고 놓아주지 않았을 것이다. 사실 폴록은 상대방 입에서 '둘 다 가질 수는 없다'는 말이 정말로 나와야만 직성이 풀릴 것처럼 마구 행동했다. 어느 날 아침, 크래스너는 그들이 사는 롱아일랜드 집의 바로 옆에 있던 작업실에서 클리그먼이 나오는 모습을 보았다. 더 이상 참을 수 있는 국면이 아니었고, 그 순간 그녀가 취해야 할 입장은 분명해졌다. 폴록이 어느 쪽이든 먼저 택해야 했었지만 그는 계속 현실을 도피했기에 결국은 크래스너가 행동하는 수밖에 없었다. 그녀는 유럽으로 떠나겠다고 결심했다. 두 사람은 그들 마음대로 하게 내버려두고서.

두 연인은 잠시 행복에 젖어 지냈다. 간섭하고 짜증내고 숨 막히게 했

던 크래스너의 존재로부터 해방된 폴록은 살 것 같았다. 또한 클리그먼은 이제 폴록이 크래스너와 결혼한 유부남이라는—그리고 크래스너가 없으면 아무 쓸모도 없는 인간이라는—사실에 신경 쓸 필요 없이, 위대한 예술가 곁에서 함께한다는 소녀 시절의 꿈을 이룬 희열에 한껏 도취되었다.

하지만 행복했던 몇 주의 짧은 시간이 지나자 역시나 폴록의 영혼 가장자리에서 찰랑거리던 혼돈과 자기혐오가 다시금 홍수처럼 밀려왔다. 지금까지 크래스너는 그런 폴록을 속수무책으로 지켜봤었고, 지금의 클리그먼도 다를 게 없었다.

8월 11일 밤 10시 30분, 클리그먼과 그녀의 친구 에디스 메츠거를 차에 태운 폴록은 술에 취한 채 파이어플레이스 로드를 전속력으로 달렸다. 갑자기 차가 균형을 잃었다. 얼마 전 폴록이 충동적으로 샀던 1950년형 올즈모빌 오픈카는 방향을 틀며 도로를 벗어나 두 그루의 느릅나무를 들이받았다. 폴록은 그 자리에서 숨졌고, 메츠거 역시 사망했다.

살아남은 이는 클리그먼 혼자였다.

폴록의 장례식에 참석한 드쿠닝은 가장 마지막까지 자리를 지켰다. 장례식이 끝난 뒤 그는 파이어플레이스 로드에서 멀지 않은, 화가 콘래드 마르카렐리Conrad Marca-Relli의 집으로 향했다. 주인을 잃은 폴록의 개들도 잠시 후 그 집으로 왔다. "개들을 본 순간 소름이 돋았어요." 마르카렐리는 당시를 떠올렸다. "내가 뭔가 말했더니 빌은 이렇게 말하더군요. '괜찮아. 이제 됐어. 잭슨은 이제 죽었고 무덤 속에 있어. 다 끝이야. 이제 내가 넘버원이라고.'"

드쿠닝은 정원으로 나갔다. 그리고 잠시 뒤 사람들은 눈물을 글썽이고 있는 그의 모습을 보았다.

▌천재와 화가

이제 드쿠닝은 정말 일인자가 되었다. 물론 대부분의 사람들 눈에는 진즉부터 그러했지만, 폴록이 살아 있었을 때 드쿠닝은 그에게 빚을 졌음을 강하게 의식하며 자신이 최고라는 것에 확신을 갖지 못했다.

이제는 의심의 여지가 없었다.

아니, 그렇지도 않았던 걸까? 드쿠닝은 자신의 정당성을 여전히 증명해야 하는 사람처럼 행동했다. 폴록이 숨지고 1년이 되지 않아 드쿠닝은 죽은 라이벌의 여자친구였던 루스 클리그먼과 만나기 시작했다. 지인들과 친구들은 충격에 빠졌다. 마치 잠에서 깨어나서도 입 밖에 낼 수 없을 정도로 충격적인 꿈을 보는 것 같았다. 누군가 말했다. "루스 클리그먼을 사귀는 건 그야말로 폴록의 무덤에 침을 뱉는 짓이야."

드쿠닝과 클리그먼의 관계는 사실상 수년 동안 이어졌다. 클리그먼과 폴록의 짧고 불운했던 불장난에 비하면 몇 배나 긴 시간이었다. 하지만 클리그먼과 폴록 사이에 있었던 비극적인 죽음이라는 낭만적 드라마가 없었기 때문인지, 둘의 관계가 서로에게 같은 의미를 갖진 못했던 모양이다. 클리그먼이 훗날 쓴 회고록 『연애』 또한 드쿠닝과의 만남이 아니라 그보다 훨씬 짧았던 폴록과의 만남에 관한 것이었다. 마찬가지로 드쿠닝 역시 수년 뒤, 제프리 포터로부터 클리그먼에 대한 질문을 받았을 때 "(클리그먼은) 그[폴록]를 많이 좋아했던 게 틀림없다."라고 대답했다. 이어 "그 뒤에 나를 어느 정도 좋아했다. 그것은 진심이었다." 하더니 그녀의 감정에 대해 언급하며 다음과 같이 덧붙였다. "하지만 알다시피 열렬한 감정, 혹은 그 비슷한 것은 아니었다."

폴록이 세상을 떠난 지 3년째 되던 해, 드쿠닝과 클리그먼은 유럽에

서 여름을 보냈다. 두 사람의 사이는 틀어지기 시작했다. 당시 드쿠닝은 과거 폴록을 덮쳤던 것과 같은 문제들을 겪고 있었다. 5년 전만 해도 그는 맨해튼의 미술 애호가들 외에는 거의 알려지지 않은 존재였고 은행에 계좌도 만들 수 없는 불법 이민자였다. 그런데 지금은 세계적인 유명인사가 되었다. 끊임없는 과찬의 말과 환심을 사려는 행동들, 흥청망청한 파티, 근래 맹렬한 기세로 빠져든 과도한 음주는 그를 갉아먹고 있었다. 또한 그는 걸핏하면 화를 냈고 그것은 노골적인 공격성으로 표출되었다.

폴록이 생애 내내 일정 간격을 두고 그랬던 것처럼 드쿠닝 역시 밤거리를 하릴없이 배회하다 무의미한 말다툼을 벌이고 이어 주먹을 휘두르곤 했다. 한번은 여자를 도발해 병으로 머리를 얻어맞는가 하면 또 언젠가는 한 남자의 이를 부러뜨려 소송에 휘말리기도 했다.

그리고 지금 그는 클리그먼과 유럽에서 티격태격 싸우고 있었다. 베니스에서 헤어졌던 두 사람은 로마에서 다시 만났다. 파파라치는 그들이 호텔에 들어가고 이어 나이트클럽으로 향하는 모습을 찍었다. 그곳에서 두 사람은 새벽에 다투기 시작했다.

"정말 난리도 아니었어요." 당시 함께 있었던 친구 가브리엘라 드루디가 그때를 떠올리며 말했다. "둘은 서로에게 마구 소리를 질렀죠. 결국 빌이 이렇게 말했어요. '너의 그 잭슨 폴록과 무덤 속으로 들어가지 그래? (…) 그러자 루스가 그러더군요. '저 사람은 내가 고작 두 달 만났을 뿐인 잭슨 폴록을 저렇게 질투하더라고.'"

1950년대 후반 드쿠닝은 폴록이 그토록 열망했던 보편적 지지를 얻어내는데 성공했다. 불가능한 것처럼 보였던 그 열망을 폴록도 이루긴 했지만 그 영광은 너무나 짧게 끝나버렸다. 비평가 토머스 헤스Thomas Hess는 "드쿠닝

화파l'école de Kooning"라는 표현을 쓰며 드쿠닝의 작품을 대상으로 한 최초의 논문을 집필했다. 1959년에 출판된 이 논문은 위대한 미국 예술가 시리즈의 일환이었다. 또한 드쿠닝의 작품은 냉전 시대 미국 시각예술의 정점을 대표하는 그림으로 선정되어 해외로 보내지기도 했다. 그리고 그때, 네덜란드에서 온 그 밀항자는 미국 시민권을 얻는 데 성공했다. 평론가들은 그의 무심한 듯 자유분방한 그림 스타일에 열광적 반응을 보였고 대중적인 언론 역시 드쿠닝이 가진 야성적이고 로맨틱한 캐릭터에 환호했다.

1930년대와 1940년대 산발적으로 형성된 소규모의 아방가르드 작가 집단은 그 무렵 하나로 결집되어 훨씬 더 크고 역동적인 하나의 미술계를 만들었고, 그 나름의 목소리를 낼 수 있는 단계에 이르렀다. 그리고 드쿠닝은 그 미술계의 왕좌에 앉았다. 그린버그는 훗날 "그는 마치 피리 부는 사나이처럼 한 세대 전체를 이끌었다."라고 표현했다.

더욱 좋은 소식은 놀랍게도 당대의 현대 미술 작품에 대한 건강한 시장이 조금씩 형성되기 시작했다는 사실이다. 1959년 시드니 제니스 갤러리에서 열린 드쿠닝의 개인전 개막일에 미술품 수집가들은 오전 8시 15분부터 갤러리 밖에서 줄을 섰고, 한낮이 되었을 때는 스물두 점의 작품 중 열아홉 점이 판매되는 기록을 세웠다. 화가인 페어필드 포터Fairfield Porter는 드쿠닝이 "난생 처음으로 부자가 되었다."고 했다.

하지만 드쿠닝은 결코 만족스러운 상태가 아니었다. 찬양 일색의 평이 쏟아질 때에도 그는 더욱 괴롭고 답답한 기색이었으며 괴팍한 행동을 보였다. 홀로 정상에 있게 된 그는 마치 폴록이 그랬던 것처럼 자신 앞에 굳건한 위협이 도사리고 있는 듯 행동했다. 또한 떠나간 동지들에 대한 그리움도 드쿠닝을 사로잡았다. '상상 속의 형제들'은 떠나고 없었다. 그는 오랜 단짝이었지만 오래전 눈을 감은 고키를 그리워했고, 마음속에 폴록에 대한

막연한 그리움도 크게 자리했다. 폴록이라면 지금 드쿠닝이 겪고 있는 괴로움을 누구보다 잘 이해했을 터였다. 한 무리의 정상에 있는 게 어떤 것인지, 왜 그 모든 것을 잊기 위해 술을 들이킬 수밖에 없는지.

드쿠닝은 30년이 넘도록—그는 1997년에 생을 마감한다—이런 상태를 끝내지 못했다. 그는 불안감, 그리고 그 불안감 때문에 심박이 빨라지는 증세를 호소하며 그것을 잠재우려고 더욱 술에 의존했다. 한번은 새벽 2시에 마르카렐리를 찾아가 문을 두드리며 고통을 호소한 적도 있었다. "젠장, 난 이제 죽을 것 같아. 어떻게 해볼 수가 없어." 드쿠닝의 주치의가 그에게 마음을 가라앉히라며 해줬던 다음의 말을 마르카렐리는 스티븐스와 스완에게 전했다. "당신은 너무 과도한 불안에 빠져 있습니다. 어떤 형상을 그려야 한다는 생각과 그것을 파괴하려는 생각.(…) 이것이 당신을 힘들게 하는 원인입니다." 그 후 수십 년 동안 드쿠닝은 정기적으로 병원에 입원했고, 술과 외도 문제로 사람들이 등을 돌릴 수밖에 없게끔 만들었다. 또한 신발을 신을 수 없을 정도로 발이 붓는가 하면 손은 사인조차 불가능할 만큼 떨리는 등 육체도 갖가지 고통에 시달렸다. 마르카렐리는 말했다. "우린 드쿠닝이 앵그르처럼 그릴 수 있는 인물이었다는 사실을 기억해야 합니다. 그에겐 훌륭한 거장의 자질이 있었어요. 하지만 그런 능력을 억누르고 이렇게 거친 붓질을 해야 했던 겁니다."

드쿠닝은 오래 살았지만 그가 전성기를 구가한 기간은 폴록과 마찬가지로 놀랄 만큼 짧았다. 1960년대 초 무렵 그의 명성은 이미 퇴색되어 있었다. 새롭게 출현한 새 세대의 화가들은 드쿠닝이 하는 종류의 그림에 거의 관심을 두지 않았고 그것에 숭고한 의미를 부여하는 거창한 예술 언어에는 더더욱 무관심했다. 드쿠닝은 뚫리기만을 기다리는, 냉소적으로 부풀려진 커다란

과녁이나 다름없는 존재가 되었다. 로버트 라우센버그Robert Rauschenberg—드 쿠닝을 설득해 그의 소묘 하나를 받아낸 뒤 그것을 지워〈지워진 드쿠닝 그 림Erased de Kooning Drawing〉이라는 작품을 선보인 작가다—와 재스퍼 존스Jasper Johns에서 시작해 팝 아트, 미니멀리즘, 개념 미술을 하는 작가들로 이어진 새로운 세대는 그림을 반드시 이젤에서 그려야 한다는 생각에 강한 거부 반 응을 보였다. 보다 차갑고 지적이며 재기 넘쳤던 성향의 그들은 추상표현 주의 운동이 내세우는 거대화된 인물, 그리고 그 작가들의 후원자들이 무 차별적으로 신화 만들기에 몰두하는 모습을 보며 환멸을 느꼈다. 선과 색 을 다루는 드쿠닝의 거장다운 솜씨와 유화 물감에 쏟는 열정적 관심, 풍경 과 바다에 대한 그의 애정, 그 외 관능적이고 직관적인 모든 것들이 그들의 눈에는 갈수록 과거의 유물처럼 비쳐졌다.

아이러니하게도 폴록의 명성은 사후에 크게 높아졌다. 생존 당시에는 명성이 점점 사그러들었으나 죽음을 계기로 모든 허물이 덮인 뒤엔 새롭 게 신성화된 대상으로 떠오른 것이다. 보다 중요한 점은 그의 작업이 점차 유의미하게 여겨질 뿐 아니라 선견지명 있는 의미를 담은 것들로까지 예기 치 않게 보이기 시작했다는 점이다. 폴록의 작품은 개념적·기술적·정신적 으로 수많은 가능성을 펼쳐 보여주었고 이후의 세대들에게 끊임없이 앞으 로 나아갈 새로운 방법을 제시해주었다. 캔버스 주위로 춤을 추듯 사방의 각도에서 접근하는 폴록의 방식은 행위 예술이라는 새 실험적 양식을 낳았 다. 그의 터치와 표면에 그려지는 무늬 사이에 생기는 차이 또한 그의 그림 에 신기하게도 객관성을 부여하는 요소가 되었다. 색면 추상화, 하드 에지 hard edge 추상화, 미니멀리즘, 심지어 랜드 아트를 하는 작가들도 폴록의 작품 에서 매력적인 요소를 발견했고, 드쿠닝의 방식으로 인식되어온 과장되고 헝클어진 자기표현 방식과 대립되는 신선한 대안으로 그것을 받아들였다.

아방가르드 미술의 새로운 발전 국면마다, 또 해가 거듭될수록 폴록은 점점 혁명적이고 선구자적인 인물이라는 평을 받게 되었다. 그에 반해 드쿠닝은 충분히 존경할 만하지만 어딘지 약간 진부하다는 느낌, 대담하게 새로운 사조의 포문을 열기보다는 전통의 끄트머리에서 뛰어난 실력을 발휘한 인물 정도로 비쳐졌다.

그들의 업적을 돌아보는 작업을 했던 어빙 샌들러Irving Sandler는 드쿠닝을 "화가"로, 폴록을 "천재"로 지칭하기도 했다.

드쿠닝은 이 모든 사태를 받아들였다. 그는 본능과 감각에 충실한 화가였고 그 사실을 굳이 숨기려 하지 않았다. 설령 시대적 분위기가 자신과 반하는 흐름을 보였을 때조차도 말이다. 차가움, 미니멀리즘, 예술 작품에서 인격적 개입을 배제하는 것이 시대적 흐름으로 추앙되던 시대에 그는 오히려 그 경향과 상반된 입장을 취하는 편을 선호했다. "예술이 나를 평온하게 하거나 순수하게 해준 적은 없다."라고 그는 1951년에 밝혔다. "나는 늘 천박한 멜로드라마에 싸여 있는 기분이었다."

드쿠닝의 작품은 항상 폴록의 것보다 육욕적 성향이 강했다. 그는 "유화는 인간의 살을 표현하기 위해 발명되었다."라는 유명한 말을 남기기도 했는데, 이러한 태도는 누구보다 프랜시스 베이컨과 루치안 프로이트에게 큰 울림을 주었다.

폴록의 사후 드쿠닝은 화가로서 일관되게 대담한 진전을 이루거나 당대의 유행과 분위기를 뛰어넘는 파격적이고 표현적이며 의욕에 찬 작풍을 선보이지 못했다. 또 불행히도 그는 자신을 벼랑 끝으로 몰아넣는 과도한 음주에서 헤어날 수 없었다.

물론 폴락의 사후가 아닌 생전에도 두 사람 사이엔 무언가가 있었다. 드쿠닝은 폴록에 대해 너무나 많은 부채의식을 가졌고, 동시에 동경심과 경쟁심에서 헤어나지 못했기에 단 한 순간도 폴록으로부터 자유롭지 못했다. 폴록을 향한 드쿠닝의 감정은 대체로 애증에 찬 복합적인 것이었다. 물론 그는 폴록에 의해 규정되거나 폴록이 관여한 삶이 아닌, 자기 자신으로서의 삶을 살았다. 하지만 클리그먼과 연인이 되었던 사실이나 1963년 폴록이 잠들어 있는 스프링스 묘지의 맞은편 집으로 이사했다는 사실을 통해, 우리는 그가 저세상으로 간 친구이자 라이벌과의 연결고리를 잃지 않기 위해 혼신의 힘을 다했음을 짐작할 수 있다.

프로이트와 베이컨

—

중요한 건, 머이브리지의 사진 속 인물들은
돋보기로 들여다보지 않는 한, 레슬링하는 장면인지 아니면
섹스하는 장면인지 알아차리기 어렵다는 점이다.

프랜시스 베이컨

▎프랜시스 베이컨의 초상화

루치안 프로이트가 1952년에 선보인 동료 화가 프랜시스 베이컨의 초상화는 주머니에 들어갈 만한 문고본 크기다[도판 10]. 적어도 과거에 확인한 바로는 그렇다. 이 초상화는 독일의 한 미술관에 전시되어 있다가 1988년에 감쪽같이 사라진 뒤 아직까지 발견되지 않았다.

초상화 속 베이컨은 얼굴 정면이 클로즈업된 모습이다. "다들 베이컨은 인상이 흐릿한 사람이라고 생각했어요." 나중에 프로이트가 말했다. "하지만 사실 그는 매우 명확한 얼굴을 가졌습니다. 그때 난 흐릿함 뒤에 숨겨진 그를 끄집어내고 싶었죠."

완성된 그림 속 베이컨은 특유의 늘어진 볼이 부각된 모습으로 프레임을 채우고 있다. 두 귀는 프레임 양끝까지 닿을 듯하다. 시선은 아래를 향하지만, 그렇다고 바닥을 내려다보는 것은 아니다. 멍하니 사색에 잠긴 눈빛은 내면 깊숙한 곳을 향한 듯 보인다. 언뜻 이해하기 어렵지만 쉽게 잊을 수 없는 표정은 자기 자신을 애도하는 동시에 내면의 분노를 낯설게 암

시하고 있다.

프로이트는 풍만한 살집을 드러내는 그림, 유화 물감을 두껍고 거칠게 덧바르는 작업 방식으로 세계적인 명성을 얻었다. 하지만 1952년에 그린 베이컨 초상화에서는 전혀 다른 스타일을 보여줬다. 프로이트는 화면 위의 긴장감(표면장력)에 특별히 집중했다. 작은 캔버스 위에 작업하면서도 물감을 최대한 매끄럽게 칠했고, 붓자국은 거의 드러나지 않았다. 이렇게 하는 데 있어 중요한 것은 컨트롤이었다. 그는 단 한순간도 주의력을 흐트리지 않고 그림 전체를 꼼꼼하게 그렸다.

그런데 서양 배 모양으로 특이하게 그려진 머리에서는 왼편과 오른편의 대비가 기묘하다. 분석하면 할수록 이 점은 두드러져 보인다. 살짝 그림자가 드리운 오른편 얼굴은 평온함의 전형인 반면 왼편 얼굴은 모든 게 빗나가고 미끄러진다. S자 모양으로 구불하게 내려온 머리칼 한 줌—몇 가닥인지 셀 수 있을 정도다—은 베이컨의 눈썹 위로 근사한 그림자를 드리운다. 왼편 입꼬리는 위로 비틀려 올라가면서 마치 벌에 쏘여 부풀어오른 듯 불룩하다. 코 옆쪽으로는 땀이 번들거리고, 심지어 왼편 귀는 별안간 꿈틀대는 듯 보인다. 무엇보다 가장 눈길을 사로잡는 것은 베이컨의 왼쪽 눈썹이 뻗어 있는 모양이다. 구불구불한 아라베스크 문양처럼 생긴 눈썹은 미간 주름 안쪽으로 거침없이 파고든다. 세상 어떤 눈썹도 이런 식으로 뻗지 않으니 문자 그대로의 '리얼리즘' 관점에서는 얼토당토않은 일이다. 하지만 이 눈썹은 초상화 전체를 강력하게 만드는 엔진 역할을 한다. 이 초상화 자체가 20세기 영국 미술계에서 가장 흥미롭고 풍요로우면서도 변덕스러운 관계의 핵심을 담고 있듯 말이다.

▌현상 수배 포스터

베이컨 초상화가 완성되고 서른다섯 해가 흐른 1987년, 이 그림의 행방이 묘연해졌다. 사라지기 몇 달 전 이 작은 초상화는 워싱턴 D.C.로 옮겨졌다. 구리판에 그려진 그림만 아니었다면 우표를 붙여 주소를 적고는 엽서처럼 보낼 수도 있었을 것이다. 조심스럽게 포장되어 상자에 들어간 이 초상화는 여든한 점의 또 다른 작품들과 함께 워싱턴 D.C.로 배송되었다. 당시 영국 문화원의 앤드리아 로즈Andrea Rose가 기획하고 워싱턴 내셔널 몰의 허시혼 미술관Hirshhorn Museum에서 열리는 프로이트 회고전에 사용될 작품들이었다.

베이컨을 그린 이 그림은 크기만 작았지 회고전에서 가장 카리스마 넘치는 작품으로 손꼽혔다. 그림 속 주인공 자체가 워낙 유명한 인물이었기에 더욱 그러했다. 당시 베이컨은 아직 생전이었고—그는 1992년에 사망했다—프로이트보다 훨씬 유명한 화가였다. 1960년대 이후로는 베이컨의 거주지인 런던뿐 아니라 파리 그랑 팔레, 뉴욕 구겐하임과 메트로폴리탄 미술관 등지에서 베이컨의 작품을 전시하는 자리가 줄이었다. 20세기 영국 화가들 중 베이컨만큼이나 비평적인 찬사를 연이어 얻어온 사람, 그처럼 대담하고 강력한 작품으로 대중적 상상력의 심연을 파고든 사람은 없었다. 베이컨은 진정 세계적인 스타였다.

프로이트는 어딘가 다른 부류의 화가였다. 비평가 존 러셀John Russell은 그를 "염려스럽고 불온한 존재"라 묘사했다. 고집스럽고 삐딱한 성향이며 작업에 열중하고 유행에 따르지 않는 것이 프로이트의 스타일이었다. 그는 20대 초반일 때부터 60대가 된 지금까지도 꾸준히 전시를 열었고, 1985년에는 명예 훈작Companion of Honour 작위를 수여받을 만큼 영국 내에서 존재감 있는 인물이었다. 그러나 영국 바깥의 세상은 그의 존재를 제대로 알아차

리지 못했고, 미국 내에서는 무명이나 다름없었다.

프로이트는 적어도 표면상으로는 베이컨만큼 대담한 스타일이 아니었고, 오히려 외관을 충실히 다루는 전통적인 스타일에 가까웠다. 구상, 정물, 관찰을 기반으로 삼은 그의 작품 세계는 한 세기 가까이 유행에서 동떨어져 있던 조류였다. 프로이트가 계승하고자 했던 인물은 잭슨 폴록이나 윌렘 드쿠닝—베이컨의 비교 대상으로 자주 거론되었다—이 아니었고, 1970년대와 1980년대 초반에 지배적 영향력을 발휘했던 뒤샹과 워홀은 더더욱 아니었다. 프로이트는 19세기 화가들인 귀스타브 쿠르베, 마네, 특히 드가의 후계자였다.

프로이트의 작품은 심지어 추하게 다가왔다. 불굴의 리얼리즘, 끈질긴 탐구, 축축하고 얼룩덜룩한 피부와 축 늘어진 살 등 그의 작화 방식은 보는 사람의 호감을 얻기 어려웠다. 날것의 느낌, 온통 울긋불긋하고 축축하며 냄새 날 것만 같은 그의 스타일은 당시 미국 미술계가 생각하는 진보 미술의 개념에 분명 맞지 않았다. 1960년대의 미국은 미니멀하고 추상적이며 개념적인, 완전히 결벽적으로 보일 만한 미술 세계에 심취해 있었다.

하지만 프로이트의 기이한 특성, 일종의 회귀라고 할 만한 감각을 두고 비평가, 딜러, 동료 아티스트 등 영국의 수많은 사람들은 이제 프로이트가 아티스트로서 정점에 거의 도달했다는 느낌을 받고 있었다. 20여 년의 전성기 동안 프로이트는 본능적인 감각에 강렬한 충격을 가하는 작품들을 강한 신념하에 지속적인 세기로 그려냈다. 프로이트의 작품들은 당대 미술계의 어느 범주에도, 또 어느 내러티브에도 명백하게 들어맞지 않았으나 분명 결코 빼놓고 논할 수 없는 존재감이 있었다.

프로이트의 명성을 영국 바깥까지 확장하고 싶었던 영국 문화원은 해외로 내보낼 수 있는 그의 작품들로 전시를 준비했다. 영국 문화원의 전시

기획자들은 작품을 선별하고 대여하기 위한 협의 과정을 해나갔다(프로이트의 작품 대부분은 개인 소장이었다). 또한 「타임Time」의 영향력 있는 예술 비평가 로버트 휴즈Robert Hughes가 서문을 쓴 근사한 카탈로그도 제작되었다. 휴즈는 프로이트의 베이컨 초상화를 서문 첫 문장에서 다뤘다. "어딘가 플랑드르 미술(일반적으로 16세기까지 네덜란드와 벨기에에서 발전한 사실주의 민속화 미술_옮긴이)처럼 느껴지는" 그 초상화는 크기 탓에 "미니어처"의 고딕적 세계를 떠올리게 한다. "압축적이고 빈틈없으며 세밀하다. 그리고—거친 마대천 위에 절박한 몸짓을 표현하는 시대였던 1950년대 후반의 작품 치고는 매우 특이하게도—구리판 위에 그려졌다." 또한 휴즈는 이 그림이 진실로 마음을 사로잡는 이유는 어딘가 섬뜩하게 현대적이기 때문임을 강조했다. 프로이트는 "시각적 진실의 한 단면"을 잡아냈으며, "날카롭게 포착하면서도 회피하듯 내면으로 향했다. 그 자체가 20세기 이전의 미술에서는 좀처럼 볼 수 없었던 지점이다." 또한 그는 "폭발하기 직전의 수류탄 같은 고요한 강렬함을 베이컨의 얼굴 위에 나타냈다."

영국 문화원은 파리, 런던, 베를린에서 전시회를 열 장소를 어렵게나마 찾아냈지만 미국에선 도통 여의치 않았다. 미국 내 미술관 큐레이터들의 말에 따르면 프로이트는 그리 유명하지 않다는 것이 이유였다. 프로이트 특유의 육욕적이며 보기 불편한 그림들은 일반 대중에게 당혹스럽게 느껴질 수도 있었다. 그의 작품들은 너무 영국적이고, 너무 구식이며, 너무 *사실적*이었다. 후에 미국의 큐레이터 마이클 오핑Michael Auping은 당시 여론상으로 미국 전후 아방가르드 미술의 흐름에서 프로이트의 작품과 마주한다는 것은 마치 "티끌 없이 새하얀 미술관 벽에서 곰팡이를 발견하는 것"과 같았다고 회상했다.

하지만 전시회를 포기하지 않았던 영국 문화원은 워싱턴 D.C.에서 스미스소니언 재단이 운영하는 허시혼 미술관의 관장 제임스 드미트리언James Demetrion에게 연락을 취해 자신들이 어떤 곤경에 처해 있는지 설명했다. 드미트리언은 그들의 이야기를 잠자코 들었는데, 후에 그는 당시 뉴욕 내의 미술관들 중 단 한 곳도 프로이트의 전시에 관심을 갖지 않았다는 데 놀랐다고 털어놓았다. "영국이 아닌 곳에서는 프로이트가 제대로 알려지지 않았다니, 나로서는 좀 당혹스러웠습니다." 드미트리언은 전시 제안을 받아들였고, 결과는 대성공이었다. 드미트리언과 허시혼 미술관은 물론 프로이트로서도 중요한 의미를 갖는 성공이었다.

허시혼 미술관에서의 전시는 1987년 9월 15일에 시작되었다. 네 차례로 예정된 해외 전시 중 첫 번째였다. 5년 후면 70세가 될 프로이트가 영국 아닌 곳에서 최초로 작품을 선보이는 자리였다.

예상과 달리 전시는 압도적인 성공을 거뒀다. 동부 지역 곳곳의 주요 일간지와 주간지, 예술 전문지에 실린 강력한 리뷰 기사들, 휴즈의 서문―별도로 「뉴욕 리뷰 오브 북스The New York Review of Books」에 실려 출간되었다―, 「뉴욕 타임스 매거진The New York Times Magazine」에 실린 인물 소개 등은 모두 프로이트의 뉴욕 전시가 아주 중요하고 활력적인 이벤트로 홍보되는 데 도움을 주었다. 경력에 날개가 달린 프로이트는 오래 지나지 않아 영국인 딜러와의 거래를 끊고 뉴욕의 일급 갤러리 두 곳에서 자신의 작품을 독점 판매하기 시작했다. 그리고 10년이 채 되기 전, 그는 영국을 넘어 단연코 전 세계에서 가장 유명한 생존 화가로 칭송받기에 이르렀다. 2008년 5월, 프로이트의 그림 중 하나인 〈잠자는 정부 보조금 집행관Benefits Supervisor Sleeping〉은 생존 화가의 작품 중 가장 비싼 값에 팔린 것으로 기록되었다. 러시아의 억만장자 로만 아브라모비치Roman Abramovich는 3,360만 달러를 지불하고 이 그

림을 사들였다(그림 속 주인공인 수 틸리Sue Tilley를 그린 작품이 하나 더 있는데, 그 작품은 프로이트의 사후인 2015년에 5,620만 달러라는 가격에 팔렸다).

허시혼 미술관 이후 전시팀은 프랑스 파리 및 영국 런던의 유명 박물관에서 열릴 전시를 준비하기 위해 미국을 떠났다. 마지막 전시는 1988년 4월 말, 프로이트가 나고 자란 도시 베를린에서 열릴 예정이었다. 베를린 신국립미술관Neue Nationalgalerie이 전시회 장소로 결정되었고, 독일 다른 도시의 박물관들도 이 전시에 관심을 표하며 어떻게든 비용을 맞춰보려 했다. 하지만 앤드리아 로즈에 따르면 프로이트는 "들으려 하지 않았다." 프로이트는 전시회 장소가 반드시 베를린이어야 하며, 베를린이 아니라면 독일 어디서도 전시를 열지 않겠다고 고집했다. 하지만 불행히도 베를린 신국립미술관은 전시회에 관여하길 주저하는 모습이었다. 그들은 전시에 들어갈 비용 대부분을 지불하려 하지 않았고, 카탈로그 제작에 대해서도 냉담한 태도를 보였으며, 워싱턴 D.C., 파리, 런던에서의 전시를 참관할 사람도 파견하지 않았다. 독일 전시에 따르는 반응이 염려스러웠던 로즈는 소속 큐레이터를 런던 헤이워드 갤러리Hayward Gallery에서 열리는 전시에 보내달라고 신국립미술관 측에 요청했다. 로즈는 당시를 이렇게 회상했다. "그제야 그들은 깨달았습니다. 그 전시회 규모가 예상보다 훨씬 크고, 그렇기에 전시 공간을 재구성해야 한다는 사실을 말이죠."(원래 그들은 박물관 내 그래픽 전시관을 활용할 계획이었는데, 그곳은 사실상 전시에 필요한 공간의 4분의 1에 불과했다).

유리와 강철로 지은 베를린 신국립미술관은 전설적인 모더니스트 건축가 미스 반 데어 로에Mies van der Rohe가 마지막으로 의뢰받아 완성한 건축물이다. 이곳은 박물관과 콘서트 홀, 과학 센터, 도서관 등이 가득한 드넓고 푸르른 문화 지구 내에 위치한다. 북쪽 경계에는 광활한 티어가르텐Tiergarten 공원, 남쪽 경계에는 란트베어 운하Landwehr Canal가 맞닿아 있으며 서쪽으로

는 동물원이, 동쪽으로는 도보 10분 거리에 포츠담 광장Potsdamer Platz이 있다.

영국으로 이사하기 전 프로이트는 여덟 살 때까지 이 동네 아파트 두 곳에 연이어 살았다. 티어가르텐 공원에서 놀면서 어린 시절을 보냈고 한 번은 그곳에서 스케이트를 타다가 얼음이 깨지면서 물에 빠진 적도 있었다 ("아주 짜릿한 경험이었죠."라고 그는 회상했다). 또 포츠담 광장에서 사람들과 만나 담뱃갑 속 그림 카드를 교환하기도 했다. "마를레네 디트리히(독일 출생의 미국 영화배우_옮긴이) 카드 세 장을 조니 와이즈뮬러(미국의 수영선수·영화배우_옮긴이) 카드 한 장으로 교환하는 식이었어요."

그 무렵 히틀러가 정권을 손에 넣자 가족은 독일을 떠나기로 했다. 프로이트는 예전에 살았던 동네 광장에서 딱 한 번 히틀러를 직접 볼 기회가 있었다. 현재 신국립미술관의 바로 건너편 자리였다. "히틀러 곁에는 엄청나게 많은 사람들이 모여 있었고, 그의 몸집은 왜소했다."고 프로이트는 기억했다.

프로이트의 전시는 1988년 4월 29일에 열렸다. 베를린 장벽이 무너지기 1년 전이었고 베를린은 여전히 둘로 나뉘어 있었다. 「웨스트 저먼West German」 신문과 각종 미술지에 호평이 실렸고 전시 카탈로그도 몇 주 만에 매진되었으며 관람객 수도 예상보다 많았다. 설사 미국에서만큼 의미 있는 반응은 아니었다 해도, 오랫동안 떠나 있던 베를린의 아들을 반갑게 환대했다는 점에서 이는 진실했고 감사한 일이었다.

그런데 전시가 열린 지 한 달이 되어가는 어느 금요일 오후, 한 관람객이 프로이트의 초기작을 소개하는 전시 공간에서 뭔가 이상한 점을 발견했다. 분명 그림 한 점이 놓여 있을 법한 자리가 깨끗이 텅 비어 있었던 것이다. 당황스러운 사건이었다. 이걸 알아챘어야 했던 사람은 누굴까? 당시

전시장 보안은 아예 없다시피 할 정도로 부실했다. 한 증언에 따르면 오전 11시부터 오후 4시까지 전시장을 지킨 보안 요원은 단 한 명도 없었다고 한다. 사라진 초상화는 크기가 매우 작았으니 범인이 코트 주머니에 슬쩍 넣고 몰래 전시장 밖을 빠져나가기가 어렵지 않았을 것이다.

관람객은 미술관 직원에게 그림이 사라졌다는 사실을 알렸다. 이 일은 즉시 윗선까지 보고되었고 경찰이 출동했다. 경찰은 건물을 봉쇄하고 당시 미술관에 남아 있던 관람객 전원을 심문 및 수색했다.

하지만 소용없었다. 미술관 직원들도 경찰들도 이미 때가 늦었음을 알았다. 도둑 혹은 도둑들은 보안망을 뚫고 나간 뒤였다. 아니, 보안망이 제대로 작동하기 전에 현장을 떴다고 말해야 옳을 것이다.

베를린 신국립미술관의 디터 호니시Dieter Honisch 관장은 이곳의 일원으로서 매우 당황스러움을 감추지 못했으나, 아직 3주나 남은 전시는 본래 스케줄대로 끝까지 진행되기를 원했다. 하지만 프로이트와 영국 문화원 측은 그럴 생각이 없었다. 독일 주재 영국 대사를 비롯해 독일 편에 선 많은 사람들이 전시를 계속해달라며 설득에 나섰지만 프로이트는 '개인 소장자들에게 전시 작품들을 회수해달라고 요청하겠다.'며 강하게 밀어붙였다. 결국 미술관 측은 프로이트의 주장을 받아들였고, 베를린 전시는 그렇게 막을 내렸다.

경찰과 영국 문화원은 범인을 찾기 위해 소정의 현상금을 걸어야 한다는 데 합의했다. 항만과 공항에 경계경보가 내려졌다. 몇몇 제보가 이어지긴 했으나 더 이상 진전을 보이진 못했다.

이 도난 사건은 조직적인 전문가들이 벌인 작업이라 할 만한 근거가 없었다. 침입의 흔적은 물론 무기를 사용하거나 재빠르게 도주하는 모습도 보이지 않았으니 아무래도 우발적인 범죄인 것 같았다. 그렇다 하여 서툰

아마추어의 소행이라고 판단할 수도 없었다. 사라진 그림은 그냥 확 잡아 뜯어간 게 아니었기 때문이다. 액자를 벽에 고정시킨 판유리를 제거하려면 드라이버 따위의 공구를 활용해야만 했으니 어느 정도는 사전에 계획된 범죄라고 봐야 했다. 하지만 이런 종류의 사건을 벌인 범인들이 흔히 하는, 물질적 대가에 대한 요구가 없다는 점도 이상하기 짝이 없었다.

여러모로 이는 일반적인 도난 사건의 정황과 달랐고, 사건 전반이 혼란스러웠다.

한 가지 널리 알려진 이야기가 있었다. 그림을 도난당했던 그때, 미술관은 학생들로 꽉 차 있었다. 초상화의 주인공인 프랜시스 베이컨은 다른 나라들과 마찬가지로 독일에서도 매우 칭송받는 인물이었다. 그는 현대 미술계에서 가장 개성 강한 화가로 손꼽혔으며 특히 젊은 사람들 사이에서는 열렬한 추종자 무리가 형성되기도 했다. 베이컨은 확실히 프로이트보다 인기가 많았던 반면 프로이트는 여전히 대부분의 독일인에게—미술에 관심이 많은 사람들에게조차도—낯선 인물이었다. 프로이트라는 그의 성姓이야 유명했지만 말이다(그는 지그문트 프로이트Sigmund Freud의 손자다). 그러니 어쩌면 그날 학생들 중 하나, 혹은 여러 명이서 초상화를 훔쳤는지도 모를 일이었다. 로버트 휴즈는 이번 절도 사건이 '당신의 그림에 대한 왜곡된 애정의 결과라고 생각해보면 어떻겠냐'며 프로이트를 위로하려 애썼다. 누군가 그 그림을 너무나 사랑한 나머지 훔칠 수밖에 없었을 거란 뜻이었다. 그러자 프로이트는 이렇게 반박했다. "아, 그렇게 생각하십니까? 글쎄요. 전 어느 누군가 프랜시스를 정말 사랑했던 게 아닐까 싶은데요."

베이컨 초상화가 도난당한 뒤로 13년이 흘렀다. 당시 소장한 초상화를 베를린에 대여했던 런던의 테이트 모던 미술관Tate Modern Collection은 대규모 프로

이트 회고전을 준비하고 있었다. 이제 79세의 나이가 된 프로이트는 영국 여왕의 초상화를 작업하는 중이었다. 사라진 베이컨의 초상화보다 크긴 했으나 신발 상자 안에 쏙 들어갈 정도로 작은 그림이었다(실제로 프로이트는 작업 기간 동안 그 초상화를 신발 상자 안에 넣어서 침대 밑에 보관했다). 또한 그는 당시 임신으로 나날이 배가 불러오고 있었던 패션모델 케이트 모스Kate Moss의 초상화를 서둘러 완성해가던 참이었다. 프로이트가 자신의 아들 프레디Freddy를 실제 크기로 그린 초상화도 전시 예정에 있었다. 옷을 다 벗은 채 프로이트의 홀랜드 파크 스튜디오 한구석에 서 있는 모습이었다. 연인이었던 저널리스트 에밀리 번Emily Bearn, 스튜디오 어시스턴트 데이비드 도슨David Dawson, 도슨의 반려견으로 휘펫종種이며 유순하고 예민했던 엘리 등이 프로이트가 그린 초상화 속 주인공이었다. 당시 프로이트는 열정적으로 작품 활동 중이었으나 이제 그것이 본인의 생전에 열리는 마지막 대규모 회고전이 될 것임을 느끼고 있었다. 그러니 프로이트 자신과 미술관, 양쪽 모두가 그의 일생에 있어 최고의 작품들을 골라내고 싶었던 것은 당연했다. 분명 베이컨 초상화는 매우 중요한 작품이었다. 1952년에 프로이트가 베이컨과 무릎을 바짝 붙이고 앉아 세 달 넘게 작업했던 그 그림은 프로이트의 초기작 중 하나이자 최고로 탁월한 작품임에 틀림없었다. 그 초상화에는 완숙해진 프로이트의 예술에서 나타나는 전형적 특징들, 즉 강렬한 친밀감과 더불어 냉정하리만큼 객관적인 시선이 나타나 있다. 이 초상화는 프로이트에게 중대한 전환점이 되어주었으며, 그의 젊은 시절 초기작과 관록 있는 후기작 사이의 연결고리 역할을 하기도 했다.

비록 도난당한 뒤 수년이 지나긴 했지만 만약 초상화를 되찾을 수 있다면 어떨까?

홍보 캠페인이 기획되었다. 성공할지도 모른다는 생각에는 근거가 있

었다. 캠페인 기획이 시작된 후까지도 알려지지 않은 사실이지만, 독일의 공소시효법에 따르면 이러한 종류의 범죄는 12년 경과 뒤엔 기소가 불가능했다. 그러니 처벌 없이도 그림을 반납할 수 있다는 메시지로 범인을 꾀어낼 수도 있을 것이었다.

영국 문화원의 앤드리아 로즈, 그리고 그녀의 남편이자 프로이트의 오랜 친구이며 곧 열릴 회고전의 큐레이터였던 윌리엄 피버William Feaver는 함께 머리를 맞댔고, 마침내 대담하면서도 시선을 확 잡아끄는 '현상 수배 포스터'를 만들자는 아이디어를 도출해냈다. 프로이트도 매우 만족하여 그 즉시 포스터 디자인 작업에 들어갔다. 크고 붉은 서체로 '현상 수배WANTED'를 써넣고, 용의자 얼굴이 들어갈 자리에는 도난당한 베이컨 초상화의 복제 이미지를 넣었다. 30만 독일마르크, 즉 미화 15만 달러에 달하는 후한 현상금도 걸었다[참고 2]. 이 디자인에 대해 프로이트는 다음과 같이 말했다. "완전히 단순명료하게 만들고자 했다. 미 서부영화에서 흔히 등장하는 저런 스타일의 현상 수배 포스터를 나는 예전부터 아주 좋아했다."

최종 포스터 디자인은 프로이트의 초기 스케치를 기본으로 했고 간단한 독일어 문구와 전화번호도 추가되었다. 포스터 속 초상화는 흑백 이미지로 들어갔다. 초상화가 사라진 이후 프로이트는 단 한 번의 컬러 재판再版도 허용하지 않았다. "제대로 구현되는 컬러 재판이란 있을 수 없기 때문이고, 또 다른 이유라면 일종의 애도 표현이라 할 수 있겠죠. 약간은 농담 같은 의미의 검은 상장이나 마찬가지랄까요. 여러분도 알다시피 그 그림은 사라져버렸으니까요." 2,500장이 인쇄된 이 포스터는 베를린 전역에 도배되었고, 각종 신문과 잡지에도 널리 게재되었다. 프로이트는 언론을 통해 전에 없이 정중한 어투로 이런 말을 남기기까지 했다. "제 그림을 갖고 계신 분께서는 부디 고려해주시기 바랍니다. 다가오는 6월에 열리는 제 전시

WANTED

Für Hinweise, die zur Wiedererlangung dieses kleinen Gemäldes führen, ist eine Belohnung von bis zu

DM300.000,–

ausgesetzt. Mitteilungen, die auf Wunsch absolut vertraulich behandelt werden, bitte unter

Telefon (030) 31 10 99 40

[참고 2]
루치안 프로이트, 현상 수배 포스터,
2001, 컬러 석판화.
Private collection / © The Lucian Freud Archive / Bridgeman Images.

장에 그 작품을 선보일 수 있도록 허락해주지 않으시겠습니까?"

포스터, 미디어 캠페인, 신중히 예의를 갖췄던 호소⋯⋯. 그럼에도 프로이트는 아무런 소득을 얻지 못했고, 결국 테이트 미술관에서의 회고 전은 초상화 없이 진행되었다. 비록 캠페인은 실패로 돌아갔으나, 프로이트는 이 포스터를 자기 스튜디오 입구에 보란 듯 오랜 기간 전시해두었다. 매일 작업을 시작하기 전에 마지막으로 보았던 것도 바로 이 포스터였다.

▎ 친밀한 무질서

미술품 도난 사건은 늘 그렇듯 당혹스럽다. 작품이 사라진 자리에는 그래도 의미 있는 흔적이 남는다. 그러나 정말로 우리에게 남겨진 것, 그 핵심은 바로 부재absence다. 모든 훌륭한 미술 작품은 자기만의 독특한 기운을 풍긴다. 어떤 면에서 그 아우라는 이 세상에 단 하나뿐이라는 독자성singularity에서 비롯된다. 렘브란트의 〈갈릴리 호수의 폭풍Storm on the Sea of Galilee〉이라는 작품은 오직 하나다. 베르메르Vermeer의 〈콘서트The Concert〉, 마네의 〈토르토니 가게Chez Tortoni〉 역시 오직 하나다. 이 세 작품은 모두 보스턴의 이사벨라 스튜어트 가드너 미술관Isabella Stewart Gardner Museum에서 도난당한 것들이다. 25년이 흐른 지금도 그 작품들의 부재는 미술관 벽에 걸린 빈 액자로 남겨져 있다. 작품 자체는 사라졌을지언정 그 작품만의 독특한 기운은 계속 살아 숨쉴 수 있다고 말하는 듯하다.

도난당한 그림이 초상화—물론 좋은 작품이라는 가정하에—라면 그것만의 특별한 기운이나 본질은 더욱 고양된다. 초상화 이미지가 갖는 독자성은 작품 속 인물의 독자성과 잘 어우러지고 더욱 깊어진다. 따라서 초상화를 도난당했다는 것은 복잡한 형태를 띤 이중 손실에 해당한다. 도난당한 초상화를 찾기 위해 이리저리 애쓰는 사람이 정말로 되찾고 싶어 하는 건 무엇일까? 그저 그 그림 자체? 아니면 두 사람, 그러니까 초상화 모델뿐 아니라 화가 자신까지 모두 포함된 초기 판본들?

초상화를 그릴 때면 프로이트는 늘 이러한 두 종류의 독자성을 하나처럼 여기고자 했던 듯하다. "초상화에 관한 내 아이디어는 모델과 똑같이 생긴 초상화들을 불만족스럽게 여기면서 시작되었다. 내가 그리는 초상화들은 *사람에 관한* 것이지 *사람처럼 생긴* 것이 아니다. 내 초상화들은

그 사람의 모습처럼 생긴 게 아닌, 그 사람이 되어야 한다." 그는 마치 자신이 빚은 조각상과 사랑에 빠졌던 피그말리온 신화를 재현하려 작정한 것처럼 보였다.

베이컨 초상화를 잃어버렸다는 것은 대상 그 자체나 다름없는 이미지를 얼어붙게 만드는 주문에 걸린 것과 같다는 평론가 로런스 고윙Lawrence Gowing의 비유는 그런 의미에서 매우 날카롭다.

프로이트는 진실을 말하는 사람이었다. 환상을 혐오했고 감상에 젖는 일이 거의 없었던 그는 자기 작품이 어디에 소장되는지에 대해선 별 관심이 없다고 말하곤 했다. 하지만 이 초상화의 행방에는 관심이 많았다. 이는 무엇보다 작품 완성도 면에서의 문제였다. 크기가 작고 얼핏 고전적으로 보이는 이 초상화는 사실 더없이 놀라운 작품이었고, 프로이트 역시 그걸 잘 알고 있었다.

사라진 초상화가 프로이트에게 중요한 의미를 갖는 데는 좀 더 개인적인 이유도 있었다(물론 이 또한 여러모로 그림의 완성도와 연관된 것이긴 하다). 그 이유는 아주 단순하다. 그 초상화는 화가로서의 프로이트가 갖는 커리어에서 가장 중요한 관계를 표현한 것이었기 때문이다.

청년 시절의 프로이트는 변덕스러우면서 열정적이고 예측 불가능한 데다 위험한 것에 쉽게 끌리는 사람이었다. 그를 만나본 사람들은 다들 그가 굉장히 매력적이었다고 말했다. 당시 유명했던 프로이트 가문의 사람들은 고위급 인사의 도움을 받아 1933년 독일 히틀러 정권으로부터 벗어날 수 있었다. 처음 영국에 도착했을 당시 프로이트는 열 살이었다. 영어를 구사할 수는 있었으나 자신감이 부족했으며 대체로 혼자 지내는 시간이 많았던 그는 다소 거칠고 비밀스런 성격이면서도 혈기왕성하다는 통속적인 면모가

있었다. 또한 그는 타인의 기대에 대해 맹렬한 혐오감을 드러내기도 했다. 프로이트는 형제들과 함께 데본의 진보적 교육 기관이었던 다팅턴Dartington 기숙학교로 보내졌다. 그런데 그 학교의 수업은 자발적으로 참여하는 방식을 통해 이루어졌던 터라 프로이트는 수업을 피해 다닐 수 있었다. 말들이 지내는 마구간에서 잠자는 걸 좋아했던 그는 아침마다 가장 기운 넘치는 말을 골라 타고 다니며 길들여 놓았다. 훗날 프로이트는 자신의 애틋한 사랑의 감정이 처음으로 향했던 대상은 바로 말을 돌보는 마부였다고 말했다. 또 그가 초기에 작업한 스케치북에는 말을 묘사한 그림, 말을 타거나 말에게 입 맞추며 열렬한 사랑을 쏟는 남자아이 그림 등이 가득했다.

자기 안의 충동만을 따랐으며 사회적 매너나 규칙 따위에는 전혀 관심을 기울이지 않았던 소년 프로이트에게 동물은 사람보다 훨씬 친밀하고 마음 통하는 친구였다. 프로이트는 도셋의 브라이언스턴Bryanston이라는 학교를 다닌 적이 있는데, 이 학교는 불과 4년 전에 앵글로-저먼 청소년 캠프를 창립해 보이 스카우트와 히틀러 유겐트(나치가 만든 청소년 조직_옮긴이) 사이의 연결고리를 만들고자 시도했던 곳이었다. 결국 그는 1938년에 바지를 내리고 궁둥이를 드러낸 채 본머스 거리를 돌아다녔다는 이유로 퇴학당했지만 말이다.

프로이트는 그림 그리기를 좋아했다. 그의 부모는 열여섯 살이 된 아들을 센트럴 스쿨 오브 아트Central School of Art에 입학시켰다(이곳에서 그는 다리가 세 개인 말 조각상을 만들어 나름 인정받기도 했다). 하지만 프로이트는 두세 학기 만에 학교를 그만뒀다. 융통성 없이 경직된 학습 방식이 지루하게 느껴진 탓이었다. 프로이트 특유의 드로잉들은 난해하고 공상적이었으며 치기가 어려 있었다. 마치 얇은 얼음장에 죽죽 금이 간 것처럼 압축된 선들이 화면을 이리저리 가로질렀다. 그러다 1939년, 에섹스 데덤에서 세드릭 모리스Cedric

Morris와 아서 레트헤인즈Arthur Lett-Haines가 운영하는 친근하고 허물없는 분위기의 이스트 앵글리언 미술학교East Anglian School of Painting and Drawing에 입학하고부터 상황이 달라졌다. 그제야 프로이트는 자신에게 꼭 맞는 환경을 찾은 것이다. 모리스의 투박하면서도 강렬한 페인팅 기법은 드러내놓고 기교를 배제한다는 점에서 다소 뻐딱한 우월감이 느껴지는데, 이러한 모리스의 방식은 프로이트에게 엄청난 영향을 끼쳤다.

프로이트에게는 두 형제가 있었다. 어머니는 특히 프로이트를 아꼈고 프로이트 자신도 그 사실을 알았다. 어릴 때 그는 어머니가 그토록 좋아했던 대로, 재능 있고 무난하면서 부드럽고 세심한 사람인 것처럼 행동했다. 후에 그는 이렇게 말하기도 했다. "나는 엉뚱하고 무질서한 발상을 즐겼다. 어쩌면 내가 너무 착실한 어린 시절을 보냈기 때문일지도 모르겠다."

젊은 시절의 프로이트가 주변 사람들에게 끼친 영향력은 대단했다. 정신분석학 창시자와 연관된 그의 가족 관계는 프로이트의 매력을 한층 높여주었고, 영국 초현실주의의 전성기였던 당시에는 특히 그러했다(초현실주의는 지그문트 프로이트의 무의식 이론에서 출발했다). 그런데 이때 프로이트가 사람들에게 끼친 영향력은 사회적 혹은 인지적 영역이 아닌 본능의 영역에 속했다. 로런스 고윙은 "그의 안에 똬리를 튼 경계심, 보통 독으로 상징되는 날카로움"을 알아보았다. 피카소의 전기를 쓴 바 있는 미술사가 존 리처드슨은 프로이트가 본인의 과시적 성향으로 인해 주목받는 상황을 되려 불쾌해하는 모습이 흥미롭다고 여겼다. 한편 존 러셀은 프로이트를 토마스 만의 소설 『베니스에서의 죽음Death in Venice』에서 매혹의 대상으로 등장하는 미소년 타지오에 비유했다. "그는 더없이 아름다운 소년이었다. 창조성을 상징하는 동시에 전염병을 막아줄 바로 그 존재인 것만 같았다. (…) 모든 걸 그에게 기대했다."

10대 시절 프로이트는 친구인 토니 하인드먼Tony Hyndman을 통해 시인 스티븐 스펜더Stephen Spender를 처음 만났다. 과거 스펜더와 하인드먼은 연인 사이였다. 그러다 1936년에 스펜더가 이네즈 펀Inez Pearn과 결혼하기로 하자 하인드먼은 국제여단International Brigades에 자원하여 스페인 내전에 참전했다. 이후 스펜더는 탈영 혐의로 기소된―그래서 처형될 수도 있는―하인드먼을 구제하기 위해 그곳으로 향했고, 그 목표를 이루는 데는 성공했으나 결혼 생활이 파탄 나고 말았다. 이듬해인 1940년 초, 스펜더는 프로이트와 그의 미술학도 친구인 데이비드 켄티시David Kentish를 만나러 웨일즈 북부를 방문했다. 프로이트의 초청으로 이루어진 만남이었다. 두 10대 소년은 케이플 큐리그의 한 작고 고립된 오두막에서 함께 그림을 그리며 겨울을 보내고 있었다. 과거 브라이언스턴 학교에서 프로이트와 켄티시를 가르친 적 있었던 스펜더는 『늦된 아들The Backward Son』이라는 소설을 막 출간한 참이었고, 시릴 코널리Cyril Connolly 및 피터 왓슨Peter Watson과 함께 문예지 「호라이즌 Horizon」의 창간을 한창 준비하고 있었다. 스펜더는 출판사에서 제작한 가제본을 가져왔고, 프로이트는 스탠드 불빛 아래서 그린 기괴한 드로잉들로 그 가제본을 채워나갔다. 프로이트에 따르면 그 신명 나는 진취적 기상은 스펜더가 시인 위스턴 오든Wystan Auden에게서 감탄했던 바로 그것이자, 역으로 프로이트가 스펜더에게서 발견했던 것이기도 했다. 스펜더는 한 편지에서 이렇게 말했다. "매일 그는 그림을 그렸고 나는 글을 썼네. (…) 옥스퍼드에서 오든을 처음 알게 된 이후로 나는 프로이트만큼 명석한 사람을 만나본 적이 없다네. 그는 마치 미국의 희극배우 하포 막스Harpo Marx 같았으며 놀랍도록 재능이 많았지. 더불어 지혜로웠기도 했고."

　　가제본에 담긴 드로잉들은 반복적인 농담과 은근한 풍자로 채워져 있었고, 또 프로이트와 스펜더가 그즈음 서로 주고받았던 편지들이 풍기

는 분위기와 아주 유사하다. 2015년에 공개된 이 편지들은 프로이트가 자신보다 두 배나 더 나이든 스펜더와 섹슈얼한 관계에 있었음을 강력히 암시했다(프로이트가 '루치아노스 프루티타스Lucianos Fruititas'나 '루치오 프루트Lucio Fruit'처럼, 본명과 비슷하지만 성적 함의를 갖는 단어 'fruit'를 변용한 필명으로 편지에 서명한 것이 한 예다. 물론 두 사람이 그저 서로에게 추파를 던지는 정도였다고 볼 수도 있겠지만 말이다).

그해 겨울 프로이트는 그 익살스러운 그림들과 함께 다양한 초상화와 자화상을 그려내기도 했는데, 당시의 자화상 한 점이 초기에 발행된 「호라이즌」에 실렸다. 예술 비평가 클레멘트 그린버그의 획기적 에세이 '아방가르드와 키치'가 실린 바로 그 호였다.

프로이트는 결혼을 두 번 했고, 두 번 모두 20대 시절의 일이었다. 하지만 그는 일생 동안 남긴 자식의 수가 열세 명에 이르렀고, 그 어떤 집요한 전기 작가라도 제대로 헤아리기 힘들 정도로 수많은 연인이 있었다. 그러나 일흔아홉이 된 프로이트는 자신이 정말 사랑에 빠진 것은 두어 번뿐이었다고 말했다. "습관이나 히스테리가 아닌, 진실로 완벽하고 온전한 관심을 말하는 겁니다. 당신이 흥미를 갖고 근심과 기쁨을 느끼는 어떤 이를 향한 모든 것이 담긴 관심 말입니다."

그 두어 번의 사랑은 과연 누구였을까? 쉽게 답하기 힘든 문제다. 하지만 그가 처음으로 진지하게 만났던 연인, 프로이트 자신 역시 "처음으로 내가 간절히 원했던 사람"이라 말한 이는 바로 로나 위셔트Lorna Wishart였다. 부유하고 대담하며 매력이 넘치는 로나는 세 아이의 엄마이기도 했다. 페기 구겐하임은 로나를 두고 "내가 이제껏 만나본 여성 중 가장 아름다운 사람"이라 했다. 로나는 프로이트보다 열한 살이 많았는데, 훗날 프로이트는 누구나 로나를 좋아했다고 말하며 이렇게 덧붙였다. "우리 어머니조

차도 그랬다."

로나는 고작 열여섯의 나이에 출판 발행인이었던 어니스트 위셔트 Ernest Wishart와 결혼했다. 두 사람 사이에서 태어난 두 아이 중 한 명은 1928 년생인 화가 마이클 위셔트Michael Wishart고, 로나의 셋째 자녀는 시인 로리 리 Laurie Lee와의 사이에서 태어난 야스민Yasmin이다. 로리 리는 로나가 프로이트를 만나기 전인 1930년대 후반부터 1940년대까지 오랫동안 불륜 관계에 있었던 사람이다. 리가 공화파 일원으로 스페인 내전에 동참하러 떠나자, 로나는 샤넬 No.5를 뿌린 1파운드짜리 지폐들을 리에게 보내곤 했다 한다. 아들 마이클은 종종 스팽글 달린 댄스복을 차려입은 채 잠자리 인사를 건네던 어머니의 모습을 떠올렸다. 야스민은 "사실 도덕적인 분은 못되셨지만 모든 사람들은 어머니를 너그러이 받아들였어요. 주위에 생기를 불어넣는 존재였기 때문이죠."

1944년, 프로이트는 로나의 관심을 리가 아닌 자신에게로 돌렸다. 당시 프로이트는 스물한 살, 로나는 30대 초반이었다. 둘의 관계는 젊은 화가였던 프로이트에게 엄청난 영향을 끼쳤다. 나이도 경험도 많을 뿐 아니라 거칠고 낭만적이며 예측 불가능한 타입인 로나는 열정으로 가득 찬 청년 누구에게라도 영감을 주는 존재였다. 훗날 야스민은 자신의 어머니였던 로나에 대해 이렇게 기록했다. "창조적 예술가들을 열광하게 만드는 꿈같은 존재였다. 어머니는 타고난 뮤즈이자 영감의 원천이었다."

프로이트는 1945년에 로나를 두 번 그렸다. 첫 번째는 수선화, 두 번째는 튤립과 함께였다. 로나는 피카딜리의 박제사로부터 얼룩말 머리 박제를 구입하여 그에게 선물했다. 이후 프로이트에게 있어 일종의 부적이자 "가장 아끼는 소장품"이 된 그 박제는 그림 소재로 쓰이기도 했다. 낡은 소파와 실크 모자, 야자수, 그리고 벽에 뚫린 구멍에서 툭 튀어나온 얼

룩말 머리—검은 줄무늬는 붉게 변했다—가 그려진 매우 기이하며 초현실적인 그 작품은 프로이트의 첫 번째 전시회에 나왔고, 곧바로 로나의 손에 들어갔다.

하지만 둘의 관계는 그리 오래가지 못했다. 프로이트가 젊은 여배우와 바람을 피우고 있다는 사실을 로나가 알게 된 것이다. 로나는 즉시 프로이트를 떠났고, 프로이트는 어떻게든 그녀의 마음을 되돌리기 위해 노력했다. 로나의 집 앞으로 찾아가 그녀가 나오지 않으면 총을 쏘겠다고 위협한 일이 있었는가 하면—실제로 방아쇠를 당기기도 했다—하얀 아기 고양이를 갈색 종이봉투에 담아 로나에게 선물하기도 했다. 하지만 프로이트의 그 어떠한 노력도 소용없었다.

1945년, 프로이트는 화가 그레이엄 서덜랜드Graham Sutherland의 소개로 프랜시스 베이컨을 만났다. 당시 프로이트는 패딩턴의 한 허름한 건물에 살고 있었다. 2006년에 그는 이렇게 말했다. "가끔 서덜랜드를 만나러 켄트로 내려가곤 했는데, 당시 젊고 눈치라곤 없었던 나는 그에게 물었죠. '영국에서 가장 훌륭한 화가는 누구라고 생각하십니까?' 물론 서덜랜드는 본인이 그렇게 될 것이라 생각했고, 사실 현실에서 조금씩 그렇게 받아들여지던 참이기도 했어요. 서덜랜드는 '아, 네가 한 번도 들어본 적 없는 인물이 있어. 아주 굉장히 남다른 사람인데, 몬테카를로에서 도박하며 시간을 보내다가 이따금씩 돌아와. 그는 그림을 그렸다가도 그냥 찢어버리곤 하지.' 같은 이야기를 들려주었습니다. 그 얘기에 흥미를 느낀 나는 그 사람에게 편지를 보냈고, 찾아가서 그를 만나게 되었죠."

서덜랜드의 평가는 틀리지 않았다. 30대 초반이었던 베이컨의 삶은 그 무렵 휘몰아치고 있었다. 훗날 그의 고백에 따르면 당시 자기 회의감에

시달리고 있었던 것 같다. 하지만 이미 남다른 면모를 드러내는 미술 작품들을 계속 그리고 있었다. 주의 깊은 관찰자들은 그의 작품 속에서 삶을 뒤흔드는 비열함, 넘쳐나는 위협을 보았다.

프로이트의 전기 작가 윌리엄 피버에 의하면 프로이트와 베이컨 두 사람은 어쩌면 런던의 빅토리아역에서 처음 만났을 수도 있었다. 서덜랜드의 가족과 함께 켄트에서 주말을 보내기 위해 기차 여행에 나선 두 사람을 상상해보면 재미있다. 둘 다 독특한 존재였다. 기이하리만큼 경계심 강한 프로이트는 어느 누구에게도 빚진 게 없다는 태도를 보이는, 수줍음과 과장된 어조가 혼란스럽게 뒤섞인 사람이었다. 그와 달리 짓궂게 빈정대는 식인 베이컨은 지독한 무뚝뚝함이 어쩐지 굉장한 매력을 더해주는 인물이었다. 그리고 양날의 검 같은 존재였던 서덜랜드는 격려하는 듯하지만 위협적이고, 오이디푸스적으로 그 만남의 주변을 맴도는 사람이었다.

베이컨과 프로이트 둘 모두는 눈길을 사로잡는 외모를 지녔다. 베이컨은 턱이 좀 처졌지만 잘생긴 편이었고 프로이트는 좁고 날카로운 얼굴에 매부리코, 섬세한 입술, 헝클어진 머리가 특징적이었다. 눈매는 둘 다 굉장해서 그에 대해 누구나 한마디씩 할 정도였다. 프로이트는 이미 당시에도 연상의 동성애자 시인, 작가, 화가 다수에게 관심의 대상이었다. 스펜더와 왓슨을 비롯해 이스트 앵글리언 미술학교의 스승이었던 화가 세드릭 모리스와 아서 레트헤인즈 역시 그들 중 하나였다. 전쟁 당시 및 직후의 영국에서 그들은 인습에 얽매이지 않는 젊은 화가들을 계속 키워내야 한다는 매우 강한 책임감을 갖고 있었다. 이러한 연장자들과의 관계에서도, 또 위셔트와 존 민턴John Minton, 세실 비튼Cecil Beaton, 리처드슨 등 동세대의 동성애적 혹은 양성애적 작가들과의 관계에서도 프로이트는 친밀하고 호기심 넘치며 공감적인 인물이었다.

그러니 어쩌면 프로이트와 베이컨 사이에선 섹슈얼한 기운이 감돌았을지도 모를 일이다. 둘 사이의 대화는 어떠했을까? 서로 경계하고 신중히 행동하며 은연중에 경쟁심을 느꼈을까? 아니면 애초부터 재미 삼아 떠난 여행이었던 만큼 그저 순전히 서로에게 매혹을 느꼈을까? 두 사람이 이미 세상을 떠난 지금은 이 궁금증에 대한 답을 들을 수 없다. 누군가 알고도 질문하지 않았다면 그건 실수라 하겠다. 더 캐묻고 재차 물었어야 했으니 말이다. 하지만 어쩌면 잽싸게 질문을 던졌던 사람들은 사실 그게 실수였음을 알아차렸을 수도 있다. 어쨌거나 성격이나 동기, 감정, 사회적 지위 등 전통적인 초상화 작법이 수 세기 동안 바탕으로 삼아왔던 바로 그 모든 특질들을 제대로 파악한다는 것은 여러 면에서 봤을 때 결국 '불가능한 일'이었다. 이는 두 화가가 작업을 시작하며 전제로 삼았던 지점이기도 했다.

하지만 중요한 무언가를 이미 상대에게서 발견한 두 사람은 서로 강하게 이끌렸다. 30여 년 후 그들은 더 이상 대화나 나누는 수준의 관계가 아닌, 거의 매일같이 얼굴을 보는 사이가 되었다.

프로이트와 로나 위셔트가 헤어지고 2년이 흘렀을 때였다. 배포가 남달랐던 로나는 자신의 조카이자 조각가 제이콥 엡스타인Jacob Epstein의 딸 키티Kitty를 프로이트에게 소개했다. 숙모 로나만큼 자신감과 활기가 넘치진 않았지만 큰 눈만큼은 닮은 여성이었다. 내성적이고 모호한 구석이 있었던 프로이트는 자기처럼 수줍음 많은 키티가 마음에 들었다. 두 사람은 곧 연인이 되었고, 1948년에 결혼했다. 그리고 같은 해에 첫째 애니Annie가 태어났다. 그들은 런던의 리젠트 파크 서쪽의 세인트존스 우드에서 함께 살았다. 예전에 프로이트가 살았던 델러미어 테라스의 집에서 도보로 30분쯤 떨어진 거리였다. 과거의 그 집은 이제 프로이트의 작업실로 쓰이고 있었다.

이렇게 집과 작업실이 분리된 환경은 복잡하게 얽힌 육욕적 사랑을 갈망했던 프로이트의 성향을 더욱 부추기는 결과를 낳았다. 프로이트는 키티와 결혼한 상태였음에도 화가인 앤 던Anne Dunn과 드문드문하지만 오랫동안 불륜 관계를 맺었다. 캐나다 강철업계의 거물 제임스 던 경Sir James Dunn의 딸인 앤 던은 1950년에 프로이트 초상화의 모델로 선 적이 있었다. 그해는 그녀가 로나의 아들 마이클 위셔트와의 결혼을 준비하고 있던 때이기도 했다. 당시엔 두 사람의 결혼을 축하하기 위한 파티가 예정되어 있었다. 가고일 클럽Gargoyle Club의 창립자였던 데이비드 테넌트David Tennant가 "전후 최초의 진정한 파티"였다고 말할 정도의 것이었다. 사흘간 열렸던 이 파티는 훗날 전설처럼 회자되었다. 그날 신랑이었던 위셔트는 아편에 취해 있었다. 그는 자신의 전기 『하이 다이버High Diver』에서, 당시 사우스 켄싱턴의 그 파티 장소는 "마치 동굴 같았고" "볼품없는 꽃무늬 벨벳 소파와 기다란 의자 몇 점만이 드문드문 배치되었"으며 "장엄함의 가치가 폄하되는 태도, 후퇴하는 에드워드 시대의 풍요가 남긴 황량한 느낌"이 있는 공간이었다고 회상했다.

역시 그 자리에 있었던 존 리처드슨은 "새로운 종의 보헤미안들이 사교계에 데뷔한 파티"였다고 기억했다. 파티에 초대된 사람들 중에는 의회의원, 옥스퍼드 대학의 올 소울즈 칼리지All Souls College 연구원뿐 아니라 '러프 트레이드rough trade'라 불리던 남창, 사교계에 막 데뷔해 난잡하게 노는 데뷔탕트debutantes, 반대 성별의 복장을 즐기는 크로스드레서cross-dressers까지 포함되어 있었다. 위셔트는 "하객 200명을 위해 볼랑저 샴페인 200병을 준비했는데, 초대하지 않은 손님들이 자꾸 늘어나는 바람에 더 주문해야만 했다. (…) 금빛 의자 100개와 피아노 한 대도 대여했다. 세 번의 밤과 두 번의 낮 동안 우리는 춤을 추었다."라 회상했다.

프로이트의 입장에서 봤을 때 이 결혼을 그토록 끔찍하게 뒤엉키게 만든 것은 단지 신랑이 로나의 아들이라는 사실, 또 자신이 로나의 조카인 키티와 결혼한 상태임에도 그날의 신부 앤 던과 바람을 피우고 있는 중이라는 사실만이 아니었다. 프로이트와 마이클 위셔트는 10대 시절 런던에서 방을 함께 나눠 썼던 적이 있었고, 전쟁이 끝난 뒤 파리에 머물렀던 시절에는 육체적인 애정 관계를 맺었던 사이였다. 다시 말해 신부뿐 아니라 신랑, 신랑의 어머니와도 섹슈얼한 관계를 가졌던 프로이트는 본인이 비정상적인 위치에 있음을 알고 있었으니, 그가 파티에 참석하지 않기로 결정한 것은 놀랄 일도 아니었다. 던의 말에 따르면 프로이트는 질투심을 느꼈는데, 그것 역시 그녀 때문만은 아니었다. 그럼에도 그는 키티가 자신의 눈과 귀를 대신하게 만들었다. 파티에 참석한 키티가 수시로 프로이트에게 그곳의 상황을 알리기 위해 전화기로 향하는 모습이 손님들의 눈에 띄었던 것이다.

1950년 그날의 파티가 열린 곳은 베이컨의 근거지이기도 했는데, 그곳에서 베이컨 역시 흔치 않은 관계를 맺고 있었다. 그는 연상의 연인 에릭 홀Eric Hall, 어린 시절 보모였던 연로한 여인 제시 라이트풋Jessie Lightfoot과 함께 살았다. 그들이 살던 곳은 사우스 켄싱턴의 크롬웰 플레이스에 있는 아파트의 1층으로, 한때 화가 존 에버렛 밀레이John Everett Millais가 머물렀던 곳이기도 했다. 베이컨은 꽤 넓었던 아파트 내의 뒤편 공간을 자신의 작업실로 삼았다. 본래 당구장이었던 이 자리는 아주 예전에 사진 작가 E. O. 호페E. O. Hoppé의 스튜디오이기도 했다. 심도가 낮은 회화적 사진에서 심도가 높은 근대적 사진으로 전환하는 시기의 다리 역할을 했던 호페는 뮌헨에서 망명한 작가로, 에드워드 시대의 런던에서 최고의 인물 촬영 기법을 선보인 인물이다. 그는 스튜디오 공간을 직접 꾸몄다. 벽걸이 장식을 비롯한 온갖 스

튜디오 소품들, 우산 모양의 검정색 천 장식, 바닥을 약간 높여서 만든 널찍한 단 등은 모두 호페가 아름답고 위대한 인물들의 강렬하면서도 매력적인 초상 사진을 촬영하는 과정에 활용되었다. 이러한 호페의 흔적은 이후에도 그대로 남겨졌고, 이제는 베이컨이 그리는 독창적 스타일의 초상화를 위한 소품이 되었다.

프로이트가 베이컨의 작품을 처음 봤던 곳이 바로 이 스튜디오 안이었다. 마침 〈회화Painting〉라는 심플한 제목의 작품이 막 완성된 참이었다[도판 11]. 반세기라는 시간이 흐른 뒤에도 프로이트는 그날 그 순간을 잊지 못했다. 그는 이 작품을 두고 "정말이지 대단했던, 우산이 그려진 그 그림"이라 언급했다.

실제로 〈회화〉는 당시 베이컨이 이룬 성취 중 최고로 눈부신 것이었다. 핑크색으로 덕지덕지 발리고 보라색 블라인드가 쳐진 방 안에는 검정색 옷을 입은 남자가 공중에 매달린 고깃덩어리 앞에 앉아 있다. 그리고 우산 하나가 칠흑 같은 그림자를 드리우고 있는데, 그것에 가려진 탓에 알아볼 수 있는 것이라고는 남자의 턱과 입 모양뿐이다. 벌려진 입 아래쪽엔 치아가 가지런하지만 위쪽은 문드러져 피투성이다.

이 작품에서 물감은 대담한 방식으로 사용되었으나 구성은 굉장히 디테일한 요소들로 이루어져 있다. 남자의 하얀 옷깃 바로 아래쪽 가슴에 달려 있는 노란 꽃, 얼룩덜룩한 점묘법 특유의 활기가 느껴지는 동양풍의 러그, 원형 무대 같은 공간을 만들어내는 반원 형태의 난간 등이 곳곳에 배치되어 있다(마지막에 언급한 요소는 누구보다 대단히 연극적인 인물이었던 베이컨이 이후 수십 년 동안 몇 번이고 반복해 활용했던 자기 스타일의 장치였다).

프로이트는 그 작품을 결코 잊지 못했다.

▌강렬한 비대칭

베이컨의 유년기는 프로이트의 그것과 사뭇 달랐다. 1909년 더블린에서 태어난 베이컨은 다섯 남매 중 둘째였다. 프로이트가 그렇듯 베이컨 역시 역사적으로 유명한 인물, 즉 엘리자베스 1세 시대의 고위 공직자이자 철학자였던 프랜시스 베이컨—베이컨의 이름은 그에게서 따온 것이다—의 후손이기 때문이다. 베이컨의 아버지 에디 베이컨Eddy Bacon은 퇴역한 육군 대위로, 4개월간 참전했던 보어 전쟁의 막바지 전투에서 더험 라이트 보병대와 함께 싸웠고 그 후 왕실 훈장을 받았다. 군 생활을 끝낸 직후 그는 셰필드Sheffield 출신이고 철강 사업으로 부를 쌓은 집안의 딸 위니 퍼스Winnie Firth와 결혼했다. 퇴역 후에도 에디는 스스로를 "베이컨 대위"라 칭했다. 알려진 바에 따르면 그는 성질이 고약하고 금욕주의적인 태도로 사람들에게 시비 걸기 일쑤인 사람이었다. 가풍에 따라 술은 마시지 않았지만 경마에 빠져든 그는 거의 돈을 따지 못하는 상황에 익숙해졌으며 군대식으로 가족을 지휘했다.

어린 베이컨은 오랫동안 레이시주에 사는 외할머니 그래니 서플Granny Supple과 함께 지냈다. 그러나 부모님과 살 때는 조랑말을 타러 나가는 날이 잦았고, 말을 타고 온 뒤에는 며칠을 제대로 숨 쉬는 게 어려워 몸져눕곤 했다. 병약한 아들을 "남자답게" 만들겠다고 작정한 '베이컨 대위'는 마부들을 정기적으로 데려다가 아들에게 채찍질을 하게 했고 직접 그 장면을 지켜보았다. 베이컨의 주장에 따르면 말이다(이 시기의 대부분은 오직 베이컨의 증언을 통해서만 알려져 있다. 잔인하고 극적인 사건을 강조하려는 의도가 있었기 때문에 어쩌면 진실이 훼손된 면이 있는지도 모르겠다). 베이컨은 마부들을 따라다니는 게 좋았다며 "그 사람들 곁에 있으면 그냥 기분이 좋았어요."라고 말했다. 그리

고 10대 초반이었던 베이컨이 태어나 처음으로 성적인 관계를 맺은 대상
또한 마부들이었다.

열다섯 번째 생일을 막 맞이할 즈음 베이컨은 첼트넘에 있는 학교 기
숙사에 2년간 들어가게 되었다. 여성스러운 옷차림을 즐겼던 그의 성향은
이때쯤 생겨난 듯하다. 1~2년이 지난 어느 날, 베이컨의 아버지는 아들이
여자 속옷을 입은 채 거울 속의 자기 모습에 도취해 있는 모습을 목격했다.
분노한 아버지는 아들을 붙잡아 집 밖으로 내동댕이쳤다. 모욕당하고 거부
당하며 혼란에 빠진 베이컨—훗날 그는 청소년 시절에 아버지를 향한 성애
적 감정을 품은 적이 있었노라고 공개적으로 이야기하기도 했다—은 런던
으로 달아나 사촌과 함께 지내기에 이르렀다. 사촌은 베이컨을 데리고 베
를린으로 갔다. 소년 베이컨을 엄격히 훈육해야 할 책임을 맡았던 이 새로
운 보호자—베이컨의 아버지와 마찬가지로 경주마 사육자였다—는 후에
밝혀진 바에 따르면 양성애자였다. 베이컨은 사촌 역시 "완전히 악랄한" 사
람이었다고 존 리처드슨에게 증언했다.

베를린 생활을 마친 뒤에도 여전히 10대였던 베이컨은 파리로 옮겨가 1년
반을 보냈다. 파리에서 처음으로 예술을 진지하게 여기게 된 그는 영화를
보고 수많은 미술 전시회를 찾았다. 특히 그의 상상력을 자극했던 것은 바
로 앵그르의 영향을 받은 피카소의 신고전파 드로잉 전시였다. 전시가 열
린 곳은 폴 로젠버그Paul Rosenberg의 갤러리였다. 베이컨은 이 변화무쌍한 스
페인 화가에게 삽시간에 매혹되었다. 리처드슨에 따르면 피카소는 베이컨
이 "영향력을 인정한 유일한 현대 예술가"다.

1928년 런던으로 돌아온 베이컨은 현대적인 양식의 가구와 러그를
만들며 짧게나마 인테리어 디자이너로서의 경력을 쌓았다. 당시 그는 나이

든 보모 제시 라이트풋과 함께 살았다. '내니nanny 라이트풋'으로 알려진 그
녀는 베이컨을 정서적으로 지지해주며 한결같이 그의 곁에 있었고, 그런
점에서 베이컨에겐 관계가 소원했던 친모보다 훨씬 의미 있는 사람이었다.
내니 라이트풋은 베이컨의 스튜디오 뒤편에 있는 공간에서 뜨개질을 하며
하루의 대부분을 보냈다. 밤이면 식탁에서 잠을 잤던 것 같다. 시력이 매우
좋지 않아 사물을 거의 보지 못할 정도였지만 결국 베이컨을 보살펴준 사
람도, 베이컨의 식사를 준비해준 사람도 그녀였다. 두 사람에겐 정기적인
수입이 없었는데, 내니 라이트풋은 필요한 상황이라면 물건을 훔칠 수 있
을 법한 사람이었다(그렇지만 그녀는 대개 베이컨의 도벽에 대한 핑계를 마련해주는 정
도로 자기 역할을 한정했다). 또한 그녀는 베이컨이 룰렛 파티—당시의 현행법
에 완전히 어긋나는 일이었다—를 여는 것도 도왔다. 그 파티로 두 사람이
벌어들인 돈이라고 해봐야 호화로운 음식 준비에 드는 비용을 겨우 충당할
정도였지만 내니 라이트풋은 딱 하나뿐이었던 화장실 옆에 서서 방광이 꽉
찰 대로 찬 도박꾼들을 닦달해 후한 팁을 받아냈다.

내니 라이트풋은 베이컨의 애정 생활도 관리했다. 베이컨은 '프랜시
스 라이트풋Francis Lightfoot'이라는 익명으로 일간지 「타임스The Times」의 개인
광고란에 '신사의 동반자gentleman's companion'라는 제목으로 본인이 서비스를 제
공하겠다는 의미의 광고를 올렸다(당시 이러한 개인 광고란은 1면에 배치되었다).
베이컨의 전기 작가 마이클 페피에트Michael Peppiatt에 따르면, 광고에 대한 반
응은 글자 그대로 "쏟아져 들어왔다." 결정은 내니 라이트풋이 했으며, 그
녀가 우선적으로 삼은 기준은 돈이었다.

이때의 신사들 중 한 명이 에릭 홀이었다. 프로이트는 그를 "굉장히
엄격하고 매우 잘생겼던" 사람으로 기억했다. 영향력 있는 사업가이자 미
식가였던 그는 또한 치안 판사이자 자치구 의원이었으며, 런던 심포니 오

케스트라의 단장이기도 했다. 아내를 비롯한 가족도 있었으나 수년에 걸쳐 베이컨과 내니 라이트풋이 사는 집에 가끔 머무르며 지냈고, 이후에는 그 집에서 완전히 함께 살기로 결정했다.

그보다 앞선 1933년에 베이컨은 〈십자가 책형Crucifixion〉을 그렸다. 피카소의 1925년작 〈세 무희들Three Dancers〉을 기반 삼아 작업한 그림이었다. 하지만 이 작품이 제대로 인정받지 못해 환멸에 빠진 베이컨은 이후 10여 년간 초현실주의, 후기인상주의, 입체파 화풍을 실험해보며 간헐적으로만 그림을 그렸다. 그 후 전쟁이 발발하자 그는 군 복무에 적합하지 않다고 간주되었음에도 공습 감시단에 자원했다. 그러나 폭탄 먼지가 자욱한 런던 시내에서 베이컨은 심각한 천식 증상을 보였고 결국 감시단에서 나와야 했다. 에릭 홀은 시내를 벗어나 햄프셔에 있는 한 오두막으로 베이컨을 데려 갔다. 그곳에 머물며 베이컨은 나치 집회장에 도착한 히틀러가 차에서 내리는 모습이 찍힌 사진을 느슨하게나마 토대로 삼아 그림 작업에 들어갔다. 비록 그 작품은 현존하지 않지만, 이처럼 사진으로부터 간접적으로 영감을 얻어 불길한 이미지들을 그리는 것과 같은 방식은 베이컨에게 일종의 돌파구가 되어주었다.

1943년, 홀은 크롬웰 플레이스에 있는 건물 1층을 임차했다. 프로이트가 베이컨의 작품 〈회화〉와 처음 마주했던 바로 그곳이었다.

1945년 초반, 프로이트는 오후가 되면 베이컨의 크롬웰 플레이스 스튜디오에 들르곤 했다. 둘은 또 소호에서도 자주 마주쳤다. 두 사람이 처음 만났을 때 프로이트는 스물둘, 베이컨은 서른다섯이었다. 베이컨이 한창 맹렬히 그림을 그리던 그 시기에 그의 스튜디오에서 진행되고 있던 작품은 프로이트를 깜짝 놀라게 했다. 베이컨은 영국 모더니즘을 자기만족적이고 문학적

이며 신낭만주의적인 과거로부터 떼어내고, 전쟁의 공포와 허무가 스며든 현재의 새로운 세계와 나란히 놓고자 했다.

사실 베이컨 자신도 프로이트만큼 놀랐을 것이다. 그간 좁고 한정된 영국 미술계 내에서 어느 정도 주목받아왔던 그가 대중에게 그토록 강렬한 인상을 남긴 것은 바로 1944년, 프로이트와 만나기 1년 전의 일이었다. 그는 〈십자가 책형을 위한 세 개의 습작Three Studies for Figures at the Base of a Crucifixion〉이라는, 기이한 세계를 독창적으로 표현한 삼면화 작품으로 논란의 중심에 섰다. 문제가 된 그림 속 인물들은 등에 혹이 났고, 입을 쩍 벌린 채 머리카락도 하나 없이 흉측한 몰골이었다. 목은 기다랗고 눈은 붕대를 감았거나 아예 없으며 다리는 끝이 뾰족하고 가늘었다. 이 작품은 이듬해 런던 르페브르 갤러리Lefevre Gallery에서 열린 그룹전을 통해 소개되었다. 그 갤러리는 전년도에 프로이트가 첫 개인전을 열었던 곳이기도 했다.

이처럼 베이컨이 독창적일 수 있던 이유는 그의 상상력이 단순히 유럽 대륙으로부터 수입된 모더니즘의 영향을 받는 데만 그치지 않았기 때문이다. 그는 사진과 영화로부터 축적되는 완전히 새로운 이미지에 관심이 많았다. 베를린에서 세르게이 예이젠시테인Sergei Eisenstein의 영화 '전함 포템킨Battleship Potemkin'과 프리츠 랑Fritz Lang의 '메트로폴리스Metropolis'를 관람하고, 에드워드 머이브리지Eadweard Muybridge가 사람과 동물의 동작을 스톱모션 기법으로 촬영한 사진 등을 접한 베이컨은 이러한 현대 미디어들의 속도감과 불연속적 속성에 사로잡혔다. 그가 특히나 강하게 이끌렸던 것은 영화와 사진이 상실과 혼란, 죽음을 암시하는 방식이었다. 당시 베이컨이 시도한 작업들은 거의 모두 실패로 돌아갔다. 어색하거나 너무 작위적이었을 수도 있고, 어쩌면 구상이 형편없게 느껴진 탓일지도 모른다. 그럴 때마다 베이컨은 그림을 아예 파기했지만, 그렇다고 해서 초조해하지도 않았다.

프로이트는 베이컨이 형상화한 이미지만큼이나 그가 작품에 접근하는 방식에도 경외감을 느꼈다. "오후가 되면 이리저리 배회하는 날이 많았는데, 그때 만난 프랜시스는 이렇게 말하곤 했습니다. '오늘 완전히 색다른 걸 시도해봤어.' 그러니까 바로 그날 그 그림을 다 그렸다는 말이었죠. 놀라웠어요. (…) 그는 가끔 자기 그림을 난도질하는가 하면, 자기가 얼마나 그 그림들을 지긋지긋하고 아무 쓸모도 없다고 느끼는지 말하기도 했습니다. 그러고는 그걸 다 파기했어요."

베이컨은 자신의 그림 〈회화〉를 "서로의 위에 올라탄 우연의 연속"이라고 표현했다. 그리고 이렇게 덧붙였다. "내 안에서 무언가가 작동한다 치면, 그건 내가 뭘 하고 있는지 의식적으로 인지하지 못하는 바로 그 순간부터 시작됩니다."

베이컨과의 대화가 프로이트에게 얼마나 짜릿한 영향력을 끼쳤는지 상상하기란 어려운 일이 아니다. 당시 프로이트가 그린 그림들—초상화나 정물화, 혹은 둘을 조합한 것들이었다—도 분명 매력적이었지만, 굳이 분류하자면 그것들은 초기작에 해당했다. 인간과 동물, 식물성과 무생물성 등 비대칭적 객체에 관한 까다로운 연구들은 모두 맹렬하고 철저한 고찰하에 이루어졌다. 그의 그림은 점점 더 결벽적이고 양식화하는 경향을 띠었다. 종잡을 수 없고 원기 충천했던 10대 시절의 치기는 점차 수련의 과정을 거치는 중이었다. 당시의 프로이트는 크로스해칭과 점묘법 등 판화로부터 비롯된 미술 기법을 선호했다. 19세기의 화가 앵그르를 연상시키는, 의복의 주름과 패턴을 세심히 다루면서 더욱 강화된 고전적 고요함이 그의 선을 사로잡았다. 프로이트는 빛이 주는 특이한 효과를 고민해보기도 했는데, 예컨대 역광을 받는 귤의 표면을 그리면서 움푹 들어간 부분들을 일일이 재

현하는 식이었다. 맞춤 재킷을 입고 스카프나 타이를 맨, 눈이 커다란 남자들을 머리칼 하나하나까지 섬세히 묘사한 작품도 있었다. 무엇보다 가장 강력한 그림은 죽은 새를 그린 정물화였다. 평평한 바닥 위에 몸을 확 펼치고 채 누운 왜가리를 그린 이 그림에서 왜가리의 헝클어진 깃털들은 저마다 뚜렷한 잿빛 음영을 띠고 있다.

프로이트는 어떻게 베이컨 특유의 대담하고 극적인 접근, 본인이 애써 자처한 감상주의의 완전한 결핍에 매혹되지 않을 수 있었을까? 먼 훗날 프로이트는 이렇게 말했다. "나는 곧바로 깨달았습니다. 베이컨의 작업은 본인이 삶을 어떻게 느끼고 있는지와 즉각적으로 관련되어 있다는 것을요. 한편 내 작업은 너무 억지스러운 것 같았어요. 나는 뭘 하든 엄청나게 공을 들였으니 말입니다. 그에 반해 베이컨은 메모해둔 아이디어가 있더라도 죄다 갖다버리고 빠르게 다시 써내려가곤 했습니다. 그것이 바로 내가 감탄해 마지않는 그의 태도였어요. 자신의 작업 앞에서 절대적으로 가차 없는 태도 말입니다."

또 하나 중요했던 지점은 유화 물감을 향한 베이컨의 본능적인 애정이었다. 베이컨은 물감을 휙휙 급하게 다뤘다. 선을 따라 공간을 주의 깊게 채워나가는 프로이트의 방식과 완전히 다른 그 속에는 위태로우면서도 에로틱한 느낌이 존재했다. 또한 베이컨에게는 몰두하는 힘이 있었다. 프로이트는 베이컨에게 "비범할 정도의 자제력이 있었다"고 회상했다. 몇 날 며칠이고 허송세월하는 때도 있었겠지만 일단 창작의 순간이 찾아오면—대개는 전시를 목전에 둔 시점이었다—베이컨은 스튜디오에 틀어박혀 쉼 없이 작업했다.

한편 프로이트는 베이컨의 작품만큼이나 삶 전반에 대한 그의 태도에서도

강력한 영향을 받았다. 프로이트에게는 의외로 느껴졌으나 베이컨은 사람과 상황을 다루는 나름의 방식을 갖고 있었으며 아량이 넓은 데다 관대한 인물이었다. "그의 작품은 깊은 인상을 남겼고, 그의 인격은 큰 영향을 끼쳤다."

처음 만났을 때 베이컨의 어떤 점이 감탄스럽게 다가왔는지 프로이트에게 묻자 그는 호감과 재미 두 요소가 모두 있었다고 대답했다. "정말$_{Really}$ 놀라웠어요." 그의 R 발음에선 목구멍 뒤쪽으로 굴리는 소리가 났는데, 이는 베를린에서 유년시절을 보냈던 탓에 생긴 그만의 습관이었다. "간단히 예를 들어 이야기해보죠. 나는 자주 싸움을 일으키는 사람이었어요. 싸우는 걸 좋아해서가 아니라, 그저 사람들이 날 향해 뭔가를 말했을 때 상대에게 해줄 수 있는 대답이라곤 한 대 치는 것밖에 없다고 느꼈을 뿐이죠. 베이컨이 그 자리에 있었다면 이렇게 말했을 거예요. '노력해서 상대의 마음을 사로잡아야겠다는 생각은 안 해?' 그러고 보니 나는 단 한 번도 내 '행동'에 대해 생각해본 적이 없었습니다. 그저 하고 싶은 것만 생각하고 그렇게 행동할 뿐이었죠. 다른 사람들을 때려주고 싶었던 순간이 많았던 거예요. 베이컨은 어떤 식으로든 저를 가르치려 들지 않았어요. 하지만 이를테면 이런 거였죠. '타인을 때린다는 건 성인에게 있어 결점이 될 수밖에 없다. 그러니 이전과 다른 방식으로 상황에 대처해야 한다.'"

그때쯤 두 사람은 많이 가까워졌다. 물론 둘의 관계 못지않게 여러모로 중요한 의미를 갖는 예술가들이 더 있었다. 그중 프랑크 아우어바흐$_{Frank\ Auer-bach}$는 오랫동안 프로이트와 가장 가깝게 지냈으며, 누구보다 신뢰할 만한 친구였다. 전쟁이 끝난 뒤의 세상은 활기 있고 자유방임적인 분위기였다. "어찌 보면, 반쯤 파괴된 런던의 모습에는 섹시함도 있었습니다." 아우어

바흐는 당시를 이렇게 회상했다. "묘한 자유로움이 느껴졌어요. 그때 살아 있던 사람들은 모두 어떤 식으로든 죽음을 모면한 이들이었기 때문이죠."(프로이트처럼 아우어바흐도 베를린에서 태어났지만 그는 그리 운이 좋지 못했다. 아우어바흐를 영국의 안전 지역으로 보낸 그의 부모는 3년 뒤인 1942년 포로수용소에서 사망했다.) 밤이 되면 그들 모두는 소호에서 만나곤 했는데, 약속을 잡고 만났다기보다는 대개 익숙한 단골집을 전전하다 우연히 서로 마주치는 식이었다. 베이컨이 즐겨 찾던 휠러스Wheeler's라는 식당이나 딘 거리와 머드 거리가 만나는 길모퉁이에 위치한 가고일 클럽도 그중 하나였다.

가고일 클럽 안에는 무도회장과 드로잉 공간 및 커피를 즐기는 공간 등이 있었고, 연대기 작가인 데이비드 루크David Luke에 따르면 "부드러운 에로티시즘으로 가득 찬 신비스러운" 분위기가 흘렀다. 클럽 인테리어의 일부는 앙리 마티스가 맡아 디자인했으며, 무어 양식에 따라 거울 조각들을 뒤덮어 꾸민 벽들도 있었다. 또한 가고일 맞은편의 딘 거리에는 콜로니 룸Colony Room도 있었다. 소유주 뮤리얼 벨처Muriel Belcher의 이름을 따 뮤리얼스Muriel's라는 별칭으로도 알려진 이곳에는, 금방이라도 무너질 듯한 계단을 따라 꼭대기로 올라가면 작은 방이 하나 있었다. 베이컨의 친구 대니얼 파슨Daniel Farson의 회상에 따르면 "10실링으로 살 수 있는 건 별로 없었지만 엄청나게 많은 걸 거저 얻을 수 있는 곳"이었다. 거기서는 남녀가 함께 술 마시고 가십거리를 떠들고 춤을 추었으며, 간간이 포커나 룰렛 게임을 즐기는 시간도 있다. 그러나 그림이 화제가 되는 일은 좀처럼 없었다.

프로이트는 유흥을 즐기다가도 초저녁 즈음이면 다시 스튜디오로 돌아가는 날이 많았다. 그리고 미리 약속해둔 초상화 모델과 만나 그림을 그렸다. 그는 밤을 지새우며 작업하길 좋아했다. 그에 반해 베이컨은 계속 남아 있는 편이었고 가끔은 그곳에서 아침을 맞기도 했다. 몰아서 작업하는

습관이 있었던 베이컨은 프로이트보다 덜 체계적인 타입이었다.

프로이트는 베이컨이 자신의 매력을 발휘하여 사람들을 자기 주변으로 끌어 모으는 것을 놀라워했다. 베이컨에겐 무분별하게 화산처럼 솟는 무언가가 있는 듯했는데, 그에 관한 프로이트의 기억은 이러했다. "베이컨은 누구든 상관없이 정말 놀라운 방식으로 상대의 이야기를 끌어냈습니다. 처음 보는 사람들에게도 성큼 다가가 말을 걸었죠. 예컨대 양복 입은 사업가에게 이런 식으로 말하는 겁니다. '그렇게 말없이 젠체해봤자 아무 의미도 없어요. 결국 우리 인생은 단 한 번뿐입니다. 우리는 세상 모든 것들에 관해 이야기할 수 있어야 해요. 어디 한번 얘기해봅시다. 당신의 성적 취향은 어떤가요?' 이런 경우 대다수는 우리와 함께 점심을 먹었는데, 이때 베이컨은 완전히 상대를 사로잡고선 거나하게 취하게끔 만들었습니다. 어찌보면 조금은 상대의 인생을 바꿔놓기도 하고요. 물론 그 사람의 내면에 없는 걸 끄집어낼 수야 없었지만, 그 안에 무엇이 있었는지 알게 될 때 저는 아주 놀라곤 했죠!" 프로이트식의 사회적 매너는 그와 달랐다. 프로이트는 상대와 친밀하게 대화할 줄 알고 생각지 못한 행동을 하게 만드는 재능이 있으나 베이컨보다는 훨씬 덜 외향적인 사람이었다. 프로이트에게는 어딘가 비밀스러운 구석이 있었다.

프로이트 역시 조롱 섞인 태도로 거침없이 유쾌하게 경멸을 드러내는 베이컨의 매력에 끌렸다. 훗날 프로이트는 베이컨을 두고 "누구보다 현명하고 야성적인 사람"이었다고 표현했다. 현명하고 야성적이라는 두 종류의 수식어는 신중히 선택된 것이자 극도의 경탄을 담은 단어였지만, 이 표현들은 그로부터 수십 년이 흘러 베이컨이 이미 세상을 떠난 뒤에야 나왔다. 두 사람이 서로를 알고 지낸 초반, 베이컨을 향한 프로이트의 경탄은 거리

감 느껴지는 존경이라기보다는 친밀하고 생기 넘치며 깊은 관심을 표하는 복잡한 감정이었다.

두 사람의 우정은 필연적으로 에릭 홀의 질투를 불러일으켰고, 홀은 프로이트를 혐오하기에 이르렀다. 이에 대해 프로이트는 다음과 같이 말했다. "나와 베이컨이 일종의 연인 관계에 있었을 것이라고 잘못 생각했던 겁니다."

앤 던은 훗날 이렇게 주장했다. "프로이트는 마치 영웅을 숭배하듯 베이컨에게 빠져들었어요. 하지만 그럼에도 그 관계가 완벽했던 적은 없었다고 봐요." 이것이 부정할 수 없는 사실인 이유는 두 사람의 관계가 강렬하면서도 비대칭적이었기 때문이다. 베이컨은 프로이트가 예술에 관해 이야기하는 방식에 강렬한 매력을 느꼈고 그를 따라 해보려 애썼다. 또한 소묘 실력이 부족하다고 스스로 느끼며 불안해했기에 자신보다 젊은 친구 프로이트에게서 무언가 배울 수 있길 원했다. 윌리엄 피버에 따르면 프로이트는 "베이컨을 따르던 보통의 사람들보다 훨씬 흥미롭고 명석한 사람이었다." 그러나 베이컨은 프로이트의 작업에는 관심을 보이지 않았다. 프로이트가 그리 믿었던 것인지는 모르겠지만 말이다.(본인이 베이컨의 작업에 관심을 가졌던 만큼 베이컨으로부터도 화답을 받은 적이 있는지 묻자 프로이트는 이렇게 답했다. "난 그가 아무 관심이 없다고 생각해왔어요. 하지만 또 모르죠.") 그에 반해 프로이트에게 있어 그 시기는 누군가에게 강렬히 사로잡혀 있었던 유일한 때였다.

영향력은 관능적이다. 젊고 확실히 민감했던 프로이트는 미혹되기 쉬운 상태였다. 하지만 베이컨이 롤모델임을 인정하면서도 프로이트는 자신만의 길을 찾고자 몸부림치고 있었다. 무엇이 두 사람을 구별 짓는지, 또 기질이나 재능 혹은 감수성 면에서 서로 어떤 차이를 보이는지 점차 알아갔던 것

이다. 두 사람의 간극은 좀처럼 메우기 힘들어 보였다. 프로이트의 반응들을 보면 경계심과 흥분을 오가는 양가감정이 느껴진다. 그로부터 수십 년이 지난 후 프로이트는 이렇게 회상했다. "베이컨은 붓질 한 번에 엄청나게 많은 것들을 꾹꾹 눌러 담아 이야기했습니다. 그게 날 즐겁게, 또 흥분하게 했죠. 그리고 그건 내가 할 수 있는 그 무엇과도 엄청나게 멀리 떨어져 있는 것임을 나는 잘 알고 있었습니다."

또한 거기에는 복잡한 요인이 하나 더 존재했다. 당시 프로이트는 아주 오랫동안 베이컨의 후원금에 굉장히 의지해왔던 것이다. 베이컨은 이렇게 말하며 꼬박꼬박 지폐 뭉치를 내놓곤 했다. "나한테는 이게 꽤 많아. 이건 그중 일부인데 네가 좋아할 것 같아서."

프로이트는 "베이컨의 돈은 내가 세 달 동안 살아가는 데 아주 중요한 역할을 했다."라고 말했다.

이때 몇 년간 프로이트가 받았던 압박이란 가늠하기 어려울 정도다. 그는 베이컨이 예술적인 면에서 자기보다 앞선 사람임을 알았다. 하지만 그렇다 해서 당시까지 프로이트가 쌓았던 성취가 보잘것없었냐 하면 그건 또 아니었다. 여러 면에서 최초로 문을 열고 나섰던 사람은 베이컨이 아닌 프로이트였기 때문이다. 프로이트는 베이컨보다도 먼저 런던에서 자신의 작품을 전시한 바 있었고, 소규모 미술 후원자들 그룹 밖에까지 널리 이름을 알리지는 못했을지라도 수많은 주요 인사들이 각별히 주목하고 있는 인물임은 분명했다. 잭슨 폴록을 발굴하는 데 지대한 역할을 했던 페기 구겐하임은 1938년 런던 자신의 갤러리에서 개최한 어린이 예술 전시회에 프로이트의 어린 시절 작품 몇 점—윌리엄 피버에 따르면 프로이트의 어머니가 페기에게 억지로 떠안겼다고도 한다—을 걸었다. 더욱 의미심장한 일이라

면 미술사가이자 런던 내셔널 갤러리National Gallery in London의 관장인 케네스 클라크Kenneth Clark가 프로이트의 작품에 지속적인 관심을 보였다는 점이다.

그리고 피터 왓슨이 있었다. 마가린으로 부를 쌓은 집안의 상속자임에도 자신에게 환멸을 느꼈던 그는 유명한 유럽 현대 미술 수집가였다. 그의 지인은 왓슨이 "마치 왕자로 변하는 중인 개구리 같은" 얼굴을 가졌다고 말했다. 젊고 잘생긴 남자들을 좋아했던 그는 영국에서 손꼽히는 부자였고 아름다운 더블 버튼 양복을 입고 다녔으며 허세와 거드름을 혐오했다. 그를 동경했던 시릴 코널리는 왓슨이 "누구보다 명석하고 관대하며 신중한 후원자였고, 누구보다 독창적인 감식가"였다고 평했다. 마이클 위셔트는 "왓슨이 권태를 치료하는 방법은 젊은 사람들의 관심을 끄는 것이었다. 그보다 더 그걸 잘할 수 있는 사람은 없었다."라고 말했다. 왓슨은 전쟁 중 고립되어 있던 영국의 미술계 후원자 그룹과 유럽 및 미국에서 진행되고 있던 일들 사이에서 중대한 다리 역할을 담당했고, 젊은 프로이트를 후원하며 돈독한 관계를 맺었다.

10대 시절 프로이트는 팰리스 게이트에 있는 왓슨의 아파트에서 많은 시간을 보내며 그가 수집한 파울 클레Paul Klee, 조르조 데키리코, 후안 그리스, 니콜라 푸생Nicolas Poussin의 작품을 접했다. 왓슨은 프로이트에게 책들을 건네주기도 했는데, 그중 한 권은 프로이트가 평생 소중히 간직한 『이집트 역사Geschichte Aegyptens』였다. 이집트 유물 사진집인 이 책은 "프로이트가 잠자리에 두고 읽었던 책, 그림 작업의 동반자, 성경과도 같은 존재"였다고 윌리엄 피버는 기록했다. 왓슨은 프로이트의 미술학교 등록금을 대신 지불하겠다고 제안했으며 거처도 마련해주었다.

그런데 당시 프로이트는 예측 불가능한 개성의 힘을 드러내며 작품 못잖은 관심을 불러일으키긴 했으나, 1940년대 말까지도 혁신적이라 할 만

한 작품은 내놓지 못하고 있었다.

프로이트와 베이컨은 몇 차례 서로의 그림 모델이 되어주긴 했어도 작업 중인 서로의 모습을 지켜본 적은 없었다. 하지만 프로이트는 베이컨의 작업 방식이 자신과 정반대임을 분명히 알고 있었다. 프로이트가 몇 주나 몇 달에 걸쳐 힘겹게 작업하는 식이라면, 베이컨의 작업은 은밀하면서도 기습적이었다. 우연과 고양된 감정들—분노, 좌절, 절망 따위—이 뒤섞이면서 프로이트는 "감각의 밸브"를 열어버린 자신의 모습을 발견했다. 하지만 한편으로 그는 그림을 그리면서 느끼는 절망감을 이야기했다. "설명적인 이미지가 만들어내는 공식으로부터 벗어나기 위해 나는 뭐든 닥치는 대로 해봤습니다. 헝겊으로 그림을 문질렀는가 하면 붓을 쓰거나 테레빈유를 뿌리는 등, 의도된 발화로서의 이미지에서 벗어나려고 뭐든 했죠. 이미지가 독자적인 구조 내에서 자연스럽게 확장되도록 말입니다."

그 후 30년이 흘렀고 두 사람은 사이가 틀어졌다. 베이컨은 한 친구에게 말했다. "너도 알다시피 프로이트 작품의 문제는 실제적realistic일 뿐 실재가 없다without being real는 거야." 베이컨의 이러한 지적은 1988년이었다면 부당했을 수 있겠지만 1940~1950년대에는 정곡을 찌르는 발언일 수 있었다. 그때의 베이컨이라면 굳이 드러내놓고 말할 필요조차 없었을지도 모른다. 전통적인 작업 방식을 사용하면서 외양을 충실히 묘사하려 했던 프로이트는 친구이자 멘토였던 사람으로부터 낡고 소심하며 순진하고 고루하다는 비난이 잡음처럼 흘러나오고 있음을 아마 느꼈을 것이다.

1946년, 프로이트는 해방된 지 얼마 안 된 파리로 향했다. 왓슨은 그곳에서 프로이트를 안내하고 경비도 제공했으며, 피카소의 조카인 인쇄업자 자비에 빌라토Javier Vilató의 도움을 받아 피카소를 소개해주기도 했다. 이듬해

에는 그리스의 포로스 섬에서 다섯 달간 머물렀고 이어 키티 가먼Kitty Garman
을 만난 뒤 그녀와 결혼했다. 현재까지도 프로이트의 가장 유명한 작품들
이라 손꼽히는 키티 초상화 시리즈가 시작된 것도 이때부터였다. 파스텔
화 혹은 유화인 이 시리즈는 〈나뭇잎 아래의 소녀Girl with Leaves〉〈짙은색 재
킷을 입은 소녀Girl in a Dark Jacket〉〈장미를 든 소녀Girl with Roses〉〈아기 고양이와
함께 있는 소녀Girl with a Kitten〉 등 담백하면서도 은근히 낭만적인 제목을 달
고 있다[도판 12].

　프로이트가 베이컨과 처음 만난 뒤로부터 2년 내의 시기에 발표했던
키티 초상화 시리즈는 예술에 대한 프로이트의 새로운 야망을 담고 있으며
그의 감정 또한 매우 놀랍게 강렬해졌음을 드러낸다. 이 시리즈의 작품들
은 완전히 새로운 의미의 심리적 압박을 빚어내거나 어떤 식으로든 억누르
고 있었으며, 베이컨 초상화의 앞날을 암시하기도 했다.

　마이클 위셔트는 프로이트 앞에서 모델이 되는 것은 "섬세한 눈 수술
을 겪는 것과 비교될 만한 시련"이라고 설명한다. "영겁처럼 긴 시간을 완
벽하게 움직임 없는 상태로 있어야만 한다. 프로이트는 내 엄지손가락을
그리는 중에도 내가 눈을 깜빡이면 괴로워했다." 누군가는 그의 말이 과장
되었다고 믿고 싶어 한다. 하지만 키티 초상화에서 인상적으로 묘사된 아
몬드 모양의 눈은 깜빡이면 안 된다는 압박 속에서 부어오르고 눈물이 넘
치는 듯하다. 키티의 눈은 거울의 역할을 할 뿐 아니라 화가의 엄청난 세밀
함을 증폭시켜 보여주는 수단 같다. 눈썹 하나하나, 흐트러진 머리카락 하
나하나, 아랫입술의 미세한 주름 하나하나도 이 초상화들에선 세세히 표현
되고 그 결과 표면장력과 유사한, 즉 그림의 전반에 곡면이 형성된 듯한 심
리적 효과가 나타나면서 기묘한 기운을 풍긴다. 로런스 고윙은 이렇게 썼
다. "그녀가 몸을 떨지 않기란 불가능했을 것이다."

프로이트가 이 초상화 시리즈에서 포착해낸 것은 자신이 관찰되고 있음을 예민하게 인식하는 키티의 모습이다. 그의 강렬한 관찰을 통해 당신은 위협을 감지한다(키티가 고양이의 목을 조르고 있는 〈아기 고양이와 함께 있는 소녀〉는 이 연작 중 최고의 걸작인데, 이 작품에서 그 위협을 최고조로 느낄 수 있다). 폭력으로서의 위협이 아닌, 모델 스스로가 냉정을 유지하는 데 대한 위협 말이다. 물론 이것은 사랑의 정의와도 일맥상통한다.

키티 초상화들은 사실상 감정이 교류하는 작업이었다. 프로이트는 그저 죽은 새나 가시금작화 가지, 설익은 귤 등의 사물을 묘사하는 데만 그치는 게 아니라 인물 간 관계까지도 묘사하고자 했다. 물론 그 관계들은 매우 불안정한 상태의 것들이었다. 키티 초상화 시리즈를 작업하면서 프로이트는 심리적 괴로움을 겪었고 미술 기법상으로도 매우 고심해야 했지만 이를 통해 엄청나게 진전을 이뤘다. 또한 이 초상화들에서는 당시 프로이트가 느꼈던 불안 역시 감지된다. 그것은 자신의 아이를 임신한 키티와의 골치 아픈 관계에서 비롯된 불안이며 동시에 베이컨에게 밀려나지 않겠다는 압박감에서 비롯된 불안이기도 했다.

1946년, 베이컨은 몬테카를로로 이사하며 프로이트의 궤도로부터 부분적으로 벗어났다. 몬테카를로는 당시 베이컨이 이미 잘 알고 있었던 곳으로 이후 4년간 그의 본거지가 된다. 베이컨과 프로이트는 런던과 파리에서 간간이 만나긴 했지만 이즈음엔 대부분의 기간을 떨어져 지냈다.

베이컨은 몬테카를로의 분위기를 좋아했다. "거기엔 일종의 웅장함이 있어요. 누군가는 공허한 웅장함이라 할지 몰라도요." 이러한 웅장함이나 카지노 산업 자체는 베이컨의 인생철학과 비슷한 면이 있었다. 이는 훗날 수십 년간 프로이트가 그만의 본능적인 방식에 어떻게든 적응하고자 했

던 지점이기도 했다. 그는 이렇게 말하길 좋아했다. "존재라는 건 너무 시시해서, 망각으로 간직되기보단 차라리 일종의 웅장함이라도 시도하고 만들어보는 편이 낫다." 프로이트에게 이것은 본능적으로 옳은 것 같았다. 그러나 결론적으로 웅장함은 그의 스타일이 아니었다.

베이컨이 에릭 홀과 함께 여행했던 코트다쥐르의 카페와 바는 내부 여기저기에 따분함이 널려 있었다. 이 장소들을 묘사하는 베이컨의 표현은 사무엘 베케트Samuel Beckett나 장 폴 사르트르Jean Paul Sartre의 희곡이 상연되는 무대를 닮았다. "잠시 후, 그곳의 따분함이 아주 기이하게 느껴졌다. 분명 거기 앉아 있음에도 그곳에 앉아 있다는 사실이 믿기지 않았다." 어쩌면 몬테카를로의 카지노와 호텔은 삶의 활력이 되어줄 수도 있었다. 베이컨은 환자들의 원기 회복을 돕는 의사들에게 이 도시가 어떤 식으로 매력적일 수 있었는지 이야기한 적 있다. 그는 "아침에 카지노가 열리길 기다리며 나이 든 여자들이 줄을 서 있는 놀라운 모습"을 보며 감탄스러워했다.

한편으로 이 모든 것들은 베이컨이 몬테카를로를 사랑했던 이유이기도 했다. 카지노는 선정적이고 꽉 짜여 있으며 연극적인 데다 숨 막히는 면이 있고, 그래서 베이컨은 그곳에서 눈을 뗄 수 없었다. 카지노 내의 인테리어 디자인이 갖는 디테일들, 그러니까 룰렛 테이블을 빙 두르고 있는 유광의 금속 레일 같은 것들은 베이컨의 그림에 반영되기도 했다. 베이컨은 지중해 너머로 석양이 지는 광경을 바라볼 때 느껴지는 상실감을 사랑했고, 그보다 더더욱 사랑했던 것은 승부에서 이기는 것이었다. 베이컨은 말했다. "당신은 도박의 어마어마한 마력을 절대 이해 못할 겁니다. 돈이 절실히 필요할 때 결국 그것을 도박에서 따낸 상황에 처해보지 않았다면 말입니다."

프로이트는 굳이 베이컨의 영향이 아니더라도 도박에 빠져들 만한 사람이

었다. 프로이트는 원래 위험스러운 것에 매료되는 사람이었고, 이에 대해 그의 오랜 친구는 이렇게 기록했다. "그는 위험을 자초했고 스스로 고안한 방식으로 운명에 맞섰다." 한번은 창유리로 만든 넓은 탁자를 작업실에 갖다 놓고선, 그 위에 계속 무거운 걸 올려서 언제쯤이면 탁자 유리가 산산조각 날까 궁금해한 적도 있었다. 또한 프로이트는 일찌감치 본격적으로 도박에 돌입했다. 전쟁이 있었던 시기 동안 그는 말했다. "난 아주 거친 사람들이 모여 있는 지하 도박장에 들락거리곤 했습니다. 그러다 가진 돈을 전부 잃을 때면—이건 자주 있는 일이었습니다. 전 참을성이 너무 부족했으니까요. 물론 그림 작업을 할 때는 다릅니다. 참을성이란 게 그다지 의미가 없는 일이죠.— 이렇게 생각했어요. '좋았어! 이제 다시 일하러 갈 수 있겠군.' 도박판에서는 계속 돈을 잃다가도 자리를 뜨려고 하면 또 땁니다. 그렇게 계속하다가 또 잃죠. 일고여덟 시간씩 지하실에 처박혀 있었던 적도 있었습니다. 그런 건 정말 싫었기에 보통은 금방 잃고 자리를 떴고, 가끔 일찍 돈을 따기라도 한 날에는 필사적으로 뛰쳐나왔죠."

프로이트에게 도박은 본능적인 스릴이었다. 어쩌면 그것은 삶에서 무엇이 중요한지 이야기하는 전통적 관념을 무시하려는 표현이었을 수도 있다. 그럼에도 그것은 프로이트가 가진 삶의 방식이 아니었고, 삶의 철학은 더더욱 아니었다. 그러나 베이컨은 반대였다. 어쩌면 도박을 향한 보다 극단적이고 극적인 그의 성향이 프로이트를 현혹시켰는지도 모른다. 베이컨이 그의 습관을 설명할 때 사용했던 아름다운 수사법처럼 말이다. 위험 부담에 대한 강조, 즉흥적으로 누더기 천을 휘두르거나 손으로 마구 문질러 칠하는 데 모든 것을 걸겠다는 의지, 악몽과 재앙의 마술, 창조하는 만큼 파괴하는 경향. 이러한 것들은 베이컨이 하는 작업 방식의 전형적인 예로, 프로이트의 표현에 따르면 "베이컨이 삶에 대해 느끼는 방식과 밀접히 연

관되어" 있었다.

그 모든 것들은 프로이트가 작업하는 까다로운 방식과 거의 아무런 공통점도 없었다. 베이컨의 접근법은 도박하는 사람의 사고방식에 뿌리를 두고 있었다. "지나치다 싶을 정도로 빠져들어야만 원하는 바를 이룰 수 있다."라고 그는 표현했다. 사실 그는 작품을 만드는 자신의 방식을 여러 측면에서 과장했다. 베이컨은 자신의 작품, 특히 1940~1950년대의 것들에 실제로 많은 수고를 들였지만 그 방식은 인내하고 집중하며 철저히 관찰하는 프로이트의 방식과 여전히, 또 완전히 달랐다. 프로이트는 관찰된 선과 양식화한 음영을 천천히 누적하는 방식이었다. 그가 초상화 하나를 붙들고 몇 주 혹은 몇 달을 보냈던 반면, 베이컨은 이 시기에 완성된 이미지들이 마치 슬라이드가 하나씩 돌아가듯 머릿속에 떠올랐다고 말했다.

20세기 중반, 베이컨은 가장 왕성하고 혁신적인 시기에 진입했다. 당시 그를 지켜보던 사람들의 눈에 그는 뭐든 생산해낼 능력이 있는 것 같았다. 그는 최초의 대중적 성공을 만끽하며 갤러리와 비평가, 동료 화가들의 관심을 받고 있었다. 그는 흐릿하고 회색빛 띤 머리들을 그리기 시작했다. 배경에는 그와 대조적으로 낯설고 양가적인 공간을 떠올리게 하는 수직 줄무늬가 그려졌다. 이 음산한 줄무늬는 드가―프로이트와 베이컨 두 사람이 모두 존경한 화가다―가 후기 파스텔화에서 해칭으로 음영을 넣은 배경, 그리고 히틀러가 뉘른베르크 집회에서 사용했던 수직 서치라이트를 떠올리게 했다. 베이컨의 작품은 요동치는 불협화음의 암시로 가득 차 있었다.

그러다 베이컨은 디에고 벨라스케스로부터 영감을 받아 그의 유명한 작품인 교황 이노센트 10세의 초상화를 변주하는 그림을 그렸다. 베이컨 스스로 밝힌 포부는 "벨라스케스처럼 그리되 하마의 피부 같은 질감을 살

리는” 것이었다. 베이컨은 쩍 벌린 입, 비명, 으르렁거림에 강하게 사로잡
혔다. 인간이기도 하고 동물이기도 한 모습이다(그는 둘에 별 차이가 없다고 봤
다). 그리고 그는 계속해서 이러한 모티프들로 되돌아갔다. “당신은 어떨지
모르겠는데, 난 저 입에서 나오는 반짝임과 색이 맘에 들어.” 훗날 베이컨은
친구이자 예술 비평가 데이비드 실베스터David Sylvester에게 말했다. “말하자
면 모네가 석양을 그리는 것처럼 나도 늘 저 입을 그릴 수 있길 바랐다네.”

　더 많은 관심을 받기 시작한 프로이트도 파리의 고위층 인물들과 어
울렸다. 그는 디에고 자코메티Diego Giacometti와 친밀해지면서 그의 형제인 조
각가 알베르토 자코메티Alberto Giacometti와 오랜 시간 대화를 나눴다(알베르토
자코메티가 프로이트를 그린 두 점의 그림이 있었으나 지금은 유실되었다). 프로이트는
피카소, 발튀스Balthus, 마리 로르 드노아이유Marie-Laure de Noailles―살바도르 달
리Salvador Dali, 만 레이, 장 콕토의 후원자이자 친구였다―, 시인이고 댄서이
자 극작가인 보리스 코치노Boris Kochno, 코치노의 연인이자 협력자였던 크리
스티앙 베라르Christian Bérard―프로이트는 몰리에르 연극 리허설 도중 쓰러진
베라르가 죽음을 맞이하기 6주 전 그의 초상화를 그린 바 있는데, 무력함을
다룬 역작이다―같은 인물들과 어울리곤 했다.

　이 모든 관계는 피터 왓슨의 소개 덕분에 형성되었다. 물론 그의 명성
과 외모, 놀라운 매너의 덕도 있었다. 런던으로 돌아간 프로이트는 사람들
에게 최면을 일으키는 듯한 영향을 끼쳤다. 이 기간 동안 프로이트가 어떻
게 살았는지에 대해 존 러셀은 다음과 같이 회상했다. “프로이트는 상황에
따른 감정적 문제가 완벽히 최소화된, (…) 무법적이라기보다는 법이 증발
되어버린 상태로 지냈습니다. 그는 일반적인 규칙은 적용할 수 없는 것처
럼 묵살하고, 어떤 상황이 주어지든 그것에 대해 미처 알지 못했던 것처럼
반응하는 사람이었어요.”

▍훼손하는 행위로서의 초상화

이 시기에 프로이트는 여전히 죽은 것들을 화폭에 담고 있었다. 1950년에는 죽은 원숭이를, 1년 뒤에는 먹물을 줄줄 흘리며 죽은 오징어를 가시 돋친 성게와 나란히, 이듬해에는 화려한 볏이 달린 수탉 머리를 그렸다. 하지만 언젠가부터는 살아 숨 쉬는 대상을 그려보고자 하는 마음이 점차 그를 잡아끌었다. 1951년, 예술위원회로부터 대형 사각 캔버스를 제공받은 프로이트는 지금까지 최고의 야심작이라 평가받는 〈패딩턴의 실내Interior in Paddington〉를 그려냈다. 오랜 친구 해리 다이아몬드Harry Diamond의 전신을 담은 이 초상화에서 다이아몬드는 안경을 쓰고 안 어울리는 트렌치코트를 입은 채 싸구려 레드카펫 위에 서 있다. 한 손에는 담배를 쥐고 다른 한 손은 꼭 쥔 모습인데, 그 주먹은 마치 키티의 부은 눈이 그랬듯 그림 전체에 강한 경각심을 일으킨다. 하나하나 세세히 관찰된 디테일—주름진 싸구려 카펫, 말라가는 야자나무 잎들, 풀린 신발 끈—이 위협적 분위기가 넘쳐나는 하나의 순간 안에 담겨 있다. 그 효과는 앵그르의 초상화, 특히 〈무슈 드노르뱅Monsieur de Norvins〉〈무슈 베르탱Monsieur Bertin〉이 드러내는, 금방이라도 폭발할 듯한 긴장감—늘 그 공간이 무너져버릴 듯한 격렬함이 터져나오는 정점—과 매우 비슷했다. 같은 해에 허버트 리드(Herbert Read, 영국의 시인이자 예술 비평가_옮긴이)는 프로이트에게 '실존주의의 앵그르the Ingres of Existentialism'라는 호칭을 붙였다.

〈패딩턴의 실내〉는 프로이트가 최초로 그린 대형 스튜디오 작품으로, 강렬한 작은 초상화에서 보다 규모가 큰 작품으로 전환하고자 결연히 시도했던 것의 첫 결과물이었다.

1951년, 베이컨의 세계는 곤두박질쳤다. 몬테카를로에서 도박하러

외출해 있는 사이에 사랑하는 내니 라이트풋이 사망한 것이다. 죄책감과 혼란에 빠진 그는 극단적인 반응으로 사람들을 놀라게 만들었다.

"프랜시스 베이컨은 마치 죽고 싶은 사람처럼 보였습니다." 위셔트가 기억했다. 베이컨은 오랫동안 이어온 에릭 홀과의 관계를 끊고, 아직 계약 기간이 남은 크롬웰 플레이스의 스튜디오도 다른 화가에게 매도한 뒤 이후 4년간 주로 떠돌이 생활을 했다. 그러다 잠시 조니 민튼Johnny Minton과 집 한 채를 나눠 썼다. 1951년부터 1955년 사이에만 베이컨은 최소 여덟 곳을 전전하며 살았다.

이 시기의 초반인 1951년, 프로이트와 베이컨 사이에는 작지만 매우 흥미로운 교류가 있었다. 그들은 상대를 그려주는 작업에 처음으로 도전했는데, 이는 새로운 것을 시도하게끔 서로를 자극하는 계기가 되었다. 즉각적인 결과가 신통치 않아 낙담까지 했지만, 그래도 이 교류를 거치며 친밀함을 얻은 둘 사이에선 잠재해 있던 승부욕이 고개를 들었다. 이로써 두 사람은 앞으로 나아가는 새로운 길을 열었다.

유명 화가가 베이컨이 취한 것과 같은 포즈의 동료 화가를 그린 경우는 이제껏 없었다고 봐도 될 것이다. 프로이트가 1951년에 베이컨을 빠르게 스케치한 작품 세 점을 두고 하는 말이다. 그림 속 베이컨은 옷깃이 달린 셔츠를 풀어헤쳐 입고 두 손은 기묘하게 등 뒤로 돌렸으며 엉덩이는 앞쪽으로 뺀 모습이다. 잠그지 않은 도발적인 상태의 바지는 속옷이 슬쩍 보이며 연약한 배꼽이 드러나도록 허리선 아래로 접혀 내려져 있다[참고 3].

프로이트에 따르면 베이컨은 스스로 그 포즈를 택했고 이렇게 말했다 한다. "이걸 꼭 해봐야 한다고 생각하네. 나는 여기 아래가 꽤 중요하다고 생각하거든." 그림 모델들에게 이런저런 지시를 하는 편이 절대 아니었

던 프로이트는 그저 가장 자연스럽거나 편안한 자세를 취하도록 했다. 하지만 그래도 다소 외향적인 모델의 경우에는 그때그때의 다양한 기분에 따라 자세를 취하도록 두기를 즐겼다. 예컨대 그가 1990년대에 오스트레일리아의 퍼포먼스 아티스트 레 보워리Leigh Bowery를 그린 그림들에선 흔히 예상하기 힘든 여러 자세를 취한 보워리를 볼 수 있는데, 그중에는 프로이트의 스튜디오 마룻바닥에 누운 자세도 있다. 이 그림에서 보워리는 미술용 천 더미에 기대어 누운 채 다리 한쪽은 침대 위에 올린 모습이고, 허벅지 사이로는 커다란 성기가 덜렁대고 있다(보워리는 외향적이고 매너가 좋으며 확실히 별난 사람이었는데, 아마 훗날 프로이트의 삶 여러 면에서 베이컨을 대신한 존재였을 것이다).

프로이트가 베이컨을 그린 세 점의 스케치를 보면 평소 그의 드로잉 방식과는 다르게 그린 것처럼 느껴진다. 이 스케치들에선 몇몇 유사한 점

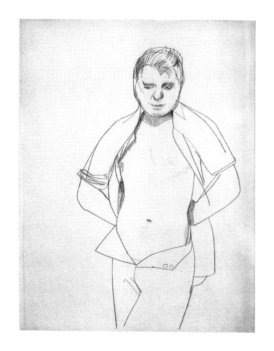

[참고 3]
루치안 프로이트, 〈프랜시스 베이컨 연구(Study of Francis Bacon)〉, 1951.
Private collection. Copyright Lucian Freud / Lucian Freud Archive / Bridgeman Art Library.

이 보인다. 가장 눈에 띄는 것은 프로이트가 스케치들을 단번에 슥 그렸다는 점, 그러면서도 베이컨의 양 옆구리는 자세히 표현하려 했다는 점이다. 그렇게 완성된 스케치는 썩 정확하지 못하다. 선들은 너무 부드러운 곡선이고, 베이컨의 몸통은 비정상적이게 호리호리하다. 두 눈은 스케치 한 점에서만 드러났는데, 반쯤 감은 데다 실제와는 상당히 다르게 유순한 눈빛이다. 또 입은 일자 모양으로 밋밋하다. 프로이트는 긴장을 풀고 베이컨이라는 화가 특유의 퇴폐적 에너지에 집중하며 보다 은근히 내밀한 것에 도달하는 길을 더듬더듬 찾아가고 있는 자신을 깨달았다. 이런 종류의 것은 그의 강점이 아니었지만, 무언가를 새로이 시도하고자 한다는 것—친구에게 옷을 입히고 어떻게 해야 잘 맞을지 살펴보는 것—자체가 바로 베이컨이 프로이트를 장악하기 시작했음을 의미했다. 더불어 이 그림은 섹슈얼하고 예술적이며 사람들 간의 관계성이 맞부딪치는, 아주 흥미로운 미시적 상태를 만들어낸다.

당시 베이컨과 민튼의 아파트 바로 아랫집에 살았던 데이비드 실베스터에 따르면 프로이트는 명백히 베이컨에게 푹 빠져 있었다고 한다. 이 점에 대해 실베스터는 민감한 반응을 보일 수밖에 없었다. 그 이유는 실베스터 자신도 인정했듯 그 역시 베이컨에게 반해 있었기 때문이다. "우리 둘 모두는 베이컨의 한결같은 그 옷차림을 따라 했습니다. 새빌 거리에서 맞춘, 무늬 없이 어두운 회색의 모직 재질의 더블 버튼 양복과 함께 무늬 없는 셔츠와 무늬 없는 어두운 색 넥타이 차림에 갈색 스웨이드 구두를 신었죠."

　　바지를 열어젖힌 자신을 프로이트가 그린 덕에 대담해져서인지는 몰라도, 베이컨 역시 프로이트에게 자신의 스튜디오에서 포즈를 취해달라고 부탁했다. 그 결과로 탄생한 그림은 베이컨의 전 작품 내에서 최초로 명명

된 초상화가 되었다. 이 이유만으로 그 중요성은 엄청나다. 초상화는 베이컨의 원숙기 작품들의 핵심이기 때문이다. 베이컨의 명성이 절정에 다다랐던 1960년대 중반부터 그의 작품 절대 다수는 소수의 친밀한 친구들을 그린 초상화였다. 프로이트가 이미 그러했으며 그 이후로도 쭉 그러했듯이 말이다.

이는 프로이트의 작법이 베이컨에게 영향을 끼치기 시작했다는 징후였을까? 베이컨이 프로이트에게 영향력을 끼치고 있다는 사실이 분명했던 것처럼 말이다. 하지만 프로이트의 영향력이 베이컨에게 미쳤다는 증거를 찾기란 그 반대의 경우를 밝혀내는 것만큼 간단한 일이 아니었다. 베이컨은 이미 프로이트보다 수십 년 전부터 유명했던 인물이기 때문이었다. 프로이트는 베이컨이 자신에게 끼친 영향을 공공연히 밝혔다. 하지만 베이컨은 자신만의 역사를 쌓아올리길 열망했고 벨라스케스, 앵그르, 카임 수틴Chaïm Soutine, 반 고흐, 피카소 등 그가 롤모델로 삼은 이들은 전적으로 영국이 아닌 유럽 본토의 인물이었다. 이런 그였으니 지방 출신의 어린 후배가 가진 영향력을 인정할 이유가 없었다. 결과적으로 훗날 두 사람 사이는 틀어지기도 했거니와, 어쨌든 당시만 해도 프로이트는 국제 비평가들이나 미술사가들 사이에 그다지 깊은 인상을 남긴 인물은 아니었다. 하지만 프로이트는 일단 자신을 아는 거의 모든 사람들에게 깊은 영향력을 미치는 인물이었다. 그는 반체제적이며 비도덕적이고 이기적이었지만 그럼에도 상대의 마음을 친밀하게 사로잡는 재주가 있었다. "동료로서 그와 함께 있으면 마치 손가락을 전기 소켓에 붙인 채 30분간 전국의 송전망에 연결되어 있는 것 같았어요." 몇 년 후 프로이트의 그림 모델이 되어준 액자 제작가 루이즈 리델Louise Liddell의 말이다. 그리고 베이컨 또한 프로이트의 영향력에서 자유롭지 못했다.

그는 훗날 이렇게 말했다. "젊었을 때 나는 극단적인 그림 주제를 원했지만 나이가 들고 나서야 깨달았다. 내가 원했던 모든 주제는 바로 나 자신의 삶 속에 있다는 걸." 베이컨이 이런 깨달음에 도달하도록 도운 사람이 다름 아닌 프로이트였을지도 모른다. 친밀함 내의 무질서가 지닌 가능성을 찾아내는 데 능한 인물이었으니 말이다. 확실히 그 이후부터 베이컨의 초점은 소규모의 친밀한 지인들을 반복적으로 묘사하는 데 맞춰졌는데, 이는 베이컨이 바로 그 젊은이의 영향력을 받았기 때문임을 강하게 암시한다.

베이컨의 초상화들 중 최초로 이름이 붙여진 이 초상화와 관련해선 뜻밖의 사실이 있었다. 프로이트가 베이컨의 스튜디오에 도착했을 때 이젤 위

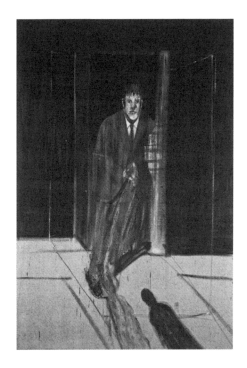

[참고 4]
프랜시스 베이컨, 〈루치안 프로이트의 초상 (Portrait of Lucian Freud)〉, 1951, 캔버스에 유채.
Whitworth Art Gallery, The University of Manchester, UK / Bridgeman Images.
© The Estate of Francis Bacon. All rights reserved / Artists Rights Society (ARS), New York / DACS, London.

엔 이미 그를 그린 그림이 놓여 있었고, 심지어 작업도 거의 끝난 상태였다는 점이다. 그림 속에서 전신을 드러낸 인물은 회색 양복을 입고 벽을 연상시키는 흐릿한 형체에 몸을 기대고 있다[참고 4]. 프레임 아래쪽에는 마치 휴일 모습을 담은 스냅샷 안에 사진 찍은 이의 그림자가 비친 것 같은, 납작하고 검은 형체가 들어서 있다. 명목상으론 프로이트인 그림 속 인물은 팔과 발이 얼버무리듯 그려져 있다(관절을 뚜렷하게 표현하는 건 절대 베이컨의 특기가 아니었다). 또한 핀처럼 생긴 눈과 밋밋하고 두툼한 턱은 전혀 프로이트와 닮지 않았다.

결국 베이컨은 프로이트의 모습이 아니라 그를 대신하는 시각적 트리거를 써서 그림을 그렸던 것으로 밝혀졌다. 공교롭게도 그것은 젊은 프란츠 카프카Franz Kafka의 사진으로, 막스 브로트Max Brod가 집필한 카프카 전기 초판의 속표지에 쓰인 것이었다. 카프카가 프로이트와 어떻게 연관된 것인지를 알아내기란 불가능한데, 아마도 그게 요점은 아닐 것이다. 문제는 이것이 무의식적이고 거의 무작위적인 연상 작용이었다는 점이다.

초상화 자체는 전혀 특별할 게 없었다. 훗날 베이컨이 작품의 대상에게 가했던 엄청난 왜곡과 격렬한 훼손, 스스로 "사실의 잔혹성"이라 칭한 것을 담아내고자 했던 시도는 이 초상화에서 거의 찾아볼 수 없다. 중요한 것은 대상을 향한 베이컨의 태도에서 그대로 드러났다. 그 태도는 어쨌든 지금으로선 완벽히 프로이트의 태도와 상충되는 것이었다.

베이컨은 자신이 "어떤 한 사람의 파동"이라 부르던 지점을 포착해내는 데 관심이 많았고 이러한 생각은 명백히 프로이트에게 영향을 끼쳤다. 훗날 프로이트는 사람들이 공간 안에서 만들어내는 인상에 관해, 또 그림의 대상이 되는 사람들만큼 그들을 둘러싼 공기도 그려내려 했던 욕망에 관해 말했다. "사람이 발산하는 오라aura는 육체 못지않은 그 사람의 일

부다." 하지만 베이컨은 자기 스튜디오 내에 있는 그림 모델의 존재가 본인에게 방해가 된다는 사실을 공개적으로 밝히기도 했다. 혼자 그림을 그리는 편을 좋아했던 그는 나중에 실베스터에게 이렇게 말했다. "그저 나만의 신경증적인 문제일 수도 있겠지만, 난 실제로 그림 모델들을 눈앞에 앉혀두기보다는 그들에 관한 기억과 사진을 바탕으로 작업할 때 오히려 덜 제약을 느낀다네."

여러 해 동안 베이컨은 이렇게 자신이 선호하는 방식을 설명해줄 다양한, 또 매력적인 방법들을 매번 찾아냈다. 언젠가 실베스터가 베이컨에게 작업의 과정이 곧 "회상의 과정에 가까운" 것인지 묻자 그는 그 말에 열렬히 동의했다.

"바로 그거라네. 그런 식의 방법은 없는 것을 지어내는 것이라서, 눈앞에 모델이 있으면 오히려 그 조작이 떠오르는 것을 방해하지." 그는 모델을 두고 그리는 것이 제약이 되는 이유에 대해 이렇게 말했다. "내가 좋아하는 모델들 앞에선 그림 속 그들의 모습을 훼손하는 작업을 연습하고 싶지 않기 때문이지. 혼자 작업하는 편이 나는 좋다네. 그래야 그들에 관한 사실을 더 명확히 기록할 수 있으니까."

베이컨이 작품 내에서 "훼손"을 가하려 했던 그 충동의 원천은 무엇이었을까? 어떤 명확한 답을 내놓기란 무리일 것이다. 그러나 그 그림들만 봐도 전통적 초상화의 관습을 비트는 베이컨의 방식(사진의 전류 차단기에서 영향을 받은)이 깊은 양가감정을 전달한다는 사실은 분명히 알 수 있다. 이때의 양가감정은 단순히 뒤섞인—희석의 의미가 들어간—감정만이 아니라 보다 적극적인 의미의 대립된 감정으로, 베이컨이 우정과 사랑 자체를 바라보는 관점의 핵심이었다. 베이컨은 실제의 우정이란 "두 사람이 서로를 갈기갈기 찢을 수 있는 상황"이라고 말한 적 있다. 데이비드 실베스터가 언

급한 대로, 베이컨의 매혹적인 붓자국과 거친 붓놀림은 '애무이자 구타'와 다름없었다. 1960년대에 있었던 실베스터와의 대화에서 베이컨은 오스카 와일드Oscar Wilde의 유명한 어구를 입에 올리기도 했다. "사람들은 자신이 사랑하는 것을 죽인다." 이는 그 자체로 드가가 쓴 일기 내용의 또 다른 버전일 따름이었다. "당신이 가장 사랑하는 이들은 당신이 가장 미워할 수 있는 이들이다."

베이컨과 프로이트와의 관계라는 맥락에서 본다면 '훼손하는 행위로서의 초상화'라는 개념은 독특하며 지속적인 관련성을 지닌다. 베이컨은 수십 년에 걸쳐 줄곧 프로이트의 이미지를 그려왔기 때문이다. 경매업체 본햄스Bonhams의 현대 아프리카 미술 디렉터인 자일스 페피아트Giles Peppiatt의 말대로, 모든 초상화에서 두드러지는 게 있다면 그건 바로 프로이트의 "비범한 회복력과 에너지"다.

"베이컨이 좋아한 남성 모델 여러 명은 (…) 맹렬한 그의 붓질 앞에 금방이라도 굴복하는 것 같았지만 프로이트는 늘 그렇게 최악을 견뎌내는 듯 보인다. 그는 그림의 공격을 받으면서도 분연히 떨치고 일어난다. 멍하고 혼란스럽지만 굴하지 않는 것이다."

베이컨이 그림 작업에 활용했던 사진은 인물 사진만이 아니었다. 보다 중요한 원천은 동물의 사진, 혹은 외설적인 영화의 스틸 사진, 거장의 작품을 유린하는 복제화, 의학서적에 등장하는 상처의 이미지, 스톱모션 사진의 선구자였던 에드워드 머이브리지의 연속 사진이었을 것이다. 또한 이미 존재하는 사진들만 사용했던 것도 아니어서, 베이컨은 그림의 대상이 될 만한 것들의 사진을 동료이자 술친구였던 존 디킨John Deakin에게 의뢰하기도 했다. 디킨은 화가로선 실패한 사람이었지만 카메라 뒤에서는 놀라울 정

도로 유능했다. 디킨이 1950년대 소호의 사람들을 찍은 초상 사진들은 그가 세상을 뜬 뒤 침대 밑에서 발견되었다. 비록 찢기고 너덜거렸으며 원판을 확인할 수도 없었지만 그 사진들 중 다수는 이후 명작으로 남았다. 그의 친구 대니얼 파슨은 그 사진들이 "진짜 예술가가 찍은 교도소 머그샷(범인 식별용 사진_옮긴이)" 같은 충격을 주었다고 말했다. "순간 흠칫하게 만드는, 얼굴을 바짝 클로즈업한 이 야수적인 초상 사진들에는 잡티 하나하나까지 모두 도드라져 있다."

디킨은 친하게 지내는 사람들도 있었지만 한편으로 널리 미움받는 인물이기도 했다. 초현실주의자이자 재즈 마니아였던 조지 멜리George Melly 는 디킨에 관해 인상적인 표현을 남겼다. "독창적인 악의와 무자비한 악랄함을 지닌 덩치 작고 포악한 술고래로, 그 자신의 독기에 질식하지 않았다는 게 놀랍다."

하지만 베이컨은 디킨의 그 악의에 이끌렸다. 여러 해 동안 디킨은 베이컨의 요청에 따라 40장 이상의 초상 사진을 찍었다. 베이컨은 사진들과 우연히 무작위로 마주친다는 심리적 효과를 내기 위해 그것들을 죄다 찢었다. 그런 뒤 지저분하고 페인트로 얼룩진 스튜디오 바닥에 놓인 그물망 안에 그 사진들을 마치 낙엽처럼 깔아놓고선 작업하기를 즐겼다.

또 다른 수많은 현대 화가들이 그렇듯 베이컨도 자신이 '사실주의의 거짓말'을 간파했다고 확신했다. 19세기 후반 마네와 드가가 고안한 세련된 도시의 사실주의도 거기에 포함되었다. 진실을 전하는 데 무관심한 가식, 외양만을 맹종하며 그것에 충실한 태도 등 사실주의적 요소들이 갖는 가치는 보다 극단적이고 분열된 환경의 20세기 들어 모호해졌다고 베이컨은 믿었다. 전통적 초상화는 거의가 움직임을 전달할 수 없었고 심리적 감각 전

반이나 도덕성의 의미, 허무에 대한 두려움, 당대의 역사로 인한 악몽 등에 관해서라면 더더욱 그랬다. 베이컨은 이 모든 것들이 현대적 삶의 조건이 갖는 본질이라 여겼으며, 따라서 외양보다도 더욱 '사실적'이라고 보았다. 이것들을 어떻게 전달할 수 있을까 하는 문제는 베이컨을 강하게 사로잡았다. 일정 부분 피카소와 마티스, 초현실주의자들로부터 영감을 얻은 그는 더 뛰어난 진실의 감각을 불러일으키기 위한 노력으로서 '이미지를 왜곡시키는 방식'에 관해 이야기했다. 베이컨은 프로이트처럼 몇 시간, 며칠, 몇 달이고 공들여 관찰하는 것보다는 매복했다가 공격한다는 개념을 좋아했다. 러셀은 베이컨이 "첫눈에 느끼는 전통적 의미의 '유사성'은 배제하는 듯, 결국 나중의 단계에서 느닷없이 사로잡히는 방식으로 덫에 미끼 놓기"를 원했다고 기록했다.

"말해보게." 베이컨은 훗날 실베스터에게 물었다. "오늘날 누가 이미지에 깊은 훼손을 가하지 않고서 뭔가를 기록해 우리에게 사실을 전달할 수 있을 것 같나?"

어쩌면 프로이트는 이 같은 이야기에 영향을 받았을 수도 있다. 하지만 그렇다 해도 여전히 그는 외양적 요소에 몰두했다. 베이컨과 반대로 그는 외양이 진실과 연결되어 있다고 계속해서 굳게 믿었기 때문이다. 혹은 적어도 한 공간 안에 있는 화가와 모델, 손과 눈, 감정과 본능 등 함께 작용하는 모든 것들을 최대한 충실하게 기록하려는 노력은 그 자체로 진실을 전달한다는 게 그의 생각이었다. 프로이트가 너무나도 압도적일 수 있는 베이컨의 영향력에 맹렬히 저항했던 부분은 바로 이러한 사진의 활용, 즉 모델의 존재 여부에 관한 문제였다.

프로이트에게 있어 성공적인 그림이란 언제나 현재 진행 중인 관계의 기록이었다. 그가 나중에 언급한 바에 따르면 그것은 일종의 거래였다. 몇

달씩, 심지어 몇 년씩 지속되는 기간이 길수록 관계는 더욱 끈끈해진다. 궁극적으로 그 관계는 물론 화가에 의해 통제되지만, 진행 과정에서 두 사람 사이에는 우월과 순종의 역학 관계가 형성될 수밖에 없다("사진을 놓고 그림을 그리면, 모델을 상관 않고 함부로 그릴 수 있게 되고 모델 때문에 생기는 긴장감도 그림에 반영되지 않는다."라고 프로이트는 말했다). 모델을 두고 그림을 그리는 과정과 관련해 프로이트에게 중요했던 것은 "양쪽이 거래하는 과정에서 개입될 수 있는 감정들의 정도"였다. "그 범위가 사진의 경우에 아주 좁다면, 그림에서는 무제한이다."

프로이트는 나중에야 이러한 본능들을 분명히 설명할 수 있게 되었지만, 그것들은 이미 그가 가진 창의적 신념의 핵심에 자리하고 있었다. 그가 수년간 고수했던 통찰들이자 결코 양보할 수 없는 통찰이었다는 뜻이다. 하지만 그는 그러한 사고에 근거한 작화 방식 안에서 한계를 느꼈다. 프로이트는 그 한계를 극복할 열쇠가 베이컨의 급진적 접근 방식에 있을지도 모른다는 걸 알아챘는데, 그 깨달음이 상당히 도움 되는 것이었음은 훗날 드러났다.

프로이트가 그 유명한 작은 초상화를 그리기 위해 베이컨을 모델로 앉게 했을 때는 베이컨이 즐기던 소호의 생선 요리점 휠러스에 그 완성작을 걸어둘 생각—아마 이런 생각에서 그는 작품을 팔게 되었던 것 같다—이었다. 프로이트는 2011년 죽음을 앞두고 그해를 떠올렸다. 그는 "(베이컨을) 그저 미술 세계의 한 인물로서라기보다는 (⋯) 잘 모르겠지만 (⋯) 친구로서 그리고 싶었던 것 같습니다. 내가 사람들을 그리곤 했던 이유는 그들을 알고 싶어서였어요."

베이컨은 프로이트의 청에 기꺼이 응했다. 작업은 매일매일, 세 달에

걸쳐 이루어졌다. 나중에 프로이트가 인정했던 대로 "특별히 길지는" 않았던 기간이다. 원숙기에 그가 그린 초상화 작품들은 1년 이상 걸리기도 했으니 말이다. 프로이트가 생각하는 초상화란 대상을 천천히 끈기 있게 살피고, 실물과 똑같은 디테일을 꾸준히 축적해가며, 주변 공기와 분위기에 꼼꼼히 주의를 기울이는 것과 관계되어 있었다.

모델로서 포즈를 취하는 일이 기질적으로 맞지 않았던 베이컨에게 이는 시련과도 같았다. "난 오래 앉아 있는 걸 힘들어한다네." 베이컨은 실베스터에게 말했다. "편안한 의자에 앉을 수 있었던 적이 없었지. (⋯) 그 이유 중 하나는 평생 고혈압에 시달려왔기 때문이네. 사람들은 '긴장을 풀어요!'라고들 하는데 대체 그게 무슨 뜻인가? 난 근육의 긴장을 풀고 몸 전체를 편안히 한다는 게 무슨 말인지 이해할 수가 없네. 어떻게 그걸 하는지 모르니 말일세."(이러한 베이컨의 성향을 프로이트와 비교해보자면, 말년에 프로이트는 이렇게 말한 바 있다. "내가 생각하는 여가란 넘치는 시간을 제대로 쓰지 않고 그대로 흘려보내는 사치스러운 감정과 연결되는 개념이다.")

베이컨의 끓어오르는 변덕이야말로 프로이트가 그의 초상화에서 꼭 다루고자 했던 요소였다. 그것이야말로 이 초상화가 지닌 강렬한 힘의 원천이다. 하지만 세 달간 매일 몇 시간씩 모델이 된다는 건 화가에게든 모델에게든 쉬운 일일 리 없었다. 프로이트의 회상에 따르면 베이컨은 "모델 일과 관련하여 많은 불평을 했습니다. 그는 늘 무엇에 대해서든 투덜대곤 했죠. 단, 나에게 대놓고 불평하는 일은 절대 없었어요. 그의 불평을 난 그저 펍의 사람들로부터 전해 들었을 뿐이었죠." 사실 그림의 모델이 된다는 것은 그만큼 힘든 일이었다. 프로이트와 베이컨은 서로의 무릎이 닿을 정도로 바짝 붙어 앉았고, 프로이트는 작업 내내 무릎 위에 구리판을 올려뒀다. 이보다 더 흥분으로 가득 찬 상황은 상상하기 어려운데, 당시의 베이컨이

프로이트에게 어떤 의미였을지 생각해본다면 더욱 그러하다.

이 그림은 결국 완성되었지만 휠러스로 가는 일은 없었다. 1952년 말 이전에 테이트 미술관이 프로이트의 또 다른 초기 걸작인 키티의 초상화〈흰 개와 함께 있는 소녀Girl with a White Dog〉와 함께 이 작품을 구입했기 때문이다.

같은 해 말 베이컨을 찍은 디킨의 사진을 보면 디킨이 당시 프로이트가 그리고 있던 베이컨 초상화를 보았다는 걸 알 수 있다. 디킨은 프로이트의 그림에서처럼 베이컨의 머리를 클로즈업하고 똑같은 방식으로 얼굴 한쪽에 빛을 비춘 뒤 그의 사진을 찍었다. 사진과 그림 둘 다 같은 정도의 부분을 잘라냈는데, 다만 그림에선 베이컨의 머리칼까지 전부 담은 데 반해 사진에서는 그의 이마 선 바로 위에서 잘렸다는 것이 차이점이다.

디킨은 이렇게 말했다. "난 내가 찍은 프랜시스 베이컨의 사진이 대단히 마음에 듭니다. 아마도 내가 그를 많이 좋아하며 그의 기이하고 고통스러운 그림을 흠모하기 때문이겠죠. 베이컨은 특이한 사람입니다. 천성적으로는 놀랍도록 부드럽고 관대한데도 기이하게 잔인한 구석이 있어요. 특히 자기 친구들에게 말이죠. 난 그러한 그의 모순적 성격 밑바탕에 깔려 있을 두려움 같은 것을 이 초상 사진에서 포착해내려고 애썼습니다."

이 단어들의 조합은 프로이트가 만들어낸 것이 아니다. 그는 이렇게 노골적으로 말하는 사람이 아니니 말이다. 하지만 디킨의 이러한 생각은 거의 프로이트의 생각이라고 할 수 있다. 어쨌든 간에, 도난당한 베이컨 초상화가 "진짜 예술가가 찍은 교도소 머그샷"이 아니라면 무엇이겠는가?

베이컨의 동거인이었던 조니 민튼도 베이컨 초상화를 보았다. 초상화가 테이트 미술관으로 가기 전의 일이었다. 그 그림에 깊은 인상을 받은 민튼은 프로이트에게 자신의 초상화도 그려달라고 요청했다. 민튼은 긴 얼굴

형에 굵고 헝클어진 머리칼, 어둡고 고뇌하는 눈을 가졌고 베이컨과는 다소 성가신 관계에 있었다. 다재다능했던 민튼은 일찍부터 화가로서 주목을 받았고 탁월한 일러스트 실력도 인정받은 바 있었다. 영국의 요리 저술가인 엘리자베스 데이비드Elizabeth David가 최초로 출간한 요리책 두 권의 커버에서 민튼의 실력은 빛을 발했다. 그는 또한 영국왕립예술학교Royal College of Art의 존경받는 교사이기도 했다. 하지만 화가로서 가졌던 민튼의 명성은 베이컨이 차차 인기를 얻어가는 동안 이미 쇠락의 길을 걷고 있었다. 그는 자신에 대한 믿음이 약해졌고 질투로 비틀거렸다. 파슨은 이렇게 기록했다. "나는 민튼이 절망적인 심정으로 프랜시스의 상승세를 지켜보았을 것이라 확신한다."

프로이트는 강인하고 야망 있는 사람이었기 때문에 되도록 과한 시기심을 스스로 경계했다. 그는 베이컨을 정말 좋아하고 존경했기에 베이컨이 거둔 성공에 괴로워하지 않았다. 여기엔 베이컨보다 나이가 어렸다는 점도 한몫했다. 또 그는 베이컨과 민튼 사이의 역학 관계를 상당히 흥미롭게 지켜봤음이 분명했고, 그 과정에서 베이컨과의 관계에선 무엇을 피해야 하는지를 머릿속에 기억해두었을 것이다. 이 시점에서 프로이트가 민튼을 그린 것은, 아마 다른 무엇보다 이 상황을 좀 더 면밀히 지켜보기 위한 방법이었을 듯하다.

베이컨과 민튼은 둘 다 관심을 갈구하는 이들이었고, 세상의 이목을 끌기 위해 자신들이 서로 경쟁하고 있다는 걸 알고 있었다. 페피아트에 따르면 두 사람은 "(콜로니 룸의) 반대편 양 끝에서 각각 화제의 중심이 되어 환심을 샀고 사람들에게 술을 돌리거나 대체로 터무니없는 것들을 두고 경쟁했다." 그 와중에 베이컨이 민튼의 머리 위로 샴페인을 부으며 끝나는 날이 어쨌든 하루 이상은 되었다. 민튼은 자신의 상업적 성공과 물려받은 부가

부끄럽다는 듯 행동했다. "내 남은 재산을 다 써버립시다!" 소호에서 사람들에게 술을 돌릴 때면 민튼은 이렇게 대놓고 외치길 좋아했다.

프로이트가 그린 그림에서 민튼은 말처럼 긴 얼굴과 절망에 텅 빈 눈빛으로 묘사되었다. 베이컨과의 경쟁에서 밀려난 그는 점차 알코올 중독에 시달리고 정신적으로 피폐해지며 무너져갔다. 프로이트가 민튼의 초상화를 완성한 지 5년 만에 그는 자택에서 숨진 채 발견되었다. 수면제 한 무더기를 삼키고 난 뒤였다.

프로이트와 베이컨은 기묘하고도 의심할 여지 없이 혼란스러운 상황에 놓였다. 두 사람의 관계가 친밀감과 격정의 정점에 다다랐던 바로 그때, 각자 자기 삶에서 가장 중요하고 가장 불안정하며 가장 변화무쌍한 새로운 육체적 관계를 시작한 것이다. 1950년대 초부터 시작된 두 커플, 즉 프로이트와 캐롤라인 블랙우드 및 베이컨과 피터 레이시Peter Lacy의 관계는 두 예술가를 자기인식의 극단으로 몰아갔고 초창기에 나왔던 억측들이 다시 고개를 들며 자기파멸적이다 못해 자살 충동적 반응을 일으키는 상황으로 그들을 데려갔다.

전기 작가들이 아무리 그 정체를 파악하려 애써봤자 결국 애정 관계란 절대적으로 사적인 일이다. 그러나 누군가의 연애에는 그것을 유심히 관찰하는 사람, 따라다니며 거드는 사람, 그것에 관심을 보이며 끼어드는 구경꾼들이 반드시 따른다. 그리고 프로이트와 블랙우드 관계에 있어 베이컨이 그 주위를 맴도는 나쁜 천사 같은 역할을 맡았다면, 프로이트는 베이컨과 전직 전투조종사 피터 레이시의 관계에 직접적으로 개입하지 않고 거리를 둔 채 보다 신중하게 관찰했다.

▌침대에 있는 소녀

"캐롤라인은 루치안이 평생 최고로 사랑한 사람이었어요." 이 기간 동안 프로이트와의 친분을 간간이 유지했던 앤 던이 말했다. "그는 캐롤라인에게 너무나도 잘해줬어요. 매우 드문 일이었어요. 그는 우리 중 어느 누구도 사랑하지 않았으니까요. 프로이트는 그녀가 자길 사랑한다는 사실을 분명 알았을 거예요. 그건 대단한 일이었죠." 두 사람은 결혼 생활 4년까지 합하면 5년이라는 시간 동안 애정 관계를 이어갔지만, 훗날 프로이트는 자신이 캐롤라인의 속내를 제대로 헤아리지 못했다고 고백했다. "황당하게 들릴 수도 있겠지만, 전 캐롤라인을 정말 제대로 알지 못했습니다."

점점 더 강렬한 친밀감에 끊임없이 이끌리는 중에도 프로이트는 인간의 알려지지 않은 것, 알 수 없는 것을 소중히 여겼다. 그는 윌리엄 피버에게 이렇게 말했다. "아주 감동적인 것을 발견하면 오히려 그것에 대해 덜 알고 싶어집니다. 사랑에 빠지면 그 근원을 마주하고 싶지 않아지는 것과 마찬가지로 말이죠."

캐롤라인의 어머니는 기네스 양조장의 상속인 모린 기네스Maureen Guinness였고, 더퍼린 앤드 애바Dufferin and Ava의 네 번째 후작이었던 아버지는 1945년 미얀마에서 전사했다. 남편을 여읜 후작 부인이 기네스 양조장의 책임자 자리를 이어받은 것은 그녀의 딸이 프로이트와 사랑에 빠졌던 바로 그 시기의 일이다.

총명하고 수줍음 많으면서 말솜씨가 좋았던—그리고 결국 호평받는 작가가 된—블랙우드는 정치적 성향의 잡지 「픽처 포스트Picture Post」를 발행하는 헐튼 프레스Hulton Press에서 비서로 일하며 이따금씩 작가로 활동했다. 10대 시절의 블랙우드는 섬세하고 성격이 변덕스러웠다. 불가침 영역 같

은 명문가라는 허울 아래의 그녀에겐 위트 있는 말썽꾸러기 같은 면이 있었다. "사교적으론 편안하지 않은 면이 있었어요. 철부지 애송이 같은 면과 정숙함 모두를 지니고 있었죠." 그녀의 친구이자 잡지 에디터였던 앨런 로스Alan Ross의 말이다. "관습적이지 않고 독특하며 약간 소심했다고나 할까. (…) 대체로 사람들의 호감을 얻지 못하는 사람이었어요."

과장된 태도를 보이기 했지만 프로이트는 수줍음 많고 소심했는데, 그럼에도 청혼은 블랙우드가 아닌 그가 먼저 했다. 두 사람은 앤 로더미어Ann Rothermere가 주최한 격식 있는 무도회에서 처음 만났다. 1950년에 프로이트의 초상화 모델이 되기도 했었던 앤은 특권적이고 도발적인 삶을 살았던 인물이다. 첫 번째 남편이 1944년 전사하자 그녀는 2대 로더미어 자작이며 데일리 메일(Daily Mail, 영국의 타블로이드 신문사_옮긴이)의 소유주였던 에즈먼드 함스워스Esmond Harmsworth와 재혼했으나, 같은 시기에 오랫동안 이언 플레밍Ian Fleming과도 불륜 관계를 맺었다. 전쟁 시기에 해군정보부에서 활동했던 플레밍은 당시 증권 중개인으로 일하는 중이었고, 본인이 만들어낸 가상의 캐릭터 제임스 본드의 탄생을 목전에 두고 있었다. 1948년부터 앤은 매년 얼마간 자메이카에서 시간을 보냈다. 그녀는 극작가인 친구 노엘 카워드Noël Coward와 지낸다고 표면적으론 얘기했지만 사실상 거의 플레밍과 함께 살았다. 1951년에 둘의 관계가 에즈먼드에게 발각되자 앤은 결국 남편과 이혼한 뒤 이듬해 자메이카에서 플레밍과 재혼했다. 당시 앤은 플레밍과의 둘째 아이를 임신 중이었다(첫째 아이는 이미 1948년에 낳았다). 그 사이 그녀는 런던 중심부의 그린 파크 뒤편에 있는 워릭 하우스의 사교 모임 주최자로서도 자리를 잡았다. 전후 궁핍한 시대의 영향을 받지 않은 듯 보였던 앤은 귀족들이 프로이트와 베이컨을 비롯한 새로운 보헤미안 무리의 대표적 인물들과 어울릴 수 있는 화려한 파티를 열었다.

앤은 프로이트를 각별히 여겼다. 아내가 프로이트와 바람을 피울지도 모른다며 플레밍이 의심하는 것에도 앤은 개의치 않았다. 프로이트는 앤이 주최한 근사한 파티들 중 하나에 초대된 적이 있다고 기억했다. "그곳엔 왕족에 가까운 수많은 사람들이 있었고, 앤은 내게 '함께 춤추고 싶은 분을 찾을 수 있다면 좋겠네요.' 같은 말을 했어요. 그리고 별안간 내 눈에 들어온 한 사람이 있었는데, 그게 캐롤라인이었죠."

반세기도 더 지난 뒤 '블랙우드의 어떤 점이 눈길을 사로잡았느냐'는 질문을 받은 프로이트는 이렇게 답했다. "그녀는 모든 면에서 흥미로웠고 씻은 적 없는 듯 보이는 자신의 모습에도 전혀 개의치 않는 사람이었습니다. 그런데 누군가 그녀는 실제로도 씻지 않는다고 말해주더군요. 나는 그녀에게 다가가 춤을 추고 또 췄습니다."

그러다 1952년 초, 프로이트는 블랙우드가 근무하는 헐튼 프레스 사무실에 들르기 시작했다. 당시 그는 이미 키티와 결혼한 상태였음에도 로더미어는 은밀한 이 관계를 계속 부추겼다.

특권과 상실이 공존하는 긴장된 분위기에서 어린시절을 보냈으며 권태롭고 불안정한 상태에 있었던 블랙우드는 프로이트의 제멋대로인 태도에 쉽게 빠져들었다. 자기중심적인 면이 있었던 그녀는 타인의 기대에 무관심하거나 그와 반대되는 행동을 종종 적극적으로 하곤 했다. 거기에는 그들의 관계를 훼방하기 위해서라면 뭐든 했던 그녀의 어머니도 포함되어 있었다.

블랙우드는 프로이트에게 자신과 유사한 성격이 있음을 인정했다. "그녀는 루치안처럼 이국적이며 위험해 보이는 사람을 만나본 적이 없었다." 영국의 극작가 이반 모팻Ivan Moffatt과 블랙우드 사이에서 태어난 딸 이바나 로웰Ivana Lowell의 기록이다. 블랙우드는 프로이트를 이렇게 묘사했다.

"영화배우 같은 느낌은 아니더라도 아무튼 환상적이며 매우 똑똑하고 놀랍도록 멋지다. 무척 예의 바른 사람이었던 걸로 기억하며, 당시에는 아무에게도 없었던 구레나룻을 길게 길렀고 일부러 우스꽝스러운 바지를 입고 다녔다. 그는 사람들 사이에서 자신이 눈에 띄길 원했고 실제로 그랬다."

이때 프로이트가 발을 들인 세계는 새로운 곳이었다. 그는 블랙우드에게 깊이 빠져듦과 동시에 그녀의 주변 환경에 약간 주눅 들기도 했다. 언젠가 프로이트는 블랙우드와 그녀의 어머니를 동반해 얼스터로 사냥 여행을 떠났던 적이 있었다. 그때 함께한 다른 손님들 중에는 오스트레일리아 뉴사우스웨일스주에서 영국 총독 임기를 막 끝낸 뒤 북아일랜드의 총독 자리에 오른 웨이크허스트 경Lord Wakehurst은 물론 북아일랜드의 총리인 브룩보로 자작Viscount Brookeborough도 있었다. 이 여행에서 프로이트는 블랙우드의 여동생 퍼디타Perdita에게 이런 인상을 남겼다. "그는 너무 수줍어해 누구든 제대로 쳐다보지 못했고 고개를 숙인 채 흘깃거렸다."

프로이트는 예술가이자 보헤미안이었지만 한편으론 유대인이었다. 그의 성이 프로이트이긴 했으나, 유대인이란 사실은 당시 그가 막 옮겨간 상류층 사회에서 그리 유리한 점이 못 되었다. 관계 초기 시절, 한번은 블랙우드가 프로이트를 데리고 자기 어머니의 집에서 열리는 파티에 간 적 있었다. 윈스턴 처칠Winston Churchill의 아들 랜돌프Randolph는 파티장으로 들어서는 그들을 보고 소리쳤다. "지금 이 집이 빌어먹을 유대교 회당이 다 되도록 모린은 대체 뭐하고 앉아 있는 거야?" 블랙우드와 프로이트 커플은 그에 대응하지 않기로 했다. 그러나 나중에 다시 마주쳤을 때 프로이트는 주먹을 날려 랜돌프를 때려눕혔다.

프로이트와 블랙우드의 불륜 관계는 이내 더욱 타올랐다. 블랙우드의 어머

니는 자기 힘으로 할 수 있는 모든 걸 다해 그들의 관계를 훼방하려 했다. 파리로 도망친 두 사람은 센 거리의 낡은 호텔 라 루이지안에 머물렀는데, 이때 프로이트는 〈침대에 있는 소녀Girl in bed〉를 그렸다[도판 13]. 그해에 그린 캐롤라인의 아름다운 초상화들 가운데 하나였다. 또 다른 작품으로는 〈책 읽는 소녀Girl Reading〉가 있었는데, 두 작품 모두 예술가와 그림의 대상이 그보다 더 가까울 수 없음을 느끼게 한다. 〈책 읽는 소녀〉는 특히 그러했다. 블랙우드의 이마는 보라색으로 물들어 있는데, 이는 마치 프로이트가 열정적으로 바짝 다가가면서 생겨난 멍처럼 보인다.

"내가 제대로 작업할 수 있는 유일한 방법은 최대한 관찰하고 최대한 집중하는 것뿐이라고 생각했습니다." 훗날 프로이트가 회상했다. "그림의 대상을 면밀히 살펴봄으로써 뭔가를 얻어낼 수 있으리라 생각했습니다. 그렇게 작업해야 한다는 압박감 때문에 늘 온갖 눈병과 심한 두통에 시달렸죠." 만약 이 압박감이 계속되었다면, 그것은 그를 괴롭히고 앞으로 더 나아갈 수 있는 새로운 길을 찾아내도록 떠밀었을 것이다. 하지만 당시 중요했던 것은 젊은 프로이트가 가졌던 매너리즘이 강력한 새 해결책 속에 녹아버렸다는 점이다. 그 해결책이란 사랑의 친밀감이었다. 프로이트는 사랑에 빠졌고, 거의 집착에 가까운 모습을 보였다. 훗날 프로이트는 "사람에 대한 집착 그 이상"이었다고 기억했다. 캐롤라인에게 푹 빠진 그는 정신적으로나 감정적으로나 삶의 많은 부분을 소모하면서 작업이 어려워졌다. "다른 건 생각할 수도 없었죠."

두 사람은 비밀의 정원 혹은 단단히 걸어 잠근 호텔방 같은 곳에서 사랑을 나눴지만 다른 삶 속으로 흘러드는 것까지 막을 수는 없었다. 블랙우드는 가족으로부터의 돈이 끊겼고 프로이트 역시 자금이 떨어졌다. 호텔 숙박비를 더 이상 지불할 수 없음을 깨달은 두 사람은 마침내 작업을 다 마

친 〈책 읽는 소녀〉를 시릴 코널리와 그의 아내 바버라 스켈턴Barbara Skelton에게 판매하려 했다. 블랙우드의 선친 연배인 코널리는 프로이트의 초기 후원자 중 하나였는데, 나이 지긋한 이 남자는 블랙우드를 향한 연정을 드러낸 적 있었고 그 그림도 일종의 부적처럼 여기며 갖고 싶어 하는 듯했다. 결국 그는 아내의 반대를 무릅쓰고 그림을 구입했다. 그는 열병 같았던 자신의 감정을 아내에게 고백하기도 했다. 집요하고 불편했지만 어쨌든 결코 화답받지 못할 이 감정은 바버라와의 결혼 생활을 위태롭게 만들었고, 그녀는 남편을 떠나 출판 발행인이었던 조지 바이덴펠트George Weidenfeld에게 가 버렸다. 이러한 상황은 블랙우드와 프로이트에게 쌓이기 시작한 외부적 압박의 한 원인이 되기도 했다.

파리에서 일어난 당황스러운 사건 이후에 그러한 압박은 한층 더 증가했다. 프로이트가 훗날에도 몇 번씩 즐겨 이야기하곤 했던 일이 있다. 과거 여행 중에 피카소를 만난 적 있었던 프로이트는 그랑조귀스탱 거리에 있는 피카소의 작업실로 블랙우드를 데리고 갔다. "캐롤라인에겐 늘 손톱을 바짝 물어뜯는 버릇이 있었습니다." 피카소에게 블랙우드를 소개한 뒤의 일에 대해 프로이트는 이렇게 이야기했다. "피카소는 '당신 손톱에 그림을 좀 그려줄게요.'라고 하더군요. 그러더니 검은 잉크로 그녀의 손톱 위에 머리와 얼굴, 물건 따위를 그리고선 이렇게 말했습니다. '아파트 구경할래요?' 그의 작업실은 그랑조귀스탱 거리의 2층 이상 되는 건물에 있었습니다. 캐롤라인은 그 자리를 떠났다가 15분 혹은 20분 남짓 후에 돌아왔어요. 나중에 그녀에게 '무슨 일이 있었는지 말해봐.'라고 하자 이렇게 대답했습니다. '절대 말 못해.' 나도 다시는 묻지 않았어요."

미국의 작가이자 예술 비평가 마이클 키멜먼Michael Kimmelman과 가졌던

1955년의 인터뷰에서 블랙우드는 이 사건을 다르게 기억했다. 그녀는 애초에 접근해온 사람은 피카소였으며, 그가 한 중개인을 통해 그림을 보러 오라며 프로이트를 초대했다고 주장했다. 초대에 응한 프로이트는 블랙우드를 데리고 피카소의 작업실에 갔고, 잠시 후 피카소는 블랙우드에게 지붕 위의 비둘기들을 보러 가자고 청했다. 외부의 나선형 계단을 타고 올라가야 하는 곳이었다. "계단을 타고 빙빙 돌아 꼭대기까지 올라갔어요. 마침내 비둘기들이 사는 새장 앞에 다다랐고 주위에는 파리의 멋진 전망이 펼쳐져 있었죠. 최고의 전망이었어요. 그리고 도시 위의 그 좁고 좁은 공간에 서 있던 그때 피카소가 곧장 제게 달려든 거죠. 전 그저 두려웠어요. '내려가요. 내려가라고요.'라고 계속 말하자 그는 이렇게 얘기하더군요. '아니, 아니. 우리는 함께 파리의 지붕 위에 있는 거요.' 황당한 소리였죠. 제게 피카소는 그저 늙은 호색가에 지나지 않았어요. 그가 천재든 아니든."

블랙우드 본인의 기억은 일종의 희극적인 경악으로 굴절되었다. "만약 제가 받아들였다면 그때 우리가 해야 했던 건 무엇이었을까요?" 그녀는 궁금해했다. "그곳엔 사랑을 나눌 만한 공간이 없었어요. 그 온갖 비둘기들과 함께하면서 말이죠. 그리고 그가 얼마나 많은 사람들과 거기에 올라갔을지 생각해보세요. 그들이 그걸 해냈을까요? 엄밀히 따져본다면 그걸 대체 어떻게 했을까요?" 그녀는 덧붙여 말했다. "루치안은 갑작스런 전화 한 통을 받았어요. 피카소의 정부情婦였죠. 그녀는 루치안이 와서 자기를 그려줄 수 있는지 물어보더군요. 피카소의 질투를 유발하고 싶었던 거예요. 루치안은 아주 정중히 답했죠. 나중에는 그려드릴 수도 있겠지만 마침 지금은 한창 아내의 초상화를 그리고 있는 중이라 안 되겠다고 말이에요."(사실 당시 두 사람은 아직 결혼하지 않은 상태였다.)

문제의 그 그림은 〈침대에 있는 소녀〉였다.

▎사랑을 대하는 자세

프로이트가 막 서른이 된 즈음이었다. 그의 삶은 정서적 혼란에 휩싸였으며 그와 아주 가까운 사람들의 삶 역시 마찬가지였다. 키티는 그들의 두 번째 딸 애너벨을 임신했고 그해 말에 출산했지만 두 사람의 결혼 생활은 완전히 무너져버렸다. 〈흰 개와 함께 있는 소녀〉는 프로이트가 키티를 마지막으로 그린 초상화였다.

그리고 이제부터 프로이트는 마침내 자화상을 그리기 시작한다. 마치 엄청난 혼돈과 열정의 한복판에 서 있는 바로 그 사람과 똑바로 마주하고 싶기라도 하는 양 말이다. 그는 목탄으로 대강 스케치한 그림 위에 유화 물감을 칠하기 시작했고, 얼굴 안쪽에서부터 눈과 코, 입을 그리기 시작해 바깥으로 이미지를 완성해갔다. 그는 한 손을 들어 입에 가져다댄 자신의 모습을 그려 보였다. 사려 깊은 망설임이 담긴 몸짓이었다. 그것은 에드가 드가가 화가로서 비슷한 시기에 자주 그렸던 자화상이나 타인의 초상화에서 가장 즐겨 그렸던 자세이기도 했다.

이 작품에 물감을 칠한 방식은 전보다 거칠어진 것이라, 지금껏 그가 그린 대부분의 작품들에 비해 덜 고른 상태를 보인다. 하지만 프로이트가 이런 방식을 계속 이어가려 했는지는 확실히 알기 어렵다. 작품이 채 완성되기 전에 그는 자기 자신을 철저히 관찰하며 이뤄지는 이 작업을 그만두었다.

1952년 12월, 서른 번째 생일 직전에 프로이트는 앤 로더미어로부터 초대를 받았다. 그해 3월에 이언 플레밍과 결혼하여 이제는 앤 플레밍이 된 그녀는 대서양을 횡단하는 여행을 함께하자고 프로이트에게 제안했다. 프로이트로서는 두 번째 대서양 횡단이었다. 첫 번째 횡단은 제2차 세

계대전 당시 10대의 나이로 상선대 선원으로 자원했을 때 경험한 바 있었다. 그가 탄 수송선은 독일군의 공격을 받기도 했었는데, 그때 수송선이 당도했던 곳은 뉴펀덜랜드였지만 이번에는 자메이카였다. 그곳에 있는 플레밍의 별장 '골든 아이'에서 여러 달을 머무르며 프로이트는 바나나 나무를 비롯한 야외의 식물들을 그리는 데 재미를 붙였다. 그때 플레밍은 빌라 안에서 자신의 첫 번째 제임스 본드 소설, 『카지노 로열Casino Royale』을 집필하고 있었다.

"삶에서 어떤 중압감을 느낄 때면 저는 사람들을 멀리한다는 걸 깨달았습니다." 훗날 프로이트는 설명했다. "사람들을 대하지 않는다는 건 신선한 공기를 깊게 들이쉬는 것과 같죠."

그가 자메이카에 있는 동안 블랙우드의 어머니는 여전히 딸과 프로이트 사이를 갈라놓고자 했고, 엘리자베스 2세 여왕의 대관식에 대비해 영국 밖으로 딸을 내보내고 싶어 했다(블랙우드가 여왕의 수행을 맡는 자리에 들지 못했기 때문이다). 결국 스페인으로 보내진 블랙우드는 마드리드에서 영어를 가르치는 가정교사 생활을 시작했고, 그녀의 주소지는 프로이트에게 비밀로 부쳐졌다. 하지만 단념하지 않고 마드리드로 향한 그는 단서조차 거의 없는 상태에서 블랙우드를 찾기 시작했다. "제가 아는 거라곤 그녀가 스페인에 있다는 사실과 방 번호뿐이었습니다. 거리 이름마저도 알지 못했지만 그래도 그녀를 찾을 수 있을 것이라 확신했죠."

프로이트는 결국 키티와 이혼했다. 그리고 1953년 12월 9일, 블랙우드와 프로이트는 첼시 등기소에서 공식적으로 결혼했다. 프로이트의 서른한 번째 생일 이튿날의 일이었다. 신문에는 '지그문트 프로이트 손자의 결혼식'이라는 제목의 안내문이 실렸다.

"결혼식을 올리면 손가락질받는 느낌이 덜해질 것 같다는 캐롤라인

의 말 때문에 우리는 결혼하기로 했습니다." 수십 년 후에 프로이트는 설명했다. "그리고 실질적인 이유도 있었죠. 그녀는 아버지로부터 약간의 돈을 받았는데, 아마 죄를 지은 채 계속 살았다면 그렇게 받지 못했을 겁니다."

사랑에 빠진 두 사람에겐 잠시 동안 모든 게 들뜬 듯, 눈부시게 밝은 듯 보였다. 프로이트는 화가로서 승승장구하며 런던과 파리의 많은 주요 인사들로부터 인정과 존경을 받았고, 베이컨과 그의 휘몰아치는 친화력에 매혹된 프로이트의 삶은 풍요롭고 예측 불가능하며 통렬한 유쾌함으로 가득 차 있었다. 전쟁의 여파는 사그라들었고 사회는 변화의 흐름으로 뒤덮였다. 프로이트와 블랙우드는 그 동네에서 가장 아름답고 매력적이며 수수께끼 같은 커플이었다. 두 사람은 소호의 딘 거리에 있는, 조지 왕조 양식으로 지어진 오래된 건물의 레스토랑 위층에서 살았다. 프로이트는 새벽녘이면 그곳을 나와 패딩턴의 작업실로 향했다. 가족으로부터 한 번 더 자금을 받을 기회가 생긴 캐롤라인은 약혼 기념 선물로 프로이트에게 스포츠카를 사주었다. 또 두 사람은 도싯의 샤프츠버리 근처에 있는 작고 오래된 수도원 건물을 사들였다. "넓은 블랙 호숫가의 아름답고 오래된 건물"이었다고 마이클 위셔트가 기억하는 그곳에서 프로이트는 말들을 길렀으며, 대리석 가구를 여럿 사들이기도 했다. 이때부터 그는 그때까지의 것들 중 가장 야심찬 작업이라 할 시클라멘 벽화를 그리기 시작했고, 캐롤라인과 그녀의 여동생 퍼디타를 함께 담은 초상화를 그렸다. 그런데 불길하게도 두 작품 모두 초기 단계에서 중단되었다.

블랙우드의 부유함은 독립적이고 예측 불가능한 성향과 더불어 그녀의 매력을 이루는 일부였다. 프로이트는 오랫동안 베이컨에게 재정적으로 의존해왔으니 이제는 자기도 보답하고 싶다는 생각이 컸다. 블랙우드의 도움으로 말이다. "탕헤르로 가려는 프랜시스에게 보태줄 돈을 그녀에게 부

탁했습니다." 프로이트는 회상했다. "내가 필요할 때마다 매번 돈을 줬던 친구가 있는데 나도 그에게 보답하고 싶다고 설명했죠. 외국에 있는 특별한 누군가를 만나러 가려는 그를 위해서 말입니다." 블랙우드는 돈을 주었을 뿐만 아니라 이렇게 말했다. "정말 더 필요한 건 없어요?"

베이컨의 "외국에 있는 특별한 누군가"는 바로 피터 레이시였다.

1952년, 프로이트가 블랙우드와 사랑에 빠졌던 그해에 베이컨은 영국 공군 스핏파이어의 전직 조종사였던 피터 레이시를 만났다. 레이시는 영국 전투에 나간 적이 있었는데, 훗날 베이컨은 레이시가 그 경험 탓에 신경이 날카로워졌다고 말했다. "극도로 신경질적이며 히스테리가 심한" 사람이었다는 것이다.

두 사람은 콜로니 룸에서 처음 만났다. 눈 밑이 거무스름하게 그늘지고 턱이 다부진 근사한 외모의 레이시는 인근의 바 뮤직 박스Music Box에서 흰 피아노 앞에 앉아 조지 거슈윈과 콜 포터의 곡을 연주했다. 베이컨은 그와 곧장 사랑에 빠졌다. 그는 레이시의 외모—"최고로 비범한 체격이었으며 장딴지마저 훌륭했어요."—와 피아노 솜씨, 타고난 허무감—베이컨은 그게 유산 상속의 산물이라고 믿었다—과 유머 모두를 사랑했다. "그는 멋진 동료가 되어줄 사람이었어요. (…) 타고난 위트를 제대로 갖춘 그는 재미있는 말을 술술 이어갔죠." 하지만 무엇보다 베이컨은 레이시에게서 위험성을 감지했다. 어쩌면 자신을 완전히 지배할지도 모르는 누군가와 함께하게 되리라는 가능성 말이다. 자신의 아버지 이후로 베이컨은 그런 사람을 만나본 적이 없었다.

베이컨은 당시 이미 마흔이 넘었지만 그때가 인생 최초로 사랑에 빠졌던 순간이라 이야기했다. 그는 레이시가 젊은 남자들을 "정말 좋아했"

고, 상대인 베이컨의 나이가 자신보다 많다는 사실을 몰랐던 것 같다고 말했다. "어쨌든 저와 사귀었다는 것 자체가 레이시에겐 일종의 실수였죠."

두 사람은 서로를 계속 부추기며 엄청나게 많은 술을 마셨다. 레이시는 하루에 증류주 세 병도 거뜬히 비웠다. 바베이도스에 집이 한 채 있었던 그는 베이컨과 만났던 그해에 그 집을 그려달라고 부탁했다. 베이컨은 사진을 참고해서 집의 그림을 그렸다. 베이컨 특유의 왜곡 기법이 맘에 들지 않았던 레이시는 자기가 원하는 대로 그려달라고 요구했고, 그 결과 그림은 단조로운 전통적 스타일을 따라 표현되었다(사실 베이컨은 화가 친구에게 원근법과 관련된 조언을 얻어야 했다).

1952년부터 4년간 레이시는 헨리 온 템스 인근의 작은 마을에 있는 집인 '롱 코티지'를 빌렸고 베이컨에게 그곳에서 함께 머물자고 청했다. 베이컨이 어떤 식으로 같이 살지 묻자 레이시는 이렇게 답했다. "글쎄, 내 집 한 구석에 지푸라기를 깔고 지내는 거지. 거기서 자고 똥도 싸고." 베이컨은 말했다. "그는 날 쇠사슬로 벽에 묶어두고 싶어 했어요." 레이시에겐 코뿔소 가죽 채찍을 모으는 취미도 있었다. 혼돈스러운 현실 속으로 전복했던 사도마조히즘 무대 위의 소도구였다.

베이컨은 롱 코티지에서 많은 시간을 보냈으나 그곳에 완전히 들어앉진 않았다. 아무리 베이컨에게라도 "레이시와 한 공간에서 지낸다는 것"은 너무 자극적이고 해로운 일이었다. 베이컨은 "레이시는 매우 신경질적이라서 그와 함께 지낸다는 건 절대 제대로 이뤄질 수 없었습니다."라고 말했다. 분노에 차올라 있던 레이시는 베이컨의 인격에 끔찍한 악영향을 끼침은 물론 그의 옷가지와 그림을 다 망가뜨리기까지 했다. 중요한 시기 동안 베이컨은 옴짝달싹하지 못했고, 그림을 그릴 수 없게 되면서 절망에 휩싸였다.

▎두 사람

블랙우드와 프로이트가 교제하는 동안 베이컨은 내내 그들과 함께 지냈으며 그들이 알아차린 것보다도 훨씬 오랜 시간을 함께했다. 훗날 블랙우드는 "프로이트와의 결혼 생활 내내 거의 매일 밤" 셋이 함께 저녁을 먹었고 "점심도 같이 했다"고 말했다. 베이컨이 지닌 카리스마적 기개와 비극적이고 연약한 기운은 그가 없는 자리에서도 남은 사람들 사이의 관계에 그 영향을 남길 정도였다.

게다가 베이컨이라는 존재는 사실 블랙우드와 프로이트의 곁을 한시도 떠난 적 없었다. 그의 눈부시고 대담한 작품 가운데 하나가 도싯의 수도원 건물에 눈에 띄도록 걸려 있었던 것이다. 본래의 작품명은 〈두 사람Two Figures〉이었지만 사람들은 흔히 풍자 섞인 애정을 담아 〈멍청이들The Buggers〉이라 칭하곤 했다[도판 14]. 베이컨이 처음으로 커플을 그린 이 작품은 피터 레이시와 사귄 지 2년째인 1953년에 완성되었고, 머이브리지가 레슬러를 촬영한 스톱모션 사진들에 직접적인 기반을 둔다. 처음에는 짓이겨진 시체 더미처럼 보이지만 배경은 레슬링 경기장이 아니라 흰 시트와 베개, 머리맡 나무판이 보이는 침대 위다.

〈두 사람〉은 레이시와 베이컨이 섹스하는 모습을 묘사한 그림이다. 흐릿하게 표현된 두 남자의 얼굴은 동적인 효과를 불러일으키고, 누운 남자의 이빨 묘사에선 고조된 심리적 절박감이 드러난다. 두 얼굴 위로는 수직선들이 그어져 있다. 어두운 배경을 가르기도 하는 이 수직선들은 감옥의 쇠창살 같은가 하면 하늘 위쪽을 향한 서치라이트 불빛처럼 느껴지기도 한다. 당시는 여전히 동성애가 철저히 허용되지 않는 분위기였고 미술 작품에서 묘사되는 경우 또한 거의 없었다. 그러니 이 작품이 담은 이미지는 놀

랍도록 날것이자 정직하고 짜릿한 것이었다. 여러 해 동안 이 작품은 그 지나친 대담함 때문에 대중 앞에 전시되기 힘든 그림으로 여겨졌다.

"창작하는 과정은 사랑을 나누는 행위와 일면 비슷합니다." 베이컨이 말했다. "오르가즘이나 사정이 그렇듯, 섹스만큼 맹렬하거든요. 결과는 종종 실망스럽지만 그 과정은 매우 흥분되지요."

하노버 갤러리Harnover Gallery 위층에서 처음 공개된 〈두 사람〉은 프로이트에게 100파운드에 팔렸고, 그가 죽을 때까지 간직한 작품이 되었다. 프로이트는 자신의 노팅힐 집 위층에 프랑크 아우어바흐의 그림들과 이 작품을 나란히 걸었다(이 공간에는 드가가 만든, 두 다리를 펼친 댄서 조각상도 놓여 있었다). 숱한 미술관들이 이 작품을 전시하고 싶으니 대여해달라고 요청했다. 프로이트는 1962년 테이트 미술관에서 열린 회고전에 이 작품이 전시되는 것은 허락했지만, 그 뒤로 밖으로 내보내 대중에게 공개하는 일이 전혀 없었다.

블랙우드는 베이컨을 좋아했다. 그녀는 일반적인 의미의 동성애뿐만 아니라 특히 베이컨이 표상하는 특정한 유형의 동성애에 매혹되어 있었다. 그에 더해 두 사람의 배경에는 놀랄 만큼 공통점이 많았다. 둘 다 말에 관심이 많은 영국계 아일랜드인으로서 어린 시절을 보냈고 여우 사냥을 혐오했으며 엄청난 독서 애호가였다. 또한 두 사람에겐 어둠의 구렁을 탐지해내는 능력이 있었다. 자기파괴적 면모가 있었다는 뜻이다.

블랙우드는 어느 날 휠러스에서의 점심식사 자리에 도착했던 베이컨을 떠올렸다. 의사를 만나고 곧장 오는 길이었던 그의 모습을 블랙우드는 이렇게 묘사했다. "그는 마치 바람 탓에 기울어진 갑판 위에 적응 중인 해적처럼 뒤뚱거리며 자신감 넘치는 발걸음으로 들어왔어요."

"금방 만나고 온 의사의 말에 따르면 자기 심장은 너덜너덜한 지경에 있다고 말하더군요. 심실 한쪽은 기능을 못하는 상태고, 이렇게 절망적으

로 병든 장기는 거의 본 적 없다고 의사가 얘기했다면서요. 만약 술을 더 마시거나 흥분된 상태로 스스로를 방치한다면 심장이 더 이상 작동하지 못해 결국 죽을 거라는 경고까지 했다고 하더라고요.”

“우리에게 나쁜 소식을 전한 뒤 프랜시스는 종업원에게 손짓을 해서 샴페인 한 병을 주문했어요. 우리는 샴페인을 연달아 주문하려는 그를 막았죠. 그는 그날 저녁 내내 의기양양한 모습이었지만 프랜시스가 이제 끝장난 것만 같아 루치안과 나는 우울해하며 집으로 돌아갔어요. 우리는 프랜시스가 필시 마흔이면 죽음을 맞을 것이라 생각했어요. 의사의 진단이 심각하다고 받아들인 거죠. 아무도 그가 술 마시는 걸 말릴 수 없고, 누구도 그가 흥분된 상태에 빠지는 걸 막지 못할 터였으니까요. 그날 밤 우리는 어쩌면 다시는 그를 볼 수 없는 건 아닐까 하는 생각까지 했지만, 그는 여든두 살까지 살았어요.”

1954년 프로이트와 블랙우드는 다시 파리에서 지냈다. 두 사람이 결혼한 지 1년이 채 되지 않은 때였지만 그 무렵부터 뭔가 잘못되어가고 있었다. 프로이트는 블랙우드가 자신이 감당할 수 있는 수준 이상으로 재능이 뛰어나고 아름다우며 격정적인 사람임을 감지하기 시작했다. 훗날 블랙우드의 연인이 된 편집자 겸 시인 앨런 로스는 이렇게 말했다. “당신이 그녀로부터 최고의 것을 끌어내려면 그녀에게 일단은 굉장히 많은 애정을 기울여야 합니다. 그러지 못한다면 온갖 혼돈 속에 휩싸인 본인을 발견하게 될 거예요.”

“역사상 가장 추운 겨울이었습니다.” 앤 던은 이렇게 기억했다. “그때 캐롤라인은 꽁꽁 얼어붙은 채 우울해했죠. 결혼 생활이 흔들리기 시작했음을 깨달았던 거예요.”

프로이트는 1954년부터 〈호텔 침실Hotel Bedroom〉을 그렸다. 아마도 곧

경에 빠진 젊은 커플이 느끼는 중압감을 암시한 듯하다. 전경에 표현된 블랙우드는 흰색에 감싸인 채 침대에 누워 오직 왼손만 드러내고 있는데, 길고 흰 손가락이 입술과 창백한 뺨을 누르고 있다(이 그림에 나타난 그녀의 전신 포즈는 프로이트가 훨씬 나중에 선보일 작품의 전조가 된다. 활기 없이 침대에 머문, 갓 남편을 잃은 어머니를 그린 초상화 연작이 그것이다). 배경에는 불안해 보이는 얼굴로 몰래 접근한 사람이 햇빛이 비쳐드는 커다란 창문 앞에 역광을 받으며 서 있다. 바로 프로이트 자신인데, 두 손은 주머니에 넣은 채 겁에 질린 듯 어찌할 바 모르는 모습이다.

블랙우드는 우울증에 잘 빠져들었고 알코올 중독 증세도 보이기 시작했다. 성인이 된 이후 그녀의 삶 전체를 엉망으로 만든 음주벽은 프로이트와 함께 지낸 지난 몇 년간 본격적으로 발동했다. 그녀는 소호의 콜로니 룸, 휠러스, 가고일 클럽에서 특히 술을 많이 마셨다. 앨런 로스는 이렇게 말했다. "그녀는 아주 조용하다가도 술이 들어가면 갑자기 달라졌어요. 그런 상태에서 대화해보면 그녀는 호들갑스럽고 지나치게 공들여 말을 이었죠. 하지만 어쨌든 아주 재미있긴 했어요."

프로이트 자신은 절대 심각하거나 자기파괴적인 음주를 하지 않았다. 통제 가능한 상태를 유지하는 게 그로서는 매우 중요했기 때문이다. 이런 분위기를 주도한 건 베이컨이었다. 엄청난 음주량, 카리스마, 충동적인 관대함, 이 모든 것은 블랙우드에게 몹시 유혹적으로 다가갔다.

남편이나 아내나 충실하지 못하긴 마찬가지였지만, 그래도 프로이트의 탈선은 늘 그랬듯 그녀보다 훨씬 심했다. 어떤 이들이든 그렇겠으나 특히나 변덕스러운 성격의 두 사람이 결혼했다가 파탄에 이르는 이유는 결코 간단하지 않은 법이다. 훗날 프로이트는 전형적인 능청스러운 의도를 띤 채 이렇게 말했다. "잘못된 게 있다면, 조심스럽게 말해 그건 온전히 내 잘

못입니다." 블랙우드는 결혼 생활이 무너진 주된 이유가 프로이트의 도박이라고 주장했다. 프로이트는 수십 년간 도박에 사로잡혀 있었다. 본전치기를 하는 것도 그가 혐오하는 것 중 하나였다.

　블랙우드의 주장 중 일부만이 진실이라 해도, 확실히 그즈음 프로이트의 전반적 사고방식이 우연에 맡긴 삶을 사는 데 몰두하는 베이컨의 방식에 물들어 있었던 건 사실이다. 당시 소호 모임의 일원이었던 대니얼 파슨이 블랙우드에게 왜 프로이트와의 결혼 생활에 종지부를 찍었냐 묻자 그녀는 이렇게 되물었다. "그가 모는 차를 함께 타고 나가본 적 있어요?"

　"네. 너무 무서워서 그가 빨간불에 멈춰 섰을 때 차 밖으로 내 몸을 내던졌죠."

　"바로 그거예요." 블랙우드가 말했다. "그 사람과 결혼해서 산다는 게 그런 거였거든요."

떠난 건 프로이트가 아니라 오히려 블랙우드였다. 그녀는 어느 날 밤 그들이 살던 집을 떠나 호텔에 들어갔다. 프로이트는 엇나갔다. 그렇게까지 고통스러운 일은 한 번도 일어났던 적이 없었다. 이어지는 몇 년간 그는 전보다 더 도박에 빠져 지내거나, 싸움에 휘말리거나, 블랙우드에게 잔인한 말을 던지는 식으로 그 고통에 대응했다. 그의 안위가 걱정스러웠던 베이컨은 젊은 런던 토박이이자 패딩턴의 이웃인 찰리 럼리에게 프로이트를 지켜봐달라고 부탁했다. 혹시 프로이트가 지붕에서 뛰어내리진 않을까 우려했던 것이다. "그래서 얼마간은 제가 보모처럼 프로이트를 돌봐야만 했어요." 럼리가 말했다.

　블랙우드는 나중에 폴란드계 미국인 작곡가 이즈리얼 시코비츠Israel Citkowitz, 시인 로버트 로웰Robert Lowell과 차례로 재혼했는데 그들과의 떠들썩

한 관계 또한 유명했다. 로웰은 잘 알려졌듯 1977년 뉴욕의 한 택시 안에서 죽음을 맞았다. 블랙우드와의 관계를 바로잡으려 애쓰다가 결국 실패하고 자신의 집으로 돌아가던 길이었다. 67번가에 있는 집에 택시가 도착했지만 그는 깨어나지 못했고, 수위가 엘리자베스 하드윅(Elizabeth Hardwick, 미국의 작가_옮긴이)을 호출했다. 수년 전 로웰은 블랙우드에게 가기 위해 하드윅을 떠났었는데, 1977년 당시 그녀는 로웰과 같은 건물에 살고 있었다. 하드윅은 택시 안에 고꾸라진 채 이미 죽어 있는 로웰의 모습을 보았다. 프로이트가 그린 블랙우드의 초상화 〈침대에 있는 소녀〉를 품에 안은 채였다.

베이컨의 전기 작가에 따르면 그는 1952년부터 1956년까지 "끊임없는 공포와 폭력적인 다툼밖에 없던 4년"을 보냈다. 베이컨과 레이시의 전반적인 관계에 대해 그는 "시작부터 완전히 재앙이었다. 그처럼 극단적인 방식으로 누군가와 사랑한다는 것, 누군가에게 육체적으로 완전히 사로잡힌다는 것은 마치 무시무시한 질병에 걸리는 것과 마찬가지다. 그런 일은 내 최악의 적에게도 겪게 하고 싶지 않다."라고 말했다. 그런데 그런 패배적인 상황이 한편으론 베이컨의 창조성을 자극하기도 했다. 혼란에 휩싸인 채 끊임없이 이곳저곳을 전전하며 살았던 당시가 그에게 있어선 진정한 예술가로서 자신만의 진가를 발휘한 시기였다.

　　1952년과 1953년 사이에 베이컨은 40여 점의 그림을 그렸고, 그보다 더 많은 수의 그림이 레이시 혹은 베이컨 자신의 손에 파기되었다. 이때 베이컨은 대체로 스핑크스, 윌리엄 블레이크의 라이프 마스크, 비명 지르는 머리와 같은 이미지들을 다루는 연작을 그렸으며, 그것들을 투명 박스 안에 배치하거나 배경에 특유의 수직선을 그어놓곤 했다. 가장 유명한 연작은 교황을 그린 여덟 점의 그림이다. 벨라스케스의 영향을 받은 이 연작은

비평가 데이비드 실베스터를 소재로 하려다 네 차례 포기했던 경험을 바탕으로 발전되었고, 2주 만에 완성되었다. 각각의 그림에서 교황의 얼굴은 분노와 절망으로 점점 덜 평온해지고, 점점 더 일그러진다. 어떤 면에서 분명 이것들은 레이시의 초상이다.

베이컨의 유명세는 갈수록 커졌다. 1953년에 베이컨은 뉴욕에서 첫 개인전을 열었고 일종의 '선언서'라고 할 수 있는, 화가 매튜 스미스Matthew Smith에 관한 비평의 글을 처음 쓰기도 했다. 여기서 그는 예술에 관한 자신의 견해를 분명히 드러냈다. 존 러셀과 실베스터 같은 비평가들이 베이컨의 작품에 대한 글을 썼고 수집가들은 그의 작품을 사들이기 시작했다.

훗날 베이컨은 레이시가 처음부터 자기 그림을 싫어했다고 주장했다. 파괴적이고 악의에 찬 레이시의 화는 베이컨이 예측할 수도, 어찌 다뤄볼 수도 없었다는 면에서 폭력적이었다. 하지만 엄밀히 말하면 그래서 더 베이컨이 이끌렸던 것도 사실이다. 그의 가학적인 아버지나 자기혐오, 혹은 단순히 자기상실을 간절히 원하는 욕구 등 그 무엇이 이유가 됐든 그는 굴욕감과 통제의 완전한 상실을 갈구했다. 그리고 이 모든 걸 확실히 가져다 줄 수 있는 사람은 레이시밖에 없었다.

이것이 영원히 지속될 수는 없을 터였다. 하지만 베이컨은 이 막대한 피해를 기꺼이 감당하려 했다. 여기에는 프로이트와의 우정 역시 포함되어 있었으며, 이는 결국 용납되기 어려운 지경에 이르기까지 지속되었다.

프로이트는 처음부터 베이컨과 레이시의 관계를 이해해보려 애썼다. 레이시가 더 미쳐가고 더 폭력성을 띨수록 베이컨은 그를 사랑하는 것처럼 보였다. 프로이트로서는 혼란스럽고 화나는 상황이었다. 그는 이를 어떻게든

이해하고 싶었으나 결국 그럴 수 없었다.

1952년, 레이시가 말도 안 되는 분노를 터뜨리며 베이컨을 창밖으로 내던진 사건이 벌어졌다. 당시 두 남자는 술에 취해 있었는데 어쩌면 그 덕에 베이컨이 살았던 것인지도 모른다. 베이컨은 약 4.6미터 아래로 떨어져 목숨은 구했지만 얼굴, 특히 눈 주위를 심하게 다쳤다. 이 사건으로 프로이트는 베이컨과 말다툼을 벌였는데 이는 프로이트로선 결코 잊지 못할 순간이었다.

프로이트는 이미 반세기도 지난 그날의 기억을 떠올리고 여전히 몸서리치며 말했다. "그때 프랜시스는 한쪽 눈이 튀어나왔고 온통 상처로 뒤덮여 있었어요. 난 정말이지 두 사람 사이를 이해할 수 없었습니다. 이해할 사람이 누가 있겠어요? 그때 그렇게 된 그를 보고 너무 화가 나서 나는 레이시의 멱살을 잡고 비틀어댔습니다."

프로이트는 싸움을 원했지만 레이시가 자신을 방어하지 않았기에 결국 다툼은 흐지부지되었다. "레이시는 절대 날 때리지 않았어요. 자기는 '신사'이기 때문이라는 거였죠." 프로이트가 말했다. "그는 결코 싸우려 들지 않았습니다. 두 사람 간의 폭력은 섹슈얼한 것이었죠. 그 모든 걸 난 정말이지 이해할 수 없었지만 말입니다." 하지만 결과적으로 프로이트는, 적어도 그가 기억하기로는 이후 3~4년간 베이컨과 말 한 마디 하지 않았다. "사실 프랜시스는 그 누구보다 훨씬 더 그 남자를 신경 썼던 겁니다."

프로이트가 개입하게 만든 그 사건 이후로도 베이컨은 계속해서 레이시를 곧잘 그렸다. 어떤 면에서 1950년 후반 베이컨의 그림 모두는 레이시를 이해해보려는 시도였다. 1956년 이후에도 여전히 두 사람의 관계는 지속되었고, 이때 레이시는 탕헤르로 옮겨가 딘스 바Dean's Bar에서 피아노 치는 일을 구했다. 딘스 바는 조지프 딘Joseph Dean(전직 크로스드레서, 남창, 사기꾼, 마약

판매상이었던 그는 돈 킴풀Don Kimfull이라 불렸다)이 1937년에 문을 연 곳이었다. 탕헤르는 시인, 화가, 마약 중독자, 범죄자, 스파이, 소설가 들의 국제적 피난처였다. 베이컨은 1956년과 이듬해에 연이어 이곳을 방문하면서 윌리엄 버로스William Burroughs와 앨런 긴스버그Allen Ginsberg, 테네시 윌리엄스, 폴 볼스Paul Bowles 등과 친분을 쌓았다(각각 미국의 작가, 시인, 극작가, 소설가임_옮긴이). 또 베이컨은 조직폭력단원 로니 크레이Ronnie Kray와 함께 시내를 돌아다니곤 했는데, 편집증적 조현병 환자인 로니는 남동생 레기와 함께 금품 갈취 및 살인 등의 범죄 행위를 지휘했다. 페피아트의 기록에 따르면 로니는 "아랍의 항구도시 내에서 동성애적 관계를 쉽게 맺을 수 있다는 걸 마음에 들어 했다."

볼스는 당시의 베이컨을 "내면의 압박 때문에 금방이라도 터질 듯한 사람"이었다고 기억했다. 한편 레이시는 음험한 조지프 딘과 치명적인 계약을 맺기에 이른다. 자신이 바에서 마신 술값을 돈으로 지불하는 것이 아니라 밤마다 영업이 끝날 때까지 피아노를 연주해서 갚기로 한 것이다. 알코올 중독자이자 자기파멸적인 능력이 특출했던 그로서는 틀림없는 자살 행위였다. 그가 피아노를 오래 연주할수록 갚아야 할 계산서는 더욱 쌓여갔고, 빚을 청산하려는 희망은 수포가 되어갔다. 페피아트의 기록에 의하면 베이컨이 그곳을 처음 찾아간 1956년에 "이미 레이시는 딘과의 계약에 묶여 있었다."

1958년에 베이컨과 레이시의 관계는 실질적으로 끝났다. 그러나 탕헤르에서 다른 성적 파트너를 쉽게 구할 수 있다는 점을 충분히 이용하고 있었음에도 두 사람 모두는 여전히 감정적·심리적·성적으로 뒤얽혀 있었다. 두 사람 간의 폭력성 역시 마찬가지였다. 심하게 얻어맞은 뒤 밤거리를 배회하는 베이컨의 모습이 목격된 것도 한두 번이 아니었다. 한번은 영국 총영사가 사건에 개입해 탕헤르의 경찰서장에게 이 사실을 알리며 우

려를 표했다. 사건을 조사하고 난 경찰서장은 이렇게 알려왔다. "총영사님, 죄송합니다만 저희가 할 수 있는 게 없습니다. 베이컨 씨가 그 편을 원하시는군요."

1954년, 프로이트와 베이컨은 추상화가 벤 니컬슨Ben Nicholson과 더불어 베니스 비엔날레의 영국 대표 작가로 선정되었다. 이 비엔날레는 현재 세계 최고의 명성을 누리며 주목받고 있는 국제적인 현대 미술 전시장이다. 이러한 선정은 두 작가 모두에게 대단한 성취였다. 이 결정을 내렸던 당시의 전시관 책임자는 허버트 리드였다. 50대 후반이었던 니컬슨은 어쩌면 가장 좋은 전시장이 자신에게 주어질 거라 예상했을지도 모른다. 하지만 그에게 배당된 전시관은 가장자리에 위치한 작은 공간이었다. 리드는 자신이 책임자로서 올바른 결정을 내렸다며, 베이컨의 "어마어마하고 음울한" 작품들엔 대형 전시관의 "무자비한 빛"이 필요하다고 주장했다. 그런데 그보다 심지어 더 작고 훨씬 덜 극적인 프로이트의 작품들도 의아하게 베이컨과 같은 대형 전시관에 나란히 걸렸다. 게다가 프로이트는 나이 서른셋의 훨씬 어린 후배 화가였는데 말이다. 하지만 이때 전시된 프로이트의 작품들에는 그만의 기이한 힘, 그리고 여러 면에서 그가 막 지나온 3년 동안의 정수가 담겨 있었다. 그중 두 점은 키티의 초상화—〈아기 고양이와 함께 있는 소녀〉와 〈흰 개와 함께 있는 소녀〉—였다. 파리에 있는 캐롤라인과 자신의 모습을 담은 〈호텔 침실〉, 자메이카에서 그린 바나나 나무 그림, 〈패딩턴의 실내〉도 전시되었으며, 훗날 도난당한 작은 베이컨의 초상화 역시 전시작 중 하나였다.

당시 프로이트는 '그림에 관한 몇 가지 생각Some Thoughts on Painting'이라는 제목의 성명서를 썼다. 이 글은 프로이트의 커리어 전체에 있어 유일한 기

록이자 이 젊은 화가의 전략적인 한 수였다(원숙기의 프로이트는 진지한 공적 발언을 내놓을 시간이 거의 없었다). 또한 자신 생각의 근거를 밝히는 작업은 당시 그에게 꼭 필요한 일일 터였다. 프로이트는 자신의 작품 세계가 최고조로 요동치는 상태, 베이컨의 엄청난 영향력 아래에 놓였던 그 시기에 내면의 깊은 신념들을 글로 써두기로 마음먹은 것이다. 이는 자신의 포부, 즉 작품의 의도를 밝히는 역할을 하기도 했다.

처음엔 BBC 라디오 인터뷰용으로 준비되었던 프로이트의 성명서는 데이비드 실베스터의 편집을 거쳐 스티븐 스펜더의 잡지 「엔카운터Encoun-ter」 7월호에 실렸다. 프로이트는 '예술가로서 내가 가진 목표는 리얼리티를 더욱 강렬하게 만드는 것'이라는 내용으로 이 성명서를 시작했다. 그건 다시 말해 단순히 '사실적'인 것을 넘어서는 그 무엇이다. 프로이트가 주의 깊게 구성하고 강한 자의식을 발휘해 작성한 성명서는 베이컨에게서 볼 수 있는 번쩍이는 위트나 과장된 허세는 일절 없이 고조된 감정과 친밀감, 비밀의 노출, 미학의 우위에 있는 사실성이 지닌 중요성을 강조하고 있다.

베이컨은 성명서의 많은 부분, 예컨대 "어떤 감정이나 감각이든 완벽하게 무제한의 자유를 부여한다는 발상" 및 이와 관련해 작가의 "감각"을 전달하는 데 방해받지 않는 수단이 되지 못한다면 예술은 퇴보할 거라는 생각에 깊이 공감했다. 또한 베이컨이 예술을 "삶에 대한 집착"이라 정의했던 것과 마찬가지로 프로이트 역시 이렇게 썼다. "화가의 취향은 삶에서 본인을 강하게 사로잡고 있는 그 무엇, 그래서 본인이 어떤 예술을 해야 적합할지 스스로에게 물을 필요가 없는 그 무엇에서 생겨나야 한다."

그럼에도 결정적인 차이를 뚜렷이 드러내기 위해 치열히 싸우고 있음이 프로이트에게선 느껴진다. 일례로 그는 그림의 대상을 "철저한 관찰하에" 두어야 한다고 주장한다. "밤낮 없이 관찰하다 보면 결국 여성이든 남

성이든 사물이든 간에 그 대상은 자기 전부를 드러내 보일 것이다. 그게 아니었다면 아예 선택되지도 않았을 것이다." 또한 프로이트는 대상이 입을 열게끔 하려면 자신과 일정한 감정적 거리를 두어야 한다는 점을 중요하게 강조했다. 특히 캐롤라인 블랙우드와 함께했던 파리에서의 긴 시기를 통과한 뒤, 그는 그림을 그리면서 대상을 향한 열망이 자신을 압도하도록 내버려두는 게 얼마나 위험한지를 깨달았다.

베이컨은 사진과 기억을 수단으로 초상화를 그렸는데 그러한 거리감, 다시 말해 "약간의 간격"은 그에게 특히나 중요했다. 그에 반해 프로이트는 오랜 기간에 걸쳐 그 인물의 존재감에 의존하는 방식을 계속 유지했다. "그들이 공간에서 만들어내는 효과는 그들이 낼 색깔 혹은 냄새만큼이나 그들과 밀접한 관계에 있다. (…) 그러므로 화가는 대상 자체만큼이나 그것을 둘러싼 분위기에도 관심을 기울여야만 한다."

하지만 프로이트는 완성된 예술 작품이 자율성, 즉 독자적 생명력을 획득하는 능력이 중요하다고 강조했다. 마치 자신의 그림이 그저 친밀한 관계들의 기록에 불과하고 결과적으론 거의 지나치게 감상적인 감흥을 일으킬 뿐이라는 잠재적 비난으로부터 스스로를 방어라도 하려는 듯 말이다. "화가는 눈앞의 모든 사물이 다만 가져다 쓰고 즐기기 위해 존재한다고 여겨야 한다. 자연을 섬기는 화가는 직업적인 화가에 지나지 않는다. 화가가 충실히 모사한 대상이 그림 옆에 걸릴 일은 없으며, 그림은 그 자체로 거기에 존재한다. 그러므로 그림의 대상이 정확히 모사되었는가 하는 문제에 나는 관심이 없다. 그림이 설득력을 갖든 아니든 그건 오로지 그림 자체, 바로 거기 눈에 보이는 그대로에 달려 있다. 그림의 대상은 그저 화가의 반응을 일으키는 아주 내밀한 기능만을 담당해야 한다."

▌ 친밀한 라이벌

베이컨과 만나기 전, 프로이트는 재능이 많았지만 예술적으로는—어쩌면 삶에서도—여전히 감상적이고 청년기적 소망을 충족하려는 경향을 갖고 있었다. 뜨거웠던 블랙우드와의 관계가 씁쓸한 실망 속에서 막을 내리고 베이컨과 교류를 이어가던 와중에 낭만적 감상의 흔적조차 다 태워버릴 만큼 극단적이었던 애정 관계에 휘말리고 난 뒤로, 프로이트는 극한과 집착 그리고 무자비함의 매력을 알게 되었다.

훗날 프로이트는 "(나의 초기) 작업 방식은 너무 고돼서 영향력을 받아들일 여지가 없었다."라고 말했다. 하지만 이는 베이컨이 등장하면서 달라졌다.

베이컨의 영향력은 프로이트의 모든 것을 건드렸다. 프로이트에게 있어 베이컨은 삶의 수많은 변화뿐 아니라 천천히 타올랐다 해도 어쨌든 진정한 예술적 위기를 겪는 계기를 제공해준 동료였다. 이는 프로이트의 작업 방식은 물론 작업 주제에 관련된 의견 및 그의 가능성에 대한 본질적 감각에도 영향을 끼쳤다.

키티의 초상화를 그리기 이전부터 프로이트는 초상화에서 친밀감과 애착을 표현하겠다는 목표를 갖고 있었다. 그 점 자체는 변함이 없었지만, 베이컨의 영향으로 친밀감과 애착을 전달하는 방식에는 변화가 생겼다. 초기의 프로이트는 모델의 외양을 늘 공들여 충실하게 표현해야만 대상을 최대한 그대로 흡수할 수 있다고 생각했으나 이제는 그렇게 확신할 수 없었다. 베이컨의 영향으로 그는 모델이 지닌 삼차원적 존재감에 더욱 집중하기 시작했는데 특히 근육 덩어리, 불룩한 지방, 기름기로 번들거리는 피부 등 부피 측면에서의 독특한 표현법에 관심이 많아진 듯했다. 이 모두는 베이컨의 초상 작품에 기이한 생명력을 불어넣는 특징들이다. 진폭이라는 새

로운 감각이 그의 그림에 개입된 것이다. 거만하고 낭만적이며 다소 소년 같던 "스타일"에 대한 관찰자의 자각은 사라졌다.

예술적인 측면에서 프로이트는 성인기로 넘어가고 있었다. 하지만 그는 여전히 만족하지 못했고, 베이컨의 작품을 들여다보기만 해도 자신이 뭔가를 더 해내야 한다고 느꼈다. "나의 눈은 완전히 이상해져가고 있었고, 의자에 앉아서는 그림을 진척시킬 수 없었습니다." 프로이트는 피버에게 말했다. "가는 붓과 매끈한 캔버스. 종일 앉아서 그렇게 그림에 매달리는 건 나를 점점 불안 속으로 몰아넣었습니다. 난 이러한 작업 방식으로부터 내 자신을 자유롭게 풀어주고 싶다고 생각했죠."

뒤이은 변화는 극단적이었다. 〈호텔 침실〉 이후에 프로이트는 일어선 채로 그림을 그렸으며 그의 말에 따르면 "다시는 앉지 않았다." 또한 고급 흑담비털 붓을 던져버리고 보다 두꺼운 돼지털 붓으로 작업하는 법을 터득하기 시작한 그는 더욱 풍부하고 양면적인 붓 터치를 만들어냈으며 붓과 캔버스가 만나는 지점에서 보다 모험적인 시도를 해보려 했다.

훗날 프로이트는 베이컨과 레이시의 관계를 도저히 이해할 수 없었다고 인정했다. 그렇다면 이 때문에 베이컨은 프로이트에 대한 인내심을 잃어버리고 그를 순진하고 멍청한 애송이의 범주로 밀어 넣어버린 걸까?

프로이트의 순진함이 아닌 그의 예술과 관련해서도 이와 비슷한 추론을 해볼 수 있다. 베이컨은 훗날 프로이트의 작품을 두고 "사실 없는 사실성"이라는 비난을 가했다. 의도적으로 구축된 순진함 그 자체는 프로이트 초기 작품의 근본이었는데, 어쩌면 그게 베이컨의 반감을 샀던 것일 수도 있겠다. 초기의 프로이트는 두드러지게 어린애 같은 표현 방식으로 명성을 얻었다. 로런스 고윙의 표현에 따르면 당시 그의 표현 방식은 "어린

시절의 환영幻影 같은 솔직함"에 집중했다. 감상자들은 프로이트 초기작의 공상적이고 꿈 같은 측면과 인물의 눈을 크게 그린 초기 초상화들의 응집된 주제 아래로 넘쳐흐르는 청년 특유의 낭만주의를 함께 언급하곤 한다.

　표면적으로는 이와 관련된 변칙적인 무언가가 항상 있었다. 어쨌거나 박식하고 영리한 사람이었던 프로이트는 스펜더나 왓슨, 베라르, 피카소, 콕토, 자코메티 형제 등 당대의 세련된 시인과 후원자, 예술가 들이 속한 모임 내에서 자신만의 위치를 고수할 수 있었다. 그의 "어린애 같은" 표현 방식은 가장假裝이 아닌 의지적 측면을 갖는 것이었다. 어린애가 하는 것처럼 바라보는 방식을 의식적으로 구축한 것이다. 이는 샤를 보들레르의 유명한 주장인 "천재성이란 의지적으로 어린 시절을 되찾아오는 능력에 지나지 않는다."와 긴밀히 연결되었다. 보들레르의 이러한 생각은 20세기 예술의 수많은 거장들에게 진지하게 받아들여졌다. 파울 클레, 호안 미로, 피카소, 마티스 등은 모두 어린이 예술에서 직접적인 영감을 받았다. 그런데 이것은 베이컨이 전개하는 이상—절망적이고 무자비하며 실존적이고 성에 관련해 직설적인, 매우 성인다운 방식—과 전적으로 맞지 않았다. 베이컨은 어떤 종류의 환상이든 혐오했고, 창조적 이상향과 같은 유년기적 환상에 대해서도 마찬가지였다. 그 지점에서 프로이트는 자신이 "엉뚱한 무정부주의적 발상"을 좋아하며 "이는 아마도 내가 매우 평탄한 어린 시절을 보냈기 때문일 것이다."라고 농담 삼아 말할 수 있었다. 베이컨은 트라우마적인 어린 시절로부터 평생 동안 진심을 다해 도피했다. 물론 사회적 맥락에서 보아도 그가 살았던—홀로코스트, 히로시마, 스탈린, 프랑코, 히틀러가 휩쓸었던—시대는 유년기의 환상을 추구할 만한 시절이 아니었다. 정확히 이런 이유로 초현실주의는 전쟁 이후 거의 사라졌다. 도덕이 무너진 끔찍한 시대를 겪고나자 자유로운 몽상의 비도덕적 무정부 상태를 탐닉한

다는 것은 더 이상 가능해 보이지 않았던 것이다. 프로이트는 이 점을 누구보다도 재빨리 파악했다. 그는 20대 초반 이후로 초현실주의를 떠났다. 하지만 아직은 자신을 위대한 화가의 반열에 올려놓을 구성 요소들을 찾지는 못한 상태였다. 그런 점에서 본다면 그는 여전히 베이컨을 필요로 했다.

두 예술가의 관계가 얼마나 오래 단절되었는지는 확실치 않다. 프로이트는 몇 년간이었다고 말하는가 하면 다른 사람들은 몇 주에 불과했다고도 한다. 어쨌든 베이컨은 레이시에게 완전히 몰두하는 관계를 꽤 오랫동안 지속했다. 해가 갈수록 둘의 관계는 파괴적으로 발전했고, 물론 프로이트는 열외로 밀려났다. 비록 사교적으로나 예술적으로는 서로 가까운 관계를 유지했을지 몰라도 두 사람의 우정만큼은 결코 예전 같지 않았다.

둘은 1950~1960년대를 지나는 동안 같은 소호 모임들 내에서 계속 활동하며 간헐적이나마 밀접한 관계를 맺었다. 하지만 예술적인 면에서는 서로 다른 경로로 나아가는 듯 보였다. 최고의 전성기—대략 1962~1976년—로 진입 중이었던 베이컨은 비범한 활력과 장악력을 가진 작품들을 선보이고 있었으며 비평가들로부터 상당한 찬사도 받았다. 잇따라 발표한 베이컨의 그림들 속 인물들은 뼈대가 없고 피를 흘리는, 으깨진 얼굴과 뒤틀린 팔을 한 모습이었다. 배경에는 밝고 깨끗하며 기하학적인 공간이 강렬하고 화려하며 기이하게 인공적인 색채로 깔려 있었다.

반면 자신을 혼자 작업실에 속박시키는 길로 나아간 프로이트는 실물을 바탕으로 그림을 그렸고, 베이컨의 영향을 받으면서도 내면의 깊은 신념을 고수하며 천천히 자신의 영역을 넓혀갔다. 한편 프로이트의 도박벽은 통제를 벗어나 내달릴 조짐을 반복적으로 보였고, 성적 편력은 지독하게도 복잡해져갔다.

베이컨은 프로이트의 초상화를 상당수 더 그렸다. 1964년과 1971년

사이에 그린 것만 열네 점이었다. 이 그림들 모두는 디킨이 촬영한 사진을 기반으로 삼았는데, 디킨의 사진들은 베이컨이 사망한 뒤 그의 작업실에서 마구 접히거나 찢어지고 구겨져 있거나 물감이 튄 상태로 발견되었다 (2013년 미국의 화가 재스퍼 존스Jasper Johns는 이 사진들 중 하나를 바탕으로 〈후회Regrets〉라는 연작을 그렸다. 자신의 잃어버린 사랑인 로버트 라우센버그를 향한 오마주의 일종이었다). 베이컨이 그린 프로이트 초상화 가운데 세 점은 전신이 드러나는 3부작이었다. 첫 번째 작품은 1964년—프로이트의 사진으로 자신만의 이미지를 만들어 자화상과 합치는 특이한 작업을 선보인 해이기도 하다—에, 두 번째는 1966년에 그려졌다. 1969년에 그려진 세 번째 작품은 2013년 한 미술품 경매장에서 1억 4,240만 달러에 낙찰되면서 세계 신기록을 세우기도 했다.

프로이트 역시 1956년에 베이컨의 두 번째 초상을 그리려 시도했다. 좀 더 자유로워진 새로운 방식으로 그림을 그린 지 얼마 안 되었을 때의 일이었는데, 결국 이 초상화는 완성되지 못했다.

레이시와의 관계가 잘못되어버린 과거에 대해 보상이라도 해주려는 듯, 프로이트는 베이컨의 그다음 연인인 조지 다이어George Dyer를 보다 친밀한 방식으로 이해하고자 했다. 1965년과 1966년에 그를 자기 그림의 모델로 삼은 것이다.

하지만 1970년대 초 베이컨과 프로이트는 완전히 틀어졌다. 원인은 명확치 않았다. 두 사람이 여전히 친구 사이인지를 스티븐 스펜더가 묻자 베이컨은 조지 다이어에게 대답을 넘겼다. "루치안은 프랜시스에게서 너무 많은 돈을 빌렸습니다. 도박으로 그 돈을 잃었고 갚지도 않았죠. 전 프랜시스에게 말했어요. '됐어, 프랜시스. 그 정도 했으면 충분해.'"

1970년대에 베이컨 자신은 이렇게 노골적으로 말하기도 했다. "난

사실 루치안을 별로 안 좋아해요. 그러니까 내가 로드리고 모이니한Rodrigo Moynihan과 바비 뷜러Bobby Buhler를 대하는 그 정도죠(두 사람 모두 영국의 화가임_옮긴이). 그가 나한테 계속 전화를 거는 것일 뿐이에요."

프로이트는 화나는 부분이 있다고 주장했다. "내 작업이 성공 궤도에 오르면서부터 프랜시스는 신랄하고 고약해졌어요. 정말 그를 언짢게 만든 건 내 작품이 꽤 높은 값을 받기 시작했다는 사실이었죠. 그가 갑자기 날 돌아보며 '뭐, 분명히 돈 많이 벌었겠지.'라고 말했던 적이 있었거든요. 이상한 일이에요. 그전까지 아주 오랫동안 나는 그를 비롯한 다른 사람들에게 금전적으로 의존해왔는데 말입니다."

프로이트는 베이컨의 기질이 많이 바뀌었다며 계속 말을 이었다. "아마도 그건 술과 관련이 있는 것 같습니다. 뭐든 그가 낸 의견에 동의하지 않기란 불가능했죠. 그는 찬탄을 받기 원했고 그게 어디서 비롯되었든 신경 쓰지 않았습니다. 어떤 면에서는 격이 떨어졌죠. 그럼에도 여전히 훌륭한 예의를 갖춘 사람이었습니다. 그가 식당이나 가게에 들어서면 사람들은 완전히 그에게 매혹되곤 했죠."

프로이트 예술의 성장기는 여러모로 자신의 낭만적 민감성, 순진함을 억누르려는 분투기라 할 수 있다. 갈수록 그는 감상주의적이며 공격적인 태도를 보였고, 이는 많은 사람들이 그의 초상화를 '잔인하고 무자비하다'고 여기는 원인이 되었다. 그의 성장기는 자신의 강렬한—친밀함에서 비롯된 집착과 장기간 가까운 거리를 유지하면서 생기는—감정을 무조건 억누르는 게 아니라 자기 안에 간직하며 조절하려는 기나긴 투쟁의 기록이다. 철저히 감상주의를 배제하지만 때로는 프로이트가 거북해할 정도로 연극적이었던 베이컨의 예는 프로이트의 이러한 변화에 큰 역할을 했다. 만약 프

로이트가 모방해야 할 모델이 베이컨이었다고 한다면, 동시에 그는 피해야 할 모델이기도 했다.

"프랜시스의 자유로운 작업 방식은 내가 좀 더 대담해지는 데 도움을 준 것 같습니다." 프로이트는 설명했다. "사람들은 내가 드로잉 실력이 뛰어나다고 생각하고 이야기하며 글로 쓰기도 했습니다. 내 그림은 드로잉으로 인해 선형적이고 윤곽이 뚜렷했는데, 아마도 그걸 보면서 내 드로잉 실력이 뛰어나다는 걸 알아봤던 거겠죠. 난 글에 영향을 받는 사람이 결코 아니었지만, 적어도 그게 사실이라면 그림 그리는 일을 그만둬야 한다고 생각했어요. 남들이 내 그림의 채색이 아닌 드로잉을 인식하는 상황에서 그림을 그린다는 생각에 짜증이 났거든요. 그래서 이후 수년간 그림을 그리지 않았습니다."

변화는 중대했을 뿐 아니라 놀랍도록 대담했다. 초기에 프로이트가 대단찮게나마 명성을 얻을 수 있었던 것은 거의 전적으로 드로잉의 힘 덕이었다. 허버트 리드와 케네스 클라크부터 그레이엄 서덜랜드에 이르기까지 비평가들이나 예술가들, 미술사가들이 칭찬했던 것도 바로 그 지점이었다.

그러나 베이컨의 영향을 받은 프로이트는 이제 완전히 드로잉을 멈추고 붓질에서 긴장을 풀기 시작했다. 그는 엄청나게 느리고 고된 작업 방식을 고수했지만 베이컨과 마찬가지로 우연과 위험 요소를 개입시키고, 얼굴의 고정된 특징을 희미하게 지우고 대체하며, 붓으로 칠하는 유화 물감의 점도와 잠재적 에너지를 모두 활용했다. 또한 눈과 얼굴보다 피부에 더욱 초점을 맞추며, 인간의 육체를 이를테면 변화의 풍경으로 바라보기 시작했다. 끊임없이 분해되고 개조되는, 거의 제멋대로인 이 양감은 변화하는 빛보다는 피부와 혈액과 뼈와 근육의 움직임, 지방 조직의 동적인 효과에 의존하고 있었다.

이 모든 과정은 아주 천천히 진행되었다. 우리가 지금 아는 루치안 프로이트의 원숙한 스타일은 수년에 걸쳐 발전된 것이다. 그리고 이 중간 단계적 시기에 그려진 많은 작품들은 몹시 기이하고 어색하다. 이 과정을 지켜보던 사람들은 믿을 수 없다는 반응을 보였고, 그를 후원하던 이들도 배신감을 느꼈다. 그런 프로이트를 향해 케네스 클라크는 말했다. "내 생각에 지금 당신은 미쳤지만 어쨌든 나아지길 바랍니다." 그리고 다시는 그에게 아무 말도 하지 않았다.

그로부터 수년 뒤 프로이트는 존경받지만 비주류인 인물로 남았다. 그는 작품보다는 강하고 특이한 성격으로 더 유명했고 영국 밖에서 알려진 바도 별로 없었다. 이런 상태가 1980년대 후반까지 이어졌으나 프로이트가 60대의 나이에 이른 즈음이 되자 사람들은 더 이상 그의 작업실 밖으로 나온 것들을 모른 척할 수 없었다. 그의 작품은 매우 직관적이었으며 사람을 매혹시키는 강력한 친밀감이 있었기 때문이다(프로이트의 베이컨 초상화가 도난당한 바로 그 베를린 전시는 정확히 이 시기에 열렸다).

프로이트는 인물의 머리를 "그저 또 다른 팔" 정도로 다룬다고 말했다. 그림 모델의 얼굴 특징에 그는 허벅지, 손가락, 성기에 두는 그 이상의 관심을 쏟지 않았고, "눈은 영혼의 창"이라는 클리셰에 맞서 모델의 눈을 잠들어 있거나 생기라곤 없는 것으로 그렸다. 프로이트는 심리적·사회적 지위로서 기능하는 초상화에 대한 모든 전통적 개념을 뿌리째 흔들었다. 그리고 그것은 다른 사람을 매우 친밀하고 세심히 관찰한 결과로서 초상화가 갖는 기능으로 대체되었다.

베이컨은 이 시기 내내 승승장구했고 한편으론 데이비드 실베스터와의 그 유명하고 탁월한 인터뷰 덕분에 유명인사 같은 존재로 자리매김했다. 주류

미술관들은 그의 회고전을 열었는데, 첫 번째 전시는 1962년에 런던의 테이트 미술관과 뉴욕의 구겐하임 미술관에서, 그다음은 1971년에 그랑 팔레에서 열렸다. 이제 그는 영국뿐 아니라 유럽 전역과 미국에서도 경외받는 인물이 되었다. 조르주 바타유Georges Bataille, 미셸 레리Michel Leiris, 질 들뢰즈Gilles Deleuze 같은 유럽 대륙의 유명 작가들이 베이컨의 작품을 다뤘고, 그를 향한 찬사가 쏟아졌다.

자기 작품의 훌륭한 옹호자였던 베이컨은 자신의 그림이 무슨 수를 써서든 "삽화" 같은 지루함만큼은 피해야 한다고 수사적으로 웅변했다. 그는 작가이자 방송인인 멜빈 브래그Melvyn Bragg에게 말했다. "난 이야기를 들려주고 싶은 생각이 없어요. 들려줄 이야기가 없습니다." 대신 그는 자기 작품이 보는 이의 "신경계"를 가능한 한 직접 건드리길 원했다. 뇌로 들어가 "기나긴 혹평"으로 바뀌는 일 없이 말이다.

프로이트의 말에 따르면 베이컨이 훌륭한 작품을 만들어낸 기간은 "어마어마하게 길었다." 전성기의 그는 누구보다 흥미진진한 20세기 화가였다. 하지만 여러 면에서 베이컨의 후기 작품은 그에게 매혹되었던 프로이트가 그토록 벗어나려 애썼던 바로 그것, 즉 허식의 모음집과도 같은 일종의 매너리즘으로 변모했다. 베이컨은 화폭의 넓은 영역을 텅 비고 생기 없는 채로 두었다. 그리고 점점 더 회화적 장치에 의존해가며 활이나 주사기, 나치 문양, 모조 신문지처럼 조롱적인 상징들을 사용했는데, 대부분은 전체적인 중요도에 비춰봤을 때 사소한 역할을 하는 것들이었다. 이러한 작업은 베이컨 자신이 늘상 하는 번지르르한 주장들을 삽화로 그려 보여주는 것이나 다름없는 것이었다. 그의 수사가 위선적인 표현으로 석회화되었다 쳐도 말이다.

베이컨은 썩 뛰어나지 못했던 소묘 실력을 훌륭한 회화적 기법으로

보완했다. 그의 기법은 동적인 움직임, 색깔, 질감, 그리고 예기치 못한 속도감의 변화로 가득 차 있었다. 하지만 대상의 얼굴과 피부 표현은 풍성하고 흥미진진한 반면 그 외의 것들, 특히 인물의 몸체나 팔 등은 종종 밋밋하고 설명적으로 느껴졌다. 그것은 그가 그토록 피해야 한다고 주장했던 삽화, 즉 일러스트레이션과 정확히 일치했다.

말년에 프로이트는 윌리엄 피버에게 자신이 어떤 식으로 작업에 사로잡혀 있었는지 이야기했다. "내가 작업하고 있던 큰 그림 안에서 나는 그 무엇이든 붓으로 표현할 수 있음을 깨달았습니다. 난 그 사실이 기뻤어요. 내게는 큰 붓이 있었고, 거기엔 물감도 흠뻑 묻어 있었으니까요. 그건 마치 아무 낡은 말이든 소리 지르며 내뱉는 사람들과도 같습니다. 어쨌든 그렇게 외치는 방식은 통할 테니까요. 자기가 무엇을 원하는지 안다면 뭐든 사용할 수 있어요. 문법에 안 맞는 외침이라도 말입니다. 중요한 것은 절실함이죠."

　　기이하게도 프로이트의 이 말은 우리가 아는 베이컨의 방식에도 들어맞는다. 자발적으로 누더기를 쓰고 갑작스레 신문지를 휘두르는 식으로 자기 작품에 긴박함의 특징을 불어넣은 방식 말이다. 이는 베이컨이 프로이트에게 지배적인 영향을 끼쳤고, 그것은 2011년 프로이트가 죽음을 맞이할 때까지 지속되었음을 말해주는 또 다른 암시다.

프로이트 그림의 도난 사건이 갖는 가장 중요한 의미가 있다면 그저 절도라는 건 악랄하고 대담하며 위험성을 담보한 실리주의적 행위라는 점일 것이다. 어떤 면에서 프로이트는 범인이 누구든지 간에 그와 동질감을 느꼈을 수도 있다. 프로이트와 베이컨 둘 다 범죄를 저지른 자들과 어울려 지냈고, 어느 정도는 그들에게 공감하기도 했다. 또한 두 사람 모두 초기 시절

엔 물건을 훔치고 싶은 충동에 빠졌던 적이 있었다. 따라서 베를린 미술관에서 벌어진 뻔뻔한 도난 사건이란 그저 손실일 뿐이었다. 그저 이 세계에서 또다시 무작위로 벌어진 멍청한 일인 것이다.

하지만 사라진 초상화는 프로이트가 파악하기 어렵고 변덕스러우며 알아차릴 수 없었던 베이컨과의 관계적 측면을, 또한 두 사람의 오래되었지만 여전히 친밀한 라이벌적 관계를 상징적으로 드러낸다고 나는 믿는다.

도난당한 초상화를 되찾기 위해 프로이트가 디자인했던 현상 수배 포스터는 그게 비록 농담이었다 해도—내 생각에 그 포스터는 베이컨을 '잡히지 않는 범죄자'로 여긴다는 발상에서 나온 것이고, 어쩌면 디킨의 사진이 "진짜 예술가가 찍은 교도소 머그샷" 같다는 점에 대한 수긍이었던 듯도 하다—어쨌거나 매우 정곡을 찌르는 작업이었다. 그 매혹적인 그림뿐만 아니라 그 사람, 또 그와의 중대한 관계가 자신에겐 어마어마한 의미를 갖고 있음을 시인하는 것이었다는 점에서 말이다. 그리고 어찌된 일인지 그 그림은 그의 손가락 사이로 빠져나가고 말았다.

참고자료

이 책을 쓰는 과정에서 몇몇 주요한 전기와 전시 도록들이 매우 중대한 역할을 해주었다. 알아보기 쉽고 흥미로우면서도 권위 있는 방식으로 이야기를 엮고 정보를 담아낸 저자, 큐레이터 기관 모두에게 감사드린다. 내가 다룬 주제에 관심 있는 모든 독자에게 다음의 관련 도서들을 적극 추천한다.

마네와 드가

Roy McMullen's *Degas: His Life, Times, and Work* (Boston: Houghton Mifflin, 1984).

The catalog for the exhibition organized by Jean Sutherland Boggs with Douglas W. Druick, Henri Loyrette, Michael Pantazzi and Gary Tinterow, 'Degas' (New York and Ottawa: Metropolitan Museum of Art and National Gallery of Canada, 1988).

The catalog of the exhibition organized by François Cachin and Charles S. Moffett with Michel Melot, 'Manet 1832–1883' (New York: Metropolitan Museum of Art, 1983).

마티스와 피카소

Hilary Spurling, *The Unknown Matisse: A Life of Henri Matisse, Volume 1, 1869–1908,* (London: Hamish Hamilton, 1998).

———, *Matisse the Master: A Life of Henri Matisse, Volume 2, The Conquest of Color, 1909–1954,* (London: Hamish Hamilton, 2005).

John Richardson, *A Life of Picasso, Volume 1, 1881–1906* (London: Pimlico, 1992).

———, *A Life of Picasso, 1907–1917: The Painter of Modern Life, Volume II*, (London: Pimlico, 1997).

The catalog for the exhibition organized by Elizabeth Cowling, John Golding, Anne Baldassari, Isabelle Monod-Fontaine, John Elderfield, and Kirk Varnedoe, 'Matisse Picasso' (London: Tate Publishing, 2002).

폴록과 드쿠닝

Mark Stevens and Annalyn Swan, *de Kooning: An American Master* (New York: Alfred A. Knopf, 2005).

John Elderfield's exhibition catalog, 'De Kooning: A Retrospective' (New York: Museum of Modern Art, 2011).

Steven Naifeh and Gregory White Smith, *Jackson Pollock: An American Saga* (Aiken, SC: Woodward/White, 1989).

Kirk Varnedoe and Pepe Karmel's exhibition catalog, Jackson Pollock (New York: Museum of Modern Art, 1998).

프로이트와 베이컨

Michael Peppiatt's exhibition catalog, 'Francis Bacon in the 1950s' (New Haven, CT, and London: Yale University Press, 2006).

Michael Peppiatt's biography, *Biography Francis Bacon: Anatomy of an Enigma* (New York: Skyhorse Publishing, 2009).

William Feaver's exhibition catalog, 'Lucian Freud' (London: Tate Publishing, 2002).

더불어 다음의 훌륭한 두 글은 내게 영감을 주었고 좋은 자극이 되었다.

James Fenton, "A Lesson from Michelangelo," *The New York Review of Books* on March 23, 1993.

Adam Phillips's "Judas' Gift," *London Review of Books 34, no.1*, January 5, 2012.

그 외에도 좋은 정보가 되어줄 참고자료 목록은 다음과 같다.

마네와 드가

■ 도서

Bridget Alsdorf, *Fellow Men: Fantin-Latour and the Problem of the Group in Nineteenth-Century French Painting* (Princeton, NJ, and Oxford: Princeton University Press, 2013).

Carol Armstrong, *Manet Manette* (New Haven, CT: Yale University Press, 2002).

_____, *Odd Man Out: Readings of the Work and Reputation of Edgar Degas* (Los - Angeles: Getty Research Institute, 2003).

Charles Baudelaire, *The Flowers of Evil*, edited by *Marthiel Matthews and Jackson Matthews* (New York: New Directions, 1989).

_____, *The Painter of Modern Life and Other Essays* (London: Phaidon, 1995). [한국어 번역본: 샤를 보들레르, 『보들레르의 현대 생활의 화가』, 박기현 옮김, 인문서재, 2013]

Walter Benjamin, *The Writer of Modern Life: Essays on Charles Baudelaire* (Cambridge, MA, and London: Belknap Press of Harvard University Press, 2006).

Joseph M. Bernstein, Baudelaire, Rimbaud, Verlaine: *Selected Verse and Prose Poems* (New York: Citadel Press, 1993).

Beth Archer Brombert, Edouard Manet: *Rebel in a Frock Coat* (Chicago: University of Chicago Press, 1996).

Anita Brookner, *The Genius of the Future: Essays in French Art Criticism* (New York: Cornell University Press, 1971).

Roberto Calasso, *La Folie Baudelaire* (London: Allen Lane, 2012).

T. J. Clark, *The Painting of Modern Life: Paris in the Art of Manet and His Followers* (Princeton, NJ: Princeton University Press, 1984).

Guy Cogeval, Stéphane Guegan, and Alice Thomine-Berrada, *Birth of Impressionism: Masterpieces from the Musée d'Orsay* (San Francisco: Fine Arts Museums of San Francisco and DelMonico Books, 2010).

Marjorie Benedict Cohn and Jean Sutherland Boggs, *Degas at Harvard* (Cambridge, MA: Harvard University Art Museums, 2005).

Jeffrey Coven, *Baudelaire's Voyages: The Poet and His Painters* (Boston: Bullfinch Press, 1993).

James Cuno and Joachim Kaak, editors, *Manet Face to Face* (exhibition catalog) (London: Courtauld Institute of Art, 2004).

Jill DeVonyar and Richard Kendall, *Degas and the Dance* (exhibition catalog) (New York: Harry N. Abrams/American Federation of the Arts, 2002).

Ann Dumas, *Colta Ives, Susan Alyson Stein, and Gary Tinterow, The Private Collection of Edgar Degas* (exhibition catalog) (New York: Metropolitan Museum of Art, 1997).

John Elderfield, *Manet and the Execution of Maximilian* (exhibition catalog) (New York: Museum of Modern Art, 2006).

Gloria Groom, *Impressionism, Fashion, and Modernity* (exhibition catalog) (Chicago: Art Institute of Chicago, 2012).

Stéphane Guegan, *Manet: Inventeur du Moderne* (exhibition catalog) (Paris: Musée d'Orsay/Gallimard, 2011).

George Heard Hamilton, *Manet and His Critics* (New Haven, CT: Yale University Press, 1954).

Louisine W. Havemeyer, *Sixteen to Sixty: Memoirs of a Collector* (New York: Ursus Press, 1993).

Anne Higonnet, *Berthe Morisot* (New York: Harper Perennial, 1999).

Kimberly A. Jones, *Degas Cassatt* (Washington, DC: National Gallery of Art, 2014).

Richard Kendall, editor, *Degas by Himself* (London: Time Warner, 2004).

John Leighton, *Edouard Manet: Impressions of the Sea* (exhibition catalog) (Amsterdam: Van Gogh Museum, 2004).

Nancy Locke, *Manet and the Family Romance* (Princeton, NJ: Princeton University Press, 2001).

Patrick J. McGrady, *Manet and Friends* (exhibition catalog) (University Park, PA: Palmer Museum of Art, 2008).

Jeffrey Meyers, *Impressionist Quartet: The Intimate Genius of Manet and Morisot, Degas and Cassatt* (Orlando, FL: Harcourt, 2005). [한국어 번역본: 제프리 마이어스, 『인상주의자 연인들』, 김현우 옮김, 마음산책, 2007]

Rebecca A. Rabinow, editor, *Cézanne to Picasso: Ambroise Vollard, Patron of the Avant-Garde* (exhibition catalog) (New York, Metropolitan Museum of Art, 2006).

Theodore Reff, *Degas: The Artist's Mind* (exhibition catalog) (New York: Metropolitan

Museum of Art, 1976).

————, *Manet and Modern Paris* (exhibition catalog) (Washington, DC: National Gallery of Art, 1982).

John Rewald, *The History of Impressionism* (New York: Museum of Modern Art, 1973). [한국어 번역본: 존 리월드, 『인상주의의 역사』, 정진국 옮김, 까치, 2006]

John Richardson, *Edouard Manet: Paintings and Drawings* (New York: Phaidon, 1958).

Anna Gruetzner Robins and Richard Thomson, *Degas, Sickert, and Toulouse-Lautrec*, London and Paris 1870–1910 (London: Tate Britain, 2005).

MaryAnne Stevens, *Manet: Portraying Life* (exhibition catalog) (London: Royal Academy of Arts, 2012).

Gary Tinterow and Geneviève Lacambre, *Manet/Velázquez: The French Taste for Spanish Painting* (exhibition catalog) (New York, Metropolitan Museum of Art, 2002).

Gary Tinterow and Henri Loyrette, *Origins of Impressionism* (exhibition catalog) (New York: Museum of Modern Art, 1994).

Paul Valéry, *Degas, Manet, and Morisot* (New Jersey: Princeton University Press, 1989).

Juliet Wilson-Bareau, *Manet by Himself* (London: Time Warner Books, 2004).

Juliet Wilson-Bareau and David C. Degener, *Manet and the American Civil War* (exhibition catalog) (New York: Metropolitan Museum of Art, 2003).

————, *Manet and the Sea* (exhibition catalog) (Philadelphia: Philadelphia Museum of Art, 2003).

▬ 기사

Norma Broude, "Degas's 'Misogyny,'" *Art Bulletin 59, no. 1* (March 1977), pp. 95–107.

————, "Edgar Degas and French Feminism, ca. 1880: 'The Young Spartans,' the Brothel Monotypes, and the Bathers Revisited," *Art Bulletin 70, no. 4* (December 1988), pp. 640–659.

Andrew Carrington Shelton, "Ingres Versus Delacroix," *Art History 23, no. 5* (December 2000), pp. 726–742.

마티스와 피카소

■ 도서

Dorthe Aagesen and Rebecca Rabinow, *Matisse: In Search of True Painting* (New York: Metropolitan Museum of Art, 2012).

Janet Bishop, Cecile Debray, and Rebecca Rabinow, *The Steins Collect: Matisse, Picasso, and the Parisian Avant-Garde* (New Haven, CT, and San Francisco: Yale University Press and San Francisco Museum of Modern Art, 2011).

Yves-Alain Bois, *Matisse and Picasso* (exhibition catalog) (Paris: Flammarion, 1998).

Elizabeth Cowling, *Picasso Style and Meaning* (London: Phaidon, 2002).

Stephanie D'Alessandro and John Elderfield, *Matisse: Radical Invention 1913–1917* (exhibition catalog) (Chicago: Art Institute of Chicago with Museum of Modern Art, New York, and Yale University Press, 2010).

Alex Danchev, *Georges Braque: A Life* (London: Hamish Hamilton, 2005).

John Elderfield, *Henri Matisse: A Retrospective* (New York: Museum of Modern Art, 1992).

Jack Flam, *Matisse on Art* (Oxford: Phaidon, 1990).

──────, *Matisse and Picasso: The Story of Their Rivalry and Friendship* (New York: Westview, 2003). [한국어 번역본: 잭 플램, 『세기의 우정과 경쟁: 마티스와 피카소』, 이영주 옮김, 예경, 2005]

Françoise Gilot, *Matisse and Picasso: A Friendship in Art* (London: Bloomsbury, 1990).

Lawrence Gowing, *Matisse* (London: Thames & Hudson, 1996). [한국어 번역본: 『로런스 고윙, 마티스: 아름다운 색의 마술사』, 이영주 옮김, 시공아트, 2012]

John Klein, *Matisse Portraits* (New Haven, CT: Yale University Press, 2001).

Dorothy Kosinski, Jay McKean Fisher, and Steven Nash, *Matisse: Painter as Sculptor* (exhibition catalog, Baltimore and Dallas: Baltimore Museum of Art and Dallas Museum of Art, 2007).

Brigitte Leal, Christine Piot, and Marie-Loure Bernadac, *The Ultimate Picasso* (New York: Harry N. Abrams, 2000).

Henri Matisse and Pierre Courthion, *Chatting with Henri Matisse: The Lost 1941 Interview* (Los Angeles: Getty Research Institute, 2013).

Ellen McBreen, *Matisse's Sculpture: The Pinup and the Primitive* (New Haven, CT: Yale Uni-

versity Press, 2014).

Fernande Olivier, *Loving Picasso: The Private Journal of Fernande Olivier* (New York: Harry N. Abrams, 2001).

Rene Percheron and Christian Brouder, *Matisse: From Color to Architecture* (New York: Harry N. Abrams, 2004).

Peter Read, *Picasso and Apollinaire: The Persistence of Memory* (Berkeley: University of California Press, 2008).

John Richardson, *Picasso and the Camera* (New York: Gagosian Gallery, 2014).

Joseph J. Rishel, editor, Gauguin, *Cézanne, Matisse: Visions of Arcadia* (exhibition catalog) (Philadelphia: Philadelphia Museum of Art, 2012).

William H. Robinson, *Picasso and the Mysteries of Life: "La Vie"* (Cleveland: Cleveland Museum of Art, 2012).

William Rubin, *"Primitivism" in 20th Century Art: Affinity of the Tribal and the Modern* (exhibition catalog) (New York: Museum of Modern Art, 1984).

Hilary Spurling, *La Grande Thérèse: The Greatest Scandal of the Century* (Berkeley: Counterpoint Press, 2000).

Gertrude Stein, *Picasso: The Complete Writings* (Boston: Beacon, 1970). [한국어 번역본: 거트루드 스타인, 『피카소』, 염명순 옮김, 시각과언어, 1994]

─────, *The Autobiography of Alice B. Toklas* (New York: Vintage, 1990). [한국어 번역본: 거트루드 스타인, 『거트루드 스타인이 쓴 앨리스 B. 토클라스 자서전』, 윤은오 옮김, 율, 2017 / 거트루드 스타인, 『앨리스 B. 토클라스 자서전』, 권경희 옮김, 연암서가, 2016]

Leo Stein, *Appreciation: Painting, Poetry, and Prose* (Lincoln: University of Nebraska Press, 1996).

Brenda Wineapple, *Sister Brother: Gertrude and Leo Stein* (New York: Putnam, 1996).

━ 영상

Christopher Bruce and Waldemar Januszczak, *Picasso: Magic, Sex, Death, presented by John Richardson* (London: Channel 4, 2001).

폴록과 드쿠닝

— 도서

William C. Agee, Irving Sandler, and Karen Wilkin, *American Vanguards: Graham, Davis, Gorky, de Kooning, and Their Circle, 1927–1942* (exhibition catalog) (Andover: Addison Gallery of American Art, 2011).

David Anfam, *Abstract Expressionism* (London: Thames & Hudson, 1990).

Leonhard Emmerling, *Jackson Pollock 1912–1956* (Cologne: Taschen, 2003).

Harry F. Gaugh, *De Kooning* (New York: Abbeville, 1982).

Barbara Hess, *Willem de Kooning 1904–1997: Content as a Glimpse* (Cologne: Taschen, 2004).

Thomas B. Hess, *Willem de Kooning* (exhibition catalog) (New York: Museum of Modern Art, 1968).

Nancy Jachec, *Jackson Pollock: Works, Writings, and Interviews* (Barcelona: Ediciones Polígrafa, 2011).

Norman L. Kleeblatt, editor, *Action/Abstraction: Pollock, de Kooning and American* Art, 1940–1976 (exhibition catalog, New York: Jewish Museum, 2008).

Ruth Kligman, *Love Affair: A Memoir of Jackson Pollock* (New York: Cooper Square Press, 1999).

Francis V. O'Connor, *Jackson Pollock* (exhibition catalog) (New York: Museum of Modern Art, 1967).

Frank O'Hara, *Art Chronicles 1954–1966* (New York: Venture, 1975).

Jed Perl, *New Art City* (New York: Alfred A. Knopf, 2005).

Jed Perl, editor, *Art in America 1945–1970: Writings from the Age of Abstract Expressionism, Pop Art, and Minimalism* (New York: Library of America, 2014).

Sylvia Winter Pollock and Francesca Pollock, *American Letters 1927–1947: Jackson Pollock and Family* (Cambridge, UK: Polity Press, 2011).

Jeffrey Potter, *To a Violent Grave: An Oral Biography of Jackson Pollock* (Wainscott, NY: Pushcart Press, 1987).

Harold Rosenberg, *The Anxious Object: Art Today and Its Audience* (New York: Horizon Press, 1964).

Deborah Solomon, *Jackson Pollock: A Biography* (New York: Cooper Square Press, 2001).

Ann Temkin, *Abstract Expressionism at the Museum of Modern Art: Selections from the Collection* (exhibition catalog) (New York: Museum of Modern Art, 2010).

Evelyn Toynton, *Jackson Pollock* (New Haven, CT: Yale University Press, 2012).

■ 기사, 웹사이트

"Jackson Pollock: Chronology," Museum of Modern Art, New York, www.moma.org/interactives/exhibitions/1998/pollock/website100/chronology.

Peter Schjeldahl, "Shifting Picture," *New Yorker*, September 26, 2011.

프로이트와 베이컨

■ 도서

Bruce Bernard and Derek Birdsall, *Lucian Freud* (London: Jonathan Cape, 1996).

Caroline Blackwood, Anne Dunn, Robert Hughes, John Russell, and an Old Friend, *Lucian Freud Early Works* (exhibition catalog) (New York: Robert Miller Gallery, 1993).

Leigh Bowery and Angus Cook, *Lucian Freud: Recent Drawings and Etchings* (New York: Matthew Marks Gallery, 1993).

Cressida Connolly, *The Rare and the Beautiful: The Lives of the Garmans* (London: Harper Perennial, 2005).

Cecil Debray, *Lucian Freud: The Studio* (exhibition catalog) (Paris: Éditions du Centre Pompidou/Munich: Hirmer Verlag GmbH, 2010).

Daniel Farson, *The Gilded Gutter Life of Francis Bacon* (London: Vintage, 1993).

William Feaver, *Lucian Freud* (exhibition catalog) (Milano: Electa, 2005).

———, *Lucian Freud* (New York: Rizzoli, 2007).

———, *Lucian Freud Drawings* (exhibition catalog) (London: Blain/Southern, 2012).

Starr Figura, *Lucian Freud: The Painter's Etchings* (exhibition catalog) (New York: Museum of Modern Art, 2007).

Lucian Freud, *Some Thoughts on Painting* (Paris: Éditions du Centre Pompidou, 2010).

Matthew Gale and Chris Stephens, *Francis Bacon* (exhibition catalog) (London: Tate Publishing, 2008).

Martin Gayford, *Man in a Blue Scarf: On Sitting for a Portrait by Lucian Freud* (London: Thames & Hudson, 2010). [한국어 번역본: 마틴 게이퍼드, 『내가, 그림이 되다: 루시안 프로이드의 초상화』, 주은정 옮김, 디자인하우스, 2013]

Lawrence Gowing, *Lucian Freud* (London: Thames & Hudson, 1984).

Geordie Grieg, *Breakfast with Lucian: A Portrait of the Artist* (London: Jonathan Cape, 2013).

Kitty Hauser, *This Is Francis Bacon* (London: Laurence King Publishing, 2014). [한국어 번역본: 키티 하우저, 『디스 이즈 베이컨』, 이현지 옮김, 어젠다, 2016]

Phoebe Hoban, *Lucian Freud: Eyes Wide Open* (New York: New Harvest/Houghton Mifflin Harcourt, 2014).

Sarah Howgate, Michael Auping, and John Richardson, *Lucian Freud Portraits* (London: National Portrait Gallery, 2012).

Sarah Howgate, Martin Gayford, and David Hockney, *Lucian Freud: Painting People* (London: National Portrait Gallery, 2012).

Robert Hughes, *Lucian Freud Paintings* (London: Thames & Hudson, 1989).

Hosaka Kenjiro, Masuda Tomohiro, and Suzuki Toshiharu, *Francis Bacon* (exhibition catalog) (Tokyo: National Museum of Modern Art, 2013).

Michael Kimmelman, *Portraits* (New York: Modern Library, 1999).

Catherine Lampert, *Lucian Freud: Early Works 1940–58* (exhibition catalog) (London: Hazlitt Holland-Hibbert, 2008).

Andrew Lycett, *Ian Fleming: A Biography* (London: Orion Publishing, 2009).

Robin Muir, *John Deakin/Photographs* (Munich, Paris, London: Schirmer/Mosel, 1996).

Pilar Ordovas, *Girl: Lucian Freud* (exhibition catalog) (London: Ordovas, 2015).

Nicholas Penny and Robert Flynn Johnson, *Lucian Freud Works on Paper* (London: Thames & Hudson, 1989).

David Plante, *Becoming a Londoner: A Diary* (New York, London: Bloomsbury, 2013).

Francis Poole, *Everybody Comes to Dean's* (New York: Poporo Press, 2012).

John Richardson, *Sacred Monsters, Sacred Masters* (London: Jonathan Cape, 2001).

John Russell, *Lucian Freud* (exhibition catalog) (London: Arts Council of Great Britain, 1974).

———, *Francis Bacon* (London: Thames & Hudson, 1979).

Nancy Schoenberger, *Dangerous Muse: The Life of Lady Caroline Blackwood* (Cambridge, MA: Da Capo Press, 2002).

Wilfried Seipel, Barbara Steffen, and Christoph Vitali, editors, *Francis Bacon and the Tradition of Art* (exhibition catalog) (Milan: Skira, 2003).

Sebastian Smee, *Lucian Freud Drawings 1940* (New York: Matthew Marks Gallery, 2003).

―――, *Lucian Freud 1996–2005* (London: Jonathan Cape, 2005).

―――, *Lucian Freud* (Cologne: Taschen, 2007).

―――, *Lucian Freud on Paper* (London: Jonathan Cape, 2008).

Sebastian Smee, David Dawson, and Bruce Bernard, *Freud at Work* (London: Jonathan Cape, 2006).

David Sylvester, *The Brutality of Fact: Interviews with Francis Bacon* (London: Thames & Hudson, 1993). [한국어 번역본: 데이비드 실베스터, 『나는 왜 정육점의 고기가 아닌가?』, 주은정 옮김, 디자인하우스, 2015]

―――, *Looking Back at Francis Bacon* (New York: Thames & Hudson, 2000).

Michael Wishart, *High Diver: An Autobiography* (London: Blond & Briggs, 1977).

■ 기사, 영상, 웹사이트

Caroline Blackwood, "On Francis Bacon 1909–1992," *New York Review of Books*, September 24, 1992.

Jonathan Jones, "Bringing Home the Bacon," *Guardian*, June 22, 2001.

Michael Kimmelman, "Titled Bohemian; Caroline Blackwood," *New York Times Magazine*, August 2, 1995.

Catherine Lampert, "The Art of Conversation," *Financial Times*, November 30, 2011.

Jennifer Mundy, "Off the Wall," *Gallery of Lost Art*, galleryoflostart.com.

Tom Overton, "British Council Venice Biennale," www.venicebiennale.britishcouncil.

David Sylvester, "All the Pulsations of a Person," *Independent*, October 24, 1993.

Randall Wright, *Lucian Freud: Painted Life* (documentary), UK, 2012.

이 책 전반

Rona Goffen, *Renaissance Rivals: Michelangelo, Leonardo, Raphael, and Titian* (New Haven, CT: Yale University Press, 2005).

Frederick Ilchman, Titian, Tintoretto, *Veronese: Rivals in Renaissance Venice* (Boston: Museum of Fine Arts, 2009).

Gershom Scholem, *Walter Benjamin: The Story of a Friendship* (New York: New York Review of Books, 2003).

김강희

서울대학교 지리교육과를 졸업했다. 세계적인 여행 가이드북 「론리플래닛」에서 다년간 편집자로
근무했으며 인문, 예술, 여행 등 다양한 분야의 단행본을 기획하고 편집했다. 현재는 프리랜서
출판번역가로 활동하고 있다. 옮긴 책으로는『보헤미안의 샌프란시스코』등이 있다.

박성혜

이화여자대학교 사회학과와 미술사학과를 졸업했다. 예술 전문 출판사에서 편집자로 일했으며,
현재는 프리랜서 출판번역가로 활동하고 있다. 옮긴 책으로는『광고를 뒤바꾼 아이디어 100』
『수영하는 여자들』『안녕은 단정하게』등이 있다.

관계의 미술사

초판 1쇄 발행	2021년 6월 21일
초판 3쇄 발행	2021년 8월 5일
지은이	서배스천 스미
옮긴이	김강희•박성혜
발행인	강선영•조민정
펴낸곳	(주)앵글북스
주소	서울시 종로구 사직로8길 34 경희궁의 아침 3단지 오피스텔 407호
문의전화	02- 6261-2015
팩스	02- 6367-2020
메 일	contact.anglebooks@gmail.com

ISBN 979-11-87512-54-7 03600